개정2판

문학과 예술의 사회사

4

일러두기

1. 주: 별도 표시 없는 본문의 주는 모두 옮긴이의 것이다. 원주는 책 끝에 붙였다.
2. 외래어 표기: 외국의 인명과 지명 등은 현지 발음에 가깝게 표기하는 것을 원칙으로 했다.
 단, 일부는 관용을 존중해 국립국어원의 표기를 따랐다.

문학과 예술의 사회사

4

자연주의와
인상주의
영화의 시대

아르놀트 하우저 지음

백낙청·염무웅 옮김

창비

새로운 개정판에 부처

1974년부터 1981년에 걸쳐 한국어판이 간행된 아르놀트 하우저(1892~1978)의『문학과 예술의 사회사』는 1999년에 개정번역본을 냈다. 그때는 책의 이런저런 꾸밈새를 바꾸는 작업뿐 아니라 임홍배(林洪培) 교수의 도움을 받아 번역에도 상당한 손질을 했다. 그러나 이번에는 실무진에 의한 교열 이상의 본문 수정작업은 하지 않았다. 주로 도판 수를 대폭 늘리고 흑백 도판을 컬러로 대체하며 본문의 서체와 행간을 조정하는 등 독자들이 한층 즐겨 읽을 판본을 마련한다는 출판사 측의 방침에 따랐다. '개정번역판'이라기보다 '새로운 개정판'인 연유이다.

출판사의 이런 결정은 여전히 많은 독자들이 이 번역서를 찾고 있기 때문일 터인데, '영화의 시대'라는 제목으로 책의 마지막 장을 거의 50년 전에 번역 소개했고 이후 단행본의 번역과 출간에 줄곧 관여해온 나로서는 고맙고 흐뭇한 일이 아닐 수 없다. 그러고 보니 이 책에 관해 글을 쓰는 것도 이번이 세번째다. '현대편'이라는 이름으로 지금의 4권이 처음 단

행본으로 나왔을 때 해설을 달았고, 개정번역본을 내면서는 해설을 빼는 대신 따로 서문을 썼다. 이번 서문에서 앞서 했던 말들을 되풀이할 필요는 없을 것이다. 번역과정을 비교적 소상히 전한 1999년판 서문은 이 책에 다시 실릴 예정이고, 1974년의 해설 중 비평적 평가에 해당하는 대목은 나의 개인 평론집(『민족문학과 세계문학 1/인간해방의 논리를 찾아서』 개정합본, 창비 2011)에 수록되었기 때문이다. 다만 이 책이 오늘의 한국 독서계에서 아직도 읽히는 데 대한 두어가지 소회를 밝혀볼까 한다.

『문학과 예술의 사회사』가 처음 나오면서부터 큰 반향을 일으킨 데는 당시 우리 출판문화의 척박함도 한몫했다. 예술사에 관한 수준있는 저서가 절대적으로 부족한 데다 사회현실을 보는 역사적 유물론의 관점 자체가 억압의 대상이었다. 이런 상황에서 구석기시대의 동굴벽화로부터 20세기의 영화예술에 이르는 온갖 장르를 일관된 '사회사'로 서술한 예술의 통사(通史)는 교양과 지적 해방에 대한 한 세대의 욕구를 충족시켜주는 바 있었다. 그런데 정작 그러한 특성은 원저가 출간되기 시작한 1950년대 초의 서양의 지적 풍토에서도 흔하지 않은 미덕이었음을 덧붙이고 싶다. 속류 맑시즘의 기계적 적용이 아닌 예술비평을 이처럼 방대한 규모와 해박한 지식 그리고 자신만만한 필치로 전개한 사례는 그후로도 많지 않았기에, 하우저의 이 저서는 ─ 20세기 종반 한국에서와 같은 폭발적 인기를 누린 적은 없었지만 ─ 오늘도 여전히 이 분야의 고전적 저술 가운데 하나로 꼽히는 것으로 안다. 저자의 개별적인 해석과 평가에 대한 이견이 처음부터 제기된 것은 당연한 일이지만, '예술사면 됐지 어째서 예술의 사회사냐'는 시비 또한 지속된다고 할 때, 예술도 하나의 사회현상이고 사회학적 분석의 대상으로 삼아 마땅하다는 저자의 발상은 지금도 여전히 필요한 도전임을 짐작할 수 있다.

한국어 번역본이 많은 독자를 얻은 이유 중에는 '문학과 예술의 사회사'라는 한국어판 제목이 오역까지는 아니더라도 문학의 비중을 약간 과장하는 효과를 낸 점도 있었지 싶다. 적어도 초판 당시에는 문학 독자가 여타 예술 분야 독자들보다 훨씬 많았고, 문학이 예술 논의의 중심에 있었기 때문이다. 공역자 세사람이 모두 문학도이기도 했다. 그런데 원저가 (저자의 협력 아래 작성된) 영역본으로 먼저 나왔을 때의 제목은 *The Social History of Art*, 곧 단순히 '예술의 사회사'였고, 이후 나온 독일어본의 제목 *Die Sozialgeschichte der Kunst und Literatur*에는 '문학'이 포함되었지만 여전히 '예술'이 앞에 놓였으니 한국어로는 '예술과 문학의 사회사'라고 옮기는 것이 정확했을 것이다.

이런 말을 덧붙이는 것은 일종의 후일담으로서의 잔재미도 있지만, 기대하던 만큼의 문학 논의가 포함되지 않았다고 느끼는 독자에 대해 해명이 필요할지도 모르기 때문이다. 하지만 정작 놀라운 것은, 서양의 학계에서는 주로 영화와 조형예술의 연구자이며 본격적인 문학사가(내지 문학의 사회사가)는 아닌 것으로 알려진 저자가 문학과 여타 예술을 자신의 일관된 관점에서 파악하면서 조형예술 논의에 버금가는 풍부한 문학 논의를 선보인다는 점이다. 나 자신 문학도로서 저자의 평가에 동의하기 힘든 대목도 없지 않지만, 문학 또한 엄연한 하나의 사회현상으로서 일단 사회학적 이해를 시도할 필요가 있다는 저자의 소신에 동조하면서 그의 실제 분석들이 사회학적 틀의 기계적 적용이 아니라 작품에 대한 저자 나름의 감수성과 비평감각에 의존하고 있음을 부인하기 어렵다. 전체적인 서술과 개별적인 작품 해석에 얼마나 공감할지는 물론 독자 한 사람 한 사람의 몫이다.

끝으로, 새로운 개정판을 마련해준 창비사에 감사하고 박대우(朴大雨)

팀장을 비롯한 실무진과 정편집실의 노고를 치하한다. 그리고 길고 힘들며 처음에는 막막하기도 하던 번역작업에 함께해준 염무웅(廉武雄), 반성완(潘星完) 두분 공역자에게 이 자리를 빌려 감사와 우정의 뜻을 전하고 싶다.

2016년 2월
백낙청 삼가 씀

개정번역판을 내면서

아르놀트 하우저와 이 시대의 한국 독자 사이에는 남다른 인연이 있는 것 같다. 좋은 책을 써서 외국에까지 읽히는 것이야 당연하다면 당연하지만 하우저의 『문학과 예술의 사회사』가 한국에서 읽혀온 경위는 그야말로 특별한 바 있다. 1951년 영역본 *The Social History of Art* (Knof; Routledge & Kegan Paul)으로 처음 나오고 53년에 독일어 원본 *Sozialgeschichte der Kunst und Literatur* (C. H. Beck) 초판이 간행된 책이 1966년에 그 마지막 장의 번역을 통해 한국어로 읽히기 시작한 것이 그다지 신속한 소개랄 수는 없지만, 당시 사정으로는 결코 느린 편도 아니었다. 그런데 이때 소개가 이루어진 지면이 마침 그 얼마 전에 창간된 계간 『창작과비평』 제4호였고, 그후 이 책의 번역작업은 창비 사업과 여러모로 연결되면서 역자들의 삶은 물론 한국인의 독서생활에 예상치 않았던 영향을 미치게 되었다.

나 개인이 『문학과 예술의 사회사』를 처음 읽게 된 계기는 지금 기억에 분명치 않다. 유학시절에 그 존재를 알고는 있었지만 정작 읽은 것은 『창

작과비평』창간(1966) 한두해 전이 아니었던가 싶고, 이어서 잡지의 원고를 대는 일에 몰리면서 이 책의 가장 짧고 가장 최근 시대를 다룬 장을 번역 게재할 생각이 떠올랐던 것이다. 원래는 독문학을 전공하는 어느 분께 부탁하여 제3호에 실을 예정이었는데 뜻대로 안되어 드디어는 나 자신이 영문판과 독문판을 번갈아 들여다보면서 「영화의 시대」편 원고를 급조해낸 기억이 난다. 이에 대한 반응이 좋아서 19세기 부분을 연재할 계획을 세우게 되었고, 이번에는 다른 독문학도를 찾다가 염무웅 교수(당시는 물론 교편생활을 시작하기 전이었는데)께 부탁을 했다. 일을 시작하고 보니 염교수 역시 혼자 감당하기에 버거운 일이었다. 결국 그와 내가 돌아가며 제7장(이 책 4권 제1장) 「자연주의와 인상주의」를 8회에 걸쳐 연재하게 되었다. 초고는 각기 만들었으나 그때 이미 서로가 도와주는 일종의 공역작업이었고, 이 작업은 나아가 두 사람이 『창작과비평』편집자로 손잡는 데도 일조하였다.

이렇게 잡지에 연재를 해둔 것이 근거가 되어 1974년 도서출판 창작과비평사가 출범하면서 그 번역을 새로 손질한 『문학과 예술의 사회사 —현대편』이 '창비신서' 첫권의 자리를 차지하게 되었다. 지금 생각하면 '신서 1번' 자리를 번역서에 돌린 것이 좀 과도한 예우였다 싶기도 하지만, 아무튼 잡지에 처음 소개될 때부터 하우저가 한국 독서계에 일으킨 반향은 대단했다.

그 이유는 아마 여러가지였을 것이다. 첫째는 그때만 해도 우리말 읽을거리가 워낙 귀하던 시절이라 19세기 이래의 서양 문학과 문화를 제대로 개관한 책이 없었고, 둘째로는 역시 이 책이 범상한 개설서가 아니라 해박한 지식, 높은 안목에다 일관된 관점을 지닌 역작임에 틀림없었다는 점을 꼽아야 할 것이다. 게다가 한가지 덧붙일 점은, 당시의 상황에서 하우

저의 사회사적 관점이 온갖 말밥에 오르고 흰눈질은 당할지언정 필화를 일으키지는 않을 아슬아슬한 경계선에 있었다는 사실이다. 그리하여 이 책은 하우저의 부다페스트 시절 선배이며 그보다 훨씬 더 급진적인 정치 행로를 걸었고 사상적인 깊이로도 일일지장(一日之長)이 있었다 할 루카치 (G. Lukács)를 비롯하여, 당시 금기대상이던 여러 사상가·비평가·예술사가들을 은연중에 대변하는 역할까지 떠맡았던 것이다. 아무튼 '현대편'에 이어 '고대·중세편'(1976) '근세편 상'(1980) '근세편 하'(1981)가 차례로 간행되었고 한 세대 독자들의 교양을 제공한 셈이다.

상황이 크게 바뀐 오늘 하우저가 다른 저자의 몫까지 대행하던 기능은 거의 사라졌다. 오히려 루카치를 비롯한 여러 사람의 저서와 함께 읽으면서 하우저 고유의 관점이 무엇이고 그 장단점이 무엇인지를 좀더 냉정하게 따지는 일이 가능하고 또 필요해졌다. 반면에 구석기시대의 동굴벽화에서 20세기 초의 영화예술에 이르는 서양문화를 해박한 사회사적 지식을 동원하여 독특한 시각으로 총정리한 책으로서의 값어치는 지금도 엄연하지 않을까 싶다. 게다가 많이 나아졌다고는 해도 우리말로 읽히는 양서의 수가 여전히 한정된 실정이라, 본서가 독자들의 관심을 계속 끄는 것은 당연한 일일 것이다.

출판사 측에서 개정판을 내기로 한 결정도 이러한 독자의 관심에 부응한 일이겠다. 역자들로서는 번역과정에 어지간히 힘을 들인다고 들였는데도 시간이 갈수록 잘못된 대목이 눈에 뜨이고 더러 질정을 주시는 분도 있던 참이라, 개정의 기회는 무엇보다도 반가운 것이었다. 하지만 모두가 어느덧 다른 일에 휩쓸린 인생을 살게 된지라 연부역강(年富力强)한 동학의 도움을 빌리지 않을 수 없었으며, 그리하여 임홍배 교수에게 어려운 부탁을 하게 되었다. 원문 교열을 비롯한 실질적인 개역작업 전반은

임교수의 노고에 힘입은 것임을 밝혀두어야겠다.

이번 기회에 각 권의 부제도 원본의 내용에 맞게 바로잡았다. '고대·중세'는 그렇다 치더라도 '근세'나 '현대'는 원저에 없는 구분법이며, 19세기를 다룬 제7장을 '1830년의 세대' '제2제정기의 문화' '영국과 러시아의 사회소설' '인상주의' 등으로 가른 것도 편의적인 조치였다. 그리고 현대편 끝머리에 실렸던 해설도 개정본에서는 빼기로 했다. 원래의 해설은 한국어판으로 저서의 앞부분이 출간 안 된 상태에서 원저의 전모를 요약하는 기능도 겸했던 것인데, 그런 설명은 이제 불필요하게 되었다. 또한 하우저의 다른 저서도 더러 국역본이 나오면서 저자에 대해 훨씬 상세한 소개도 이루어진 바 있으며, 해설에서 나 개인의 비평적 견해에 해당하는 대목은 졸저 『민족문학과 세계문학 I』(창작과비평사 1978)에 수록된 바 있으므로 이 또한 관심있는 독자가 따로 찾아보면 되리라 본 것이다.

개정판에도 물론 오류와 미비점은 남았을 것이다. 이에 대해서는 여러분이 수시로 꾸짖고 바로잡아주시기를 기대할 수밖에 없다. 그래도 이번 개정작업을 통해 그동안 수많은 독자들의 사랑에 조금이라도 보답하게 되었음을 기쁘게 여기며, 또 한 세대의 독자들에게 예전의 목마름을 급히 달랠 때보다 훨씬 차분하고 든든한 교양을 제공할 수 있기 바란다.

1999년 2월
백낙청 삼가 씀

자연주의와
인상주의

Ⅱ

01 _ 1830년의 세대

　역사 연구의 목적이 현재를 이해하는 데 있다면 ── 그밖에 다른 무엇이 있을 수 있겠는가? ── 지금부터 검토하려는 것들은 특히 이 목적에 가까이 있다. 그것은 근대 자본주의, 근대 시민사회, 근대 자연주의 예술과 문학, 요컨대 우리 자신의 세계이기 때문이다. 도처에서 우리는 새로운 상황, 새로운 생활양식에 부딪히고 그래서 과거와 단절된 것처럼 느끼게 되는데, 그중에서도 문학만큼 그 단절이 심한 분야는 없을 것이다. 이미 단순한 역사적 관심거리로 변한 과거의 문학과, 이 시기에 성립해서 정도의 차이는 있으나 오늘날까지도 현대적 의의를 가지는 새로운 문학 사이의 경계는 예술사상 가장 뚜렷한 단절을 보여준다. 그 경계 이후의 작품들에 이르러 비로소 우리의 인생문제와 직접 관계를 갖는 살아 있는 현대문학이 성립된다. 과거의 문학과 우리 사이에는 뛰어넘을 수 없는 심연이 가로놓여 있어 과거의 문학을 이해하자면 우리 쪽에서 특별한 입장을

견지하고 특별한 노력을 기울여야 하며, 그러면서도 자칫하면 잘못 해석하거나 오류를 범할 위험이 있는 것이다. 우리는 과거의 문학작품을 현대의 작품을 대할 때와는 다른 눈으로 읽는다. 오로지 심미적으로만, 간접적이고 이해관계가 없는 상태에서, 즉 그것이 허구이고 처음부터 자신의 세계와는 다른 세계에 스스로를 집어넣는다는 것을 완전히 의식하면서 읽는다. 이것은 일반 독자로서는 결코 갖추기 힘든 관점과 능력을 전제로 한다. 그러나 설사 역사적 흥미와 심미적 관심을 가진 독자라 하더라도, 자기 시대와 자신의 생활감정, 생활목표와 아무런 직접적 관련을 갖지 않는 과거의 작품과, 자신의 생활감정 자체에서 우러나왔으며 바로 오늘의 시대에 우리가 어떻게 살 수 있고 어떻게 살아야 하는가 하는 문제에 관해 해답을 추구하는 오늘의 작품 사이의 헤아릴 길 없는 차이를 느낀다.

┃ 19세기의 토대

19세기 혹은 우리가 흔히 19세기라는 말로 이해하는 시대는 1830년경에 시작한다. 19세기의 토대와 윤곽 — 즉 우리 자신이 속한 사회질서, 그 여러 원리와 모순이 여전히 지속되는 경제체제, 그리고 대체로 오늘날에도 우리 자신을 표현하는 형식으로서 가지고 있는 문학 — 이 형성된 것은 겨우 7월왕정(시민왕정. 프랑스의 복위한 부르봉가를 타도한 1830년 7월혁명 이후 1848년까지의 루이 필리쁘Louis Philippe 재위 시기를 말한다) 기간 중이다. 스땅달 (Stendhal, 1783~1842)과 발자끄(H. de Balzac, 1799~1850)의 소설은 우리 자신의 생활, 우리 자신의 인생문제, 과거 세대는 알지 못했던 도덕적 어려움과 갈등을 다룬 최초의 책들이다. 쥘리앵 쏘렐(Julien Sorel)과 마띨드 드 라몰 (Mathilde de la Mole, 둘 다 스땅달의 『적과 흑』의 주인공), 뤼시앵 드 뤼방프레(Lucien de Rubempré, 발자끄의 『잃어버린 환상』의 주인공)와 라스띠냐끄(Rastignac, 발자끄의 『고리

오 영감』의 주인공)는 서양문학에서 최초의 근대인, 우리 자신의 최초의 정신적 동시대인이다. 그들에게서 우리는 처음으로 우리 자신의 신경 속에 살아 있는 감수성을 만나게 되며, 그들의 성격묘사에서 근대인의 본질의 하나인 심리적 섬세화의 첫 윤곽을 발견하게 된다. 1830년대의 스땅달에서 1910년대의 프루스뜨(M. Proust, 1871~1922)까지의 정신의 전개가 하나의 유기적 동질성을 유지했음을 우리는 증언할 수 있다. 그동안 세 세대가 동일한 문제와 싸웠으며 70,80년 동안 역사의 방향은 변하지 않았다.

19세기의 모든 특징은 이미 1830년경에 드러난다. 부르주아지는 완전히 권력을 소유했고, 또한 그 사실을 잘 의식하고 있다. 귀족은 역사의 무대에서 퇴장해 순전히 개인적인 생존을 유지할 뿐이다. 시민계급의 승리는 의심할 여지 없이 명백해진다. 승리자들은 사실 옛 귀족정치의 지배형태와 통치방식을 부분적으로는 그대로 이어받으면서 철저히 보수적이고 편협한 자본가계급을 형성하는데, 그러나 그 개개인의 생활형태와 사고방식은 전적으로 비귀족적이며 비전통적이다. 이미 낭만주의조차 중간계급의 해방 없이는 생각할 수 없었을 본질적으로 부르주아적인 운동이었으나, 낭만주의자들은 때때로 오히려 지극히 귀족적으로 행동했고 여전히 자기들의 독자로서 귀족에게 호소하려는 생각에 빠지기 일쑤였다. 1830년 이후에는 이런 변덕은 자취를 감추고, 중간계급을 제외하면 어떠한 대중독자도 없다는 사실이 명백해진다.

그러나 시민계급의 해방이 완수되는 것과 때를 같이해 이미 정치 참여를 향한 노동자계급의 투쟁도 시작된다. 그리고 그것은 7월혁명과 시민왕정에서 출발해 19세기의 바탕을 이루는 운동 중 두번째 것이다. 지금까지는 프롤레타리아트의 계급투쟁이 부르주아지의 계급투쟁과 뒤섞여 있었고, 노동자계급은 주로 중간계급의 정치적 야심을 옹호하는 편에 서왔

다. 1830년 이후의 사건들이 비로소 그들을 눈뜨게 하고 자기들의 권리를 쟁취하는 데 있어서 결코 다른 계급에 기댈 수 없다는 확증을 마련해주었다. 프롤레타리아트가 계급의식을 각성함과 동시에 사회주의 이론이 처음으로 어느정도 구체적인 형태를 갖추게 되고, 또한 과거에 있었던 비슷한 종류의 어떤 운동보다도 급진적이고 일관된 예술적 행동주의 운동의 프로그램이 싹튼다. '예술을 위한 예술'(l'art pour l'art)은 최초의 위기를 겪고, 그리하여 이제부터 예술지상주의는 고전주의의 이상주의뿐만 아니라 '부르주아적' 및 '사회적' 예술의 공리주의와도 싸우지 않을 수 없게 되었다.

공업화의 진전과 자본주의의 전면적 승리와 보조를 같이하는 경제적 합리주의, 역사과학·정밀과학의 발전 및 이와 결부된 사유(思惟)에서의 일반적 과학주의, 계속된 혁명의 실패와 그 결과 생긴 정치적 현실주의, 이 모든 것이 낭만주의와의 거대한 싸움을 준비하는데, 이 싸움이 향후 100년간의 역사를 꽉 채우게 된다. 이 싸움을 준비하고 일으킴으로써 1830년 세대는 19세기의 토대를 마련하는 데 광범하게 공헌했다. '논리'(logique)와 '격정'(espagnolisme) 사이에서 스땅달의 방황, 부르주아지에 대한 발자끄의 모순에 가득 찬 관계, 그리고 그들 두 사람에게 있어 합리주의와 비합리주의의 변증법은 그 싸움이 이미 한창 열띤 상태에 들어와 있음을 나타낸다. 플로베르(G. Flaubert, 1821~80) 세대는 대립을 심화시켰을 뿐이며 싸움은 이미 상당히 진행되어 있었던 것이다. 7월왕정에서 예술의 외양은 부분적으로 부르주아적이고 부분적으로 사회주의적이지만 전반적으로는 비낭만적이다. 독자들은 발자끄가 『나귀 가죽』(Peau de Chagrin, 1831) 서문에서 말한 대로 "에스빠냐와 동방과 월터 스콧(Walter Scott) 식의 프랑스 역사에는 물려버렸으며", 라마르띤(A. M. L. de Lamartine)이 한탄한

바와 마찬가지로 이른바 '낭만적' 시의 시대는 사라진 것이다.[1] 이 시대의 가장 특징적 산물이며 19세기의 가장 중요한 예술형태인 자연주의 소설은 그 창시자들의 낭만주의적 취향, 이를테면 스땅달의 루쏘주의라든가 발자끄의 멜로드라마적 과장에도 불구하고 새로운 세대의 비낭만적 정신을 표현한다. 계급투쟁이라는 범주에서의 정치적 사고와 더불어 경제적 합리주의는 소설가에게 사회현실과 사회심리학적 메커니즘의 연구를 불가피하게 했다. 이 소설가들의 관찰 대상과 시점은 부르주아지의 야심에 전적으로 일치하는 것으로서, 그 결과물인 자연주의 소설은 완전한 사회 지배를 달성하려는 이 상승하는 계급의 열망에 일종의 교과서로 쓰인다. 이 시기 작가들은 말하자면 인간을 관찰하고 세계를 다루는 도구로 소설을 창작했고 그럼으로써 그들이 증오하고 경멸하는 독자층의 필요와 취미에 봉사했던 것이다. 그들은 쌩시몽주의자와 푸리에주의자이든

(18세기 말~19세기 초 프랑스의 사상가 쌩시몽과 푸리에가 주창한 공상적 사회주의의 신봉자)

아니든, 그리고 사회예술을 신봉하든 '예술을 위한 예술'을 신봉하든 간에 한결같이 자기의 부르주아 독자들을 만족시키려고 애썼다. 프롤레타리아 독자층은 존재하지도 않았고, 또 설사 있다 하더라도 그들의 존재는 이 작가들을 당혹하게 할 뿐이었다.

│ 작가와 독자층

18세기까지는 작가란 그저 자기 독자층의 대변인에 불과했다.[2] 하인과 관리 들이 그들의 물질적 재산을 관리하듯이 작가들은 독자의 정신적 재산을 관리했다. 그들은 당대에 통용되던 일반적인 도덕원리와 취미기준을 받아들이고 확인했을 뿐, 그런 것을 새로 만들어내거나 개혁하지는 않았다. 그들은 분명히 규정되고 한정된 독자층을 위해서 작품을 썼으

며, 구태여 새로운 독자를 얻으려고 애쓰지 않았다. 그러므로 현실의 독자와 이상적 독자(혹은 잠재적 독자) 사이에는 아무런 긴장도 생기지 않았다.[3] 작가는 서로 다른 주관적 가능성들 가운데 자신의 길을 선택해야 한다는 어려움도 알지 못했고, 여러 다른 사회계층 사이에서 자신의 입장을 정해야 한다는 도덕적 문제와도 무관했다. 18세기에 와서야 비로소 독자층은 서로 다른 두 진영으로 분리되고 예술은 서로 대립하는 두 경향으로 나뉜다. 이때부터 모든 예술가는 반대되는 두 질서인 보수적 귀족의 세계와 진보적 부르주아의 세계 사이에서, 즉 이른바 절대적이라는 낡은 전통적 가치를 고수하는 그룹과 바로 이런 가치조차도 시대적인 제약을 받으며 자기와 더 잘 맞으면서도 공공의 이익에 합치하는 다른 가치도 있다는 신념에 근거를 둔 그룹 사이에서 선택을 하지 않을 수 없게 된다. 시민계급은 귀족계급을 자신의 모범으로 삼던 습성을 버렸고, 귀족들 자신도 자기들 가치척도의 타당성을 의심하기 시작했다. 일부 귀족은 부르주아지 진영에 가담해 자기들에게 해롭고 적대적인 문학을 장려하기도 했다. 그리하여 작가들 앞에는 완전히 다른 상황이 전개된다. 여전히 교회·궁정·정부귀족 등 보수계급에 봉사하는 작가들은 바로 자기와 사회적 신분이 같은 사람에게 배반자가 되는 반면, 상승하는 부르주아지의 세계관을 대변하는 작가들은 몇사람의 개별 행동을 제외하면 지금까지 어떤 권위있는 작가도 하지 못한 기능을 발휘한다. 즉 그들은 억압된 계급 혹은 적어도 아직 힘을 갖지 못한 계급을 위해서 싸운다.[4] 그들은 이들 대중의 이데올로기를 미리 발견해서 준비해놓고 있었던 것이 아니라 이제부터 대중의 개념체계와 사고범주와 가치기준을 창조하는 데 일조하지 않을 수 없게 되었기 때문에, 이제 독자의 나팔일 뿐만 아니라 일종의 이익 대변인이자 교사이고 나아가 오랫동안 잃어버렸던 성직자 같은

권위를 되찾기까지 하는 것이다. 그런 권위란 사실 고대 시인이나 르네상스의 문학가에게는 물론 없었으며, 독자가 곧 자기들뿐이고 속세 사람들과는 아무 접촉도 없었던 중세의 성직자들에게는 더더욱 없던 것이다.

왕정복고(프랑스혁명 후인 1814년 부르봉가가 다시 왕위를 잇는데, 이는 1815년 나뽈레옹 1세Napoleon I의 재기로 잠깐 중단될 뿐 1830년까지 계속된다)와 7월왕정 기간 중 문인들은 그들이 18세기에 차지하고 있던 독특한 지위를 잃어버렸다. 그들은 이제 독자의 보호자나 교사가 아니라, 반대로 늘 투덜거리면서 반항하긴 하지만 매우 쓸모있는 하인이었다. 또다시 그들은 정도의 차이는 있으나 미리 만들어지고 정해진 이데올로기를 대변하고 나선다. 말하자면 계몽주의에서 나왔으나 이를 여러가지로 왜곡하는 부르주아지의 자유주의를 공표하고 나선 것이다. 독자를 얻고 책을 팔자면 그들은 이 세계관의 기초 위에 서야만 했다. 다만 색다른 것은 그러면서도 그들은 자기들과 독자들을 결코 동일시하지 않았다는 점이다. 계몽주의 작가들도 독자층의 일부만을 자기들의 지지자라고 여기기는 했다. 하지만, 그들 역시 위험하고 적대적인 세계에 둘러싸여 있었으나 적어도 그들은 바로 자신의 독자와는 같은 진영에 속했다. 고향을 잃었다는 느낌에도 불구하고 낭만주의자들조차 특정한 하나의 계층과 결합되어 있었으며, 자신들이 언제나 어느 그룹, 어떤 계급을 대변한다고 말할 수 있었다. 그러나 대체 스땅달이 독자대중의 어느 부분과 유대감을 느끼는가? 고작해야 '행복한 소수'(the happy few), 즉 아웃사이더, 추방자, 패배자 들이다. 발자끄는 어떤가? 귀족계급, 부르주아지, 혹은 프롤레타리아트와 자기를 동일시하는가? 그 자신이 상당한 공감을 느꼈던 귀족들을 그는 눈 하나 깜짝 않고 적에게 팔아넘겼고, 그 끈질긴 생활력에 감탄했던 시민계급에는 곧 혐오감을 느꼈으며, 프롤레타리아트는 불처럼 두려워하지 않았던가? 단순히 부르주

아지의 흥행사에 그치는 작가가 아니라면 누구나 자기의 고정 독자층을 가질 수가 없었다. 상업적으로 성공한 발자끄나 실패한 스땅달이나 이 점에서는 마찬가지였다.

1830년 세대에서 문학적으로 창조적인 부분과 수용적인 부분 사이의 긴장되고 부조화스런 관계를 스땅달과 발자끄의 소설에 등장하는 새로운 타입의 주인공들보다 더 날카롭게 반영하는 것은 없다. 루쏘(J. J. Rousseau)와 샤또브리앙(F. R. de Chateaubriand), 바이런(G. G. Byron)의 주인공들이 느낀 환멸감과 염세관, 그들의 고독감과 세상에서의 소외감은 이상의 실현에 대한 포기로, 현실사회에 대한 경멸로, 때로는 일상적 규범과 인습에 대한 절망적 냉소주의로 변한다. 낭만주의의 환멸소설(Desillusionsroman)은 낙망과 체념의 문학으로 변한다. 모든 비극적·영웅적 성격, 자기주장의 의지와 자기 본질의 완성에 대한 신앙은 타협에 응하듯이, 목적 없이 살다가 조용히 죽을 준비로 물러서는 것이다. 환멸에 가득찬 낭만주의 소설은 그래도 일상 현실에 대항해서 싸우는 주인공이 몰락하는 가운데서도 승리하는 어떤 비극의 이념을 지니고 있었다. 그러나 19세기 소설에서는 비록 그가 실제 목적을 달성했더라도, 때로는 달성한 바로 그 순간에 내적으로 패배하고 만다. 가령 젊은 괴테(J. W. von Goethe)와 샤또브리앙 또는 꽁스땅(B. Constant)이 그들의 주인공으로 하여금 자기 개성의 존재이유와 인생의 목표를 의심하게 하는 것은 상상도 할 수 없는 일이다. 근대소설에 와서야 비로소 부르주아 사회질서에 갈등을 일으키는 주인공의 양심의 가책이 문제가 되며, 주인공은 적어도 경기의 룰로서 사회의 도덕규범을 받아들일 것을 요구받는다. 베르터(Werther, 괴테의 『젊은 베르터의 고뇌』의 주인공)만 해도 괴테가 그를 이해하지 못하는 범속한 세상에 반항할 권리를 처음부터 인정해준 예외적 주인공이다. 빌헬름 마이

스터(Wilhelm Meister, 괴테의 『빌헬름 마이스터의 수업시대』의 주인공)는 그러나 이와 반대로 사람이란 자기가 처한 세계에 적응할 수밖에 없다는 것을 깨달음으로써 그 수업시대를 끝낸다. 외적 현실은 기계적·자기충족적으로 되었기 때문에 더욱 의미가 없어지고 생명을 잃었다. 지금까지 개인의 자연적 환경이요 유일한 활동무대였던 사회는 모든 의의, 더욱 높은 목표를 위한 모든 가치를 상실했으며, 그러면서도 사회에 순응해 그 안에서 그것을 위해서 살라는 요구는 더욱 강해진 것이다.

자본의 지배

프랑스혁명과 더불어 시작된 사회의 정치화는 7월왕정하에서 최고조에 달했다. 자유주의와 반동 사이의 다툼, 혁명의 성과를 특권계급의 이해와 합치시키려는 싸움은 공적 생활의 전분야에서 계속되었다. 금융자본이 지주세력을 압도하며, 정치에서 봉건귀족과 교회의 지도적 역할은 끝나고, 은행가와 공장주는 진보세력과 대립한다. 과거의 정치적·사회적 적대관계는 조금도 누그러지지 않고 위치만 바뀌었을 뿐이다. 가장 근본적인 대립은 이제 한편의 산업자본가 계급과 다른 편의 소시민층을 포함한 임금노동자들 사이에서 일어난다. 계급투쟁의 목표는 분명해지고, 투쟁방법은 격렬해지며, 모든 것은 하나의 새로운 혁명을 예고하는 것처럼 보인다. 계속된 반격에도 불구하고 자유주의는 기반을 확보하고, 서구 민주주의는 서서히 자리를 잡아가기 시작한다. 선거법이 개정되고 투표자 수는 약 100,000명에서 2.5배 증가한다. 초기 단계의 의회제도가 성립하고 노동조합의 기초가 잡힌다. 그러나 선거개혁에도 불구하고 의회는 여전히 소유계급이 독점했으며, 권력을 얻은 자유주의는 오직 대부르주아지의 자유주의만을 대변했다.

7월왕정은 한마디로 절충주의의 시기이자 타협과 중도주의의 시기다 — 비록 루이 필리쁘가 말한 이래 찬동하든 비꼬든 모든 사람이 그렇게 부른 것처럼 '올바른' 중도주의는 아니라 하더라도. 겉으로 보면 절제와 관용의 시대지만 속으로는 가장 치열한 생존경쟁의 시대며, 영국의 패턴에 따른 완만한 정치적 진보와 경제적 보수주의의 시기다. 기조(F. P. G. Guizot)와 띠에르(L. A. Thiers) 같은 이들은 입헌왕정의 이념을 찬양하고, 왕은 다만 군림할 뿐 통치하지 않기를 바랐다. 그러나 실상 그들은 의회과두정치의 도구, '마음껏 돈을 벌라!'(Enrichissez-vous!)라는 주문을 외어 부르주아의 좀더 광범한 층을 매혹한 소수 지배정당의 도구였다. 7월왕정은 상공업의 융성기이며 개화기이다. 돈이 공적·사적 전생활을 지배하여, 모든 것이 돈 앞에 굴복하고 돈에 봉사하며 돈에 의해 더럽혀진다 —

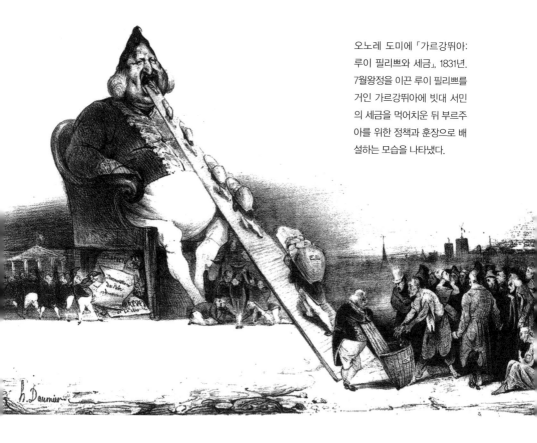

오노레 도미에 「가르강뛰아: 루이 필리쁘와 세금」, 1831년. 7월왕정을 이끈 루이 필리쁘를 거인 가르강뛰아에 빗대 서민의 세금을 먹어치운 뒤 부르주아를 위한 정책과 훈장으로 배설하는 모습을 나타냈다.

발자끄가 묘사한 그대로, 또는 거의 그대로다. 실상 자본의 지배가 이때 비로소 시작된 것은 결코 아니지만, 그래도 그때까지 돈의 소유는 프랑스에서는 세력을 얻을 수 있는 수단의 하나에 불과했을 뿐 가장 고상한 방법도 가장 효과적인 방법도 아니었다. 그러나 이제 모든 권리와 힘, 모든 능력이 갑자기 돈으로 환산할 수 있게 된다. 쉽게 말해서 모든 것은 이 공통분모로 귀착될 수밖에 없게 된다. 이런 관점에서 이때까지 자본주의의 전역사는 하나의 전주곡에 불과한 것처럼 보인다. 정치와 상층사회, 의회와 관료만이 금권적 성격을 띠는 것도 아니고, 프랑스는 단지 로스차일드 일가(the Rothshilds, 유대계 국제적 금융자본가 가문)와 '조무래기 백만장자들'—하이네(H. Heine)가 말한—에 의해 지배되는 데 그치지 않고 왕 자신부터 교활하고 거리낌 없는 투기꾼이었던 것이다. 80년 동안 정부는 또끄빌(A. de Tocqueville, 1805~59. 프랑스의 역사가, 정치가)의 말처럼 일종의 '상사(商社)'를 대변했는데, 왕과 의회와 행정부는 기름진 부분을 나눠먹으며 정보와 충고를 교환하고 영업과 이권을 주고받으며 주식과 금리, 어음과 저당증권에 투기를 했다. 자본가는 사회의 주도권을 장악하고 전에는 가지지 못했던 지위를 획득했다. 지금까지는 이런 역할을 하기 위해서는 재산만으로는 안되고 어떤 이데올로기적 후광이 필요했다. 부자는 교회나 왕실 혹은 예술과 학문의 후원자로서 등장해야 했다. 그러나 이제 그들은 단지 부자이기 때문에 최고의 영광을 누리게 된다. "이제부터는 은행가들이 지배하리라!"—루이 필리쁘가 왕으로 선출된 뒤에 라피뜨(J. Laffitte, 1767~1844. 프랑스의 은행가, 정치가)는 이렇게 예언했다. 또한 1836년 어느 의원은 의회에서 이렇게 말했다. "어떤 사회도 귀족 없이는 유지될 수 없습니다. 7월왕정의 귀족이 누군지 아십니까? 대기업가들입니다. 그들은 새로운 왕조의 토대입니다."[5] 그러나 부르주아지는 여전히 자기의 지위를 위해서, 귀족

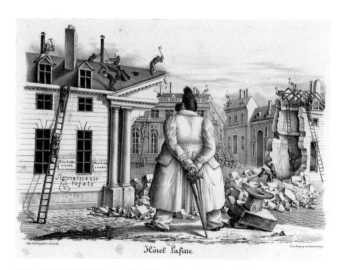

이제 자본가들은 오로지 부자라는 이유로 최고의 영광을 누리게 된다.
오노레 도미에 「은행가 라피뜨의 저택」, 1833년.

이 마지못해 겨우 넘겨준 사회적 특권을 위해서 싸움을 계속한다. 그들은 아직도 '상승하는 계급'이며 여전히 저돌적인 전투정신과 권력을 제대로 누리고 있지 못하다는 집요한 자의식을 가지고 있다. 물론 그들은 승리를 확신하고 있어서, 그런 자의식은 자기만족과 독선으로 변하기 시작한다. 그들의 양심이 떳떳할 수 있는 것은 이미 부분적으로 자기기만에 근거를 두고 있는데, 그것은 후에 사회주의의 폭로로 자기확신이 깨지게 될 상태까지 고조된다. 그들은 점점 더 비관용적이고 자유와 반대되는 길을 걸으며, 자신의 가장 나쁜 결점들과 편협함, 천박한 합리주의, 그리고 이상주의의 가면을 쓴 이윤추구를 바탕으로 한 자기들의 세계관을 이룩한다. 모든 진정한 이상주의가 그들에게는 의심스러운 것이고, 대개의 비(非)세속성이 우스꽝스러워 보인다. 그들은 모든 비타협주의와 급진주의에 대해서 투쟁하며, 사회의 모순을 약삭빠르게 얼버무리는 그들의 이른바 '중

용'정신에 반대하는 모든 것을 박해, 억압한다. 그들은 자기들의 추종자를 위선자로 훈련시키고, 사회주의의 공격이 점점 위험해질수록 자기 이데올로기의 허구성 뒤로 더욱 기를 쓰고 숨어든다.

르네상스 이래 점차 드러나는 근대 자본주의의 근본 경향은 이제 어떤 전통으로도 완화되지 않는 그 뚜렷하고 비타협적인 명료함 속에 나타난다. 가장 두드러지는 것은 비인격화 경향, 즉 경제기업의 전체 메커니즘에서 개인의 환경에 대해서 고려하는 모든 직접적·인간적 영향을 배제하려는 것이다. 그리하여 기업은 자체의 이해와 목적을 추구하고 자체의 논리법칙에 따르는 하나의 자율적 유기체가 되며, 자기와 접촉하는 모든 사람을 노예로 삼는 폭군이 된다.[6] 사업에의 완전한 몰두, 경쟁 속에서 회사를 번영시키고 확장하기 위한 기업가의 자기희생, 그의 절대적이며 무자비한 성공에의 노력은 무시무시한 편집광적 성격을 띠게 된다.[7] 원래는 사람이 만든 체제가 이제는 그것을 지탱하는 사람들로부터 독립하여, 사람의 힘으로는 그 움직임을 막을 수 없는 하나의 메커니즘으로 변한다. 근대 자본주의의 두려운 점은 그 메커니즘의 이런 자율적 운동에 있으며, 발자끄가 그토록 무섭게 묘사한 마성(魔性)은 이렇게 해서 나타났다. 경제적 성공의 수단과 전제조건이 개인의 영향권에서 벗어날수록 괴물의 수중에 들어와 있다는 사람들의 불안감은 점점 심해진다. 그리고 이해관계가 복잡해지고 뒤얽히는 만큼 싸움은 점점 더 거칠고 격심해지고, 괴물은 점점 여러가지로 모습을 바꾸며, 파멸은 점점 더 불가피해진다. 마지막에 사람들은 온통 적대자와 경쟁자에 둘러싸여, 모든 사람이 서로 싸우며, 쉴 새 없는 '총력'전쟁의 일선에 서게 된다.[8] 모든 재산과 지위, 모든 영향력은 날마다 새로 획득하고 정복하고 약탈하지 않으면 안되며, 모든 것은 임시적이고 영구히 믿을 수 없는 것같이 보인다.[9] 그리하여 회의와 비

관주의가 세상을 풍미하고 목 조르는 듯한 생활의 불안감이 생겨난다. 그것은 발자끄의 세계에 가득 차 있는 느낌이며, 자본주의 시대 문학의 지배적 특징이다.

사회주의 이론의 대두

루이 필리쁘와 그의 금융귀족은 강력하고도 광범한 반대세력과 마주서는데, 그 반대세력이란 귀족과 성직자 정통파 외에도 7월혁명에 걸었던 기대가 배반당하면서 환멸을 느낀 모든 부류, 즉 한쪽으로는 애국주의적이고 보나빠르띠슴(Bonapartisme, 나뽈레옹 숭배 또는 그가 취한 정치형태. 정치적으로는 농민과 도시 중산층을 기반으로 부르주아와 프롤레타리아의 조정자처럼 가장한 근대적 독재정치를 가리킨다)적이나 근본적으로는 자유주의적인 소시민층과, 다른 쪽으로는 부르주아적 공화파와 사회주의자 그리고 이 두 진영 중 어느 한쪽에 속한 진보적 지식인으로 구성된 좌익을 포괄한다. 이른바 '자유주의적' 지배정당은 그래서 혁명적 반대세력에게 완전히 포위되며, '시민군주'(roi citoyen)라고 불리던 루이 필리쁘는 국민의 압도적 다수와 완전히 대립하게 된다.[10] 급진주의 경향들은 민주적인 연맹과 정당 및 파벌의 결성으로, 파업과 단식투쟁과 암살 모의로, 요컨대 적절하게도 항구적인 혁명이란 말로 표현되는 상태로 나타나고, 폭발한다. 이런 혼란은 결코 이전에 있었던 혁명과 저항의 단순한 연장이 아니었다. 1831년의 리옹봉기(1831년 11월 21일부터 10일간에 걸친 프랑스 리옹 견직물공의 봉기. 임금문제를 발단으로 했으며 정부군에 진압되었다)가 이미 그 비정치성으로 인해서 과거의 혁명운동과는 구별되는데,[11] 그것은 1832년에 처음으로 붉은 깃발이란 상징을 들고 나온 저 대중운동의 서곡이자 시작인 것이다. 그 전환은 사회주의 사상의 특징인 각성과 더불어 시작한다. 엥겔스(F. Engels)의 말처럼 "자본과 노

동자의 이해를 동일시하며 자유경쟁의 결과 전체적 조화와 전반적 국가 번영이 이룩된다는 부르주아 경제의 교의는 점차 결정적으로 깨지게 된 것이다."[12] 이론으로서의 사회주의는 이 부르주아 경제의 계급성을 인식하는 데서부터 전개된다. 사회주의 이념과 경향은 물론 이미 프랑스혁명에서, 특히 국민의회(프랑스혁명 당시 1792~95년 동안에 있었다)와 바뵈프(F. N. Babeuf, 1760~97. 급진 좌익단체를 조직해 집정내각에 대한 반란을 모의하다가 사형선고를 받고 처형 직전에 자살했다. 일종의 공산주의라 할 수 있는 그의 주장을 '바부비슴'이라 한다) 일파의 음모에서도 찾아볼 수 있지만, 프롤레타리아 운동과 그에 상응하는 계급의식은 산업혁명의 승리와 대규모 기계공장의 도입 뒤에야 비로소 명확하게 나타난다. 이들 공장 내에서의 인간적인 접촉은 노동자들의 연대감과 모든 근대 노동운동의 기원을 이룬다.[13] 지금까지 흩어져 있던 작은 노동단위들이 합쳐진 근대 프롤레타리아트는 19세기의 산물이며 산업주의의 산물인데, 이전의 어떤 시대에도 이와 비슷한 존재는 없었다.[14] 몇몇 박애주의자와 공상가 들이 창시하고 인민의 경제적 곤궁과 그 곤궁에서 벗어나 부의 공정한 분배방법을 찾으려는 욕망에서 성립된 사회주의 이론은 도시 공장의 확대와 1830년 이후의 사회적 투쟁과 더불어 이제야 겨우 하나의 효과적인 무기가 된다. 이제 그것은 비로소 엥겔스가 "유토피아에서 과학으로"의 발전이라고 지적했던 길로 접어들기 시작했다. 쌩시몽(C. H. de R. Saint-Simon)과 푸리에(F. M. C. Fourier)의 사회비판은 이미 산업주의의 체험과 그것의 파괴적인 작용에 대한 인식에서 생겨난 것이지만, 이들에게 리얼리즘은 아직 낭만주의의 많은 부분과 결합해 있었고 올바르게 제기된 질문은 흔히 공상적인 해결 시도로 그쳤다. 왕정복고 이래 혹은 이미 어느정도는 1801년의 정교협약(Concordat, 혁명 이래 단절된 프랑스와 교황청 및 프랑스 정부와 교회 간의 관계를 재조정한 나뽈레옹과 교황 피우스 12세의 협

정) 이래 나타나고 1830년 이후 더욱 심화된 종교적 경향이 그들의 모든 개혁가적·전도사적 활동을 결정지었던 것이다. 쌩시몽에서 오귀스뜨 꽁뜨(Auguste Comte, 1798~1857. 실증주의 사회학을 창시한 프랑스 철학자)에 이르기까지 사회주의자와 사회사상가 들의 머리에는 낭만주의의 목표가 사라지지 않는다. 그들은 모두 '유기적'·종합적 형태로서의 중세 교회를 새로운 질서, 새로운 사회조직으로 대체하며, 그리하여 시인과 예술가의 도움을 얻어 '새로운 기독교'를 세우고 싶어했다.

저널리즘과 문학

　1830~48년 사이에 생활의 정치화가 진행됨에 따라 문학에서의 정치적 경향도 강화되었다. 이 기간 중 정치와 무관한 작품은 거의 없는데, '예술을 위한 예술'의 정적주의(靜寂主義)도 예외는 아니다. 이 새로운 조류는 정치와 문학이 한 사람에게서 서로 결합되어 있고, 또 정치나 문학을 직업으로 하는 사람이 대체로 동일한 사회계층의 구성원이라는 사실에서 가장 뚜렷이 드러난다. 문학적 재능은 정치경력의 당연한 전제조건으로 간주되고, 정치적 영향력이 문필활동의 댓가로 주어지는 일도 흔히 보인다. 7월왕정 시대에 문필과 정치를 겸하는 사람들 — 예컨대 기조, 띠에르, 미슐레(J. Michelet), 띠에리(J. N. A. Thierry), 빌맹(F. Villemain), 꾸쟁(V. Cousin), 주프루아(T. Jouffroy), 니자르(D. Nisard) 등 — 은 18세기 '계몽철학자'의 마지막 후계자들이다. 다음 세대에 이르면 작가들은 이미 아무런 정치적 야심이 없으며 정치가들 또한 정신적 영향력을 가지지 못한다. 그러나 2월혁명(프랑스의 1848년 혁명. 루이 필리쁘의 7월왕정이 끝나고 공화정치가 시작된다)까지는 당시의 모든 정신적 활동이 정치생활에 흡수되었다. 재산이 없어서 정치에의 출구가 막힌 유능한 청년들은 저널리즘에 투신하는데, 바야흐로 이것

이 관례적인 문필업의 시작으로서 전형적 형태가 된다. 저널리스트로서 사람들은 정치와 본격적인 문학으로 가는 다리를 놓을 뿐 아니라, 때로는 이미 저널리즘 자체를 통해서 상당한 영향력과 수입과 명성을 얻는다. 『주르날 데 데바』(*Journal des Débats*, 1789년에 창간된 프랑스의 일간신문)의 주필 베르땡(L. Bertin)은 바로 자기만족과 자신감에 찬 7월왕정의 화신과 같았다. 그는 부르주아 문필가, 문학적 부르주아지의 전형이다. 그러나 문필활동은 베르땡 같은 사람에게만 하나의 사업이 된 것이 아니라, 쌩뜨뵈브(C. A. Sainte-Beuve)가 일찍이 지적한 대로 모든 관여자에게 하나의 '산업'으로 변한다.[15] 그것은 단순히 광고와 구독자를 획득하기 위한 수단이 되는 것이다.

문학과 일간신문의 결합은, 어느 동시대인의 의견에 따르면 공업 목적을 위한 증기 사용처럼 혁명적인 효과를 가지며 문학 생산의 모든 성격을 바꾸어놓는다.[16] 설령 이런 비유가 과장되었고 문학의 산업화가 다만

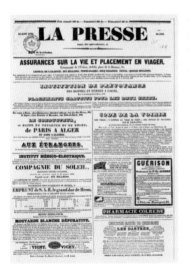

구독료를 낮추고 차액을 광고 수익으로 메운 것은 현대 신문의 원형을 이룬 혁신적인 아이디어였다. 『라프레스』 1836년 6월 15일자에 실린 보험사, 약국, 일자리 소개소 등의 광고면.

일반적인 정신적 발전, 즉 그 시대 예술 창작의 한 경향을 나타낸 데 불과하다 하더라도, 대단찮은 작가지만 창의적 사업가인 에밀 드지라르댕(Émile de Girardin)이 그때까지 전혀 알려져 있지 않았던 뒤따끄(A. Dutacq)의 아이디어를 따서 1836년 『라프레스』(*La Presse*)를 창간한 것은 하나의 역사적 사건으로 평가되어야 한다. 획기적인 혁신은 그가 신문의 연간 구독료를 다른 신문의 절반인 4프랑으로 고정하고 그 모자라는 부분을 광고 수입으로 메우려고 생각한 점에 있다. 같은 해에 뒤따끄는 같은 기획으로 『씨에끌』(*Siècle*)을 창간하고, 빠리의 나머지 신문들도 이 예를 따랐다. 구독자 숫자가 늘어, 10년 전에 70,000명이던 것이 1846년에는 200,000명이 되었다. 새로 생기는 기업들 때문에 발행인들은 신문의 내용으로 서로 경쟁하지 않을 수 없게 되었다. 그들은 신문의 매력을 높이기 위해서, 그리고 무엇보다 광고 수입을 올리기 위해서 독자들에게 가능한 한 구미에 당기고 다채로운 읽을거리를 제공해야 했다. 이제 모든 사람이 신문에서 자기 취미와 필요에 맞는 기사를 찾게 되었으며, 그리하여 신문은 모든 사람에게 작은 가정 도서관, 일종의 백과사전 노릇을 하게 되었다.

신문소설

신문은 전문가의 기고뿐만 아니라 일반적인 흥미 위주 기사들, 즉 여행기와 스캔들 및 재판 보고 등을 실었다. 그러나 가장 인기있는 것은 연재소설이었다. 귀족과 부르주아, 사교계와 지식인, 주인과 하인 등 남녀노소 누구나 이것을 읽었다. 『라프레스』는 발자끄와 외젠 쒸(Eugène Sue)의 작품을 가지고 '문예면' 연재를 시작하는데, 발자끄는 1837~47년까지 매년 소설 한편씩을, 외젠 쒸는 자기 작품의 대부분을 여기에 내놓았다. 『씨에끌』지는 『라프레스』지의 작가에 대항해서 알렉상드르 뒤마(Alexandre

Dumas)를 내세우는데, 그의 『삼총사』(*Les Trois mousquetaires*)는 비상한 성공을 거두어 그 신문에 상당한 수입을 올려주었다. 『주르날 데 바』지는 무엇보다 외젠 쒸의 『빠리의 비밀』(*Mystères de Paris*)로 인기를 얻었고, 이 소설 이후 그는 가장 잘 팔리고 수입 좋은 작가의 한 사람이 된다. 『꽁스띠뛰시오넬』(*Constitutionnel*)지는 외젠 쒸의 『방랑하는 유대인』(*Juif Errant*)에 대해 100,000프랑을 지불하는데, 이후 이 액수는 그의 표준고료로 통했다. 그러나 수입이 가장 많은 것은 역시 뒤마로, 그는 매년 약 200,000프랑을 벌었고 『라프레스』와 『꽁

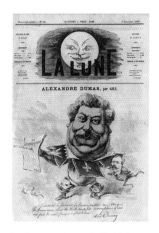

『삼총사』의 엄청난 성공은 현대판 신문 연재소설의 전형을 보여준다. 앙드레 질이 그린 삼총사 복장을 한 알렉상드르 뒤마, 1866년.

스띠뛰시오넬』로부터 220,000행에 대해서 1년에 63,000프랑을 받았다. 엄청난 수요를 채우기 위해 인기 작가들은 이제 규격화된 작품을 만들어내는 데 대단히 귀중한 도움을 주는 대리필자들을 고용한다. 말하자면 문학공장이 설립되고 소설은 거의 기계적으로 생산되는 것이다. 어느 소송사건을 계기로, 뒤마가 밤낮없이 계속 일하더라도 다 쓸 수 없는 많은 작품이 그의 이름으로 발표된 것이 밝혀졌다. 사실 그는 73명의 서사(書士)를 고용했는데, 그중에서 오귀스뜨 마께(Auguste Maquet) 같은 사람은 완전히 그 혼자서 일하도록 했다. 문학작품은 이제 문자 그대로 '상품'이 된 것이다. 가격표가 있고, 표본에 따라 생산되며, 정해진 날짜에 배달된다. 그것은 사람들이 그 가치만큼 값을 지불하고 거기서 그 값을 뽑는 하나의 상품인 것이다. 어떤 발행인도 뒤마나 쒸에게 자기가 지불해야 하고 지불할 수 있는 값보다 더 지불하는 일은 없다. 신문연재 작가들은 오늘날의 영

화 스타와 마찬가지로 '초과지불'을 받지 않았는데, 그 가격은 수요에 따라 정해지며 작품의 예술적 가치와는 아무런 관계도 없다.

『라프레스』와 『씨에끌』은 연재소설을 실은 최초의 일간신문이지만, 소설을 연재 형식으로 발표한다는 것은 그들의 아이디어가 아니었다. 그것은 베롱(L. Véron)에게서 유래한 것으로, 그가 1829년 창간한 『르뷔 드 빠리』(Revue de Paris)지에서 이미 시험한 바 있다.[17] 빌로(F. Buloz)가 그에게서 이 아이디어를 이어받아 『르뷔 데 되 몽드』(Revue des Deux Mondes)지에 발자끄의 소설을 다른 것들과 함께 연재했다. 그러나 문예란이라는 것 자체는 본래 이들 잡지보다 오래되어 이미 1800년경에도 있었다. 통령정부(統領政府, Consulat, 1799~1804. 프랑스혁명 직후 나뽈레옹의 쿠데타로 성립해 세 사람의 통령이 통치한 정부) 시대와 제1제정(1804~14. 나뽈레옹이 제위에 있던 시기) 기간 중 언론에 대한 검열과 다른 제약 때문에 심히 위축된 신문들은 독자에게 뭔가 읽을거리를 제공하기 위해서 문예부록을 발행했다. 처음에는 세상사와 예술계에 관한 일종의 연대기를 기술했으나, 이윽고 왕정복고 기간 중에 본격적인 문예부록으로 발전했다. 1830년 이후에는 단편소설과 여행기가 주내용을 이루었으며, 1840년 이후에는 장편만 실렸다. 문예판이 붙은 신문 한부에 1쌍띰(centime, 1/100프랑)의 세금을 징수한 제2제정(1852~70, 나뽈레옹 3세가 제위에 있던 시기)은 오래지 않아 연재소설의 종말을 가져온다. 사실 이 장르는 후에 다시 나타나지만, 그것이 1840년대 문학에 남긴 깊은 발자취에 비해 당대 문학의 발전에는 아무런 영향도 끼치지 못했다.

연재소설은 멜로드라마와 보드빌(vaudeville, 중간중간 노래가 삽입된 희극으로 가요극이라고도 한다. 이 책 3권 314~16, 321~22면 참조)과 마찬가지로 새로이 구성된 혼합 독자층을 위해서 기획된 것이다. 그러므로 연재소설은 동시대 대중 연극에서와 같은 형식원리와 취미기준이 지배한다. 서술 스타일은 과장

되고 자극적인 것, 노골적이고 괴팍한 것에 대한 취향이 지배적이며, 가장 인기있는 주제는 유괴와 간통, 폭행과 잔혹함에 관한 것들이다.[18] 인물의 성격과 사건 또한 멜로드라마처럼 도식에 따라 고정되어 있다. 한편, 매회 끝에 이야기를 끊으면서 그때마다 하나의 절정을 만들어 독자에게 다음 회에 대한 궁금증을 일으켜야 한다는 문제는 작가로 하여금 일종의 연극 테크닉을 받아들여 따로따로 떨어진 장면들로 표현하는 극작가의 비연속적인 방법을 답습하게 했다. 극적 써스펜스의 대가인 알렉상드르 뒤마는 또한 연재소설 기법의 명수이기도 한데, 그도 그럴 것이 소설의 전개가 극적일수록 독자에 대한 효과는 그만큼 더 강력해지기 때문이다. 그러나 다른 한편, 매일매일 사건을 진행시키면서 대체로 정확한 계획도 없이, 그리고 먼저 발표한 것을 고쳐서 뒤의 이야기와 조화시킬 수도 없이 한회 한회를 쓰기 때문에 '비연극적'이며 삽화적이고 임기응변인 서술방식, 끝없이 이어지는 사건들, 그리고 비유기적이고 때로 모순된 성격묘사가 나타난다. 이와 더불어 '복선을 설정하는' 모든 기술, 강요하지 않고 자연스럽게 무리 없이 전개되는 동기 설정(motivation)의 기교는 사라진다. 줄거리 전환과 인물에서 의도의 변화는 흔히 억지로 갖다붙이는 식으로 되며, 이야기 중간에 끼어드는 부수적인 인물들은 작가가 제때에 '소개'하지도 않았는데 불쑥 나타나기 일쑤다. 발자끄가 『빠름 수도원』(*La Chartreuse de Parme*)을 비난한 것이 바로 이 임기응변식 수법 때문인데, 그 자신도 때로 예기치 않은 인물을 내놓는 짓을 저지른다. 스땅달에게 있어서는 완만하고 느슨한 구성이 본래부터 삽화적이고 삐까레스끄(picaresque, 악한을 주인공으로 그 행동과 범행을 풍부한 유머로 풀어가는 소설유형. 대개 독립된 에피소드를 모은 형식이다)적이며 본질적으로 비연극적인 소설기법의 결과인 반면에,[19] 극적인 형태의 소설을 이상으로 삼은 발자끄에게 그것은 그

의 신문기자 같은 집필방식, 하루 벌어 하루 먹는 식의 무질서한 생활과
더불어 하나의 결점을 이루고 있다. 그러나 문학의 산업화가 단순히 저널
리즘의 결과이고 오락소설의 판에 박힌 도식적 성격이 전적으로 신문연
재 때문이냐 하는 것은 여전히 의문으로 남지 않을 수 없다. 왜냐하면 제
정기와 왕정복고 시기의 소설양식이 증명하듯이 이런 형식의 인습화는
이미 오래전에 일어나고 있었던 것이다.[20]

연재소설은 문학의 유례없는 대중화, 독자대중의 거의 완전한 평준화
를 의미한다. 한 예술이 일찍이 그렇게 여러 다른 사회층과 교양층에게
그렇게 한결같이 공인받고 비슷한 느낌으로 받아들여진 적은 없었다. 쌩
뜨뵈브 같은 사람조차 발자끄에게서 아쉬워하던 재능을 『빠리의 비밀』
의 작가에게서 발견하고 격찬한다. 사회주의의 전파와 독자층의 성장은
서로 보조를 같이하지만, 외젠 쒸의 민주적 입장과 예술의 사회적 목적에
관한 신념은 그의 소설이 성공한 원인의 일부일 뿐이다. 사실 그의 독자
층이 대부분 부르주아인 인기작가에게서 '고귀한 노동자'에 관한 열광과
'자본주의의 횡포'에 대한 욕을 듣게 되는 것은 오히려 기이한 일이다. 그
가 추구한 인도적 목표, 자기 소설의 과제로 삼은 사회 병리의 폭로는 기
껏해야 『글로브』(Globe), 『데모크라띠 빠시피끄』(Démocratie pacifique), 『르뷔 앵
데빵당뜨』(Revue indépendante), 『팔랑주』(Phallange) 같은 진보 언론과 그 추종
자들이 그에게 호의적인 데 대한 이유를 설명해줄 뿐이다. 대다수의 독자
는 그의 사회주의 경향을 단지 덤으로 얻었다. 그러나 이런 부류의 독자
들도 문학에서 당대 사회의 문제를 다루는 것을 당연한 일로 여겼다. 스
딸 부인(Mme de Staël)이 강조한 대로 문학이 사회의 표현이라는 생각은 일
반적으로 인정을 받아 프랑스 문학비평의 한 공리(公理)가 되었다. 1830년
이래 눈앞의 정치·사회문제와의 연관성에 비추어 문학작품을 평가하는

것은 일반적인 경우가 되며, '예술을 위한 예술' 운동 배후에 있는 비교적 작은 그룹을 예외로 치면 아무도 예술을 정치적 이념에 종속된 것으로 보기를 꺼리지 않는다. 도대체 이때처럼 순수미학적·형식미학적·비공리적 예술비평이 드물었던 때는 아마 일찍이 없었을 것이다.[21]

낭만주의의 변모

1848년까지는 대부분의 가장 중요한 예술작품이 행동주의적인 방향을 취했고, 이후에는 정적주의로 변모한다. 스땅달의 환멸은 그래도 공격적·외향적·무정부주의적이지만 플로베르의 체념은 수동적·자아중심적·허무주의적이다. 낭만파 운동 내부에서도 떼오필 고띠에(Théophile Gautier)와 제라르 드네르발(Gérard de Nerval)이 주장한 바와 같은 '예술을 위한 예술'은 이미 주도적 경향이 아니다. 비세속적이며 신비적인 옛 낭만주의는 사라진 것이다. 낭만주의는 지속되기는 하지만 변모하고 새롭게 해석된다. 왕정복고 마지막 무렵 눈에 띄는 반(反)교회·반정통파 경향은 하나의 혁명적 세계관으로 발전한다. 대다수 낭만파들은 '순수예술'을 등지고 쌩시몽주의자와 푸리에주의자로 전향한다.[22] 지도적 인사들 — 빅또르 위고(Victor Hugo), 라마르띤, 조르주 쌍드(George Sand) 등 — 은 예술의 행동주의를 표방하고 사회주의자들이 요구한 '대중'예술에 투신한다. 민중은 승리했고, 그리하여 예술에서도 혁명적 전환이 문제가 된다. 쌍드와 외젠 쒸만이 사회주의자가 되고 라마르띤과 위고만이 민중에 열광한 것이 아니라 스크리브(A. E. Scribe), 뒤마, 뮈세(A. de Musset), 메리메(P. Mérimée), 발자끄 같은 작가들도 사회주의 이념에 끌린다.[23] 물론 이런 사태는 곧 끝난다. 7월왕정이 혁명의 민주적 이상을 배반하고 보수적 부르주아 체제로 된 것처럼, 낭만주의자들도 사회주의를 등지고, 변모하긴 했

어도 어쨌든 이전의 예술관으로 되돌아간 것이다. 마침내는 사회주의 이념에 충실한 단 한 사람의 중요한 문학가도 남지 않으며 '대중예술'이라는 것도 사라진 듯이 보인다. 낭만주의 예술은 잠잠히 가라앉고 순해지며 부르주아화된다. 라마르띤과 위고, 비니(A. de Vigny)와 뮈세의 지도 아래 한편으로는 보수적이고 아카데믹한 낭만파가, 다른 한편으로는 세속적인 쌀롱 낭만주의가 성립한다. 그리하여 지난날의 거칠고 과격한 반항성은 없어지고, 부르주아지는 부분적으로는 아카데믹하게 길들여져서 '고전적' 외관을 띤, 부분적으로는 바이런을 추종하는 시인들의 댄디즘(dandyism)과 결합한 이 새로운 낭만주의에 열광적인 관심을 보내게 된다.[24] 쌩뜨뵈브와 빌맹과 쀨로는 최고 권위자이며, 『주르날 데 데바』와 『르뷔 데 되 몽드』는 낭만적 색채를 띠었으나 아카데믹한 의도를 가진 새로운 부르주아 문예계의 공식 기관지가 된다.[25]

그러나 어떤 독자층에게는 낭만주의가 여전히 너무 거칠고 자의적인 것처럼 보였다. 그리하여 냉정하고 철저히 부르주아적인 새로운 고전주의, 이른바 '양식파'(école de bon sens)와 미학적 '중용'(juste milieu)의 예술이 대신 나타나게 된다. 뽕사르(F. Ponsard) 같은 작가의 성공, '고전비극'의 부활, 그리고 라셸(Rachel, 1821~58. 본명 엘리사베뜨 펠릭스Élisabeth Félix. 프랑스의 비극 여배우)의 인기는 새로운 취미경향을 가장 잘 보여준다. '병적인' 과장과 과열된 분위기가 지난 뒤 사람들은 다시 신선한 공기를 쐬고자 한다. 균형 잡히고 신중하며 표준적인 성격, 누구에게나 이해되는 정상적인 감정과 정열, 평형과 질서와 중용의 세계관, 요컨대 낭만주의의 풍자와 기이한 착상, 괴팍한 표현방법을 벗어난 문학을 다시 요구한다. 1843년은 뽕사르의 『뤼크레스』(Lucrèce)가 성공하고 위고의 『성주』(城主, Les Burgraves)가 실패한 해인데, 이는 위고에 대한 뽕사르의 승리일 뿐만 아니라 나아가 스

땅달과 발자끄와 들라크루아(F. V. E. Delacroix)에 대한 스크리브와 뒤마와 앵그르(J. A. D. Ingres)의 승리를 의미했다. 부르주아지는 예술에서 감동이 아니라 즐거움을 기대하며, 문학가에게서 '예언자'가 아니라 '위안물'을 찾는다. 앵그르의 뒤를 이어 정통적이지만 지루하고 아카데믹한 화가들이 수없이 나타나고, 뽕사르의 뒤에도 신용할 수는 있으나 중요하지 않은 각본 공급자들이 잇따른다. 사람들이 원하는 것은 만족과 안식이며, 비정치적인 '순수'예술을 보는 입장에도 이에 상응하는 변화가 일어난다.

'예술을 위한 예술'

'예술을 위한 예술'이란 구호는 낭만주의에서 유래했고 자유를 위한 투쟁의 한 수단을 대변한다. 그것은 낭만주의 예술이론의 결과며 어느정도 그 결산이기도 하다. 원래는 고전적 예술규범에 대한 하나의 반항일 뿐이던 것이 모든 외적 제약에 대한 저항으로, 모든 비예술적·도덕적·지적 가치에서의 해방을 뜻하는 것으로 되었다. 예술적 자유란 고띠에에게는 이미 시민의 가치기준으로부터의 독립, 공리적 목표에 대한 무관심, 그리고 이 목표의 실현을 위한 협력의 거절을 의미한다. '예술을 위한 예술'은 낭만주의자에게 모든 실제 행동에서 스스로를 가로막는 상아탑이 된다. 기성 질서를 묵인하는 댓가로 그들은 안전을 도모하고 순전히 관조적인 태도의 우월성을 인정받는다. 1830년까지 부르주아지는 예술에 그들의 목표를 고취할 것을 기대했고, 따라서 예술을 정치적 선전도구로 받아들였다. "인간은 노래하고 믿고 사랑하기 위해서만 창조되지 않았다. … 인생이란 유형(流刑)이 아니라 행동하라는 하나의 요청인 것이다"라고 1825년의 『글로브』에는 씌어 있다.[26] 그러나 1830년 이후 부르주아지는 예술가를 불신하게 되고 이전의 동맹 대신에 냉담한 중립을 택한다. 『르

뷔 데 되 몽드』는 이제 예술가가 자신의 정치적·사회적 이념을 가지는 것은 필요치도 않고 실상 바람직한 것도 못 된다는 입장에 서는데, 그것은 권위있는 비평가들, 예컨대 귀스따브 쁠랑슈(Gustave Planche), 니자르, 꾸쟁 등이 대변한 입장이다.[27] 시민계급은 '예술을 위한 예술'을 자신의 것으로 하고, 예술의 이상적 본성과 정치를 초월하는 예술가의 높은 위상을 강조한다. 예술가를 황금 새장에 가둔 것이다. 꾸쟁은 칸트(I. Kant) 철학의 자율성의 이념으로 돌아가 예술은 이해관계를 초월해 있다는 이론을 다시 불러일으키는데, 이 경우 자본주의의 승리와 더불어 이루어진 전문화 경향이 그의 시도를 뒷받침해주었다. '예술을 위한 예술'이라는 구호는 사실 한편으로는 산업주의와 보조를 같이해 진행된 분업화의 표현이며, 다른 한편으로는 산업화, 기계화된 생활에 먹혀들어갈 위험에서 자기를 지키려는 예술의 방파제이기도 하다. 그것은 한편으로 예술의 합리화·탈(脫)마술화·협소화를 의미하지만, 동시에 생활 전반의 기계화에도 불구하고 예술의 독자성과 자발성을 유지하려는 노력을 의미한다.

'예술을 위한 예술'은 의심할 여지 없이 미학상 가장 복잡한 문제를 이룬다. 미학적 입장에 내재하는 이원적 속성을 그처럼 날카롭게 나타내는 것은 없다. 예술은 그 자체가 목적인가, 아니면 어떤 목적에 이르는 수단일 따름인가? 이 질문은 자기가 처한 역사적·사회적 상황뿐만 아니라 예술의 복합적 구조의 어떤 요소에 주안점을 두느냐에 따라서 여러가지로 대답이 달라질 것이다. 예술작품은 유리 자체의 구조나 투명도, 색깔과는 관계없이 다만 그것을 통해 인생을 관찰할 수 있는 유리창에 비교되어왔다.[28] 이 비유에 따르면 예술작품은 관찰과 인식의 단순한 도구, 즉 그 자체로는 이해관계가 없으면서 어떤 목적을 위해서 수단으로만 봉사하는 창유리나 안경 같은 것으로 보인다. 그러나 창문 저쪽에서 벌어지는 광경

에 주의를 빼앗기지 않고 창유리의 구조에만 시선을 고정할 수 있다면, 예술작품은 또한 그 자체를 위해서 존재하는 자립적 형식체로, 그 자체로 완결된 의미의 결합체로 생각된다. 그리고 이 경우 '창문을 통해서 내다보는 것'은 언제나 그 내적 구조를 이해하는 데 방해가 된다. 예술작품의 의미는 줄곧 이 두 관점 — 생활과 모든 작품 외적 현실에서 단절된 하나의 존재라는 관점과, 생활과 사회와 실제에 의해서 제약된 하나의 기능이라는 관점 — 사이를 왕래한다. 직접적인 미적 체험의 입장에 서면 자주성과 자족성이 예술작품의 본질처럼 보이게 마련인데, 그럴 수밖에 없는 것이 현실에서 예술을 분리시키고 현실의 자리에 예술을 대체함으로써만, 즉 총체적이고 자율적인 하나의 우주를 형성함으로써만 하나의 완전한 환영을 만들어내는 일이 가능하기 때문이다. 그러나 이 환영은 결코 예술의 전체 내용이 아니며, 때로는 예술이 주는 감명과 전혀 무관할 수도 있다. 가장 위대한 작품이란 그 자체로 완결된 미학세계의 기만적인 환각주의(illusionism)를 거부하고 자기 자신을 넘어서서 먼 곳을 향한다. 그것은 자기 시대의 커다란 인생문제와 직접적인 관계를 가지면서 언제나 '인간 존재에서 어떻게 의미를 얻어낼 수 있는가? 우리는 어떻게 그 의미에 참여할 수 있는가?'라는 물음의 해답을 추구하는 것이다.

예술작품의 가장 불가사의한 역설은 그 자체로서 존재하는 것처럼 보이면서 또 그 자체로서만 존재하지는 않는 것처럼 보인다는 데에, 그리고 역사적·사회학적으로 제약을 받는 구체적인 감상자층에 의존하면서 동시에 도대체 대중을 고려에 두려 하지 않는 것같이 보인다는 데에 있다. 연극에서 말하는 무대의 '제4의 벽'(연극에서 무대를 하나의 방으로 상정하고 객석을 향한 가상의 벽을 일컫는 말. 디드로가 주창한 이론이다)은 가장 당연한 전제처럼 보이기도 하고 미학의 독선적 허위처럼도 보인다. 하나의 테제, 하나의 도

덕적 목적, 하나의 실제적 의도에 의해서 환영을 파괴하는 것은 한편으로 순수하고 몰입적인 예술 감상을 방해하지만, 다른 한편으로 관객과 독자의 전존재를 휘어잡으면서 그들이 진정으로 작품에 참여하게끔 한다. 이런 결과는 그러나 예술가의 실제 창작의도와는 상관이 없다. 아무리 정치적·도덕적 경향성을 띤 작품이라 하더라도 그것이 모름지기 예술작품이라면 순수한 예술 즉 단순한 형식체로 파악될 수 있으며, 또한 모든 예술 창작은 작가가 아무런 실제적 목적을 갖지 않고 쓴 작품이더라도 사회적 인과관계의 표현이고 그 수단으로 간주될 수 있다. 단떼(A. Dante)의 행동 주의가 『신곡』(Divina comedia)의 순전히 미학적인 해석을 배제하지 않는 것과 마찬가지로 플로베르의 형식주의 때문에 『보바리 부인』(Madame Bovary)과 『감정교육』(L'Éducation sentimentale)의 사회학적 설명이 부정되지는 않는다.

┃ 1830년경의 자연주의

1830년경의 예술적 주류들 — '사회적 예술' '양식파' 그리고 '예술을 위한 예술' — 은 흔히 복합적이고 모순된 상호관계로 얽혀 있다. 이 모순은 쌩시몽주의자와 푸리에주의자 들이 낭만주의 및 부르주아 고전주의에 대해서 취한 태도에도 반영되어 있다. 그들은 교회와 왕정에 대한 낭만주의의 편애, 그 비현실적이고 모험소설적인 생활감정과 이기적 개인주의, 그러나 무엇보다 낭만주의가 내세운 '예술을 위한 예술' 이론의 정적주의를 배격한다. 반면에 그들은 낭만주의자들의 자유주의, 예술적 자유와 자발성의 원리, 고전적 규범과 권위에 대한 그들의 저항에는 동조한다. 그러나 그들은 또한 낭만주의의 자연주의적 노력에도 강한 매혹을 느끼며, 이 자연주의가 자기들 자신의 긍정적이고 적극적이며 현실개방적인 심성과 통하는 데가 있음을 인식하고 있다. 사회주의와 자연주의 사

이의 친화성은 무엇보다 발자끄에 대한 그들의 동조적 태도를 설명해주는데,[29] 그들은 발자끄의 작품을(특히 초기의 것을) 매우 호의적으로 평가했다. 부르주아 고전주의에 대해서도 똑같이 모순된 태도가 낭만주의에 대한 이러한 상반된 감정과 연결된다. 낭만주의 예술관의 자유주의를 인정하는 것은 동시에 부르주아 예술의 고전적 모범으로 돌아가기를 탄핵한다는 뜻이 된다. 반면에 낭만주의 문학, 무엇보다 낭만주의 연극의 자의성과 무규칙성에 대한 혐오는 뿽사르식 고전주의의 부분적인 승인으로 나타난다.[30] 사회주의자들의 이런 어중간한 태도는 한편으로 시민계급의 기호가 아카데믹한 낭만주의와 뿽사르의 연극 사이에서 분열되어 있는 데에 대응하며, 다른 한편으로 낭만주의 자체가 행동주의와 '예술을 위한 예술' 사이를 왔다 갔다 동요한 것과 궤를 같이한다. 그러나 이 세 경향이 교차하는 곳에서 역사적으로 가장 중요한 제4의 경향, 즉 스땅달과 발자끄의 자연주의가 성립된다. 이 자연주의도 낭만주의에 대해서 모순된 관계에 서 있다. 그 이중 감정은 주로 연속되는 두 세대 사이에서 혹은 교체되는 두 정신적 경향 사이에서 일어나곤 하는 마찰에 상응한다. 자연주의는 낭만주의의 연장이자 그 해체이고, 스땅달과 발자끄는 낭만파의 가장 정통적 상속자이면서 가장 강경한 반대자이기도 한 것이다.

자연주의는 동일한 자연 개념에 확고하게 근거를 둔 단일하고 명백한 예술관이 아니라, 수시로 변모하면서 그때마다 일정한 목적과 구체적 과제를 지향하는, 그때그때 특별한 현상에 초점을 두는 인생 해석이다. 자연주의를 신봉하는 사람들이 나타나는 것은 그들이 자연주의적 표현방식이 양식주의적 방식보다 원래부터 더 예술적이라고 여겨서가 아니라, 그들이 더욱 강조하고 싶은 경향을, 그들이 촉진하거나 혹은 반대로 투쟁하고 싶은 경향을, 그 특징을 현실에서 발견하기 때문이다. 이 발견은 자

연주의적 관찰의 결과가 아니며 오히려 자연주의적 관심이 이 발견의 결과이다. 1830년 세대는 사회구조가 완전히 변화했다는 것을 인식함으로써 문학활동을 시작했다. 그 변화를 때로는 수락하고 때로는 그에 저항하지만, 어쨌든 그것에 대해 지극히 행동주의적 반응을 보이는데, 그들의 자연주의적 접근방식은 이 행동주의에 입각한 것이다. 그들의 자연주의는 그러니까 현실 전반, '자연'이나 '인생' 일반을 목표로 삼는 것이 아니라, 특정한 사회적 존재 즉 이 세대에 특히 중요해진 현실의 영역을 목표로 삼는다. 스땅달과 발자끄는 새롭게 변화한 사회의 묘사를 자기들의 과업으로 삼는데, 그 사회의 새롭고 특별한 것을 표현하려는 목적은 그들을 자연주의로 유도하고, 예술적 진실에 관한 그들의 개념을 결정한다. 1830년 세대의 사회의식, 그들의 사회적 이해관계가 걸린 현상에 대한 민감성, 사회변화와 가치전도에 대한 그들의 통찰이 이 작가들로 하여금 사회소설과 근대 자연주의를 창조하도록 만든 것이다.

근대 사회소설의 형성

소설의 역사는 중세의 기사들에 관한 서사시와 더불어 시작되었다. 이것이 근대소설과 별 관련이 없는 것은 사실이나, 그 누가적(累加的, additive) 구조, 모험과 에피소드가 중첩되어 얽히고설키는 서술방법은 삐까레스끄소설과 르네상스와 바로끄의 영웅·목가 이야기에서뿐 아니라 19세기의 모험소설과 프루스뜨와 조이스(J. Joyce)의 '삶과 체험의 흐름'의 서술에서도 지속되는 한 전통의 기원을 이룬다. 이 구조는 중세 전체에 걸쳐서 일반적 추세였던 누가적 형식을 드러낸 것이며, 개별적인 극적 갈등에서 그 진면목이 나타나기보다 단계적인 여행의 성질을 지닌 하나의 비(非)비극적 현상으로서 인생을 파악하는 기독교적 개념의 표현이기

도 하지만, 무엇보다도 중세의 시 음송 및 새로운 소재에 대한 중세 독자 층의 소박한 열망과 관련되어 있다. 인쇄술 즉 책의 직접 구독과 더욱 집 중된 형식을 추구하는 르네상스의 예술관은 이제 중세의 산만한 서술방 식을 물리치고 더욱 치밀하고 덜 삽화적인 표현방법을 등장시킨다. 본질 적으로는 여전히 삐까레스끄적인 구조임에도 불구하고 『돈끼호떼』(*Don Quixote*)는 순전히 형식 면에서도 무절제한 기사소설에 대한 비평이 되고 있다. 그러나 소설 형태의 단일화, 단순화를 향한 결정적 전환은 프랑스 고전주의에서 비로소 이루어진다. 『끌레브 공작부인』(*Princesse de Clèves*, 라 파예뜨 부인의 작품. 심리분석 소설의 선구적 작품으로 알려져 있다)은 당시로서는 확실 히 예외적인 작품이었는데, 17세기 영웅소설과 목가소설은 아직 눈덩이 가 굴러가며 커지듯이 에피소드가 중첩되는 중세 모험소설의 부류에 속 해 있었다. 그에 반해 라파예뜨 부인(Mme de Lafayette)의 이 걸작에는 단일 한 사건구성으로 극적인 절정에 이르는 '연애소설'의 개념이, 단일한 갈 등을 심리적으로 분석하는 방법론이 실현되어 있으며, 그리고 그것은 이 후부터는 언제든지 실현될 수 있는 하나의 가능성이 된 것이다. 모험소설 은 이제 이류문학을 대변하게 되고, 대표적 예술의 경계에서 탈락하여 비 중요성과 무책임이라는 약점을 감수하게 된다. 『르그랑 씨뤼스』(*Le Grand Cyrus*, 1648~53. 스뀌데리M. Scudéry의 모험소설)와 『아스트레』(*Astrée*, 1608~27. 뒤르페H. d'Urfé의 장편 목가소설)가 궁정귀족의 주요한 읽을거리이긴 했지만, 그러나 사람들은 말하자면 개인 자격으로 그것들을 읽었으며 그에 탐닉하는 것 을 하나의 악덕인 양 혹은 적어도 전혀 뽐낼 이유가 없는 하나의 약점인 양 생각했다. 보쉬에(J. Bossuet)는 영국의 헨리에타 비(Henriette d'Angleterre, 프 랑스 왕제王弟 오를레앙 공작의 비)에 대한 추도연설에서 유행소설과 그 시시한 주인공들을 좋아하지 않았다는 점을 들어 고인을 찬양했는데, 그것은 이

문학장르가 당시에 공적으로 어떻게 평가되었는가를 충분히 보여준다. 그러나 사적인 오락에 관한 한 귀족은 고전주의적 예술규범에 얽매임 없이 전과 같이 거리낌 없이 모험소설과 엽기 취미를 즐겼다.

18세기의 소설문학도 대부분 아직 산만하고 삐까레스끄적인 장르에 속한다.『질 블라스 이야기』(*L'Histoire de Gil Blas de Santillance*, 1715~35)와『절름발이 악마』(*Le Diable boiteux*, 1707. 두편 모두 르사주A. R. Lesage의 소설)뿐 아니라 볼떼르(Voltaire)의 소설도 그 제한된 분량에도 불구하고 삽화적으로 구성되어 있으며,『걸리버 여행기』(*Gulliver's Travels*)와『로빈슨 크루소우』(*Robinson Crusoe*)는 완전히 누가적 구성의 원칙을 따르고 있다.『마농 레스꼬』(*Manon Lescaut*, 1731. 프레보A. F. Prévost의 소설)와『마리안의 일생』(*La vie de Marianne*, 1731~42. 마리보의 소설)과『위험한 관계』(*Liaisons dangereuses*, 1782. 라끌로C. de Laclos의 서간체 소설)조차도 아직 과거의 모험담과, 점차 주도적 장르가 되어 전기 낭만주의 문학을 휩쓸기 시작하는 연애소설 사이의 과도적인 형태를 대변한다.『클러리사 할로우』(*Clarissa Harlowe*, 1748. 영국의 리처드슨S. Richardson의 소설),『신(新) 엘로이즈』(*La Nouvelle Héloïse*, 1761. 루쏘의 6부로 된 서간체 연애소설) 그리고『젊은 베르터의 고뇌』(*Die Leiden des jungen Werthers*)와 더불어 연극적 원리는 소설에서 승리하며, 플로베르의『보바리 부인』과 똘스또이(L. N. Tolstoy, 1828~1910)의『안나 까레니나』(*Anna Karenina*) 같은 작품에서 그 절정에 이르게 될 하나의 발전이 시작된다. 이제 줄거리의 심리적 움직임에 주의가 집중되고, 외부 사건들은 그것이 정신적 반응을 일으키는 한에서만 문제가 된다. 소설의 이런 심리화는 그 시대 문화가 경험한 내면화·주관화의 가장 두드러진 증거다. 발전의 다음 단계를 나타내는, 소설양식의 발전과정에서 18세기의 가장 중요한 문학형태인 교양소설(Bildungsroman)에서 내면화 경향은 한층 강력하게 표현된다. 주인공의 발전사는 그리하여 한 세

계의 형성사가 된다. 개인의 교양이 문화의 가장 중요한 원천이 되는 시대만이 이러한 소설형태를 낳을 수 있는데, 그것은 공동체 문화가 깊이 뿌리박지 못한 독일 같은 나라에서 생겨날 수밖에 없었다. 교양소설의 기원은 필딩(H. Fielding)의 『톰 존스』(*Tom Jones*)와 스턴(L. Sterne)의 『트리스트럼 샌디』(*The Life and Opinion of Tristram Shandy, Gentleman*) 같은 주로 삐까레스끄 성격의 소설들로 거슬러 올라가지만, 엄격한 의미에서 최초의 교양소설은 괴테의 『빌헬름 마이스터의 수업시대』(*Wilhelm Meisters Lehrjahre*)라고 보아야 한다.

소설은 18세기의 주도적 문학장르가 되는데, 그것은 소설이 그 시대의 문화적 문제, 즉 개인주의와 사회 사이의 대립을 가장 포괄적으로 깊이있게 표현하기 때문이다. 어떤 다른 형태에서도 부르주아 사회의 모순이 그렇게 강력히 작용한 형식이나, 개인의 투쟁과 패배가 그렇게 박진감 있게 묘사된 곳은 없다. 프리드리히 슐레겔(Friedrich Schlegel)이 소설을 다른 무엇보다 낭만주의적인 장르라고 지적한 데에는 이유가 있다. 낭만주의는 소설에서 개인과 세계, 꿈과 생활, 시와 산문 사이에서 생기는 갈등의 가장 적합한 서술방법을 발견하고, 이 갈등의 유일한 해결처럼 보이는 체념의 가장 깊이있는 표현을 찾아냈다. 『빌헬름 마이스터의 수업시대』에서 괴테는 낭만주의와 정반대되는 해결책을 찾는데, 이 작품은 18세기 소설사의 정점을 이루고 스땅달의 『적과 흑』(*Le Rouge et le Noir*), 발자끄의 『잃어버린 환상』(*Les Illusions perdues*), 플로베르의 『감정교육』, 켈러(G. Keller)의 『녹색옷의 하인리히』(*Der Grüne Heinrich*) 등 교양소설의 가장 대표적 작품들에 직간접으로 영향을 주었을 뿐만 아니라, 생활방식으로서의 낭만주의에 대한 최초의 중요한 비판이기도 하다. 괴테는 이 작품에서 낭만주의의 현실도피가 완전히 헛된 것임을 지적하는데, 이것이야말로 이 작품의 진정

한 교훈이다. 사람은 내면적으로 세계와 결합해 있을 때에만 그 세계에 올바르게 대처할 수 있으며, 또한 우리는 세계 속에 뛰어듦으로써만 세계를 개혁할 수 있다는 것을 괴테는 강조한다. 그는 결코 내적 정신과 외적 세계, 영적 자아와 인습적 현실 사이의 부조화를 감추거나 얼버무리는 일이 없이 낭만주의의 세계경멸이 진정한 문제로부터의 회피라는 것을 인식하고 증명한다.[31] 세상과 더불어 그리고 세상의 법칙에 순응하면서 살라는 괴테의 요구는 이후의 부르주아 문학에 의해서 천박해지고 무조건 세상과 타협하라는 권고로 변했다. 주어진 상황에 대한 개인의 까다롭지만 평화로운 적응은 무분별한 화해의 아첨정신으로, 공리적 세속주의로 변질되었다. 그러나 이런 변모에 괴테가 한몫 끼었다면 그것은 다만 그가 여러 모순들의 평화로운 조정이 근본적으로 불가능함을 인식하지 못했다는 점, 얼마간 경박한 낙관주의가 자동적으로 부르주아적 유화정책의 이데올로기로 나타났다는 점 때문일 뿐이다. 스땅달과 발자끄는 괴테보다 팽배한 긴장을 훨씬 더 날카롭게 보았고, 더욱 현실감을 가지고 상황을 판단했다. 그리하여 그런 통찰을 기록한 그들의 사회소설은 낭만주의의 환멸소설뿐 아니라 괴테의 교양소설도 한발 넘어선다. 그들의 태도는 낭만파의 현실모멸과 괴테식의 낭만주의 비판을 모두 극복한 것이다. 이렇듯 사회문제의 해결 가능성에 관해서 일체의 환상을 허락지 않는 냉철한 현실사회 분석에서 그들의 비관주의가 생겨난다.

| 사회소설

스땅달과 발자끄가 상황묘사에서 보여준 리얼리즘, 사회를 움직여가는 변증법에 대한 그들의 이해는 당대 문학에서 유례가 없는 것이기는 하나 사회소설이 탄생할 기운은 상당히 성숙해 있었다. '상류사회의 몇

가지 장면들' 혹은 '사생활의 몇가지 장면들' 같은 부제는 발자끄보다 훨씬 이전에도 있었다.[32] "많은 젊은이들이 매일같이 사회의 구석진 곳에서 벌어지는 일들을 그대로 묘사한다. … 거기에는 풍부한 예술성은 없어도 상당한 진실이 담겨 있다"라고 스땅달은 당시의 사회소설에 관해서 언급했다.[33] 그런 전조와 실험은 오랫동안 곳곳에서 나타났지만, 스땅달과 발자끄에 이르러 사회소설은 **본격적인** 근대소설의 면모를 갖춘다. 이제 인물을 사회에서 분리해 묘사하고 일정한 사회환경 바깥에서 움직이도록 하는 것은 불가능해 보인다. 사회생활의 여러 사실들이 인간의 의식 속으로 들이닥치며, 이제 그것을 배제하지 못한다. 스땅달, 발자끄, 플로베르, 디킨스(Charles Dickens, 1812~70), 똘스또이와 도스또옙스끼(F. M. Dostoevsky, 1821~81)의 작품 같은 19세기의 위대한 문학적 창조들은 설령 어떤 다른 범주에 편입될 수 있다 하더라도 사회소설인 것이다. 인물이 사회에 얼마나 뿌리박고 있느냐가 그 인물의 현실성과 신뢰도의 평가기준이 되며, 그의 존재가 사회문제들을 제기하는 데서 비로소 그 인물은 새로운 자연주의 소설의 대상이 된다. 이러한 사회학적 인간 개념이야말로 1830년 세대의 작가들이 소설을 위해서 발견한 것이며, 맑스(K. Marx) 같은 사상가가 발자끄의 작품에서 가장 흥미를 느꼈던 점이다.

스땅달과 발자끄는 두 사람 다 당대 사회의 엄격하고 때로는 악의적인 비평가이다. 스땅달은 자유주의적인 입장에서, 발자끄는 보수적인 입장에서 비판하고 있는 것이다. 정치적으로는 더 급진적이나 전체 사고와 감정에서는 모순에 가득 찬 스땅달에 비해, 발자끄는 반동적인 세계관을 지녔음에도 불구하고 더욱 진보적인 예술가로서, 그는 부르주아 사회의 구조를 훨씬 예리하게 보고 그 움직임의 경향을 좀더 객관적으로 묘사한다. 역사의 진보에 바치는 예술가의 봉사란 그가 개인적으로 무엇을 확신하

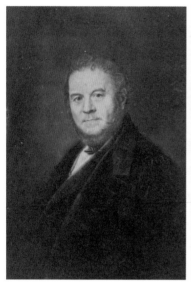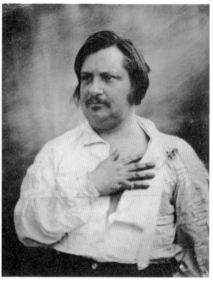

스땅달과 발자끄는 서로 다른 세계관에 서 있음에도 당대 사회의 모순과 갈등을 예리하게 꿰뚫어보았다. 나다르 스튜디오 「스땅달 초상」(왼쪽), 19세기; 루이 오귀스뜨 비송 「발자끄 초상」(오른쪽), 1842년.

고 어디에 동조하느냐보다 오히려 사회현실의 문제와 모순을 얼마나 힘차게 제시하느냐에 있다는 사실을 그처럼 뚜렷이 부각한 예는 예술사에서 찾기 힘들다. 스땅달은 이미 낡아버린 18세기의 개념으로 자기 시대를 판단하며, 자본주의의 역사적 의미를 잘못 인식한다. 발자끄는 사실 이런 18세기의 개념조차 너무나 진보적이라고 여겼지만, 그러나 그는 그의 소설에서 혁명 이전의 상태, 이전의 이념으로 되돌아가는 것이 전혀 불가능하게 보이도록 사회를 묘사할 수밖에 없었다. 스땅달에게는 계몽주의 문화, 즉 디드로(D. Diderot)와 엘베시우스(C. A. Helvétius)와 돌바끄(P. H. D. d'Holbach, 1723~89. 계몽시대의 대표적 유물론자)의 정신세계가 모범적이며 영구불변의 것으로 생각된다. 그는 계몽주의의 몰락을 하나의 과도적 현상으

로 간주하고, 계몽주의가 부흥하는 시기가 곧 예술가로서 자신의 명예도 회복되는 시기가 되리라고 생각한다. 발자끄는 이와 달리 옛 문화가 이미 붕괴했다고 보고, 귀족 스스로가 이런 과정에 하나의 도구가 되었음을 인식하며, 바로 이런 점에서 자본주의 발전의 필연성을 보여주는 하나의 징후를 간파한다. 스땅달의 입장은 본질적으로 정치적이며, 사회를 묘사하는 데도 무엇보다 '국가의 메커니즘'에 주의를 집중한다.[34] 발자끄는 이와 달리 자기 사회구조의 기초를 경제에 두고 어느정도 사적 유물론의 학설을 앞질러 체현하고 있다. 즉 그는 정치와 마찬가지로 학문·예술·도덕의 현존 형태는 물질적 현실의 여러 기능이며, 개인주의와 합리주의로 규정되는 부르주아 문화란 자본주의 경제구조에 뿌리내리고 있음을 완전히 의식하고 있었다. 부르주아 자본주의 상황보다 봉건적 상황이 오히려 그의 이상에 더욱 부합한다고 해서 이러한 날카로운 인식이 조금이라도 생산성을 잃는 것은 아니다. 구왕조와 가톨릭교회와 귀족사회에 대한 그의 열광에도 불구하고, 이 세계관의 현실주의와 물질주의(유물론)는 봉건주의의 마지막 잔재를 해체하는 지적 효소로 작용하는 것이다.

┃스땅달의 정치적 연대기

스땅달의 여러 소설은 정치적 연대기들이다. 『적과 흑』(1830)은 왕정복고 시기 프랑스 사회의 역사이고, 『빠름 수도원』(1839)은 신성동맹 체제하의 유럽상이며, 『뤼시앵 뢰뱅』(*Lucien Leuwen*, 1834)은 7월왕정의 사회사적 분석이다. 물론 역사적·정치적 색채를 띤 소설은 옛날부터 있어왔다. 그러나 스땅달 이전에는 아무도 바로 자기 시대의 정치체제를 소설의 본격적 대상으로 삼으려 하지 않았다. 그 이전에는 아무도 그렇게 역사적 순간을 의식하지 않았으며, 역사가 순전히 그런 순간들로 구성되고 또 여러 세

대에 걸친 하나의 연속적 연대기를 이룬다는 것을 그처럼 강하게 느끼지 않았다. 스땅달은 자기가 사는 시대를 혁명 후 첫 세대에 있어 운명적인 시대로 체험하며, 깨어진 약속과 기대의 시대로, 남아도는 정력과 실망을 안긴 재능의 시대로 체험한다. 그는 자기 시대를 벼락출세한 부르주아지가 공모자인 귀족과 똑같이 치사한 역을 맡은 하나의 무서운 희비극(喜悲劇)으로서 체험하며, 급진파로 불리든 자유주의자로 불리든 한결같이 음모자들만으로 연출되는 하나의 잔인한 정치극으로서 체험한다. 그는 자문한다 ─ 모든 사람이 속이고 위선을 떠는 이와 같은 세상에서 성공에 이르는 방법이라면 무엇인들 옳지 않겠는가? 그 비결이란 요컨대 남에게 속지 않는 것, 다시 말하면 남보다 더 잘 속이고 꾸며대야 한다는 것이다. 스땅달의 모든 위대한 소설들은 위선의 문제와 처세의 비밀을 둘러싸고 벌어진다. 그것들은 모두 정치적 현실주의의 교과서요 정치적 비도덕주의의 학습무대 같은 성질을 띠고 있다. 스땅달에 대한 비평에서 이미 발자끄는 『빠름 수도원』이 마끼아벨리(N. Machiavelli)가 19세기 이딸리아에 와서 살았다 해도 다르게 쓸 수 없었을 하나의 새로운 『군주론』(Il Principe) 임을 알아본다. "목적을 원하는 자는 수단을 원한다"라는 쥘리앵 쏘렐의 마끼아벨리식 신조는 여기서 발자끄 자신이 거듭 사용한 고전적 문구, 즉 세상에서 인정받고 한자리 차지하려는 사람은 세상의 법칙에 따라야 한다는 문구로 표현된다.

스땅달에게 새로운 사회는 무엇보다도 그 통치형태에 의해서, 권력의 교체와 계급이라는 것이 갖는 정치적 의미의 변화에 의해서 옛 사회와 구별된다. 그에게 있어 자본주의 체제란 정치적 개조의 결과이다. 그는 시민계급이 이미 경제의 패권을 장악했으나 아직 사회적으로 확고한 지위를 차지하기 위해서 싸워야 하는 발전단계의 프랑스 사회를 묘사한

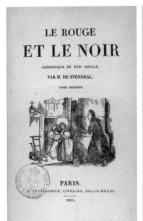

스땅달에게 사회문제는 하층계급 출신의 야심에 찬 젊은이들의 운명의 문제이다. 『적과 흑』 초판 1, 2권 표지, 1831년.

다. 스땅달은 이 싸움을 주관적·개인적 관점에서, 즉 당시 상승하는 지식인층이 일반적으로 취하던 관점에서 서술한다. 쥘리앵 쏘렐이 현실 어디에서도 자신의 고향을 찾지 못한다는 것은 스땅달의 모든 작품의 기본 주제로서, 이 테마는 그의 다른 소설들, 특히 『빠름 수도원』과 『뤼시앵 뢰뱅』 같은 소설에서 약간 변주되고 그 양상이 달라질 뿐이다. 그에게 있어 사회문제는 교육을 통해서 자신의 뿌리와 단절되고 상승하는 하층계급 출신의 야심에 찬 젊은이들의 운명의 문제이다. 즉 혁명 말기에 재산도 연줄도 잃어버렸으면서, 한편으로는 혁명이 제시한 기회에 또 한편으로는 나뽈레옹의 성공에 현혹되어 자기들의 재능과 야망에 합치하는 사회적 역할을 맡겠다고 나선 젊은이들의 운명이야말로 당대의 핵심적인 사회문제라는 것이다. 그러나 이제 그들은 모든 힘과 영향력, 모든 중요한 지위를 옛 귀족과 새 부유층이 차지하고 있다는 것을 알게 된다. 어느 곳에서나 평범한 사람들이 더 우수한 재능과 더 훌륭한 지성을 밀어내고

있음을 발견한다. 프랑스혁명 이전 앙시앵레짐하의 사람들에게는 전혀 생소하지만 혁명 후 세대에게는 그만큼 더 친밀했던 하나의 생각, 즉 모든 사람은 자기 운명의 개척자라는 혁명의 원리는 효력을 잃는다. 20년 전만 하더라도 쥘리앵 쏘렐의 운명은 전혀 그 모습이 달랐을 것이다. 우리가 몇번이고 들어온 대로 그는 25세에 육군대령이 되고 35세에는 장군이 될 것이었다. 그는 너무 늦게 아니면 너무 일찍 태어난 셈이고, 그리하여 계급과 계급 사이에 섰듯이 시대와 시대 사이에 서게 된다. 그는 어디에 속하며, 어느 편을 진정으로 지지하는가? 그것은 이전부터 잘 알려진 문제이고, 그때와 마찬가지로 미해결로 남은 낭만주의의 문제이다. 성공과 지위를 바라는 소설 주인공의 요구를 그가 단지 재능과 지성, 정력 면에서 남보다 월등하다는 것을 근거로 뒷받침하고 있다는 사실에서, 아마 스땅달의 정치이념의 낭만적 기원은 가장 명백하게 드러날 것이다. 왕정복고를 비판하고 혁명을 옹호함에 있어서 그는 진정한 생명력과 행동력을 아직 발견할 수 있는 것은 민중 속에서뿐이라는 데에 논거를 둔다. 베르떼라는 신학교 생도가 저지른 악명 높은 살인사건(스땅달은 이 사건을 『적과 흑』에서 한 모티프로 사용했다)의 환경이란 그에게 있어 이제부터 위대한 인물은 정력 넘치는 하층계급에서 나오리라는 증거로 여겨진다. 아직도 진정한 정열을 수용할 수 있으며, 베르떼뿐만 아니라 그가 강조한 대로 나뽈레옹도 속해 있었던 저 하층계급에서 말이다.

계급투쟁의 이념

그리하여 이제 의식적인 계급투쟁이 문학 속에 들어온다. 물론 과거의 작가들도 이미 사회 각 계층들 사이의 투쟁을 묘사해왔다. 사회현실에 대한 어떠한 진실한 서술도 이것을 빠뜨릴 수는 없었던 것이다. 그러나 투

쟁의 참다운 의미는 작품 속의 인물에게뿐 아니라 그 작자에게도 의식되지 않았다. 예전의 문학에서도 노예·농노·농부는 비교적 자주, 대부분은 희극적 인물로서 등장했으며, 평민은 나태한 사회구성원의 대변자로서만이 아니라 예컨대 마리보(P. de Marivaux)의 『벼락부자가 된 농부』(Paysan parvenu)에서처럼 벼락부자로 묘사되었다. 그러나 낮은 계층의 대표자, 즉 중간층 부르주아지 이하의 사람이 자신의 당연한 권리를 박탈당한 계급의 전위로 나서는 일은 결코 없었다. 쥘리앵 쏘렐은 자신이 평민 출신임을 한시도 잊지 않으면서, 어떠한 성공도 지배계급에 대한 승리로 느끼고 어떠한 패배도 굴욕으로 여기는 최초의 소설 주인공이다. 그는 단 한사람 자기가 정말 사랑하는 레날 부인(Mme de Rênal, 『적과 흑』에서 쥘리앵 쏘렐이 가정교사로 들어간 지방 명문가의 귀부인)까지도 자기가 늘 경계해야 한다고 믿는 부유한 계층에 속한다는 점을 용서할 수 없다. 마띨드 드라몰(레날가에서 해고된 뒤 쏘렐이 비서로 있게 된 라몰 후작의 딸)과의 관계에서는 계급투쟁이 이성(異性) 간의 싸움과 조금도 구별되지 않는다. 그리고 그가 판사 앞에서 한 진술은(쏘렐은 후에 총격사건으로 체포되어 사형을 선고받는다) 다름 아닌 계급투쟁의 선언이며, 단두대에 목을 맡긴 채 그의 적에게 던지는 도전인 것이다. 그는 말한다. "여러분, 나는 당신네들의 사회계급에 속할 명예가 없습니다. 당신들은 내게서 비천한 자기 운명에 반항하고 나섰던 한 사람의 농부를 보겠지요. 나는 나라는 인간 속에 있는 그 젊은이들의 계급을 처벌하고 영원히 기를 꺾고 싶어하는 사람들을 봅니다. 가난에 시달리는 하층계급에서 태어나 다행히 교육을 받고, 그래서 부자들이 거만하게 사교계라고 부르는 써클에 어울릴 용기를 가지게 된 젊은이들 말입니다." 그렇지만 스땅달에게 계급투쟁만이 문제가 된 것은 아니다. 그것이 가장 중요한 문제였던 적은 아마 한번도 없었을 것이다. 그가 동정한 것은 가난하고 힘

없는 사람들 전부가 아니라 오히려 재주있고 감수성 예민한 사회의 서자들, 냉혹한 지배계급의 희생자들이다. 그러므로 농부의 아들인 쥘리앵 쏘렐과 오래된 귀족가문의 후예인 파브리스 델동고(Fabrice del Dongo, 『빠름 수도원』의 주인공)와 백만장자 재산의 상속인인 뤼시앵 뢰뱅이 모두 이 평범하고 메마른 세상에 대해 낯설게 느끼며 발을 못 붙이는 동맹자이자 동지며 함께 고통을 나누는 사람들로 나타난다. 왕정복고는 기성 질서에 영합하는 것만이 성공에 이르는 유일한 길이며 혈통이야 어찌 됐건 이제 아무도 자유로이 숨 쉬고 활동할 수 없는 그런 상황을 만들어버린 것이다.

| '분기한 평민'

그러나 물론 스땅달의 주인공들이 공통된 운명을 겪는다고 해서 새로운 유형의 소설 주인공이 사회학적으로 보아 계급투쟁에서 기원하며, 파브리스 델동고와 뤼시앵은 바로 쥘리앵 쏘렐의 이데올로기적 전이(轉移)이자 '분기(奮起)한 평민'의 변형이며 '전사회에 대해서 투쟁하는 불행한 사람들'의 변종이라는 사실이 달라지는 것은 아니다. 반동세력에 위협받는 중간계급과 스땅달 자신이 속한 무기력한 지식인층이 존재하지 않는다면, 쥘리앵 쏘렐과 마찬가지로 파브리스 델동고라는 인물도 생각할 수 없을 것이다. 나뽈레옹의 제국군대에 종군했던 앙리 벨(Henri Beyle, 스땅달의 본명)은 1815년에 휴직 명령을 받는다. 여러 해 동안 새로운 자리를 물색했으나 도서관 직원의 일자리도 얻지 못한다. 그는 프랑스로부터, 출세의 가능성으로부터 멀리 떨어져 인생의 난파자로서 스스로 택한 망명생활을 한다. 그는 반동세력을 증오하지만, 그러나 자유에 관해서 말할 때는 언제나 자기 자신만을 생각하고 자기의 '행복추구'권만을 생각한다. 개인의 행복, 즉 순전히 향락주의적 의미의 행복이란 그에게 있어 모든 정

치적 노력의 목표를 뜻한다. 그의 자유주의는 그런 개인 운명의 결과다. 즉 교육의 결과이자 소년시절에 길러진 반항심의 결과인 동시에 생활인으로서 실패한 결과이지, 진정한 민주주의 감정의 결과인 것은 아니다. 그는 '좌파의 아들'[35]이었지만 그것은 무엇보다 그의 오이디푸스콤플렉스의 결과였고, 또한 18세기 '계몽철학자'의 충실한 제자로서 그에게 계몽주의 정신을 심어준 할아버지의 영향도 컸다. 인생에서의 실패가 이 정신을 각성시켜 그를 반항아로 만들지만, 감정적으로 그는 개인주의자이고 어떤 군중심리와도 거리가 먼 귀족이다. 그의 낭만주의적 영웅숭배, 강하고 재능있고 특수한 개성에 대한 찬양, '행복한 소수'라는 개념, 모든 속물적인 것에 대한 병적인 혐오, 심미주의와 댄디즘 등은 온전히 자만심에 찬 까다로운 귀족 취미의 표현인 것이다. 그는 공화국을 두려워하고, 대중과 관계를 맺으려 하지 않으며, 안락과 사치를 좋아하고, 지식인들에게 걱정 없는 생존을 보장해주는 입헌군주제를 이상적인 정치형태로 본다. 그는 고급 쌀롱과 한가한 향락적 생활을 좋아하며, 교양과 지식이 풍부하고 재치 넘치는 사람들을 사랑한다. 또한 그는 공화정과 민주제로 인해 삶이 빈약하고 어두워지며, 거칠고 무식한 대중이 인생의 아름다움을 세련된 방법으로 즐기는 섬세하고 교양있는 사회를 압도해버리지나 않을까 겁낸다. 그는 "나는 민중을 사랑하고 압제자를 증오한다. 그러나 항상 그 민중과 함께 살아야 한다면 고통스러울 것이다"라고 말했던 것이다.

쥘리앵 쏘렐에 대해서 느낀 연대감에도 불구하고 스땅달은 엄격하고 비판적인 눈으로 쏘렐의 행적을 뒤쫓으며, 이 젊은 반항아의 천재와 순결성에 찬탄하면서도 그의 서민 근성에 대한 자신의 유보적 태도를 독자에게 어김없이 드러내 보인다. 그는 쏘렐의 분노를 이해하고, 사회에 대한

혐오를 함께하며, 그 뻔뻔스런 위선과 주위 사람들과의 협력을 거부하는 태도를 용인한다. 그러나 작가가 조금도 이해하지 못하고 용인하지 않는 것은 쥘리앵의 '천민적 불신감'이며, 열등감과 증오심에 시달리는 평민층 출신자의 병적이고 저열한 불신, 무력하고 맹목적인 복수욕, 쥘리앵 자신에게 오히려 해를 끼치는 그 추악한 질투다. 사랑을 고백하는 마띨드의 편지를 받은 쥘리앵 쏘렐의 감정에 대한 묘사는 스땅달이 그의 소설 주인공에 대해 취하는 거리를 가장 명백하게 보여준다. 그것은 실제로 소설 전체의 열쇠가 되며, 쥘리앵 쏘렐의 이야기가 작가의 단순한 자기고백과는 무관함을 우리에게 상기시킨다. 이런 편집광적인 불신감을 접하고 작가는 오히려 낯설고 두렵고 놀랍다는 느낌에 사로잡힌다. "쥘리앵의 눈초리는 잔인했으며 표정은 소름 끼쳤다." 이렇게 작가는 그를 추호도 용서하려 하지 않고, 동정심이라고는 조금도 없이 말한다. 쥘리앵에 대한 사회의 가장 큰 죄는 그를 그처럼 의심 많은 사람으로, 그리고 그 의심 속에서 불행해하는 비인간적인 사람으로 만들어버린 바로 그 사실이라는 생각을 스땅달은 할 수 없었던 것일까?

스땅달의 정치적 변모

스땅달의 정치관은 그의 생활상태와 꼭 마찬가지로 모순에 가득 차 있다. 혈통적으로 그는 상층 시민계급에 속하지만 교육의 결과 이 계급의 적대자가 된다. 그는 나뽈레옹 밑에서 상당한 중책을 맡고 황제의 마지막 원정에 참가해 깊은 인상을 받은 듯하지만 결코 그에 열광한 것은 아니다. 횡포한 독재자이자 안하무인의 정복자인 나뽈레옹에 대해서 그는 아직 망설임이 있었던 것이다.[36] 왕정복고는 그에게도 처음에는 평화를, 길고 불안한 혁명기의 종결을 뜻했다. 처음부터 그가 새로운 프랑스에서

스땅달은 『빠름 수도원』에 이르러 온건한 보수주의, 내적 평정의 세계를 보여준다. 발랑땡 풀끼에 『빠름 수도원』 권두화(왼쪽)와 내지 삽화(오른쪽), 1884년.

어색하고 불편하게 느낀 것은 결코 아니었다. 그러나 자신의 퇴역군인 생활에 점점 실망하고 왕정복고 체제가 그 본색을 드러냄에 따라 이 체제에 대한 증오와 혐오가 싹트고, 이와 동시에 나뽈레옹에 대한 열광이 생긴다. 편안하게 잘살고 싶다는 욕심 때문에 그는 사회 평준화의 적대자가 되지만, 그의 가난과 실패는 기존 질서에 대한 불신과 적대감을 일깨워서 그가 반동과 타협하지 못하도록 막았다. 이렇게 모순되는 두 경향은 스땅달의 사상에 항상 존재하면서 그때그때의 생활환경에 따라 그중 어느 하나가 전면으로 부상하게 된다. 불운했던 왕정복고 시기에는 불만과 정치적 급진주의가 자라나지만 곧이어 그의 개인 사정이 호전되자 이는 조용히 가라앉으며, 한때의 반항아는 질서와 온건 보수주의의 대변자가 된다.[37] 『적과 흑』은 아직 뿌리 뽑힌 자의 저항적 발언이지만 『빠름 수도원』은 이미 내면의 평정과 조용한 체념의 작품인 것이다.[38] 비극은 하나의 희비극으로 변모되었으며 증오의 특별한 재능은 박애적이고 거의 유화적(宥和的)인 예지로, 모든 것을 냉정한 객관성을 가지고 관찰하면서도

동시에 사물의 상대성과 인간의 약점을 인식할 줄 아는 정직하고 뛰어난 유머감각으로 변했다. 두말할 것 없이 그 결과 그의 작품에는 어딘가 좀 경박한 톤이 생기고, "모든 것을 이해한다는 것은 모든 것을 용서한다는 것이다"라는 식의 관용이 들어선다. 그러나 스땅달은 그들 인습 내의 모든 것은 용서하되 그 바깥의 어느 것도 용서하지 않는 부르주아지식 관용과 얼마나 거리가 먼가! 얼마나 굉장한 가치관의 차이인가! 젊음과 용기와 지성과 행복의 필요, 그리고 행복을 즐기고 행복을 만드는 재주에 대해서 스땅달은 그토록 열광적인 반면, 성공해서 안정된 부르주아지가 보여주는 것은 얼마나 큰 피로감이고 권태며 행복에의 두려움인가! "나는 다른 사람들보다 더 행복해야 마땅하다. 그들에게 없는 걸 나는 모두 소유하고 있거든." 이렇게 모스까(Mosca) 백작(『빠름 수도원』의 등장인물)은 말한다. "하지만, 정직하게 살자. 이 생각은 틀림없이 나의 미소를 지워버리고 … 이기주의와 자기만족의 표정을 줄 거란 말이야. … 그런데 그(파브리스를 가리킴)의 미소는 얼마나 멋있어! 그에게는 소년같이 편안한 행복의 표정이 있고 그 결과 남들도 행복하게 만들어주거든." 그런데 이렇게 말하는 모스까는 결코 악당이 아니다. 그는 단지 유약하며, 그래서 지조를 굽히고 몸을 팔았던 것이다. 그러나 스땅달은 그를 이해하려고 온갖 노력을 기울인다. 그는 이미 『적과 흑』에서 자문한 바 있다. "인간이 하나의 위대한 행동을 하는 동안에 무엇을 체험할지 누가 아는가?" "당똥은 도둑질을 했고 미라보는 몸을 팔았다. 나뽈레옹도 이딸리아에서 엄청난 재물을 약탈하지 않았더라면 그렇게 성공하지 못했을 거다. … 단지 라파예뜨만이 훔치지 않았다. 사람은 이렇게 훔쳐야 하고 몸을 팔아야 하는가?" 여기서 스땅달이 단지 나뽈레옹의 엄청난 재물에 관해서만 문제 삼고 있는 게 아님은 분명하다. 그는 물질적 현실에 제약된 행위의 준엄한 변증

법을, 모든 존재와 모든 실천의 물질적 근거를 발견한 것이다. 그것은 강한 억압과 싸우기는 해도 역시 천성적으로 낭만주의자인 그에게는 하나의 충격적인 발견이 아닐 수 없었다.

| 낭만주의와의 투쟁

19세기의 대표적 인물들 가운데 스땅달처럼 낭만주의의 유혹과 그것에의 저항을 똑같이 공유하고 있는 예는 없다. 여기에서도 그의 정치관의 분열이 반영된다. 스땅달은 엄격한 합리주의자요 실증주의자이다. 모든 형이상학, 모든 단순한 사변, 독일식의 애매한 관념론은 그에게 생소할뿐더러 증오의 대상이기조차 하다. 도덕이라든가 지적 고결성의 본질은 그에게 있어서 "있는 그대로 분명하게 보려는" 노력을, 즉 미신과 자기기만의 유혹에 반대하고 저항하려는 노력을 가리킨다. 그가 사랑하는 인물 중 한 사람인 쌍세베리나(Sanseverina) 공작부인(『빠름 수도원』에서 주인공 파브리스를 사랑해 여러번 위기에서 구해주는 여성)에 대해 그는 이렇게 말한다. "격렬한 환상 때문에 그녀는 사물을 보는 눈이 흐려지곤 했다. 하지만 비겁한 심성의 산물인 제멋대로의 환각과는 거리가 멀었다." 그의 눈에 최고의 목표란 볼떼르와 루크레티우스(T. Lucretius Carus, 생몰년 미상. 로마의 시인, 철학자. 유물론자)의 이상, 즉 불안에서 벗어나 자유롭게 사는 것이다. 그의 무신론은 성서와 신화의 독단에 대한 투쟁에 본의가 있으며, 따라서 모든 거짓과 기만에 반항하는 그의 정열적 리얼리즘의 한 형태일 따름이다. 웅변과 격정, 호언장담, 샤또브리앙과 메스트르(J. M. de Maistre)의 다채롭고 화려하고 강조적인 문체 등을 싫어하고 나뽈레옹 법전의 분명하고 객관적이고 건조한 문체, '명쾌한 정의(定義)'와 짧고 간결하고 색깔 없는 문장을 좋아하는 그의 태도는 그에게 있어서 엄격하고 양보 없는, 뽈 부르제(Paul

Bourget)의 말대로 '영웅적인' 유물론의 표현이며, 있는 그대로 분명히 보고 또 분명히 보여주려는 바람의 표현인 것이다. 그는 일체의 과장과 허식에 구역질을 느낀다. 설령 그가 때때로 열광에 빠진다 하더라도 그것은 결코 허장성세가 아니다. 예컨대 그가 절대로 '자유'라고 말하지 않고 언제나 '상하 양원제와 언론의 자유'라고 말한 것은 유명한 일이지만,[39] 그것은 또한 불합리하며 기고만장하게 들리는 모든 것에 대한 그의 반감의 증거인 동시에 낭만주의 및 그 자신의 낭만적 감정에 대한 투쟁이기도 한 것이다.

| 스땅달의 낭만적 경향

왜냐하면 그는 심정적으로는 낭만주의자기 때문이다. 그는 "엘베시우스처럼 생각하는 것이 사실이지만 그러나 루쏘처럼 느낀다."[40] 그의 소설 주인공들은 환멸에 빠진 이상주의자요 정열적인 저돌성의 소유자들이며 생활의 때가 묻지 않은 순결한 인간들이다. 그들은 저 유명한 선배 쌩프뢰(Saint-Preux, 루쏘의 『신 엘로이즈』의 주인공)처럼 고독을 좋아하며, 세상에서 고고하게 떨어져 아무런 방해 없이 꿈에 잠기고 추억에 젖어들기를 좋아한다. 그들의 꿈과 추억, 그리고 가장 비밀스런 생각은 애정을 중심으로 움직인다. 사랑이야말로 스땅달에게는 이성과 대립되어 평형을 이루는 위대한 힘이며, 그의 작품에서 가장 순수한 시정신의 원천이자 가장 깊은 마력의 샘이다. 그러나 그의 낭만주의가 반드시 순수한 문학, 깨끗하고 티없는 예술로만 나타난 것은 결코 아니다. 그의 문학은 오히려 모험소설적이고 환상적이며 병적이고 무시무시한 특징들로 가득 차 있다. 무엇보다도 그의 천재숭배는 위대하고 초인적인 것에 대한 열광만이 아니라 동시에 별나고 특수한 것을 즐기는 취향을 드러내며, '위험한 생

활'에 대한 찬양은 대담성과 영웅성에 대한 외경만이 아니라 흉포와 범죄에 대한 흥미를 뜻하는 것이기도 하다. 『적과 흑』은 보는 사람에 따라서 신랄하고 무시무시하게 끝나는 스릴러이고 『빠름 수도원』은 경악, 기적적인 구원, 잔인한 행위, 통속적인 사건들로 넘치는 하나의 모험소설이다. 벨리슴(beylisme, 스땅달이 작품에서 표방한 낭만주의 경향의 생활철학. 스땅달의 본명에서 온 말로 권력숭배를 기조로 한다)은 힘과 아름다움의 종교일 뿐 아니라 향락의 숭배이고 폭력의 복음이며, 한마디로 낭만적 악마주의의 한 변형인 것이다. 당대 문화에 대한 스땅달의 모든 분석은 자연상태를 열망한 루쏘에게서 영감을 얻고 있지만, 동시에 그것은 현대문명에서 자발성의 상실을 탄식하는 데 그치지 않고 거대하고 멋있는 범죄를 저지를 용기의 위축을 탄식하는 과장된 루쏘주의이자 부정적 루쏘주의다. 스땅달의 사상이 부분적으로 매우 낭만적인 성격을 띤 복합적인 것임을 보여주는 가장 좋은 예는 그의 보나빠르띠슴이다. 탐미주의적인 천재 찬양과 더불어 이러한 나뽈레옹 숭배는 한편으로 벼락출세자와 사회적 상승의지에 대한 승인이며, 다른 한편으로 반동과 암흑세력에 희생된 패배자와의 연대감을 뜻한다. 그에게 있어서 나뽈레옹은 일개 육군 소위에서 세계의 지배자로까지 출세한 입지전적 인물이고, 수수께끼를 풀고 왕녀의 남편이 된 전설에 나오는 막내아들 같은 존재며, 이 혼탁한 세상에 걸맞지 않게 너무나 착해서 세상의 희생물로 죽은 영원한 순교자요 정신적 영웅이기도 하다. 낭만주의의 부도덕함과 악마주의가 그의 이 나뽈레옹 숭배에도 섞여 들어간다. 그리하여 선악 구분을 넘어 위대한 것을 신성시하고 때때로 강요되는 악에도 불구하고 위대함을 존경하는 태도는 악과 범죄조차 저지를 용의가 있는, 바로 그 때문에 위대함을 숭배하는 태도로 바뀐다. 스땅달의 나뽈레옹은 그의 쏘렐과 마찬가지로 라스꼴니꼬프(Raskol'nikov, 도스또옙스끼

의 『죄와 벌』의 주인공)의 선구자이다. 그들은 도스또옙스끼가 서구 개인주의로 이해하며 그의 주인공들을 파멸로 이끄는 근본 원인이라고 본 경향을 체현하고 있는 것이다.

스땅달의 체념 역시 여러 낭만적 특성을 지니며, 발자끄의 차갑고 냉정한 비관주의보다 낭만파의 환멸소설과 더 직접적으로 연관된다. 그러나 스땅달의 소설들은 발자끄의 경우와 마찬가지로 불행하게 끝난다. 차이는 체념의 정도에 있는 것이 아니라 그 방식에 있다. 스땅달 소설의 주인공들도 패배하고 비참하게 몰락하며 더욱 불행한 경우 항복과 타협을 강요받기도 한다. 젊어서 죽거나, 환멸에 빠져 세상을 등지기도 한다. 마지막에 이르러 그들은 모두 삶에 지치고 탕진되고 고갈되며 녹초가 되어 투쟁을 포기하고 세상과 타협한다. 쥘리앵 쏘렐의 죽음은 일종의 자살이며, 『빠름 수도원』의 주인공 역시 비참한 패배에 이르고 만다. 성 불능이라는 모티프가 모든 주인공들을 괴롭히는 소외의 명백한 상징이 되어 있는 『아르망스』(Armance, 1827. 스땅달의 초기 소설)에서 이미 체념의 어조가 느껴진다. 그 모티프는 자기가 진정한 사랑을 할 능력이 없다는 젊은 파브리스의 생각과, 자신에게 연애를 할 재능이 있는가 의심하는 쥘리앵의 회의에도 여운을 남긴다. 자기의 개인적 존재를 해소해주는 사랑의 축복받은 위력, 어느 순간 철저히 애인에게 도취해 완전히 자기를 잊어버리는 몰입의 경지는 어떤 경우에나 그와 거리가 멀다. 스땅달의 주인공들에게는 현재의 즐거움이란 없다. 행복은 언제나 그들 뒤에 놓여 있으며, 그것이 이미 지나가버리고 나서야 비로소 그들은 행복이라 생각한다. 멋모르고 생각 없이 지내며 막을 수도 돌이킬 수도 없이 허송해버린 베르지와 베리에르에서의 나날이 일생에서 가장 아름답고 가장 귀중한 시절이었다는 쥘리앵의 깨달음, 거기에 깃들어 있는 슬픔보다 더 절실하게 스땅달의 생

활감정에 담긴 비극을 표현하는 것은 없다. 시간의 흐름만이 우리에게 사물의 가치를 알려준다. 죽음의 그림자 속에서만 쥘리앵은 레날 부인의 인생과 사랑을 평가할 줄 알게 되며, 감방 안에서야 비로소 파브리스는 참다운 행복과 진정한 내면의 자유를 발견하는 것이다. 릴케(R. M. Rilke)는 사자 우리 앞에서 물은 적이 있다. "누가 아는가, 자유가 어디에 있는지, 울타리 앞에 있는지 혹은 뒤에 있는지?" ── 이것은 정말 스땅달적 물음이며, 지극히 낭만적인 물음이다.

화려하고 강조하는 문체를 싫어했음에도 불구하고 스땅달은 형식적 관점에서 보아도 낭만주의의 상속자인데, 현대 예술가들이 어느정도 모두 그런 것보다 훨씬 엄격한 의미에서 그렇다. 하나의 주된 이념, 즉 주관적 자의에서 벗어나 항상 독자를 고려하며, 전개되는 주제를 통제하면서 작품 각 부분들을 통일하고 짜맞추어 종속시키는 고전적 이상은 그의 문학에서 사라지고, 전적으로 표현욕구에 지배되며 체험의 소재를 가능한 한 직접적으로 실제 그대로 재생하려고 애쓰는 예술관으로 완전히 대체된다. 스땅달의 소설은, 무엇보다 마음의 움직임과 감정의 메커니즘과 작자의 정신활동을 포착하려고 하는 일기와 스케치 들의 집합 같은 느낌을 준다. 표현과 고백과 주관적 전달이 진정한 목적이며, 체험의 흐름과 그 흐름의 리듬 자체가 진짜 소설의 대상이다. 그 흐름에 붙어 전달되어오는 것은 거의 부차적인 것같이 보인다.

낭만주의 이후의 현대예술은 정도의 차는 있지만 모두 즉흥성을 띤다. 예술적 기량과 비평적 사고, 미리 짜인 계획보다도 감정·기분·영감이 더 생산적이고 직접적이라는 생각에 따른다. 의식했든 의식하지 않았든 현대의 모든 예술관은 예술작품의 가장 가치있는 요소가 우연한 착상, 번뜩이는 환상, 한마디로 신비스런 영감의 선물이라는 믿음에, 그리고 예술가

는 자신의 창의력에 끌려가도록 몸을 맡기는 것이 최선이라는 믿음에 근거를 둔다. 그렇기 때문에 현대예술에서는 디테일의 창작이 그처럼 중요한 역할을 하며, 그렇기 때문에 디테일의 창작이 일으키는 인상은 예기치 않은 전환과 예상 못한 부차적 모티프의 중요성에 지배되는 것이다. 베토벤(L. van Beethoven)의 작품부터가 벌써 그의 선배들 것에 비해 즉흥적이다. 실제 창작과정에서는 으레 수많은 예비 습작을 거쳐 조심스레 준비된 베토벤의 작곡보다 과거의 대가들, 특히 모차르트(W. A. Mozart)의 작품이 더 안이하고 더 직접적으로 영감에 따른 것이라 하더라도 그렇다. 모차르트가 항상 객관적이며 필연적인 확고한 플랜을 좇는 것같이 보이는 데 반해, 베토벤의 음악에서는 모든 주제, 모든 모티프, 모든 음조가 마치 "나는 이렇게 느끼니까" "나에겐 이렇게 들리니까" "나는 이렇게 하고 싶으니까" 하고 작곡자가 말하는 듯이 울린다. 과거 대가들의 작품이 잘 균형 잡히고 잘 구성된 작곡과 깔끔하고 잘 마무리된 멜로디인 데 비해, 베토벤과 그후 작곡가들의 창작은 괴로운 가슴의 심연에서 터져나오는 부르짖음이며 읊조림인 것이다.

│ 고전주의·낭만주의 심리학과 현대 심리학

고전주의 시대에는 가장 완벽하고 명료하며 가장 상쾌함을 주는 작품의 작자가 가장 위대한 문학가로 여겨졌으나, 우리 현대인은 이와 달리 작가에게서 무엇보다 자극을, 즉 작가와 함께 꿈꾸고 함께 창작할 소재를 찾는다고 쌩뜨뵈브는 그의 『뽀르루아얄』(Port-Royal, 1840~59)에서 지적한 바 있다.[41] 우리 현대인에게 가장 인기있는 작가란 많은 것을 다만 암시하는 데 그치고 입을 다물어, 독자가 스스로 짐작하고 설명하고 보충하도록 남겨두는 사람이다. 설명의 여지가 많고 뭐라고 정의하기 힘든 불완

전한 작품이 우리에게는 가장 매력적이고 의미심장하며 표현적이다. 스땅달 예술의 심리수법의 핵심은 독자를 움직여서 작가의 관찰과 분석에 적극 참여하도록 자극하게 만드는 데 있다. 그런데 심리 분석에는 두가지 전혀 다른 방법이 있다. 프랑스 고전주의는 인간 성격의 통일적 개념에 근거를 두고 본래부터 타고난 불변의 실체로부터 다양한 정신적 속성들을 전개한다. 그렇게 해서 이루어진 인간상이 독자에게 갖는 설득력은 여러 특징들의 논리적 일관성에 기인하지만, 그러나 그 모습 자체는 한 인간의 초상이라기보다 오히려 하나의 신화에 가깝다. 독자의 자기관찰은 고전문학의 인물들을 작가가 이미 이룩해놓은 것보다 더 재미있고 그럴듯하게 만드는 데 아무런 보탬이 되지 않는다. 그들은 위대함과 예리함으로 감명을 주며 관찰과 찬탄의 대상이 될 뿐이지 검토와 규명의 대상이 되고자 하지는 않는 것이다. 반면에 고전적 방법과는 정반대인데도 그와 똑같이 분석적이라고 지적되곤 하는 스땅달의 심리수법은 개성의 논리적 통일성이 아니라 인물들의 개별적인 태도의 표현에 근거를 두며, 그림의 윤곽이 아니라 그 음영과 색가(色價, valeur)를 강조한다. 여기에서 하나의 초상은 단순한 디테일들, 순전히 단편적인 관찰들, 특별한 언급들을 짜맞춤으로써 이루어진다. 즉 그것들은 으레 독자에게 모순되고 불완전하다는 인상을 주어, 독자 스스로 늘 다시 관찰해야 하고 복잡하게 뒤섞인 모습들을 자기 나름으로 조리 있게 해석해야 하는 것이다. 고전주의 시대에는 인물의 통일성과 명료함이 그의 신뢰성에 대한 평가기준이었는데, 이제 작중인물은 더 복잡하고 단편적일수록, 그리하여 독자 자신의 체험으로부터 보충할 여지를 많이 남겨놓을수록 더욱 생생하고 설득력 있는 것으로 간주된다.

　'자잘한 진실들'(petits faits vrais)을 나열하는 스땅달의 수법은 정신생활

이 하찮고 일시적이며 본래적으로 불합리한 현상들로만 이루어져 있다는 의미가 아니라, 인간성이란 변덕스럽고 정의될 수 없으며 본성을 바꾸고 통일성을 깨뜨리기 쉬운 무수한 특징들을 포함하고 있다는 것을 뜻한다. 독자를 자극해 관찰과 창작의 과정에 끌어들이는 것과, 서술되는 대상에 무한한 해석의 여지를 허용하는 것은 동일한 의미를 가진다. 즉 그것은 예술이 현실 전부를 통괄할 능력에 대한 회의인 것이다. 현대 심리학의 복잡성은 현대의 인간상을 고전주의가 17,18세기의 인간상을 파악했던 만큼 그렇게 사실대로 파악할 수 없다는 사실을 반영한다. 그러나 이런 사실을 두고 졸라(É. Zola, 1840~1902)가 그랬듯이 "인생이란 좀더 단순하다"[42]라고 소리치는 것은 현대생활의 복잡성을 외면한 맹목에 불과할 것이다. 스땅달에게서 심리적 복잡성은 현대인의 점증하는 자의식에서, 그 정열적 자기관찰에서, 그 모든 감정과 기분의 움직임을 의식적으로 지켜보는 태도에서 결과한다. 하지만 『적과 흑』에서 "인간은 자기 속에 두 개의 영혼을 가진다"라고 말할 때 스땅달은 아직 그 말을 도스또옙스끼적 분열과 자기소외로 이해한 것이 아니라, 다만 행동하는 존재면서 관찰자이고 배우면서 자기 자신의 관객인 현대 지식인의 이원성을 지적한 것이다. 스땅달은 자기 정신생활에서 내성적 성격이 자신의 최대 행복이자 최대 불행의 원천임을 알고 있었다. 사랑을 하고 아름다움을 즐기며 내적 자유와 해방감을 느낄 때 그는 이 느낌이 기쁘고 즐거운 것임을 깨달을 뿐 아니라, 동시에 이 행복을 의식하고 있다는 행복을 깨닫는다.[43] 그러나 완전히 행복에 젖어 모든 한계와 결핍에서 벗어났음을 느껴야 하는 순간에도 그는 여전히 문제의식과 의심에 둘러싸인다. 그리하여 그는 자문한다. 이것이 전부인가? 이것이 이른바 사랑이란 건가? 사랑하고 느끼고 환희에 빠져 있으면서 냉정하고 침착하게 자기를 관찰하는 일이 대체

가능한가? 스땅달의 대답은 결코 감정과 이성, 정열과 반성, 사랑과 야심 사이에 이어질 수 없는 거리를 상투적으로 설정하는 것이 아니라, 현대인은 라신(J. B. Racine)이나 루쏘 시대의 사람들과 다르게 느끼고 다르게 기뻐하며 열광한다는 가정에 근거를 둔 것이다. 라신과 루쏘 시대 사람들에게는 자연스럽게 우러나는 감정과 그 감정에 대한 반성행위는 양립할 수 없었으나, 스땅달과 그의 주인공들에게는 이 두가지가 결코 분리될 수 없다. 그들의 어떠한 정열도 자기들 내부에서 일어나는 것을 늘 고려하고자 하는 욕망처럼 강하지 않다. 과거의 문학에 비해 이 자의식은 스땅달의 리얼리즘만큼이나 심각한 변화를 의미한다. 또한 고전적·낭만적 심리학을 극복한 것은 낭만적 현실도피와 반낭만적 현실긍정 사이의 양자택일을 지양한 것과 마찬가지로 그의 예술의 하나의 근본 전제가 된다.

발자끄의 사회학

발자끄의 인물들은 스땅달의 인물들에 비하면 더 일관되고 덜 모순되며 문제성이 적다. 그들은 어느정도 고전적·낭만적 문학의 심리학으로의 회귀를 의미한다. 그들은 내딛는 모든 발걸음과 이야기하는 모든 말이 하나의 절대적 명령을 따르는 것같이 보이는, 단 하나의 정열에 지배되는 편집광들이다. 그러나 그들이 이런 강제 아래 있다는 사실에도 불구하고 그들에 대한 독자의 실감은 기이할 만큼 조금도 손상받지 않으며, 작중 인물이 지닌 모순들이 우리의 심리학 개념에 훨씬 더 부합하는 스땅달의 인물들보다 그들이 더욱 높은 리얼리티를 획득한다. 우리는 여기서 발자끄 예술의 하나의 신비와 마주 서게 되는데, 그것은 완전히 불균등한 가치들을 구성 요소로 해서 그렇게 압도적인 효과를 얻는다는 점에서 예술사에서 가장 불가해한 현상 중 하나이다. 더구나 발자끄의 인물들은 결코

흔히 지적되는 것처럼 그렇게 단순하지만은 않다. 그들의 광적인 일면성은 때때로 개인적 특징들의 놀라운 풍요함과 결합된다. 그들은 확실히 스땅달의 주인공보다 덜 복잡하고 덜 '흥미로울지' 모르지만, 그러나 더 생생하고 뚜렷하며 더 잊을 수 없는 인상을 남긴다.

발자끄는 뛰어난 문학적 초상화가로 불려왔으며, 그의 예술의 위대한 효과는 그의 인물묘사력에 기인한다고 생각되어왔다. 실제로 사람들은 발자끄에 대해서, 특히 그의 소설의 인간 정글에 대해서 말할 때, 그가 그의 소설 속에서 펼쳐 보인 인물들의 풍부함과 다양성을 생각하곤 한다. 그러나 그가 원초적으로 관심을 둔 것은 심리적 국면이 아니다. 그의 작품세계의 원천을 해명하려는 사람은 언제나 그의 사회학에 눈을 돌리고 그의 정신적 우주의 물질적 전제를 이해하기를 요구받는다. 스땅달과 도스또옙스끼, 프루스뜨와 반대로 그에게는 정신적 현실보다 더 본질적이고 양보할 수 없는 것이 있다. 그에게 한 인물은 그 자체로 중요한 것이 아니라 어느 사회적 그룹의 대표자로서, 상반된 계급적 이해관계 사이의 갈등의 대변자로서야 비로소 흥미롭고 중요성을 띤다. 발자끄 자신이 항상 마치 자연현상에 관해서 이야기하듯이 자기의 인물들에 관해서 이야기한다. 또한 자기의 예술적 의도를 서술하고자 할 경우, 그는 심리학에 대해서가 아니라 언제나 자기의 사회학에 대해서, 사회의 박물학(博物學)이라든가 사회 내에서 개인의 기능에 대해서 언급한다. 어쨌든 그는 사회소설의 대가가 되었는데, 그것은 스스로의 말처럼 '사회과학의 박사'로서가 아니라, '개인은 사회와의 관계 속에서만 존재한다'는 새로운 인간 개념의 주창자로서 그런 것이다. 그는 『절대의 탐구』(*Recherche de l'absolu*, 1834)에서 지질학적 발견으로 전세계를 재구성할 수 있듯이 모든 문화유산, 모든 주택, 모든 모자이끄는 전사회의 표현이며, 모든 것은 거대한 전

체 사회과정의 표현이자 증거라고 말한다. 이 사회적 인과관계, 빠져나갈 수 없는 법칙성 앞에서 그는 도취의 황홀감에 사로잡히는데, 우리는 그 인과관계의 법칙을 통해서만 당대의 의미를 설명하고 그의 전작품의 중심문제를 풀 수 있다. 왜냐하면 '인간희극'(comédie humaine, 발자끄가 평생 동안 써나간 50여편 작품의 총칭)의 내적 통일성은 그 플롯의 상호연관성이라든가 같은 인물이 다른 소설에 다시 나타나곤 한다는 사실에 기인하는 것이 아니라, 이런 사회적 인과관계가 모든 작품의 지배원칙을 이루고 있다는 사실, 다시 말하면 '인간희극'이 실제로 단 하나의 거대한 소설, 즉 근대 프랑스 사회의 역사라는 사실에 기인하는 것이다.

자본주의의 병리학

발자끄는 18세기 후반 이래 주제가 되어온 자전적 기록이라든가 단순한 심리묘사의 한계에서 서사문학을 해방시켰다. 그는 루쏘와 샤또브리앙의 소설 및 괴테와 스땅달의 소설이 다 같이 묶여 있던 개인적 운명이란 틀을 부수고, 18세기의 고백체로부터 자신을 풀어놓는다. 물론 그가 서정적·자전적인 모든 것을 단번에 벗어던질 수 있었던 것은 아니다. 대체로 보아 발자끄가 자기 문체를 발견하기까지는 상당한 시간이 걸렸다. 처음에는 혁명기, 왕정복고 및 낭만파 시대의 유행문학을 추종하는데, 선배들의 저속한 소설의 냄새는 그의 창조적 원숙기에까지 남아 있다. 그의 예술에서 낭만적 연애소설과 역사소설의 영향과 더불어 공포·괴기소설과 통속적인 신문소설의 영향도 부정할 수 없으며, 그의 문체는 바이런과 월터 스콧의 작품과 똑같이 삐고르브룅(C. A. G. Pigault-Lebrun)과 뒤크레 뒤미닐(F. G. Ducray-Duminil)의 작품을 전제로 한다.[44] 페라귀(Ferragus)와 보트랭(Vautrin)만이 아니라 몽트리보(Montriveau)와 라스띠냐끄(Rastignac) 같은

그의 소설 주인공들도 낭만주의의 반항아, 추방자들과 한패거리이며, 바르데슈(M. Bardèche, 1907~38. 프랑스의 미술평론가, 언론인)가 지적한 바와 같이 발자끄의 작품에서는 모험가와 범죄자의 생활만이 아니라 부르주아지의 생활도 스릴러의 성격을 띤다.[45] 정치가, 관료, 은행가, 투기업자, 방탕아, 매춘부 및 저널리스트를 포함하는 근대 부르주아 사회는 그에게 하나의 악몽처럼, '죽음의 무도'(dans macabre)의 잔인한 행렬처럼 보이는 것이다. 그는 자본주의를 하나의 사회적 병으로 파악하고, 한때는 의학적 관점에서 '사회생활의 병리학'(Pathologie de la vie sociale)이라는 제목의 책으로 그것을 다뤄야겠다는 생각에 빠지기도 했다.[46] 그는 자본주의 사회를 이익추구와 권력추구의 이상 발달로 진단하고, 그 시대의 이기주의와 무신앙에서 악의 근원을 찾는다. 또한 그는 그 모든 것을 혁명의 결과로 보고 옛계급조직의 해체, 특히 왕정과 교회와 가정의 해체가 개인주의와 자유경쟁, 무절제한 야심에서 연유한다고 생각한다. 발자끄는 놀랍도록 날카롭게 그의 세대가 서 있는 호경기 시대의 증상을 기술하고, 자본주의 체제에 내재하는 숙명적인 모순을 투시한다. 그러나 그는 자본주의의 성립에 너무나 많은 자의성을 전제하며, 실상 그 자신조차 자기가 처방한 치료법을 믿지 않았다. 황금, 루이금화(Louis d'or, 혁명 때까지 통용된 20프랑짜리 프랑스의 금화)와 5프랑 동전, 주식, 수표, 복권, 게임카드는 새로운 사회의 우상이며 물신이다. '금송아지'는 구약성서에서보다 더 무서운 현실성을 얻게 되었으며, 백만금이란 말은 묵시록의 여인이 외치는 소리보다 더 매혹적으로 귀에 울린다. 발자끄는 그의 부르주아 비극이 비록 돈만을 둘러싸고 벌어지는 것이라 하더라도 아가멤논 일가의 운명보다 더 잔인한 것이라고 여기는데, 사실 그랑데(Grandet, 발자끄의『외제니 그랑데』의 등장인물)가 죽는 마당에 자기 딸에게 하는 "넌 이 일에 대해 저승에서 나와 결산할 거야"

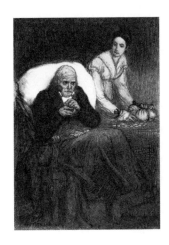

발자끄는 물신의 노예가 된 그랑데 영감을 통해 냉철한 현실감
각을 드러낸다. 오귀스뜨 르루가 그린 발자끄의 『외제니 그랑
데』삽화 중에서 그랑데 영감이 죽기 전 장면, 1911년.

라는 말은 그리스 비극의 가장 음산한 어떤 말보다도 더 소름 끼치게 들
린다. 숫자·합계·대차대조표는 여기에서 새로운 신화, 새로운 마술세계
의 부적이며 신탁(信託)이다. 아무것도 없는 데서 엄청난 돈이 튀어나왔다
가 동화 속 마귀의 선물처럼 다시 사라져 없어진다. 화제가 돈에 이르면
발자끄는 쉽사리 동화 스타일로 떨어진다. 그는 즐겨 거지에게 선물을 주
는 마귀 역을 맡으며, 툭하면 자기의 주인공들과 더불어 거침없는 백일몽
의 세계로 빠져들어간다. 그러나 그는 황금의 최종 효과, 그것이 초래하
는 참화, 그리고 그 결과 인간관계를 망쳐놓는 그 독성을 결코 감추지 않
으며, 이 점에서 그의 현실감각은 결코 그를 저버리지 않는다.

돈과 이익의 추구는 가정생활을 파괴해 아내와 남편, 아버지와 딸, 형
과 아우를 이간하며, 결혼을 하나의 상호공제조합으로 바꾸고, 사랑을 하
나의 사업으로 만들며, 그 희생자들을 노예의 사슬로 서로 묶어놓는다.
늙은 그랑데가 자기 딸 외제니(Eugénie)를 오직 재산 상속자로서만 아끼는

것보다 더 소름 끼치는 일을 대체 상상할 수 있는가! 또 집주인이 되자마자 외제니에게 그랑데 같은 특징이 나타난다는 사실은 얼마나 두려운 것인가! 인간 영혼을 짓누르는 이 자연의 힘, 이 물질의 지배보다 더 무시무시한 것이 또 어디 있겠는가! 돈은 인간을 자기에게서 소외시키고, 이상을 파괴하며, 재능을 타락시키고, 예술가와 시인과 학자를 더럽히며, 천재를 범죄자로 만들고, 타고난 지도자를 모험가나 노름꾼으로 만든다. 화폐경제의 냉혹함에 가장 무거운 책임을 지며 거기서 가장 큰 이득을 보는 사회계급은 두말할 것 없이 부르주아지지만, 이 거칠고 잔인한 생존경쟁에 말려들지 않는 계급은 하나도 없다. 귀족도 예외가 아닐뿐더러 가장 비참한 희생을 감수한다. 그럼에도 불구하고 발자끄는 현재의 혼란을 벗어나는 길은 이 귀족계급의 부흥이며, 그들을 시민계급의 합리주의와 현실주의로 교육하고 밑에서 올라오는 재능에 그 지위를 개방하는 것뿐이라고 생각한다. 그는 봉건계급의 열렬한 지지자로서 그들이 체현한 지적·도덕적 이상을 존경하고 그것의 몰락을 한탄한다. 그러나 그는 더욱 가차없는 객관성으로 타락을, 무엇보다 부르주아지의 돈주머니에 대한 그들의 복종을 묘사한다. 발자끄의 스노비즘(snobbism)은 확실히 독자들에게 난처한 것이지만, 그의 정치적 탈선행위들은 전혀 문제가 되지 않는다. 왜냐하면 그가 귀족계급을 아무리 열심히 변호한다 하더라도 그는 귀족이 아니며, 그리고 이 차이는 어느 평론가가 올바르게 강조했던 것처럼 하나의 근본적 차이다.[47] 그의 귀족주의는 사변적 관념의 산물이지 가슴에서 우러난 것도, 본능적인 것도 아니다.

｜ 사고의 이데올로기성

발자끄는 모든 자연스러운 생활감정이 자기 계급에 뿌리박고 있는 철

두철미 부르주아적인 작가일 뿐만 아니라 동시에 부르주아지의 가장 성공적인 옹호자로서, 이 계급의 업적에 대한 감탄을 결코 감추지 않는다. 그는 다만 히스테리적인 불안에 휩싸여 어디서나 무질서와 혁명의 낌새를 감지한다. 그는 기존 상황의 안정을 위협하는 모든 것을 공격하며, 그것을 보장해주는 것처럼 보이는 모든 것을 변호한다. 그는 무질서와 혼란에 대한 가장 강력한 방파제를 왕정과 가톨릭교회에서 보았고, 봉건주의를 단순히 이 세력들의 지배에서 나온 체제로 여긴다. 왕정과 교회와 귀족이 혁명 이래 취해온 행태는 그에게 아무 상관이 없고, 그들이 대변하는 이상만이 문제가 된다. 사회 전체의 계층구조란 일단 비판받기 시작하면 붕괴하지 않을 수 없음을 알기 때문에, 다만 그 때문에 그는 민주주의와 자유주의를 공격한다. "토론의 대상이 되는 권력은 없는 거나 마찬가지다"라는 것이 그의 견해이다.

발자끄에 의하면 평등이란 한갓 망상으로서, 일찍이 세계 어디에서도 실현된 적이 없다. 그리고 모든 공동체, 무엇보다 권위에 기반을 둔 가정이 그렇듯이 사회 전체가 지배의 원리 위에 세워져야 한다. 자유와 평등을 믿을 뿐 아니라 대중과 프롤레타리아트를 무절제하게 이상화하기 때문에 민주주의자와 사회주의자는 세상 모르는 몽상가들이다. 그러나 인간은 누구나 똑같으며, 누구나 자기의 편의를 생각하고 자신의 이익만을 추구한다. 사회는 전적으로 계급투쟁의 논리에 지배되고 부자와 빈자, 강자와 약자, 지배자와 피지배자 사이의 싸움은 한계를 모른다. "모든 권력은 자기보존을 추구하며"(『시골 의사』*Le Médecin de campagne*, 1833) 모든 피압박계급은 압제자의 파멸을 꾀한다 ─ 그것은 움직일 수 없는 사실인 것이다. 그러나 발자끄는 이 계급투쟁의 개념에 익숙할뿐더러 이미 사적 유물론자의 폭로방법까지 지니고 있다. 『잃어버린 환상』(1837~43)에서 보트랭

은 말한다. "절도범은 갤리선(galley船, 고대와 중세에 노예나 죄수들에게 젓게 한 2단
으로 노가 달린 돛배)으로 보내지지만, 사기 파산선고로 수많은 가정을 파멸
로 이끈 자는 그저 몇개월 징역이야. … 도둑을 재판한 판사는 빈부 사이
의 울타리를 지키는 거야. … 파산이란 건 기껏해야 재산을 이리저리 옮
긴 데 불과하다는 걸 그들은 잘 알거든." 그러나 발자끄와 맑스 사이의 근
본적 차이는 '인간희극'의 작가가 프롤레타리아트의 투쟁을 여타의 계급
투쟁과 똑같이, 즉 이익과 특권을 위한 투쟁으로 판단한 데 있다. 맑스는
이와 달리 권력에 대한 프롤레타리아트의 싸움과 그 승리에서 세계사적
신기원의 시작을, 궁극적 이상의 실현을 본다.[48] 발자끄는 맑스보다 먼
저, 그리고 맑스가 승복할 수 있는 형태로 사고의 이데올로기성을 발견했
다. 그는 『여자 낚시꾼』(La Rabouilleuse, 1841~42)에서 "덕은 생활의 여유에서
시작한다"라고 말하며, 『잃어버린 환상』에서 보트랭은 사람은 바람직한
지위와 그에 어울리는 재산을 얻을 때에야 비로소 "정직 따위의 사치"를
부릴 수 있다고 이야기한다. 『왕당파의 상황에 관하여』(Essai sur la situation du
parti royaliste, 1832)에서 이미 발자끄는 이데올로기의 형성과정에 관해서 언
급했다. "혁명은 무엇보다 먼저 물질계와 이해관계에서 일어나며, 다음
에 관념으로 확대되고, 마지막으로 원칙이 된다." 사유를 제약하는 물질
적 구속과, 존재와 의식의 변증법을 그는 이미 『루이 랑베르』(Louis Lambert,
1832)에서 발견하는데, 그 주인공은 그의 말처럼 청년시절의 유심론 이후
점차 모든 사고의 물질성을 깨닫게 된다. 발자끄와 헤겔(G. W. F. Hegel)이
거의 동시에 의식내용의 변증법 구조를 인식했던 것은 분명히 결코 우연
이 아니다. 자본주의 경제와 근대 부르주아지는 모순투성이였고, 역사발
전이 물질과 이데올로기 양면에서 제약받고 있다는 사실을 과거의 문화
보다 더 뚜렷이 드러냈다. 그러나 부르주아 사회의 물질적 기초는 봉건

주의의 그것보다 본질적으로 더욱 투명할 뿐 아니라 또한 새로운 지배계급은 자기들 지배의 경제적 기반을 이데올로기로 위장하는 것을 훨씬 덜 중요시했다. 더구나 그들의 이데올로기는 아직 그 원천을 감출 수 있기에는 너무나 최신의 것이었다.

'리얼리즘의 승리'

발자끄의 세계관에서 가장 두드러진 특징은 사실을 냉정하고 정직하게 관찰하는 리얼리즘이다. 그의 사적 유물론과 이데올로기 이론은 그의 현실감각의 발현에 불과하다. 또한 발자끄는 감정적으로 집착하는 현상들 앞에서도 진실한 비판적 관점을 견지했다. 그리하여 그는 보수적 안목을 지녔음에도 불구하고 무엇보다 근대 부르주아, 자본주의 사회가 인도하는 발전의 필연성을 강조하며, 기술문명을 판단하는 데에서 드러난 이상주의자들의 시대착오적 편견에 결코 빠지지 않았다. 세계를 통일하는 새로운 힘으로서의 근대산업에 대한 그의 태도는 철저히 긍정적이다.[49] 그는 활기에 찬 역동적인 표준규모의 근대 대도시를 찬미한다. 빠리는 그를 매혹한다. 악덕에도 불구하고, 어쩌면 바로 그 악덕의 기괴함 때문에 그는 빠리를 사랑한다. "쎈 강변에 연기를 뿜으며 퍼져 있는 거대한 종기"에 관해서 말할 때, 그의 말 한마디 한마디는 그 강한 표현 뒤에 숨겨진 매혹을 무심결에 드러내고 있다. 새로운 바빌론으로서 밤의 불빛과 은밀한 낙원의 도시요 보들레르(C. P. Baudelaire)와 베를렌(P. Verlaine)과 꽁스땅땡 기(Constantin Guys)와 로트레끄(H. de Toulouse Lautrec)의 고향으로서의 빠리의 신화, 위험하고 유혹적이며 아무도 그 매력을 이겨내지 못하는 빠리라는 신화, 그것은 『잃어버린 환상』과 『13인조 이야기』(*Histoire des Treize*, 1833)와 『고리오 영감』(*Le Père Goriot*, 1834)에서 기원한다. 발자끄는 근대 대도시

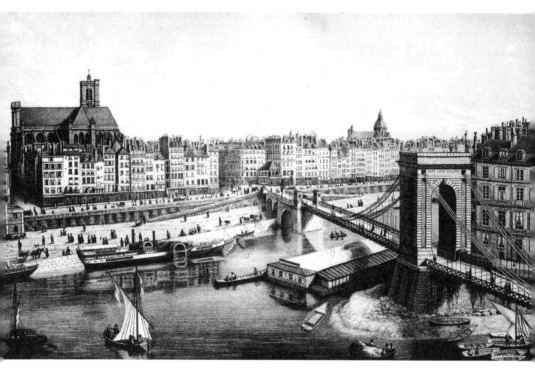

활기에 찬 근대 대도시의 전형으로서 빠리는 발자끄를 매혹한다.
1840년경의 빠리 쎈 강 루이 필리쁘 다리 부근.

에 대해서 열렬히 말한 최초의 작가며, 산업시설에서 기쁨을 발견한 최
초의 작가다. 아름다운 계곡 한가운데에 들어선 그런 시설을 '유쾌한 공
장'(délicieuse fabrique)이라고 말한 사람은 그 이전엔 아무도 없었다.[50] 냉혹
하게 질주하지만 새롭고 창조적인 생활에 대한 이런 찬양은 그의 비관주
의를 보상하는 일면이며, 그의 희망과 미래에 대한 믿음을 드러낸다. 그
는 시골 읍이나 마을의 소박한 목가적 생활로 되돌아가는 것이 결코 불
가능함을 알고 있다. 또한 그는 이런 생활이 흔히 서술되듯이 낭만적이고
시적이 아니었음을, '자연성'이란 무지와 병과 가난 이외에 아무것도 아
님을 알고 있다(『시골 의사』와 『마을의 사제』Le Curé de village를 보라).

그 자신이 공상적 경향을 지녔음에도 불구하고 발자끄는 낭만주의의 '사회적 신비주의'와는 아주 거리가 멀다.[51] 특히 농부들이 '도덕적으로 순수하다'느니 '순진무구하다'느니 하는 데 관해서도 그는 결코 헛된 환상을 갖지 않는다. 그는 귀족의 장단점을 판단하는 것과 똑같은 객관성으로 일반대중의 선악을 판단한다. 대중에 대한 그의 관계는 부르주아지에 대한 애증과 똑같이 독단적이지 않으면서 모순에 가득 차 있다.

발자끄는 자기가 원하지도 않고 알지도 못하는 사이에 한 사람의 혁명적 작가가 된다. 그가 진정으로 공감을 느끼는 것은 반항아와 허무주의자들이다. 그의 동시대인들은 대부분 그를 정치적으로 신뢰할 수 없다고 인식한다. 그가 근본적으로 탈선자, 뜨내기 같은 사회의 적들에게 항상 동류의식을 느끼는 일종의 아나키스트임을 그들은 알고 있는 것이다. 루이 뵈요(Louis Veuillot)는 발자끄가 왕관과 제단을 변호하지만, 그 변호하는 방법이란 이 제도의 적들(즉 왕정과 교회의 반대자들)이 오히려 고마워해야 할 정도라고 말한다.[52] 알프레드 네뜨망(Alfred Nettement)은 『가제뜨 드 프랑스』(Gazette de France)지(1836년 2월)에서 발자끄는 젊어서 받은 피해에 대해 사회에 복수하려고 하며, 반사회적 기질의 인간들에 대한 그의 찬양은 이런 복수의 표현과 다름없다고 썼다. 샤를 베스(Charles Weiss)는 그의 회고록(1833년 10월)에서 발자끄는 스스로 정통주의자인 체했지만 항상 자유주의자로서 말했다고 강조했다. 빅또르 위고는 그가 원했든 원하지 않았든 발자끄는 혁명적 작가의 한 사람이며, 그의 작품은 순수한 민주주의자의 심정을 드러냈다고 주장했다. 마지막으로 졸라는 발자끄 세계관에서 발현된 요소와 잠재적 요소 사이의 대립을 규명하고, 맑스의 해석에 앞질러 한 작가의 재능이란 그의 의식적인 확신과 상반될 수도 있음을 지적했다. 그러나 이 상반됨의 진정한 의미를 발견해 정의를 내린 최초의 인물은

엥겔스는 작가의 세계관과 예술관 사이의 모순을 탐구해 예술사회학의 중요한 발전 원리를 공식화했다. 엥겔스가 프리드리히 빌헬름 4세와 프로이센 부르주아들을 그린 스케치, 1849년.

엥겔스다. 그는 최초로 작가의 정치적 입장과 예술 창작 사이의 모순을 과학적 탐구방식으로 다룸으로써 예술사회학 전반에 걸쳐 가장 중요한 발전원리의 하나를 공식화했다. 그 이래 예술적 진보성과 정치적 보수주의는 완전히 양립할 수 있으며, 현실을 충실하고 올바르게 묘사하는 모든 정직한 예술가는 본래적으로 그 시대에 계몽적·해방적 영향을 끼친다는 것이 명백해졌다. 그런 예술가는 자기도 모르는 사이에 반동적·반자유주의적 이데올로기의 밑바닥을 이루는 인습과 상투어, 터부와 도그마 들을 파괴하는 데 기여한다. 1888년 4월 여성 작가 하크네스(M. Harkness)에게 보낸 유명한 편지에서 엥겔스는 다음과 같이 쓰고 있다.

지금 내가 얘기하는 리얼리즘은 작가의 관점에 구애받지 않고 나타나는 것입니다. … 발자끄는 졸라 같은 작가들보다 언제든 훨씬 더 위대한 리얼리즘의 대가로 생각되는데, 그는 '인간희극'에서 우리에게 놀랍도록 리얼리즘적인 프랑스 '사회'의 역사를 보여줍니다. 거기에는 1816년부터 1848년까지 연대기식으로 거의 해마다, 1815년 이후 재기하여 가능

한 한 '프랑스 전래의 예의'(vieille politesse française)의 깃발을 유지하고 있는 귀족사회에 대해서 신흥 부르주아지가 어떻게 점점 압력을 가하는지 묘사되어 있습니다. 그는 자기가 모범으로 우러러보던 이 귀족사회의 마지막 잔재가 천박한 벼락부자들의 기세에 점차로 어떻게 굴복당했으며 혹은 타락해갔는지 묘사합니다. … 확실히 발자끄는 정치적으로 정통파였습니다. 그의 위대한 작품은 상류사회의 불가피한 몰락을 한탄하는 끊임없는 비가이며, 그는 사멸하도록 운명지어진 계급에 모든 동정심을 바칩니다. 그러나 그럼에도 불구하고 그가 가장 깊이 동정한 남녀들, 즉 바로 이들 귀족을 서술할 때보다 그의 풍자가 더 예리해지고 아이러니가 더 신랄해진 적은 없습니다. … 이처럼 발자끄가 자신의 계급적 공감 및 정치적 편견과는 반대되는 작품을 쓰지 않을 수 없었다는 것, 그가 좋아하는 귀족들이 몰락할 수밖에 없다는 것을 인식하고 그들을 이렇게 몰락해 마땅한 인물로 묘사했다는 것, 그리고 그가 미래의 참다운 인간들을 당시 현실에서 볼 수 있었던 바로 그 계급에서 보았다는 것 — 이것을 나는 리얼리즘의 가장 위대한 승리의 하나로, 그리고 발자끄의 가장 위대한 특징 중의 하나로 여기는 바입니다.[53]

발자끄는 자연주의 작가로서 그의 예술의욕을 자신의 경험을 풍부하고 다양하게 하는 데 집중했다. 그러나 자연주의를 현실의 모든 데이터의 완전한 평준화로, 작품의 모든 부분을 진실의 똑같은 척도로 이해하는 사람이라면 그를 단순히 자연주의자라고 부르기를 망설일 것이다. 오히려 그가 낭만적 상상력과 멜로드라마적 경향에 번번이 붙잡힌다는 사실, 그가 흔히 괴팍한 인물과 허황한 사건을 찾아낼 뿐만 아니라, 구체적으로는 상상해볼 수 없고 다만 그 색채와 어조를 통해서만 의도된 분위기를

짐작할 수 있게 소설의 장면을 구성한다는 사실과 마주하지 않을 수 없을 것이다. 발자끄를 오로지 자연주의자로만 판단한다면 실망에 이를 따름이다. 그를 심리학자 혹은 풍속화가로서 이후 자연주의 소설의 대가들, 예컨대 플로베르나 모빠상(Guy de Maupassant)과 비교하는 것은 무의미하고 소용없는 짓이다. 현실의 묘사인 동시에 가장 대담하고 분방한 몽상으로서 그의 작품을 즐길 수 없는 사람은, 그리고 이런 요소들의 잡다한 혼합 이외의 다른 것을 기대하는 사람은 결코 그의 작품과 친해질 수 없을 것이다. 발자끄 예술은 실생활에 몰입하려는 강렬한 욕망에 지배되고 있지만 직접적인 관찰로부터는 거의 아무런 혜택도 입지 않았다. 발자끄 예술의 가장 근본적인 것은 작가의 사고와 감정이입을 통해 독특하게 고안된 것이다.

연작 형식의 부활

모든 예술작품은 가장 자연주의적인 것조차도 현실의 이상화이며, 하나의 전설, 일종의 유토피아다. 가장 비전통적인 스타일에서도 우리는 어떤 특징들을, 예컨대 인상파 회화의 밝은 색채와 흐릿한 얼룩이라든가 현대소설의 조리 없고 앞뒤 안 맞는 인물들에서 그렇듯이, 일단 진실하고 정당한 것으로 받아들인다. 그러나 발자끄의 현실묘사는 대부분의 자연주의자들보다 훨씬 더 자의적이다. 그의 작품세계가 실감을 주는 것은 주로 자신의 기분에 독자를 예속시키는 독단, 경험적 실제 현실과의 경쟁을 처음부터 배제한 그의 소설세계의 소우주적 전체성을 통해서이다. 또한 그의 인물과 장면이 그렇게 진짜처럼 보이는 것은 서술된 개개 모습들이 실제 경험에 대응하기 때문이 아니라, 그것들이 마치 실제로 관찰되고 현실에서 본뜬 것같이 정밀하고 자세하게 그려져 있기 때문이다. 이

개별 소설들을 묶은 총서 형식인 '인간희극'은 등장인물을 반복 사용해 계속 이야기를 덧붙여가는 중세 전통에 서 있다. 그랑빌 「'인간희극' 등장인물들에 둘러싸인 발자끄」, 1842년.

소우주의 개개 요소들이 불가분의 통일체로 결합해 있기 때문에, 즉 인물과 환경, 성격과 신체 조건, 신체와 주위 사물들이 서로를 전제로 하기 때문에 우리는 밀착된 현실 앞에 마주 서 있다는 느낌을 갖는 것이다.

고전주의 예술작품은 외부 세계와 단절되어 자신의 미학 영역 내부에 엄격하게 고립된 채 나란히 서 있다. 모든 형태의 자연주의, 즉 하나의 실제 모델에 명백히 의존하는 모든 예술은 이런 미학 영역의 내재성을 깨뜨리며, 이질적인 여러 예술적 표현들을 자기 속에 포용하는 모든 연작 형식은 개개 예술작품의 자주성을 해친다. 중세의 예술 창작은 대부분 몇개의 독립된 단위들을 포괄하는 이런 누가적 방식으로 이루어졌다. 연작 형식으로 된 중세 회화 및 무수한 에피소드를 포함하는 종교극, 그리고 끝없이 이어지는 이야기들과 일부 거듭 등장하는 인물들이 있는 기사담과 모험소설이 이 범주에 속한다. 발자끄가 자기의 체계를 발견하고

개개 소설들을 총괄하는 하나의 틀로서 '인간희극'이란 생각에 이르렀을 때, 그는 사실 이 중세의 작법으로 되돌아가 고전주의 작품의 자족성과 투명한 완결성의 기준에서는 그 의미와 가치를 잃어버렸던 형식을 취한 것이었다. 그러나 어떻게 발자끄는 이런 '중세적' 형식에 이른 것일까? 그것이 대체 어떻게 19세기의 절실한 관심사가 될 수 있었는가? ─ 중세의 예술론은 르네상스의 고전주의 및 예술작품의 통일과 집중이라는 관념으로 완전히 대체되었다. 이 고전주의가 살아 있는 동안에는 연작 작법이 결코 재기할 수 없었다. 그러나 고전주의는 인간이 물질적 현실을 지배할 수 있다고 믿는 동안에만 생생하게 남아 있었다. 고전주의 예술의 우세는 생활이 물질적 조건에 의존한다는 느낌이 커짐에 따라 점차 종말을 고한다. 이 점에서도 낭만주의자들은 발자끄의 직접적인 선배들이다.

졸라와 바그너(W. R. Wagner, 1813~83)와 프루스뜨는 이 발전의 잇따른 다음 단계들을 보여준다. 그들은 통일과 선택의 원리에 대립되는, 연작식이고 백과사전적인 종합의 경향을 점점 더 강력하게 관철한다. 현대 예술가는 단일 작품으로 요약될 수 없는 무궁무진한 인간 생존에 참여하고자 한다. 그는 규모를 통해서만 위대함을, 무한성을 통해서만 힘을 표현할 수 있다. 프루스뜨는 바그너와 발자끄의 연작 형식이 자신에게 미친 영향을 뚜렷이 의식하고 있었다. 그는 다음과 같이 말했다. "음악가(즉 바그너)는 타인의 눈으로, 동시에 창작자의 눈으로 자기 작품을 보았을 때 발자끄와 똑같은 황홀감을 느끼지 않을 수 없었으리라. … 그리하여 그는 같은 등장인물들이 여러 작품에 거듭 나옴으로써 하나의 싸이클로 통일된다면 훨씬 더 아름다우리라는 것을 알아채고 자기 작품에 마지막 손질을, 가장 탁월한 손질을 가했다. … 부가적이지만 결코 인공적은 아니며

… 이제까지 눈에 띄지 않았지만 그만큼 더 진실하고 생생한 하나의 통일성을 부여한 것이다."[54]

'인간희극'의 2,000명 인물 중에서 460명은 여러 소설에 거듭 등장한다. 예를 들어 앙리 드마르세(Henry de Marsay)는 25개의 다른 작품들에도 나오며, 『창녀의 화려와 비참』(*Splendeurs et misères des courtisanes*)에만도 다른 작품에서 어느정도 중요한 역할을 하는 155명의 인물이 등장한다.[55] 이들 모든 인물은 개개 작품들보다 그 범위가 더 넓고 중요하며, 우리는 항상 발자끄가 그들에 대해서 알고 있고 얘기할 수 있는 모든 것을 우리에게 다 얘기하지 않는다는 느낌을 받는다. 입센(H. Ibsen, 1828~1906)은 언젠가 『인형의 집』(*Et dukkehjem*) 여주인공에게 왜 그런 외국풍 이름을 지어주었느냐는 질문을 받자 이딸리아 사람인 여주인공의 할머니 이름을 딴 것이라고 대답했다. 그녀의 진짜 이름은 엘레오노라(Eleonora)인데, 어릴 때 애칭으로 줄여서 노라(Nora)라고 불렀다는 것이다. 이런 사실이 연극 자체에서는 전혀 중요하지 않다는 반론에 대해 그는 놀라서 답변했다. "그래도 사실은 사실이니까요." 토마스 만(Thomas Mann)의 전적으로 타당한 견해대로 입센은 19세기의 다른 두 위대한 극작가 졸라와 바그너와 같은 범주에 속한다.[56] 그에게 있어서도 개개의 작품은 고전주의 형식의 소우주적 완결성을 잃어버렸다. 발자끄와 그의 작중인물의 관계에 대해서도 입센이 노라를 두고 했다는 말과 비슷한 엄청나게 많은 일화가 있다. 가장 유명한 것은 쥘 쌍도(Jules Sandeau)와의 사건으로, 쌍도가 그에게 자기 누이의 병에 대해서 말하고 있을 때 발자끄는 이렇게 말하면서 이야기를 가로막았다. "다 좋아. 그런데 이젠 현실로 돌아가세. 외제니 그랑데를 누구에게 시집보내야 하지?" 혹은 친구 한 사람을 놀랜 물음도 있다. "자넨 펠릭스 보드빌이 누구와 결혼할지 아나? 그랑빌가의 처녀야. 정말 근사한 한쌍이잖

아!" 그러나 가장 아름답고 특징적인 것은 호프만슈탈(H. von Hofmannsthal, 1874~1929. 인상주의·상징주의 작품을 쓴 오스트리아의 시인, 극작가)의 상상의 대화에 나오는 일화인데, 거기서 그는 발자끄로 하여금 이렇게 말하게 한다. "나의 보트랭은 그 작품(오트웨이T. Otway의 『구원받은 베네찌아』Venice Preserved)을 모든 연극 중에서 제일 아름답다고 생각하지요. 나는 그런 사람의 판단을 중시한답니다."[57] 그의 소설의 인물들이 작품 바깥에 존재한다는 것은 발자끄에게 당연하고도 확실한 현실이었다. 그러므로 그는 어떤 연극이나 책에 관해서 보트랭이나 마르세 혹은 라스띠냐끄가 생각할 법한 것이라고 거침없이 말할 수 있었을 것이다. 발자끄에게 있어 한 작품은 그 자체의 직접적 영역을 멀리 벗어난다. 그리하여 그는 해당 작품에 전혀 등장하지 않을 경우에도 때때로 '인간희극'의 개별 인물들을 끌어와서 말하며, 모든 작품에서 어떤 부분의 제목들을 마치 학술적인 참고문헌처럼 거침없이 인용하기도 하는 것이다.

발자끄 예술의 비밀

뽈 부르제가 '인간희극'의 '인물목록'을, 발자끄 인물들의 이 '인명사전'을 뒤적이면서 읽기를 즐겼다는 것은 널리 알려진 사실이다.[58] 그의 이런 취미는 오늘날 진짜 '발자끄 팬'(Balzacien)의 신분증명처럼 되어 있지만, 어쨌든 그것은 '인간희극'의 구상과 효과에서 심미적 요인은 일부분에 지나지 않고 그 작품세계가 실제 인생과 분리될 수 없다는 사실에 대한 이해의 표시다. 발자끄는 고전주의·낭만주의 문학의 순수 예술성에서 플로베르와 보들레르의 심미주의에 이르는 발전 사이에 끼인 일시적인 현상을, 예술이 눈앞의 생활문제에 완전히 흡수된 짧은 시간을 대변한다. 19세기의 작가 중에서 '예술을 위한 예술'에서 발자끄보다 더 멀리 떨어

져 있고 예술적 순수주의와 관계가 더 적은 작가는 없다. 발자끄의 작품이 생경한 요소들을 포함한 불균형의 혼합물이며 '지나치지도 넘치지도 않는다'든가, 현실세계에서 취재한 자료들을 통일된 지평에서 서술하는 등의 고전주의 원리와 거의 무관하다는 것을 처음부터 인정하고 들어가지 않는다면, 우리는 그의 작품을 마음 놓고 편안하게 즐길 수 없을 것이다. 예술작품이 하나의 완전한 전체라는 관념은 엄격히 말해서 언제나 하나의 환상에 불과하다. 가장 완성된 작품조차 혼란스럽고 엇갈린 요소들로 가득 차 있는 것이다. 그러나 발자끄의 소설은 그야말로 모든 미학규범을 무시하고도 훌륭한 작품이 나올 수 있다는 전형적인 예이다. 고전주의 작품을 표준으로 삼는다면, 우리는 발자끄의 작품에서 예술의 가장 너그러운 법칙에 대해서도 가장 치명적인 위반을 발견하게 될 것이다. 발자끄 인물들의 자기파괴적인 광란의 장면과 반역자, 불량배의 무시무시한 말들이 우리 영혼 속에서 불탈 때에도, 우리는 이들 작품에서 합리적으로 분석할 수 있는 거의 모든 것이 '잘못되어 있음'을 인정하지 않을 수 없을 것이다. 또한 발자끄는 작품의 구성을 정연하게 전개할 줄 모른다는 것, 그의 인물들은 그 환경이나 배경과 똑같이 모호하고 이질적인 것들로 조합되어 있다는 것, 그의 자연주의는 불완전할뿐더러 부정확하며 그의 심리학은 때때로 허황할뿐더러 재치 없고 개략적이라는 것을 인정할 수밖에 없을 것이다. 또한 우리는 무엇보다도 이 약점들이 소름 끼치는 악취미와 붙어다닌다는 것, 이 작가에게는 자기비판의 힘이 결여되어 있어서 독자를 놀래고 압도할 성싶으면 무슨 짓이든지 거리낌 없이 해치울 용의가 있다는 것, 자제라든가 모든 일을 우아하고 재치있게 넘기는 저 18세기 문화의 유산이 그에게는 이미 조금도 남아 있지 않다는 것, 그의 취향은 신문소설 독자층(그것도 최악의) 수준에 머물러 있다는 것, 모

든 것을 지나치게 꾸며대고 과장하며 극단으로 치닫는다는 것, 강조와 최상급 없이는 조금도 자기 가슴속에 있는 것을 표현할 수 없다는 것, 항상 그럴싸한 이야기를 하고 싶어서 허풍을 치고 속임수를 쓴다는 것, 남들에게 학자나 철학자 같은 인상을 보이려는 순간에 역겨운 사기꾼이 된다는 것, 그리고 그가 자기 자신을 가장 덜 의식하면서 자기의 개인적 이해관계와 역사적 상황에 따라 자연스럽게 생각하고 논의할 때 그는 가장 위대한 사상가의 한 사람이라는 것 ── 이 모든 사실을 우리는 인정하지 않을 수 없을 것이다.

그의 악취미 중에서도 가장 곤란한 것은 그의 문체에서 드러난다. 종잡기 힘든 장광설, 과장된 비장한 어조, 부자연스럽고 요란한 비유들, 항상 용솟음치는 열광과 짐짓 숭고한 분위기를 자아내려는 거짓 감동 등등. 그의 대화 역시 늘 흠잡을 구석이 있다. 노래에서 틀린 음이 나오듯이 여기에도 '틀리게' 울리는 군소리와 쓸데없는 말이 있는 것이다. 뗀(H. A. Taine, 1828~93. 실증주의를 바탕으로 과학적 비평론을 세운 프랑스의 평론가, 철학자)이 어떤 식으로 발자끄 문체의 특성들을 설명하고 합리화하고자 했는지는 잘 알려져 있다. 그는 문학에 동등한 권리를 갖는 다양한 문체들이 있다고 언급한다. '인간희극'의 작가는 17,18세기 쌀롱의 독자층, 즉 지극히 가벼운 암시에도 반응을 보이고, 큰 소리로 그들의 주목을 끌 필요가 없었던 독자층에 자기를 맞춘 것이 아니라, 그와 반대로 기이하고 선동적이고 과장된 것에만 움직이는 사람들, 즉 신문 연재소설의 독자들을 위해서 썼음을 뗀은 강조한다.[59] 이것은 의심할 여지 없이 사회학적 문예비평의 한 탁월한 예이다. 왜냐하면 발자끄 세대의 많은 작가들이 그의 문체적 결함은 피했다 하더라도 발자끄처럼 자기 시대에 깊숙이 연결되어 있던 작가는 드물었던 것이다. 그러니 우리가 발자끄의 약점을 변명해주는 대신 오히

려 그에게 보이는 위대함과 저열함의 거침없는 공존을 이해하지 못할 게 뭐란 말인가? 그리고 하나의 사회학적 설명으로서, 무엇보다 그의 문체의 특성이 그 자신 서민의 한 사람이었고 비교적 교양은 적으나 비상하게 활동적이고 유능한 새로운 시민계급의 정신적 표현이었다는 사실과 연관된다고 볼 수도 있지 않겠는가?

│ 발자끄의 미래상

발자끄가 그의 작품에서 자신의 세대보다 다음 세대의 모습을 더 잘 그린다는 것은 여러 사람들이 이미 지적해온 사실이다. 그의 '신흥부자들'(nouveaux riches)과 벼락출세자, 투기업자와 모험가, 예술가와 창녀 들은 7월왕정보다 오히려 제2제정 시대의 전형에 가깝다. 이 경우에는 과연 인생이 예술을 모방하는 것처럼 보인다. 발자끄는 관찰보다 비전이 더 강했던 문학적 예언자의 한 사람이다. '예언'과 '비전'이란 물론 결점을 들춰낼수록 오히려 그 마술적 영향력이 커지기만 하는 것 같은 그의 예술 앞에서 무어라 해야 좋을지 모르는 우리의 당혹스러움과 무력감을 감추기 위한 낱말일 따름이다. 그러나 인생과 시대의 의미에 대한 가장 깊은 통찰과 믿을 수 없을 정도의 솔직함을 결합시킨 『알려지지 않은 걸작』(Le Chef-d'œuvre inconnu, 1831) 같은 작품에 관해서는 대체 어떻게 다른 말로 표현할 수 있을 것인가? 이 작품에는 다음과 같은 얘기가 있다. 프랭오페(Frenhofer)는 마뷔즈(J. Mabuse)의 가장 뛰어난 제자로, 그는 스승에게서 그림의 인물에게 생명을 불어넣는 기술을 전수받은 유일한 인물이다. 모든 예술의 최고 목적, 즉 피그말리온(Pygmalion, 그리스 신화의 인물. 자기가 만든 상에 반한 결과 여신이 그 조상에 생명을 부여했다)의 비밀을 얻기 위해서 그는 10년 이래 한 작품에, 한 여자의 그림에 몰두해왔다. 그는 하루하루 목표에 더 가

까이 다가섬을 느끼지만 그래도 항상 어딘지 이겨내기 어려운, 해결하기 힘든, 도달할 수 없는 어떤 것이 남는다. 그는 그가 이루고자 하는 무언가를 현실이 선뜻 내주지 않고 유보하고 있으며 자신이 아직 올바른 모델을 찾지 못했다고 믿는다. 그러던 어느날, 뿌생(N. Poussin)이 예술에 대한 열광으로 그에게 자기 애인을 데려다준다. 그녀야말로 지금까지 그려진 것 중 가장 완벽한 육체를 가지고 있다는 것이다. 프랭오페는 그녀의 아름다움에 넋을 잃으나, 그의 눈은 그녀의 젊은 육체를 떠나 자기의 그림, 완성되지도 않았고 완성될 수도 없는 그림으로 되돌아간다. 현실은 더이상 그를 붙잡지 않는다. 그는 그 자신 속에서 이미 삶의 불씨를 죽여버린 것이다. 그러나 뿌생이 그의 애인을 시기한 것보다 더한 정도로 그가 결

예술가의 생을 내건 걸작은 사실상 꾸불꾸불한 선과 알아볼 수 없는 얼룩에 지나지 않았다.
빠블로 삐까소 「화가와 모델」, 발자끄의 『알려지지 않은 걸작』 삽화, 1927년.

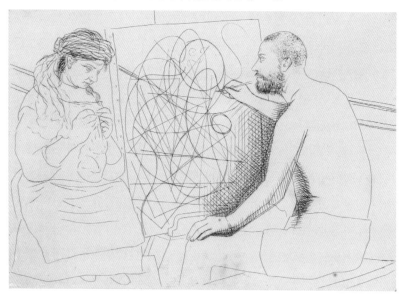

코 남의 눈에 내놓지 않으려 했던 필생의 작품인 그 그림에는 꾸불꾸불한 선과 얼룩이 이해할 수 없게 뒤엉켜 있을 뿐이다. 세월이 흐르는 동안 그는 그것을 덧칠해 그렸고 그 위에 또 개칠을 했으며 그중에서 단지 완전한 형상의 다리(脚)만 겨우 알아볼 수 있을 따름이다. 여기에서 발자끄는 19세기 예술의 운명을 예견하여 탁월하게 묘사하고 있다. 그는 생활과 대중으로부터 예술이 소외된 결과를 인식했으며, 예술을 위협하는 심미주의와 허무주의와 자기파괴의 위험을 가장 학식 있고 날카로운 동시대인보다도 더욱 정확하게 파악했던 것이다. 그것은 이제 제2제정하의 무서운 현실로 될 것이었다.

02_ 제2제정기의 문화

낭만주의자들은 프랑스혁명 이래 작가의 사회적 지위가 떨어진 것을 충분히 의식하고 있었고, 비우호적인 대중으로부터의 피난처를 개인주의에서 구했다. 그들의 실향감은 쓰디쓴 적대의식으로 나타났다. 그러나 그들은 사회와의 싸움이 가망 없는 것이라고는 생각지 않았다. 1830년 세대에 이르러서야 비로소 작가들은 선배들의 전투의욕을 상실하고 고립상태에서 체념하기 시작한다. 그들의 저항은 그들이 봉사하는 독자층과 자기들의 차이를 강조하는 게 고작이었다.

다음 세대 작가들은 한층 더 오만해져서 자신들의 독립을 시위하는 것조차 사절하면서 비인격성과 무감각이라는 보란 듯한 베일 속에 스스로를 감추기에 이르렀다. 그러나 그들의 자기억제는 17,18세기 작가들의 객관성과는 전혀 다른 것이었다. 고전주의 시대의 작가들은 독자들에게 오

락과 교훈을 제공하거나 인생의 어떤 문제에 관해 그들과 이야기를 나누려 했다. 그에 반해 낭만주의 이래로 문학은 작가와 독자 간의 대화나 토론이 아니라 작가가 자기 자신을 드러내고 예찬하는 행위로 변했다. 따라서 플로베르와 고답파(高踏派, parnassiens, 1860년대 실증정신을 중시한 예술지상주의) 시인들이 그들의 감정을 감추고자 할 때 그것은 결코 전기 낭만주의 문학의 정신으로 되돌아가는 것이 아니라 오히려 개인주의의 가장 오만불손한 형태를, 즉 이제는 남에게 자기 속을 털어놓는 것조차 부질없다고 여기는 극단적인 형태의 개인주의를 보여주는 것이다.

| 1848년 혁명과 그 결과

1848년(이해 2월의 혁명으로 7월왕정이 무너지고 제2공화정이 시작되었다)과 그 결과는 참다운 예술가들을 완전히 독자층으로부터 소외시켰다. 1789년과 1830년에 그랬듯이 이번에도 혁명은 극도로 활발한 지적 활동과 성과의 시기에 뒤이어 일어났다가 역시 결국에는 민주주의와 지적 자유의 패배로 끝나고 말았다. 반동의 승리는 전례 없는 지적 단순화와 취미의 황폐화를 가져왔다. 혁명에 반대하는 부르주아지의 음모, 겉보기에 평화롭던 사회를 두개의 적대적 그룹으로 갈라놓았다는 구실로 계급투쟁을 국가에 대한 반역으로 규탄하는 태도,[60] 언론자유의 억압, 정권의 가장 굳건한 밑받침으로서 새로운 관료체제의 창출, 모든 도덕과 취미 문제에 관해 최고재판관으로 행세하는 경찰국가의 구축, 이 모든 것이 프랑스 문화에 과거 어느 시대에도 맛보지 못한 분열을 가져왔다. 여기서 처음으로 오늘날까지 해결되지 않은 복종과 반항정신의 갈등이 지식인들 가운데 생겨났고 국가에 대한 반대를 불러일으켜 지식인층 일부가 사회 해체의 한 요인이 되게 했던 것이다.

사회주의는 아무런 저항도 하지 못한 채 이 재건된 '질서'의 희생물이 되었다. 쿠데타(1851년 12월 2일 당시 공화국 대통령이던 나뽈레옹 3세가 자신의 임기를 연장하기 위해 일으킨 쿠데타. 이듬해 그는 황제가 되어 1870년까지 이른바 제2제정기가 지속된다) 이후 처음 10년 동안 프랑스에는 노동운동이라 일컬을 만한 것이 없게 된다. 프롤레타리아트는 기진맥진하고 공포와 혼란에 빠지며, 그들의 조직은 해체되고, 그 지도자들은 투옥 또는 추방되거나 침묵하지 않을 수 없게 된다.[61] 야당이 상당히 진출한 1863년의 선거가 처음으로 어떤 변화의 징조를 보인다. 노동자들은 다시 단체를 만들고 파업도 늘어나며 나뽈레옹 3세는 점점 더 많은 양보를 하지 않을 수 없게 된다. 하지만 나뽈레옹 3세의 독재정치가 자신들의 권력을 위태롭게 한다고 느낀 자유주의 상층 시민계급이 무의식적으로 노동계급을 돕지 않았더라면 사회주의는 그 목적을 달성하는 데 훨씬 더 오래 걸렸을 것이다. 지배계급 내부의 이런 갈등에서 1860년 이후의 정치상황, 즉 독재정권의 쇠퇴와 제정의 몰락에 대한 설명을 찾아볼 수 있다.[62] 나뽈레옹 3세의 지배는 금융자본과 규모가 큰 산업에 기반을 두고 있었다. 군대는 프롤레타리아트와 싸우는 데는 매우 유용했지만 자본가계급의 은총 없이는 존재할 수 없었던 만큼, 부르주아지와 싸우는 데는 아무 쓸모가 없게 마련이었다.

제2제정은 마침 그 시기가 맞아떨어진 경제번영을 떠나서는 생각할 수 없다. 제2제정에 힘이 되고 그 정당화의 이유를 제공한 것은 시민들의 부, 당시의 새로운 기술적 발명들, 철로와 수로 건설, 상품 거래의 안정과 신속화, 신용조직의 확대와 그 유연성의 증대 등이었다. 7월왕정하에서는 아직 재능있는 젊은이들이 쉽게 정치에 쏠렸지만, 이제는 상업이 최선의 재능을 흡수하게 되었다. 프랑스는 눈에 안 보이는 기본 조건뿐만 아니라 문화의 외양에서도 자본주의 사회가 된 것이다. 자본주의와 산업주의의

진전이 이미 그전부터 알려진 길을 따른 것이기는 하지만 이제 처음으로 그 위력을 발휘하기 시작했다. 그리하여 1850년 이래로 사람들의 일상생활 — 주택, 교통수단, 점등 기술, 음식, 의복 등 — 에는 근대 도시문명이 시작된 이래 몇세기에 걸쳐 생긴 것보다 더 근본적인 변화가 일어난다. 무엇보다도 사치품에 대한 수요와 오락에 대한 갈증이 과거 어느 때와 비교할 수 없이 더 커지고 널리 퍼지게 된다.

| 새로운 지배계급의 생활태도와 취미

부르주아지는 자신만만하고 까다롭고 거만해졌으며, 자신의 보잘것 없는 출신과 화류계 여성·여배우·외국인 등이 전례 없이 큰 역할을 하게 된 새로운 사교계의 잡다한 성격을 외양만으로도 감출 수 있다고 믿는다. 앙시앵레짐의 와해는 이제 마지막 단계에 이르고, 옛날 상류사회 최후의 대표자들은 사라지며, 그로 말미암아 프랑스 문화는 구사회가 최초의 충격을 받았을 때보다 한층 더 심각한 위기를 겪게 된다. 예술에 있어, 무엇보다도 건축과 실내장식에 있어 악취미가 이때처럼 유행의 주도권을 잡은 적은 없었다. 번들거리고 싶을 만큼 재산은 있지만 요란하지 않게 빛을 낼 만한 관록은 아직 없는 신흥부자들은 비싸고 화려한 것이라면 무작정 환영했다. 그들은 예술적 수단을 선택하거나 쓰는 재료의 진위를 가리는 법이 없고, 여러가지 양식을 이것저것 빌려와서 섞어놓는 데도 아무 분별이 없다. 르네상스와 바로끄는 대리석과 오닉스(onyx), 벨벳과 비단, 거울과 수정처럼 단지 목적을 위한 수단일 따름이다. 그들은 로마의 고궁과 루아르 강 유역의 고성(古城)을 모방하고 뽐뻬이의 안마당, 바로끄 쌀롱, 루이 15세 시절의 가구, 루이 16세 때의 태피스트리를 닥치는 대로 모방한다. 빠리는 새로운 화려함을 띠고 새로이 세계적 대도시다운 모습을

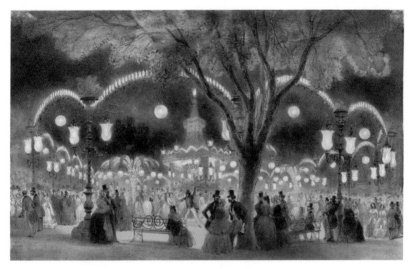

제2제정기 빠리는 예술과 문화의 중심이 아니라 쾌락과 유흥의 중심이 된다.
19세기 샹젤리제 거리의 마빌 무도회.

갖추게 된다. 그러나 그 위용은 종종 외양만 갖추었을 뿐이고 보란 듯한 재료들은 흔히 대용품이며, 대리석은 그저 스뚜꼬(stucco, 건물 미관을 위해 석회에 대리석 가루 등을 섞어 바르는 미장재료)이고 돌은 그저 모르타르이기 일쑤다. 화려한 외면은 그냥 덧칠해놓은 것이며, 화사한 장식에는 유기적 연관성과 일정한 형태가 결여되어 있다. 지배계층의 벼락부자 성격에 상응하는 부실한 요소가 건축에도 나타난 것이다. 빠리는 다시 유럽의 수도가 되지만 전처럼 예술과 문화의 중심지가 아니라 쾌락의 수도로서, 즉 오페라와 오페레타(operetta, 가벼운 희극에 노래와 춤을 곁들인 소규모 오페라), 무도회, 식당, 백화점, 만국박람회, 그리고 값싼 기성품의 오락도시로서 그렇다.

제2제정기는 절충주의의 고전적 시대라 할 수 있다. 건축과 산업예술에서 아무 독자적인 양식이 없으며, 회화에서도 양식의 통일성이 없는 시

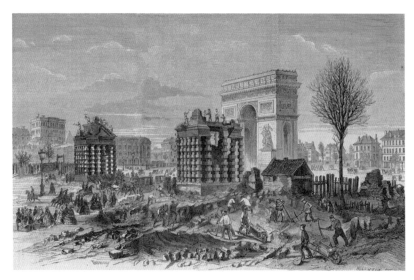

새로운 빠리는 널찍한 도로와 철골구조 건축을 제외하면 독창성이 없었다.
펠릭스 또리니·헨리 린턴 「빠리 에뚜알의 낡은 방벽 철거」, 1860년.

대인 것이다. 새로운 극장, 호텔, 아파트, 병영, 백화점, 시장 등이 생기고
새로운 시가와 상가가 생겨나며 빠리는 오스망(G. E. Haussmann, 1809~91. 프랑
스의 행정가. 17년간 쎈 현 지사로 있으면서 빠리 개조작업을 총괄했다)에 의해 새로 지어
지다시피 했지만, 널찍하게 한다는 원칙과 철골구조 건축의 시작을 제외
하면 이 모든 것은 단 하나의 독창적인 건축적 아이디어도 없이 이루어
졌다. 물론 과거에도 여러가지 다른 양식들이 경쟁적으로 병존했고, 그중
에서 역사적으로 중요하지만 당시 지배계급의 취미에 맞지 않는 양식과
그보다 못하고 역사적으로 별 의미는 없지만 당대에 인기있는 양식 간의
간극이란 잘 알려진 현상이기도 했다. 하지만 예술적으로 중요한 경향들
이 이때처럼 당대인들에게 괄시받은 적은 없고, 다른 어느 시기에도 미
학적 가치와 역사적 중요성을 갖는 현상을 소재로 한 예술사와 문학사가

당시의 실제 예술생활을 그리는 데 불충분하다는 느낌을 이처럼 강하게 가진 적이 없다. 다시 말해서 미래를 지향하는 진보적 경향들의 역사와, 일시적인 성공과 영향력으로 현재를 지배하는 경향들의 역사가 전혀 다른 두 계열의 사실들을 나타내고 있음을 느끼게 되는 것이다. 우리의 교과서에서 10줄이나 차지할까 말까 하는 옥따브 쾨예(Octave Feuillet)나 뽈 보드리(Paul Baudry) 같은 작가들이 당시 대중의 의식 속에서는 우리 교과서에서 10여 페이지씩 차지하는 플로베르나 꾸르베(G. Courbet, 1819~77)보다 훨씬 큰 자리를 차지했다. 제2제정기의 예술생활을 지배한 것은 물질적으로 안락하고 정신적으로 태만한 부르주아지의 구미에 맞는 안이하고 기분 좋은 작품이었다. 부르주아지는 가장 위대한 모델을 모방했으면서도 대개는 공허하고 유기성이 결여된 당시의 허식적인 건축을 낳았고, 자신들의 집을 엄청나게 비싼, 그러나 전혀 쓸모없고 비역사적인 장식물들로 가득 채웠을 뿐 아니라, 벽을 그럴듯하게 꾸미는 데나 쓰일 만한 그림들, 손쉬운 오락거리 외에 아무것도 아닌 문학, 가볍고 달콤한 음악, '잘 만들어진 각본'(pièce bien faite)의 속임수로 개가를 올리는 극장을 선호했다. 저급하고 불확실하고 쉽게 충족되는 취미가 유행의 주도권을 잡은 반면, 진정한 예술은 예술가들의 노력에 충분한 보상을 해줄 능력이 없는 소수 전문가계층의 소유물이 되었다.

자연주의의 개념

이 시기의 자연주의는 이후의 여러 발전형태들의 싹을 모두 내포하고 있고 이 시대의 가장 중요한 예술작품을 낳기는 했지만, 당시에는 끝내 재야 예술 ── 다시 말해 일반대중 틈에서는 물론 작가 자신들 가운데서도 소수파의 양식 ── 의 위치를 벗어나지 못했다. 그것은 아까데미와 대

학과 비평계, 한마디로 말해 모든 공식적이고 영향력 있는 인사들의 집중공격의 대상이 된다. 그리고 이 운동의 목표와 원칙이 점점 구체화되고 이른바 '사실주의'(realism)가 '자연주의'(naturalism)로 발전함에 따라 그 적대감은 더욱 날카로워진다. 그런데 '사실주의'와 '자연주의'의 경계는 매우 유동적이어서 그 발전과정의 두 단계를 이런 식으로 양분하는 것은 실제로 아무 쓸모가 없으며 오히려 혼란의 직접적인 원인이 될 수도 있다. 여하튼 여기서는 논의 대상인 예술운동을 묶어서 자연주의라 부르고, '리얼리즘' 개념은 낭만주의와 그 이상주의 내지 관념주의에 대비되는 세계관을 지칭하는 데 쓰는 것이 편리할 것 같다. 예술양식으로서의 자연주의와 철학적 입장으로서의 리얼리즘 개념은 각기 명료한 것이지만, 예술에서 자연주의와 리얼리즘의 구별은 사태를 복잡하게 만들며 아무 내용 없는 문제를 블러일으킨다. 그뿐만 아니라 '리얼리즘' 개념에는 낭만주의와의 대조가 지나치게 강조되어 있고, 우리가 여기서 다루는 것이 실제로는 낭만주의적 태도의 직접적 발전이라는 사실이나 낭만주의에 대한 자연주의의 승리라기보다 낭만주의 정신과의 끊임없는 투쟁을 뜻한다는 사실에 소홀해질 위험이 있는 것이다.

자연주의란 실상 새로운 관습을 지닌 낭만주의다. 진실성에 대한 자연주의의 가정이 새롭긴 하지만 이런 가정은 정도의 차이가 있을 뿐이지 언제나 자의적이게 마련이다. 낭만주의와 자연주의의 가장 중요한 차이는 후자의 과학주의, 즉 현실의 예술적 묘사에 정밀과학의 원칙을 적용한 데에 있다. 19세기 후반에 자연주의 예술이 지배적 위치에 서게 된 것은 관념론과 전통주의 정신에 대한 과학적 세계관 및 합리주의적·기술중심적 사고방식의 승리에 따른 한 징후일 따름이다.

자연주의는 진실성을 가늠하는 기준을 거의 전부 자연과학의 방법론

에서 가져온다. 심리적 진실의 개념은 인과율의 원칙에서, 플롯의 올바른 구성은 우연과 기적의 제거에서, 환경묘사는 모든 자연현상이 제반 조건과 동기의 끝없는 연쇄작용의 일환이라는 개념에서, 특징적인 디테일의 활용은 아무리 하잘것없는 사실도 흘려버리지 않는 과학적 관찰방법에서, 예술적으로 너무 완벽한 구성을 피하는 것은 과학 연구가 언제나 미완성 상태에 있을 수밖에 없다는 사실에서 각기 나오는 것이다. 그러나 자연주의적 입장의 가장 중요한 근원은 1848년 세대의 정치적 경험이다. 혁명의 실패, 6월봉기(1848년 6월 23~26일 빠리의 노동자들이 국민공장 해체 등 정부 정책에 반대해 일어난 항쟁. 육군의 까베냐끄 장군이 군대를 동원해 진압했다)의 진압, 나뽈레옹 3세(Napoleon III)의 집권 등이다. 이 사건들에 따른 전반적인 환멸감과 민주주의자들의 실망감은 객관적·사실적이고 주어진 경험에 엄정하게 중립적인 자연과학의 태도를 통해 가장 잘 표현된다. 모든 이상과 유토피아가 실패하고 난 후 이제 사람들은 사실에, 그리고 오로지 사실에만 집착한다. 자연주의의 이러한 정치적 근원이 그 반낭만주의적이고 도덕적인 경향을 설명해준다. 즉 현실에서 도피하기를 거부하고 사실묘사에서 철저한 정직성을 요구한 점, 객관성과 사회적 단결을 보장하는 길로서 개성의 배제와 무감각성을 추구한 점, 현실을 인식하고 묘사하는 데 그치지 않고 그것을 개조하려는 자세로서의 행동주의, 현재만이 유일하게 의미있는 대상이라고 고집하는 일종의 현대주의, 그리고 소재 선택과 독자층의 선택에 있어 대중적인 경향, 이런 특징은 모두 자연주의의 정치적 근원과 관련된 것이다. "20쑤(sou, 0.2프랑에 해당하는 옛 화폐단위)짜리 책을 읽는 독자들이 정말 독자층이다"라는 샹플뢰리(Champfleury, J. F. Husson)의 말은[63] 1848년 혁명이 어떤 방향으로 문학에 영향을 주었으며 대중성의 새로운 개념이 왕년의 연재소설가들의 개념과 얼마나 다른가를 보여준다.

1848년 혁명 이후 모든 이상이 좌절되면서 사람들은 사실에만 매달렸다. 이는 자연주의의 중요한 원천을 이룬다. 오노레 도미에 「봉기」, 1848년 이후.

연재소설 작가들이 만인을 위해 쓰려는 마음에서 결과적으로 다수 대중을 위해 쓰게 됐던 데 반해 자연주의자들 — 샹플뢰리와 그의 그룹 — 은 애초부터 대중을 위해 쓰는 것을 목표로 한다. 하지만 자연주의 문학 자체에도 두가지 다른 경향이 있다. 하나는 원래 보헤미안적 환경에서 나온 자연주의자들, 즉 샹플뢰리, 뒤랑띠(L. E. Duranty), 뮈르제(H. Murger) 등이고, 다른 하나는 이른바 '금리생활자들', 즉 플로베르와 공꾸르 형제(Edmond Huot de Goncourt, Jules Huot de Goncourt, 프랑스의 형제 소설가로 항상 합작하여 작품을 썼고 자연주의 소설, 유명한 일기 등을 남겼다) 같은 작가들이다.[64] 이 두 그룹은 완전히 적대적으로 맞섰다. 보헤미안들은 모든 전통주의를 증오한 반면, 플로베르와 그의 벗들은 대중의 호감을 사려는 모든 작가들을 의혹의 눈으로 본 것이다.

꾸르베와 자연주의 미술

자연주의는 프롤레타리아 예술가들의 운동에서 시작한다. 그 첫 대가는 꾸르베인데, 그는 평민대중 출신이며 부르주아 질서와 절차에 대한 존중심이 전혀 없는 예술가이다. 예전의 보헤미안 그룹이 흩어지고 그 구성원들은 낭만주의 기분을 내려는 부르주아지의 사랑을 받는 존재가 되어버린 뒤 이제 꾸르베 주위에는 새로운 써클, 말하자면 제2의 보헤미안파가 형성된다.「돌 깨는 사람들」과「오르낭의 매장」을 그린 꾸르베가 지도적 위치에 서게 된 것은 예술적 특징보다 주로 인간적 특성들 때문이다. 즉 무엇보다도 그가 평민 출신이라는 점, 평민의 생활을 묘사하며 그의 예술이 평민에게 또는 적어도 넓은 층의 사람들에게 호소하고자 한다는 점, 프롤레타리아 예술가의 불확실하고 자유분방한 생활을 하며 부르주아지와 부르주아의 이상을 경멸한다는 점, 열렬한 민주주의자이고 혁명

"이제부터는 리얼리즘에 찬성이냐 반대냐를 결정해야 한다." 프롤레타리아 예술가들의 운동에서 시작되는 리얼리즘 최초의 대가는 꾸르베이다. 귀스따브 꾸르베 「돌 깨는 사람들」(위), 1849년; 「오르낭의 매장」(아래), 1850년.

가이며 사회의 박해와 멸시의 희생자라는 점 등이 작용한 것이다. 꾸르베의 작품을 전통적 비평으로부터 변호하려던 것이 자연주의 이론이 생겨난 직접적 계기다. 「오르낭의 매장」이 전시되었을 때 샹플뢰리는 다음과 같이 선언했다. "이제부터 비평가들은 리얼리즘에 찬성이냐 반대냐를 결정해야 할 것이다."[65] 리얼리즘, 이 유명한 낱말이 드디어 등장한 것이다.

일상생활이 이처럼 솔직하고 잔인하게 그려진 적이 없긴 하지만, 새로운 예술의 개념이나 그 실제 작품이 본질적으로 새로운 것은 아니었다. 새로운 것은 그것이 지닌 정치적 경향과 사회적 메시지이며, 부러 겸손한 체하거나 민중적인 것에 대한 주제넘은 관심에서 벗어나 인민의 생활을 묘사하는 태도였다. 그러나 이런 사회적 관점이 아무리 새롭고 꾸르베의 써클에서 예술의 인도주의적 목표와 정치적 과제에 대한 이야기를 아무리 많이 한다 하더라도, 보헤미안주의(bohemianism)가 낭만파의 심미주의 경향의 후계자임을 부인할 수는 없다. 이들은 낭만파의 가장 자아도취적인 이론에서도 주장하지 않았던 중요성을 예술에 부여하며, 두서없이 떠들어대는 화가를 예언자로 추어올리고, 안 팔리는 그림 하나가 전시된 것을 역사적 대사건으로 만들었다.

그러나 꾸르베와 그의 지지자들의 정열은 근본적으로 정치적 감정이다. 그리고 그들의 자신감은 자기들이 진리의 전위대요 미래의 선구자라는 신념에서 오는 것이다. 샹플뢰리는 자연주의가 바로 민주주의에 상응하는 예술이라고 주장하며, 공꾸르 형제는 보헤미안주의를 곧 문학에서의 사회주의와 결부시킨다. 프루동(P. J. Proudhon, 1809~65. 프랑스 사회주의자, 무정부주의의 창시자)과 꾸르베의 눈에는 자연주의와 정치적 저항은 같은 태도의 다른 표현에 지나지 않으며, 사회적 진실과 예술적 진실은 근본적으로 같은 것이다. 1851년에 쓴 어느 편지에서 꾸르베는 다음과 같이 말한다.

"나는 사회주의자일 뿐 아니라 민주주의자요 공화주의자입니다. 한마디로 말해 혁명의 지지자이며 무엇보다도 리얼리스트, 즉 진짜 진실의 참다운 벗입니다."[66] 졸라가 "공화국은 자연주의적이 되거나 아무것도 못 되거나 두 길뿐이다"라고 강조했을 때[67] 그 역시 꾸르베의 생각을 그대로 이어받은 데 지나지 않는다. 따라서 지배계급이 자연주의를 배격한 것은 자기보존 본능을 나타낸 것뿐이라고 할 수 있다. 즉 인생을 아무 편견과 거리낌 없이 그리는 모든 예술은 그것 자체로서 혁명적 예술이라는 매우 정확한 느낌을 표현한 것이다. 보수주의는 자신들을 겨냥한 이런 위험에 관해 반대파들보다도 훨씬 명료한 의식을 가지고 행동한다.[68] 귀스따브 빨랑슈는 『르뷔 데 되 몽드』지에서, 자연주의에 대한 반대는 기존 질서에 대한 신앙고백이며 자연주의를 배격함으로써 그 시대의 물질주의와 민주주의를 배격하는 것이라고 솔직하게 말한다.[69]

1850년대의 보수주의 비평가들은 자연주의에 대한 널리 알려진 반론들을 이때부터 이미 들고나오며, 그들의 반자연주의적 태도 배후에 있는 정치적·사회적 편견들을 미학논쟁을 펼침으로써 은폐하고자 한다. 그들은 말하기를, 자연주의는 모든 이상주의와 윤리성을 배제하고 온갖 추악하고 비천한 것, 병적이고 음란한 것에 탐닉하며, 무분별하고 맹목적으로 현실을 모방한다는 것이다. 그러나 보수주의 평론가들이 정말 꺼린 것은 두말할 것 없이 자연주의가 현실을 얼마나 모방하는가가 아니라 어떤 현실을 모방하는가이다. 꾸르베가 고전주의와 낭만주의가 이루어놓는 칼로카가티아(kalokagathia, 고대 그리스의 교양이상인 선과 미의 통일적 완성. 이 책 1권 133, 341면 등 참조)를 파괴하고, 수많은 혁명과 사회적 혼란에도 불구하고 1850년까지는 거의 변함없이 유지되던 심미적 이상을 배격함으로써 새로운 인간과 새로운 생활질서를 위해 투쟁하고 있음을 보수

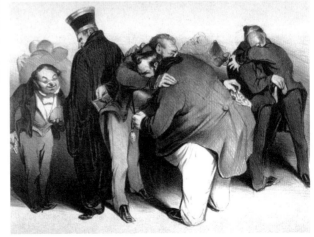

자연주의자들이 다루는 주제는 예술적 고려보다는 정치적 배려에 따른 것이다. 장 프랑수아 밀레 「씨 뿌리는 사람」(위), 1851~52년경; 오노레 도미에 「정직한 사람들」(아래), 1834년.

평론가들은 너무나 잘 알고 있었다. 그들은 꾸르베 그림에 나오는 농부들과 노동자들의 추한 모습과 중산층 부인들의 뚱뚱하고 저속한 모습이 기존 사회에 대한 항의이며, 그의 '이상주의에 대한 경멸'과 '진흙탕에 뒹구는 짓'이 모두 자연주의의 혁명적 전투수단의 일부라고 느끼는 것이다. 밀레(J. F. Millet)는 육체노동에 대한 찬양을 그리며 농부들을 새로운 서사시의 주인공으로 만든다. 도미에(H. Daumier)는 국가의 기둥인 부르주아지의 우둔하고 몰인정한 면을 그리며, 부르주아의 정치와 법률과 오락을 비웃고, 부르주아 관습과 예절 뒤에 감춰진 그 모든 도깨비놀음 같은 희극을 폭로한다. 여기서 주제 선택이 예술적 고려보다 정치적 고려에 좌우되고 있음은 너무나 명백하다.

새로운 예술의 사회적 성격

풍경화조차도 기존 사회의 문화에 대한 반항의 표현이 된다. 애초부터 현대의 풍경화는 산업도시의 생활에 대한 대립으로서 발생한 것이 사실이지만, 낭만파의 풍경화는 여전히 하나의 독립된 세계, 즉 현재의 일상 생활과의 직접적 연관성을 고집할 필요가 없는 어떤 비현실적이고 이상적인 대상을 그렸다. 이 세계는 그날그날 현실생활의 장면과 너무나 다르기 때문에 현실과의 대조를 이룬 것은 사실이지만 현실에 대한 저항으로 이해하기는 힘들었다. 이에 반해 현대미술의 '친근한 경치'(paysage intime)가 보여주는 장면은 조용함과 아늑함에 있어서는 도시와 전혀 다르지만 그 단순하고 비낭만적이고 일상적인 성격 때문에 도시생활과의 비교가 불가피하다. 낭만주의 미술에 나타나는 산봉우리와 바다는 물론 심지어 컨스터블(J. Constable)의 수풀과 하늘까지도 어딘가 동화적 혹은 신화적인 구석이 있는 데 반해, 바르비종 화가들(1830년경 프랑스의 바르비종Barbizon 지역

바르비종 화가들의 친근하고 일상적인 풍경은 그 자연스러움 때문에 현대 도시에 대한 경고가 된다. 위로부터 차례로 떼오도르 루쏘 「바르비종 근처의 참나무들」, 1850~52년; 까미유 꼬로 「모르뜨퐁뗸의 기억」, 1864년; 쥘 뒤프레 「양 치는 여자」, 1895년경; 꽁스땅 트루아용 「일하러 가는 황소들: 아침의 인상」, 1855년.

을 중심으로 농민생활을 낭만적으로 그린 떼오도르 루쏘Théodore Rousseu, 꼬로 J. B. C. Corot, 디아즈 N. V. Diaz, 뒤프레 J. Dupré 밀레, 꽁스땅 트루아용Constant Troyon 등 일군의 화가)이 그린 숲 속의 빈터와 수풀 언저리는 너무나 자연스럽고 친숙하며 너무나 다가가기 쉽고 갖기 쉬워 보이기 때문에 현대의 도시인에게는 일종의 경고와 책망이 되지 않을 수 없는 것이다. 이런 보잘것없고 '비(非)시적인' 주제의 선택에서 우리는 꾸르베, 밀레, 도미에 등의 인물 선택에서 본 것과 같은 민주적 정신의 표현을 본다. 단 한가지 다른 점이 있다면 풍경화가들이 "자연은 언제 어디서나 아름답고 그 아름다움을 충분히 보여주기 위해 아무런 '이상적' 주제도 필요없다"라고 말하는 듯한 데 반해, 인물화가들은 인간이 다른 인간들을 억업하고 있건 다른 인간에 의해 억압당하고 있건 추하고 불쌍하다는 사실을 증명하고자 한다는 것이다. 그러나 그 성실성과 소박함에도 불구하고 자연주의 풍경화는 얼마 가지 않아 낭만주의 풍경화에 못지않게 인습적이 된다. 낭만주의자들이 성스러운 숲의 시를 그렸다면 자연주의자들은 시골 생활의 산문을 그린 셈이다. 즉, 숲 속의 빈터와 풀 뜯는 가축들, 강물의 나룻배, 들과 짚더미 등을 주로 그렸다. 예술사에서 흔히 그렇듯 여기서도 진보란 상투적 주제의 수를 줄이는 것이기보다 그것들을 갱신하는 것을 뜻한다. 가장 극단적인 변화는 외광화(外光畵, plein air, 인상주의의 한 경향. 마네를 선구로 하는 모네, 삐사로 등의 화가는 어두운 화실을 버리고 자연으로 나가 그 변화를 그리며 고유색을 부정했다)의 원칙에서 나온다. 하지만 이것도 한꺼번에 실행되는 것이 아니고 일관되게 지켜지는 일도 거의 없으며, 대개는 그림이 마치 야외에서 생겨난 것 같은 기분을 살리는 데 그치고 있다. 이 기법상의 새 아이디어와 자연과학 간의 연관성은 분명하지만 그밖에 일종의 정치적 혹은 윤리적 내용도 거기 담겨 있다. 그것은 마치 '시원하게 열린 곳으로 나가자, 진실의 빛으로 나가

일찍이 집단으로서의 예술가라는 경향은 퐁뗀블로
파에게서 나타났다. 퐁뗀블로파 「신화의 알레고리」
(왼쪽), 1580년경; 「사냥의 여신 디아나」(오른쪽),
1550년경.

자!'라고 말하는 것처럼 보인다.

새로운 예술의 사회적 성격은 화가들 자신이 좀더 긴밀히 뭉치고 예술가촌을 만들고 생활양식 면에서 서로 더욱 가까워지려는 경향에서도 드러난다. '퐁뗀블로파'(l'école de Fontainebleau)는 ─ 사실 무슨 학파가 있는 것도 아니고 그룹을 이룬 것도 아니며, 그 구성원들은 예술적 정열 외에는 다른 특별한 유대도 없이 각자 제 갈 길을 가는 산만한 집단에 지나지 않았지만 ─ 이미 새로운 시대의 집단적 정신을 나타낸다. 그리고 그뒤의 모든 예술가단체와 집단거주지역들, 19세기의 여러 공동 개혁운동과 아방가르드 집단들은 모두 이런 연맹과 협동의 경향을 표현하는 것이다. 낭만주의와 함께 탄생한 시대의식, 이 순간의 도전과 중요성에 관한 의식이 이제 모든 예술가들의 마음을 완전히 지배하게 된다. '살아 있는 예술을 만든다'(faire de l'art vivant)라는 꾸르베의 격언과 도미에가 신조로 삼았다는 '자기 시대에 속해야 한다'(Il faut être de son temps)라는 말은 모두 똑같은 생각, 즉 낭만주의자들의 소외상태를 극복하고 예술가를 개인주의에서 건져내려는 욕망을 나타낸 것이다. 석판화가 하나의 예술로 등장한 것 역시 이런 사회적 포부의 한 징후이다. 그것은 문학에서 연재소설을 통해 이루어진 예술 감상의 민주화와 일치하는 경향일 뿐 아니라 대중성과 저널리즘이 예술적으로 훨씬 높은 차원에서 거둔 승리를 의미한다. 발자끄의 연재소설은 그 자신의 다른 소설 수준에 비해 떨어지고 그렇다고 연재소설 전반의 수준을 높여주지도 않은 반면, 도미에의 '저널리즘적' 그림들은 그 시대 예술의 한 정점을 이루는 것이다.

기분전환으로서의 예술

그러나 자연주의자들은 정말 당시의 세계를 대표했는가? 아니, 당시의

세계 전부는 아니더라도 적어도 당대 미술감상자층의 가장 큰 부류를 대표했는가? 그들은 확실히 그림을 주문하고 구입하고 공적으로 비평하는 사람들, 또는 미술학교와 미술전람회를 관장한 사람들 다수를 대표하지는 않았다. 이런 사람들의 예술관은 대체로 너그러운 것이었지만 자연주의에 관해서는 그 관용이 통하지 않았다. 그들은 앵그르와 그 유파의 아카데믹한 이상주의, 드깡(A. G. Decamps)과 메소니에(J. L. E. Meissonier)의 낭만적 일화풍의 그림들, 빈터할터(F. X. Winterhalter)와 뒤뷔프(C. M. Dubufe)의 우아한 초상화들, 꾸뛰르(T. Couture)와 불랑제(L. Boulanger)의 사이비 바로끄 역사화들, 부그로(W. A. Bouguereau)와 보드리의 신화와 알레고리를 주제로 한 장식품들 ── 바꿔 말해서 각양각색의 거창하고 화려하고 실속 없는 형식들 ── 을 좋아하고 후원했다.[70] 그러나 자연주의 미술작품만은 가구와 장식품으로 꽉 찬 그들의 집 안에도, 과거의 유명한 스타일을 이것저것 모방해 만든 그들의 전시회 건물에도 들여놓지 않았다. 현대예술은 실향민 신세가 되고, 모든 실제적 기능을 상실하기 시작했다.

자연주의 미술과 당시의 우아한 '벽 장식물'을 갈라놓은 것과 똑같은 간극이 당시의 본격적인 문학과 대중문학, 본격음악과 경음악 사이에 존재했다. 그리고 대중의 오락에 기여하지 않는 모든 문학과 음악은 당시의 진보적 미술과 마찬가지로 제대로 된 기능을 잃어버렸다. 이제까지는 가장 가치있고 진지한 문학작품들, 예컨대 프레보(A. F. Prévost), 볼떼르, 루쏘 및 발자끄의 소설이 비교적 많은 수의, 개중에는 문학 자체에 꽤 무관심한 사람들도 많이 섞인 독자들에게 읽혔다. 그러나 문학이 예술과 오락의 이중역할을 하고 한 작품이 교양수준이 다른 여러 계층의 욕구를 만족시키는 일은 이제 끝장나게 된다. 예술적으로 정말 가치있는 문학작품들은 가벼운 읽을거리로서는 거의 쓸모없어지고 일반 독자들에게는 ──

자연주의가 전개된 무렵에도 주류 미술감
상자층은 화려하고 공허한 기존 화풍을
고수하고 지지했다. 도미니끄 앵그르 「샘」
(위 왼쪽), 1856년; 알렉상드르 드깡 「샘가
의 터키 아이들」(위 오른쪽), 1846년.
윌리앙 아돌프 부그로 「춤」(아래), 1856년.

프란츠 빈터할터 「오스트리아의 엘리자베트 황후 초상」
(위), 1865년; 또마 꾸뛰르 「로마의 타락」(아래), 1847년.

이제 모든 진보적 예술은 전문가들의 예술, 화실예술이 된다. 귀스따브 꾸르베 「화가의 작업실」, 1855년.

어떤 이유로 대중의 주의를 끌고 플로베르의 『보바리 부인』처럼 스캔들로 화제에 오름으로써 성공하는 경우를 제외하면 ─ 아무런 흥미도 끌지 못한다. 단지 극소수의 문인과 지식인 들만이 이런 작품들을 충분히 감상할 능력을 갖게 된다. 따라서 이런 문학도 모든 진보적 미술처럼 '화실예술'(studio art)이라 부를 수 있다. 그것은 예술가, 감식가 등 전문가를 위한 예술인 것이다. 당대 사회에서 전체 예술의 소외와 대중의 취향에 대한 이들의 거부는 철저한 것으로서, 그 결과 이들은 현실적인 성공을 얻지 못하는 것을 당연한 일로 받아들일 뿐 아니라 성공 자체를 예술적 열등성의 징표로 보며, 당대인들로부터 이해받지 못하는 것을 후세에 남기

위한 전제조건으로 간주하기에 이른다.

낭만주의가 아직 사회의 넓은 계층에 호소할 수 있는 대중적 요소를 지닌 데 반해, 자연주의는 적어도 그 가장 중요한 작품들에서는 일반 독자의 흥미를 끌 요소가 전혀 없어진다. 발자끄의 죽음(1850)과 더불어 낭만주의 시대는 막을 내린다. 위고가 아직 자신의 예술 발전의 정상에 있기는 했지만 문학운동으로서의 낭만주의는 이미 이렇다 할 역할이 없어진 것이다. 주요 작가들이 낭만주의 이상을 포기했다는 사실은 일반 독자층 및 비평계의 가장 영향력 있는 써클들과의 완전한 결별을 의미하기도 한다. 문학에서의 소위 '항거파'(partie de résistance)는 정치에서의 기존 질서 옹호파와 일치하는데, 이들은 자연주의가 역사적으로 낭만주의와 직접 관련되었음에도 불구하고 이제 자연주의를 부정하고 낭만주의를 긍정하는 입장을 취한다. 물론 보수파 비평가들은 반항정신이 낭만주의 형태를 취하건 자연주의 형태를 취하건 모두 공격하며 일체의 자유로운 것, 자연발생적인 것 대신에 이른바 분별있는 것을 강조했는데, 그들은 문학이 '순수한 감정'을 표현하기를 요구하며 '인간성의 깊이'를 참다운 예술가의 척도로 삼는다. 하지만 이 새로운 감정의 미학은 종전의 칼로카가티아 이상의 새로운 형태 — 비록 그 자체가 항상 선명하지는 않지만 — 에 지나지 않는다. 그것은 정신생활에서 윤리적으로 값있는 요소와 감정적으로 자연발생적인 요소가 동일하다는 가정에 근거하고 있으며, 선과 미 사이의 어떤 신비로운 조화를 전제로 하는 것이다. 예술의 도덕적 효과는 이 예술관의 가장 중요한 원칙이며, 예술가의 교육자적 역할은 최고의 이상이다. '예술을 위한 예술'에 대한 부르주아지의 태도는 또 한번 바뀐 셈이다. 애초의 거부의 자세에서 도덕적으로 중립인 '순수'예술에 대한 인정으로, 이제 다시 가차없는 적대의식으로 변한 것이다. 예술가들의 저항태

세는 이미 꺾였고, 그들이 실제 생활의 문제에 간섭할 위험이 없어진 만큼 '예술을 위한 예술'을 내동댕이치고 예술가를 지적 지도자로 다시 인정해도 괜찮게 된 것이다. 이제 남은 유일한 위협은 자연주의 쪽에서 오는 것인데, 자연주의의 대표자들이 '예술을 위한 예술'을 대놓고 옹호하지 않는 경우에도 최소한 도덕적 문제를 편견과 감상(感傷) 없이 다룰 것을 주장하는 만큼, 즉 예술에서 윤리문제를 떠난 접근법을 옹호하는 만큼, '예술을 위한 예술'의 배격은 곧 자연주의에 대한 공격을 겸할 수 있었다. 정부는 예술과 예술가들을 교육체제 및 교정(矯正)정책에 편입시킨다. 큰 신문·잡지의 편집자들과 비평가들 ─ 빌로, 베르땡, 쁠랑슈, 샤를 레뮈자(Charles Rémusat), 아르노 드뽕마르땡(Arnauld de Pontmartin), 에밀 몽떼귀(Êmile Montégut) 같은 인물들 ─ 이 이 체제의 최고 권위자들이고, 쌍도, 옥따브 푀예, 뒤마 2세(A. Dumas fils)는 가장 존경받는 작가들이며, 대학과 아까데미는 정신건강 연구 및 교습 기관이 되고, 검사와 빠리 시경국장은 그 도덕률의 수호자가 된다. 자연주의의 대표자들은 1860년경까지 비평가들의 적의와 싸워야 했으며 대학에 대해서는 평생 그래야 했다. 아까데미는 끝내 그들을 들여놓지 않았으며, 그들에게는 어떠한 국가 보조도 주어지지 않았다. 플로베르와 공꾸르 형제는 미풍양속을 해쳤다는 혐의로 법정에 섰고, 보들레르는 적지 않은 벌금형을 받기까지 했다.

자연주의의 승리

　플로베르의 기소와 쎈세이션을 일으킨 『보바리 부인』의 성공은 자연주의를 둘러싼 싸움을 이 새 조류의 승리로 끝맺는다. 일반 독자층이 관심을 표명하고 비평가들도 무기를 거둬들인다. 가장 완고하고 근시안적인 반동주의자들만 계속 반대할 뿐이다. 비록 순전히 예술적 근거에 의한

것은 아니었지만, 이번에는 일반 독자들의 관심이 진보적 문학에 대한 비평가들의 태도를 바꿔놓은 것이다. 지적 유행의 변화에 매우 예민한 감각을 지닌 비평가 쎙뜨뵈브는 청년시절의 자유주의로 되돌아온다. 그는 뗀, 르낭(J. E. Renan, 1823~92. 프랑스 문인, 철학자. 실증주의 관점에서 쓴 『예수전』이 유명하다), 베르뜰로(P. E. M. Berthelot, 1827~1907. 열량계를 발명한 프랑스의 화학자), 플로베르 등의 그룹에 가담해 정부를 비판하며 자연주의의 승리를 선언한다. 그의 방향 전환이 정치와 예술에서 동시에 일어났다는 사실은 지적 상황의 특징을 잘 말해준다. 그것은 자연주의가 내부적으로는 '보헤미안'과 '금리생활자'로 갈라져 있지만 양자 모두 자유주의에 뿌리를 두고 있음을 증명하는 것이다. 철저히 보수적인 정치관을 가진 플로베르까지도 반동적이고 반사회적이며 반자유주의적인 입장을 대변했다고는 말할 수 없다. 그의 『감정교육』이 무엇보다 잘 표현하고 있는 제2제정의 정치체제에 대한 그의 반대와 부르주아 기회주의가, 흔히 너무나 충동적이고 모순에 찬 그의 편지들에서 나타나는 민주주의에 대한 경멸보다 플로베르의 사고방식을 더 정확히 반영한다고 할 수 있다. 반정부적 사회비평은 모든 자연주의 문학에 공통된 것이며, 플로베르, 모빠상, 졸라, 보들레르 및 공꾸르 형제는 각자 정치적 입장이 달랐음에도 불구하고 근본적 비순응주의에서는 모두 완전히 일치한다.[71] 엥겔스가 말한 '리얼리즘의 승리'가 여기서 다시 한번 이루어지며, 그 대표자들은 모두 기존 사회의 기반을 파괴하는 데 기여한다. 플로베르는 그의 편지에서 거듭거듭 자유에 대한 탄압과 혁명전통에 대한 증오를 개탄한다.[72] 그가 보통선거권과 무지한 대중에 의한 통치의 반대자인 것은 부인할 수 없는 사실이지만[73] 결코 부르주아 지배층의 동맹인 것은 아니다. 그의 정치적 견해는 때로 혼란스럽고 단순하지만 언제나 합리적이고 현실적이 되려는 정직한 노력을 나타

내고 있으며, 모든 공상적 경향에 냉담하기 때문에 만인의 복지와 진보에 열광하는 사람의 유토피아에 대해서도 냉담한 것이다. 그가 사회주의를 거부한 것도 사회주의의 물질주의적 요소 때문이라기보다 그 비합리주의적 요소 때문이다.[74] 그는 일체의 독단주의와 맹목적인 신앙에 빠지지 않고 어떠한 굴레도 쓰지 않기 위해 모든 정치적 행동주의를 거부하며, 그를 순전히 개인적인 관계 바깥으로 끌어낼지도 모르는 모든 유혹을 물리친다.[75] 자기기만을 두려워한 나머지 허무주의자가 된 것이다. 그러나 그는 스스로 혁명과 계몽철학의 정통 후계자라 생각하며 당대의 정신적 타락을 볼떼르에 대한 루쏘의 불행한 승리라는 말로 설명하고 있다.[76]

플로베르와 낭만주의

플로베르는 비낭만적인 18세기의 마지막 유물인 합리주의에 집착한다. 우리 시대의 불안과 노이로제의 원인을 생각할 때 루쏘적 낭만주의의 비합리적이고 자기파괴적인 경향에 대한 플로베르의 이러한 경고를 우리는 충분히 사줄 수 있을 것이다. "인간이 책임져야 할 범죄는 무엇이겠습니까?" 그는 종교적 환상과 자책감으로 고통받는 어느 신경쇠약증 여성과 주고받은 편지에서 이렇게 말했다.[77] 이것은 절망의 외침처럼 들리며, 도처에서 위협을 느끼는 세계 한복판에서 균형을 잃지 않으려는 마지막 노력 같기도 하다. 낭만주의 정신에 대한 플로베르의 투쟁은 — 이 투쟁에서 그의 태도는 쉴 새 없이 변하고 그때마다 그는 자신이 배반자라는 느낌을 갖는데 — 이 위태로운 균형을 보존하려는 하나의 작전이다. 그의 전생애와 전작품은 바로 이 두 극 — 즉 그의 낭만적 편향과 자기단련, 그의 죽음에의 의지와 건강한 삶을 유지하려는 의지 — 사이의 우왕좌왕이라 할 수 있다. 그가 시골 출신이라는 사실 자체가 그를 빠리에 사

는 그의 동시대인들보다 당시 이미 철 지난 낭만주의에 더 가깝게 만들었다.[78] 그리하여 스무살이 넘을 때까지 그는 뿌리 없고 시대에 뒤떨어진 청년기의 과열된 분위기와 공상세계에서 살았다. 훗날 그는 이때 그와 그의 친구들이 처해 있던 끔찍한 정신상태에 관해 여러차례 언급했는데,[79] 광기와 자살의 끊임없는 위협 아래 있던 그 상태에서 그는 오로지 거의 상상할 수 없는 의지력과 무자비한 자기단련을 통해 겨우 자신을 건져낼 수 있었던 것이다. 22세 때의 위기를 겪어내기까지 그는 환상과 우울증과 감정 폭발로 고민하는 사람이자 신경질과 예민함으로 인해 파국에 이를 수밖에 없는 한 사람의 병자였다. 온통 예술에 바쳐진 생활, 규칙적이고 타협을 모르는 작업태도, 그의 '예술을 위한 예술'의 비인간적 면모와 그의 문체의 비인격성 ─ 한마디로 말해 그의 예술이론과 실천 전부가 사실은 그 파멸로부터 자신을 구하려는 필사의 노력인 것이다. 플로베르에게 있어 유미주의는 낭만주의에 있어 그것이 가졌던 사회학적 의미에 비할 수 있는 심리적 의미를 갖는다. 그것은 이미 참을 수 없게 된 현실로부터의 일종의 도피인 것이다.

플로베르는 작품을 씀으로써 낭만주의에서 벗어난다. 낭만주의의 세계를 문학적으로 형상화함으로써, 그리고 낭만주의의 심취자이자 희생자에서 낭만주의의 분석자 및 비판자로 발전함으로써 그것을 극복하는 것이다. 그는 낭만주의라는 허황한 꿈의 허위성과 불건전함을 폭로하기 위해 낭만적 꿈의 세계를 일상생활의 현실과 직면하게 하는 자연주의자가 된다. 하지만 그는 또 자기가 얼마나 이 지루한 일상생활을 미워하고 『보바리 부인』과 『감정교육』의 자연주의를 싫어하며 자연주의 이론 일체의 '유치함'을 경멸하는지를 되풀이해 말한다. 그럼에도 불구하고 그는 최초의 진정한 자연주의 작가, 처음으로 그 작품이 자연주의 이론에 부합

『보바리 부인』을 통해 플로베르는 자연주의에 걸맞은 최초의 현실상을 그려낸다. 알프레드 리슈몽이 그린 역마차를 타고 보부아쟁 거리 '붉은 십자' 호텔에 내리는 에마 보바리, 『보바리 부인』 삽화, 1905년.

하는 현실상을 그려준 작가이다. 쌩뜨뵈브는 『보바리 부인』이 대표하는 프랑스 문학사의 일대 전환과 그 결과를 정확한 눈으로 알아보았다. 그는 자신의 평론에서 "플로베르는 외과의사가 메스를 쓰듯이 펜을 움직인다"라고 말하고 이 새로운 문체를 예술에서의 해부학자와 생리학자의 승리라는 말로 특징지었다.[80] 졸라는 자신의 모든 자연주의 이론을 플로베르의 작품에서 가져오며, 『보바리 부인』과 『감정교육』의 작가를 현대소설의 창시자라고 불렀다.[81] 무엇보다도 플로베르는 발자끄의 과장되고 부자연스러운 효과와 반대로 모든 멜로드라마적이고 모험소설적인 것의 포기, 심지어는 단지 스릴만 주는 플롯의 완전한 포기를 대표하며, 단조롭고 무미건조한 일상생활을 즐겨 그리고, 인물 창조에서 모든 극단을 피하고 선악 어느 한면만을 강조하지 않으며, 그리고 모든 주의와 선전과

도덕적 교훈 등 사건 진행에 대한 일체의 직접적인 간섭과 사실에 대한 직접 해석을 피하는 태도를 상징한다.

그러나 플로베르의 개성 배제와 중립성은 그의 자연주의의 논리적 귀결만은 결코 아니며, 예술작품에서 대상은 그것 자체의 생생한 실감을 통해 효과를 거두어야지 작가 자신의 개입에 의존해서는 안된다는 미학적 요구와 일치하는 것만도 아니다. 플로베르의 유명한 '비정함'은 단지 발자끄의 집요한 자기주장에 반발해 예술작품을 그것 자체로서 완벽한 하나의 소우주로 보는 ─ 플로베르 자신의 말대로 작가가 "우주에서 하느님이 그렇듯이 작품 구석구석마다 항상 있지만 한번도 보이지는 않는"[82] 체제를 예술작품이라고 보는 ─ 견해로 되돌아간 것만은 결코 아니다. 그것은 또 가장 형편없는 시들이 가장 아름다운 감정으로 만들어지고, 개인적 공감이니 진실한 감동이니 신경의 떨림이니 흐르는 눈물이니 하는 것들은 단지 예술가의 날카로운 시선을 흐리게 할 뿐이라는 인식 ─ 플로베르 이래 공꾸르 형제, 모빠상, 지드(A. Gide), 발레리(P. Valéry) 등에 의해 수없이 되풀이되고 재확인된 인식 ─ 의 결과만도 아니다. 아니, 플로베르의 비정함은 단순한 하나의 기법상의 원칙이 아니라 예술가의 새로운 도덕관념, 새로운 사상을 포함하고 있는 것이다. "우리는 인생을 말하기 위해 태어났지 소유하기 위해 태어난 것은 아니다"라는 그의 주장이야말로 하나의 예술관이자 세계관으로서 낭만주의의 출발점을 이룬 저 삶의 포기가 가장 극단적이고 철저한 형태를 취한 것이고, 동시에 플로베르의 분열된 감정의 논리 그대로 그것은 낭만주의에 대한 가장 날카로운 거부 행위이기도 했던 것이다. 플로베르가 문학은 '감정의 찌꺼기'가 아니라고 외쳤을 때, 그는 문학의 순수성뿐 아니라 감정의 순수성도 동시에 지키고자 한 것이기 때문이다.

혼란스럽고 자기도취적인 젊은 시절의 낭만적 기질이 그를 인간으로서, 예술가로서 파멸시킬 뻔했다는 깨달음에서 플로베르는 새로운 생활양식과 새로운 미학을 만들어냈다. "어떤 아이들에게는 음악이 부당한 자극을 주는 일이 있습니다"라고 그는 1852년의 어떤 편지에 쓴 바 있다. "그들은 굉장한 음악적 능력이 있어서 한번 들은 곡조를 그대로 기억하고 피아노 소리만 듣고도 흥분하여 가슴이 두근거리고 살이 마르고 창백해지고 병이 나며, 그래서 그들의 가련한 신경은 마치 개가 음악을 들었을 때처럼 형편없이 헝클어지곤 합니다. 이런 애들 가운데서 장래의 모차르트를 찾아보았자 부질없는 노릇입니다. 이들에게 재능은 착란되었고, 관념이 육신으로 들어가서 관념은 관념대로 메말라버리고 육신마저 파멸시키고 마는 것입니다."[83]

플로베르는 '관념'과 '육신'의 구별과 예술을 위해 삶을 버리는 결단 자체가 사실은 얼마나 낭만적인 것인가를 미처 깨닫지 못했고, 그를 괴롭히는 문제의 진정으로 비낭만적인 해결은 오직 삶 자체로부터만 생겨날 수 있다는 것을 알지 못했다. 그럼에도 불구하고 플로베르 자신이 시도한 해결책은 서양의 인간이 취한 위대한 상징적 태도 중 하나로 꼽을 만하다. 그것은 문제 삼을 가치가 있는 마지막 형태의 낭만적 인생관 ── 이 형태로 그것이 극복되어 사라지며, 이에 이르러 부르주아 지성이 삶을 통제하고 예술을 삶의 도구로 만들 능력이 없음을 스스로 깨닫게 되는 단계의 낭만적 인생관 ── 을 대표한다. 브륀띠에르(F. Brunetière, 1849~1906. 프랑스의 문학평론가)가 지적했듯이 부르주아지의 자기비하는 원래 부르주아 생활태도의 일부를 이루었던 것이지만,[84] 이런 자기비판과 자기부정이 사회생활의 결정적 요인이 된 것은 플로베르 이후의 일로서, 7월왕정의 부르주아지만 해도 아직 자신감을 갖고 있었고 자기들 예술의 사명에 대한

신념을 잃지 않고 있었던 것이다.

　플로베르의 낭만주의 비판, 낭만주의자들이 그들의 가장 개인적 경험과 가장 은밀한 감정을 전시하고 팔아먹는 데 대한 그의 혐오감은 루쏘의 자기과시와 자연지상주의에 대한 볼떼르의 반발을 연상시킨다. 그러나 볼떼르는 아직 낭만주의의 영향을 전혀 받지 않았고, 루쏘와 투쟁하는 것이 곧 자기 자신과의 투쟁일 필요가 없었다. 그의 부르주아 기질에는 아무런 문제가 없고 아무런 위협도 존재하지 않았다. 그 반대로 플로베르는 모순에 가득 차 있으며, 낭만주의에 대한 그의 모순투성이 태도는 중산계급에 대해서도 똑같이 모순투성이인 그의 태도와 직결된다. 부르주아지에 대한 그의 혐오는 이미 많은 사람들이 지적했듯이 그의 예술적 영감의 원천이며 그의 자연주의의 근간을 이룬다. 거의 피해망상증에 걸린 듯이 그는 부르주아 원칙을 하나의 형이상학적 실체, 헤아릴 수도 소진될 수도 없는 일종의 '물자체'(Ding an sich)로까지 확대한다. "부르주아란 내게는 도대체 정의할 수 없는 그 무엇이오"라고 그는 어떤 친구에게 보낸 편지에서 말한다. 그리고 이 말에서는 어떻게 정의해야 좋을지 모를 불확실한 것이라는 생각과 더불어 어떤 무한의 개념이 엿보이는 듯하다. 플로베르가 자신의 낭만주의를 부정하게 된 이유 중의 하나도 부르주아지 자체가 이제는 낭만주의적인, 아니 어떤 점에서는 사회에서 가장 철저하게 낭만주의적인 요소가 되었고, 낭만파의 시를 제일 감동해서 읊어대는 자들이 다름 아닌 부르주아지이며, 에마 보바리의 무리야말로 낭만주의적 이상의 마지막 대변자들이라는 발견이었다. 그러나 플로베르는 그 자신 속속들이 부르주아인 것이 사실이며, 스스로도 그것을 알고 있었

플로베르는 글쓰기를 정규 직업으로 삼았다. 이는 꼼꼼한 작업방식과 엄격한 자기단련을 특징으로 하는 시민계급적·수공업적 생각에 바탕을 둔 것이다. 삐에르 외젠 지로 「'루브르의 밤' 행사에 참석한 플로베르 초상」, 1866~70년.

다. "나는 문인으로 불리기를 거부한다"라고 그는 말한다. "나는 단지 시골에 조용히 살며 문학을 하는 한 부르주아일 뿐이다."[85] 책 때문에 법정에 서게 되어 자신의 변호를 준비할 무렵 그는 형에게 이렇게 말했다. "우리가 이곳 루앙에서 이른바 '좋은 가문'이고 이 지방에 깊은 뿌리를 갖고 있다는 사실을 내무부 당국에서 모를 리가 없을 겁니다."

그러나 플로베르의 부르주아 기질은 무엇보다도 꼼꼼한 작업방식과 엄격한 자기단련, 그리고 이른바 천재형의 무질서한 창작방식에 대한 반감에서 가장 잘 드러난다. 그는 '그날그날의 임무'에 관한 괴테의 말을 인용하면서 좋든 싫든, 영감이 떠오르든 안 떠오르든 하나의 정규 부르주아 직업으로서 글 쓰는 것을 자신의 의무로 삼았다. 완벽한 형식을 이루려는 그의 편집광적 투쟁과 사무적 예술관은 창작행위에 대한 바로

이러한 시민계급적·수공업적 생각에서 우러난 것이다. 알려진 바와 같이, 원래 '예술을 위한 예술'은 일부만 사회와 실생활에서 소외된 낭만주의적 인생관의 결과이고, 어떤 점에서는 오로지 눈앞의 과업과 그 효과적 수행에 힘쏟는 매우 시민계급적이고 일꾼다운 작업태세의 표현인 것이다.[86]

낭만주의에 대한 플로베르의 반감은 하나의 인간형으로서의 '예술가'에 대한 반발심, 무책임한 몽상가와 이상주의자에 대한 그의 혐오감과 직결되어 있다. 예술가와 낭만주의자에 대해서 그는 그 자신의 도의적 생명 자체를 위협하고 있다고 느끼는 어떤 생활양식의 화신을 공격하는 것이다. 그는 부르주아를 미워하지만 뜨내기는 더욱 미워한다. 그는 모든 예술활동에는 퇴폐적 요소, 반사회적이고 파괴적인 힘이 있음을 알고 있다. 그는 예술가의 생활이 혼돈과 무질서에 이르기 쉽고 창작행위가 ─ 그것이 비합리적 요소를 내포하고 있다는 이유만으로도 ─ 규율과 질서, 끈기와 고정성을 외면하기 쉽다는 것을 알고 있다. 괴테가 이미 겪었고[87] 토마스 만이 예술가의 생활양식 분석의 중심 과제로 삼은 문제, 즉 병적이고 범죄적인 것에 대한 예술가들의 편향성, 그들의 파렴치한 자기과시와 점잖치 못한 바보짓, 한마디로 말해 예술가의 뜨내기 광대식의 생존양식 일체가 플로베르에게 크나큰 불안감과 부담감을 주었음에 틀림없다. 그가 스스로 자신에게 강요한 금욕주의적 생활, 수공업자 같은 부지런함, 수도사처럼 자신의 작품 뒤에 몸을 숨기는 태도, 이 모든 것은 결국 따지고 보면 그 자신의 진지함과 부르주아적 신뢰성을 증언하기 위한 것이요, 자신이 고띠에의 '빨간 조끼'(1830년 빅또르 위고의 연극 「에르나니」 초연 때 고띠에는 빨간 조끼를 입고 위고의 편에 서서 고전파에 대항했다)와는 전혀 상관없는 사람임을 증명하려는 것이다. 예술계의 프롤레타리아트는 이제 더이상 무시할 수

없는 사회적 사실이 되었고, 부르주아지는 이를 혁명적 위험으로 보며, 부르주아 예술가들도 이 문제에 관해서는 후일 빠리꼬뮌(Commune de Paris, 1871년 3월 28일부터 5월 28일 사이에 빠리 노동자와 시민 들의 봉기로 수립한 혁명적 자치정부. 민주개혁을 시도했으나 정부군에 패배, 붕괴했다)의 수립이 억눌렸던 그들의 부르주아 본능을 되살려주었을 때에 못지않게 자기네 계급과 일체감을 느끼는 것이다.

┃ 유미주의적 허무주의

그러나 플로베르의 유미주의 같은 입장은 결코 단순명료하고 최종적인 해결책이 아니라 항상 방향을 바꾸며 자신의 타당성을 의문시하는 변증법적인 구조를 갖고 있다. 플로베르는 한편으로 젊은 시절의 낭만적 격정으로부터의 안정과 보호를 예술에서 구했다. 그러나 이런 기능을 다하는 과정에서 예술은 어마어마한 비중으로 확대되며 거의 마력적(魔力的)인 면모를 띤다. 그것은 영혼을 만족시키는 다른 모든 것을 대체하는 데 그치지 않고 바로 삶의 기본 원칙 그 자체가 되는 것이다. 오로지 예술만이 남고, 만물의 변천·붕괴·쇠진의 흐름 가운데 예술만이 유일한 정착점인 것처럼 보인다. 예술 앞에서의 인생의 완전한 굴복은 여기서 어떤 신비적·종교적 성격조차 띠게 된다. 그것은 이미 단순한 예배나 제사가 아니라 황홀경에서 유일한 존재자를 응시하는 것이요, 자기를 부인하고 '이데아'(Idea) 속으로 완전히 몰입하는 것이다. 플로베르는 작가생활 초기(1851년 9월)에 "인생에서 참되고 좋은 유일한 것, 그것은 예술"이라고 말했고,[88] 말기(1875년 12월)에는 다시 "인간은 아무것도 아니고 작품이 전부다"라고 말했다.[89] 낭만주의의 딜레땅띠슴에 반대해 기술적 숙련을 절대시한 '예술을 위한 예술'의 입장은 원래 견실한 사회질서 내에 적응하려

는 욕망을 나타낸 것인데, 플로베르가 마지막에 도달한 심미주의는 반사회적이고 삶을 적대시하는 허무주의, 물질적 기반 위에 사는 우리 인간들의 실제 생활과 관련된 모든 것으로부터의 도피행위를 대표한다. 그것이 뜻하는 것은 세상에 대한 철저한 경멸이고 부정이다. "삶이란 너무나 추악해서 삶을 피함으로써만 그것을 견뎌낼 수 있습니다. 그리고 이것은 예술의 세계에서나 가능합니다"라고 플로베르는 신음한다.[90] 그의 이른바 "우리는 인생을 말하기 위해 태어났지 소유하기 위해 태어난 것은 아니다"라는 주장은 실로 끔찍한 메시지이자 불행하고 비인간적인 운명에 대한 체념인 것이다. "술과 사랑과 여자와 명성을 묘사하려면 그대는 술도 안 마시고 연인도 아니고 남편도 군인도 아니어야만 한다"라고 플로베르는 쓰고, 이어서 예술가는 "괴물이며 자연 밖에 있는 것"이라고 말한다. 낭만주의자는 삶 혹은 삶에 대한 동경과 너무 밀착해 있었다. 그는 단순히 감정 그것이었고, 자연 그것이었다. 그에 반해 플로베르의 예술가는 이제 삶과 아무런 직접적 관련도 갖지 않게 된다. 그는 하나의 꼭두각시, 하나의 추상물 외에 아무것도 아니요 철저히 비인간적이고 비자연적인 존재다.

예술은 낭만주의와 갈등을 겪으면서 자연발생적인 활력을 잃어버렸고 그 대신 예술가가 자기 자신, 자기의 낭만적 근원, 자신의 성향 및 충동과 싸우는 가운데 쟁취하는 대상이 되었다. 이제까지는 예술활동을 자기발현의 과정 혹은 적어도 자신의 재능에 의한 자기인도의 과정으로 알았는데, 이제는 작품 하나하나가 일종의 '곡예'(tour de force)이고 작가가 자신과 싸워서 자신에게서 빼앗아내야 하는 성과로 보이는 것이다. 파게(É. Faguet, 1847~1916. 프랑스의 비평가)가 지적한 바에 의하면, 플로베르는 편지를 쓸 때는 소설과 전혀 다른 문체로 썼으며 정확한 말씨와 훌륭한 문체가 그에

게서 자연스럽게 술술 나온 것은 결코 아니라는 것이다.[91] 플로베르에게 있어 자연인과 예술가의 분리를 이처럼 잘 말해주는 것은 없다. 어느 작가의 창작방법에 관해 우리가 플로베르의 경우처럼 많이 알고 있는 예도 드물지만, 한편으로 플로베르처럼 고통스럽게 그리고 그처럼 자신의 본능을 거슬러 글을 쓴 작가도 없음이 분명하다. 그러나 언어와의 끝없는 씨름, 단 하나의 올바른 낱말을 찾으려는 플로베르의 투쟁은 단지 하나의 증상 ─ 삶의 '소유'와 삶의 '표현' 간의 메울 수 없는 간격의 징표 ─ 일 따름이다. 단 하나의 올바른 형식이 있을 수 없듯이 단 하나의 '올바른 낱말'(mot juste)이란 것도 있을 수 없다. 그것은 모두 생명기능으로서의 예술을 망각한 탐미론자들의 발명인 것이다. "나는 나의 문장 하나를 그것이 채 무르익기 전에 단 일초라도 서두르느니 차라리 개처럼 죽겠다." 이는 자기 작품과 자연스럽고 인간적인 관계를 가진 작가라면 결코 하지 않을 말이다. 이 결벽증을 보고 매슈 아널드(Matthew Arnold, 1822~88. 영국의 시인, 평론가)의 셰익스피어(W. Shakespeare)는 낙원에서 웃었을 것이다. 매일매일 마음과 머리와 신경을 마비시키는 씨름질, 노예선의 쇠고랑을 찬 노예 같은 자신의 그런 삶에 대한 불평이 플로베르 서간집의 주조를 이룬다. "사흘째 나는 생각을 짜내느라고 온 살림살이 위를 뒹굴고 있소"라고 1853년 루이즈 꼴레(Louise Colet, 1810~76. 프랑스 시인)에게 보낸 편지에서 그는 말했다.[92] 1858년 에르네스뜨 페이도(Ernest Feydeau, 1821~73. 프랑스의 소설가)에게 보낸 편지에서는 "나는 이제 요일을 알아보지 못할 정도가 됐소. … 이건 말도 안되는 미친 생활이오. … 순전한, 절대적인 무일 따름이오"라고 썼다.[93] 그리고 1866년 조르주 쌍드에게 보낸 편지에서는 또 이렇게 말했다. "하루 종일 두 손으로 머리를 감싸고 앉아서 머리에서 단어 한개를 쥐어짜려고 끙끙대는 게 어떤 것인지 당신은 상상도 못하시겠지요."[94]

꼬박꼬박 하루에 일곱 시간씩 일해서 그는 하루에 한 페이지를 쓰고, 그러다가 한달에 20페이지를, 그러다 또 일주일 걸려 겨우 두 페이지를 쓴다. 그야말로 딱한 모습이다. "글 나부랭이에 미쳐서 네 마음이 메말라버렸다"라고 그의 어머니는 그에게 말한다. 아마도 이보다 더 참혹하고 정곡을 찌르는 말을 한 사람은 없을 것이다. 거기다 제일 딱한 것은 그 심미주의에도 불구하고 플로베르가 예술조차 믿지 않는 것이다. 어쩌면 마지막에 가서는 예술도 일종의 복잡한 놀이밖에 아무것도 아닌지 모른다, 어쩌면 그 모두가 단지 사기일지도…라고 언젠가 그는 말했다.[95] 그의 모든 불안감, 그의 작품의 억지스러운 면, 과거의 작가들에게서 볼 수 있던 여유의 결여는 플로베르가 항상 자신의 작품이 위험상태에 있다고 느끼고 있고 그에 대해 참된 자신감을 가질 수 없는 데서 온다. 『보바리 부인』을 쓰는 도중 그는 다음과 같이 말했다. "내가 지금 하고 있는 것은 쉽사리 뽈 드꼬끄(C. Paul de Kock, 1793~1871. 소시민 생활을 그린 소설을 주로 쓴 작가) 비슷하게 될 수 있습니다. 이런 책에서는 단 한줄이 잘못되어도 목표에서 벗어날 수가 있는 겁니다."[96] 그리고 『감정교육』을 집필하면서는 또 다음과 같이 술회했다. "정말 나를 절망으로 몰아넣는 것은 내가 지금 쓸모없고 예술에도 어긋나는 짓을 하고 있다는 느낌입니다."[97] 그가 자신에게 맞지 않는 일을 하고 있고 한번도 자신이 정말 쓰고 싶은 것을 정말 쓰고 싶은 대로 쓰지 못하고 있다는 이야기는 그의 편지에서 하나의 공식처럼 되풀이된다.[98]

| 보바리슴

"보바리 부인은 바로 나다"라는 플로베르의 말은 이중의 의미에서 진실이다. 그는 젊은 시절의 낭만주의뿐 아니라 낭만주의에 대한 비판, 그

리고 자신이 맡은 문단의 심판자적 역할 역시 하나의 환상생활에 지나지
않는다는 느낌을 자주 가졌음에 틀림없다. 바로 이 환상생활의 문제점과
자기 성격 내부의 자기기만과 허위의 위기를 강렬하게 체험한 데서『보
바리 부인』의 예술적 진실성과 박진감이 나오는 것이다. 낭만주의를 문
제 삼는 것과 동시에 현대인의 모든 문제성과 난점, 즉 현재로부터의 도
피, 항상 자기가 있어야 하는 곳과는 다른 곳에 있으려는 욕망, 현재에의
접근과 책임을 두려워해 끝없이 이국을 동경하는 심리 등이 폭로되었다.
낭만주의 분석은 그 시대의 모든 질병에 대한 진단으로 발전했고, 현대인
의 정신병, 한번 걸리면 자기 자신을 제대로 대면하지 못하고 항상 남의
처지에 서고 싶어하며, 한마디로 말해 자신을 있는 그대로 보지 않고 그
랬으면 하는 식으로 보는, 그 정신병의 정체를 밝히는 데 이른다. 이런 자
기기만과 삶의 변조에서, 누군가 플로베르의 철학을 가리켜 이른 단어를
빌린다면 이런 '보바리슴'(bovarysme)에서,[99] 플로베르는 건드리는 것마다
왜곡하고 마는 현대적 주관성의 본질을 포착해낸다. 우리가 현실을 하나
의 왜곡된 변형(déformation)을 통해서만 체험하며 우리 사고작용의 주관적
형식에 갇혀 살고 있다는 느낌은『보바리 부인』에서 처음으로 그 완벽한
예술적 표현을 얻는다. 여기서부터 프루스뜨의 환각주의까지는 거의 직
진도로인 셈이다.[100] 의식에 의한 현실의 변형은 칸트가 이미 지적한 문
제로서, 이런 왜곡작용은 19세기를 통해 때로는 의식적인 요소가 더 많고
때로는 무의식적인 면이 더 큰 자기기만의 성격을 띠게 되었고, 역사적
유물론, 정신분석학 등 그것을 파헤치고 밝혀내려는 많은 노력을 불러일
으켰다. 그중에서 플로베르는 그의 낭만주의 분석으로써 19세기가 낳은
위대한 탐험가, 폭로자의 한 사람이 되었으며, 따라서 우리들의 현대적·
내성적(內省的) 세계관의 한 창조자이기도 하다.

플로베르의 시간관

하나는 별 대단찮은 낭만적인 시골 여인의 이야기이고, 또 하나는 재산도 있고 웬만큼 재주도 있지만 자신의 지적 능력과 재능을 낭비해버리는 부르주아 젊은이의 이야기인 플로베르의 두 주요 소설은 매우 밀접히 연관되어 있다. 프레데리끄 모로(Frédéric Moreau, 『감정교육』의 주인공)는 에마 보바리의 정신적 아들이라고 불린 바 있지만, 두 사람 다 출세에 성공한 부르주아지의 생활권을 이루는 저 '피로한 문명'의 자식들이다.[101] 두 사람은 똑같은 감정적 혼란의 화신들이며, 이들 유산 상속자 세대를 특징짓는 '인간 불발탄'(raté) 타입의 대표자들이다. 졸라는 『감정교육』을 모범적인 현대소설이라 불렀는데, 그 세대의 이야기로서 이 작품은 『적과 흑』에서 시작해 '인간희극'을 거쳐 전개된 발전의 절정을 이루는 것이 사실이다. 그것은 '역사적' 소설, 즉 이중의 뜻에서 '시간'이 주인공인 소설이다. 첫째, 시간은 이 작품에서 작중인물들을 규제하고 그들에게 생명을 주는 요소로 등장하고, 이어서 그들을 피폐하게 하고 파괴하며 집어삼키고 마는 원칙으로 등장하는 것이다. 창조적이고 생산적인 시간을 발견한 것이 낭만주의라면, 삶의 토대를 깎아먹고 인간을 텅 비게 하는 퇴폐적 시간은 낭만주의와의 투쟁에서 발견된 것이다. 플로베르의 말대로 "우리가 두려워할 것은 큰 재난이 아니라 작은 재난들이다"라는,[102] 다시 말해서 우리는 우리 생애의 가장 거창하고 충격적인 좌절들로 인해 파멸하는 것이 아니라 우리의 희망과 야심이 시들면서 함께 시들어간다는 인식이야말로 우리 삶의 가장 서글픈 사실이다. 이러한 점진적이고 눈에 안 띄고 그러면서도 막을 길 없는 쇠진의 경험, 거창한 파국이 지닌 놀라운 효과조차 만들어주지 않는 조용한 삶의 침식의 경험은 『감정교육』을 비롯한 거의 대부분의 현대소설의 중심을 이루고 있다. 그리고 그 경험은 원래 의

미의 비극과 거리가 멀고 드라마틱한 요소가 결여되어 있는 만큼 오로지 서사 양식으로만 그려질 수 있는 것이기도 하다. 19세기 문학에서 소설이 갖는 독보적 위치는 무엇보다도, 삶이 어쩔 수 없이 기계화되고 천박해져 간다는 느낌과 하나의 파괴적인 힘으로서의 시간에 대한 관념이 사람들의 마음을 완전히 사로잡게 되었다는 사실로 설명할 수 있을 것이다. 비극 형식의 밑바탕에는 인간을 단 한번의 결정타로 파멸시키는 초시간적 운명의 개념이 있듯이, 소설 형식의 원리는 삶을 좀먹어 들어가는 시간의 개념에서 나온다. 그리하여 비극에서 '운명'이 초인적 스케일과 형이상학적 힘을 갖는 것처럼, 소설에서는 '시간'이 거대하고 거의 신화적인 차원에 다다른다. 플로베르는 『감정교육』에서 ─ 이 소설이 역사적 의의를 갖는 것도 바로 이 때문이지만 ─ 지나가는 시간과 지나간 시간이 항상

플로베르는 우리 삶이 거창하고 충격적인 좌절로 파멸하는 것이 아니라 희망과 야심이 시들면서 함께 시들어간다는 것을 보여준다. 에드가 드가 「실내(혹은 강간)」, 1868~69년.

우리 삶에서 현재의 일부를 이루고 있음을 발견했다. 사물의 시간계수가 달라짐에 따라 그 사물의 의미와 가치가 달라진다는 점, 즉 그것이 오직 우리 과거의 일부를 이루기 때문에 우리에게 의미있고 중요할 수 있다는 점, 그리고 이 함수관계에서 그것이 갖는 가치란 사물 자체의 실제 내용이나 객관적 연관으로부터 완전히 독립된 것이라는 점을 플로베르는 누구보다 앞서 인식한 것이다. 하지만 과거에 대한 이런 재평가와 그에 따른 하나의 위안, 즉 우리 자신과 우리 인생의 깨진 조각들을 묻어버리는 시간이 "잃어버린 의미의 싹과 흔적을 도처에 남긴다"라는 사실에서[103] 얻는 위안은, 모든 현재는 메마르고 무의미하며 과거조차 그것이 현재인 동안은 아무런 가치도 의미도 없다는 낭만적 감정의 지속이며 확대다. 이 것이 곧 『감정교육』 마지막 부분의 의미로, 이 소설에서는 물론 플로베르의 시간관 전체의 열쇠를 쥐고 있는 것이다. 작가가 그의 주인공의 과거에서 아무 에피소드나 하나 골라내서는 그것이 아마도 그가 삶에서 얻을 수 있었던 가장 훌륭한 경험이었다고 말하는 이유가 바로 여기에 있다. 그것이 정말 아무것도 아닌, 정말 하잘것없고 공허한 경험이라는 사실은, 우리 인생을 이어주는 사슬에는 항상 어느 한 고리가 빠져 있고 객관적 무의미와 순전히 주관적인 의미가 안겨주는 서글픔이 우리 삶의 구석구석을 채우고 있음을 보여준다.

졸라

플로베르는 19세기의 감정곡선에 있어서 가장 낮은 한점을 표시한다. 졸라의 작품은 우울한 어조를 띠고 있음에도 불구하고 이미 하나의 새로운 희망을 나타내며 낙관론으로의 전환을 보여준다. 그리고 모빠상은 마찬가지로 침통하면서도 플로베르보다 한결 경박하고 냉소적인데, 이념

적으로 보아 그의 소설들은 부르주아의 오락문학으로 넘어가는 과도기를 형성한다. 이 부르주아의 세계관은 낙관적 요소와 비관적 요소에 관한 하층계급의 세계관과 마찬가지로 복합적이고 모순되어 있다. 올바른 판단을 위해서 우리는 현재와 미래에 대한 여러 사회계층들의 정서적 태도를 서로 엄격히 구별하지 않으면 안된다. 상승하는 계급은 설사 현재를 비관적으로 여기더라도 미래에 대한 자신감으로 가득 차 있는 반면에, 지배계급은 힘과 영광을 누리고 있음에도 불구하고 때때로 조만간 자기들의 파멸이 닥쳐올 것 같은 압박감에 시달린다. 불우한 처지에 있으면서도 자신감을 지닌 상승계급에서는 현재에 대한 비관적 태도가 미래에 대한 낙관론과 결합되어 있으며, 몰락이 불가피한 계층에서는 현재와 미래의 개념이 다 같이 갈등을 일으키면서 반대로 나타난다. 그렇기 때문에 졸라는 자기를 피압박자와 피착취자와 동일시하고 현재를 철저히 비관적인 태도로 보면서도, 결코 미래에 대한 희망을 버리지 않는다. 이런 상반된 경향은 또한 그의 자연과학적 관점과도 일치한다. 스스로 선언한 대로 그는 결정론자이긴 하지만 운명론자는 아니다. 바꿔 말해서 그는 인간의 모든 행동이 생활의 물질적 조건에 의존한다는 사실을 완전히 의식하기는 하지만, 그 조건들이 불변이라고는 믿지 않는다. 그는 뗀의 환경론을 받아들이고 이를 더욱 극단화하면서도, 인간의 생활환경을 변혁하고 개선하는 것 — 오늘날의 용어로 하면 사회를 계획하는 것이 사회과학의 진정한 과업이요 꼭 달성해야 할 목표라고 간주한다.[104]

졸라의 모든 과학적 사고는 이런 공리주의적 성격을 지니며, 개량주의적·개화주의적인 계몽철학의 정신으로 채워져 있다. 그의 심리학도 실제적인 목표를 가지고 일종의 정신건강에 봉사하는 것으로서, 감정도 그 메커니즘을 이해하면 곧 조절될 수 있다는 이론에 근거를 둔다. 자연주의

특유의 과학주의는 졸라에 와서 절정에 이르며, 이후 점차 후퇴하기 시작한다. 지금까지 자연주의의 대표자들은 과학을 예술의 심부름꾼으로 여겨왔으나, 졸라는 예술을 과학의 시녀로 본다. 플로베르 역시 예술이 과학의 발전단계에 이르렀다고 믿고 현실을 가장 치밀한 관찰에 의해 묘사하려고 힘쓸 뿐만 아니라, 그 관찰 자체의 과학적인, 특히 의학적인 성격을 강조했다. 그러나 플로베르가 자신의 예술적인 공적 이상의 다른 것을 주장하지 않는 데 반해 졸라는 과학자로 인정받기를 바라며, 과학자로서의 신뢰도에 의해서 예술가로서의 명성을 얻고자 한다. 이것은 사회주의의 일반적 성격이자 과학의 승리에서 사회적 위치의 향상을 기대하는 사회계층의 특징이기도 한 과학만능주의, 과학에 대한 일종의 물신숭배의 표현이다. 과학적·사회주의적 세계관에서 일반적으로 그렇듯이 졸라에게도 인간이란 유전과 환경의 법칙에 의해 그 성질이 규정된 존재로서, 그는 자연과학에 열광한 나머지 실험적 방법을 문학에 응용하는 것만으로 소설에서의 자연주의를 정의하는 데까지 나아간다. 그러나 이 경우에 '실험'이란 전혀 의미가 없거나, 있다 해도 관찰이라는 것 이상의 더 분명한 의미를 찾을 수 없는 허세에 불과하다.[105] 그럼에도 불구하고 그의 소설들은 상당한 이론적 가치를 가지고 있다. 설령 거기에 새로운 과학적 발견이 들어 있지 않다 하더라도, 그것은 올바르게 지적되어온 것처럼 한 중요한 사회학자의 창작물인 것이다. 그리고 양식의 발전이라는 관점에서 지극히 주목할 만한 사실은, 졸라의 소설들이 예술사상 일찍이 없었던 하나의 체계적인 과학적 방법의 산물이라는 점이다. 예술가는 계획과 체계 없이, 말하자면 스쳐지나가면서 세상을 체험하고, 경험의 재료라든가 생활의 특징들과 데이터를 수집한다. 그는 그것들을 가지고 돌아다니면서 그것들이 저절로 자라고 성숙하도록 내버려두었다가, 어느날엔

가 이 창고에서 예기치 않은 미지의 보물을 꺼내게 되는 것이다. 학자는 이와 반대의 길을 걷는다. 그는 하나의 문제와 더불어, 즉 자기가 아무것도 모른다는 사실이나 자기가 정말 알고 싶은 바로 그것을 알지 못한다는 사실로부터 출발한다. 자료의 수집과 취사선택, 즉 취급하려는 인생의 한 부문과 친숙해지는 일을 문제 설정과 동시에 시작하는 것이다. 학자는 체험을 통해서 문제에 이르는 것이 아니라 문제로부터 체험에 이른다. 그것은 또한 졸라가 밟은 경로이자 방법이기도 하다. 그는 어느 일화에 나오는 독일 교수가 새로운 강좌를 시작하듯이, 낯선 주제에 관해 더욱 정확한 지식을 얻기 위해서 새로운 소설을 시작한다. 아무튼 뿔 알렉시(Paul Alexis)는 『나나』(Nana, 1880)의 집필경위에 관해서 언급하면서 이 소설을 위해 졸라가 얼마나 열심히 사창가와 극장가를 답사했는지 말해주었는데, 이것은 이 일화를 떠올려주기에 충분하다.

졸라의 연작소설('제2제정하 어느 가족의 박물학적 및 사회학적 연구'라는 부제가 붙은 '루공마까르'Rougon-Macquart 총서 20권)의 바탕이 되는 기본 관념은 마치 하나의 과학 연구를 위한 계획처럼 보인다. 개별 작품들은 프로그램에 따라 거대한 하나의 백과사전적 체계, 말하자면 현대사회 전체의 한 부분을 이룬다. "나는 한 가족이, 즉 인간의 한 소집단이 한 사회에서 어떻게 행동하는가를 설명하고자 한다"라고 그는 『루공가의 운명』(La Fortune des Rougon) 서문에 썼다. 그가 여기서 말하는 사회란 제2제정기의 퇴폐적이고 타락한 프랑스를 뜻한다. 어떤 예술의 계획도 이보다 더 정밀하고 객관적이며 과학적일 수 없다. 그러나 졸라는 자기 시대의 운명에서 벗어나지 않는다. 과학적 태도에도 불구하고 그는 본질적으로 낭만주의자이며, 실상 당대의 덜 극단적인 다른 자연주의자들보다 이 점에서 훨씬 더 진심으로 그렇다. 그의 편파적이고 비변증법적인 현실의 합리화와 도식화가 이

루공마까르 총서는 거대한 하나의 백과사전적 체계로, 개별 작품은 전체 현대사회의 각 부분을 이루는 셈이다. 에밀 졸라의 루공마까르가 계보, 1892년.

미 대담하고 무자비한 낭만주의인 것이다. 잡다하고 다면적이고 혼란스러운 인생 ― 도시·기계·알코올·매춘·상점·시장·주식거래소·극장 등등 ― 에서 그가 끄집어낸 상징들은 그야말로 도처에 널린 구체적인 개개 현상들을 현상 그 자체로 보는 대신에 도처에서 알레고리를 보는 한 낭만적 분류가의 비전이라 하겠다. 비유법에 대한 이런 애착과 더불어 졸라에게는 모든 거창하고 과도한 것이 매력을 발휘한다. 그는 양적으로나 수적으로나, 무한하고 한치의 틈도 없이 널려 있는 가공되지 않은 사실들의 광신자이다. 물질적 풍요와 화려함, 인생의 거대한 합창에 매혹되는 것이다. 그가 '그랜드오페라'(이 책 161~63면 참조)와 오스망의 동시대인이라는 것은 그럴 듯한 일이다.

부르주아지의 '이상주의'

대부르주아지와 고도 자본주의가 판을 친 이 시기에 냉정하고 비낭만

적이었던 것은 실상 자연주의가 아니라 부르주아지의 이상주의적인 오락문학이다. 그것이 갖는 급진적인 유물론적 경향에도 불구하고, 어쩌면 바로 그런 경향 때문에 자연주의 문학은 극히 환상적인 현실상을 내보인다. 이에 반해 부르주아의 합리주의와 실용주의는 균형 잡히고 조화를 이룬 평화로운 세계상을 추구한다. 부르주아지에게 '이상적' 대상이란 마음을 진정시켜주고 고통을 잊게 하는 그런 것을 뜻한다. 문학이 부여받은 임무는 불행하고 불만을 품은 사람들을 달래고 그들에게 실제 현실을 감추어, 지금도 그렇지 못하고 장차도 불가능한 생활에 한몫 끼일 수 있다는 환상을 던져주는 데 있다. 그것이 추구하는 목표는 독자의 계몽이 아니라 속임수인 것이다. 언제나 독자를 자극하고 혼란시키는 플로베르와 졸라와 공꾸르 형제의 자연주의 소설에 대해 사회 지도층은 『르뷔 데 되 몽드』지의 소설들, 특히 푀예의 소설을 대립시킨다. 사교계 생활을 묘사하고 그 목표를 교양있는 인간성의 최고 이상인 것처럼 서술하는 작품들, 진짜 영웅들과 용감하면서도 헌신적인 기사들 ─ 상류사회의 일원이거나 이 사회가 곧 받아들일 만한 젊은이로 그려진 이상적 인물들이 등장하는 작품들이 그것이다. 지금까지는 혁명과 사회변동에도 불구하고 귀족의 생활은 언제나 어느정도 있는 그대로 분명하게 묘사되어왔으며, 시대에 뒤떨어지기는 했지만 그래도 어떤 자연스러움과 상식을 지켜왔다. 그러나 이제 소설 속에 그려지는 우아한 상류사회의 삶은 실생활과의 모든 관계를 잃어버리고, 갑자기 오늘날 할리우드 영화풍의 창백하고 감미로운 인공조명을 입은 몽롱한 세계로 변한다. 푀예는 귀족의 우아함과 참된 의미의 교양, 매너가 좋다는 것과 인간성이 훌륭하다는 것 사이의 차이를 분간하지 못한다. 그에게는 좋은 교육을 받았다는 것이 고상한 성품과 같은 뜻이며, 윗사람에 대한 충직한 태도는 곧 그 사람이 '보통 이상

이제 소설 속 우아한 상류사회의 삶은 실생활과 모든 관계를 잃고 할리우드풍의 감미로운 인공조명을 입은 몽롱한 세계로 변한다. 푀예 원작의 「가난한 청년의 이야기」 공연 장면, 1858년 11월 22일 빠리 보드빌 극장.

의 인물'이라는 증명과 마찬가지인 것이다. 그의 『가난한 청년의 이야기』 (*Roman d'un jeune homme pauvre*, 1858)에 나오는 주인공은 이런 의미의 좋은 교육과 좋은 심성의 화신으로서, 관대하고 멋있으며 스포츠맨다우면서 지적이고 덕이 있으면서도 감성적인데, 그가 가난하다는 사실은 다만 물질적 부의 분배가 불공평하다는 사실이 귀족적 이상의 실현을 조금도 제약하지 않는다는 것을 증명할 뿐이다. 오지에(É. Augier)와 뒤마 2세의 연극이 부르주아적 경향희곡이듯이 푀예의 작품도 전형적인 경향소설이다. 그의 소설은 기독교적인 도덕과 정치적 보수주의 및 사회 순응주의의 계율을 선전하고 찬양하며, 혼란을 자아내는 거대한 정열과 거친 절망과 수동적 저항의 위험을 공격한다.

　부르주아지의 이런 위선으로 전반적인 문화수준은 일찍이 그 예가 없을 만큼 저하했다. 플로베르와 보들레르의 예술이 생산된 시기인 제2제

정기는 동시에 현대를 풍미하는 악취미와 비예술적 통속물이 태어난 시기이기도 하다. 물론 예전에도 엉터리 화가와 재능 없는 작가들이 있었으며, 아무렇게나 후닥닥 만들어진 작품과 서투르고 시시한 예술 아이디어가 있었다. 하지만 가치 없는 것은 오인될 여지도 없이 가치 없고 저속하고 몰취미한 것이어서, 알아달라고 내세우지도 않았으며 중요성도 없었다. 잘 다듬어진 엉터리나 교묘하고 솜씨 없게 만들어진 저속품은 없었고, 있다 해도 기껏해야 부산물로 생겨났던 것이다. 그러나 이제 이런 가짜가 완전히 득세하며, 진짜의 껍데기를 쓰고 진짜를 대신하는 일이 일반적으로 된다. 그 목적은 예술 감상을 가능한 한 편하고 힘 안 들게 만드는 것이다. 모든 곤란과 복잡함, 문제를 일으키고 골치 아프게 하는 모든 일을 피하는 것, 요컨대 예술적인 것을 기분 좋고 환심을 살 만한 것으로 환원하는 일이 목적인 것이다. 대중이 다 알도록 일부러 제 수준 밑으로 내려간 '휴식'으로서의 예술, '기분전환'으로서의 예술은 이 시기의 발명인데, 그것은 모든 창작형태를 지배하지만 특히 가장 거침없고 과감한 대중예술인 연극에서 그 경향이 가장 두드러진다.

새로운 연극 관객

소설과 회화에서는 그래도 부르주아지의 취미에 맞는 경향과 더불어 자연주의가 번성하지만, 연극에서는 부르주아지의 흥미와 생각에 반대되는 것은 전혀 나타나지 않았다. 위험스러운 경향들을 막는 데 있어서 정부는 결코 '친정부' 세력이 관객의 다수를 차지한다는 사실에만 의지하지 않고 모든 가능한 규제와 금지를 동원해 이른바 위험분자들을 탄압했다. 광범한 대중예술인 연극은 다른 장르보다 더 엄격하게 다뤘는데, 그것은 마치 오늘날의 영화가 연극에는 적용되지 않는 제한을 받는 것과

부르주아지의 향락과 대중오락에 대한 선호는 연극을 당대의 대표적 예술로 만든다. 어떤 사회도 이만큼 연극을 즐기지는 않았다. 뒤마 2세 원작의 「춘희」 공연 프로그램 표지지, 1852년 빠리 보드빌 극장.

같다. 19세기 중엽 이래 극작가의 노력은 집권층의 의도에 발맞춰 부르주아지의 세계관, 즉 그들의 경제적·사회적·도덕적 원리를 위한 선전도구를 만들어내는 데 집중된다. 지배층의 향락 추구, 대중오락에 대한 기호, 여러 사람이 모인 것을 보기 좋아하고 여러 사람 앞에 나서기 좋아하는 그들의 습성은 연극을 당대의 대표적 예술로 만든다. 일찍이 어떤 사회도 이처럼 연극을 즐기지 않았으며, 어느 누구도 오지에와 뒤마 2세 혹은 오펜바흐(J. Offenbach, 1819~80. 「호프만 이야기」 등을 쓴 당시 희가극계의 일인자)의 관객들처럼 초연이란 것에 그렇게 대단한 의미를 둔 적은 없다.[106] 부르주아지의 연극열은 대중여론 형성층에는 지극히 만족스러운 것이어서, 그들은 이 연극열을 더욱 부채질하고 그들의 예술적 감식력이 옳다는 생각을 굳힌다. 당시의 가장 영향력 있던 연극비평가 싸르세(F. Sarcey)가 대중에게 퍼뜨린 판단은 의심할 여지 없이 이런 경향과 결합되어 있다. 관객이 연극의 본질이며 관객 없는 연극 공연이란 상상할 수도 없는 것이라고 그

가 주장할 때,[107] 그것은 결코 사회과학의 전반적 진보나 집단적 정신현상에 대한 관심의 집중과 일치하는 것으로만 볼 수는 없기 때문이다. 싸르세에게는 관중이 항상 옳다는 원칙이 모든 비평의 기준이었다. 교양있는 옛 관객층은 이미 무너져버렸고, 어떤 참다운 취미의 일치가 지배했던 옛날의 연극애호가들도 첫 공연의 고정관객이라는 작은 그룹으로밖에 남아 있지 않다는 사실을 잘 알면서도, 그는 이 기준을 엄수한다.[108] 싸르세는 근대 대도시의 연극 관객을 만들어낸 사회변동을 시민계급 자체의 틀 안에서 일어난 비교적 새로운 사태로 본다. 철도의 발달은 지방 사람과 외국인을 빠리로 줄지어 모여들게 함으로써 비교적 단일했던 옛 고객층을 불특정한 방문객들의 혼합집단으로 대체했는데, 그 결과로 생긴 관객의 급증 ── 싸르세 외에도 다른 동시대 비평가들이 주목하고 연극의 스타일이 변화한 최대 이유로 서술한 현상[109] ── 은 프랑스혁명과 더불어 이미 시작된 커다란 한 과정의 마지막 단계를 표시할 뿐으로, 그 과정 중에서는 가장 중요한 단계랄 것도 없는 것이다.

근대 프랑스 연극사의 결정적 전환점은 스크리브에 의해 대변된다. 그는 왕정복고기의 금전 중심 부르주아 이데올로기에 처음으로 연극적 표현을 부여했을 뿐만 아니라, 동시에 그 이데올로기를 관철하기 위한 부르주아지의 투쟁무기로 사용되기에 가장 적합한 도구를 자기의 음모극에서 창조했다. 뒤마 2세와 오지에는 다만 스크리브류의 '양식'(良識, bon sens)에서 한걸음 나아간 형태를 대표할 뿐이며, 그들이 1850년대의 중산층에 대해서 갖는 의미는 왕정복고와 7월왕정 시대의 부르주아지에 대해 스크리브가 가졌던 의미와 마찬가지다. 그들 모두가 내세운 것은 똑같은 얄팍한 합리주의와 공리주의고 똑같은 피상적 낙관론과 물질주의다. 단지 다른 점은 스크리브가 그들보다 정직했다는 것인데, 뒤마 2세와 오지에가

이상이니 의무니 영원한 사랑이니 하고 떠드는 자리에서 스크리브는 돈과 출세와 정략결혼에 관해 아무런 꾸밈이나 거짓된 수줍음 없이 이야기했다. 스크리브의 시대만 해도 아직 패권을 잡기 위해 싸우는 상승계급이었던 부르주아지는 이제 확고한 지위를 얻어 이미 아래로부터 위협을 받는 신분이 되었으며, 그리하여 그들은 자기들의 물질주의적 목표를 이상주의로 분장해야 하리라 믿고 그렇게 함으로써, 상승하기 위해 투쟁하는 계급이 결코 느끼지 못하는 소심증을 백일하에 드러내는 것이다.

가정의 우상화

　시민계급의 삶을 이상화하는 작업의 기초로서 결혼과 가족이란 제도만큼 적합한 것은 없었다. 그것은 가장 순수하고 사심 없는, 가장 고상한 감정이 존중되는 사회형태의 하나로서 아무런 양심의 거리낌 없이 서술될 수 있는 것이기도 했지만, 그러나 그것이 과거의 봉건적 속박이 끊어진 이래 사유재산의 안정과 영속을 여전히 보장해준 유일한 제도인 것도 의심할 여지 없는 사실이었다. 어쨌든 가정의 이념은 외부의 위험한 침입자와 내부의 파괴적 요소에 대한 부르주아 사회의 방파제로서 연극의 정신적 토대를 이루게 되었다. 그것은 사랑의 모티프와 직접 관련될 수 있기 때문에 더욱 이 기능에 알맞았다. 이렇게 된 것은 물론 사랑의 개념이 다시 해석되어 그 낭만적 특징이 사라지고 난 다음에야 비로소 가능했다. 사랑이란 이제 거칠고 거대한 정열일 수 없으며, 또한 그런 사랑은 용납되지도 찬양되지도 않았다. 낭만주의는 어떤 장애도 물리치고 얽매임 없이 나아가는 반항적 사랑을 이해하고 용서했다. 아니, 바로 사랑의 강도가 그런 사랑을 정당화했다. 이와 달리 부르주아 연극에서는 사랑의 의미와 가치가 그 지속성에 있고, 일상적 결혼생활의 시험을 견뎌내는 데

결혼과 가족으로 굳건해진 부르주아 사회는 가정을 이상화한다.
경제상황에 따라 분화된 빠리 사회계층을 풍자한 만화.
베르딸·라비엘 「빠리의 악마, 빠리와 빠리지앵」, 1845년.

있다. 사랑 개념의 이러한 변천은 위고의『마리옹 들로름』(*Marion de Lorme*, 1829. 처음에는 공연이 금지되었다가 1831년에 공연된 운문극)에서 뒤마 2세의『춘희』(*La Dame aux Camélias*, 1852)와『화류계』(*Le Demi-Monde*, 1855)까지 한걸음 한걸음 추적해볼 수 있다.『춘희』에서 이미 타락한 처녀에 대한 주인공의 사랑은 부르주아 가정의 도덕원칙과 양립할 수 없는 것이지만, 작가는 이성으로야 그렇지 않더라도 적어도 감정으로는 아직 희생자 편에 서 있다. 그러나『화류계』에서 작가는 평판이 수상쩍은 여자에 대해 완전히 부정적인 태도를 취한다. 그녀는 마치 전염병의 병원균처럼 사회에서 쫓겨나야 한다. 왜냐하면 그녀는 가난하지만 얌전한 처녀보다 부르주아 가정에 훨씬 더 커다란 위험을 뜻하기 때문이다. 가난한 처녀는 좋은 어머니가 되어 충실한 생활의 반려자, 가족 재산의 믿음직한 수호자가 될 수 있다. 만약 누군가 그런 처녀를 건드렸다면 그는 그녀와 결혼까지 해야 하는데, 그것은 저지른 잘못을 보상하기 위해서일뿐더러 사회 질서를 지키기 위해서이며, (졸라가 오지에의『푸르샹보가』*Fourchambaults*에 담긴 교훈을 요약한 대로) 그런 짓을 되풀이하다가 파산자로 끝마치지 않기 위해서이다. 전혀 칭찬할 일이 못 되긴 하지만 만약 사생아를 낳았다면, 뒤마 2세가『사생아』(*Le Fils naturel*)와『알퐁스 씨』(*Monsieur Alphonse*)에서 주장한 것처럼 무엇보다도 부르주아 사회에 지속적인 위험이 되는 저 뿌리 뽑힌 요소의 증가를 막기 위해서 그를 자식처럼 인정해야 하는 것이다. 간통 역시 오로지 그것이 가정이란 제도를 위태롭게 하느냐 그렇지 않냐의 관점에서 판단된다. 남자의 간통은 경우에 따라 용서받을 수 있으나 여자는 결코 그럴 수 없다. 말하자면 도덕적으로 조금이라도 쓸모가 있는 여자는 간통이 불가능하다(뒤마 2세『프랑시용』*Francillon*에서처럼). 요컨대 가정의 관념과 일치할 수 있는 것은 모두 허용되며 그렇지 않은 것은 무엇

이든 금지된다. 이것이 오지에와 뒤마 2세의 연극이 취급한 규범이자 이상으로서, 그들의 연극은 이 규범과 이상을 정당화하기 위해 씌어졌고, 이 작품들이 환영을 받았다는 사실은 이들 작가가 대중의 속마음을 그대로 대변했음을 증명해주는 것이다.

이 작품들의 조악함은 ─ 그것들은 정말이지 시시한 작품들이다 ─ 그것들이 어떤 특수한 목적에 봉사하는 '경향극'이라는 사실에 있는 것이 아니라 ─ 아리스토파네스(Aristophanes, 기원전 448?~380. 사회문제에 관해 신랄하게 풍자한 그리스 고전희극의 완성자)의 희극과 꼬르네유(P. Corneille)의 비극도 사실은 '경향극'이었다 ─ 그 '경향'이 작품 바깥에서 부과된 것이며, 등장인물 중 누구도 피와 살로 육화되어 있지 않다는 사실에 있다. 이들 연극에서 '이론가'의 판에 박힌 모습보다 주제와 서술의 비유기적 결합을 더 전형적으로 드러내는 것은 없다. 한 등장인물이 작가의 대변인 이상의 다른 기능을 갖고 있지 않다는 사실 자체가, 도덕원리가 순전한 추상의 단계를 벗어나지 못했으며 그 배후의 이데올로기가 하나의 예술적 형상으로 통일되지 못했음을 보여준다. 작가들은 한편으로 그 시대의 미풍양속이나 악습에 관심을 가지거나 아니면 차라리 지배계급의 관점을 받아들이며, 다른 한편 이런 관념과 별도로 재미를 꾸며내는 어떤 재능을, 무대라는 수단에 의해서 흥미를 일으키고 긴장을 조성하는 어떤 능력을 가지고 있다. 그리하여 그들은 아무런 유기적 상호관련이 없는 두 요소를 결합시켜 자기들이 선전해야 할 관점과 이론을 퍼뜨리기 위해 그들의 연극적 재능을 사용한다. 그러나 이런 작업방식은 너무나 직접적이고 졸렬해서 그들의 본의와 달리 '예술을 위한 예술' 원리를 정당화하는 데 크게 기여하게 되었다. 왜냐하면 예술에서의 선전이란, 그것이 서술의 구체적인 형식에 속속들이 배어들지 않거나 선전되는 관념이 예술가의 비전과 완벽하게

일치하지 않을 때 가장 방해가 되는 것이기 때문이다.

・

| '잘 만들어진 각본'

제2제정기는 낭만주의 시대와 반대로 합리주의와 반성과 분석의 시기이다.[110] 도처에서 기술문제가 전면에 나오고, 모든 장르에서 비평적 지성이 번창한다. 소설에서는 플로베르와 졸라와 공꾸르 형제가, 서정시에서는 보들레르와 고답파가, 희곡에서는 '잘 만들어진 각본'의 대가들이 이러한 비평정신을 대변한다. 다른 대부분의 장르에서는 형식문제가 감정적인 요소들과 평형을 유지하지만, 연극에서는 그것이 압도적인 비중을 차지한다. 극작가가 형식의 정돈과 예술적 경제라는 문제에 주의를 기울인 것은 단순히 공연 외적인 조건들, 즉 짧고 좁은 시공간의 제약이라든지 다수 관객이라는 특성과 연극에서 받은 인상에 대한 반응의 직접성 등 때문만은 아니었다. 교육과 선전의 의도 자체가 처음부터 주어진 소재를 목적에 맞추어 형식상으로 명백하고 능란하게 다루도록 한 것이다. 작가와 비평가는 연극이 원래 문학과 아무 상관도 없고, 무대란 그 자체의 법칙과 논리를 좇으며, 연극에서의 시적 요소가 때로는 무대효과와 완전히 어긋난다는 사실을 점점 더 의식하게 되었다. '연극적 시야'라든가 '연극적 재능' 또는 한마디로 '연극적'이란 말로 싸르세가 의미하는 바는 문학적 고려를 완전히 떠난 연극에의 적합성이고, 순전히 연극적인 방법의 철저한 사용이자, 무슨 수를 써서라도 관중을 끌자는 노력이며, 요컨대 '무대'와 '연단'을 동일시하는 사고방식이다. 볼떼르도 이미 연극에서 '정당한 감동보다 강한 감동을 주는 것'이 더 중요하다는 것을 알았지만, '잘 만들어진 각본'의 실천가와 이론가 들에 이르러 비로소 관객의 호기심과 감정에 집중공격을 가하는 연극 유형의 규칙이 확립된 것이다. 그들

이 이룬 가장 중요한 발전은 무대효과가, 아니 연극이란 것을 상연할 수 있는 원초적 가능성 자체가 일련의 약속과 게임의 규칙에, 싸르세가 말한 대로 '속임수'에 의존한다는 것, 그리고 작가와 관객 사이의 묵계가 다른 장르보다 연극에서 더욱 결정적이라는 것을 인식한 데 있다. 무엇보다도 전혀 뜻밖의 사건 전환에 대한 관중의 기대, 그 의식적인 자기기만과 게임 규칙에 대한 저항 없는 수락이 연극의 가장 중요한 약속인 것이다. 관객의 이런 태도가 없다면 우리는 순전히 연극적인 방법으로 이루어진 작품을 두번 볼 수 없을뿐더러 단 한번도 즐기지 못할 것이다. 왜냐하면 이런 작품에서는 모든 것이 처음부터 뻔함에도 불구하고 그 모든 것이 충격적이어야 하기 때문이다. '만들어야 할 장면'은 싸르세가 지적한 것처럼 관중이 그것에 관해서 꼭 일어나리라고 정확하게 알고 있는 불가피한 토론이며,[111] 그 '대단원'(dénouement)은 관객이 기대하고 갈망하는 해결이다.[112] 그리하여 연극은 가장 엄격한 약속하에서 최대의 묘기로 연출되는, 그러면서도 소박하고 원시적인 면을 지닌 하나의 사교 게임이 된다. 이러한 연극의 복잡성은 극작가가 다루는 재료의 복잡성에서 오는 것이 아니라 게임 규칙의 번잡함에서 비롯한다. 점점 더 쉽사리 식상해 하는 관객에게 내용의 빈약함과 지루함을 이 번잡한 규칙이 보상해야 한다. 말하자면 그 기계가 성능의 정밀함에 의해 공전(空轉)하고 있다는 사실로부터 주의를 딴 데로 돌려야 하는 것이다. 관객이란 교육받은 사람조차도 가볍고 골치 아프지 않은 오락을 원하며, 결코 애매하고 풀리지 않는 문제나 심원한 깊이 따위를 바라지 않는다. 그리하여 이제 엄격한 구성과 논리의 일관성이 극도로 강조된다. 사건 전개는 마치 수학 계산처럼 되어야 하고, 주제의 내용적 진리가 논증이라는 마술로 감추어지듯이 내적 필연성은 외적 필연성으로 대체되어야 한다.

근대 연극의 원칙이 확립되면서 연극
은 관객의 기대에 힘입어 최대의 묘기
를 연출하는 일종의 사교 게임이 된
다. 오노레 도미에 「연극」, 1860년경.

　'대단원'은 문제의 최종 해결이다. 해답이 틀리다면 계산 전체가 잘못
된 것이라고 뒤마 2세는 말한다. 그러므로 애초부터 결론, 해결, 그 마지
막에 맞추어 작품을 꾸며야 하리라고 그는 생각한다. 이렇게 뒷걸음질쳐
나가는 방법이야말로 '잘 만들어진 각본'을 조립해내는 계산능력과 진정
한 작가가 창작과정에서 자신을 내맡기는 비합리적 충동 사이의 차이를
무엇보다도 날카롭게 드러내주는 것이다. 즉, 극작가는 한걸음 앞으로 나
가기 위해서 동시에 두걸음 물러서야 한다. 모든 착상, 모든 새로운 모티
프, 모든 새로운 작품 진행을 그는 이미 확정된 모티프와 진행과 비교해
그것과 일치시켜야 한다. 연극을 쓴다는 것은 끊임없이 앞뒤를 재고 살
펴서 정리를 거듭함을 뜻하며, 층마다 바닥을 다지고 견고성을 시험하면
서 단계적으로 건물을 지어 올리는 것을 의미한다. 이런 식의 일종의 합

리주의는 정도의 차는 있으나 훌륭한 모든 예술작품과 특히 상연할 가치가 있는 모든 극작품, 연극정신의 발현 그 자체라고 할 셰익스피어의 작품이건 오지에나 뒤마 2세의 작품이건 모든 괜찮은 연극들의 특징이다. 그러나 셰익스피어 연극의 효과는 순전한 수학적 관계의 범위 이상의 무한한 구성요소들에 바탕을 두고 있는 데 반해, '잘 만들어진 각본'의 효과는 오로지 술수와 충격적인 효과의 연속에만 의존한다. 에머슨(R. W. Emerson, 1803~82. 미국의 평론가, 시인, 철학자)이 즐겨 셰익스피어 희곡을 마지막 장면부터 거꾸로 읽고, 온전히 그 시적 내용에만 집중하기 위해서 일부러 무대극으로서의 효과를 단념했다는 것은 잘 알려진 일이다. 이런 방식으로 읽는다면 진짜 '잘 만들어진 각본'은 즐길 수 없을 뿐만 아니라 이해할 수도 없을 것이다. 왜냐하면 이런 작품의 부분부분은 그 자체로는 아무런 내적 가치가 없고 단지 전체에서 차지하는 위치만이 중요하기 때문이다. 그 부분들을 짜맞추어 전개하는 데 있어서 작가의 눈은 마치 한판의 장기에서처럼 마지막 수에 고정되는데, 이 마지막 수가 얼마나 기계적으로 전개되느냐 하는 것은 싸르두(V. Sardou, 1831~1908. 프랑스의 극작가)가 스크리브의 극작법을 어떤 방식으로 습득하게 되었는가에서 가장 잘 드러난다. 싸르두 자신의 진술에 의하면 그는 언제나 선생의 작품에서 제1막만을 읽고, 다음에 그렇게 얻어진 전제로부터 '올바른' 결론을 유도하려고 애썼다. 시간이 흐름에 따라 그의 이른바 '순수하게 논리적인 연습'은 제2막과 제3막에서 스크리브가 선택한 해결에 그를 점점 더 가까이 접근시킨 동시에, 그는 뒤마 2세도 지지했던 견해, 즉 전체 사건이란 출발했던 상황에서 어떤 필연성을 가지고 생겨난다는 견해에 이르게 되었다. 뒤마 2세는 도대체 예술이란 극적인 상황을 창안하고 갈등을 생각해내는 것이 아니라는 의견이었다. 오히려 예술은 사건이 절정에 달하는 장면을 적당

히 미리 준비하고 뒤얽힌 매듭을 매끈하게 푸는 데 있다는 것이다. 이리하여 첫눈에 연극의 가장 단순하며 문제없고 가장 직접적인 자료인 듯이 보이는 플롯이 연극의 가장 예술적이요 힘들여 얻어진 성분이 된다. 플롯은 결코 단순한 소재 자체이거나 순전한 상상의 산물이 아니라, 작가의 자발적인 창의와 고도의 자의를 조금도 허락지 않는 일련의 전략적 행진으로 이루어지는 것이다.

　사람에 따라서는 이런 식으로 잘 짜인 작품의 골격을 아찔하리만큼 드높은 경지로 인도하는 사다리로 볼 수도 있고, 혹은 진정한 예술이나 인간성하고는 아무런 관련이 없는 기계적 절차의 도식에 지나지 않는다고 생각할 수도 있다. "작품의 끝을 처음부터 미리 내다보고 한순간도 거기에서 눈을 떼지 않으며, 작품 어느 부분에서나 나머지 다른 부분을 염두에 두어 줄기찬 힘으로 마지막 문장이 첫 문장을 끌어내고 정당화해주는" 예술적 지성을 월터 페이터(Walter Pater)와 더불어 찬미할 수도 있으며, 또한 버나드 쇼(G. Bernard Shaw, 1856~1950)처럼 극작가가 이런 작법을 따른다면 "모든 것이 앞의 여러 전제에서 인습적으로 따라나오기 때문에 도대체 그럴듯한 종막을 더 쓸 수 없는" 한심한 경지에 이를 것이라고 생각할 수도 있다. 그러나 쇼가 정말 이런 예술적 지성의 술책과 계략을 경멸하고 비웃는다고 믿기 위해서는 그가 『악마의 제자』(*The Devil's Disciple*)나 『칸디다』(*Candida*) 같은 희곡의 작자임을 잊어야만 할 것이다. 면밀하게 음미해볼 때 이 작품들이야말로 '잘 만들어진 각본'의 전형인 것이다. 쇼뿐만 아니라 입센과 스트린드베리(J. A. Strindberg, 1849~1912. 스웨덴의 극작가, 소설가)와 오늘날의 모든 연극작품들이 정도의 차이는 있으나 모두 프랑스의 '잘 만들어진 각본'에 연원을 둔다. 갈등과 긴장을 만들어내는 기술, 매듭을 엮고서 풀기를 미루는 방식, 미리 사건의 전환을 준비하면서

도 그것으로 관객에게 경악을 일으키는 기술, '극적 반전'들을 적당한 곳에 알맞은 때에 배치하는 여러 규칙, 거창한 논쟁과 마지막 결말의 작위성, 막이 내리면서 최종 순간에 이르러 문제를 해결하는 갑작스러운 충격 — 이 모든 것을 그들은 스크리브와 뒤마 2세와 오지에와 라비슈(E. Labiche)와 싸르두에게서 배웠던 것이다. 그렇다고 해서 결코 현대의 무대기법이 전부 이 극작가들의 창작이라는 것은 아니다. 오히려 발전은 혁명 이후의 멜로드라마와 보드빌, 18세기의 시민극과 희극, 꼬메디아델라르떼(commedia dell'arte, 가면을 쓴 배우가 대사, 노래, 몸짓을 즉흥적으로 해나가는 일종의 희극. 16세기 중엽~18세기 초 이딸리아에서 유행했다)와 몰리에르(Molière)를 거쳐 로마의 희극과 중세 소극(笑劇, farce)까지 역추적해볼 수 있을 것이다. 그럼에도 불구하고 이 전통에 대한 '잘 만들어진 각본' 작가들의 공헌은 실로 대단한 것이었다.

| 오페레타

제2제정기의 가장 독창적이고 여러모로 가장 의미심장한 예술 창작은 오페레타이다.[113] 그것도 물론 전적으로 새로운 것이 아니라 — 그런 일은 연극사의 이렇게 발전한 단계에서는 생각할 수도 없는 것이지만 — 오히려 과거의 두 장르, 즉 오페라부파(opera buffa, 희가극. 경쾌한 음악과 익살스런 내용의 오페라)와 보드빌의 연속이라 할 수 있는 것으로, 18세기의 명랑, 경쾌하고 비낭만적인 정신을 이 답답하고 재미없는 시대에 얼마간 넘겨준다. 그것은 당대 유일의 장난스럽고 가볍고 쾌활한 형태다. 무미건조한 부르주아 취미를 따르는 순응주의 경향과 반항의 자연주의 예술 틈에서 오페레타는 하나의 독자적인 세계를, 하나의 중간왕국을 형성한다. 그것은 동시대의 부르주아 연극이나 인기소설보다 훨씬 더 매력있고 사회적

으로는 자연주의보다 더 대표적이며, 또한 사회 각 계층에 광범하게 호소하면서 동시에 일종의 예술적 가치를 지닌 대중적 작품이 생산된 유일한 장르다.

오페레타의 가장 두드러진 특징이자 자연주의의 관점에서 볼 때 가장 기이하게 느껴지는 점은 그 완전한 비현실성과 잇따라 지나가는 장면들의 인공적·환상적인 성격이다. 19세기에서 오페레타가 갖는 의미는 전원극이 18세기에서 가졌던 의미와 같다. 그 내용의 허구성, 갈등과 결말의 상투성은 현실과 전혀 관련되지 않은 순수한 유희형태인 것이다. 꼭두각시 같은 인물들의 움직임과 분명히 즉흥적인 것 같은 사건 진행은 인공적이라는 느낌을 더해줄 뿐이다. 이미 싸르세는 오페레타와 꼬메디아델라르떼 사이의 유사성을 알아채고,[114] 오펜바흐의 작품이 자기에게 준 꿈같이 비현실적인 인상을 지적했다. 그러나 물론 그가 여기서 말하려 한 것은 다만 그 독특한 환상성뿐이다. 현대의 오펜바흐 팬이요 빈에서 활동한 작가인 카를 크라우스(Karl Kraus)는 처음으로 이런 환상적 비현실성에 더 깊은 의미를 부여하고, 오펜바흐의 오페레타에서 인생이란 어떤 거리에서 바라본 현실 그 자체가 괴이하고 무시무시한 것과 마찬가지로 비현실적이고 부조리한 것이라고 지적했다.[115] 그런 해석은 물론 싸르세에게 전혀 생소한 것으로, 현대예술의 표현주의와 초현실주의가 생존의 꿈같고 허깨비 같은 성격을 강조하기 이전에는 생각할 수도 없었을 것이다. 이런 현대예술 경향에 단련된 눈초리만이 비로소 오페레타가 제2제정기의 천박하고 냉소적인 사회의 반영일뿐더러 동시에 그에 대한 자조의 한 형태라는 것, 이 세계의 현실성뿐 아니라 그 비현실성을 표현했다는 것, 한마디로 말해서 그것이 인생 자체의 오페레타 같은 성격 ── 이처럼 엄숙하고 냉정하고 비평적인 시대의 '오페레타 같은 성격'을 얘기하는 것

은 모순일지 모르지만 ── 으로부터 형성되어 나온 것임을 인식할 수 있었다.[116] 쟁기질하는 농부, 공장에서 일하는 노동자, 자기 일터에 앉아 있는 상인, 바르비종의 화가들, 크루아세(Croisset, 1846년 이후 30년 이상 플로베르가 칩거한 곳)의 플로베르 ── 이들은 물론 있는 그대로의 그들이었지만 그러나 지배계급, 뛰일리 궁과 흥청거리는 은행가의 세계, 방탕한 귀족들, 벼락출세한 신문기자와 사치에 젖은 여자들은 어딘가 실제 같지 않은 데가 있고 어쩐지 허깨비처럼 비현실적이며 덧없는 면을 가졌다. 이것이 바로 오페레타의 세계며, 그것은 당장에라도 허물어져버릴 것 같은 하나의 가설무대였던 것이다.

오페레타는 철저한 '자유방임'의 세계, 즉 경제적·사회적·도덕적 자유주의의 세계, 누구나 체제 자체를 문제 삼지 않는 한 자기가 원하는 것을 할 수 있는 세계의 산물이었다. 이 한계는 생각하기에 따라서는 대단히 넓고 그런가 하면 매우 좁기도 한 것이었다. 플로베르와 보들레르를 법정으로 불러냈던 바로 그 정부가 오펜바흐의 작품에서 가장 오만한 사회풍자와 궁정·군대·관료 같은 권위주의적인 제도에 대한 무례한 야유를 너그럽게 봐주었던 것이다. 그러나 정부가 그의 장난을 봐준 것은 사실상 그것이 위험하지 않았거나 혹은 위험하지 않게 보였기 때문이며, 체제에 대한 충성에 의심할 여지가 없고 그들의 만족을 위해 이런 무해한 농담 외에 다른 안전판이 필요 없던 관중만을 그가 상대했기 때문이다. 그 농담이 우리에게는 가시가 있는 것으로 보이지만 당시의 관중들은 오펜바흐의 갤럽(galop, 원을 그리며 추는 2/4박자의 경쾌한 춤 혹은 그 곡조)과 깡깡(cancan, 1830,40년대 빠리에서 유행한 춤으로 긴 치마를 입은 여자들이 아주 빠른 템포에 맞춰 다리를 번쩍번쩍 들어올리며 추는 춤)의 미친 듯한 리듬에서 우리가 들을 수 있는 불길한 낌새를 그냥 흘려넘겼다. 그러나 오페레타는 그렇게 전적으로 무해한

이방인이자 실향민으로서 오펜바흐는 현대사회에서 예술가의 지위와 모순을 첨예하게 느낄 수밖에 없었다. 앙드레 질 「자크 오펜바흐」, 1866년.

것만은 아니었다. 왜냐하면 오페레타에 심취한 사람들은 일종의 자기암시에 빠져든 것으로, 그들 스스로가 잠재적으로 그런 도취상태에 빠져들고 싶은 욕망에 차 있었기 때문이다. 오페레타가 사람들의 기강을 문란하게 한 것은 그것이 모든 '고상한' 것을 비웃거나 고전과 고전비극과 낭만주의 오페라에 대한 조소가 실상은 위장된 형태의 사회비평이었기 때문이 아니라, 권위를 원칙적으로 부정하지 않으면서 권위에 대한 신앙을 뒤흔들었기 때문이다. 오페레타의 부도덕성은 당시의 타락한 정권체제와 부패한 사회를 비판함에 있어 보여준 경솔한 관용의 태도에 있었으며, 예쁘장한 매춘부와 사치스런 멋쟁이와 믿지 않은 늙은 호색한들의 천박함이 무해한 듯이 보이게 한 데 있었다. 그 미온적이고 소심한 비판은 부패를 조장했을 뿐이다. 그러나 세속적으로 성공했고 무엇보다 성공을 좋아하며 그리고 그 성공이 이 게으르고 향락적인 사회의 존속과 결부되어

있던 예술가들에게서 그런 모호한 태도 이외의 다른 것을 기대할 수는 없었다. 오펜바흐는 독일 태생 유대인으로, 고향 없이 떠돌아다니는 음악가로서 이중으로 생활의 위협을 받는 예술가였다. 그는 프랑스의 수도에서, 이 부패하고 매혹적인 세계의 한가운데서 이중 삼중의 의미로 이방인이고 실향자며 냉담한 방관자로서의 자기를 느끼지 않을 수 없었다. 현대사회에서 예술가의 지위라는 문제, 그의 야심과 원한, 억지 자만심과 대중영합 사이의 모순을 오펜바흐는 대부분의 동료들보다 훨씬 강하게 느낄 수밖에 없었던 것이다. 그는 반항아도 아니고 진정한 민주주의자는 더구나 아니었다. 오히려 '철권'지배를 환영했으며 제2제정기의 정치제도에서 얻은 혜택을 최대의 마음의 평화로써 즐겼다. 그러나 그는 자기 주위의 모든 떠들썩한 움직임을 깜짝 놀란 아웃사이더의 냉혹하고 예리한 눈으로 바라보며, 그에게 생활의 성공을 가져다준 사회의 몰락을 뜻하지 않게 촉진하게 되었던 것이다.

오페레타의 성장은 음악에 대한 저널리즘(시사성)의 침투를 뜻한다. 소설, 연극, 미술에 뒤이어 이제 음악이 일상의 사건을 논평하게 된 것이다. 그러나 오페레타의 시사성은 시사적인 노래가사와 만담가의 재치에 국한된 것이 아니라 그 장르 전체가, 말하자면 상류사회의 스캔들 이야기로 채워진 가십란 같은 것이다. 하이네를 오펜바흐의 선구자로 부른 것은 적절한 일이다. 두 사람의 혈통, 기질, 사회적 위치는 대동소이하다. 그들은 둘 다 타고난 저널리스트요 비판정신과 실천력의 소유자들로서, 사회의 목표 및 방법과 결코 화해하지 않으면서도 사회 바깥에서가 아니라 사회와 더불어 그 속에서 살기를 원했다. 하이네는 본래 7월왕정과 제2제정기 빠리라는 국제도시에서 마이어베어(G. Meyerbeer, 1791~1864. 그랜드오페라를 주도한 독일 태생의 작곡가)와 오펜바흐와 똑같이 성공할 소지가 있었으나,

오펜바흐의 작품은 자기 시대
의 가장 특징적인 모습들을 담
아 세계박람회에서도 큰 인기
를 끌었다. 샤를 모랑·에두아
르 리우가 그린 오펜바흐의
오페레타 「게롤슈타인 대공
비」 1막 공연 장면, 1867년 4월
12일 바리에떼 극장.

다만 좀더 운이 좋았던 그의 동향인들이 이용한 국제적인 전달수단을 갖
지 못했다. 마이어베어와 오펜바흐가 프랑스의 수도와 전문명세계를 석
권한 데 비해 하이네의 명성은 비교적 좁은 써클에만 국한되어 있었던
것이다. 그들은 프랑스 예술의 가장 특징적인 두 장르를 창조했을 뿐 아
니라 프랑스인 동료들보다 더 충실하고 더 포괄적으로 당대 빠리 사람들
의 취미를 대변했다. 오펜바흐는 그야말로 자기 시대의 축도(縮圖)로 간주
될 수 있는데, 그의 작품은 그 시대의 가장 특징적이고 독자적인 모습들
을 담고 있다. 동시대인들 자신이 벌써 그를 그처럼 대표적이라 느끼고
빠리의 정신과 동일시했으며, 그의 예술을 고전적 프랑스 전통의 계승으
로 치부했다. '오펜바흐조'라는 것이 활기와 충일의 느낌 속에 서구를 통
일했다.[117] 그의 작품 「게롤슈타인 대공비」(La Grande-Duchesse de Gérolstein)는
1867년 만국박람회에서 가장 오랫동안 크게 인기를 끌어, 빠리를 방문한
수많은 왕족·귀족들이 프랑스 수도의 난봉꾼이나 지방 소시민과 마찬가

지로 오르땅스 슈네데르(Hortense Schneider)가 주인공 역을 맡아 절찬을 받은 이 작품에 열광했다. 러시아 황제는 빠리에 도착한 지 세시간 만에 벌써 떼아트르 데 바리에떼(Théâtre des Variété, 1807년 개관한 보드빌이나 오페레타를 공연하는 극장)의 관람석에 와 앉았고, 비스마르크(Otto von Bismarck)는 겉으로는 좀더 참을성을 보였어도 왕과 왕후와 마찬가지로 넋을 잃었다. 로시니(G. A. Rossini)는 오펜바흐를 '샹젤리제의 모차르트'라 불렀으며, 바그너도 이 판단에 동의했다(물론 선망의 라이벌이 죽은 뒤에야 그랬지만).

오페레타는 1855년과 1867년의 두 만국박람회 사이의 기간에 성황을 누렸다. 1860년대 말의 정치적 불안 이후에는 그렇게 근심 없는, 혹은 근심 없고 안전하다고 믿으려는 관중이 사라졌다. 제2제정기와 더불어 오페레타의 황금시대는 종말에 이른다. 그뒤의 세대들이 오페레타에서 얻은 즐거움은 그것이 현재를 직접 실감나게 표현한 장르여서가 아니라, 다른 어느 장르보다도 그들 마음속에서 '좋았던 옛 시절'과 더 직접적으로 연관되었기 때문이다. 이 연상작용 덕택에 오페레타는 '세기말'(fin de siècle)의 격변을 견뎌냈고, 빈처럼 정신적으로 불안정한 도시에서 2차대전에 이르기까지 과거를 감상적으로 이상화하는 가장 인기있는 형태로 남게 되었던 것이다. 이 세기 말의 10~20년간의 체험은 유럽 일부에서는 나뽈레옹 3세와 오펜바흐의 이름과, 다른 일부에서는 프란츠 요제프(Franz Joseph) 황제와 요한 슈트라우스(Johann Strauß)의 이름에 결부되어 있는 '좋았던 옛 시절'의 개념을 뒤바꿔놓았다. 1848~70년까지 도처에서 억압되었던 계급투쟁이 이 세기 말경에 다시 폭발해 반동의 수혜자로서의 부르주아지의 지배를 위협했다. 오페레타는 이제 근심과 위험이 없는 행복한 생활의, 그러나 현실에는 결코 존재하지 않는 전원 풍경의 그림처럼 보이게 되었다.

| 그랜드오페라

써커스와 버라이어티쇼와 레뷰(revue, 노래, 춤, 음악을 엮은 경쾌한 풍자희극. 19세기 빠리에서 한해의 사건을 모아 풍자한 희극에서 유래한다)가 본격연극을 밀어내리라는 공꾸르 형제의 예언은 옳았다. 여기에다 그 회화적 성격과 화려하고 전시적인 면에서 이 세가지 쇼 형식과 어깨를 나란히 하는 영화를 덧붙인다면 공꾸르 형제의 예언은 완벽해지는 셈이다. 오페레타는 레뷰와 버라이어티쇼에 가장 가깝게 접근했다. 그러나 그것은 결코 쇼적 요소가 연극적 요소를 압도한 최초의 형식은 아니었다. 진정한 전환은 7월왕정 기간 중 '그랜드오페라'의 출현과 더불어 일어났다. 물론 시각적 요소는 옛날부터 연극의 불가결한 구성요소를 이루어왔고 거듭해서 극적·청각적 요소보다 우위를 차지해온 것이 사실이기는 하다. 이것은 무엇보다 바로끄 연극의 경우에 그랬는데, 거기서는 공연의 축제적 성격, 즉 장식·의상·춤·행렬 등이 때때로 다른 모든 것을 휩쓸었다. 벼락부자의 문화였던 7월왕정과 제2제정기 부르주아 문화는 연극에서도 거대한 것, 사람의 눈을 끄는 것을 찾았으며, 그 자체의 정신적 위대성이 결핍된 만큼 더욱 표면적인 위대성을 과장했다. 실상 한 사회가 웅장하고 화려하며 야심에 찬 형식으로 스스로를 드러내고자 할 때 그 밑바닥에는 두가지 다른 충동이 있는데, 하나는 자연스러운 실제 생활방식으로서 장대함에 대한 욕구이고, 다른 하나는 다소 통렬한 결함의 과잉보상으로서의 굉장한 것에 대한 갈망이다. 17세기 바로끄는 절대주의 궁정과 귀족이 자연스럽게 숨 쉬고 움직이던 장대함에 대응하며, 19세기의 사이비 바로끄는 새로 득세한 부르주아지가 그들 자신에게 결여된 이 장대함을 자기 것으로 만들었으면 하는 야망을 반영한 것이었다. 겉치레를 위해, 화려한 장면과 배경을 위해, 효과의 누적과 고조를 위해 다른 어느 예술보다 더 많은 가능성을 제

마이어베어의 오페라는 하나의 거대한 버라이어티 쇼를 연상시킨다. 루이쥘 아르노가
그린 마이어베어의 오페라 「악마 로베르」 공연 장면, 1854년 쌀 르뻴레띠에 극장.

공했기 때문에 오페라는 부르주아지가 애호하는 장르가 되었다. 마이어
베어가 만든 오페라 유형은 모든 무대의 매력을 결합하고 청각뿐 아니라
그와 동시에 시각에 호소하는 음악과 노래와 춤의 이질적 혼합체를 창조
해 그 모든 요소가 관중을 현혹하고 압도하도록 되어 있었다. 마이어베어
의 오페라는 하나의 거대한 버라이어티쇼로서, 그 통일성은 음악형식의
절대적 우위에 있다기보다 오히려 무대 위에서 움직이는 볼거리의 리듬
감에 있었다.[118] 그것은 음악과 아무런 내적 연관도 없는 관중을 위해서
마련된 것이었다.

'종합예술'(Gesamtkunstwerk)이란 관념은 여기서 바그너보다 훨씬 앞서 그 모습을 드러냈고, 아직 아무도 그것을 계획적으로 정식화할 생각을 하기 전부터 당시 사람들의 어떤 필요를 표현했다. 실제로 일종의 오라토리오(oratorio, 성가극)일 뿐이었던 그리스 비극을 분석함으로써 바그너는 오페라의 복합적 성격을 정당화하고자 했으나, 그 정당화의 욕망 자체는 마이어베어 이래 점차 '양식과 형식을 잃어갈' 위험에 처해온 가극이란 장르의 바로끄적 혼합성에서 나온 것이다. 「뉘른베르크의 명가수들」 (Die Meistersänger von Nürnberg, 1868년 6월 21일 초연된 바그너의 오페라)과 「아이다」 (Aïda, 1871년 12월 14일 초연된 베르디G. Verdi의 오페라)에 여전히 통용되며 아마도 초기 이딸리아 오페라보다 더 엄격한 인습을 지닌 '그랜드오페라'의 권위는[119] 프랑스 부르주아지의 문화가 전유럽에 걸쳐 모범이 되고 어디서나 진정한 필요는 사회적 조건에 근거를 둔다는 사실에 기인했던 것이다. 마이어베어 오페라의 복합성은 다른 어느 예술보다도 이런 필요를 더 완전하고 쉽게 만족시켜주었다. 그것은 활용할 수 있는 여러 수단 — 거대한 오케스트라, 굉장한 무대, 엄청난 합창단 — 을 하나의 전체로 조직하여 오로지 관객을 휘어잡고 압도하여 굴복시키고자 했다. 무엇보다 거창한 피날레가 노리는 바가 이것이었는데, 거기에 때때로 새롭고 강렬한 몇가지 효과가 없었던 것은 아니지만 모차르트 음악의 깊은 인간미와 로시니의 피날레에서 보이는 흥겨운 우아함 같은 것은 조금도 없었다. 우리가 흔히 '오페라적'이라고 부르는 것 — 어마어마한 규모의 무대장치, 내용 없는 강조, 과장된 호통, 억지로 꾸며낸 감정과 대사 등 — 은 그러나 결코 마이어베어의 창작이 아니며, 또한 당시의 오페라에만 국한된 것도 아니다. 플로베르처럼 까다로운 취미의 예술가조차도 이런 연극적 요소에서 완전히 자유롭지는 않다. 그것은 이 세대가 물려준 낭만적 유산의 일

부로서, 빅또르 위고도 마이어베어에 못지않게 이러한 발전에 한몫했던 것이다.

바그너의 예술

당대의 모든 중요한 대표자들 중에서 리하르트 바그너는 마이어베어의 오페라 양식에 가장 가까이 있다. 그것은 그가 자기 작품을 살아 있는 예술전통과 연결시키고자 해서만이 아니라, 누구보다도 성공이라는 데에 민감했기 때문이다. 제대로 지적된 것처럼 개인적 체험과 개인적 발견에서 출발해 자기 나름의 어떤 매너리즘으로 끝나는 보통 예술가들의 전형적 코스와 반대로, 그는 당대의 지배적 인습들을 아무런 내적 저항 없이 받아들였다가 점차 자기의 길을 찾아 독창성에 이른다.[120] 하지만 바그너가 '그랜드오페라'에서 출발했다는 사실 자체보다 훨씬 더 주목할 만한 것은 가장 내면적이고 사적이며 가장 승화된 감정의 표현을 제2제정기의 화려한 허식과 결합시킨 형식에 그가 계속 집착했다는 사실이다. 왜냐하면 무대장치가 우위에 선 철저한 구경거리 오페라로 꼽힐 수 있는 것은 초기작인 「리엔치」(Rienzi)와 「탄호이저」(Tannhäuser)만이 아니며 「뉘른베르크의 명가수들」과 「파르지팔」(Parsifal) 역시 모든 감각을 동원하고 모든 기대를 능가하려는 일종의 음악적 전시품이기 때문이다. 바그너는 마이어베어와 졸라와 마찬가지로 장대한 것과 군중적인 것을 몹시 좋아하며, 위고와 뒤마 2세에 못지않게 타고난 연극인이고, 니체(F. W. Nietzsche)의 말을 빌리자면 '배우'이자 '모방광'이다.[121] 그러나 그의 연극성은 결코 오페라의 결과가 아니고, 오히려 그의 오페라가 무차별한 연극적 취미와 소리 높여 허세를 부리는 본성의 표현이다. 마이어베어와 나뽈레옹 3세, 빠이바(La Païva, Esther Lachmann, 1819~84. 19세기 프랑스에서 명성을 떨친 화류계

바그너의 화려하고 웅장한 것에 대한 애호는 오페라 무대장치에도 반영되었다. 한스 마카르트가 그린 바그너 오페라 「니벨룽겐의 반지」의 한 장면 「니벨룽겐의 반지가 라인 강에 가라앉다」, 1882~84년.

여성), 혹은 졸라와 마찬가지로 그는 요란하고 비싸고 풍만한 것을 사랑하는데, 그가 마카르트(H. Makart, 1840~84. 오스트리아의 역사화가)에게 무대 배경화를 부탁했다는 사실을 모르더라도 그의 오페라와 비단·벨벳·금실 자수·화려한 가구·양탄자·문간의 커튼 등으로 채워진 당시의 쌀롱 사이의 공통점을 알아보기는 어렵지 않다.[122] 그러나 거대하고 풍성한 것에 대한 추구는 바그너에게 있어서 좀더 복잡한 기원을 가진다. 그것은 마카르트뿐만 아니라 들라크루아에게도 이어지는 것이다. 「사르다나팔루스의 죽음」(들라크루아의 1829년 그림)과 「신들의 황혼」(Götterdämmerung, 1876년 8월 17일 초연된 바그너의 오페라) 사이에는 빠리 사람들의 '그랜드오페라'의 호화로운 화려함과 바이로이트 축제(Bayreuther Festspiele, 독일 바이에른 주 바이로이트에서 매년 7~8월에 바그너의 오페라를 공연하는 음악축제) 행사 사이와 똑같이 밀접한 관계

가 있다. 그러나 이야기가 이것으로 끝나는 것도 아니다. 바그너의 관능주의는 단순한 장식 취미보다 더 근본적일뿐더러, '피와 죽음과 육욕'을 신비화한 당시의 사조보다 더 근원적이고 본질적이다. 19세기의 가장 감수성 있던 많은 사람들에게 그의 작품이 예술의 정수를, 즉 음악의 의미와 배후 원리를 최초로 드러낸 모범적인 예를 뜻했던 것은 이유가 없지 않다. 그것은 분명히 낭만주의의 최후이자 아마 최대의 개화였고, 오늘날까지 살아 있는 유일한 형태의 낭만주의인 것이다. 낭만주의가 동시대인들에게 얼마나 큰 황홀감을 불러일으켰으며 또한 얼마나 모든 죽은 인습에 대한 반항으로, 이제까지 금지되었던 새롭고 복된 세계의 발견으로 느껴졌는가를 바그너의 작품처럼 우리에게 실감시켜주는 것은 없다. 그 자신은 조금도 음악적이지 않았으나 그 억양이 우리에게 「트리스탄과 이졸데」(Tristan und Isolde)와 똑같은 행복감을 유발하는 유일한 바그너의 동시대인 보들레르가 동시에 바그너 예술의 의미를 최초로 인식한 사람이었다는 것은, 언뜻 보면 놀랍고 당시의 일반적 풍조를 떠나서는 설명될 수 없는 것이지만, 또한 충분히 이해가 가는 일이기도 하다.

보들레르와 바그너는 지나치게 흥분된 신경, 마취상태와 환각효과에 대한 집념 등의 공통점 외에도 유사종교적 감정과 구원에의 낭만적 소망을 공유하고 있다. 바그너는 또 불타는 듯한 색채와 화사한 형식에 대한 취향 외에도 천재적 딜레땅띠슴과 자기 작품에 대한 내성적 관계로써 플로베르와 연결된다. 바그너는 플로베르와 마찬가지로 자연스러운 태생적 재능이 적고, 거의 강압적이고 절망적으로 자신에게서 작품을 쥐어짜내며, 마찬가지로 예술 자체도 별로 신뢰하지 않았다. 니체가 지적한 대로 위대한 대가들 중에서 스물여덟살이나 되어서도 바그너처럼 그렇게 조잡한 음악가였던 사람은 아무도 없으며, 플로베르라는 예외를 빼고는

확실히 어떤 위대한 예술가도 그처럼 오랫동안 자기의 소질을 의심한 이는 없다. 두 사람은 모두 예술을 그들 삶에 부과된 고문으로 느꼈고, 예술이 자기와 삶의 향유 사이를 가로막고 있다는 감정을 가졌으며, 현실과 예술, 인생의 '소유'와 그 '표현' 사이의 심연을 메울 수 없다고 여겼다. 그들은 자기중심주의와 심미주의에 대한 희망 없고 끝없는 싸움을 계속했던 후기 낭만파 세대의 같은 일원이었던 것이다.

03_ 영국과 러시아의 사회소설

영국에서 시작된 산업혁명은 역시 그 나라에서 가장 풍성한 결실을 거두었고, 또 가장 떠들썩하고 열렬한 저항을 불러일으켰다. 그러나 여기에 퍼부어진 비난들은 지배계급이 사회혁명을 더욱 강력하고 효과적으로 억누르는 데 조금도 방해가 되지 않았다. 이러한 혁명적 노력이 좌절한 결과 프랑스에서는 일부 지식인과 문학가 들이 혁명을 겪고 난 다음 반민주적 태도로 돌아서기 시작한 데 반해, 영국 지식인들은 반드시 혁명적이지는 않더라도 어쨌든 기본적으로 급진적인 견해를 갖지 않을 수 없었다. 그러나 두 나라의 지적 엘리트들에게서 보이는 가장 현저한 사고방식의 차이는 프랑스인들이 혁명과 민주주의에 대해 어떤 태도를 지니든 간에 언제나 확고한 합리주의자였던 반면, 영국인들은 그들의 급진적인 입장과 산업주의에 대한 반대에도 불구하고, 때로는 바로 그 지배계급에 대한 반대 때문에 절망적인 비합리주의자가 되었고, 독일 낭만파의 애매한 이상주의에서 안식을 구했다는 점이다. 이상한 얘기지만 이곳 영국에서는 자본가와 공리주의자 들이 자유경쟁과 분업의 원칙을 거부한 그들의

적보다 계몽사상과 더 밀접하게 결합되어 있었다. 여하튼, 사상사적 관점에서 볼 때 기계파괴적 이상주의자가 반동적이고, 물질주의자와 자본가들이 도리어 합리주의와 진보를 대변했던 것이다.

이상주의자와 공리주의자

경제적 자유는 정치적 자유주의와 동일한 역사적 기원을 갖는다. 둘 다 계몽주의의 성과로 나타났으며 논리적으로 상호 분리될 수 없는 것이다. 개인적 자유와 개인주의라는 입장을 택하는 즉시 또한 자유경쟁의 타당성을 인권의 불가결한 한 요소로 인정하지 않을 수 없었다. 시민계급의 해방은 봉건주의 해체에 필요한 하나의 단계인 동시에 경제활동이 중세의 속박과 제한에서 벗어날 것을 미리 전제한 것이었다. 시민계급과 귀족계급의 동등권은 자본주의 이전의 경제형태가 점차 극복, 해소되어가는 발전의 결과로만 설명될 수 있는 것이며, 경제활동이 완전한 자율 단계에 이르고 시민계급이 봉건적 계급체제의 엄격한 제약들을 타파하고 난 뒤에야 비로소 자유경쟁의 무질서상태에서 사회를 해방한다는 데에 생각이 미칠 수 있었다. 하지만 체제 자체를 문제 삼지 않고 자본주의의 개별 현상들을 공격한다는 것은 무의미한 일이기도 했다. 자본주의 경제가 문제시되지 않고 당연한 것으로 남아 있는 한, 그에 따른 악폐를 순전히 박애주의적으로 완화하는 일 이상의 어떤 것도 논의될 수 없었다. 그리고 합리주의와 자유주의의 원칙을 고수하는 것이 악폐를 최종적으로 제거할 수 있는 유일한 길이었다. 오로지 필요한 것은 자유 개념을 그 부르주아적 한계를 넘어서서 파악하는 것이었다. 본래 의도가 아무리 훌륭하고 정직하다 하더라도 이성과 자유주의 이념 자체를 포기하면 걷잡을 수 없는 직관론과 정신적 미숙함으로 떨어질 수밖에 없었다. 이런 위험을 우리

는 늘 칼라일(T. Carlyle, 1795~1881. 물질주의·공리주의를 반대하고 인간 정신의 이상주의를 제창한 영국 사상가)에게서 느끼는 바이고, 또한 그것은 대부분의 빅토리아 시대(1837~1901) 사상가들의 이상주의를 위협하는 것인데, 당대의 유명한 타협, 전통과 진보 사이에서 추구된 당시의 중도노선을 가장 뚜렷이 보여주는 것은 그들 정신적 지도자의 과거를 동경하는 낭만주의적 반항정신이다. 대표적인 빅토리아인 중에서 전혀 타협의 여지를 남겨두지 않은 사람은 아무도 없으며, 그 결과 생긴 모호성으로 인해 디킨스 같은 진짜 급진파조차도 그 정치적 영향력이 약화된다. 프랑스 지식인들은 혁명이냐 부르주아적 태도냐 사이에서 선택을 강요당한다고 느꼈고, 설사 그 선택에 때때로 감정의 분열이 뒤따르는 경우에도 여하튼 선택은 명확하고 결정적이었다. 이에 반해 영국에서는 산업주의에 반대한 지식인집단이 자본주의 부르주아 자신과 똑같이 보수적이고 심지어 때로는 그보다 더 반동적인 세계관을 기초로 하고 있었다.

산업주의의 경제적 원리를 대변한 공리주의자들은 애덤 스미스(Adam Smith)의 제자들로서, 그들은 저절로 움직이도록 방임하는 경제가 자유주의 정신에 맞을 뿐만 아니라 일반대중의 이익에도 가장 잘 합치된다는 이론을 주창했다. 그러나 여기서 이상주의자들에게 가장 강한 반발을 불러일으킨 것은 정말 변호하기 힘든 이 이론의 결함들이라기보다 오히려 이기적 본능을 인간 행위의 궁극적 원리라고 설명하는 숙명론과, 인간의 이기주의라는 사실로부터 경제·사회생활의 여러 법칙을 수학적 필연성에 의해 도출할 수 있다고 믿는 태도였다. 이처럼 인간을 호모 에코노미쿠스(homo economicus, 경제적 인간)로 환원하는 데 대한 이상주의자들의 항의는, 직접적 현실체험에서 추상된 사고와 합리주의에 대해 낭만주의적 생철학(Lebensphilosophie), 즉 삶이란 논리적으로 다 파헤쳐지거나 이론의 틀

에 종속될 수 없다는 신앙이 언제나 제기하는 항의였다. 공리주의에 대한 반동이 제2의 낭만주의를 낳았는데, 이 제2의 낭만주의에서는 사회 불의에 대한 투쟁과 '음울한 학문'(dismal science, 칼라일이 경제학을 비꼬아서 한 말)의 구체적 학설에 대한 반대보다, 반공리주의자들로서 해결할 능력도 의욕도 없는 문제에 가득 찬 현재로부터 버크(E. Burke)와 콜리지(S. T. Coleridge)와 독일 낭만주의의 비합리주의로 도피하려는 충동이 훨씬 더 큰 역할을 했다. 특히 칼라일에게 있어서 국가의 간섭을 바라는 외침은 인도적·이타적 감정의 표현인 동시에 반자유주의 경향의 표현이었으며, 원자화된 사회에 대한 그의 탄식은 진정한 공동체에 대한 욕망만이 아니라 존경과 위엄을 갖춘 독재자에 대한 갈망을 나타냈다.

| 제2의 낭만주의 운동

영국 낭만주의의 전성기가 끝난 1815년경에는 반낭만주의적 합리주의가 대두하여 1832년의 선거법 개정, 새 의회 개원 및 시민계급의 승리와 더불어 그 절정에 이른다. 성공한 부르주아지는 점점 더 보수적으로 되고, 민주주의적 노력에 대해 본질적으로 다시 낭만적 성격을 지닌 반동의 자세를 취한다. 합리주의 영국에 곁들여 감상적 영국이 나타나며, 냉혹하고 명백하게 생각하는 완고한 자본가들이 박애주의적 개혁사상에 추파를 던진다. 경제적 자유주의에 대한 이론적 반발이란 그러므로 결국 부르주아지 내적인 용무, 일종의 도덕적 자기구제인 것이다. 이 반발의 주체는 실생활에서 경제자유의 원칙을 대표하는 바로 그 계층이며, 그 이론적 반발은 빅토리아 시대의 타협에서 물질주의 및 이기주의와 평형을 이루는 요소가 된다.

1832~48년은 가장 날카로운 사회적 위기의 시대이자 자본과 노동 사

이의 유혈충돌로 점철된 불안의 시기다. 선거법 개정 이후 영국 노동계급은 1830년 이후의 프랑스 노동자와 똑같은 대우를 부르주아지에게서 받았다. 그리하여 귀족과 일반대중은 공동의 적인 자본주의적 시민계급과의 싸움에서 어느정도 수난의 동지이자 희생의 동료가 된다. 실상 이런 일시적 관계는 결코 진정한 이해공동체와 동지관계로 발전할 수 없지만, 칼라일 같은 정서적 성향의 사상가에게 사태의 진상을 감추고 자본주의에 대한 투쟁을 지나간 역사에 대한 낭만적·반동적 열정으로 변질시키기에는 충분한 것이었다. 부르주아지에 대한 증오가 엄격하고 냉혹한 자연주의로 표현된 프랑스에서와 달리, 17세기 이후 아무런 혁명도 겪지 않았으며 프랑스인의 정치적 경험과 실패도 당해본 바 없는 영국에서는 그리하여 앞서 얘기한 제2의 낭만주의 운동이 성립한다. 프랑스에서는 19세기 중엽에 운동으로서의 낭만주의는 해소되며, 그것과의 씨름은 정도의 차는 있으나 어쨌든 사적인 성격을 띠게 된다. 영국 상황은 이와 다르게 전개되는데, 여기서는 합리주의 경향과 비합리주의 경향 사이의 적대관계가 예컨대 플로베르의 경우에서처럼 결코 하나의 내적 투쟁으로 제한되지 않고, 디즈레일리(B. Disraeli, 1804~81. 수상을 지낸 영국 정치가, 소설가)의 '두개의 국가'(디즈레일리는 당시의 영국이 사실상 빈부 두 국가로 갈라져 있다고 말했다)보다 실제로 훨씬 더 이질적인 성격을 지닌 두 진영으로 갈라진다. 여기서도 역시 발전의 기본 방향은 서구 전체와 마찬가지로 실증주의 쪽으로, 즉 합리주의·자연주의 원칙과 조화되는 쪽으로 기울어진다. 정치와 경제의 실권자, 기술자와 학자뿐만 아니라 일상적 직업에 종사하는 실무자와 일반인들도 합리주의적이고 비전통주의적으로 생각하게 된다. 그러나 당대의 문학은 낭만적 향수로 가득 차 있으며, 자본주의 경제와 상업주의와 근대사회의 사정없이 비인간적인 경쟁과 싸늘한 현실

의 법칙들이 없는 중세와 유토피아에 대한 동경으로 채워져 있다. 디즈레일리의 봉건주의는 정치적 낭만주의고, '옥스퍼드 운동'(1883년경부터 옥스퍼드 대학에서 주창한 영국 국교준봉國教遵奉운동)은 종교적 낭만주의며, 칼라일의 당대 문화 비판은 사회적 낭만주의고, 러스킨(J. Ruskin, 1819~1900. 영국의 미술평론가, 사회사상가)의 예술철학은 미학적 낭만주의로서, 이 모든 이론과 경향은 자유주의와 합리주의를 거부하고 현재의 복잡한 문제를 떠나서 더 높은 초인간적·초자연적 질서에서, 개인주의·자유주의 사회의 혼란을 벗어난 어떤 영구불변의 상태에서 피난처를 구한다. 가장 크고 유혹적인 목소리는 칼라일의 음성으로서, 그는 무솔리니(B. Mussolini)와 히틀러(A. Hitler)로의 길을 준비한 '마술 피리를 부는 사나이'들 중에서 최초이자 가장 개성적인 인물이었다. 왜냐하면 그가 발휘한 영향력이 어떤 점에서는 아무리 중요하고 큰 성과를 낸 것이었다 하더라도, 그리고 문화형태의 정신적 직접성을 위한 투쟁에서 19세기가 그에게 아무리 많은 것을 힘입었다 하더라도, 그는 역시 혼란스러운 두뇌의 소유자였고 무한과 영원에 대한 열광, 초인의 윤리와 영웅숭배 등의 자욱한 안개와 연기의 구름으로 몇세대 사람들에게 객관적 사실을 흐리거나 숨긴 장본인이기 때문이다.

| 러스킨의 심미적 이상주의

러스킨은 칼라일의 직접적인 후계자이다. 그는 칼라일에게서 산업주의와 자유주의에 반대하는 논지를 이어받고, 영혼과 신이 사라져버린 근대문명에 대한 칼라일의 탄식을 되풀이하며, 중세와 기독교적 서구 공동체 문화에 대한 열광을 나누어가졌다. 그러나 그는 스승의 추상적인 영웅숭배를 실체 있는 미의 예찬으로, 막연한 사회적 낭만주의를 구체적 과업

러스킨의 이론과 라파엘전파의 예술은 빅토리아 시대 영국의 인습적인 세계관과
예술관에 대한 저항으로서 등장한다. 윌리엄 다우니 「윌리엄 벨 스콧, 존 러스킨,
단테 게이브리얼 로세티」(왼쪽부터), 1863년 6월 29일.

과 분명히 정의할 수 있는 목표를 가진 하나의 심미적 이상주의로 변형
했다. 러스킨 이론의 시대성과 현실성을 무엇보다 잘 말해주는 것은 그가
라파엘전파(Pre-Raphaelitism, 1848년 런던에서 형성된 예술운동으로, 라파엘로 이전의 사
실적이고 소박한 화풍을 모범으로 삼는 유파. 헌트W. H. Hunt, 로세티D. G. Rossetti, 밀레이J.
E. Millais 등이 대표적 화가다)같이 이 시대의 대표적으로 중요한 운동의 대변인
이 될 수 있었다는 사실이다. 그의 이념과 이상 ― 무엇보다 르네상스 예
술에 대한 반발, 거창하고 위압적이며 자기만족적이고 독재적인 형식에
대한 반발과 고전주의 이전의 '고딕' 예술로의 복귀 및 '원시예술'의 겸손
하고 영적인 표현양식으로의 복귀 ― 은 널리 퍼져 있었으며, 그것들은
사회 전체를 사로잡은 일반적 문화위기의 증상이었다. 러스킨의 이론과
라파엘전파의 예술은 똑같은 정신상태에서 유래했으며, 똑같이 빅토리
아 시대 영국의 인습적인 세계관과 예술관에 대한 항거로서 등장한다. 라

빅토리아 시대 관능성과 자발성에 대한 철저한 두려움은 솔직하지 못해 오히려 보기 거북한 춘화로 나타나기도 했다. 필립 허모지니스 캘더론 「헝가리의 성 엘리자베스의 금욕 서원」, 1891년.

파엘전파는 러스킨이 르네상스 이래 예술의 퇴보로 해석한 바를 당대 아카데미즘에서 발견하고 그것과 투쟁했다. 그들은 고전주의와 라파엘파의 미적 규범에, 즉 부르주아지가 자기들의 명망과 청교도적 도덕 및 높은 이상과 시적 감수성의 증거로 삼고자 한 공허한 형식주의와 예술 창작의 매끈한 세련성에 공격의 화살을 겨눈다. 빅토리아 시대의 시민계급은 '고귀한 예술'이란 관념에 사로잡혀 있는데,[123] 그들의 건축과 회화와 공예를 지배한 악취미는 근본적으로 자기 본성의 생생한 직접적 표현을 휘감은 허세와 자기기만의 결과다.

빅토리아 시대 회화의 주제는 역사·시·일화로 가득하다. 그것은 극단적으로 '문학적인' 회화인데, 문학적 요소를 많이 포함해서라기보다 회화적 가치가 너무나도 빈약해서 유감스러운 하나의 잡종예술이다. 프랑스 미술의 순수하고 화려한 화풍을 영국에 발붙이기 어렵게 한 것은 무엇보다도 관능성과 자발성에 대한 철저한 두려움이다. 그러나 쫓겨났던 자연은 뒷문으로 다시 숨어들어온다. ─ 빅토리아 시대 악취미의 독특한 기념관인 챈트리 컬렉션(Chantrey Collection, 영국의 조각가 프랜시스 챈트리의 기금으로 왕립 아카데미가 구입한 미술작품들)에는 속세를 떠나면서 세속의 옷을 모두 벗어버린 한 수녀의 그림이 있다. 그녀는 완전한 나체로 등불이 희미하게 비치는 교회 제단 앞에 무릎을 꿇고, 뒤에 서 있는 수도사들을 향해 유혹하는 듯한 자세로 부드러운 몸을 돌리고 있다. 이 그림보다 더 보기 거북한 것을 상상하기는 곤란한데, 그것은 가장 솔직하지 못하기 때문에 가장 나쁜 유의 춘화에 속하는 것이다.

라파엘전파

라파엘전파의 그림은 빅토리아 시대의 다른 모든 예술과 똑같이 문학

적이요 '시적'이다. 그러면서도 그것은 본질적으로 비회화적인 주제, 즉 그림으로는 완전히 표현할 수 없는 주제들을 어떤 회화적 가치와 연결하는데, 그 결과는 대단히 매력적일뿐더러 새롭다. 빅토리아 시대의 정신주의, 그 역사적·종교적·시적 테마, 종교적 알레고리, 그리고 동화의 상징성을 풀잎 하나, 치마 주름 하나 놓치지 않고 상세한 부분까지 그대로 재생하는 일종의 사실주의와 결합하는 것이다. 이 꼼꼼한 정밀함은 유럽 예술 일반의 자연주의 경향과 일치할 뿐만 아니라, 동시에 흠잡을 데 없는 기술과 세심한 기법에서 미적 가치의 기준을 보는 저 부르주아 노동윤리에 합치한다. 이 빅토리아 시대의 이상에 발맞추어 라파엘전파는 기교적 능력과 모방술 및 마지막 손질의 징표들을 과시했다. 그들의 그림은 아카데믹한 화가들의 그림과 똑같이 말쑥하게 다듬어져 있어서 우리는 라파엘전파와 다른 빅토리아 시대 화가들 사이의 어떤 대립을, 예컨대 프랑스에서 자연주의자와 정통파 사이의 차이에 비해 훨씬 덜 날카롭게 느낀다. 라파엘전파는 대부분의 빅토리아인들처럼 이상주의자이며 도덕가이고 위선적인 관능주의자인 것이다. 그들은 그들의 예술관이 모순에 가득 찬 점에서나 자기들의 체험을 예술로 표현하기를 어색해하고 두려워한다는 점에서나 빅토리아 시대의 다른 사람들과 다를 바 없었다. 그들이 그들의 표현수단인 예술 앞에서 너무나 청교도적인 수줍음과 당혹감에 차 있기 때문에, 우리는 그들의 작품을 대할 때 설령 천부적 재능을 인정하는 경우에도 언제나 소심하달 수밖에 없는 어떤 딜레땅띠슴의 느낌을 가지게 된다. 작가와 작품 사이의 이러한 거리는 모든 라파엘전파 그림의 근본속성인 장식미술적 인상을 더욱더 짙게 한다. 그들의 그림이 인공적이고 부자연스러우면서도 기품있고 예쁘장해 보이며, 항상 어딘가 양탄자 장식같이 비현실적이고 격식화된 성질을 지니는 것은 이 때문이다. 현대 상

라파엘전파는 빅토리아 시대의 정신주의와 역사적·종교적 테마를 사실적으로 세밀하게 재생하는 새롭고 매력적인 화풍을 보여준다. 단테 게이브리얼 로세티「복자 베아트리체」(위), 1864~70년경; 존 에버렛 밀레이「오필리아」(아래), 1851~52년.

징주의의 지나치게 정밀하고 지적이며 서정성을 지님에도 불구하고 차가운 특징, 신낭만주의의 냉혹한 우아함과 얼마간 꾸며낸 듯한 무뚝뚝함, 세기 전환기 예술의 억지 수줍음과 절제, 그 은밀함과 비밀주의 등은 부분적으로 빅토리아 시대의 이 인공적인 양식에 그 기원이 있는 것이다.

라파엘전파의 미술은 하나의 심미주의 운동, 극진한 미의 예찬, 예술을 근거로 한 생활의 평가였다. 그러나 그것은 러스킨의 예술철학 자체가 이미 그런 것처럼 '예술을 위한 예술'과 동일시되어서는 안된다. 예술의 최고 가치가 '선량하고 위대한 영혼'의 표현에 있다는 명제는[124] 모든 라파엘전파의 확신과 일치했다. 그들이 명랑하고 향락적인 형식주의자들인 것은 사실이나, 그들은 자기들의 형식유희가 더 높은 목적과 교육적 효과를 가진다는 신념으로 살았다. 그들의 낭만적 의고풍과 자연주의적 세부 묘사가 서로 모순된 것과 똑같이 그들의 심미주의와 도덕주의 사이에도 커다란 모순이 존재한다.[125] 똑같은 빅토리아적 모순이 러스킨의 저작에서도 드러나는데, 그의 향락적 예술열은 결코 그가 주창한 사회적 복음과 늘 양립하지는 않았다. 이 복음에 따르면 완전한 미란 완전한 정의와 연대가 지배하는 집단에서만 가능하다. 위대한 예술은 도덕적으로 건강한 사회의 표현이며, 물질주의와 기계화의 시대에 아름다움에 대한 정서와 훌륭한 작품을 창조하는 능력은 시들지 않을 수 없다. 칼라일은 이미 '금전적 연계'와 기계적 생산방식으로 인간의 영혼을 무디게 하여 죽이는 근대 자본주의 사회에 대해서 상투화된 비난을 퍼부은 바 있는데, 러스킨은 다만 선배의 말을 반복할 따름이다. 예술의 타락에 대한 탄식 역시 새로운 것이 아니다. 일찍이 황금시대(그리스 신화에서 말하는 문명 발달의 절정기. 신들이 창조한 황금의 종족이 최고의 문화와 평화를 누린 시기)의 전설이 있은 이래 현재의 예술은 언제나 과거의 창작보다 떨어지는 것으로 느껴져왔으며, 당대

의 도덕과 풍속에 드러나는 바와 똑같은 타락의 증상을 예술에서도 찾을 수 있다고 믿었다. 그러나 예술의 타락이 사회 전체를 사로잡은 병증으로 여겨진 적은 없었으며, 예술과 생활의 유기적 관계에 대한 의식이 러스킨 이후만큼 분명해진 적도 없었다.[126] 그는 의심할 나위 없이 예술과 취미의 저하를 일반적인 문화적 위기의 징후로 파악한 최초의 인물이며, 오늘날에도 충분히 인정받지 못한 기초 원리, 즉 미의 감각과 예술 이해력이 고양되려면 먼저 사람의 생활조건이 달라져야 한다는 원리를 발언한 최초의 인물이었다. 이런 통찰의 결과 러스킨은 예술사 연구에서 경제학 연구로 옮겨갔으며, 이 경제학의 유물론에 좀더 정직한 한에서 칼라일의 이상주의로부터 멀어져갔다. 러스킨은 또한 예술이 하나인 공적 관심사이고 그것의 육성이 국가의 가장 중요한 과업의 하나라는 사실, 다시 말하면 예술이 사회적 필연성을 대변하며 국가가 이를 소홀히 하면 반드시 예술의 지적 존재에 대한 위험이 뒤따른다는 사실을 강조한 영국 최초의 인물이었다. 마지막으로 그는 예술이 예술가와 전문가 혹은 교양인의 특권이 아니라 만인의 유산, 만인의 재산에 속한다는 복음을 전파한 최초의 인물이었다. 그러나 그럼에도 불구하고, 그는 결코 사회주의자가 아니었으며 심지어 민주주의자도 아니었다.[127] 미와 지혜가 통치하는 플라톤(Platon)의 철인왕국(哲人王國, 인간의 이성능력의 최고 단계로서 철학자가 합리적으로 통치하는 이상국가. 플라톤의 『국가론』에 나온다)이 그의 이상에 가까운 것으로서, 그의 '사회주의'는 인간은 교육받을 수 있는 자질과 문화의 혜택을 향유할 권리를 가지고 있다는 믿음에 국한되어 있었던 것이다. 그에 의하면 진정한 부란 물질적 재화의 소유에 있는 것이 아니라 생활과 예술의 아름다움을 즐기는 능력에 있다. 이러한 심미적 정적주의와 모든 폭력에 대한 거부에 그의 개혁주의의 한계가 있었다.[128]

| 윌리엄 모리스

빅토리아 시대 일련의 대표적 사회비평가들 중에서 제3의 인물인 윌리엄 모리스(William Morris, 1834~96)는 사상 면에서 러스킨보다 훨씬 더 일관되고 실천적인 면에서 훨씬 더 멀리 나아간다. 당대의 여러 모순과 절충에서 완전히 벗어나지는 못했다 하더라도, 어떤 점에서 그는 사실 빅토리아인들 가운데 가장 위대한,[129] 가장 용감하고 비타협적인 인물이다. 그러나 그는 예술의 운명을 사회의 운명에 결부시킨 러스킨의 이론에서 최종 결론을 끌어내어, "사회주의자를 만드는 것"이 훌륭한 예술을 만드는 것보다 더 긴급한 일이라는 확신에 이르렀다. 그는 현대예술의 열등성과 예술문화의 저하, 대중의 악취미란 단지 좀더 뿌리 깊고 근원적인 악의 징후에 불과하다는 러스킨의 사상을 끝까지 추구하여, 사회를 그냥 놓아둔 채 예술적 취미를 개선하려고 애써봤자 아무 소용이 없음을 깨달았다. 예술 자체의 진로만을 가지고 왈가왈부하는 것은 헛된 짓이고, 예술을 좀더 잘 감상할 수 있는 사회적 조건을 창출하는 것이 유일한 열쇠임을 그는 알았다. 그는 사회적 과정과 이에 따른 예술 발전이 이루어지는 형태로서의 계급투쟁을 완전히 인식하고 있었고, 이 인식을 프롤레타리아트에게 주입하는 것을 가장 중요한 임무로 생각했다.[130] 그러나 그의 이론과 주장은 근본 논점에 있어서는 너무나 분명하지만, 앞서 말한 대로 여전히 허다한 모순을 지니고 있다. 사회현실과 사회생활 속에서 예술의 기능을 제대로 파악하면서도 그는 중세와 중세적 미의 이상을 낭만적으로 사랑한다. 민중에 의해서 민중을 위해 창조된 예술의 필요성을 설교하지만 그 자신은 한결같이 부자에게만 허용되고 교양인만이 즐길 수 있는 물건들을 생산하는 하나의 쾌락적 딜레땅뜨인 것이다. 그는 예술이 노동에서, 실제적인 기능에서 나온다고 지적하지만, 가장 중요하고 가장 실제

민중을 위한 예술을 역설하지만 한편으로 윌리엄 모리스 자신은 쾌락주의적 딜레땅뜨였다. 모리스가 디자인한 가구 등으로 꾸며진 영국 웨스트서식스 스탠던 하우스의 응접실(위), 1892~94년 필립 웨브가 지은 집이다; 모리스가 중세 로망스풍으로 쓴 소설 『세상 끝의 샘』(아래), 1896년. 모리스가 패턴과 대문자 서체를 디자인하고, 에드워드 번존스가 삽화를 그렸다.

적인 현대적 생산수단, 즉 기계의 의미를 잘못 인식했다. 그의 학설과 예술적 실천 사이에 가로놓인 여러 모순들의 원천은 스승인 칼라일과 러스킨이 기술시대를 판단함에 있어서 보여준 소시민적 전통주의에서 찾을 수 있는데, 이 소시민적 전통주의의 시대착오적 편협함에서 모리스 자신도 결코 완전히 벗어나지 못했던 것이다.

| 문화적 문제로서의 기술

러스킨은 예술의 타락 원인을 현대 공장의 기계적 생산방식과 분업이 노동자와 노동 사이의 어떤 내적인 관계를 막는다는 사실, 즉 노동의 정신적 요소가 제거되고 생산자가 자기의 생산물로부터 소외되는 현상에서 찾았다. 그에게 있어서 산업주의에 대한 투쟁은 대중의 무산화(無産化)를 공격하는 날카로움을 잃어버리고 다시 돌이킬 수 없는 어떤 것, 즉 수공업과 가내공업 및 길드, 요컨대 중세적 생산형태에 대한 낭만적 열광으로 변모했다. 그러나 러스킨의 공적은 특히 빅토리아 시대의 수공예품들의 조악함에 주의를 돌리고, 당시 생산품들의 가짜 재료와 무감각한 모양새와 싸구려의 거친 솜씨에 대비하여 공들여 만든 견고한 제품의 참다운 매력을 동시대인들에게 환기시킨 데 있다. 그의 영향력은 거의 말로 표현할 수 없을 정도로 굉장했다. 노동자 상호 간의 인간적 관계를 유지하며 기계에 의하지 않고 철저히 손으로만 일하고 한 사람이 한가지 일을 끝까지 완결하는 비교적 작은 공장 테두리 안에서의 노동은 현대예술과 응용예술의 생산과정에 있어서 이상이 되었다. 현대 건축과 공업미술의 실용성과 견고함은 대부분 러스킨의 노력과 이론의 결과이다. 물론 그의 직접적 영향력은 기계공업의 과업과 가능성을 잘못 인식한 과장된 수공업 예찬으로, 끝내 실현될 수 없는 어떤 희망을 사람들에게 일깨워준 형태

로 나타난 것이 사실이다. 현실적인 경제적 필요에서 생겨나고 확실한 경제적 이득을 보장해주는 기술적 성과들을 간단히 밀쳐낼 수 있다고 믿은 것은 치졸한 낭만주의이자 비현실주의며, 팸플릿에서의 논쟁과 반항으로 제반 기술적·경제적 발전을 저지하려고 애쓴 것은 유치하기 짝이 없는 일이었다. 인간이 실제로 기계에 대한 지배력을 점차 잃어버리고 기술이 자율화되어가며 특히 공예 부문에서 지극히 시시하고 멋없는 제품들이 만들어진다는 면에서 러스킨과 그의 제자들은 옳았다. 그러나 그들은 기계를 기꺼이 받아들여 정신적으로 극복하는 것 외에는 기계를 지배하는 다른 길이 없음을 잊었던 것이다.

그들의 논리적 오류는 무엇보다 기술이라는 것을 지나치게 편협하게 정의한 데 있으며, 모든 종류의 물질적 생산, 모든 사물의 조작, 객관적 현실과의 모든 접촉이 갖는 근본적으로 기술적인 성격을 인식하지 못한 데 있다. 예술은 그 생산과정에서 언제나 물질적·기술적·도구적 설비를, 기구를, '기계'를 사용하는데, 그것은 너무나 명백하게 드러나기 때문에 이런 표현수단의 간접성과 물질성은 예술의 가장 본질적인 특성의 하나라고까지 일컬을 수 있다. 예술이란 아마도 인간 정신의 가장 감성적이고 가장 감각적인 '표현'이며, 그 자체가 이미 어떤 구체적인 외적 사물, 하나의 기술, 하나의 도구에 얽매여 있는 것이다. 이 도구가 베틀이든 방직기계든, 화필이든 사진기든 바이올린이든 혹은 ── 정말 어마어마한 것을 든다면 ── 영사기든, 마찬가지다. 사람의 목소리조차도, 그러니까 까루소(E. Caruso, 1873~1921. 이딸리아의 테너 가수)의 음성도 하나의 물질적 도구이지 어떤 정신적 실재는 아닌 것이다. 도구나 매개 없이 영혼과 영혼의 교류가 직접 이루어지는 것은 오직 신비한 황홀경이나 사랑의 행복감이나 완전한 공감에서 ── 아마도 완전한 공감에서 ── 뿐이며, 예술작품의 경험

에서는 결코 그렇지 않다.

예술의 전역사는 표현의 기술적 수단의 계속적인 혁신과 개선의 역사라고도 말할 수 있다. 그리고 예술의 원활하고 정상적인 발전은 이들 수단의 남김없는 활용과 지배의 과정으로, 능력과 의도, 표현매체와 표현내용이 조화된 일치로 정의할 수 있다. 산업혁명 이래 이런 정상적 발전이 중단되고 기술의 진보가 지적 성과를 누르고 우위에 서게 된 것은 좀더 복잡하고 좀더 다양한 기계가 사용되기 시작했다는 사실에 원인이 있다기보다, 경제번영에 자극된 기술발전의 빠른 템포를 인간의 정신이 따라잡지 못하게 된 현상 때문이었다. 다른 말로 하면 수공업 전통을 기계적 생산에 넘겨줄 수도 있었던 요소들, 즉 자립적 장인들과 그 견습생들이 자기네 직업의 전통을 새로운 생산방법에 적응시킬 기회를 가져보기도 전에 경제생활에서 탈락했던 것이다. 기술의 발전과 정신적 발전 사이의 관계에 균형의 파열을 가져온 것은 그러므로 한 조직체의 위기지 결코 기술의 성질의 근본적인 변화가 아니다. 옛 수공업을 기반으로 커온 공장들에는 갑자기 전문가의 숫자가 너무 적어졌던 것이다.

윌리엄 모리스는 수공업에 대한 열광에서뿐 아니라 기계적 생산에 대한 편견에서도 러스킨을 뒤따르지만, 그는 기계의 기능을 자기 스승보다 훨씬 더 진보적이고 합리적으로 판단했다. 기술 발명품을 잘못 사용한다고 당대 사회를 비난했으나 그는 이미 환경에 따라서는 이 기술이 인류의 축복이 될 수도 있음을 알았다.[131] 그의 사회주의적 낙관론은 기술적 진보에 대한 이러한 희망을 복돋웠을 뿐이다. 그는 예술을 "노동의 기쁨의 표현"으로 정의한다.[132] 그에게 예술은 행복의 한 원천일뿐더러 무엇보다도 어떤 행복감의 결과며, 예술의 참다운 가치는 그 창작과정에 있다. 예술가는 작품에서 자기 고유의 생산성을 맛보는데, 그것은 예술적으

윌리엄 모리스는 기술 진보가 인류에게 축복이 될 수 있음을 알고 있었다. 에드워드 번존스 「천을 짜는 시범을 보이는 윌리엄 모리스: 신설된 '미술과 공예 전시협회' 첫번째 전시회에서의 모습」, 1888년.

로 생산적인 노동의 기쁨이다. 이 예술의 자연발생설은 상당히 신비스러운 것으로 루쏘주의의 영향을 적지 않게 받았지만, 기계기술이 예술의 종말을 의미한다는 사상보다 더 신비스럽고 더 낭만적인 것은 결코 아니다.

사회소설의 형성

빅토리아 시대의 예술비평과 문명비평에서 거론되던 여러 사회현상은 또한 당시 영국 소설의 주제를 이룬다. 당시의 소설 역시 칼라일이 '영국의 상태'(condition-of-England)라는 문제로 부른 것을 중심으로 움직이며, 산업혁명과 더불어 성립된 사회상을 묘사한다. 그러나 그것은 당대의 비평활동보다 더 복합적인 독자층을 상대로 하고, 더 혼종적 성격을 띠면서 더 다채롭고 덜 까다로운 언어로 말한다. 그것은 칼라일과 러스킨의 작품

들이 결코 뚫고 들어가지 못했던 사회 각 계층에 호소하려 하며, 사회개혁이 단순한 양심의 문제가 아니라 절실한 생존의 문제인 독자들을 확보하려 한다. 그러나 이런 독자들은 아직 소수이기 때문에 소설은 여전히 주로 시민계급 상층·중층의 관심을 바탕으로 하고, 계급투쟁의 승리자들에게 일어나는 도덕적 갈등에 하나의 해결책을 제공한다. 이런 노력을 향한 자극은 디즈레일리의 경우처럼 가부장적·봉건적 소원성취의 꿈으로부터 일어날 수도 있고, 킹슬리(C. Kingsley)와 개스켈(C. E. Gaskell)처럼 기독교 사회주의의 이상에서, 혹은 디킨스처럼 소시민의 빈민화에 대한 우려에서 일어날 수도 있지만, 최종 결과는 언제나 지배질서에 대한 원칙적 긍정으로 귀착되는 것이다. 그들은 모두 자본주의 사회에 대한 가장 격렬한 공격에서 시작한다. 그러나 그들은 마치 좀더 심각한 혁명적 변동을 막기 위해서만 악폐를 드러내고 비판하려고 했다는 듯이 마지막에는 낙관론에서든 정적주의에서든 기존 전제들을 받아들이기에 이른다. 킹슬리의 경우 화해의 경향은 명백한 변절로 나타나며, 디킨스에게 있어서도 그것은 점차 좌경화된 작가의 급진적 태도로 인해 은폐되어 있을 따름이다. 어떤 작가들은 상층계급에 공감하고 다른 일부는 '천대받고 피해 입은 사람들'에게 동정을 표하지만, 정말 혁명적인 것은 어디에도 없다. 기껏해야 그들은 진정한 민주적 충동과 누가 뭐래도 결국 계급차별은 정당한 근거가 있으며 유익하게 작용한다는 생각 사이에서 이리저리 서성거린다. 당시의 작가들이 서로 어느정도 차이가 있다 하더라도 박애주의적 보수주의라는 공통의 특질에 비하면 그 차이는 어쨌든 부차적 중요성밖에 없는 것이다.[133]

근대 사회소설은 프랑스에서처럼 영국에서도 1830년경에 성립해 나라가 혁명의 벼랑에 서 있던 1840~50년까지의 소란스러운 시기에 그 절정

영국에서는 1830년을 전후해 부르주아 사회의 목표와 규범에 문제를 제기하는 작가군이 등장한다. 찰스 디킨스(앞줄 오른쪽 끝)와 토머스 칼라일(그 옆)을 비롯한 당대 작가들, 1876년.

을 맞이한다. 여기서도 역시 그것은 부르주아 사회의 목표와 규범을 문제 삼고, 이 계급의 갑작스런 상승과 눈앞에 닥친 파멸의 위험을 설명하고 싶어하는 세대의 가장 중요한 문학형식이 된다. 그러나 프랑스의 경우보다 영국 소설에서 토론된 문제들이 더 구체적이고 보편타당한 반면 덜 주지주의적이고 덜 세련된 것이며, 작가들의 입장은 더욱 인도적이고 이타적이지만 동시에 한층 더 유화적이고 기회주의적이다. 디즈레일리, 킹슬리, 개스켈, 디킨스 등은 칼라일의 첫 제자들로서, 그의 사상을 가장 흔쾌히 받아들인 작가들에 속한다.[134] 그들은 비합리주의자이자 이상론자, 국가개입주의자들로서, 공리주의와 국민경제를 비웃고, 자유주의와 산업주의를 탄핵하며, '자유방임'의 원칙과 이 원칙에서 나왔다고 여긴 경제적 무질서에 대한 싸움을 위해 그들의 소설을 내놓는다. 영국에서

는 근대소설이 맨 처음부터, 즉 디포우(D. Defoe)와 필딩에서부터 '사회적'이기는 했지만, 이런 사회적 선전도구로서의 소설은 1830년 이전에는 전혀 알려지지 않았다. 근대소설은 씨드니(Sir Philip Sidney, 1554~86)와 릴리(J. Lyly, 1554?~1606)의 목가소설·연애소설보다 애디슨(J. Addison, 1672~1719)과 스틸(R. Steele, 1672~1729)의 에세이에 훨씬 더 직접적으로 깊이 관련되어 있는데, 그 최초의 대가들이 시대상황에 대한 통찰력과 당대 사회문제에 대한 도덕적 감각을 얻은 것은 저널리즘에서 받은 자극 덕택이었다. 이 감각은 영국 소설 최초의 개화기가 끝남과 더불어 희미해진 것이 사실이지만, 아주 없어진 것은 결코 아니었다. 대중의 구미를 맞추면서 필딩과 리처드슨의 작품을 대신해서 들어온 공포소설과 추리소설은 사회의 실제 사건이나 현실 일반과는 아무런 직접적인 연결도 없었으며, 제인 오스틴(Jane Austen)의 소설에서 사회현실이란 등장인물이 뿌리박은 토양이지 결코 소설가가 해결하거나 해명하고자 애쓴 문제는 아니었다. 월터 스콧에 이르러 비로소 소설은, 디포우와 필딩 또는 리처드슨과 스몰렛(T. Smollett, 1721~71)과 전혀 다른 의미에서이긴 하지만, 다시 '사회적'이 된다. 스콧에게서 인물의 사회학적 제약은 선배들의 경우보다 훨씬 더 의식적으로 강조되어 있다. 그는 언제나 등장인물을 어떤 사회계급의 대표로 보여주는데, 반면 그가 묘사한 사회상은 18세기 소설에서보다 더 도식적이고 추상적이다. 그는 하나의 새로운 전통을 수립하며, 이 문학전통은 디포우에서 필딩을 거쳐 스몰렛으로 이어지는 발전노선에 매우 느슨하게 연결될 뿐이다. 그러나 월터 스콧의 가장 가까운 후계자이고 무엇보다도 일급 이야기꾼이자 당대 최고의 인기작가로서 스콧의 위치를 계승한 디킨스는 이 선에 곧바로 연결된다. 그가 비록 스콧의 제자이긴 하지만——19세기 전반기 소설가들 중 누군들 그렇지 않을까——그럼에도 불구하고 그가

창조한 장르는 스콧의 극적 서술방식보다는 옛 작가들의 삐까레스끄 형식에 훨씬 더 가깝다. 디킨스는 또한 그의 예술의 도덕적·교훈적 경향이라는 면에서도 18세기와 밀접히 관련되어 있다. 그는 필딩과 스턴의 삐까레스끄 전통뿐 아니라 이에 못지않게 스콧과 거리가 먼 디포우와 골드스미스(O. Goldsmith, 1730~74)의 박애주의 경향을 부활시킨다.[135] 그의 인기는 이 양쪽 문학전통의 부활에 힘입은 것으로서, 그는 삐까레스끄의 이채로움과 감상적·도덕적 분위기를 작품에 겸비함으로써 새로운 독서층의 취미에 적응한 것이다.

1816~50년 영국에서는 평균 잡아 매년 100편의 소설이 나오고[136] 대부분 소설류인 1853년의 간행서적은 25년 전에 나온 작품의 3배에 이른다.[137] 하지만 독서층의 팽창과 책값의 인하가 반드시 상호 직결되는 것은 아니다. 18세기의 문학독자층의 형성 이래 독자 수가 최초로 비약적으로 증가한 것은 대여도서관의 발전과 관련되어 있었지만, 이것은 단지 출판업자의 좀더 활발한 활동을 불러왔을 뿐 책값 인하에는 아무런 공헌도 하지 못했다. 독자층의 점증하는 수요는 오히려 가격을 비교적 높은 수준으로 고정하는 데 도움이 되었다. 보통 세권으로 출판되는 소설 한편의 가격은 극소수 사람들 외에는 지불할 처지가 못 되는 액수인 1.5기니(guinea, 1663~1813년에 쓰인 영국의 옛 금화)에 달했다. 이리하여 대중소설의 독자는 주로 대여도서관의 예약자로 제한되었다. 소설이 월간으로 나뉘어 출판되기 시작하면서 비로소 독자층의 성분과 수에 근본적인 변화가 일어났다. 값을 겨우 3분의 1 정도 낮춘 것임에도, 이런 할부방식으로 인해 지금까지 거의 책을 사기 힘들었던 많은 사람들이 자기가 좋아하는 작가의 작품을 구입할 수 있게 된 것이다. 소설의 월간 출판은 근본적으로 신문 연재소설의 등장에 대응하는 책 판매의 혁신을 뜻하며, 사회학적으로나

소설의 월간 출판은 신문 연재소설에 대응하는 책 판매의 혁신을 뜻했다. 1855년 12월부터 1857년 6월까지 월간 소설 형식으로 발행된 디킨스의 『리틀 도릿』.

예술적으로나 비슷한 결과들을 낳았다. 삐까레스끄소설 형식으로의 복귀는 이러한 결과의 하나일 따름이었다.

│ 디킨스의 대중성과 위대성

디킨스의 성공은 동시에 새로운 출판방식의 승리를 뜻하는 것으로, 그는 작품을 사서 읽고 즐기는 과정, 즉 문학 소비의 민주화에 따른 모든 혜택과 손해를 함께 맛보게 된다. 폭넓은 독자층과의 끊임없는 접촉은 가장 좋은 의미에서 대중적인 문체를 발견하는 데 도움을 주는데, 그는 단순히 위대하면서도 대중적이라든가 또는 대중적임에도 불구하고 위대한 것이 아니라, 바로 대중적이기 때문에 위대한 극소수의 예술가에 속한다. 그의 웅장한 서사시적 문체, 언어의 균질성, 그리고 19세기에 전혀 유례가 없으리만큼 자연스럽고 순탄하며 거의 전적으로 소박한 창작법은 그의 독자들의 애정이 그에게 불어넣어준 안정감과 그에 대한 독자층의 충성 덕

분이다. 그러나 또 한편으로 그의 대중성은 그의 작가적 위대함에 대한 부분적인 설명이 될 뿐이다. 알렉상드르 뒤마와 외젠 쒸는 똑같이 대중적이지만 결코 위대한 작가는 아니었기 때문이다. 그렇다고 그 위대함 때문에 그가 인기있었다고는 더욱 말하기 어려운데, 발자끄는 매우 비슷한 외적 조건하에서 작품을 썼음에도 불구하고 비할 나위 없이 더 위대하고, 통속성이라는 면에서는 거의 동급인 반면, 상업적으로는 훨씬 덜 성공적이었던 것이다. 대중적 인기가 디킨스에게 가져온 손실은 좀더 쉽게 설명될 수 있다. 독자들에 대한 충성, 소박한 대중과의 정신적 연대감, 그리고 이런 관계의 진실성을 유지하려는 욕망은 그로 하여금 정서적 공감을 이룬 독자층에 합치하는 창작방법의 절대적인 예술적 가치를 믿게 만들었으며, 이와 함께 다수 대중에게 착각의 여지 없이 확실한 본능과 하나된 맥박으로 고동치는 건강한 심장에 대한 신앙을 만들어냈다.[138] 그는 한 작품의 예술성이 때때로 그것에 감동을 느끼는 사람들의 숫자와 반비례할 수도 있다는 것을 결코 용납하지 못했을 것이다. 우리가 나중에는 그 '보편적으로 인간적인' 호소력을 물리치지 못했음을 부끄러워하더라도 우선은 우리 모두로 하여금 눈물을 흘리도록 만드는 수단들이 있다. 그러나 우리는 디킨스를 읽으면서 오늘날 영화를 보고 반응하는 것과 똑같이 멍청하고 자기만족적인 감동을 느끼게 되는 데 반해, 호메로스(Homeros), 소포클레스(Sophocles), 셰익스피어, 꼬르네유, 라신, 볼떼르, 필딩, 제인 오스틴과 스땅달의 주인공들의 운명에 대해서는 조금도 눈물을 흘리지 않는 것이다.

디킨스는 모든 시대를 통틀어 가장 성공적인 문필가의 한 사람이며, 아마도 근대의 위대한 작가들 중 가장 인기있는 작가일 것이다. 어쨌든 그는 자기 시대에 대한 저항이나 환경과의 긴장된 관계에서 작품이 생겨나

지 않고 독자대중의 요구와 완전한 일치를 이룬, 낭만주의 이래 유일한 참다운 작가이다. 그는 셰익스피어 이후 유례없는 인기를, 고대의 팬터마임과 음유시인의 대중성에 관한 우리의 개념에 가장 가까운 인기를 누렸다. 디킨스에게 있어서 그의 세계관의 전체성과 완전성은 대중에게 이야기할 때 그가 아무런 양보도 할 필요가 없다는 사실, 즉 그 자신이 독자들과 똑같이 좁은 정신적 시야와 똑같이 분별 없는 취미와 비할 수 없이 더 풍부하기는 하지만 그래도 똑같이 소박한 상상력을 갖고 있었다는 사실 덕분이다. 우리 시대의 대중작가란 디킨스와 반대로 언제나 독자에게로 기어내려가야만 한다는 느낌을 갖는다고 체스터턴(G. K. Chesterton, 1874~1936. 영국의 소설가, 평론가)은 올바로 지적했다.[139] 그들과 독자 사이에는 진정한 작가와 당대의 평균적 독자층 사이에 비해 비록 전혀 성질이 다르고 훨씬 덜 깊은 것이라 하더라도, 여하튼 마찬가지로 고통스러운 단절이 존재한다. 디킨스에게 있어서 그런 단절은 문제될 여지가 없다. 그는 일반의 의식을 뚫고 들어가 영국 독서층의 상상세계에 자리 잡은 가장 포괄적인 인물군의 창조자일 뿐만 아니라, 이 인물들에 대한 작가 자신의 내적 관계도 그의 독자들이 가진 것과 똑같은 것이었다. 독자가 좋아하는 것은 곧 그가 좋아하는 것으로서, 그는 천진난만한 어린 식료품 잡화상이나 단순하기 짝이 없는 늙은 하녀와 똑같은 감정, 똑같은 어조로 꼬마 넬(Nell, 『오래된 골동품 가게』*The Old Curiosity Shop*의 소녀 주인공)이나 어린 돔비(Dombey, 『돔비 부자』의 등장인물)에 관해서 이야기한다.

디킨스의 승리의 연속은 15회분부터 매회 40,000부씩 팔린 그의 사실상의 첫 작품 『픽윅 페이퍼스』(*Pickwick Papers*, 1836~37)부터 시작되었다. 이 성공은 이후 4반세기 동안 영국 소설이 나아가게 될 책 판매방식을 결정지었다. 단숨에 유명해진 이 작가의 매력은 그의 전생애를 통해 조금도

줄어든 적이 없다. 세상은 물릴 줄 모르고 더욱 그의 작품을 기다렸고, 그는 엄청난 요구에 부응하기 위해서 발자끄처럼 거의 열병에 걸린 듯 숨 쉴 틈도 없이 일을 했다. 이 두 거인은 닮은 점이 많다. 즉 그들은 똑같은 문학적 호경기의 대표자들로서, 혁명적 동요와 환멸에 가득 찬 시대의 격변이 한물 지난 다음 소설의 인공적 세계에서 현실의 보상을 찾으며 혼란스러운 생활의 지표와 잃어버린 환상에 대한 위안을 찾는, 똑같이 책에 굶주린 대중에게 공급자로 나타났던 것이다. 그러나 디킨스는 발자끄보다 더 넓은 독서층을 파고든다. 값싼 월간 출판의 도움으로 그는 완전히 새로운 문학계층, 전에는 소설을 읽어본 일이 없는 계층의 사람들 — 이들에 비하면 과거의 소설 독자란 온통 고상한 문예애호가처럼 보일 정도다 — 을 획득한다. 어느 청소부 아주머니의 이야기에 의하면, 그녀가 사는 곳에서는 사람들이 매달 첫 월요일에 코담배 가겟방에 모여서 몇 푼 안되는 돈으로 차를 마시는데, 그러고 나면 가게 주인이 『돔비 부자』(*Dombey and Son*, 1848)의 최신 회를 소리 내어 읽고, 모인 사람들은 공짜로 들을 수 있었다는 것이다.[140] 디킨스는 대중을 위한 오락소설의 조달자이자 과거의 '싸구려 범죄소설'(shilling-shocker)의 계승자였으며, 현대적 '스릴러'의 창안자,[141] 요컨대 그 문학적 가치를 떠나서 보면 모든 점에서 우리의 '베스트셀러'에 해당하는 책들의 저자였다. 그러나 그가 단순히 교육을 못 받았거나 어중간하게 교육받은 대중들을 위해서만 소설을 썼다고 가정하는 것은 잘못일 것이다. 일부 상류계급과 심지어 지식인의 일부도 그의 열광적 독자였다. 영화가 우리 시대의 '동시대 예술'인 것과 마찬가지로 그의 소설은 생생한 당대 문학이었으며, 그 예술적 결함을 완전히 의식하고 있는 사람들에게도 그것은 미래를 향해 나아가는 살아 있는 예술이라는 탁월한 가치를 지닌 것이었다.

| 디킨스의 사회의식

　디킨스는 처음부터 예술적·이념적으로 진보적인 문학의 새로운 유형을 대변했다. 호감을 사지 않은 곳에서도 그는 흥미를 불러일으켰으며, 그의 사회적 주장이 전혀 마음에 안 들 때에도 사람들은 그의 소설에서 재미를 느꼈다. 그의 예술적 관점과 정치적 관점은 서로 분리될 수 있었다. 그는 사회의 여러 죄악, 부자들의 냉혹과 거만, 법의 가혹함과 몰이해성, 어린이에 대한 잔인한 취급, 감옥과 공장과 학교의 비인간적인 조건들, 한마디로 모든 제도적 조직체의 속성인 개인적 고려의 결핍에 대해 불꽃 튀는 어휘로 분노를 터뜨렸다. 그의 고발은 모든 사람의 귀를 시끄럽게 울렸고, 사회 전체에 부정의 책임이 있다는 불안한 느낌으로 사람들의 가슴을 채웠다. 하지만 고난의 외침과 실컷 울고 난 다음에 으레 뒤따르게 마련인 만족감을 뭔가 좀더 확실한 것으로 인도하지는 못했다. 작가의 사회적 메시지는 정치적으로 결실이 없었으며, 그의 박애주의 역시 예술적으로 매우 고르지 않은 결실을 맺었다. 그것은 인물들의 심리학에 대한 작가의 공감을 심화하기는 했으나, 동시에 그의 눈초리를 흐리게 만들기 쉬운 감상주의를 낳았다. 그의 무비판적 인정주의, '치어리블리즘'(cheeryblism, 디킨스의 소설 『니컬러스 니클비』*Nicholas Nickleby*에 나오는 선량하고 인정 많고 쾌활한 치어리블 형제에게서 보는 바와 같은 디킨스의 막연한 온정주의 및 자비주의), 소유계급의 사사로운 선의와 선행이 사회적 결함을 개선할 수 있으리라는 신념은 마지막까지 분석해보면 그의 애매한 사회의식에서, 계급들 사이에서 확정되지 않은 그의 소시민적인 위치에서 기원한다. 그는 중산계층에서 쫓겨나 프롤레타리아트의 변두리까지 이르렀던 젊은 시절의 충격을 결코 극복할 수 없었다. 그는 언제나 자기가 계급의 이탈자라고, 아니 오히려 계급 이탈의 위협에 처해 있다고 느꼈던 것이다.[142] 그는 급진적 박

디킨스는 박애주의를 바탕으로 사회의 냉혹함과 폭력성에 분노를 터뜨렸으며, 사람들은 그에 열광했다. 조지 크룩생크 『올리버 트위스트』 삽화(왼쪽), 1911년; 피즈 『니컬러스 니클비』 삽화(오른쪽), 1838년. 왼쪽부터 치어리블 형제, 팀 링킨워터, 니컬러스 니클비.

애주의자요 민중의 너그러운 친구며 보수주의의 열렬한 반대자였지만, 그러나 결코 사회주의자도 혁명가도 아니었고, 고작해야 한 사람의 반항적 소시민이자 청년시절에 당한 일을 잊지 못하는 굴욕의 희생자였을 뿐이다.[143] 그리고 그는 일생 동안 위로부터의 위험뿐 아니라 아래로부터의 위험에 대해서도 자기를 방어할 필요가 있다고 믿은 소시민으로 일관했다. 그의 감정과 사고는 모두 소시민적이었고 생활의 이상도 소시민의 그것이었다. 그에게 있어서 인생의 내용을 이루는 본질은 일·노력·절약·안정의 획득, 요컨대 근심 없는 상태와 명예였다. 행복은 적당한 번영의 상태에, 적대적 외계와 차단된 목가적인 생활에, 훈훈한 방과 아늑한 응접실 혹은 안전한 목적지로 손님을 데려다주는 역마차의 안락한 보호상태

에 있는 것이라고 그는 생각했다.

디킨스는 자기의 사회적 이데올로기의 내적 모순들을 극복하는 데까지 나아가지 못한다. 한편으로 그는 사회에 대해서 지극히 매섭게 비난을 퍼붓지만, 다른 한편으로는 그것을 승인하고 싶지 않기 때문에 사회악의 영향범위를 과소평가한다.[144] 실제로 그는 '모든 것은 민중을 위해서 — 그러나 아무것도 민중과 함께 하지 않는다'라는 원칙을 여전히 고수하는데, 이것은 그가 민중은 통치능력이 없다는 편견에서 벗어날 수 없었기 때문이다.[145] 그는 우중(愚衆)을 두려워하고, 이상적인 의미의 '민중'이란 중산계층이라고 생각한다. 플로베르, 모빠상, 공꾸르 형제가 그들의 보수주의에도 불구하고 고개 숙일 줄 모르는 반항아인 데 반해, 디킨스는 정치적 진보성과 기존 상황에 대한 거부에도 불구하고 자본주의 지배체제의 전제들을 의심 없이 받아들이는 한낱 온순한 시민이었다. 그는 다만 소시민의 부담과 불평을 알고 있었고, 부르주아 사회의 기초를 뒤흔들지 않고 고칠 수 있는 악에 대해서만 싸웠을 따름이다. 프롤레타리아트의 사정과 공업 대도시에서의 생활에 대해서 그는 거의 아무것도 모르며, 노동운동에 관해서는 완전히 비뚤어진 개념을 가지고 있었다. 그에게는 오직 수공업자, 소규모 자영업자와 상인, 조수와 견습공 들의 운명만이 걱정거리였다. 노동계급의 여러 요구, 점차 자라나는 저 커다란 미래의 세력은 단지 그를 얼떨떨하게 할 뿐이었다. 당대의 기술적 성과들은 그의 특별한 관심을 끌지 못하며, 선대의 생활방식에 집착하는 그의 낭만주의 성향은 수도원과 길드가 있는 중세에 대한 칼라일과 러스킨의 열광보다 훨씬 더 선천적이고 뿌리 깊다. 새것을 좋아하는 발자끄의 대도시적·기술주의적 세계관과 비교한다면 이 모든 것은 디킨스의 한심하고 덜떨어진 시대착오적 촌스러움을 말해주는 것 같다. 후기 작품들, 특히 『어려운 시절』(*Hard*

Times, 1854)에서는 어느정도 넓어진 안목을 분명히 엿볼 수 있다. 공업도시가 문제로서 고찰되며 한 계급으로서 산업 프롤레타리아트의 운명이 점차 더욱 관심 깊게 토론되는 것이다. 그러나 자본주의의 내적 구조에 관한 그의 개념은 아직도 얼마나 불완전하며, 노동운동의 목표에 대한 판단은 또 얼마나 불공평하고 유치하며, 사회주의적 언사는 다만 선동일 뿐이고 파업 선언은 공갈협박에 불과하다는 관점은 또 얼마나 속물적인가![146] 작가의 공감은 파업에 가담하지 않으면서 개처럼 고분고분한 일종의 격세유전적 충성심 때문에 강하게 감추긴 했어도 주인과 거부할 수 없는 연대감을 느끼는 온순한 스티븐 블랙풀(Stephen Blackpool, 『어려운 시절』의 등장인물)에게로 향한다. '충견의 도덕'이 디킨스에게는 큰 역할을 하는 것이다. 어떤 사람의 태도가 사려 깊은 인간의 성숙하고 비판적이고 지적인 입장에서 멀어지면 멀어질수록 디킨스는 그 사람에게 더 많은 이해심과 동정을 보인다. 교육받은 사람보다 교육받지 못한 단순한 사람들이, 성인보다 어린이가 언제나 그에게 더 친근하게 여겨지는 것이다.

디킨스는 자본과 노동 사이의 갈등의 의미를 완전히 잘못 파악한다. 융화될 수 없는 두 세력이 여기서 서로 대치하고 있으며, 분쟁의 종식이 어떤 개인의 선의에 좌우되지 않는다는 것을 그는 전혀 이해하지 못한다. 사람이 빵만으로는 살 수 없다는 복음의 진리는 하루치 빵을 벌기 위한 프롤레타리아트의 투쟁을 묘사하는 소설에서는 별로 설득력을 갖지 못하게 마련이다. 그러나 디킨스는 계급 간 화해 가능성에 대한 유치한 신앙을 버리지 못했다. 한편으로 가부장적·박애주의적 감정과, 다른 한편으로 참을성 있고 자기희생적인 태도가 사회의 평화를 보장하리라는 환상에 빠져 있는 것이다. 그는 폭동과 혁명을 압제와 착취보다 더 큰 악으로 여기기 때문에 폭력의 포기를 설교한다. 그가 '무질서보다는 차라

디킨스 세계관의 내적 모순은 작품 속에서 무시무시한 꿈과 절망적 초현실주의로 드러난다. 존 리치『크리스마스 캐럴』삽화, 1843년.

리 불의를'이란 거친 말을 내뱉지 않은 것은 오로지 그가 괴테만큼 용감하지 못하고, 괴테만큼 명확한 자기이해에 이르지 못했기 때문이다. 그는 과거 부르주아지의 건강하고 비감상적인 이기주의를, 뗀이 적절히 지적했듯이 달착지근하게 날조된 '크리스마스 철학'으로 변질시켰다. "착해지고 서로 사랑하라. 가슴의 느낌이 유일한 진짜 기쁨인 것이다. … 학문은 학자에게, 자존심은 점잖은 사람들에게, 사치는 부자에게 맡겨두어라."[147] 디킨스는 이 사랑의 복음의 알맹이가 정말 어떤 것인지, 그리고 거기에 약속된 평화가 사회의 약자들에게 얼마나 비싼 희생을 치르게 하는 것인지 알지 못했다. 그러나 그는 그것을 느끼기는 했다. 그리하여 그의 세계관의 내적 모순들은 그를 괴롭힌 심각한 신경증 속에 어김없이 반영되었다. 이 평화의 사도의 세계는 결단코 평화롭고 무해한 세계가 아

니다. 그의 다정다감은 흔히 무서운 잔인성을 감추는 가면일 뿐이며, 그의 유머는 눈물 속의 웃음이고, 그의 좋은 기분은 목을 조르는 듯한 삶의 불안과 싸우고 있고, 가장 마음씨 좋은 그의 주인공들의 모습 뒤에는 찌푸린 얼굴이 숨어 있으며, 그의 부르주아적 예의범절은 언제나 범죄성과 맞붙어 있으며, 그가 좋아하는 선조 대대의 세계란 음산한 고물창고이고, 그의 엄청난 활동력과 생의 환희는 죽음의 그림자 한가운데 서 있으며, 그의 사실성은 일종의 열병의 환각이다. 겉으로 보기에 분명히 의젓하고 올바르고 존경받음직한 이 빅토리아인은 무시무시한 꿈에 시달리는 절망적 초현실주의자임이 드러나는 것이다.

디킨스는 생활과 자연을 충실하게 묘사하는 사실적 예술의 대표자의 한 사람이고, '자잘한 진실들'을 나열하는 수법의 노련한 대가일 뿐 아니라, 영국 문학에 가장 중요한 자연주의의 업적을 보태준 예술가이다. 현대의 모든 영국 소설은 환경묘사, 인물묘사와 대화법의 기교를 그에게서 이어받는다. 그러나 실제로는 이 자연주의자의 모든 인물은 캐리커처이고, 실생활의 모습들은 과장되고 극단화되어 있으며, 모든 것은 환상적인 그림자놀이와 인형극으로 되어 있고, 모든 관계와 상황은 멜로드라마의 양식화·단순화·상투화로 빠져든다. 그가 제일 아끼는 인물은 바보 천치들이며 그의 가장 무해한 소시민은 형편없는 괴짜·편집광·도깨비 들로서, 그가 세심하게 그려낸 환경은 낭만주의 오페라의 무대장치 같고, 그의 모든 자연주의적 충실함은 때때로 단지 꿈에 나타나는 장면의 날카로움과 번뜩임을 낳을 뿐이다. 발자끄의 가장 형편없는 엉터리 수작도 디킨스의 어떤 비전보다 더 논리적이다. 빅토리아 시대의 억압과 타협은 그에게 있어 철저히 균형 잡히지 않고 통제되지 않은 '신경증적' 스타일을 만들어냈다. 그러나 신경증이 반드시 복잡한 것은 아니며, 사실 디킨스에게

는 복잡하거나 세련된 것이 아무것도 없었다. 그는 가장 교육받지 못한 영국 작가의 한 사람이고, 예컨대 리처드슨이나 제인 오스틴처럼 무식할 뿐더러 특히 제인 오스틴과는 대조적으로 원시적이고, 어떤 점에서는 우둔하며, 인생의 좀더 깊은 문제들에 대해서는 아무런 느낌도 갖지 못한 커다란 아이였다. 그에게는 도대체 지적인 것이 없었고, 또 그런 것을 대수롭게 여기지도 않았다. 예술가나 사상가를 묘사할 경우에는 언제나 그들을 조롱했다. 그는 예술에 대해서 청교도의 적대적인 태도를 고수했고, 여기에 한술 더 떠서 냉정한 부르주아지의 반지성적·반예술적 확신을 가지고 있었다. 그는 예술을 불필요하고 부도덕한 것으로 여겼던 것이다. 정신이니 지성이니 하는 것들에 대한 그의 적개심은 부르주아적인 데 그치지 않고 소시민적이며 속물적이었다. 그는 마치 그렇게 함으로써 독자 대중과의 연대감을 거듭 입증하려고나 하는 듯이, 예술가와 시인, 그리고 그와 비슷한 공론가들과의 어떠한 소통도 가지기를 거부했다.[148]

빅토리아 시대 중기의 소설

빅토리아 시대의 독서층은 이미 명확하게 구별할 수 있는 두개의 써클로 나뉘었으며, 디킨스는 상층계급의 독자가 있었음에도 불구하고 교육받지 못한 마구잡이 대중들의 작가로 통했다. 이런 분열은 물론 18세기에 벌써 존재했고, 그래서 가령 리처드슨은 디포우와 필딩에 비해 좀더 고상한 시민계급의 취미를 대변한다고 간주할 수 있다. 하지만 역시 리처드슨과 디포우와 필딩의 독자는 크게 보아 아직 같은 사람들이었다. 그러나 1830년 이후부터 이 두 문화계층 사이의 간격은 훨씬 더 뚜렷해졌으며, 비록 많은 독자들이 여전히 중간지대에서 서성거리고 있다 하더라도 디킨스의 독자층과 새커리(W. M. Thackeray, 1811~63. 객관적인 묘사로 물질주의를 풍자

한 영국 소설가)와 트롤럽(A. Trollope, 1815~82. 정확한 묘사와 평이한 문체를 구사한 영국 소설가)의 독자층은 쉽사리 나눌 수 있게 되었다. 필딩 소설의 인물들보다 리처드슨의 주인공들과 더 쉽고 완전하게 일체감을 느낄 수 있다는 사람들은 이미 18세기에도 분명히 있었다. 그러나 이제 어떤 독자들은 디킨스라면 아예 견딜 수 없어하며, 또 어떤 사람들은 새커리나 조지 엘리엇(George Eliot, 1819~80)을 거의 이해조차 하지 못한다. 오늘날의 상황에서 매우 특징적인 현상, 즉 교양있는 비판적 독자층과 함께 문학에서 가벼운 일시적 오락 이외의 어떤 것도 찾지 않는 일군의 똑같은 정규 독자층이 존재하는 현상은 빅토리아 시대 이전에는 찾아볼 수 없었다. 문학적 오락에만 관심이 있는 계층은 아직 대체로 어쩌다 책을 읽는 사람들로 이루어져 있었고, 반면에 정규 독자층은 교양인들로 제한되어 있었던 것이다. 그러나 디킨스의 시대에는 오늘날과 마찬가지로 문예작품에 흥미를 가진 두 그룹이 존재하게 되었다. 이 시대와 우리 시대의 유일한 차이는, 당시의 유행문학이 아직 디킨스 같은 작가의 작품들을 포함하고 두 종류의 문학을 다 같이 즐길 수 있는 사람들이 많았던 데 비해,[149] 오늘날에는 훌륭한 문학이 근본적으로 비대중적이고, 인기있는 문학은 지식층에게는 참을 수 없는 것이라는 데에 있다.

1851년의 만국박람회는 영국사에서 하나의 전환점이 된다. 빅토리아 시대 중기는 초기에 비해 번영과 안정의 시대인 것이다. 영국은 '세계의 공장'이 되고, 물가는 오르며, 노동계급의 생활조건이 개선되고, 사회주의는 무해한 것이 되며, 부르주아지의 정치적 지배권은 공고해진다. 여러 사회문제가 해결되지 않은 것은 사실이지만 첨예한 위기는 제거된다. 1848년 혁명의 파탄은 사회 진보층에 피로감과 소극적 태도를 조성하며, 그리하여 소설은 그 강경한 공격성을 잃어버린다. 새커리와 트롤럽과 조

1851년의 만국박람회는 영국사의 전환점으로, 영국은 '세계의 공장'이 된다.
조지프 팩스턴이 만든 수정궁에서 열린 런던 만국박람회, 1851년.

지 엘리엇은 이미 킹슬리와 개스켈 혹은 디킨스와 같은 의미에서의 '사
회소설'은 쓰지 않는다. 확실히 그들은 큰 규모로 사회의 그림을 그리지
만 당대의 여러 사회문제들은 거의 논의하지 않으며, 사회적·정치적 주
장의 선전을 거절하는 것이다. 조지 엘리엇의 세계관은 이 시대의 정치적
분위기를 특히 잘 대표하는데,[150] 이 작가의 경우 사회현실은 이미 서술
의 전면에 나서지 않는다. 비록 제인 오스틴의 소설에서처럼 사회현실은
그 속에서 인물들이 움직이며 서로의 운명을 결정하는 절대적 요소이긴
하지만 그것 자체가 핵심적 관심사는 아닌 것이다. 조지 엘리엇은 언제
나 인간들 상호 간의 의존관계를, 그들이 자기 주위에 만들어놓고 행동과

말 하나하나로 그 작용력을 넓혀가는 자장을 묘사한다.[151] 그녀는 근대 사회에서 아무도 고립된 자율적 생존을 영위할 수 없다는 것을 보여주는데,[152] 이런 의미에서 그녀의 작품은 사회소설이다. 하지만 강조점이 달라진다. 즉 사회는 모든 것을 포괄하는 적극적인 현실로서, 그러나 어디까지나 참고 견뎌야 하며 이론의 여지가 없는 사실로서 나타나는 것이다.

조지 엘리엇

영국 소설사에서 내면으로의 전환은 조지 엘리엇의 작품과 함께 완수된다. 그녀의 소설에서 가장 중요한 사건은 정신적·도덕적 본성에 관한 것이며, 거대한 운명적 투쟁의 무대는 인간의 영혼, 내면세계, 도덕의식이다. 이런 의미에서 그녀의 작품들은 심리소설이다.[153] 외적 사건과 모험, 사회적 문제와 갈등 대신에, 도덕적 문제와 위기가 작중상황의 중심에 서게 된다. 그녀의 주인공들은 지적·도덕적 체험을 육체적 사실처럼 직접적으로 체험하는 사색적 인간들이다. 그녀의 여러 작품은 어느정도 심리학적·철학적 에세이로서, 독일 낭만주의가 구상한 소설의 이상에 상당히 부합한다. 그럼에도 불구하고 그녀의 예술은 낭만주의와의 단절을 뜻하며, 낭만주의가 창조한 정신적·도덕적 가치들을 근본적으로 비낭만적인 다른 가치들로 대체하려는 최초의 성공적 기도를 뜻한다. 조지 엘리엇과 더불어 소설은 새로운 정신적·정서적 내용을, 고전주의 시대 이래 사라져버린 정신적 내용과 정서적 가치를 획득한다. 비합리적 인물의 감상적인 체험이 아니라 조지 엘리엇 자신이 '지적 정열'이라 부른[154] 태도가 그녀의 작품세계의 중심을 이룬다. 그녀의 소설의 진정한 주제는 인생의 분석과 해석이고, 정신적 가치에 관한 인식과 평가다. '이해'라는 단어가 그녀의 작품에는 거듭 나타나는데[155] 정신을 바짝 차리고 있어라, 책

영국 소설사에서 내면으로의 전환은 조지 엘리엇의 작품과 함께 완수된다. 그녀의 소설에서 거대한 운명적 투쟁의 무대는 인간의 영혼, 내면세계, 도덕의식이다. 프레더릭 윌리엄 버턴 「조지 엘리엇 초상」(위), 1865년; 조지 엘리엇의 『미들마치』 1장 육필원고(아래), 1871~72년경.

임을 져라, 자기 자신을 가차없이 다루라라는 것은 그녀가 꾸준히 되풀이하는 요구다. "최고의 사명과 선택받음이란 환각제 없이 일하는 것이요, 맑은 정신으로 눈을 똑바로 뜨고 우리의 모든 고통을 끝까지 견디며 사는 것입니다"라고 그녀는 1860년의 어떤 편지에 쓰고 있다.[156]

조지 엘리엇처럼 당대의 지적 생활에 깊숙이 개입해 있던 작가의 작품에서만 사색적 인간들의 운명, 그들이 지닌 문제와 모순, 그들의 비극과 패배가 소설『미들마치』(*Middlemarch*, 1871~72)에 구현된 바와 같은 직접성과 감화력을 얻을 수 있었다. 밀(J. S. Mill)과 스펜서(H. Spencer), 헉슬리(T. H. Huxley) 같은 당시 영국의 가장 훌륭하고 가장 진보적인 사상가들이 조지 엘리엇의 친구로서, 그녀는 포이어바흐(L. A. Feuerbach)와 슈트라우스(D. F. Strauß)를 번역하며, 당대의 합리주의와 실증주의 운동의 한복판에 섰다. 일체의 안이함과 경솔함을 거부하는 진지하고 비평적인 의도는 조지 엘리엇의 도덕적 입장의 특징일 뿐만 아니라 그녀의 사고 전체를 특징짓는다. 그녀는 영국 소설에서 지식인을 적절하게 묘사할 줄 안 최초의 인물이다. 그녀를 제외하고는 동시대 소설가 중 누구도 상대방이나 자기를 조롱하지 않고서는 예술가나 학자에 관해서 말하지 못했다. 발자끄조차도 예술가나 학자라면 순진한 놀라움을 안겨주고 다소간 흐뭇한 미소를 유발하는 낯설고 이상한 녀석들로 여겼다. 비록 그가『알려지지 않은 걸작』에서 그랬던 것처럼 조지 엘리엇의 예술가적 능력으로는 미치지 못할 만큼 훨씬 탁월한 폭과 깊이를 지닌 전망을 열었다 하더라도, 조지 엘리엇에 견줄 때 그는 얼치기 독학자로 보이는 것이다. 발자끄의 강점은 체험의 묘사이고, 조지 엘리엇의 강점은 체험의 분석이다. 그녀는 지적 문제와 씨름하는 작업의 고통을 자신의 경험으로 알고 있었으며, 정신적 패배와 결부된 비극을 인식 혹은 예감했다. 그렇지 않고서는 결코 캐소본 박

사(Dr. Casaubon, 『미들마치』의 등장인물) 같은 인물을 창조해낼 수 없었을 것이다.[157] 지성의 힘으로 그녀는 새로운 이상과 '좌절당한 인생'에 대한 새로운 개념에 도달하며, 그리하여 현대소설의 주인공들이 거의 예외 없이 속해 있는 저 '실패한 인간들' 계열에 하나의 새로운 유형을 첨가한다.

부르주아지와 지식인

그러나 조지 엘리엇의 주지주의는 사회소설의 심리화에 대한 진정하고 최종적인 근거가 아니라, 그 자체가 사회문제가 심리적 문제 뒤로 물러나는 발전의 한 증상일 뿐이다. 사회소설이 기본적으로 아직 부르주아지와 결합해 있던 교양계층의 문학형식이었듯이, 심리소설은 부르주아지로부터 해방되는 과정에 있는 교양계층으로서의 지식인의 문학장르다. 빅토리아 시대 중기가 시작되면서 비로소 지식인은 속박되지 않고 '유동적'(freischwebend)이고[158] '초계급적'(klassenjenseitig)이며[159] 여러 다른 계급 사이를 '중개하는'(vermittelnd)[160] 하나의 집단으로서 영국에 등장한다. 이때까지 이곳에는 스스로를 독립적인 사회집단으로 느끼면서 부르주아지에 반항하는 어떤 지식계층도 없었던 것이다. 교양계층은 멋대로 움직이도록 부르주아지가 풀어두는 한, 부르주아지와의 유대를 유지한다. 낭만주의와 더불어 진보적 문학가와 보수적 시민계급 사이에 생긴 소원함은 낭만주의가 보수적 이념으로 돌아섬에 따라 다시 소멸했다. 초기 빅토리아 시대의 작가들은 부르주아 사회 내의 개혁을 위해 싸웠으나 이 사회의 파괴에는 생각도 미치지 않았다. 부르주아지 역시 그들을 결코 반역자 혹은 이방인으로 여기지 않고, 도리어 그들의 사회적·문화적 비평 활동을 공감과 선의로써 따랐다. 부르주아 사회에서 교양계층은 지배계급이 그 중요성을 대체로 의식하고 있던 하나의 기능을 완성했던 것이다.

교양계층은 폭발을 방지하는 안전판을 형성했으며, 억압될 위험에 있는 양심의 갈등을 표현함으로써 부르주아지 자체 내의 긴장에 출구를 제공했다.

혁명의 승리와 차티즘(Chartism, 1836~48년에 6개 항목의 급진적인 인민헌장을 내세운 영국 노동자의 참정권 확대운동)의 좌절 이후에야 비로소 부르주아지는 자기의 확고한 힘을 느꼈고, 그리하여 이제 양심의 갈등이나 가책 따위는 갖지 않았으며, 더이상 어떤 비판의 필요성도 믿지 않게 되었다. 그러나 이와 더불어 문화 엘리트, 특히 문필가들은 사회에서 하나의 사명을 수행한다는 느낌을 잃어버렸다. 그들은 자기들이 지금까지 대변인 노릇을 해오던 사회계급에서 이탈한 것을 목격했고, 교육받지 못한 서민계층과 부르주아지 사이에서 완전한 고립을 느끼게 되었다. 이 느낌과 함께 시민계급에 뿌리를 둔 초기 교양계층으로부터 우리가 '지식인'이라고 지칭하는 사회집단이 처음으로 성립했다. 그러나 이 발전은 문화의 대표자가 점차 권력의 대표자로부터 떨어져나오는 해방의 과정에 있어서 마지막 단계를 이룰 따름이었다. 인문주의와 계몽주의는 이 발전의 첫 단계로, 그것들은 한편으로 교회의 도그마에서, 다른 한편으로 귀족 취미의 독재에서 문화의 해방을 완수했다. 뒤이어 프랑스혁명은 그때까지 교회와 귀족 둘만이 주무르던 문화의 독점에 종지부를 찍고, 7월왕정과 더불어 확실해진 부르주아지의 문화적 독점을 위해 길을 닦았다. 19세기 중엽의 혁명기간의 종말은 지배계급으로부터 교양계층의 해방을 향한 마지막 발걸음이자 좁은 의미의 '지식인'의 출현을 향한 첫걸음을 표시한다.

지식인은 부르주아 계급에서 나타났고, 그 선구자는 프랑스혁명에의 길을 준비한 시민계급의 저 전위였다. 그들의 문화적 이상은 계몽주의적·자유주의적인 것이며, 인간적 이상은 인습과 전통에 속박받지 않는

자유로운 진보적 인간성 개념에 기초를 두었다. 부르주아지가 지식인을 내쫓고 지식인이 자신의 출신계급이자 수많은 공통의 이해관계로 묶여 있던 부르주아지로부터 떨어져나올 때, 거기에서 정말 불합리하고 부조리한 사태가 벌어진다. 지식인의 해방은 일반적인 전문화 과정의 한 국면으로, 다시 말하면 산업혁명 이래 여러 다른 사회계층과 다른 직업과 다른 문화분야 사이의 '유기적' 관계가 철폐되어가는 추상화 과정의 일부로 간주될 수 있지만, 그러나 동시에 그것은 바로 이전 문화에 대한 직접적인 반작용으로, 즉 문화적 가치들이 하나의 통일적 전체로 결합된 전면적인 인간의 이상을 구현하려는 시도로 해석될 수 있다. 지식인이 시민계급과 그에 따른 모든 사회적 연계로부터 외관상 이룬 독립은 부르주아지와 지식인이 다 같이 품은 환상, 즉 정신의 초계급성이라는 환상에 대응하는 또 하나의 환상이다. 지식인들이 진리와 미의 절대성을 믿으려 하는 것은 그것이 그들을 '더욱 높은' 현실의 대표자처럼 보이게 만들면서 사회적 무력함을 보상해주기 때문이며, 부르주아지가 어느 계급에도 속하지 않는 위치에 서려는 지식인의 이 요구를 눈감아주는 것은 그럼으로써 그들이 보편적 인간의 가치가 존재하고 계급대립을 해소할 수 있다는 증거를 본다고 상상하기 때문이다. 그러나 '예술을 위한 예술'과 마찬가지로 학문을 위한 학문 혹은 진리를 위한 진리는 지식인이 실무에서 소외된 산물일 뿐이다. 여기에 포함된 이상론은 부르주아지로 하여금 정신적인 것에 대한 증오를 억누르지 않을 수 없게 만들며, 다른 한편 지식인은 이렇게 해서 권력을 쥔 시민계급을 향한 질투에 표현을 부여하는 것이다. 자기들의 고용주에 대한 교양계층의 원한은 새로운 것이 아니다. 르네상스 시기 인문주의자들은 이미 그 병을 앓았고 그리하여 열등감에서 나오는 여러 신경증 증세를 드러냈다. 그러나 진리를 소유하고 있다고 믿는

계급이 어떻게 모든 경제적·정치적 실권을 소유한 계급에게 질투와 선망과 증오를 느끼지 않을 수 있겠는가? 중세에는 성직자계층이 '진리'의 모든 강제권을 마음대로 행사했고, 동시에 경제적 권력도 일부 가지고 있었다. 이런 일치상태로 말미암아 후일 이 두 분야의 권위가 양분된 결과 생겨난 여러 병리현상들이 그때까지는 아직 나타나지 않았던 것이다.

중세의 수도사와 반대로 근대 지식인은 재산 정도와 직업이 각기 다른 여러 계층 출신자들로 구성되고, 따라서 서로 다른, 때로는 적대적인 계층들의 이해와 관점을 대변한다. 이 이질성은 그들에게 자기들이 계급적 대립을 초월해 있으며 사회의 살아 있는 양심을 대표한다는 느낌을 강화한다. 출신의 혼합성으로 인해 그들은 여러 다른 이데올로기와 문화의 한계를 초기 교양계층보다 더 강하게 느끼고, 일찍이 시민계급의 동지로서 이미 자기들의 사명이라 여겼던 사회비판의 어조를 더욱 날카롭게 한다. 그들의 임무는 처음부터 문화적 가치들의 여러 전제를 명백하게 드러내는 데 있었다. 부르주아 세계관의 밑바탕에 있는 이념들을 정식화하고, 부르주아 생활감정의 내용을 이루는 다양한 원리의 통일성을 규명하며, 실무의 세계에서 관조적 사고와 내적 성찰과 승화의 기능을 완수했다. 한마디로 그들은 부르주아 이데올로기의 메가폰이었던 것이다. 그러나 지식인과 시민계급 사이의 유대가 느슨해진 지금에는 한때 지배계급의 자발적인 자기검열이던 것이 하나의 파괴적인 비판으로, 활력과 쇄신의 원리는 무질서의 원리로 변모한다. 부르주아지와 아직 한몸이던 교양계층은 개혁의 선봉자였으나, 부르주아지로부터 떨어져나온 지식인은 반항과 (계급) 해체의 요소가 된다. 1848년경까지 지식인은 아직 부르주아지의 정신적 전위이나, 1848년 이후 그들은 의식적이든 무의식적이든 노동계급의 챔피언이 되는 것이다. 자신의 존재가 불안해진 결과 그들은 프롤

레타리아트와 어느정도 공동운명체임을 느끼는데, 이 연대감은 때가 되면 부르주아지를 모반해 반자본주의 혁명의 준비에 가담할 결의를 북돋워주었다.

보헤미안에게 있어 지식인과 프롤레타리아트 사이의 접점은 이런 일반적 공감의 범위를 훨씬 넘어선다. 실상 보헤미안들은 그들 자신이 이미 프롤레타리아트의 일부다. 어떤 점에서 그들은 지식인의 완성 단계를, 그러나 동시에 또한 지식인의 풍자화를 대변한다. 그들은 지식인의 시민계급으로부터의 해방을 완성하지만, 그러나 동시에 부르주아의 여러 인습에 대한 투쟁을 하나의 고정관념으로, 때로는 일종의 강박관념으로 변질시킨다. 그들은 한편으로 정신적 목표에 대한 철저한 자기집중이라는 이상을 실현하지만, 그러나 다른 한편으로 생활의 여타 가치들을 소홀히 하며, 생활에 대한 정신의 승리로부터 승리 그 자체의 의미를 박탈한다. 부르주아 세계로부터의 그들의 독립은 다만 외형적 자유임이 판명되는데, 그들이 사회에서의 소외를, 비록 내놓고 인정하지는 않지만 무거운 죄책감으로 느끼기 때문이다. 그들의 오만은 지나친 약점에 대한 과잉보상이며 과장된 자기주장은 자신의 창조 역량에 대한 회의임이 드러난다. 프랑스에서는 이런 발전이 영국에서보다 먼저 일어나는데, 이곳 영국에서는 19세기 중엽 러스킨, 밀, 헉슬리, 조지 엘리엇 및 그 추종자들과 함께 '얽매이지 않은' '자립적으로 생각하는' 지식인의 첫 대변자들이 나타나지만, 그러나 얼마간은 프롤레타리아 혁명으로의 전환도 보헤미안의 형성도 문젯거리가 되지 않는다. 영국에서는 시민계급과의 결합이 아직 매우 밀접했기 때문에, 지식인은 광범한 대중과 협력하기보다 차라리 '귀족주의적 도덕사상가'의 위치로 도피하는 쪽을 택했다.[161] 조지 엘리엇조차도 실제로는 사회학적 문제인 것을 본질적으로 심리학적·도덕적인 문제

로 여기고, 사회학으로만 대답할 수 있는 문제들의 해답을 심리학에서 찾았다. 그렇게 함으로써 그녀는 러시아 소설이 이제 밟게 될, 그리하여 그것을 완성으로 이끌어줄 길을 버린 것이다.

| 러시아의 지식인

근대 러시아 소설은 본질적으로 러시아 지식인의 산물인데, 이들은 제정러시아의 기성 체제와 결별한 정신적 엘리트들로서, 문학은 무엇보다도 사회비판으로, 그리고 소설은 '사회소설'로 이해한다. 러시아에서는 사회적 의의 또는 효용성을 내세우지 않는 단순한 오락문학이나 순수한 심리분석으로서의 소설은 1880년대에 이르기까지 알려지지 않은 장르이다. 온 나라가 너무나 격동에 휘말려 있고 독서층의 정치의식과 사회의식이 너무나 고도로 발달해 있어서 '예술을 위한 예술' 같은 원칙이 대두할 여지가 없는 것이다. 러시아에서 지식인 개념은 항상 행동주의 개념과 직결되어 있고, 민주주의의 반대세력과 지식인 간의 연관은 서구에서보다 훨씬 긴밀하다. 보수적 민족주의자들은 모든 이 비타협적·당파적·폐쇄적인 지식인의 일원으로 간주되지 못하며[162] 러시아 소설의 가장 위대한 작가인 도스또옙스끼와 똘스또이도 완전히 지식인에 속하지는 않는다. 그러나 이 두 작가는 사회에 대한 그들의 비판적 태도에 있어 지식인의 사고방식에 의존하고 있으며, 비록 개인적으로는 지식인과 어울리기 싫어했지만 그들의 예술을 통해서 지식인의 파괴적 작업에 가담하는 것이다.[163]

근대 러시아 문학은 온통 반항정신에서 우러나온 것이다. 그 첫 황금시대는 짜르의 전제정치에 반대해 계몽주의와 민주주의 이념을 구현하고자 노력하는 진보적이고 세계주의적인 귀족들의 문학활동에 힘입었

뿌시낀의 죽음은 지적 주도권이 귀족에서 지식인에게로 넘어가는 한 시대의 종언을 의미한다. 일랴 레삔 「예브게니 오네긴과 블라지미르 렌스끼의 결투」, 1899년. 뿌시낀의 『예브게니 오네긴』의 한 장면으로, 실제로 뿌시낀도 결투로 사망했다.

다. 뿌시낀(A. S. Pushkin)의 시대에는 진보적이고 서구사상에 민감한 귀족들이 러시아 사회에서 유일하게 교양있는 계층이었다. 상업·공업 자본주의의 성립과 함께 그때까지 주로 관리와 의사로 구성되어 있던 정신노동자 계급은 새로이 기술자·변호사·기자 등이 가담해 수적으로 상당히 불어나긴 하지만,[164] 문학작품의 생산은 여전히, 자신들의 직업에 만족하지 않고 당시의 흔들리는 봉건제도보다 자유스러운 부르주아 세계에 더 큰 기대를 거는 귀족 출신 장교들의 손에 맡겨져 있었다.[165] 데까브리스뜨(dekabrist)의 반란(1825년 12월 알렉산드르 1세의 죽음을 계기로 일어난 러시아 최초의 근대혁명. 나뽈레옹 전쟁에서 자유주의 사상을 받아들인 청년장교들을 중심으로 입헌군주제를

주장하며 무장봉기를 일으켰다)이 실패한 후 새로운 힘으로 대두한 반동세력은 반란세력을 진압할 수는 있었지만 새로운 정치적·문학적 전위세력의 형성 —즉 지식인의 형성 —을 저지하는 데는 성공하지 못했다. 이 문화계층의 성립과 함께 러시아 문학에서 1830년대 말까지 압도적이던 귀족의 주도권은 끝을 맺는다. 뿌시낀의 죽음(1837)은 한 시대의 종언을 의미한다. 지적 주도권이 지식인의 수중으로 넘어가며 이런 사태는 볼셰비끼혁명 때까지 대체로 변하지 않고 지속되는 것이다.[166]

새로운 교양계층은 귀족과 평민을 아울러 포함하고 상하층 계급이탈자들로 보충되는 잡다한 집단이다. 한편으로는 아직 데까브리스뜨와 비슷한 세계관을 지닌 이른바 '참회하는 귀족들'로, 그리고 다른 한편으로는 소상인·하급관리·도시 성직자·해방된 농노 등의 아들로서 흔히 '혼합 혈통의 사람들'로 불리며 그중 대부분은 '자유로운 예술가'·학생·가정교사·신문기자 등의 불안정한 생활을 영위하는 사람들로 구성되어 있었다. 19세기 중엽까지는 이런 평민들이 귀족들에 비해 소수였으나 점차로 그 수가 늘어나 드디어는 지식인 구성에서 다른 부분들을 모두 흡수해버리고 만다. 이 새로운 상황에서 가장 중요한 역할을 한 것은 성직자의 아들들로서, 이들은 가정에서 이미 어느정도 교양과 지적 감수성을 갖춘 데다 아버지에 대한 아들의 자연발생적 반항심리로 인해 지식인의 반종교적·반전통적 태도를 누구보다도 날카롭게 표현하게 된다. 대체로 이들은 18세기 서구에서 목사의 아들들이 했던 것과 비슷한 역할을 하는데, 18세기 서구와 혁명 전 러시아는 비슷한 상황에 놓여 있었던 것이다. 따라서 러시아의 합리주의와 급진주의에 있어 가장 중요한 선구자 중의 두 사람으로 꼽히는 체르니솁스끼(N. G. Chernyshevsky)와 도브롤류보프(N. A. Dobrolyubov)가 성직자의 아들이며 큰 상업도시의 중산층 출신이라는 것은

결코 우연이 아니다.

　모스끄바 대학에는 학생단체와 문화단체들이 있어 새로운 '계급 없는' 지식인의 중심지가 된다. 고위관리와 장성 들이 사는 쾌락주의적이고 퇴폐적인 고도 모스끄바와 정열에 넘치고 지식욕에 불타는 청년들의 근대적 대학도시 모스끄바의 대조는 이제 본격적으로 전개되는 문화적 변모의 원천이 된다.[167] 귀족 출신 근위장교가 이전 시대 지적 엘리트의 대표였듯이, 혼자 힘으로 살아가야 하는 가난한 학생이 새로운 지식인의 전형이 된다. 모스끄바에서 지식인들의 사회는 아직도 한동안 반(半) 귀족적인 성격을 지니고 있고 1840년대 말 무렵까지는 철학토론이 아직도 주로 상류사회의 쌀롱에서 행해지지만,[168] 이들 쌀롱은 이미 귀족들만으로 이루어진 배타성이 없어지고 차츰 그 원래의 중요성을 잃어버린다. 그리하여 1860년대에는 문학의 민주화와 새로운 지식인의 형성이 완성된다. 농노해방 이후 지식인층은 가난해진 소귀족들이 많이 흘러들어옴으로써 눈에 띄게 수적으로 증가하지만, 이 새로운 요소가 이 집단의 내면구조를 변화시키지는 않았다. 몰락한 지주들은 생계를 유지하기 위해 얼마간 지적 노동을 하고 부르주아 지식인의 생활조건에 적응하지 않을 수 없게

근대적 대학도시 모스끄바는 가난한 지식 청년들의 중심이 된다. 보리스 이바노비치 레베제프 「벨린스끼의 말을 경청하는 모스끄바의 스딴께비치 써클」, 1948년.

되었다. 하지만 그들은 진보적·세계주의적 서구파의 수를 늘린 것 못지 않게 이른바 슬라브파의 수도 늘리며, 그 결과 양자 간에 어느정도 균형 상태가 이루어진다.

서구파와 슬라브파

서구지향적 지식인의 합리주의에 자극되어 슬라브주의라는 형태로 일어나는 지적 반작용은 유럽에서 이보다 반세기 앞서 프랑스혁명에 대한 반동으로 일어난 낭만주의적 역사주의와 전통주의에 대응하는 것이다. 서구파가 볼떼르와 백과전서파 및 독일 관념철학의 제자인 동시에 뒤이어 한편으로 쌩시몽, 푸리에, 꽁뜨 등의 사회주의자와, 다른 한편으로 포이어바흐, 뷔히너(G. Büchner), 포그트(K. Vogt), 몰레쇼트(J. Moleschott) 등 유물론자의 제자이듯이, 슬라브파는 간접적으로 그리고 대부분 무의식적으로 버크, 보날드(L. G. de Bonald), 메스트르, 헤르더(J. G. von Herder), 하만(J. G. Hamann), 뫼저(J. Möser) 및 아담 뮐러(Adam Müller)의 정신적 상속자들이다. 그들은 서구파의 세계주의와 무신론적 자유사상에 대항해 민족적·종교적 전통의 가치를 강조하며, 러시아 농민에 대한 신비주의적 신앙과 러시아 정교회에 대한 충성을 천명한다. 그들은 또한 합리주의와 실증주의에 반대하여 '유기적'인 역사적 성장이라는 비합리적 개념에 찬동하며, 서구파가 러시아의 이상과 구원을 유럽에서 찾은 것처럼 슬라브파는 '참된 기독교'의 보유자이고 서구의 개인주의에 물들지 않은 전통적 러시아야 말로 유럽의 이상이며 구원이라고 믿는다.

슬라브주의 자체는 물론 오래된 것으로서 뾰뜨르대제(Pyotr I, 재위 1682~1725)의 개혁에 대한 반대 이전부터 있었지만, 그 공식 출현은 벨린스끼(V. Belinsky, 1811~48. 러시아 사실주의 문학이론의 기초를 세운 문학평론가)에 대한

투쟁에서 비롯한다. 여하튼 슬라브주의 운동이 열을 띠고 구체화된 것은 이른바 '40년대의 인물들'(1840년대에 활약한 벨린스끼를 비롯한 급진적인 작가, 평론가들)에 대한 반대운동을 계기로 해서다. 선명한 이론과 의식적인 강령을 갖춘 이 슬라브주의의 대표자는 처음에는 주로 대지주들이었다. 이들은 아직도 전통적인 봉건관계 속에서 살며 자기들의 정치적·사회적 보수주의를 '성스러운 러시아'와 '슬라브 민족의 메시아적 사명'이라는 이데올로기로 장식하고 있었다. 그들의 민족전통 찬미는 대부분 서구파의 진보적 사상에 대항하는 하나의 수단에 지나지 않았으며, 러시아 농민에 대한 그들의 루쏘적·낭만적 열의는 가부장적·봉건적 체제를 고수하려는 노력의 이데올로기적 형태일 뿐이다.

그러나 슬라브주의가 보수주의·반동주의와 반드시 일치하는 것은 아니다. 서구파 중에도 민주주의의 반대자가 있는 것처럼 슬라브파 가운데도 참된 민중의 벗이 있었다. 게르쩬(A. I. Gertsen, 1812~70. 혁명적 민주주의를 제창하고 농노해방운동에 힘쓴 제정러시아의 소설가, 사상가) 자신도 서구 민주주의 제도를 전적으로 받아들이지는 않았음은 잘 알려진 사실이다. 여하튼 적어도 최초의 슬라브주의자들은 짜르 전제정치의 반대자이며 니꼴라이 1세(Nikolai I, 재위 1825~55)의 통치에 항거해 투쟁한다. 그후의 슬라브주의자들이 제정체제에 좀더 긍정적인 입장을 취하고 제정체제의 이념이 그들의 정치이론과 역사철학의 불가결한 구성요소가 된 것은 사실이지만, 지지자들 중에는 끝까지 민주주의자들도 포함되어 있었다. 우리가 서구파를 두 세대로 나누어 이야기하는 것과 마찬가지로 슬라브주의 운동에서도 두 단계를 구분해야 한다. 왜냐하면 1840년대의 개혁주의와 합리주의가 1860~70년대의 사회주의와 유물론으로 전개되었듯이 봉건적 지주들의 슬라브주의는 다닐렙스끼(N. Y. Danilevsky), 그리고리예프(A. Grigoryev) 및

도스또엡스끼의 범슬라브주의와 인민주의(populism, 1860~90년에 제정러시아에서 일부 지식인이 제창한 급진적 농본주의. 제정러시아 고유의 농촌공동체 미르mir를 통해 자본주의를 거치지 않고 사회주의에 도달할 수 있다는 사상)로 변모하기 때문이다. 슬라브파의 이 새로운 민주적 경향은 이전의 귀족주의 경향과 날카로운 대조를 이룬다.[169] 농노해방 이후 나이 많은 문필가들 다수가 지식인과 서구파에 등을 돌리고 민족주의자 진영에 가담한다. 그리하여 이제 "보수주의 문학은 양적으로나 질적으로나 진보주의 문학보다 모든 면에서 약하다"라고는[170] 주장할 수 없게 된다.

이제 슬라브파와 서구파는 그들의 목표보다도 투쟁방법으로 서로 분간하기 쉬워진다. 전러시아의 지성이 '슬라브적 이념'을 표방하고 나오며, 모든 지식인들이 애국자가 되고 '러시아의 사명'의 예언자가 된다. 그들은 뚜르게네프(I. S. Turgenev)의 말대로 "러시아 양털가죽 앞에 신비주의자가 되어 무릎을 꿇고 경배하며"[171] 러시아의 얼을 연구하고 '민속시'에 열을 올린다. "우리는 한 20,30년 동안 유럽이 필요하지만 그후에는 유럽에 등을 돌릴 것이다"라는 뾰뜨르대제의 유명한 말은 분명히 개혁자 대다수의 생각과 여전히 일치하는 것이었다. '인민'이라는 뜻도 되고 '민족'이라는 뜻도 되는 '나로드'(narod)라는 단어 자체가 민주주의자와 민족주의자의 구별을 흐려버릴 수 있게 해주었다.[172] 급진주의자들의 슬라브파 편향은 무엇보다도 아직까지 자본주의 발전의 초기 단계에 있는 러시아 국민이 서구의 여러 국민들보다 훨씬 동질적이라는 — 다시 말해서 계급적으로 덜 분화되어 있다는 — 사실로 설명된다. 러시아의 모든 정신적 엘리트들은 루쏘주의적 태도를 가지고 있으며, 정도의 차이는 있으나 예술과 문화에 적대적이다. 그들은 고대 그리스와 로마, 가톨릭교회, 중세 스꼴라 철학, 르네상스, 종교개혁 그리고 부분적으로는 근대의 개

인주의와 과학주의, 심미주의를 포함하는 서구의 문화전통이 그들 자신의 목표 달성에 장애가 된다고 보는 것이다.[173] 벨린스끼, 체르니솁스끼와 삐사레프(D. I. Pisarev)의 미학적 공리주의는 예술에 대한 똘스또이의 적대적 입장 못지않게 반전통주의적이다. 주관주의와 객관주의, 개인주의와 집단주의, 자유와 권위 사이의 대논쟁에 있어서조차도, 비록 서구파가 대체로 자유주의적 이상 쪽에 쏠리고 슬라브파가 권위주의적 이상으로 자연히 더 기울어지기는 하지만, 양 파의 역할이 확연히 갈라지지는 않는다. 벨린스끼와 게르쩬은 개인의 자유라는 문제를 놓고 도스또옙스끼와 똘스또이와 마찬가지로 결사적으로, 그리고 때로는 이들과 똑같이 어찌할 바를 모르고 씨름한다. 러시아 사람들의 철학적 사색은 온통 이 문제를 중심으로 맴돌며 도덕적 상대주의의 위험과 무정부상태라는 유령, 그리고 범죄의 혼돈이 모든 러시아 사상가들의 집념과 불안을 이룬다. 러시아인들은 사회로부터의 개인의 소외, 그리고 현대인의 고독과 고립이라는 유럽의 큰 운명적 문제를 '자유'의 문제로 정립했다. 그리고 이 문제가 러시아에서처럼 강렬하고 깊고 생생하게 체험된 곳은 아무데도 없으며, 이를 해결하려는 노력에 따르는 책임을 똘스또이와 도스또옙스끼보다 더 뼈아프게 느낀 사람도 없다. 『지하에서 쓴 수기』(*Zapiski iz podpol'ya*, 1865)의 주인공, 라스꼴니꼬프, 끼릴로프(Kirilov, 『악령』의 등장인물), 이반 까라마조프(Ivan Karamazov, 『까라마조프가의 형제들』의 주인공), 이들은 모두 이 문제를 안고 씨름하며, 무제한한 자유와 개인의 자의(恣意)와 이기주의라는 구렁텅이에 빠질 위험과 싸우고 있는 것이다. 도스또옙스끼의 개인주의 배격, 합리주의적이고 물질주의적인 유럽에 대한 비판, 그리고 인간의 연대와 사랑에 대한 신성화는 오로지 그냥 내버려두면 불가피하게 플로베르의 허무주의에 이르게 될 발전과정을 막아보려는 의도에서 나온 것이다. 서구

소설이 사회에서 소외되어 고독의 무거운 짐에 짓눌려 파멸하는 개인을 묘사함으로써 끝나는 데 비해, 러시아 소설은 처음부터 끝까지 개인으로 하여금 세계에서, 그리고 같은 인간들의 사회에서 이탈하게 만들려는 악령과의 투쟁을 묘사한다. 이 차이가 도스또옙스끼의 라스꼴니꼬프와 이반 까라마조프, 또는 똘스또이의 삐에르 베주호프(Pierre Bezukhov, 『전쟁과 평화』의 등장인물)와 레빈(Levin, 『안나 까레니나』의 주인공 중 한 사람으로 똘스또이의 자화상이라고도 한다) 같은 인물들의 문제성을 설명해주는 동시에 사랑과 믿음에 대한 이 두 작가의 복음뿐 아니라 전러시아 문학의 메시아주의를 설명해주는 것이다.

러시아 소설의 행동주의

러시아 소설은 서구소설보다 훨씬 더 엄밀한 의미의 경향문학이다. 서구문학에서보다 사회문제가 훨씬 더 많은 지면과 훨씬 더 중심적인 위치를 차지할 뿐 아니라 훨씬 더 오랫동안, 더 절대적으로 우위를 지켜나간다. 러시아 소설은 애초부터 같은 시기의 프랑스와 영국 작가의 작품보다 당대의 정치·사회문제와의 연관성이 훨씬 긴밀하다. 제정러시아의 압제하에서는 지적 에너지가 문학을 통해서밖에 작용할 수 없었으며, 검열제도는 문학작품을 사회비평이 가능한 유일한 출구로 만들었다.[174]

소설은 사회비평에 가장 알맞은 형식으로 러시아에서 행동주의적이고 교육적인, 아니 심지어 예언자적인 성격을 띠게 되며, 서구 문인들이 이미 완전한 수동주의와 고립상태로 떨어지는 시기에 러시아 작가들은 아직도 자기 국민의 스승이자 예언자로 남아 있었다. 러시아인들에게 19세기는 계몽주의의 시기로서, 그들은 혁명 전 시대의 정열과 낙관주의를 서구 국민들보다 한 세기나 더 오래 지니고 있었다. 러시아는 유럽의 여러

혁명이 맛본 배신과 패배와 변질의 환멸을 겪지 않았고, 따라서 1848년 이후에 프랑스와 영국을 휩쓴 피로의 기색이 없다. 프랑스와 영국에서 자연주의가 수동적인 인상주의로 발전하기 시작할 무렵 러시아에서 자연주의 소설이 여전히 생생하고 전도양양한 것도 러시아 국민의 젊음과 무경험 그리고 아직 패배하지 않은 그 사회사상 때문이다. 피로하고 몰락에 직면한 귀족들 손에서 신흥계급의 수중으로 넘어간 러시아 문학은 서구에서 부르주아 문화의 담당자들이 이미 기진맥진해 아래로부터의 위협을 느끼고 있을 시기에, 낭만적 경향을 지닌 귀족들의 작품에 나타나기 시작하던 감상적 염세관을 극복할 뿐 아니라 현대 서구문학을 지배하는 체념과 회의주의의 분위기를 지양하는 것이다. 러시아 소설은 그 어두운 측면에도 불구하고 굽힐 줄 모르는 낙관주의의 표현이며, 러시아와 인류의 장래에 대한 믿음의 증거다. 그것은 희망에 찬 전투정신과 구원에 대한 전도자적 갈망과 확신으로 시종 고무되어 있다. 이런 낙관주의는 결코 단순한 욕구불만 해소의 백일몽이나 값싼 '해피엔딩'으로 표현되는 것이 아니고, 인간의 고통과 희생이 의미있고 절대로 헛되지 않다는 굳건한 믿음으로 나타나 있다. 위대한 러시아 소설가들의 작품은 거의 언제나, 비록 슬프기는 하지만 화해를 이루며 끝난다. 그 작품들은 프랑스 작가들의 소설보다 더 진지하고 심각하지만 그처럼 각박하고 절망적이지는 않다.

자기소외의 심리학

　러시아 소설의 놀라운 점은 그 역사가 오래지 않음에도 불구하고 프랑스와 영국 소설의 높은 경지까지 이르는 데 그치지 않고 그들로부터 주도권을 넘겨받아 당대의 가장 진보적이고 생기 있는 문학형식을 이룬다는 사실이다. 도스또옙스끼와 똘스또이의 작품에 비할 때 19세기 후반의

모든 서구문학은 지치고 정체된 것처럼 보인다. 『안나 까레니나』와 『까라마조프가의 형제들』(Brat'ya Karamazovy, 1880)은 유럽 자연주의의 정상을 이룬다. 이들은 거대한 초개인적 질서에 대한 감각을 조금도 잃어버림이 없이 프랑스와 영국 소설의 심리학적 업적을 집대성하고 능가하는 것이다. 사회소설은 발자끄에서, 교양소설은 플로베르에서, 삐까레스끄소설은 디킨스에서 각기 그 완성을 보듯이, 심리소설은 도스또옙스끼와 똘스또이에 이르러 완전한 성숙기에 들어간다. 이 두 소설가는 한편으로 루쏘, 리처드슨과 괴테의 감상소설에서, 다른 한편으로 마리보, 꽁스땅과 스땅달의 분석소설에서 시작한 발전과정의 최종단계를 대표하는 것이다.

근대 심리학은 영혼의 분열상을 — 어떤 구체적인 내적 갈등으로 선명하게 규정할 수 없는 부조화를 — 묘사하는 데서 출발한다. 안티고네 (Antigone, 소포클레스 비극의 여주인공)도 이미 의무와 감정 사이에서 흔들림을 맛보고, 꼬르네유의 주인공들은 거의 그 문제밖에 모른다고 할 수 있다. 셰익스피어는 주인공의 우유부단을 희곡의 주제로까지 삼는다. 그리고 그의 작중인물의 의지에 대한 제약은 소포클레스와 꼬르네유의 경우처럼 도덕적 충동에서만 오는 것이 아니라 신경에서도, 다시 말해서 영혼의 무의식적이고 통제되지 않는 영역에서도 오는 것이다. 그러나 서로 모순되는 심리적 경향들은 아직 따로따로 나타나며, 그들 자신의 충동에 대한 작중인물의 도덕적 판단은 내내 분명하고 일관되어 있다. 기껏해야 그들은 자기들의 충동 가운데 어느 쪽에 기울어질까 주저하는 정도다. 개인이 그 자신의 동기에 관해서조차 잘 모르고 자기 자신에게 문제가 될 만큼 감정적 갈등이 심해지고 개성 자체가 와해되는 현상은 19세기 초에 와서야 시작된다. 근대 자본주의와 동시에 대두한 낭만주의 및 사회로부터 개인의 소외라는 두 현상은 처음으로 자신의 내적 분열에 관한 의식을

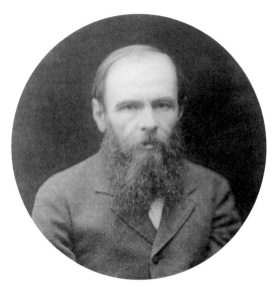

도스또옙스끼와 똘스또이는 근대 심리소설의 발전에서 완성에
이른 세계를 보여준다. 미하일 빠노프 「표도르 도스또옙스끼
초상」(위), 1880년 6월 9일 모스끄바에서 찍은 사진; 「레프 똘스
또이 초상」(아래), 1885년경 모스끄바에서 찍은 사진.

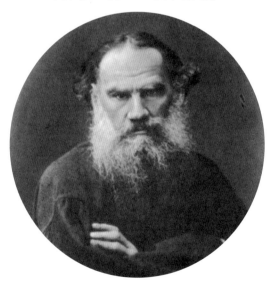

낳고, 따라서 현대의 문제적 인물상을 만들어낸다. 셰익스피어와 여타 엘리자베스 시대 작품들의 심리적 모순들은 단순히 불합리한 것으로서, 고전주의적 종합 이전의 발전단계를 보여주는 것이다. 바꿔 말해서 극작가는 조리에 맞고 일관성 있게 행동하는 인물을 그리는 법을 아직 경험을 통해 배우지 않았고, 또 전체적 인상의 통일성을 그다지 중요시하지 않는다. 그에 반해 낭만주의 문학에 나오는 모순투성이 인물들은 고전주의 심리학의 합리주의에 대한 의식적이고 계획적인 반동의 표현이다. 야생적이고 환상적인 인물들이 즐겨 그려지는데, 그것은 일관성 있고 빈틈없는 이성보다 혼돈에 찬 감정이 더 근원적이고 진짜라고 생각되기 때문이다. 자기 스스로의 갈등에 빠져 어떠한 합리적 단일성으로도 환원될 수 없는 영혼을 너무 뻔하지만 가장 눈에 띄는 형태로 나타내주는 것은 이른바 도플갱어(Doppelgänger) 개념이다. 도스또옙스끼는 낭만주의자들에게서 이 개념을 작중인물 묘사의 고정수단의 하나로 이어받아 끝까지 버리지 않는다.

그러나 성격의 통일성의 완전한 분해 ─즉 인간 영혼을 구성하는 요소들 간의 상호모순만이 아니라 그 구성요소 자체의 끊임없는 전이와 변모, 재평가와 재해석을 뜻하는 와해─는 낭만주의에 대한 투쟁에서 비롯하며, 그 투쟁을 통해 낭만주의와 반낭만주의적 태도 사이에서 끊임없이 흔들리는 데서 말미암은 것이다. 이 새로운 발전의 첫 단계를 보여주는 스땅달의 경우, 우리는 영혼의 여러 다른 구성요소들이 바로 우리 눈앞에서 변하는 과정을 목격하게 된다. 정신상태 묘사의 잠정적 특성과 정신적 태도의 애매모호함은 모든 그럴듯한 심리분석의 기준이 되며, 단지 인간 영혼의 현란하고 만화경 같은 모습만이 예술적 흥미를 지닌 것으로 통한다. 이 발전의 최종단계를 이루는 것이 완전히 예측할 수 없고 비합

리적인 도스또옙스끼의 인물들이다. '당신은 겉으로 보이는 것과는 다른 사람이다'라는 측면이 이제 심리적 표준상태가 되며, 이제부터는 인간에게 있어서 이상하고 기묘한 면, 악마적이고 불가사의한 면이 그의 심리적 중요성의 전제조건으로 통하게 된다. 도스또옙스끼의 인물들에 비하면 그전 문학의 등장인물들은 모두 다소간 목가적이고 박진감이 적다는 인상을 준다. 물론 오늘날 우리는 도스또옙스끼의 심리학조차 아직 인습적인 특징이 많고 낭만주의자들의 괴기 취미와 바이런주의의 잔재를 대량으로 써먹고 있음을 간파한다. 우리는 도스또옙스끼가 시작이 아니라 끝이요, 그 모든 독창성과 생산성에도 불구하고 그가 서구 심리소설의 업적을 순순히 받아들여 그것을 일관되게 발전시킨 작가라는 것을 알 수 있다.

도스또옙스끼는 현대 심리학의 가장 중요한 원칙, 즉 과장되고 지나치게 과시적인 형태로 표현되는 모든 정신적 태도의 분열적인 특성과 모든 감정들의 양면성이라는 원칙을 발견한다. 사랑과 미움뿐 아니라 긍지와 겸손, 자부와 자기비하, 잔인성과 마조히즘, 숭고한 것에 대한 갈망과 '쓰레기에 대한 향수'가 도스또옙스끼의 인물들 속에 얽혀 있다. 라스꼴니꼬프나 스비드리가일로프(Svidrigailov, 『죄와 벌』의 등장인물) 같은 인물들뿐 아니라 미시낀과 로고진(Myshkin, Rogozhin, 『백치』의 등장인물들), 이반 까라마조프와 스메르쟈꼬프(Smerdyakov, 『까라마조프가의 형제들』의 등장인물)도 똑같은 원칙의 변형들로 한데 묶을 수 있다. 모든 충동, 모든 감정, 모든 생각은 그것이 이 인물들의 의식에 나타나는 순간 정반대의 충동·감정·생각을 낳는 것이다. 도스또옙스끼의 주인공들은 항상 선택해야 하는데 하지 못하고 있는 양자택일에 직면해 있다. 따라서 그들의 사고와 자기분석, 자기비판은 그들 자신에 대한 끊임없는 질타며 몸부림이다. 귀신 들린 돼지떼

의 비유는 『악령』(*Bésy*)의 작중인물들에게만 해당하는 것이 아니라, 정도의 차이는 있으나 도스또옙스끼가 여러 소설에서 묘사하는 인물 전부에 해당하는 것이다. 그의 소설들은 최후심판의 바로 전날 저녁에 일어난다. 모든 것이 가장 끔찍스러운 긴장과 가장 무시무시한 공포와 가장 어지러운 혼돈의 상태에 있으며, 모든 것이 기적에 의해 깨끗해지고 평안해지고 구원받기를 — 지성의 힘과 날카로움이나 이성의 변증법이 아니라 바로 그 힘의 포기, 이성의 희생을 통한 해결이 오기를 — 기다리고 있다. 도스또옙스끼가 옹호하는 지성의 자살이라는 개념이야말로 그가 스스로 제기한 진정한 문제와 타당한 질문을 완전히 비현실적이고 비합리적으로 해결하려고 하는 도스또옙스끼 철학의 문제점을 집약한 것이다.

도스또옙스끼의 신비주의와 리얼리즘

도스또옙스끼의 심리적 통찰이 갖는 깊이와 섬세함은 그가 현대 지성인의 문제성을 체험하는 강도에서 온다. 이에 반해 그의 도덕철학의 순진성은 그의 반합리주의적 탈선행위와 이성 배반, 그리고 낭만주의와 추상적 이상주의의 유혹을 물리칠 능력의 결여에서 온다. 그의 신비주의적 민족주의, 그의 종교적 정통주의, 그의 직관적 윤리사상은 모두 일관된 지적 태도이며 분명히 동일한 경험, 동일한 정신적 쇼크에서 유래한 것이다. 즉 청년기에 그는 급진파에 속했고 뻬뜨라솁스끼(M. Petrashevsky) 주위에 모였던 사회주의 경향을 띤 써클의 일원이었다. 이 그룹에서 한 일 때문에 그는 사형선고를 받았고, 모든 처형 준비가 끝난 순간 사면받아 시베리아로 보내졌다. 이 경험과 여러 해 동안의 감금생활이 그의 반항정신을 무너뜨렸던 모양이다. 10년의 세월이 지나고 그가 뻬쩨르부르그에 돌아왔을 때, 비록 후년의 정치적·종교적 신비주의와는 아직 거리가 멀지

만, 그는 이미 사회주의자나 급진파는 아니었다. 그러다가 이때부터 그가 겪는 혹심한 궁핍과 병의 악화, 그리고 유럽에서의 방랑생활이 그의 저항을 완전히 꺾고 마는 것이다. 『죄와 벌』(*Prestupleniye i nakazaniye*)과 『백치』(*Idiot*)의 작가도 이미 종교에서 보호와 평화를 찾지만, 교회와 속세 권위의 열렬한 옹호자며 적극적인 교리의 설교자가 되는 것은 『악령』과 『까라마조프가의 형제들』을 쓰기에 이르러서다. 우리가 흔히 도덕주의자, 신비주의자, 반동분자로 쉽사리 못 박아버리는 도스또옙스끼는 그의 만년에 가서야 볼 수 있는 것이다.[175] 그러나 사실은 이런 단서를 붙이고서도 그의 정치관을 정의하기는 쉽지 않다. 사회주의에 대한 그의 비판은 순전한 난센스인 반면 그가 그려내는 세계는 사회주의의 필요성을, 인류를 가난과 치욕에서 건져낼 것을 절규하고 있다. 그의 경우에도 우리는 '리얼리즘의 승리' ─ 혼란에 빠진 낭만적인 정치가 도스또옙스끼에 대한 냉철하고 현실감각 강한 예술가 도스또옙스끼의 승리 ─ 를 이야기할 수 있다. 하지만 도스또옙스끼의 경우는 발자끄의 경우보다 훨씬 복잡하다. 그의 예술에는 발자끄에게서 전혀 찾아볼 수 없는 '다치고 모욕당한 사람들'에 대한 깊은 공감과 연대감이 있으며, 비록 그의 소설에서 가난한 사람들에 관한 많은 것이 단순히 문학적 관습과 낭만주의의 상투형에 의한 것이긴 하지만, 그의 작품에는 일종의 빈곤의 존엄성 같은 것이 있다. 적어도 도스또옙스끼는 정말 빈곤에 관해 쓸 줄 아는 몇 안되는 작가 중 한 사람임에는 틀림없다. 그는 조르주 쌍드나 외젠 쒸처럼 단순히 가난한 사람들에 대한 동정심에서 쓰거나 디킨스처럼 과거의 빈곤에 대한 막연한 기억 때문에 쓰는 것이 아니라, 그 자신 거의 평생을 궁핍 속에서 보내며 이따금씩 문자 그대로 굶어본 사람으로서 쓰기 때문이다. 도스또옙스끼가 종교적 또는 도덕적 문제를 이야기할 때에도 그가 불러일

도스또옙스끼의 노트(위), 1870~71년. 『백치』『죽음의 집』『악령』
에 관한 구상과 일기, 편집 및 출판활동 기록, 잡지 『시대』 발행 기
록, 주소록, 거래내역 등이 적혀 있다; 도스또옙스끼가 생전에 마
지막으로 기거했던 꾸즈네치니 5번가의 서재(아래). 시계는 그가
사망한 1881년 1월 28일 저녁 8시 35분에 맞춰져 있다.

으키는 효과가 조르주 쌍드나 디킨스가 자기 시대의 참상과 불의를 말할 때보다 훨씬 자극적이고 혁명적인 것도 바로 그 때문이다. 하지만 도스또엡스끼를 혁명적 대중의 대변자라고는 결코 말할 수 없다. '민중'을 이상화하고 슬라브주의적 태도를 가졌음에도 불구하고 그는 산업 프롤레타리아트나 농민들과 아무런 긴밀한 점이 없다.[176] 그가 정말 친근감을 느끼는 것은 지적 프롤레타리아트뿐이다. 그는 자신을 일컬어, 언제나 계약 마감에 쫓기면서 일하고, 평생 동안 선금을 안 받고는 작품을 팔아본 적이 없으며, 흔히는 한 장(章)의 첫머리가 이미 인쇄소에 가 있는데 그 끝을 어떻게 맺을지를 아직 모르는 '문학 프롤레타리아트'이자 '우편마차의 말'이라고 했다. 그는 일 때문에 질식하고 기진맥진한다고, 머리가 뻐근해서 터질 것 같을 때까지 일을 했노라고 늘 불평을 한다. 단 한편만이라도 뚜르게네프나 똘스또이가 작품을 쓰듯이 쓸 수 있다면 얼마나 좋겠는가! 하지만 그는 자랑스럽게, 거의 도전적으로 자신을 '문인'이라고 부르며, 스스로를 이제까지 한번도 문학에 나타나본 적 없는 새로운 세대와 새로운 사회계급의 대표자로 간주한다. 그리고 지식인의 정치적 목표에 대한 자신의 반대에도 불구하고 그는 러시아 소설에서 이 계급의 최초의 진정한 대변자이다. 고골(N. V. Gogol'), 곤차로프(I. A. Goncharov)와 뚜르게네프는 비록 그들이 부분적으로는 매우 진보적인 사상을 표현하고 그들 자신의 계급적 이해관계와는 반대로 러시아가 부르주아 사회로 바뀌는 과정에서 개척자 역할을 하지만, 여전히 지주계급의 생활감정을 대변하는 것이다. 도스또엡스끼는 똘스또이도 이런 '지주문학'의 대표 중 하나라고 올바로 지적하면서 그를 위대한 여러 작품들, 특히 『전쟁과 평화』(*Voyna i mir*, 1869)에서 악사꼬프(S. T. Aksakov, 1791~1859. 러시아 소설가. 귀족 출신으로 지주 생활을 파노라마적으로 그린 장편들을 썼다) 일가의 연대기 형식을 그대로 보존하

고 있는 '귀족생활의 역사가'라고 불렀다.[177]

도스또옙스끼의 사회철학

　도스또옙스끼의 주인공들은 대부분 ——특히 라스꼴니꼬프, 이반 까라마조프, 샤또프(Shatov, 『악령』의 등장인물), 끼릴로프, 스떼빤 베르호벤스끼(Stepan Verkhovensky, 『악령』의 등장인물) —— 부르주아 지식인들이며, 도스또옙스끼는 비록 내놓고 자신을 그들과 동일시하지 않지만 대체로 그들의 관점에 준해서 사회를 분석한다. 그런데 한 작가의 세계관을 결정하는 것은 그가 누구의 편을 드느냐보다는 오히려 그가 누구의 눈을 통해 세계를 보느냐 하는 데 있다. 도스또옙스끼는 당대의 사회문제들 ——무엇보다도 사회구성원의 원자화와 계급 간에 점점 깊어가는 심연 ——을 지식인의 관점에서 보고, 그 해결책을 교육받은 사람들이 거기서 스스로를 소외시켜버렸던 소박하고 신앙심 깊은 민중과 다시 하나가 되는 길에서 찾았다. 똘스또이는 같은 문제들을 귀족의 관점에서 보고, 사회 재건의 희망을 지주와 농민 간의 상호이해에서 기대했다. 그의 사상은 아직 가부장적·봉건적 개념과 결부되어 있는데, 그의 사상을 실현하는 데 가장 근접한 인물인 레빈과 삐에르 베주호프도 민주주의자가 아니고 기껏해야 인민에게 은혜를 베푸는 사람일 뿐이다. 그에 반해 도스또옙스끼의 세계는 완전한 지적 민주주의가 지배한다. 그의 모든 인물은 빈부귀천을 가릴 것 없이 똑같은 도덕적 문제로 씨름한다. 돈 많은 미시낀 공과 가난한 학생 라스꼴니꼬프는 둘 다 현대 부르주아 사회에서 설 곳이 없는 집 없는 뜨내기이자 계급이탈자며 추방된 자들이다. 그의 주인공들은 모두 어떤 의미에서 이 부르주아 사회 바깥에 위치하며, 오로지 정신적 관계만이 지배하는 하나의 계급 없는 사회를 이루고 있다. 그들은 그들의 행위 하나하

나에 그들의 모든 힘과 넋을 온통 쏟아부으며, 바로 현대세계의 일상생활 속에서 순수하게 지적·영적·유토피아적인 세계를 대표한다. "우리에게 는 계급적 이해가 없다. 왜냐하면 러시아의 얼은 계급적 대립이나 계급적 이해나 계급적 법칙보다 훨씬 넓기 때문이다"라고 도스또옙스끼는『작가 일기』에 쓰고 있는데, 이런 그의 주장과 그 자신이 귀족 출신 동료작가들과는 계급적으로 다른 작가일 수밖에 없다는 그의 의식 사이의 모순이 야말로 도스또옙스끼의 사고방식을 가장 단적으로 보여준다. 그 자신과 '지주문학'의 대표자들 사이에 그처럼 명확한 선을 긋고 자신의 존재이 유를 서민 지식인이라는 데 두는 바로 그 도스또옙스끼가 다른 한편으로 는 계급의 존재 자체를 부인하고 비사회적·정신적 관계의 절대성을 믿고 있는 것이다.

도스또옙스끼와 디킨스의 사회적 위치가 비슷하다는 점은 거듭 이야 기되어왔다. 두 작가가 다 사회에 별로 깊이 뿌리박지 못한 아버지의 아들로 태어났고, 두 사람 다 젊을 때부터 사회적 불안정과 뿌리 뽑힌 느낌 을 맛보았다는 사실이 지적된 바 있다.[178] 도스또옙스끼의 아버지는 군 의관이었고, 어머니는 장사꾼의 딸이었다. 그의 아버지는 약간의 재산을 마련해 그의 아들들을 주로 귀족 자제들만 다니는 학교에 보냈다. 그의 어머니는 일찍 세상을 떠났고, 술꾼이 된 아버지는 그가 매우 심하게 다 룬 것으로 알려진 그의 소작인들 손에 죽었다. 그리하여 도스또옙스끼는 비교적 괜찮은 사회계층으로부터, 그가 때로는 반발을 때로는 매력을 느 끼곤 하는 지적 프롤레타리아트의 위치로 떨어진 것이다. 도스또옙스끼 와 디킨스의 이율배반적이고 여러모로 정리되지 않은 혼란스런 사회관 과, 그들 아버지의 불안정한 사회적 위치 및 그들 자신이 일찍이 사회적 신분 상실의 느낌을 맛보았던 경험 사이에 어떤 연관성이 있다는 사실은

거의 의심할 여지가 없다.

도스또옙스끼의 자연주의와 낭만주의

사회소설의 역사에서 도스또옙스끼가 차지하는 독특한 위치는 무엇보다도 현대의 대도시를 소시민과 프롤레타리아트 군중, 소상인과 하급관리, 학생과 창녀, 무위도식자와 빈민을 망라해 처음으로 자연주의적으로 그려낸 것이 그의 작품이라는 사실에서 드러난다. 발자끄의 빠리만 해도 아직 일종의 낭만적 황야였고 환상적 모험과 기적적 사건의 장면이며, 격심한 대조의 명암법으로 그려진 무대 장면이자 눈부신 부와 그림 같은 가난이 바로 옆에 함께 사는 옛날이야기 속이었다. 그에 반해 도스또옙스끼는 철두철미 대도시의 어둠침침한 모습을, 어둡고 아무런 색채 없는 비참한 상태로서의 도회지를 그린다. 그는 도시의 우중충한 공공건물과 어두컴컴한 술집들과 가구 딸린 셋방들 — 그가 '관 속'이라 부르는, 대도시 생활의 가장 슬픈 희생자들이 나날을 보내는 그 방들 — 을 보여준다. 이 모든 것은 부인할 수 없는 사회적 의의와 날카로운 정치적 의미를 지닌다. 그런데도 도스또옙스끼는 그의 작중인물로부터 그들의 출신계급을 말해주는 요소를 빼버리려 하는 것이다. 그는 그들 상호 간의 경제적·사회적 장벽을 헐어버리고 마치 만인 공통의 운명이라는 게 있는 것처럼 그들을 모두 한데 섞는다. 도스또옙스끼의 정신주의와 민족주의도 같은 기능을 수행한다. 즉 인간은 신분·계급·교육정도 등을 초월한 더욱 높은 법칙에 의해 규제되며 그런 제약 저 너머의 삶을 사는 정신적 존재라는 신화를 만들어내는 것이다. 곤차로프, 뚜르게네프, 똘스또이에게는 출신계급에 의해 규정된 특징들이 지워지지 않고 남아 있다. 어떤 인물이 귀족인지 시민계급인지 평민인지가 단 한순간도 간과되거나 잊히지 않는

것이다. 그에 반해 도스또옙스끼는 흔히 이런 차이점을 놓치며 때로는 일부러 지나쳐버리는 것처럼도 보인다. 그럼에도 불구하고 그의 인물들의 계급적 성격이 독자에게 전달되고, 무엇보다도 우리가 그의 지식인들을 정확히 명시된 하나의 사회집단으로 느낀다는 사실이야말로 도스또옙스끼를 그 자신의 뜻에 어긋남에도 불구하고 한 사람의 유물론자로 만드는 저 '리얼리즘의 승리'의 일부인 것이다.

그러나 이 '유물론'은 그의 정신성에서 눈에 안 띄고 대부분 무의식적인 전제 가운데 단 하나에 지나지 않는다. 그의 정신성이란 완연히 일종의 열병에 가까우며, 모든 경험을 그 마지막 한올까지 규명하고 모든 감정을 그 충동 하나하나까지 추궁하며, 생각을 더욱더 멀리 밀고 나가서 그 생각의 모든 결과를 시험해보고 온갖 사상의 가장 깊은 무의식의 원천까지 내려가보려는 강박관념에 사로잡힌 상태다. 도스또옙스끼의 주인공들은 마치 기사소설의 주인공이 거인이나 괴물과 씨름하듯이 그들의 사상과 환상과 씨름하는, 정열적이고 두려움을 모르며 편집광적인 사색가들이다. 그들은 사상을 위해 고통받고, 사람을 죽이고, 목숨을 바친다. 그들에게 삶은 하나의 철학적 과제이고, 사상은 그들 생활의 유일한 내용이자 생략할 수 없는 단 하나의 활동이다. 그들은 진짜 괴물들과 씨름한다. 즉 아직 탄생하지 않고 정의할 수도 형상화할 수도 없는 사상들, 해결되기는커녕 아직 정립되지도 않은 문제들과 씨름하는 것이다. 도스또옙스끼는 지적 경험을 감각적 경험 못지않게 생생하고 구체적으로 형상화할 줄 안 최초의 현대 소설가일 뿐 아니라, 이전에는 아무도 감히 들어가보지 못한 정신적 영역까지 파고들어간다. 그는 사고의 새로운 깊이, 새로운 강도를 발견한다. 물론 이 발견이 우리에게 새롭다는 인상을 주는 것은 낭만주의가 이성과 감성, 사상과 감정을 엄격히 구별하고 감정과 열

도스또옙스끼는 소시민과 프롤레타리 아트, 장사치와 하급관리, 창녀와 빈민이 살아가는 어두운 도시의 모습을 그린다. 페르디낭 빅또르 뻬로 「쎈나야 광장 전경」, 1841년. 『죄와 벌』의 무대가 되는 곳이다.

도스또옙스끼의 인물들은 진짜 삶의 문제와 씨름하는 사색가들이다. 뭉크는 도스또옙스끼를 '외면과 내면의 삶을 동시에 성공적으로 전달한 현대 작가'라고 여겼고 그의 생애 전반에 큰 영향을 받았다. 에드바르 뭉크 「쌩끌루의 밤」, 1890년.

정만이 작품의 대상으로 합당하다고 보는 습관을 길러놓았기 때문이기도 하다.[179] 도스또옙스끼의 정신구조에서 진정으로 새로운 것은 그가 사상세계의 낭만주의자로서, 그에게 있어 사상의 움직임은 낭만주의자에게 감정의 홍수와 격랑 못지않은 정서적 혹은 병리적 추진력을 지닌다는 점이다. 주지주의와 낭만주의의 종합이야말로 도스또옙스끼 예술의 획기적 업적이며, 그것은 19세기 후반의 가장 진보적인 문학형식, 즉 낭만주의와 끊을 수 없는 유대를 지닌 채 주지주의를 향해 강렬히 움직이던 이 시대의 요구를 가장 잘 충족하는 형식을 낳았다. 그 양면 중 어느 하나를 포기하는 것도 — 다시 말해서 부자연스러운 신고전주의와 히스테리컬한 낭만주의 모두가 — 막다른 골목임이 드러난 데 반해, 도스또옙스끼의 표현주의는 새로운 생활감정에 맞게 발전해나갈 수 있었던 것이다.

도스또옙스끼는 그러나 낭만주의의 높은 지대에서만 움직인 것이 아니라 그 밑바닥에서도 헤맸다. 그의 작품은 낭만주의의 고백문학의 연장일 뿐 아니라 낭만주의 모험소설, 공포소설의 연속이기도 하다.[180] 이런 면에서도 그는 다른 연재소설 작가들과 똑같이 무분별한 방법을 썼던 디킨스의 진정한 동시대인이었다. 만약에 그가 똘스또이나 뚜르게네프 같은 여건에서 집필할 수 있었다면 몇몇 부주의와 악취미적 실수는 피했을지도 모른다. 하지만 그의 문체의 멜로드라마적 성격은 심리소설에 관한 그의 생각과 불가분하게 연결되어 있으며, 그의 과장된 방법은 단순히 스릴을 유지하기 위한 수단이 아니라 그것 없이는 그의 작품의 극적 상황들을 생각할 수 없는 과열된 정신적 분위기를 만드는 데 이바지했다. 원한다면 우리는 『까라마조프가의 형제들』을 싸구려 범죄소설로, 『죄와 벌』을 탐정소설로, 『악령』을 모험소설로, 그리고 『백치』는 쎈세이셔널한 스릴러로 생각할 수 있다. 살인과 범죄, 수수께끼와 돌발사건, 멜로드라

마와 잔혹행위, 그리고 병적이고 음산한 분위기가 이들 작품에서 주도적 역할을 한다. 그러나 이 모든 것이 단지 작품의 지적 내용의 추상성에 대한 보상으로 독자에게 주어진 것이라고 보는 것은 잘못이다. 작가는 오히려 여기서 문제되는 영적·정신적 과정이 가장 원시적인 충동들과 똑같이 원초적이라는 느낌을 자아내고자 하는 것이다.

도스또옙스끼에게서 우리는 낭만주의 모험소설의 주인공들을 모두 다시 만나게 된다. 아름답고 굳세고 신비스럽고 외로운 바이런적 주인공(스따브로긴), 사납고 무절제하고 위험하지만 근본적으로 착한 본능의 인간(로고진과 드미뜨리 까라마조프), 천사 같은 광명의 인간(미시낀과 알료샤 까라마조프), 순결한 마음씨의 창녀(쏘냐와 나스따샤 삘리뽀브나), 주색에 빠진 늙은이(표도르 까라마조프), 탈옥한 죄수(페드까), 타락한 주정뱅이(레뱌드낀) 등등. 그리고 모험소설과 스릴러의 필수요소들이 하나도 빠짐없이 등장한다. 유혹당했다가 버림받은 소녀, 비밀결혼, 익명의 편지, 수수께끼 살인, 광증과 기절소동, 쎈세이셔널하게 따귀를 때리는 장면, 그리고 무엇보다도 되풀이해서 스캔들이 터지는 장면 등.[181] 이런 장면들은 도스또옙스끼가 스릴러 소설의 수법을 어떤 식으로 활용하고 있는지를 가장 잘 보여준다. 스릴러 수법은 우리가 짐작할 수 있듯이 극적인 진행과 결말의 효과를 거두는 데 도움이 될 뿐 아니라 말하자면 처음부터 하나의 닥쳐올 위험을 예고해주며, 거대한 정열이라든가 영혼과 영혼 사이의 본원적인 관계란 항상 인습적이고 사회에서 허용되는 것의 한계선에 육박하고 있다는 느낌을 낳는다. 도스또옙스끼 주인공들이 살고 있는 정신적 존재들의 유토피아적 고도(孤島)는 실상 하나의 좁은 새장임이 드러난다. 그들 존재의 내재성이 깨어지는 정신적 사건이 일어날 때마다 사회적 스캔들이 터지는 것이다. 이 스캔들 장면들이 번번이 가장 다양한 사회적 신분의 사람들이

모인 가운데, 사회적으로 무엇보다 공존할 수 없는 요소들이 참여해 벌어지는다는 사실이야말로 이 장면들의 본질적인 특징이다. 『백치』의 나스따샤 삘리뽀브나 집에서와 『악령』의 바르바라 뻬뜨로브나 집에서 벌어지는 두가지 중요한 스캔들 장면에서 모두, 등장인물 전원이 한자리에 모여 있다. 그것은 마치 작가가 모든 것이 붕괴되는 마당에 사회적 지위나 계급의 차이란 가장 미미한 것임을 입증하려는 것 같기도 하다. 이 장면들은 하나같이 악몽 속에서 말할 수 없이 좁은 방안에 수많은 사람들이 빽빽이 들어차 있는 듯한 인상을 준다. 그리고 이런 장면 특유의 악몽적 성격은 계급과 지위의 차별과 갖가지 금기와 거부권을 지닌 사교계가 도스또옙스끼의 마음을 얼마나 기묘한 힘으로 사로잡았던가를 말해주는 것이다.

도스또옙스끼의 극적 형식

대부분의 평론가들이 도스또옙스끼 걸작들의 극적 형식을 강조한다. 그러나 그들은 보통 이 형식적 특징을 단지 극적 효과를 거두는 한 방법으로 해석하며 그것을 똘스또이 소설의 광활하고 도도한 서사시적 흐름과 대비한다. 하지만 도스또옙스끼가 연극적 수법을 쓰는 것은 단순히 여러 갈래의 줄거리가 한데 만나 폭발할 듯하던 갈등이 드디어 폭발하는 절정을 만들기 위해서만이 아니라, 오히려 줄거리 전체에 극적 생기를 채우고 서사시적 인생관과는 전혀 다른 세계관을 표현하기 위해서다. 도스또옙스끼에 의하면 인간 존재의 의미는 그 시간성에 있는 것이 아니다. 인생 목표의 생겨남과 사라짐, 어제의 기억과 내일에 대한 환상, 우리 위에 끊임없이 내려 쌓이면서 우리를 묻어버리는 그 세월 속에 있는 것이 아니라 인간의 영혼이 발가벗겨져 몇개의 간단명료한 공식으로 환원

되는 것처럼 보이는 고조된 순간들, 인간의 본질 그대로 진정한 자기임을 느끼고 자신의 자아 및 자신의 운명과 일치됨을 선언하는 그런 지고의 순간에 있는 것이다. 이런 순간들이 실제로 있다는 것이 도스또옙스끼의 비극적 낙관주의의 근거이며, 그것은 고대 그리스인들이 그들의 비극에서 '카타르시스'라고 부른 저 운명과의 화해를 뜻한다. 그것은 또 도스또옙스끼 철학의 근거이자 플로베르의 비관주의와 허무주의에 대한 그의 철학적 반대의 근거이기도 하다. 도스또옙스끼는 항상 최고의 행복과 가장 완벽한 조화의 느낌을 초시간성의 체험으로 묘사했다. 무엇보다도 간질 발작이 일어나기 전 미시낀의 상태가 그렇고, 끼릴로프의 '5초 동안'—그 황홀감이 오래 계속된다면 참을 수 없을 것이라고 그가 말하는—이 그렇다. 이 순간 정점에 달하는 그런 삶을 묘사하기 위해서는 전적으로 시간의 느낌에 바탕을 두는 플로베르적 소설 개념은 근본적으로 바뀌지 않을 수 없고, 그 결과는 전통적 의미의 소설과 거의 공통점이 없을 정도가 되었다. 도스또옙스끼의 형식이 사회소설과 심리소설의 직접적 연속인 것이 사실이긴 하지만, 동시에 그것은 새로운 발전의 시작을 뜻한다. 흔히 그 극적 형식이라고 불리는 것은 옛날의 삐까레스끄 형식을 극복하며 나타난 낭만주의적 연애소설 또는 교양소설의 통일성과는 전혀 다른 원칙이다. 오히려 그 극적 장면들이 여기저기 흩어져 여러개의 독립된 초점들을 형성한다는 점에서 삐까레스끄소설로의 복귀를 뜻한다. 이렇게 본질적이고 표현적이고 그러나 모자이끄식으로 뜯어맞춘 에피소드들을 위해서 연속성을 희생함으로써 그것은 현대 표현주의 소설 형식의 원칙을 예고해준다. 설명과 심리분석과 철학토론에 비해 서술이 줄어들며, 소설은 대화 장면과 내면의 독백과 거기에 작가가 덧붙이는 논평과 여담을 모아놓은 것이 된다.

이런 방법은 흔히 서사 장르로서의 소설뿐만 아니라 자연주의 스타일로부터도 거리가 멀다. 심리관찰이 날카롭기로 말하자면 도스또옙스끼는 자연주의 소설의 가장 발전한 상태를 대표하지만, 정상적이고 평범하고 일상적인 것을 그리는 것이 자연주의라고 할 때, 꿈처럼 과장된 상황과 환상적으로 그려진 인물들을 즐겨 쓰는 도스또옙스끼의 태도는 자연주의에 대한 반동이라고 볼 수밖에 없다. 도스또옙스끼 자신이 그의 문학적 위치를 그야말로 정확하게 정의하고 있다. 그는 "나를 심리학자라고들 말하지만 그건 틀린 말이다. 나는 더욱 높은 차원의 리얼리스트일 뿐이다. 즉 나는 인간 영혼의 심층을 속속들이 그린다"라고 말한다. 그에게 심층이란 인간의 비합리적인 면, 귀신들린 것 같고 꿈 같고 도깨비 같은 면을 뜻한다. 그것은 표면의 진실을 그리는 것과는 다른 자연주의를 요구하며, 실생활의 요소들이 서로 환상적으로 섞이고 서로 어지럽게 밀어내고 서로 다투어 눈을 끄는 현상에 눈을 돌릴 것을 요구한다. 도스또옙스끼는 이렇게 선언한다. "나는 예술에서 무엇보다도 리얼리즘을 사랑한다. 환상적인 것에 접근하는 리얼리즘을… 현실보다 더 환상적이고 예측할 수 없는 것이 어디 있겠는가? 아니, 현실보다 더 있기 어려운 일이 어디 있겠는가?" 표현주의와 초현실주의에 대한 이보다 더 정확한 정의는 없다. 디킨스에게 있어서는 아직 간헐적이고 대부분 무의식적이었던 현실과 꿈, 경험과 비전 사이의 무인지대와의 접촉이 여기서는 '인생의 비밀들'을 향한 항구적인 개방상태로 발전한 것이다. 19세기 자연주의 예술의 과학주의와의 결별이 여기서 이미 마련되고 있다. 과학적 태도에 대한 반동, 자연주의에 대한 반항, 인생문제의 합리적 통제에 대한 불신에서 새로운 정신주의가 생겨나는 것이다. 삶 자체가 본질적으로 비합리적인

도스또옙스끼에게 인간의 심층이란 비합리적인 면, 귀신들린 것 같고 꿈 같고 도깨비 같은 면을 뜻한다. 『악령』의 구상이 담긴 노트, 1870~71년경.

것으로 느껴지고, 사방에서 신비스러운 음성들이 들리며, 예술은 그 음성들의 메아리가 된다.

│ 도스또옙스끼와 똘스또이

여러가지 극단적인 대조에도 불구하고 도스또옙스끼와 똘스또이는 개인주의와 자유의 문제에 관한 그들의 태도에서 근본적인 공통점이 있다. 두 사람 다 사회로부터의 개인의 해방과 그의 고독 내지 고립을 최대의 악이라고 본다. 두 사람 다 그들이 지닌 모든 수단을 동원해 사회로부터 소외된 개인에게 들이닥치는 혼돈을 막아보려고 한다. 특히 도스또옙스끼에게 있어서는 모든 것이 '자유'의 문제를 중심으로 돌며, 그의 위대한 소설들은 근본적으로 이 개념의 분석과 해석 이외에 아무것도 아니다. 물론 문제 자체는 전혀 새로운 것이 아니었다. 낭만주의자들이 항상 그 문제에 몰두해 있었고, 1830년 이래로 그것은 정치사상과 철학사상의 중심에 놓여 있었다. 낭만주의자들에게 자유는 인습에 대한 개인의 승리를 의

미했다. 그들에게는 당대의 도덕적·심미적 편견들을 무시할 수 있는 지적 능력과 용기를 가진 개성만이 자유롭고 창조적인 것으로 통했다. 스땅달은 이 문제를 성공을 위해서는 자신의 의지와 개성과 위대한 힘을 무자비하게 발휘해야 하는 천재의 문제, 특히 나뽈레옹의 문제로 정립했다. 천재의 자의와 그것이 요구하는 희생은 세상이 그 정신적 영웅들의 행적을 얻기 위해 치러야 하는 댓가라고 그는 생각했다. 도스또옙스끼의 라스꼴니꼬프는 이 발전선상의 다음 단계를 대표한다. 천재의 개인주의는 그에 이르러 하나의 추상적이고 기교 위주의 형태, 말하자면 일종의 유희적인 형태를 취하게 된다. 즉 개성은 이제 더 높은 이상이나 객관적 목표나 현실적으로 가치있는 업적을 이룩하기 위해 희생양을 요구하는 것이 아니라, 그 자신이 자유롭고 독자적으로 행동할 수 있음을 증명하기 위해서 제물을 필요로 하는 것이다. 행동 자체는 아무래도 좋고, 결정해야 할 문제는 순전히 형식적인 것, 즉 개인의 자유가 그것 자체로 가치있는 것이냐 아니냐이다. 도스또옙스끼의 해답은 결코 첫눈에 알 수 있을 만큼 그렇게 명료하지는 않다. 개인주의가 무정부상태와 혼돈으로 이끄는 것은 분명하다. 그렇지만 강제와 질서가 가져오는 것은 무엇인가? 이 문제는 '대(大)심문관'(『까라마조프가의 형제들』의 한장)의 이야기에서 최종적이고 가장 심오한 형태로 제기되는데, 여기서 도스또옙스끼가 도달하는 해답은 그의 모든 종교철학과 윤리관의 총화라고 볼 수 있다. 즉 자유를 없애면 제도의 경직화를 낳고 종교를 교회로, 개인을 국가로, 물음과 찾음의 불안을 교리 내의 안주로 대체하게 된다. 예수는 내면의 자유를 뜻하지만 그 때문에 끝없는 투쟁을 의미하고, 교회는 내면의 속박을 의미하는 대신 동시에 평화와 안정을 가져다준다. 우리는 도스또옙스끼의 생각이 얼마나 변증법적으로 전개되며, 그의 도덕적·정치적·사회적 입장을 한마디로

『까라마조프가의 형제들』 중 '대심문관' 장에서 도스또옙스끼는 자신의 종교철학과 윤리관의 총화를 보여준다. 일랴 글라주노프 「대심문관」, 1985년.

정의하기가 얼마나 힘든지 알 수 있다. 저 악명 높은 반동분자이자 독단론자 도스또옙스끼는 그의 작품을 하나의 해결되지 않은 질문을 던짐으로써 끝맺고 있는 것이다.

똘스또이의 작품에서는 자유의 문제가 도스또옙스끼의 경우에 비해 훨씬 작은 비중을 차지하는 것이 사실이다. 그러나 똘스또이에게 있어서도 이 문제는 심리적으로 가장 흥미롭고 도덕적으로 가장 풍부한 단서로 그의 작중인물들을 이해하는 열쇠가 된다. 무엇보다도 레빈은 전적으로 이 문제의 대표자로 구상되어 있으며, 그의 내면적 갈등의 격렬함은 똘스또이가 소외 개념과, 그리고 자기 혼자 힘에 내맡겨진 개인이라는 유령

과 얼마나 심각하게 씨름했는가를 보여준다. 『안나 까레니나』가 결코 무해한 책이 아니라는 도스또옙스끼의 말은 옳았다. 그것은 의문과 망설임과 걱정으로 가득 차 있다. 이 책의 근본 사상이자 안나의 이야기와 레빈의 이야기를 이어주는 주제는 사회로부터 분리된 개인의 문제와 고향 상실의 위험이다. 레빈은 그의 개인주의와 개성적인 인생관, 그의 특이한 문제와 의문 때문에 간통의 결과 안나가 당하게 되는 무서운 운명에 맞닥뜨릴 위험에 놓여 있다. 두 사람 다 정상적이고 점잖은 사람들의 사회에서 추방될 위험 아래 놓여 있는 것이다. 단지 안나는 처음부터 사회의 동의를 얻기를 포기하는 데 반해 레빈은 그가 가진 사회와의 유대를 잃지 않으려고 온갖 노력을 다한다. 그는 결혼의 멍에를 견뎌내고, 이웃들과 똑같이 농장을 관리하고, 주위의 인습과 편견에 굴복하며 ── 한마디로 오로지 뿌리 뽑힌 추방자나 괴짜가 되지 않기 위해 무슨 일이든 할 준비가 되어 있는 것이다.[182]

그러나 도스또옙스끼와 똘스또이의 반개인주의에는 그들의 사고방식의 근본적인 차이가 드러난다. 개인주의에 대한 도스또옙스끼의 반대이유는 좀더 비합리적이고 신비주의적인 성격을 띤다. 그는 개체화의 원리(principium individuationis) 자체가 민중과 민족과 공동체 사회를 통해 구체적인 역사적 모습을 드러내는 세계정신(Weltgeist), 원초적 단일자 내지는 초월적 관념으로부터의 이탈이라고 본다. 그에 반해 똘스또이는 순전히 합리적이고 행복론적인 이유로 개인주의를 배격했다. 사회로부터 개인적으로 분리되는 것은 인간에게 아무런 행복과 만족을 가져올 수 없고, 오직 자기를 버리고 남을 위해 헌신함으로써만 평안과 만족을 얻을 수 있다는 것이다.

똘스또이와 도스또옙스끼의 관계에서 우리는 볼떼르와 루쏘 사이에

있었고 괴테와 실러(J. C. F. von Schiller) 간의 관계에서도 비슷한, 의미심장하고 가장 깊은 뜻에서의 전형적이고 원형적인 정신적 관계가 되풀이되고 있음을 발견한다.[183] 이 모든 경우에 있어 합리주의와 비합리주의, 감각성과 사상성, 또는 실러 자신의 표현을 빌리자면 '소박한 것'과 '감상적인 것'이 대면한다. 세 경우 모두에서 우리는 세계관의 대립이 그 대변자들의 사회신분의 격차에서 연유한다는 것을 엿볼 수 있다. 각 경우마다 귀족 가문 내지 명망가 출신이 평민 또는 반역자와 맞서고 있는 것이다. 똘스또이의 모든 예술과 사상이 구체적인 것, 유기적인 것, 자연스러운 것의 개념에 뿌리박고 있는 것은 무엇보다도 그의 귀족적 신분과 성격을 빼놓고는 생각할 수 없다. 마찬가지로 도스또옙스끼의 정신주의, 그의 사변적 지성, 그의 동적이고 변증법적인 사고방식은 그가 부르주아 출신이고 확고한 지위 없는 평민이라는 사실로써 설명된다. 귀족은 단순히 존재함으로써, 즉 그의 출생과 혈통에 의해 지위를 가지는 데 반해 평민은 그의 재능과 개인적 능력 및 업적에 의존하는 것이다. 봉건영주와 그의 서기 사이의 관계는 여러 세기가 지난 현재에도 크게 변하지 않은 셈이다. 비록 영주 가운데 일부가 그들 자신의 '서기'가 되기는 했지만.

똘스또이의 분별과 도스또옙스끼의 자기과시, 전자의 자제와 후자의 '사람 많은 데서 발가벗고 춤추기' ─ 『악령』에 나오는 한 인물이 말하듯이 ─ 의 대조는 볼떼르와 루쏘를 갈라놓았던 것과 똑같은 신분의 격차에서 비롯한다. 그에 비해 한편의 절제와 기율과 질서, 그리고 다른 한편의 혼돈과 무질서와 무정형이라는 스타일 내지 개성의 차이를 특정한 사회학적 원인으로 설명하기는 좀더 힘들다. 경우에 따라 무절제는 평민뿐 아니라 귀족의 생활태도의 특징이기도 하며, 우리가 알고 있듯이 부르주아의 예술관이 궁정의 그것에 못지않게 엄숙주의적 성격을 띠기도 하

는 것이다. 작품을 두고 말한다면 똘스또이는 때때로 도스또옙스끼와 똑같이 무절제하고 자의적이다. 이런 점에서 그들은 둘 다 무정부주의자이다. 다만 똘스또이는 영혼의 심층을 파헤치는 데 있어 좀더 자제력을 보이며 감정적 효과를 거두기 위한 방법을 좀더 분별하여 선택할 따름이다. 그의 예술은 도스또옙스끼의 그것보다 훨씬 우아하고 견실하고 아름답다. 불안정한 19세기의 전형적 대표인 도스또옙스끼에 대비해 똘스또이가 18세기의 아들이라고 불린 것은 적절했다. 낭만적·신비주의적이고 '디오니소스적'인 도스또옙스끼와 견주면 그는 언제나 고전적이라는 느낌을 주고, ─ 니체의 용어를 계속 쓴다면 ─ '아폴로적'이고 조형적이고 조각 같은 데가 있다. 도스또옙스끼의 문제적인 성격과 대조적으로 그의 정신 전체는 긍정적인 ─ 괴테가 '문제적'인 것은 자기 자신 속에 이미 너무 많으니까 '긍정적'인 형태의 남의 의견을 듣고 싶다고 말했을 때의 의미로 ─ 특성을 지닌다. 사실 괴테의 저 말을, 문자 그대로는 아니지만 똘스또이가 했을 수도 있다. 실제로 그는 도스또옙스끼와 관련해 비슷한 이야기를 한 적이 있다. 그는 도스또옙스끼를 첫눈에 굉장한 인상을 주는, 1,000루블은 나갈 것 같은 말(馬)에 비유했다. 그런데 갑자기 그 말은 다리에 무언가 문제가 있어 절룩거리는 것이 드러나고, 유감스럽게도 그 몸값이 단 두푼어치도 안된다는 결론을 내리지 않을 수 없게 된다는 것이다. 사실 도스또옙스끼는 '다리에 무언가 문제가' 있었고 튼튼하고 건강한 똘스또이에 비하면 ─ 이성적이고 균형 잡힌 볼떼르 옆에 세워놓으면 루쏘가 항상 그렇듯이 ─ 언제나 좀 병적인 것 같은 인상을 준다. 그러나 이 경우는 볼떼르와 루쏘의 경우처럼 두 범주가 선명히 갈라지지 않는다. 똘스또이 자신이 루쏘주의적 특징을 잔뜩 지니고 있으며, 어떤 면에서는 도스또옙스끼보다도 루쏘주의에 더 가깝다고 할 수 있다. 그가 소

박하고 자연스럽고 진실한 것을 이상으로 삼은 것은 루쏘적인 '문명에의 불만'의 한 변형이며, 가부장적 촌락의 목가적인 삶에 대한 그의 갈망은 문명에 대한 낭만주의의 적대감을 새로이 한 것일 뿐이다. 야만인이 하나도 없게 될 때 인류는 끝장날 것이라는 리히텐베르크(G. C. Lichtenberg, 1742~99. 독일 작가, 물리학자)의 말을 똘스또이가 인용한 것도 공연한 일이 아닌 셈이다.

똘스또이의 정치관

그러나 이 루쏘주의도 고독과 뿌리 없는 삶과 사회적 실향의 운명에 대한 똘스또이의 두려움을 나타낸다. 그는 현대문명이 사회를 분화시키고 분리한다고 죄악시하며, 셰익스피어, 베토벤과 뿌시낀의 예술 역시 사람들을 한데 묶는 대신 여러 계층으로 갈라놓는다는 이유로 배격했다. 하지만 똘스또이의 가르침에서 계급차별에 대한 투쟁이나 집단주의라고 불릴 수 있는 요소도 민주주의 또는 사회주의와는 별 상관없는 것들이다. 그것은 차라리 한 외로운 지성인의, 무엇보다 거기서 자기 자신의 구원을 기대하는 어떤 공동체 생활에 대한 향수인 것이다. 헨리 조지(Henry George, 1839~97. 미국의 경제사상가)의 해석에 의하면, 예수가 돈 많은 젊은이더러 그의 모든 재산을 가난한 사람들에게 나눠주라고 일렀을 때 예수는 가난한 사람들을 도와주려 한 것이 아니고 돈 많은 젊은이를 도와주려 한 것이라는데, 똘스또이 역시 무엇보다도 그 '돈 많은 젊은이'를 도우려 했던 것이다. 그 자신의 목표는 자기완성과 영혼의 구제다. 이 정신주의와 자기중심주의가 그의 사회적 복음의 비현실적이고 공상적인 성격과 그의 정치적 주장의 내적 모순을 설명해준다. 이러한 개인윤리적 이상은 또한 그의 정적주의를 불러오며 악에 대한 폭력적 저항을 배제한 비폭력주의와,

사회현실이 아닌 개인의 영혼을 고치려는 그의 노력이 뒤따른다. 1905년 혁명 이후 그는 「노동자들에게」라는 호소문에서 다음과 같이 말했다. "곤경의 원인이 사람들 자신 속에 있지 않고 외부 환경에 있다는 생각처럼 해로운 것은 없다." 외부 현실에 대한 똘스또이의 수동적 태도는 배부른 지배계급의 평화주의와 일치하며, 지배계급의 근심에 찬 자책적·자학적 도덕주의와 더불어 평민대중의 생각과 감정에 대한 전혀 생소한 태도를 표현한 것이었다.

하지만 똘스또이도 도스또옙스끼와 마찬가지로 어떤 좁은 정치적 범주에 가둘 수 없다. 그는 강직하기 이를 데 없는 사회현실의 관찰자요 진리와 정의의 참된 벗이며, 비록 그가 현대사회의 결함과 죄악을 단순히 농민과 농촌의 입장에서만 판단하긴 하지만, 자본주의의 가차없는 비판자이다. 반면에 그는 폐해의 진정한 원인을 알아내지 못했고 애초부터 모든 정치활동의 포기를 의미하는 도덕률을 설교한다.[184] 똘스또이는 혁명가가 아닐 뿐 아니라 모든 혁명적 태도의 명백한 적이기조차 하다. 그러나 발자끄, 플로베르, 공꾸르 형제 등 서구의 '질서'와 사회적 화해의 주창자들과 그가 구별되는 것은, 똘스또이는 혁명가들의 테러리즘도 용인하지 않지만 기존 정부의 테러리즘에는 더욱 냉담하다는 것이다. 그는 알렉산드르 2세(Aleksandr II, 재위 1855~81)의 암살은 아무렇지도 않게 여기면서 암살범의 처형에 대해서는 항의문을 제출한다.[185] 그의 편견과 과오에도 불구하고 그는 거대한 혁명적 힘이 된다. 경찰국가와 교회의 거짓말들에 대한 그의 투쟁, 농민공동체에 대한 열광과 그 자신의 삶으로서의 본보기는 그의 '개종'과 마지막 가출의 내면적 동기가 무엇이었든, 낡은 사회를 붕괴시키고 러시아혁명뿐 아니라 유럽 전체에서 반자본주의 혁명운동을 불러일으키는 효소가 되었다. 실상 똘스또이의 경우에 우리는 '리얼리즘

의 승리'뿐 아니라 '사회주의의 승리'를, 즉 귀족의 편견 없는 사회 묘사 뿐 아니라 타고난 반동주의자의 혁명적인 영향력을 지적할 수 있다.

똘스또이의 합리주의

똘스또이의 예술과 사상을 불모성과 무기력의 운명으로부터 지켜주는 것은 그의 타협할 줄 모르는 합리주의 정신이다. 신체와 정신의 사실들에 대한 그의 날카롭고 냉철한 눈과 자기 자신과 남에게 하는 거짓말에 대한 혐오가 똘스또이의 종교적 태도에서 모든 신비주의와 독단주의를 제거해주며, 그의 기독교 윤리가 영향력 큰 정치적 요인으로 발전되도록 한다. 러시아정교에 대한 도스또옙스끼의 열성과 슬라브파 공통의 친교회 경향 모두 그에게는 낯선 것이다. 그가 신앙에 도달한 것은 합리적이고 실용주의적이며 의식적인 방법을 통해서였다.[186] 그의 이른바 개종이라는 것은 아무런 직접적인 종교적 체험 없이 일어난 완전히 이성적인 과정이다. 그가 『참회록』(*Ispoved*, 1882)에서 말했듯이, 그를 기독교인으로 만든 것은 "불안과 고독과 고아가 된 듯한 느낌"이었다. 하느님과 초월적인 것에 대한 신비 체험이 아니라 그 자신에 대한 불만, 삶의 의미와 목적을 찾아내려는 노력, 그 자신의 미미함과 덧없음에 대한 절망, 그리고 무엇보다도 죽음에 대한 한없는 두려움이 그를 독실한 사람으로 만든 것이다. 그는 스스로 사랑이 없는 것을 의식해 사랑의 사도가 되고, 인간에 대한 자신의 불신과 경멸을 속죄하기 위해 인간적 유대를 찬양하며, 자기가 죽는다는 생각을 견딜 수 없으므로 인간 영혼의 불멸성을 외친다. 그의 모든 종교행위는 '합목적적'인 고행이며 동양적 규범에 따른 기독교의 수행이다. 그러나 세상으로부터의 그의 도피는 기독교적 겸허라기보다는 귀족적인 당당함을 보여준다. 그는 세상을 완전히 정복하고 소유할 수 없

기 때문에 세상을 버리는 것이다.

은총 개념은 똘스또이의 종교철학에서 유일하게 비합리적인 요소다. 그는 그의 '동화집' 속에 중세의 어느 자료에서 나온 다음과 같은 전설을 포함시켰다. 옛날 옛적 어느 외딴 섬에 신앙심 깊은 은자(隱者)가 살았다. 하루는 어부들이 그의 오두막 근처에 올라왔는데, 그중에는 너무나 머리가 둔해서 자기 의사를 제대로 표시하지 못하고 심지어 기도도 못 드리는 늙은이가 있었다. 은자는 이런 무지를 보고 매우 놀라서 상당히 공들이고 애를 쓴 끝에 그에게 주기도문을 가르쳐주었다. 늙은이는 대단히 고맙다고 하면서 다른 어부들과 그 섬을 떠났다. 얼마 후 배가 진작에 수평선 너머로 사라지고 난 뒤에 갑자기 은자는 어떤 사람이 수평선 쪽에서 섬을 향해 바다 위로 걸어오는 것을 보았다. 잠시 후에 은자는 그가 자기가 가르친 늙은이임을 알아보고 아무 말도 못하고 어떻게 생각해야 할지도 모른 채, 섬에 올라오는 늙은이를 향해 나아갔다. 늙은이는 더듬거리며 기도문을 잊어버렸다고 말했다. "당신은 기도할 필요가 없습니다"라고 은자는 말하고 그 자리를 떠났다. 늙은이는 다시 물 위를 걸어 어선으로 돌아갔다. 이 이야기의 의미는 아무런 도덕기준에도 얽매이지 않은 구원의 확실성이라는 개념에 있다. 만년의 또다른 이야기인 「쎄르게이 신부」(Otets Sergei)에서 똘스또이는 같은 주제를 반대 각도에서 다뤘다. 한 사람에게 아무 노력도 눈에 띄는 자격도 없이 주어진 은총이 다른 한 사람에게는 모든 고뇌와 고통, 모든 초인간적인 희생과 영웅적인 극기에도 불구하고 거부당하는 것이다. 개인의 공과보다 타율적인 선택을 우위에 두고 신의 섭리를 출생이나 행운과 동일시하는 이런 은총 개념은 똘스또이의 기독교와 관련되어 있다기보다 그의 귀족적 배경과 더 깊이 연관되어 있음이 분명하다.

똘스또이의 서사시적 양식

똘스또이의 『전쟁과 평화』에는 아직 건강하고 자신만만한 귀족의 낙관주의가 내내 군림하고 있고, 그리하여 이 소설을 동물적·식물적·유기적인 창조적 생명의 찬송으로, 위대한 목가(牧歌)로, 메레시꼽스끼(D. S. Merezhkovsky)가 그처럼 신이 나서 지적하듯 작가가 그 정점에 '인류의 진로를 가리키는 깃발'로서 나스따샤의 어린애들의 기저귀를 꽂아놓은 '천진한 영웅서사시'로 만들고 있는데,[187] 이런 범신론적 낙관주의는 『안나 까레니나』에 오면서 어두워지고 서구문학의 비관주의적 분위기에 가까워진다. 그러나 똘스또이에게 있어 현대문명의 인습성과 정신적 공허함에 대한 환멸은 플로베르와 모빠상의 그것과는 전혀 다른 것이다. 『전쟁과 평화』에서 이미 감정의 낭만주의에 대한 실제 삶의 승리에 약간의 우수가 섞여 있었고, 똘스또이는 벌써 초기 작품에서 ── 예컨대 『가정의 행복』(Semeynoye Schast'ye)에서 ── 커다란 정열의 변질을, 특히 사랑이 우정으로 변하는 과정을 그림으로써 플로베르적 음조를 들려준 바 있다. 그러나 똘스또이에게 있어 이상과 현실, 시와 산문, 젊음과 노년의 엇갈림은 프랑스 작가들의 경우처럼 그렇게 비참하지만은 않다. 그의 환멸은 결코 허무주의에 다다르지 않으며, 삶 전체와 살아 있는 모든 것에 대한 규탄에 이르지 않는다. 서구의 소설은 항상 현실과 갈등상태에 있는 주인공의 투덜대는 자기연민과 자기극화로 가득하며, 언제나 외부 조건과 사회·국가·외부 환경이 그런 갈등을 일으킨 죄를 짊어지게 마련이다. 그에 반해 똘스또이에게서는 주관적 개성 또한, 그것이 충돌을 일으키는 한 객관적 현실 못지않게 책임을 져야 하는 것으로 되어 있다.[188] 왜냐하면 환멸을 안겨주는 삶이 너무나 무감동한 것이라면 환멸을 느끼는 주인공은 너무나 주정적이고 시적이고 공상적이기 때문이다. 한쪽이 꿈꾸는 사람들을 용

『전쟁과 평화』에는 아직 귀족적 낙관
주의가 충만하다. 레오니드 빠스쩨르
나끄가 그린 똘스또이의 『전쟁과 평화』
삽화. 나따샤의 첫번째 무도회 장면
(위)과 나뽈레옹 군대가 뱌지마에서 짜
레보로 이동하는 장면(아래), 1893년.

납할 줄 모르듯이 다른 한쪽은 현실감각을 결여하고 있는 것이다.

똘스또이 소설의 형식이 서구소설의 형식과 그처럼 다른 것도 자아와 세계에 대한 그의 개념이 플로베르의 개념과 매우 다르다는 사실에서 주로 연유한다. 실상 자연주의 소설과의 거리는 도스또엡스끼에 못지않게 큰데, 단지 똘스또이는 정반대 방향으로 떨어져 있을 뿐이다. 도스또엡스끼의 소설이 연극적 구조를 가졌다면, 똘스또이의 소설은 서사시적 ─ 고대 그리스의 서사시 같은 ─ 성격을 지니고 있다. 그의 소설들을 주의 깊게 읽은 독자라면 누구나 그 호메로스적인 도도한 흐름을 느꼈을 것이고, 이들이 펼치는 세계의 파노라마적 모습과 삼라만상을 포괄하는 그 생명감을 체험하지 않을 수 없었을 것이다. 똘스또이 자신이 그의 소설을 호메로스에 비교했고, 이 비교는 똘스또이 비평의 상투적 공식이 되어 있다. 똘스또이의 비낭만적·비극적·비강조적인 형식, 모든 극적 절정과 흥분의 배제를 독자는 항상 호메로스적이라 느껴왔다. 18세기 삐까레스끄 소설이 전기 낭만주의의 전기적(傳記的) 형식으로 변하면서 처음 이루어진 소설형식의 극적 집중화를 『전쟁과 평화』에서 똘스또이는 아직 받아들이지 않고 있다. 그는 개인과 사회의 갈등을 불가피한 비극으로 보지 않고, 18세기적인 의미에서 통찰과 이해와 도덕적 진지함의 결여가 불러온 불행이라 본다. 그는 아직도 러시아 계몽주의 시대에, 세계와 미래에 대한 신앙의 분위기 속에 살고 있는 것이다.

그러나 『안나 까레니나』를 집필하는 도중 그는 이 낙관주의를, 그리고 무엇보다도 예술에 대한 믿음을 잃어버렸다. 그리하여 그는 예술이 현대 자연주의와 인상주의의 섬세하고 세련된 면을 모두 버리고 하나의 사치품에서 만인의 공유물로 되돌아오지 않는 한 전혀 무용할 뿐만 아니라 실제로 해롭기까지 하다고 선언한다. 다수 대중으로부터 예술이 소외되

고 그 감상자의 범위가 날이 갈수록 좁아지는 현상에서 똘스또이는 커다란 위험을 인지했던 것이다. 독자층의 범위를 넓히고 문화적으로 덜 배타적인 계층과 예술이 접촉하는 것이 예술을 위해서도 좋은 결과를 낳았을 것이라는 점은 의심할 여지가 없다. 그러나 현대예술의 전통 속에서 자라나고 거기에 깊이 뿌리박은 예술가들이 작품을 아예 못 내도록 하지 않고서야, 그리고 이런 전통에 낯선 딜레땅뜨들이 마음 놓고 활동하도록 — 진지한 예술인들에게 해를 끼쳐가며 — 조장하지 않고서야, 어떻게 그런 변화가 일정한 계획에 따라 실현될 수 있을 것인가? 똘스또이가 현대의 고도로 발달된 예술을 배격하고 원시적이고 '만인 공유의' 예술형식을 좋아한 것 역시 시골과 도시를 대립시키고 사회문제를 농민의 문제로 환원하는 루쏘주의적인 면의 표현이다. 똘스또이가 예컨대 셰익스피어를 좋아하지 않았던 것은 쉽사리 이해할 수 있다. 모든 풍성한 감정과 세련된 기교를 혐오하는 청교도가 어떻게 시인의 매너리즘에서 — 설사 그가 동서고금을 통해 최대의 시인이라 할지라도 — 기쁨을 느낄 수 있었겠는가? 다만 상상하기 힘든 것은 『안나 까레니나』와 『이반 일리치의 죽음』(*Smert' Ivana Ilyicha*)같이 예술적으로 복잡하고 정교한 작품을 창조한 작가가 어떻게 현대문학을 통틀어 『톰 아저씨의 오두막』(*Uncle Tom's Cabin*, 미국 작가 스토우 H. E. B. Stowe의 장편소설) 이외에는 오직 실러의 『군도』(群盜, *Die Räuber*), 위고의 『레미제라블』(*Les Misérables*), 디킨스의 『크리스마스 캐럴』(*Christmas Carol*), 도스또옙스끼의 『지하에서 쓴 수기』 그리고 조지 엘리엇의 『애덤 비드』(*Adam Bede*)만을 아무 조건 없이 인정할 수 있었는가 하는 점이다.[189] 똘스또이와 예술의 관계는 오로지 어떤 역사적 전환점의 징후로서, 19세기의 심미적 문화에 종언을 고하고 예술을 다시 전처럼 사상의 매개자로 평가하는 세대를 등장시키는 역사적 발전의 표지로서야 비로소 이해할 수 있다.[190]

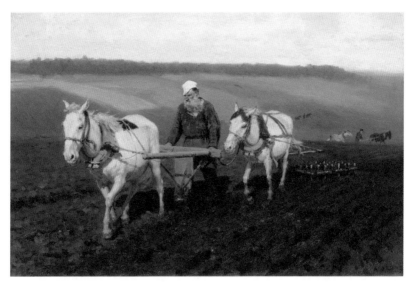

세기 전환기의 새로운 세대는 위대한 소설가가 아니라 사회개혁가이자 종교의 창시자로서
똘스또이를 숭배했다. 일랴 레삔「쟁기질을 하는 똘스또이」, 1887년.

이 새로운 세대는『전쟁과 평화』의 작가를 단순히 위대한 소설가, 세계문학에서 가장 위대한 소설의 작가로서만이 아니라, 무엇보다도 사회개혁가이며 종교의 창시자로서 숭배했다. 똘스또이는 볼떼르의 명예와 루쏘의 인기와 괴테의 권위를 누렸을 뿐만 아니라, 그 명성이 옛 선지자와 예언자를 방불하는 전설적인 인물이 되었다. 야스나야뽈랴나(Yasnaja Polyana, 러시아 서부의 작은 마을로 똘스또이의 고향이자 거주지)는 사람들이 국적과 사회계급과 문화계층의 차이를 막론하고 찾아가서 농부의 옷을 입은 늙은 백작을 마치 성자처럼 우러러보고 오는 순례지가 되었다. 그를 만나보고 "이 사람은 과연 신과 같구나!"라고 생각한 것은 ― 무신론자인 고리끼 (M. Gor'kii)는 이런 고백으로 그의 똘스또이 회상록을 끝맺고 있는데 ― 고리끼만이 아니었을 것이다.[191] 그리고 그의 죽음으로 유럽이 "주인 없

는”상태가 되었다고 한 토마스 만의 느낌에 공감한 이들도 많았을 것이다.[192] 그러나 이것은 단지 감정과 기분이었고, 감사와 충성을 표하는 말이었다. 의심의 여지 없이 똘스또이는 유럽의 살아 있는 양심에 가까운 존재였고 그 세대의 도덕적 불안과 정신적 갱신의 의지를 누구보다도 잘 표현한 위대한 스승이자 교육자였지만, 그의 소박한 루쏘주의와 정적주의로는 결코 유럽의 '주인'으로 남아 있을 수 ─ 실제로 그가 한때나마 '주인'이었다 하더라도 ─ 없었을 것이다. 예술가는 체호프(A. P. Chekhov, 1860~1904)가 생각했듯이 올바른 질문을 제기하는 것만으로 족할는지 모르지만, 자기 시대의 주인 노릇을 하려면 동시에 올바른 해답까지도 제시해야 하기 때문이다.

04_ 인상주의

자연주의와 인상주의 사이의 경계선은 유동적이어서, 역사적으로나 개념적으로나 두 경향을 엄밀히 구분하기란 어려운 일이다. 양식의 변화가 점진적이었던 것은 그 시대의 경제발전이 계속되고 사회적 권력관계가 안정되었다는 사실에 부합하는 현상이다. 1871년(프로이센·프랑스전쟁에서 프랑스가 독일에 항복하고 사회주의적인 자치정부 빠리꼬뮌이 성립했으나 곧 와해되었다)은 프랑스 역사에서 다만 과도기적인 의미를 가질 뿐이었다. 상층 부르주아지의 지배는 본질적으로 변하지 않은 채 그대로 남아 있으며, 자유주의적인 제정 대신 보수적인 공화정이 들어섰다. 단지 정치적 문제들의 가장 말썽 없는 해결을 보장해주는 것처럼 보인다는 이유 때문에 묵인된 '공화주의자 없는 공화국'이 들어선 것이다.[193] 그러나 꼬뮌 지지자

들이 숙청되고, 병든 사회의 치유를 위해서는 어쩔 수 없이 피를 뽑아내야 한다는 식의 이론에서 위안을 얻은 다음에야 비로소 사람들은 이 정부에 어떤 친근감을 느끼게 된다.[194] 지식인은 완전히 속수무책으로 사태에 직면한다. 플로베르, 고띠에, 공꾸르 형제를 비롯한 당대 대부분의 정신적 지도자들은 평화의 교란자들에게 거친 욕설과 저주를 퍼부었다. 그들은 공화정에 기껏해야 교권주의의 횡포를 막아줄 것을 기대하며, 민주주의가 교권주의에 비하면 좀 덜한 해악이라는 정도로 생각한 것이다.[195] 금융·산업 자본주의는 오래전부터 예정된 방향으로 착실하게 발전하는데, 그 저변에서는 비록 얼마간은 미처 눈에 띄지 않았지만 중요한 변화가 일어나고 있었다. 경제활동은 고도 자본주의 단계에 접어들어, 이른바 '자유로운 실력경쟁'에 따라 철저히 조직화되고 합리화된 체제로 —— 이해관계의 관할영역과 관세구역, 독점영역, 카르텔, 트러스트와 씬디케이트(Kartel, trust, syndicate, 몇개 기업이 수익 극대화를 위해 연합한 독과점 형태. 기업의 독립성에 따라 구분한다) 들의 빈틈없이 짜인 그물로 —— 변모하고 있었던 것이다. 그리고 경제의 이러한 규격화와 집중화가 노쇠현상의 한 특징으로 규정될 수 있었던 것과 꼭 마찬가지로,[196] 불안의 징후와 해체의 조짐은 부르주아 사회 전반에 걸쳐 확인할 수 있다. 빠리꼬뮌은 이전의 어느 혁명보다도 더 완벽하게 반란자들의 패배로 끝나기는 했지만 국제적 노동운동의 지지를 받은 최초의 시도로서, 시민계급은 이 싸움에서 이기기는 했으나 긴박한 위기감에 휩싸이게 되었다.[197] 이 위기의 분위기는 이상주의·신비주의 경향들을 부활시키고 압도적 비관주의에 대한 반동으로 강력한 신앙운동을 불러일으킨다. 이런 발전과정 속에서 비로소 인상주의는 자연주의와의 연결고리를 잃어버리고 특히 문학에서 낭만주의의 또다른 새로운 형태로 바뀌는 것이다.

기술의 엄청난 진보에 현혹되어 시대 분위기의 내적 위기상황을 간과해서는 안된다. 오히려 위기 자체는 기술적 성과와 생산방식의 개선에 자극제가 된다고 보아야 한다.[198] 위기감의 어떤 특징들은 이 기술의 모든 발현형태 속에서 감지될 수 있다. 특히 과거 문화사의 발전추이와 비교하고 그것이 예술에 끼친 영향을 놓고 볼 때, 병적인 인상을 주는 것은 무엇보다도 미친 듯한 발전속도와 무엇에 쫓기는 듯한 여러 변화들이다. 즉, 기술의 빠른 발전은 유행의 교체를 촉진할 뿐만 아니라 예술에서 취미기준의 혼란을 불러일으키며, 오직 새롭다는 이유만으로 쉴 새 없이 새것을 추구하는 흔히 무의미하고 실속 없는 쇄신의 욕구를 낳는 것이다. 기술적인 성과로 어떤 실제적인 이익을 얻으려면 기업가는 새로 고쳐 만든 신식 제품의 수요를 인위적인 수단으로 높이지 않을 수 없으며, 새것이 언제나 더 나은 것이라는 느낌이 가라앉을 여지가 없도록 해야 한다.[199] 그러나 낡은 일용품을 계속해서 새 제품으로 보충하고 게다가 점점 빨리 새것이 나오게 되면 이에 따라 물질적 자산에 대한 집착이 약해지고 또한 곧 정신적 자산에 대한 집착마저 희미해지며, 결과적으로 철학적·예술적 평가의 변화속도가 유행의 변화속도에 적응하게 된다. 이리하여 현대의 기술은 생활감정을 유례없이 역동적으로 변화시키거니와, 인상주의에 표현된 것은 무엇보다도 이런 새로운 동적 감정인 것이다.

생활감정의 역동화

기술 진보와 관련해 가장 눈에 띄는 현상은 문화의 중심이 현대적 의미의 대도시로 발전해가는 것으로서, 이 대도시는 새로운 예술이 뿌리내리는 토양을 형성하게 된다. 인상주의는 유례없이 도시적인 예술인데, 그것은 다만 인상주의가 풍경으로서의 도시를 발견하고 그림을 시골에서 도

시로 옮겨왔기 때문만이 아니라, 세상을 도시인의 눈으로 보고 현대적 기술인의 극도로 긴장된 신경으로 외부 세계의 인상들에 반응하기 때문이다. 도시생활의 다양한 변화, 신경질적인 리듬, 갑작스럽고 날카롭지만 언제나 사라지게 마련인 인상들을 묘사하기 때문에 그것은 도시적 양식이다. 그리고 바로 그런 점에서 인상주의는 감각적인 지각의 엄청난 팽창, 새롭고도 예민한 감수성, 새로운 민감성을 뜻하며, 고딕예술 및 낭만주의와 더불어 서양예술사의 가장 중요한 전환점을 대변한다. 회화의 역사에 나타나는 변증법적 과정, 즉 정(靜)과 동(動), 선과 색, 추상적 질서와 유기적 생명의 교체에 있어 인상주의는 동적 발전경향의 정점이자 정적인 중세적 세계상의 완전한 해체를 뜻한다. 중세 후기의 경제에서 고도 자본주의에 이르는 발전경로와 비교될 수 있는 하나의 연속적인 흐름이 고딕예술에서 인상주의까지를 잇고 있는데, 자기의 생존 전체를 투쟁이자 경쟁이라 파악하고 모든 존재를 운동과 변화로 보며 세계의 체험이 점점 더 시간의 체험으로 되어가는 근대인은 이 양면적인, 그러나 근본적으로 통일된 발전의 산물이다.

인상주의를 가장 단순하게 정식화할 수 있다면 그것은 영속성과 지속성에 대한 순간의 우위, 모든 현상은 어쩌다 일시적으로 그렇게 놓여 있을 뿐이라는 느낌, '두번 다시 발 디딜 수 없는' 시간의 강물 위로 사라져가는 하나의 물결이라는 말로 표현할 수 있을 것이다. 인상주의적 방법은 모든 예술 수단과 기교를 동원하여 무엇보다 이러한 헤라클레이토스 (Heracleitos, 기원전 540?~480?. 만물은 영원히 생멸하며 변화한다고 주장한 그리스 철학자)적 세계관을 표현하려 하며, 현실이란 존재가 아니라 생성이고, 결정된 상태가 아니라 움직이는 과정임을 강조하려 한다. 모든 인상주의의 그림은 존재의 '영구운동'(perpetuum mobile)에서 어느 한순간을 포착하며, 서로 갈

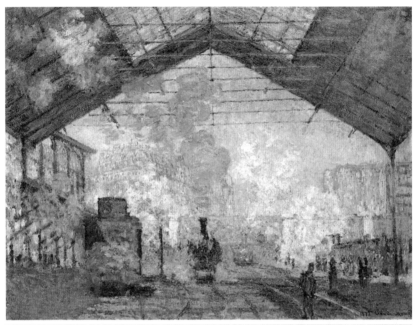

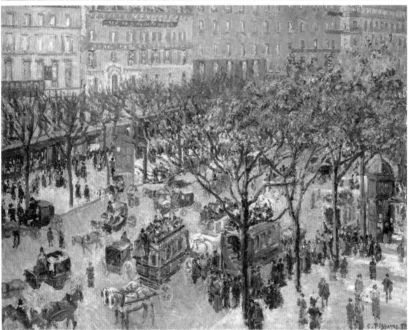

인상주의는 세상을 도시인의 눈으로 보고 기술세계의 긴장된 신경으로 외부에 반응한다. 인상주의는 가장 도
시적인 예술이다. 끌로드 모네 「쌩라자르 역」(위), 1877년; 까미유 삐사로 「이딸리아 거리의 아침」(아래), 1897년.

등하는 힘들의 유희적 운동에서 위태롭고 불안정한 균형상태를 묘사한다. 인상주의의 시선은 자연의 모습을 생성과 소멸의 한 과정으로 변모시킨다. 그것은 안정되고 확고한 모든 것을 여러 변형들로 해체하며, 실재에 미완의 단편적 성격을 부여한다. 바라보이는 객관적 실체 대신에 바라본다는 주관적 행위의 재현은 —— 이와 더불어 현대의 투시도법적 회화의 역사가 시작되는데 —— 여기서 그 완성에 이르는 것이다. 빛과 공기와 분위기의 묘사, 평평하게 칠해진 색채평면을 크고 작은 색채의 점들로 해체하는 작업, 물체 고유의 자연색을 색가로, 투시도법적·분위기적 표현가(表現價)로 분해하는 일, 반사된 빛과 비추어진 그림자의 움직임, 경련하는 것 같은 색점(色點)들과 아무렇게나 함부로 그은 듯 당돌한 붓질, 빠르고 거친 스케치의 즉흥적 기교, 얼핏 부주의해 보이는 피상적인 대상 파악과 표현수법의 교묘한 우연성 등은 결국 투시도법을 사용함으로써 그림의 방법이 주관화되는 것과 더불어 시작된, 모든 것은 끊임없이 움직이며 변해간다는 현실감각을 나타내는 것이다.

눈에 띄지 않는 무수한 단계를 거치면서 쉴 새 없이 변화하는 상태의 현상들로 가득 찬 세계는, 모든 것이 그 안으로 합류하며 관찰자의 다양한 입장과 시점을 빼면 달리 구별할 길 없는 하나의 연속체라는 인상을 낳는다. 그 세계에 대응하는 예술은 현상이 순간적이고 과도기적임을 강조할 뿐만 아니라, 또 단순히 인간을 사물의 척도로 볼 뿐만 아니라, 개개인의 '지금 여기'의 관점에서 진리의 기준을 찾는다. 그런 예술에서는 우연을 모든 존재의 원리로 여기며 순간의 진리가 다른 모든 진리를 무력하게 만들 것이다. 순간과 변화와 우연의 우위는 미학적으로 말하면 분위기가 생활을 지배한다는 것, 말하자면 변하기 쉬울뿐더러 분명치 않고 모호한 속성을 가진 사물과의 관계가 삶에서 지배적인 의의를 갖는다는 것

을 뜻한다. 예술 표현을 이처럼 순간적 분위기에 귀속시키는 데에는 동시에 인생에 대한 기본적으로 수동적인 태도, 수용적·관조적 주체로서의 방관자 역할에 대한 만족, 멀찍이서 바라볼 뿐 뛰어들지는 않겠다는 입장, 요컨대 전적으로 심미주의적인 태도가 드러나 있다. 인상주의는 자기중심적인 심미적 문화의 정점으로, 실제적이고 활동적인 삶에 대한 낭만주의적 체념의 극단적 귀결을 의미한다.

│ 인상주의의 방법

양식 면에서 인상주의는 대단히 복합적인 현상이다. 어떤 맥락에서 보면 그것은 그저 자연주의의 일관된 발전형태에 불과하다. 말하자면 일반적인 것에서 특수한 것으로, 전형적인 것에서 개별적인 것으로, 추상적인 관념에서 시간적·공간적으로 규정된 구체적 체험으로 나아가는 것을 자연주의라고 한다면, 인상주의의 현실묘사는 순간적·일회적인 것을 강조한다는 점에서 자연주의의 중요한 성과에 포함될 수 있다. 인상주의의 묘사는 좁은 의미의 자연주의보다 감각적 경험에 더욱 밀착하며, 이론적 지식의 대상을 과거의 어느 예술보다 더 완벽하게 직접적인 시각적 체험의 대상으로 대체하는 것이다. 그러나 경험의 시각적 요소를 개념적 요소에서 분리하고 시각적인 것에 애써 자율성을 부여함으로써 인상주의는 지금까지의 모든 예술활동에서, 따라서 자연주의에서 멀어진다. 인상주의적 방법의 특수성은, 이전의 예술이 겉보기에는 통일된 작용을 하면서도 실은 이질적인 것들로 뭉쳐지고 개념적 요소와 감각적 요소를 함께 지닌 의식적인 이미지에 근거를 두고 묘사한 데 비해, 인상주의는 순수하게 시각적인 것의 동질성을 추구한다는 점에 있다. 이전의 모든 예술이 종합의 결과라면 인상주의는 분석의 결과다. 그것은 가공되지 않은 감각의 소재를 가

지고 그때그때의 대상을 구성하며, 따라서 무의식적인 심리적 메커니즘으로 되돌아가는데, 우리는 여기서 어느정도 논리적으로 조립된 감각인상보다 일상적 현실의 모습에서 더 멀리 떨어진 경험의 원료를 보게 된다. 인상주의는 작품에 묘사된 것이 곧 현실 자체와 같다는 착각을 자연주의보다 덜 불러일으킨다. 그런 대상의 환영 대신에 인상주의는 대상의 요소들을 보여주며, 경험의 전체상이 아니라 경험을 구성하는 재료들을 보여준다. 이전의 예술은 대상을 기호에 의해 재현했으나, 이제 인상주의는 대상의 구성요소에 의해, 대상을 이루고 있는 물질의 **부분들**에 의해 표현된다.[200]

이전의 예술에 비해 자연주의는 구성요소의 증가라는 점에, 다시 말하면 다루는 모티프의 범위를 확장하고 기술적 수단을 풍요롭게 했다는 점에 특징이 있었다. 인상주의적 방법은 이와 달리 일련의 환원작용을, 체계적인 제한과 단순화를 가져온다.[201] 인상주의 회화의 제일 큰 특징은 그것을 어떤 일정한 거리에서 감상해야 하고, 사물을 얼마간의 생략이 불가피한 원경(遠景)으로 그린다는 사실이다. 일련의 환원작용은 우선 그리고자 하는 대상의 요소를 순전히 시각적인 것에 국한하고 시각성이 없거나 시각의 범주로 옮길 수 없는 일체의 것을 배제하는 데서 출발한다. 우화나 일화 같은 이른바 주제의 문학적 요소에 대한 포기는 이러한 '회화 특유의 수단에 대한 자각'을 가장 뚜렷이 나타낸다. 표현의 모든 모티프를 풍경과 정물과 초상으로 환원한다든지 혹은 어떤 종류의 대상도 '풍경'과 '정물'로 취급하는 것은 회화에서 특수하게 '회화적인' 원칙의 우위를 나타내는 하나의 징후일 뿐이다. "어떤 주제를 그 주제 자체 때문이 아니라 색조를 위해서 다룬다는 것, 이것이 인상주의자와 다른 화가들을 구별하는 점이다"라고 이 운동의 초기 예술가이자 이론가인 리비에르(G. Rivière)는 이미 지적한 바 있다.[202] 이런 모티프의 즉물화(卽物化)와 중성화를 반

낭만주의적 시대사조의 표현으로 파악하고 거기서 예술적 대상의 완전한 범속화와 왜소화를 찾을 수도 있지만, 또한 그것을 현실로부터의 도피로, '회화 특유의' 주제에 그림이 제한된다는 점에서 자연주의의 입장에서는 손실로 간주할 수도 있다. 그리스인들이 조형예술에서 발견했던, 그리고 말로(A. Malraux, 1901~76. 프랑스의 소설가, 정치가)가 지적했듯이 현대예술이 점점 상실해가는 '미소'는 [203] 순전히 '회화적' 관점에 희생되고 마는데, 동시에 그것은 회화에서 모든 심리학과 모든 인간주의가 사라짐을 뜻한다.

촉각 형상을 시각 형상으로 대체하는 일, 다시 말해서 물체의 양감과 공간적·조소적(彫塑的) 형태를 평면에 옮기는 일은 인상주의가 자연주의적 현실상에 가한 일련의 환원작용에서 새로운 '회화적' 의욕과 결부된 두번째 발걸음이다. 그러나 이 환원작용은 물론 그 자체가 인상주의적 방법의 목표가 아니라 그 부산물일 뿐이다. 색채를 강조하여 화면 전체를 색채와 명암효과의 조화로 만들려는 욕망이 목표이고, 공간이 평면에 흡수되고 물체의 조형성이 해체되는 것은 이에 따른 부득이한 결과에 지나지 않는다. 인상주의는 현실을 이차원적 평면으로 환원시킬 뿐만 아니라 이 이차원 속에서 형체 없는 점들의 체계로 환원시킨다. 다시 말하면 조소성을 버릴 뿐 아니라 윤곽을 버리며, 대상의 공간성을 포기할 뿐 아니라 대상의 선(線)마저 포기하는 것이다. 명료함과 명징성을 잃어버리는 대신에 움직임과 감각적 매력을 새로 얻는 것은 분명한 사실인데, 인상주의자 자신들에게는 이 소득이 주된 관심사였다. 그러나 관객들은 손실을 소득보다 훨씬 더 심각하게 느꼈는데, 사물을 보는 인상주의적 방법이 우리의 시각적 경험에서 가장 중요한 요소의 하나가 된 오늘날의 우리로서는 당시의 관객들이 점과 얼룩이 뒤섞인 그림 앞에서 얼마나 어쩔 줄 몰라 했을지 상상조차 하기 힘들다. 물론 인상주의는 여러 세기 동안 진행

인상파 화가들의 첫 전시회는 일찍이 없던 충격을 던져주었고, 관객들은 이에 크게 반발했다. 샴 「인상파 전시: '부인, 들어가시면 안 됩니다!'」, 1877년.

되어온 불명료화 과정의 마지막 한걸음에 지나지 않는다. 바로끄 이후 회화의 묘사는 감상자가 이해하기에 점점 더 어려운 문제들을 제기했는데, 그것은 점점 불투명해지고 현실과의 관계는 점점 더 복잡하게 뒤엉켜온 것이다. 그러나 앞서 이루어진 발전의 어떤 단일한 국면보다 인상주의는 더 대담한 비약을 감행했으며, 첫 인상파 전시회가 몰고 온 충격은 예술 혁신의 역사에서 과거의 어느 것과도 비교할 수 없는 것이었다. 사람들은 인상주의 화가들이 빠른 속도로 그림을 그려낸다는 사실과 그 그림들의 무형식성을 오만한 도발로 간주했고, 자기들이 조롱받고 있다고 생각해 가장 잔인한 방식으로 복수를 가했다.

그러나 인상주의적 방법에 채용된 일련의 환원작용이 앞서 열거한 몇몇 혁신에 그친 것은 결코 아니다. 인상주의가 사용한 색채 자체가 우리

의 일상 경험에 근거한 현실상을 변화시키고 일그러뜨린다. 예컨대 우리는 한장의 '흰' 종이를, 햇빛 아래 나타나 보이는 갖가지 색깔의 반사에도 불구하고 어느 조명 밑에서든 희다고 생각한다. 다른 말로 하면 우리가 한 대상에서 연상하는 '기억된 색채'가 — 그것은 실로 오랜 경험과 습관의 결과인데 — 직접적 지각에서 얻어진 구체적 인상을 대신하는 것이다.[204] 그런데 이제 인상주의는 이론적으로 정립된 색채를 떠나 실제의 감각으로 파고드는데, 그것은 결코 어떤 자연발생적인 행위가 아니라 지극히 인위적이며 극도로 복잡한 심리학적 과정이라 할 것이다.

마지막으로 인상주의적 방법은 한걸음 더 나아가 색채를 어느 특정 대상에 결부된 구체적 성질로서가 아니라 추상적인 무형의 비물질적 현상으로 — 말하자면 색채 그 자체로 — 보여줌으로써 일상적 현실상에 매우 가차없는 환원작용을 불러일으킨다. 만약 우리가 어떤 물체 앞에 막을 치고 거기에 겨우 그 색깔만 알아볼 정도의 조그만 구멍을 뚫어서 그 물체의 형상이나 그 물체와 색깔의 관계는 전혀 알 수 없도록 한다면, 잘 알다시피 우리는 늘 보는 조형적 대상의 색채와는 성질이 매우 다른 모호하고 불확실한 인상을 얻게 될 것이다. 이런 방식으로 불의 색채는 광채를 잃고 비단의 색채는 윤택함을, 물의 색채는 투명성을 잃는 것이다.[205] 인상주의는 언제나 대상을 이런 형태 없는 표면색채로 그리는데, 그 색채는 신선함과 강한 감각성 때문에 매우 직접적이고 생생한 인상을 주지만 그러나 그림의 환각적 효과를 상당히 경감시키며, 인상주의적 방법이 그것 자체로 하나의 인습임을 무엇보다도 뚜렷이 드러내준다.

회화의 우위

19세기 후반에는 회화가 주도적 예술이 된다. 문학에서는 아직 자연

주의를 둘러싼 싸움이 한창인 시기에 회화에서는 인상주의가 하나의 독립된 양식으로 발전한다. 인상파 화가들의 최초의 합동전시회는 1874년에 개최되지만, 인상주의의 역사는 이보다 20년쯤 전에 시작해 1886년의 제8회 그룹전과 함께 종말에 이르는 것이다. 이 무렵에 통일된 집단운동으로서의 인상주의는 해체되고 새로운 후기 인상파(혹은 인상주의 이후파) 시대가 시작되어 쎄잔(P. Cézanne)이 죽은 1906년경까지 계속된다.[206] 17,18세기의 문학의 우월한 위치, 낭만주의 시대 음악의 주도적 역할에 뒤이어 19세기 중엽에는 회화에 유리한 하나의 전환이 일어나는 것이다. 미술비평가 아슬리노(C. Asselineau)는 이미 1840년에 회화가 문학의 왕좌를 빼앗았음을 지적했으며,[207] 한 세대 후에 공꾸르 형제는 이미 "작가라는 직업에 비해 화가라는 직업은 얼마나 행복한가!"라고 격앙된 목소리로 부르짖었다.[208] 회화는 당대의 가장 진보적인 예술로서 다른 모든 장르를 압도할 뿐만 아니라 작품 성과에서도 동시대의 문학과 음악을 질적으로 능가한다. 프랑스에서 특히 그랬는데, 여기서는 이 시기의 위대한 시인은 인상파 화가들이라는 주장이 전적으로 통용되었다.[209] 19세기 예술이 여전히 어느정도 낭만주의적 ―즉 '음악적'― 이고 이 세기의 시인들이 음악을 최고의 예술적 이상으로 인정한 것은 사실이지만, 그들이 음악을 '이상'이라고 말할 때 그것은 구체적인 음악작품을 뜻한다기보다 오히려 대상적 현실에서 독립된 최상의 창조정신을 상징한 것이었다. 이와 달리 인상파 회화는 현실의 어떤 새로운 측면을 발견함으로써 이후의 문학과 음악도 따라서 그러한 측면을 표현하려 애쓰고, 그 표현수단을 회화의 형식에 적응시키게 된다. 분위기로서의 인상, 특히 빛과 공기와 색채의 체험은 원래 회화의 본령이라 할 수 있는 표현분야로서, 다른 예술이 이런 종류의 분위기를 재현하고자 할 경우 문학과 음악의 '회화적' 양식에 관

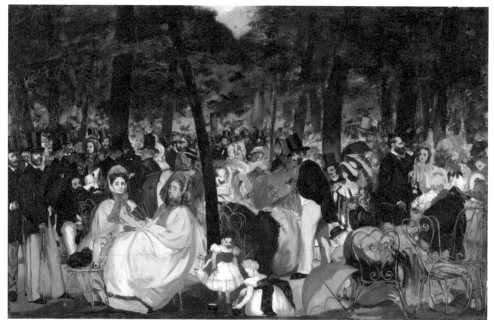

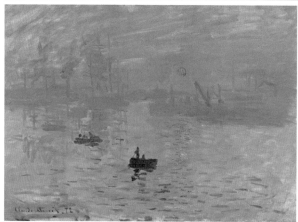

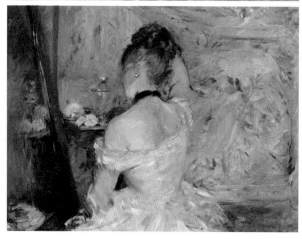

19세기 후반 인상주의는 하나의 독립적인 양식으로 발전한다. 에두아르 마네 「뛰일리의 음악회」(위), 1862년; 끌로드 모네 「인상, 해돋이」(가운데), 1872년; 베르뜨 모리조 「거울을 보는 젊은 여인」(아래), 1880년경.

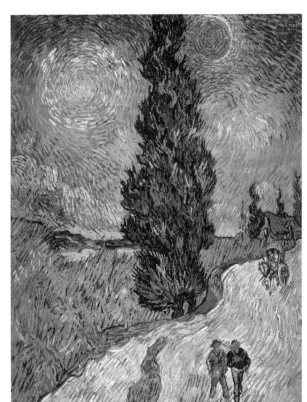

집단운동으로서의 인상주의가 해체될 무렵 새로운 후기 인상파 시대가 시작되었다. 빈센트 반고흐 「프로방스의 시골길 야경」(위), 1890년; 뽈 쎄잔 「쌩뜨빅뚜아르산」(아래), 1904~06년.

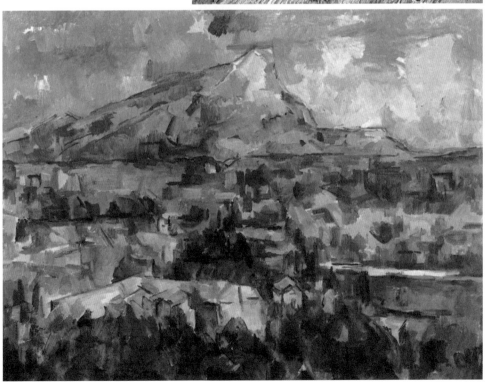

해서 이야기하는 것은 당연한 일이다. 그러나 다른 예술들이 색채와 명암 효과를 빌려서 '윤곽 없는' 형식으로 표현하고 총체적 인상의 통일성보다 부분부분의 생동성에 더 큰 가치를 둘 때에도 여타 예술의 양식을 '회화적'이라고 할 수 있다. 뽈 부르제가 당대의 문학양식에 관해서 각 페이지의 인상이 언제나 책 전체의 그것보다 더 강하고 문장 하나하나의 인상이 한 페이지의 그것보다 더 깊으며 개별 단어들의 인상이 한 문장의 그것보다 더 힘있다고 말했을 때,[210] 그가 지적한 것은 바로 이 인상주의적 방법, 즉 원자화된 역동적 세계관의 양식인 것이다.

| 인상주의와 관객층

인상주의는 단지 그 시대의 모든 예술장르를 지배한 하나의 시대양식일 뿐 아니라 또한 보편타당한 '유럽적' 양식으로서도 최후의 것 — 보편적으로 합의된 취미에 근거한 마지막 예술경향이다. 인상주의가 해체된 이래 여러 다른 예술장르들, 여러 다른 국가와 문화 들을 양식상으로 통합하는 것은 불가능해졌다. 그러나 인상주의는 느닷없이 끝난 것도 아니고 돌연히 시작된 것도 아니다. 보색의 법칙과 그림자의 착색법을 발견한 들라크루아와 자연에 내재하는 색채효과의 복잡한 배합을 규명한 컨스터블은 이미 인상주의적 방법을 상당히 구사하고 있다. 인상주의의 본질을 이루는 관찰의 역동화는 어쨌든 이미 그들과 함께 시작된 것이다. 바르비종파 화가들이 보여주는 외광화의 단초는 이 발전에서 한걸음 더 나아간 것이다. 그러나 집단운동으로서의 인상주의가 성립하는 데 기여한 것은 무엇보다도 한편으로 마네(E. Manet)와 모네(C. Monet)에게서 그 첫 모습을 발견할 수 있는 도시생활의 회화적 표현이고, 다른 한편으로는 관객층의 반발을 계기로 이루어진 젊은 화가들의 세력 규합이다. 사람들이 이

대도시가 주는 개인의 독자성과 고독감은 인상주의 생활감정의 기초를 이룬다. 에드가 드가 「압생뜨를 마시는 사람들」, 1876년.

리저리 뒤얽혀 있는 대도시가 개인의 독자성과 고독감에 뿌리를 둔 이런 내밀한 예술을 산출했다는 것은 얼핏 보기에 놀라운 일로 보일지 모른다. 그러나 잘 알려진 대로 너무 많은 사람들이 빽빽이 모여 있는 것처럼 인간을 고립시키는 것은 없으며, 낯선 사람들의 무리 속에서처럼 외롭고 버림받은 느낌이 강한 경우도 없다. 그런 환경에서 생기는 기본적인 두 감정, 즉 한편으로 남이 봐주지 않는 데서 오는 혼자 있다는 느낌과 다른 한편으로 번잡한 교류와 끊임없는 움직임과 쉴 새 없는 변화의 인상이 가장 섬세한 기분과 가장 신속한 자극의 교체를 결합한 인상주의적 생활감정을 낳는 것이다. 인상주의 운동의 성립요인이 된 대중의 부정적 태도 역시 마찬가지로 언뜻 보면 놀라워 보인다. 인상주의자들은 대중에 대해

결코 공격적인 행동을 하지 않았던 것이다. 그들은 철저히 전통의 테두리 속에 남아 있기를 원했으며 공식적인 인정을 받기 위해, 무엇보다 성공의 지름길로 여겨진 쌀롱전에서 인정을 받으려고 필사적인 노력을 기울이기도 했다. 어쨌든 그들에게는 반역의 정신이라든가 엄청난 일을 저질러서 주목을 끌려는 욕망이 대부분의 낭만주의자와 다수의 자연주의자에게서보다 훨씬 작은 역할을 했다. 그럼에도 불구하고 기존의 써클과 젊은 세대 화가들 사이에 이처럼 깊은 틈이 벌어진 적은 없었을 것이며, 화가들에게 조롱당하고 있다는 대중의 느낌이 이때처럼 강했던 적도 없을 것이다. 인상파 화가들의 예술이념이 사람들이 이해하기 쉽지 않았던 것은 분명한 사실이라 하더라도 모네, 르누아르(P. A. Renoir), 삐사로(C. Pissarro)같이 정직하고 온화하며 위대한 예술가들이 거의 굶어죽다시피 되도록 내버려둔 관객층의 예술 이해란 얼마나 한심한가!

인상주의에는 또한 부르주아 예술관객들이 좋아하지 않을 서민적 체취란 조금도 없다. 도리어 그것은 하나의 '귀족적 양식'으로서, 우아하고 까다롭고 신경질적이고 예민하며, 감각적·향락적이고, 값진 것과 희한한 것에 애착을 가지며, 엄격하게 개인적인 체험 즉 고독과 고립의 경험 및 극도로 섬세한 감각과 신경의 경험에 몰두한다. 그러나 인상주의를 만들어낸 예술가들은 대부분 중하층 서민 출신일뿐더러 앞세대 예술가들보다 지적·심미적 문제에 훨씬 관심을 덜 가진다. 그들은 선배 화가에 비해 더 단순하고 덜 사변적이며, 더 철저한 장인이자 '기능인'들인 것이다. 물론 개중에는 돈 많은 부르주아지도 있고 심지어 귀족계급에 속하는 사람도 있었다. 마네, 바지유(J. F. Bazille), 베르뜨 모리조(Berthe Morisot), 쎄잔은 부잣집 태생이고 드가(E. Degas)는 귀족 출신, 뚤루즈 로트레끄는 상층귀족 출신이다. 마네와 드가의 섬세하고 재치있는 수법과 잘 다듬어진 능수능

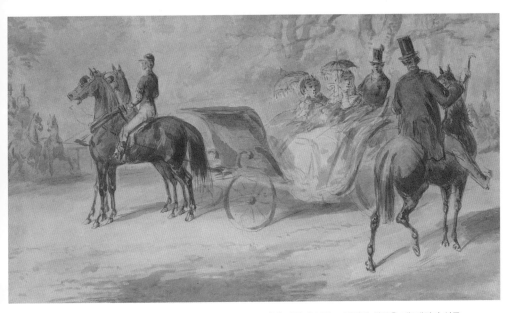

꽁스땅땡 기의 우아하고 세련된 화풍은 제2제정기 상류 부르주아 사회를 매력적으로 보여준다. 꽁스땅땡 기 「말에 탄 남자들과 마차를 탄 여자들」, 19세기.

란한 화풍, 꽁스땅땡 기와 뚤루즈 로트레끄의 우아함과 세련된 기풍은 제2제정기 상류 부르주아 사회 —— 크리놀린(crinoline, 제2제정기에 유행한 스커트를 부풀리게 보이기 위한 버팀대)과 데꼴떼(décolletée, 어깨와 목덜미를 드러낸 드레스)와 으리으리한 마차와 불로뉴 숲속으로의 승마 행렬이 있는 세계 —— 를 가장 매력적인 측면에서 보여주는 것이다.

자연주의의 위기

문학의 역사는 회화의 역사보다 훨씬 더 복잡한 양상을 드러낸다. 하나의 문학양식으로서 인상주의는 원래 윤곽이 별로 뚜렷하지 않은 현상인데, 자연주의라는 복합적 현상 전체에서 인상주의의 발단을 식별하기

란 거의 불가능하며, 후기의 발전 형태는 상징주의의 여러 현상들과 완전히 뒤엉켜 있다. 시기상으로도 문학의 인상주의와 회화의 인상주의 사이에는 얼마간의 간격을 볼 수 있다. 인상주의는 회화에서 그 가장 왕성한 시기가 이미 지나고 나서야 비로소 문학에서 그 양식적 특징이 나타나기 시작하는 것이다. 그러나 가장 본질적 차이는 문학에서 인상주의는 비교적 일찌감치 자연주의·실증주의·유물론과의 연결고리를 잃고 거의 출발부터 익히 알려진 이상주의적 반동의 역할을 떠맡은 데 비해, 회화에서는 인상주의가 해체된 다음에야 그 반동이 나타난다는 점이다. 이렇게 된 이유는 무엇보다 보수적 엘리트가 회화보다 문학에서 훨씬 더 커다란 역할을 하며, 회화는 장인 전통에 더 강하게 구속된 결과 당대의 정신주의 경향에 더 크게 저항했기 때문이다.

자연주의의 위기는 실증주의적 세계관의 위기를 말해주는 한 징후로서 1885년경에야 뚜렷해지지만, 그 전조는 1870년경에 벌써 나타난다. 공화제의 적들은 대체로 또한 합리주의와 유물론과 자연주의의 적인데, 그들은 과학적 진보를 공격하고 종교적 부흥에 의한 어떤 정신적 부활을 기대했다. 그들은 '과학의 파산'이니 '자연주의의 종말'이니 '영혼을 상실한 문화의 기계화'니 하고 떠들어대지만, 당대의 정신적 빈곤상태를 개탄하면서 그들이 언제나 공격하는 대상은 혁명과 공화제와 자유주의인 것이다. 보수주의자들은 정부에 대한 영향력을 잃어버린 것이 사실이나 그래도 공적으로 강력한 지위를 지키고 있었다. 그들은 여전히 행정·외교·군사에서 가장 중요한 자리를 차지하고 있으며 정규교육을, 특히 고등교육을 장악한다.[211] 리세(lycée, 대학 진학을 위한 중등학교)와 대학은 예전과 마찬가지로 성직자층과 대금융자본의 지배하에 있으며, 그들이 전파한 문화적 이상은 문학의 경우 이전보다 더 강한 힘을 발휘했다. 정규 교

육을 받은 작가의 숫자는 지금까지보다 훨씬 더 많아지는데, 이들의 영향으로 정신생활은 단연 반동적인 성격을 띠게 된다. 플로베르와 모빠상과 졸라는 학식있는 작가가 아닌 데 반해 부르제와 바레스(M. Barrès)는 아까데미와 대학의 정신을 대표한다. 이들은 스스로 얼마간 국민의 문화적 유산에 책임을 느끼며 청소년의 정신적 지도자임을 자부한다.[212] 이러한 문학의 지성화는 아마 이 시대의 가장 두드러지고 가장 일반적인 특징일 텐데, 진보적 작가와 보수적 작가 양쪽에 다 같이 나타난 현상이다.[213] 이런 점에서는 아나똘 프랑스(Anatole France)도 성직자층이나 국수주의자 출신 동료 작가와 조금도 구별되지 않는다. 그리고 부르제, 바레스, 브륀띠에르, 베르그송(H. Bergson, 1859~1941)과 끌로델(P. Claudel) 등의 곁에 단지 한 사람의 아나똘 프랑스밖에 없긴 하지만, 이 볼떼르주의자가 받은 존경은 계몽주의 정신이 아직 프랑스에서 결코 죽지 않았음을 증명해준다. 물론 그 정신을 최면상태에서 깨워 일으키는 데에는 드레퓌스 사건(1894년 독일 간첩 혐의로 고발된 육군대위 드레퓌스의 무죄 입증을 둘러싸고 벌어진 일련의 공방. 에밀 졸라를 비롯해 군의 부정부패를 규탄하는 공화파와 우익이 대립해 프랑스 제3공화정은 심각한 위기에 빠졌다)과 빠나마사건(1892년 빠나마운하 건설을 맡은 프랑스의 민간회사가 파산하면서 정부 각료 및 국회의원들과의 뇌물 거래가 밝혀진 사건. 이로써 공화국 정부는 위기에 몰렸다) 같은 사태가 필요했던 것이 사실이다.

1870년 프랑스는 가장 심각한 정신적·도덕적 위기에 봉착하는데, 그 '지적 쎄당'(쎄당Sedan은 프랑스 동부의 도시로 1870년 프로이센·프랑스전쟁 때 프랑스군이 대패한 곳이다)이 바레스의 주장처럼 결코 군사적 패배에 결부된 것은 아니며,[214] 그 '치명적인 삶의 권태'가 부르제의 생각처럼 유물론과 상대주의에서 유래한 것도 아니다. 보들레르와 플로베르 못지않게 부르제와 바레스도 이런 삶의 권태에 빠져 있는 것이다. 그것은 19세기 전체에 스며

1880년대 문학계는 자연주의 해체 움직임이 거셌다. 프레데리끄 오귀스뜨 까잘이
에밀 졸라의 자연주의를 풍자한 캐리커처(왼쪽), 1885년. 부패한 시체에 돋보기를
대고 관찰하는 데서 기쁨을 얻는다는 내용이다; 쥘 위레의 「문학의 진보에 관한 설
문」 기사(오른쪽), 1891년.

든 낭만주의적 질병의 일부로, 1885년 세대에게 속죄양 취급을 당한 졸라
의 자연주의는 실로 사람들의 마음을 사로잡은 허무주의를 극복하려는
불충분하나마 유일하게 진지한 시도를 대변한다. 1880년대 후반 이래의
문학계는 졸라에 대한 공격과 주도적 운동으로서의 자연주의를 해체하
려는 움직임이 휩쓸었다. 그것은 『에꼬 드 빠리』(*Écho de Paris*)지의 동인 쥘
위레(Jules Huret)가 만든 설문에 여러 사람이 답변한 내용에서 가장 뚜렷
이 드러난다. 이것은 1891년 『문학의 진보에 관한 설문』(*Enquête sur l'évolution
littéraire*)이라는 책자로 출판되었는데, 당대의 가장 중요한 정신사 자료의
하나다. 당시 가장 저명한 64명의 작가들에게 위레가 질문한 요지는 자
연주의를 어떻게 생각하는가, 그들의 견해로 자연주의는 이미 죽었는가
혹은 아직 살릴 수 있는가, 만약 살릴 수 없다면 어떤 문학경향이 대신 등
장할 것인가라는 것이었다. 과거에 졸라의 제자였던 사람들 대부분을 비

롯해 질문을 받은 압도적 다수는 자연주의를 가망 없는 것으로 생각했다. 단지 자연주의에 충실한 뽈 알렉시만이 황급히 마치 위험한 소문의 파급을 막으려는 듯이 "자연주의는 안 죽었음. 편지는 추후에"라는 전보를 보냈던 것이다. 그러나 그의 황급한 행동은 아무 효과도 없었다. 소문은 퍼졌으며, 자연주의는 그것에 자기의 전예술적 생존을 힘입었던 사람들에게까지 거부당했다. 실상 당대의 창조적인 작가들은 대부분 자연주의의 덕을 입었다. 세기 전환기(1900년 전후)까지의 가장 표준적인 문학에 체험 내용의 확대를 추구하는 형식파괴적 자연주의 문학 말고 또 무엇이 있었으며, 오늘날에도 부분적으로 그렇지 않은가? 무엇보다 '인간의 기록'(document humain)에 관심을 둔 자연주의적 관찰의 결과가 없었다면 부르제와 바레스와 위스망스(J. K. Huysmans), 심지어 프루스뜨의 '심리소설'이 어찌 가능했겠는가? 그리고 모든 현대소설은 결국 구체적인 정신적 현실의 정확하고도 상세한 묘사 이외의 무엇이란 말인가? 물론 어떤 반자연주의적 특징은 회화의 경우와 마찬가지로 문학에서도 인상주의와 뗄 수 없이 결합해 있는 것이 사실이지만, 그런 특징 역시 자연주의의 토양에서 자라나온 것이다. 그러므로 독자층의 반발이 그렇게 심한 것은 언뜻 이해할 수 없어 보인다. 자연주의에 대한 반론은 결코 새로운 것이 아니었으나, 다만 이상한 점은 자연주의가 이미 승리를 거둔 듯한 시기에 그것에 대한 맹렬한 반격이 일어났다는 사실이다. 사람들이 자연주의에서 용서할 수 없었던 것 혹은 용서할 수 없는 체했던 것은 무엇이었는가? 그들의 주장에 의하면 자연주의는 거칠고 야비하고 음탕한 예술이며, 무미건조한 유물론적 세계관의 표현이고, 서투르고 과장된 민주주의의 선전도구며, 범속하고 조잡하고 진부한 것들의 집합이었다. 인간을 단지 야수적이고 제멋대로인 짐승으로 그리며 사회를 오직 파괴과정의 면에서,

인간적 관계의 해체라는 면에서, 가족과 국가와 종교의 붕괴라는 면에서만 묘사하며, 요컨대 자연주의는 파괴적이고 반자연적이며 인생에 적대적이라는 것이다. 1850년 세대는 자연주의에 반대해 상층계급의 이익을 옹호하는 데 그쳤으나 1885년 세대는 인간성을, 창조적인 삶을, 하느님을 옹호하고 나선다. 이렇게 해서 사람들은 더 종교적으로 되었을지는 모르지만 결코 더 정직해진 것은 아니었다.

사람들은 존재의 신비와 영혼의 깊이에 관해 허튼소리를 지껄이게 되었다. 이성적인 것을 천박하다고 타박하며, 미지의 것과 불가지의 것을 찾아 느끼려고 한다. 그들은 현세부정적인 '금욕적 이상'을 신봉한다고 말하지만, 그러나 니체와 더불어 왜 정말 그것이 필요한지 묻기를 잊어버리는 것이다. 상징주의는 당시 가장 제철을 만난 문학사조로서 베를렌과 말라르메(S. Mallarmé)는 대중의 관심의 초점이 된다. 낭만주의 운동의 가장 위대한 이름들, 샤또브리앙, 라마르띤, 비니, 뮈세, 메리메, 고띠에, 조르주 쌍드는 위레가 받은 답변에서 전혀 언급조차 되지 않는다.[215] 대신에 스땅달과 보들레르가 보이고, 릴라당(A. de Villiers L'Isle-Adam)과 랭보(A. Rimbaud)에 대한 열광이 있으며, 러시아 소설과 영국 라파엘전파와 독일 철학의 유행이 번진다. 그러나 가장 깊고 내실있는 영향력은 보들레르에게서 나오는데, 그는 상징주의 문학의 가장 중요한 선구자이자 현대시 전반의 창시자로 간주된다. 그는 부르제와 바레스, 위스망스와 말라르메의 세대를 낭만적 심미주의의 길로 인도하여 새로운 신비주의를 과거의 광신적 예술에 대한 헌신과 일치시키는 법을 가르쳤다.

| 심미적 쾌락주의

심미주의는 인상주의 시대에 와서 발전의 절정에 달한다. 그 특징적 성

보들레르는 상징주의의 선구이자 현대시 전반의 개시를
의미한다. 오딜롱 르동 「보들레르의 『악의 꽃』 권두화」,
1890년.

격들, 즉 인생에 대한 수동적이고 순전히 관조적인 태도, 체험의 덧없음
과 불확실성 및 쾌락주의적인 감각주의는 이제 예술 일반의 평가기준이
된다. 예술작품은 목적 자체로 간주될 뿐 아니라 오로지 심미적인 것 외
에는 어떤 이질적 목표를 설정하더라도 그 매력이 손상되는 일종의 자기
충족적 유희로, 그것을 감상하기 위해서는 거기에 완전히 몰두해야만 하
는 삶의 가장 아름다운 선물로 간주되며, 또한 그 자족성으로 말미암아,
그리고 자기 영역 바깥에 있는 일체의 것에 대한 철저한 무관심으로 말
미암아 삶의 모범, 좀더 정확히 말해 딜레땅뜨 인생의 모범이 되는데, 이
딜레땅뜨의 존재가 시인과 작가의 평가에 따라 과거의 정신적 영웅들을
대신하기 시작해 '세기말'의 이상을 대표하게 되는 것이다. 딜레땅뜨의
특징을 무엇보다도 잘 드러내는 것은 그가 '자기 인생을 하나의 예술작
품으로 만들고자' 한다는 사실, 다시 말해 값비싸고 쓸모없는 것으로, 무
엇에도 구애받지 않고 사치스럽게 흘러가는 어떤 것으로, 미와 순수한 형

식과 색채와 선의 조화에 바쳐지는 어떤 것으로 만들고자 한다는 사실이다. 심미적 문화란 무용함과 과잉으로서의 생활방식, 낭만주의적 체념과 수동성의 실현을 뜻한다. 그러나 그것은 낭만주의보다 한술 더 떠서 예술을 위해 인생을 버릴 뿐 아니라 예술 자체 속에서 인생의 정당화를 찾는다. 그것은 예술의 세계를 인생의 환멸에 대한 단 하나의 참된 보상으로, 원래 불완전하고 불명료하게 마련인 인간존재의 참다운 실현이자 완성으로 여기는 것이다. 그러나 이것은 인생이 예술의 형태를 취할 때 더 아름답게 보이고 더 조화롭게 느껴진다는 것을 의미할 뿐 아니라, 최후의 위대한 인상주의자이자 심미적 쾌락주의자인 프루스뜨가 생각했던 것처럼 기억과 환상과 심미적 체험 속에서만 인생이 비로소 뜻깊은 현실이 된다는 것을 의미한다. 우리가 우리의 체험을 가장 강렬하게 실감하는 것은 현실 가운데서 인간이나 사물들과 마주칠 때가 아니라 —— 이러한 체험의 '시간'과 실감은 늘 '잃어버리고' 마니까 —— 우리가 '시간을 되찾을' 때, 이미 우리 삶의 행위자가 아니고 관찰자일 때, 예술작품을 창조하거나 감상할 때, 즉 우리가 기억할 때라는 것이다. 이제 프루스뜨에게 있어서 예술은 플라톤이 예술의 능력 밖이라고 규정했던 '이데아'를, 존재의 본질적 형상에 대한 올바른 기억을 소유하게 된다.

인생에 철저히 수동적인 관조적 태도의 세계관으로서 근대 심미주의는 그 이론적 기초에 있어 예술을 의지로부터의 구제로, 욕망과 격정을 가라앉히는 진정제로 정의한 쇼펜하우어(A. Schopenhauer)까지 거슬러올라갈 수 있다. 심미적 세계관은 이 의지와 격정에서 해방된 예술의 관점에서 전존재를 판단하고 평가한다. 그것의 이상은 실재적이든 잠재적이든 간에 순전히 예술가들로 구성된, 현실이란 그들에게 다만 심미적 체험의 바탕일 뿐인 예술가적 기질로 구성된 대중이다. 문명화된 세계는 그들에

게 하나의 거대한 아뜰리에이고 최선의 예술감상자는 예술가 자신이다. "예술가를 위해서만 그 아름다움이 존재하는 예술에 저주가 내릴지니!" 하고 달랑베르(J. L. R. d'Alembert, 1717~83. 디드로 등과 『백과전서』를 편찬한 프랑스의 계몽철학자)는 말할 수 있었다. 그가 그런 경고를 할 필요를 느꼈다는 사실은 물론 심미주의의 위험이 18세기에 벌써 존재했음을 증명해주는데, 17세기만 해도 아무도 그런 생각을 하지 않았을 것이다. 19세기에 이르면 달랑베르가 염려하던 사태는 이제 더이상 위험을 뜻하지 않게 되었다. 공꾸르 형제는 달랑베르의 말처럼 어리석은 소리가 있겠느냐고 하면서,[216] 올바른 예술 감상의 전제조건이란 인생을 예술에 바치는 것, 즉 예술을 실제로 창작하는 것이라고 무엇보다 깊이 확신하고 있는 것이다.

'인공적 생활'

인상주의의 심미적 세계관은 예술에 있어 완벽한 자가수정(自家受精) 과정이 시작되었음을 뜻한다. 예술가는 바로 예술가를 위해서 작품을 만들고, '예술이라는 관점에서' 본 세계의 형식체험, 즉 예술 자체가 예술의 참다운 대상이 된다. 문화의 세례를 받지 않고 조형되지 않은 있는 그대로의 자연은 심미적 매력을 잃고, 자연성의 이상은 인공성의 이상에 밀려난다. 이른바 자연의 매혹보다 도시, 도시문화, 도시적 오락, '인공적 생활' 그리고 '인공낙원'이 비할 데 없이 더 매력적일 뿐 아니라 또한 더욱 정신적이고 영혼에 파고드는 것이라 생각된다. 자연 자체는 추하고 범속하고 무형식적이어서 예술을 통해서야 비로소 즐거움을 주는 것이 된다. 보들레르는 시골을 증오하고, 공꾸르 형제는 자연을 적으로 여기며, 훗날의 유미주의자들, 특히 휘슬러(J. M. Whistler)와 오스카 와일드(Oscar Wilde)는 자연을 경멸하듯이 비꼬면서 이야기한다. 이것은 전원시의 종말이자 낭

만적인 자연예찬의 종말이며, 이성과 자연을 같은 것으로 보는 신앙의 종말이다. 루쏘와 그가 창시한 자연상태의 숭배에 대한 반동은 여기서 극에 달한다. 일체의 단순하고 분명한 것, 모든 세련되지 않고 본능적인 것은 가치를 잃고 문화의 의식성·주지성·비자연성이 추구된다. 예술적 오성과 오성능력의 기능이 예술의 창조과정에서 다시 강조된다. 예술가의 상상력은 뛰어난 것, 평범한 것, 형편없는 것을 계속 내놓는데, 그의 판단력에 의해 비로소 그 재료가 취사선택되고 조직되는 것이라고 니체는 말한다.[217] 이런 생각은 '인공적 생활'의 철학 전체가 그렇듯이 근본적으로 보들레르에게서 비롯한다. 그는 '환희를 인식으로 변모시키고' 시인 속에 있는 비평가에게도 언제나 말을 시키고자 하며,[218] 그리하여 모든 인공적인 것에의 열광으로 말미암아 자연을 도덕적으로 열등하다고 여기기에 이른다. 악은 노력 없이 즉 자연적으로 생기는 반면에, 선은 언제나 의도와 목표의 산물이며 따라서 인공적·비자연적이라고 주장하는 것이다.[219]

그러나 문화의 인공성에 대한 열광은 어떤 점에서 낭만주의의 현실도피의 한 새로운 형태일 따름이다. 현실은 결코 환상만큼 아름다울 수 없기 때문에, 그리고 현실과의 모든 접촉, 꿈과 소망을 성취하려는 모든 시도는 꿈과 소망의 타락에 이를 수밖에 없기 때문에 인공적·허구적 삶이 선택되는 것이다. 그러나 이제 사람들은 낭만주의자들이 그랬던 것처럼 사회현실을 떠나 자연으로 도피하는 것이 아니라 더 높고 승화된 더욱 인위적인 세계로 도피한다. 이 새로운 생활감정의 고전적 묘사들 중 하나인 릴라당의 『악셀』(*Axel*, 1890)에서 정신적·공상적 존재양식은 항상 자연적·실제적 양식보다 우위에 서며, 성취되지 못한 욕망은 언제나 범속한 일상생활 속에서 성취될 경우보다 더 완전하고 더 만족스러워 보인다. 주인공 악셀은 사랑하는 여자 싸라와 함께 자살하려 한다. 그녀는 아주 흔

쾌히 그와 더불어 죽을 각오지만, 죽기 전에 행복한 사랑의 하룻밤을 보내고 싶어한다. 그러나 악셀은 자기가 그러고 나서 죽을 용기를 잃지나 않을까, 모든 실현된 꿈들이 그렇듯이 그들의 사랑도 시간의 시련을 견뎌내지 못하지나 않을까 두려워한다. 그는 불완전한 현실보다 완전한 환상 쪽을 택하는 것이다. 신낭만주의의 사상세계는 다소간 모두 이런 느낌에 근거를 두고 있다. 도처에서 우리는 니체의 말처럼 자기의 엘자(Elsa)들을 결혼 첫날밤에 곤경에 내버려두는 로엔그린(Lohengrin, 바그너의 동명작품의 주인공)들과 마주치게 된다. "인생이라고?"—악셀은 묻는 것이다—"그건 하인들이 우리 대신 살아줄 거야." 이런 반자연적·현실도피적 심미주의의 대표작인 위스망스의 『거꾸로』(À rebours, 1884)에서는 정신생활에 의한 실제 생활의 대체가 한층 더 철저하게 이루어진다. 이 소설의 유명한 주인공이자 모든 도리언 그레이(Dorian Gray, 오스카 와일드의 『도리언 그레이의 초상』의 주인공)들의 원형인 데제생뜨(Des Esseintes)는 세상으로부터 자신을 밀폐하듯이 고립시킨 나머지, 현실에 실망할 것이 두려워 여행조차 한번 떠나지 않는다. 심미주의의 자연혐오에 표현된 것은 이와 같이 무기력하고 생활과 유리된 주관주의다. 데제생뜨는 말한다. "자연의 시대는 지나갔어. 섬세한 마음을 가진 사람이면 누구나 산과 들과 하늘의 소름 끼치는 단조로움을 끝내 참을 수 없게 되었단 말야." 이런 사람들에게는 오직 하나의 길, 자기를 철저히 고립시키고 자연 대신에 정신을, 현실 대신에 허구를 바꿔놓는 길이 있을 뿐이다. 그것은 곧바로 모든 것을 비틀고 일체의 자연스러운 충동과 성향을 그 반대쪽으로 굽히는 일이다. 데제생뜨는 자기 집에서 마치 수도원에서 사는 것처럼 산다. 남을 방문하거나 방문객을 받는 일도 없고, 편지를 쓰거나 받지도 않으며, 낮에는 잠을 자고 밤에는 책을 읽고 공상에 빠지고 사색한다. 그는 혼자만의 '인공낙원'을 창조하

위스망스는 현실에 실망할까 두려워 자기 안에 틀어박히는 인물 데제생뜨를 창조해낸다. 도르나끄 「쎄브르가 11번지 자택의 위스망스」, 1895년경.

고 보통사람들이 즐기는 모든 것을 포기한다. 그리하여 색깔·냄새·음료수·조화(造花)와 진기한 보석으로 된 교향곡을 발명하는데, 그의 정신적 곡예의 도구들은 진기하고 값비싼 것이어야 하기 때문이다. '자연적' '값싼' '몰취미' 등은 그의 사전에서 동의어들이다.

그러나 이 세계관 전체의 신비주의가 무엇보다 더 강하게 표현된 곳은 아마 릴라당의 단편 「베라」(Véra)일 것이다.[220] 베라는 주인공인 남편에게 우상처럼 사랑받은 아내로, 주인공보다 먼저 세상을 떠났다. 그는 그녀가 죽었다는 것을 인정하려 들지 않는데, 그 사실을 의식하고서는 견딜 수 없기 때문이다. 그는 그녀가 묻혀 있는 묘소의 열쇠를 안으로 던져넣고 집으로 돌아와 새로운 인공적인 생활을 시작한다. 즉 아무 일도 없었던 것처럼 이전의 생활을 계속하는 것이다. 마치 그녀가 여전히 살아서 자기 곁에 있는 듯이 그는 들어오고 나가고 얘기하고 움직인다. 그의 행동은 태도와 동작이 너무도 태연하고 자연스러워서, 베라가 육체적으로 현존하지 않는다는 사실을 제외하면 털끝만큼도 어색하지 않다. 더구나

그녀는 정신적으로 완전히 현존하며 직접적이고 압도적인 체취를 발산하고 있기 때문에, 그녀의 허구적 삶이 사실상의 죽음보다 훨씬 더 깊고 더 진실한 현실성을 얻는다. 이윽고 그녀가 죽는 것은 몽유병자인 주인공의 입에서 갑자기 이런 말이 흘러나온 다음이다. "나는 기억하고 있어. … 실은 당신이 죽었다는 것을!" 눈치 빠른 독자라면 누구나 현실의 엄중함을 받아들이지 않는 이 완고한 거부와 기독교의 현세부정 사이의 유사성을 간과하지 않겠지만, 그러나 또한 아무도 어떤 고정관념의 집요함과 종교적 믿음의 견고함 사이의 차이를 잘못 보아넘기지는 않을 것이다. 낭만주의적 '염세감'의 새로운 인상주의적 형태인 '권태'보다 더 비기독교적이고 중세 정신에 더 낯선 것은 상상할 수 없다. 여기에는 삶의 단조로움에 대한 혐오가 표현되어 있으며,[221] 따라서 그것은 앞서 지적한 바 있듯이 신의 질서를 신봉하던 과거 시대가 현세의 생존의 지겨움에 대해 느꼈던 불만과는 정반대의 것이다.[222] 그 시대에는 운명의 여신의 변덕, 운명의 헤아릴 길 없는 덧없음을 불안하게 느꼈으며, 그래서 사람들은 평안과 안전을, 단조롭고 지루한 평화를 동경했다. 근대의 심미주의자는 이와 반대로 생활의 부르주아적 질서와 안전을 가장 참을 수 없는 것으로 생각한다. 흘러가는 시간을 붙잡으려는 인상주의의 노력, 다른 것으로 대신하거나 뭐라고 정의할 수 없는 최고의 인생 가치로서의 순간적 기분에 대한 몰두, 순간 속에 살고 순간에 흡수되려는 인상주의의 목표는 다만 이런 비부르주아적 세계관의 결과이고, 부르주아 생활의 절차와 규율에 대한 반항의 결과일 따름인 것이다. 낭만주의 이래 모든 진보적 경향들과 마찬가지로 인상주의 역시 하나의 반항적 예술이며, 인상주의자들이 늘 의식하고 있지는 않다 하더라도 삶에 대한 인상주의적 태도에 원래부터 잠재하는 그 반항성은 부르주아 관객층이 이 새로운 예술을 배척한 이유

의 일부를 설명해준다.

데까당스

1880년대 사람들은 당대의 심미적 쾌락주의를 '데까당스'(décadence)라고 즐겨 불렀다. 섬세한 쾌락주의자 데제생뜨는 동시에 버릇없는 '데까당'(décadent)의 원형이다. 그러나 데까당스 개념은 심미주의 개념에 반드시 포함되지는 않은 특징들, 그러니까 무엇보다도 문화의 몰락과 위기라는 느낌, 흥망성쇠라는 한 생명과정의 종말에 서 있으며 한 문명의 해체에 직면해 있다는 의식을 포함한다. 극도로 세련되고 쇠진한 과거의 여러 문화, 즉 헬레니즘, 로마제국 말기, 로꼬꼬 및 위대한 대가들의 원숙한 '인상주의적' 양식에 대한 공감은 데까당스 감정의 본질에 속한다. 문명사의 한 전환점을 목격하고 있다는 느낌은 실상 새로운 것이 아니었다. 그러나 이전에는 노쇠해가는 문화에 속해 있는 운명을 예컨대 뮈세가 그랬듯이 깊이 통탄했으나, 이제 늙고 피로하며 지나치게 문명화되고 쇠락했다는 개념들은 정신적 귀족이라는 생각과 결부된다. 사람들은 정말 몰락의 도취경에 사로잡히는 것이다. 이 감정 역시 전적으로 새로운 것은 아니지만 이전보다 훨씬 강력하게 나타나는데, 그것이 루쏘주의, 바이런의 염세 및 낭만주의적인 죽음에의 갈망과 관련되어 있음은 명백하다. 낭만주의자와 데까당스를 함께 매혹한 것은 똑같은 심연이며, 그들을 도취시킨 것도 똑같은 파괴와 자기파괴의 쾌감이다. 그러나 데까당들에게는 '모든 것이 심연'이고 모든 것이 삶의 두려움과 불안으로, 보들레르가 노래하듯이 "어디로 향하는지 모르는 막연한 전율로" 가득 차 있다.

"진리가 슬프지 않은지 누가 아는가"라고 르낭은 말했다. 위대한 러시아인이라면 아무도 시인하지 않았을 너무나 침통한 회의적 발언이다. 그

들 러시아인에게는 모든 게 슬플 수 있어도 진리만은 그럴 수 없었다. 그러나 "우리가 모르는 것은 아마 두려운 것이리라"(「대장장이」Le Forgeron)라는 랭보의 말은 얼마나 더 불길한가. 비록 랭보가 곧 "우리는 그것을 알게 되리라"라는 구절을 덧붙이고는 있지만, 해결될 수도 종식될 수도 없는 어떤 수수께끼들에 랭보가 둘러싸여 있다고 느낀다는 짐작은 사라지지 않는다. 기독교인에게 죄였고 기사에게 불명예였으며 부르주아지에게 위법이었던 심연이 데까당에게는 그것을 나타낼 개념도 어휘도 규정도 없는 모든 것이 된다. 그리하여 형식을 얻으려는 절망적 싸움이 일어나고, 일체의 형식 없고 절제되지 않은 자연적인 것에 대한 억누를 길 없는 혐오가 생긴다. 또한 그리하여, 비록 가장 깊은 표현에 이르지는 못했더라도 가장 많은 표현을 가졌던 시대, 때때로 그저 김빠진 말에 지나지 않더라도 모든 것에 대해서 할 말이 준비되어 있던 시대를 향한 애착이 생기는 것이다.

"나는 데까당스 말기의 제국이다"라는 베를렌의 말은 이 시대의 표어가 되는데, 로마제국 쇠퇴기의 변호인으로서 그에 앞서 네르발,[223] 보들레르, 고띠에 같은 선구자가 있기는 했지만,[224] 그는 알맞은 순간에 표어를 내놓음으로써 그때까지 단순한 기분의 표현이었던 것에 문화적 기획의 성격을 부여한다. 황금시대에 관해서 아무것도 알지 못했거나 알려고 하지 않은 문화의 시기들이 있었으나, 19세기의 데까당 이전에는 황금시대를 젖혀놓고 백은시대(白銀時代, 그리스 신화에서 문명의 절정기인 황금시대에 뒤이은 시기. 그리스 신화에서 인류사는 금·은·동·철의 시대로 나뉜다)를 택한 세대는 없었던 것이다. 이 선택은 단지 스스로 아류라는 의식과 상속받은 뒷사람의 겸손만이 아니라, 일종의 죄의식과 열등감을 뜻했다. 데까당은 양심의 가책을 지닌 쾌락주의자요, 바르베 도르비이(J. Barbey d'Aurevilly)와 위스망스,

뿌리 뽑힌 자, 사회에서 쫓겨난 자로서 창녀에 대한
사랑은 데까당과 낭만파에 공통된 것이다. 똘루즈
로트레끄 「스타킹을 신는 여자」, 1894년.

베를렌, 와일드와 비어즐리(A. V. Beardsley)처럼 가톨릭교회의 품에 몸을 내던진 죄인들이었다. 이 죄의식은 다른 어디서보다도 낭만주의의 사춘기적 심리학에 완전히 지배당한 그들의 사랑 개념에서 가장 직접적으로 표현된다. 보들레르에게 있어서 사랑은 절대 금지된 것이고 죄에 빠지는 것이며 다시 돌이킬 수 없는 순결의 상실로서, 그는 "사랑한다는 것은 악을 저지르는 것이다"라고 말한다. 그러나 그의 낭만적 악마주의는 이 죄악성 자체를 쾌락의 한 원천으로 변모시키는데, 사랑은 원래가 악일뿐더러 그 최고의 기쁨은 바로 악을 행한다는 의식에 있다.[225] 창녀에 대한 동정은 데까당과 낭만파에 공통된 것으로, 이 경우에도 보들레르가 매개 역할을 맡는데, 억압되고 죄의식에 시달리면서 괴로워하는 동일한 애정관이 여기에 나타나 있다. 이 동정은 물론 무엇보다도 부르주아 사회와 부르주아 가정에 기초한 도덕에 대한 저항의 표현이다. 창녀는 뿌리 뽑힌 자, 사회에서 쫓겨난 자이며, 사랑의 제도적·부르주아적 형태에 반항할 뿐 아니라 사랑의 '자연적인' 정신적 형태에 대해서도 반항하는 반항아들이다. 이들은 감정의 도덕적 조직을 파괴할뿐더러 감정의 근거 자체를 파괴한다. 창녀는 격정의 와중에도 냉정하고, 언제나 자기가 도발한 쾌락의 초연한 관객이며, 남들이 황홀해서 도취에 빠질 때에도 고독과 냉담을 느낀다. 요컨대 창녀는 예술가의 쌍둥이인 것이다. 창녀에 대해 보이는 데까당스 예술가들의 이해심은 이러한 감정과 운명의 공통성에서 생겨난다. 그들은 자기들이 어떻게 몸을 팔고 어떻게 자기들의 가장 신성한 감정을 희생하며 또 얼마나 값싸게 자기들의 비밀을 팔아넘기는지를 알고 있는 것이다.

이런 창녀와의 연대감을 선언하면서 부르주아 사회에서 예술가의 소외는 극에 달한다. 토마스 만이 그의 한 주인공(토마스 만의 소설 『토니오 크뢰거』에 등장하는 동명 주인공을 가리킨다)에 관해서 말했던 것처럼 불량학생은 '맨 뒷줄의 의자'에 앉아서 안도감을 느낀다. 많은 사람들이 들끓는 경쟁무대를 떠나 좀 멸시당하긴 해도 방해받지 않으면서 '맨 뒷줄의 의자'에 남아 있을 때 안도감을 느끼는 것이다. 토마스 만의 세계관 전체는 단 하나의 중심문제, 즉 부르주아 세계에서 예술가의 위치라는 문제를 중심으로 삼고 있는데, 이 사상가에게는 이런 명백히 무해해 보이는 언급조차도 예술가의 생활방식에 대한 그의 판단과 결부되지 않은 게 이상할 정도다. 예술가가 영위하는 부르주아적 의미의 야심을 갖지 않은 특수한 생활은 사실상 자기 행동에 대한 책임과 변명이 면제되어 있는 '맨 뒷줄의 의자'의 처지와 흡사한 점이 많다. 어쨌든 토마스 만의 매우 '부르주아적인' 태도는 예컨대 헨리 제임스(Henry James)의 '예의범절에 어긋남 없는' 사회생활과 마찬가지로, 시위하듯이 '맨 뒷줄의 의자'에 앉아서 아무것에도 관여하지 않으려는 예술가의 생활방식에 대한 반동으로 해석될 수 있다. 그러나 토마스 만과 헨리 제임스는 예술가가 인간 외적·비인간적 생존을 영위할 수밖에 없으며, 정상적인 생활의 길이 막혀 있고, 인간들의 소박단순한 따뜻한 감정이란 예술가의 목적에 부응할 수 없다는 것을 너무나 잘 알고 있다. 예술가라는 존재의 역설은 그가 인생을 묘사해야 하면서 그 인생 자체로부터 쫓겨나 있다는 데 있다. 이 상황으로부터 때때로 해결할 수 없을 만큼 심각한 혼란이 생긴다. 헨리 제임스의 『스승의 교훈』(The Lesson of the Master)에서 서로 대립하는 두 문필가 중 젊은 쪽인 폴 오버트(Paul Overt)는 예술하는 사람의 생활을 구속하는 수도원처럼 잔혹한 규

율에 반항하고 모든 개인적인 행복을 포기하라는 스승 헨리 쎄인트 조지(Henry St. George)의 요구에 반발하지만, 그것은 부질없는 일이다. 오버트는 자기가 몸을 내맡긴 힘의 무자비한 횡포에 견딜 수 없어 격분한다. "자네는 내가 예술을 옹호하고 있다고 믿는 건 아니겠지?"라고 스승은 그에게 대답한다. "예술이란 걸 모르는 사회가 행복한 거야." 그런데 토마스 만 역시 예술에 대해서 똑같이 엄격하고 똑같이 비타협적이다. 그가 모든 평판 나쁘고 애매하며 문제적인 생활, 모든 약자와 병자와 타락자들, 모든 모험가와 사기꾼과 범죄자들, 심지어 히틀러조차도 예술가의 정신적 인척으로 서술할 때,[226] 그것은 일찍이 예술에 대해 제기된 가장 무서운 고발인 것이다.

인상주의 시대는 사회에서 소외된 현대 예술가의 극단적인 두 유형, 즉 새로운 보헤미안과 서구문명으로부터 먼 이국으로 도망하는 예술가를 낳았다. 한쪽이 '내적 망명'을 택하고 다른 쪽이 실제 도망을 택한다는 차이가 있을 뿐, 둘 다 똑같은 감정, 똑같은 '문명에 대한 불만'의 산물이다. 둘 다 구체적·직접적 현실과 실천에서 단절된 똑같이 추상적인 생활을 영위하며, 다수 대중에게 점점 더 생소하고 이해할 수 없게 보일 수밖에 없는 형태로 스스로를 표현하는 것이다. 현대문명으로부터의 도피로서 먼 곳을 여행하는 것은, 부르주아 생활질서에 대한 반항으로서의 보헤미안과 마찬가지로 이제 처음 시작된 것은 아니다. 둘 다 낭만주의적 비현실주의와 개인주의에서 유래하지만 그것들은 그 사이에 크게 변모해왔는데, 1880년 세대가 그것을 체험하는 형태는 누구보다도 보들레르에게 다시 한번 힘입는다. 낭만주의자들은 아직 '푸른 꽃'(독일 낭만주의 작가 노발리스의 소설 제목이자 낭만주의적 이상의 상징), 꿈과 이상의 나라를 찾고 있었으나, 이제 보들레르는 "그러나 떠나기 위해 떠나는 자만이 진짜 여행자다"

라고 말한다. 그것은 진짜 도망이고, 무엇이 그를 이끌기 때문이 아니라 무엇이 그에게 구역질 나기 때문에 떠나는 미지에의 여행인 것이다.

오 죽음이여, 늙은 선장이여 이젠 떠날 때! 닻을 감자!
이 땅이 우리를 진저리 나게 한다, 오오 죽음이여! 돛을 올리자!
비록 하늘과 바다는 먹물처럼 검어도,
그대가 아는 우리 마음은 광명에 넘치누나!

랭보는 이별의 고통을 한층 더 강화하지만 —— "인생은 부재, 우리는 이 세상에 존재하지 않나니" —— 그러나 그는 현대시를 통틀어 견줄 바 없는 저 보들레르의 이별사의 아름다움을 능가하지는 못한다. 그럼에도 불구하고 그는 보들레르의 유일한 참다운 후계자이고, 스승인 보들레르의 상상의 여행을 실현시키고 그럼으로써 자신 이전에는 보헤미안 세계로의 단순한 탈주에 불과했던 것을 하나의 생활형태로 만든 유일한 인물이다.

보헤미안의 변모

프랑스에서 보헤미안(bohème)은 단일하고 명백한 현상이 아니다. 뿌치니(G. Puccini)의 오페라에 나오는 경박하고 귀여운 젊은이들이 악령에 사로잡힌 랭보나 범죄성과 종교적 신비주의 사이에서 방황한 베를렌과 아무 관련도 없다는 것은 굳이 강조할 필요가 없는 사실이다. 그러나 랭보와 베를렌의 계보는 많은 가지를 치는데, 그것을 서술하자면 예술가 생활의 서로 다른 세 단계와 형태, 즉 낭만주의, 자연주의, 인상주의 시대의 보헤미안들을 각각 구별할 필요가 있다.[227] 보헤미안이란 원래 단지 부르주아 생활방식에 반대하는 하나의 시위를 뜻했다. 그들은 대부분 부유한 집

자식인 젊은 예술가와 학생들로 이루어졌으며, 그들에게 기성 사회에 대한 반대란 대체로 젊은이다운 호기와 심술에 지나지 않았다. 고띠에, 네르발, 아르센 우세(Arsène Houssaye), 네스또르 로끄쁠랑(Nestor Roqueplan)과 그밖의 사람들은 유복한 자기 아버지들과 다르게 살 수밖에 없었기 때문이 아니라 다르게 살기를 원했기 때문에 부르주아 사회를 박차고 나왔던 것이다. 그들은 예술과 문학을 지극히 독창적이고 비범한 것으로 알았으므로 자기들의 생활양식에서도 독창적이고 비범하고자 했던 진짜 낭만주의자였다. 그들은 마치 먼 낯선 땅으로 여행을 가듯이 사회에서 추방되어 모멸을 당하는 사람들의 세계로 소풍을 나갔다. 그들은 이후의 보헤미안들이 처하게 될 비참함을 전혀 알지 못했으며, 부르주아 사회로 돌아가는 길은 언제든지 열려 있었다.

다음 세대의 보헤미안, 거리의 맥줏집에 본부를 둔 전투적 자연주의의 보헤미안, 즉 샹플뢰리, 꾸르베, 나다르(G. Nadar), 뮈르제 등이 속한 세대는 이와 달리 진정한 보헤미안, 즉 완전히 불안정한 생활을 하는 사람들로 이루어진 예술 프롤레타리아트, 부르주아 사회의 경계 바깥에 서서 호기에 찬 유희로서가 아니라 절박한 필연성으로 부르주아지에 대항해 싸우는 사람들로 이루어진 예술 프롤레타리아트였다. 그들의 비부르주아적 생활방식은 그들의 확실치 못한 생존에 가장 적합한 형태며, 이것은 이미 단순한 가장이 결코 아니었다. 그러나 시기상으로 이 세대에 속한 보들레르가 정신적인 면에서 한편으로 낭만주의적 보헤미안으로의 복귀를, 다른 한편으로 인상주의적 보헤미안으로의 전진을 대변하는 것과 똑같이, 뮈르제 역시 다른 의미에서긴 하지만 하나의 과도적 현상을 대변한다. 보헤미안이 '낭만주의적'이기를 그친 이제, 부르주아지는 보헤미안을 낭만화하고 이상화하는 것이다. 여기서 뮈르제는 오락선생 역할

을 맡고 그들 부르주아지에게 까르띠에라땡(Quartier Latin, 예술가들이 많이 모이는 빠리의 한 구역)을 길들여 깨끗하게 닦은 모습으로 내놓는다. 그 덕분에 그 자신은 시민계급에게 인정받는 작가의 대열에 올라서는 것이다. 속물들은 보헤미안에 대해서 전반적으로 대도시의 암흑가를 대하는 것과 마찬가지 태도를 취한다. 보헤미안에게 유혹과 반발을 동시에 느끼는 것이다. 그들은 보헤미안의 자유와 무책임에 추파를 던지지만, 이 자유의 실현이 뜻하는 무질서와 혼란에 놀라 뒤로 물러선다. 이런 면에서 뮈르제의 이상화는 부르주아 사회를 위협하는 위험을 실제보다 덜 해로운 것으로 보이게 하고, 멋모르는 부르주아지가 애매한 소원성취의 꿈에 계속 빠져 있도록 하려는 것이다. 뮈르제의 인물들은 부르주아 독자가 자유롭던 학창시절을 회상하듯이 이후 언젠가 자기의 보헤미안 생활을 회상하게 될, 흔히 명랑하고 좀 경박하지만 지극히 선량한 젊은이들이다. 속물적인 부르주아지가 보기에 이 잠시 한때라는 인상은 보헤미안에게서 그 마지막 가시를 뽑아내는 것이었다. 그리고 이런 관점은 결코 뮈르제 혼자만의 것이 아니었다. 발자끄 역시 젊은 예술가들의 보헤미안적 생활을 하나의 과도기로 보았다. 그는 『보헤미안의 왕자』(Un Prince de la Bohême)에서 이렇게 쓴다. "보헤미안은 아직 알려지지 않았지만 언젠가는 유명해질 젊은이들로 이루어져 있다." 하지만 자연주의 시대에는 뮈르제가 보여준 개념상의 보헤미안뿐 아니라 실제 생활에서의 보헤미안도, 부르주아 사회에서 뛰쳐나온 다음 세대 시인과 예술가들 ─ 랭보, 베를렌, 트리스땅 꼬르비에르(Tristan Corbière)와 로트레아몽(le Comte de Lautréamont) ─ 의 생활과 비교하면 아직도 목가나 다름없다. 이들에 이르러 보헤미안은 사회에서 쫓겨난 방랑자집단이 되었으며, 부도덕과 무질서 가운데서 비참하게 생존하는 계층, 부르주아 사회뿐만 아니라 전서구문명에 결별을 고한 절

망한 자들의 집단이 되었다. 보들레르와 베를렌과 뚤루즈 로트레끄는 심한 술꾼이고, 랭보와 고갱(P. Gaugin)과 고흐(V. van Gogh)는 세계를 떠돌아다니는 방랑자이자 부랑인이며, 베를렌과 랭보는 구호병원에서 죽었고, 고흐와 뚤루즈 로트레끄는 한때 정신병원에 들어가는데, 어쨌든 그들은 대부분 까페나 뮤직홀, 사창가, 병원 또는 길거리에서 생애를 보내는 것이다. 그들은 자기 자신에게서 사회에 쓸모가 있을 법한 모든 것을 파괴하고, 삶에 영속성과 지속성을 부여하는 모든 것에 격분하며, 또한 남들과 공통된 모든 것을 자신의 존재에서 말살해버리려는 듯이 자기 자신을 채찍질한다. "나는 자살하렵니다"라고 보들레르는 1845년의 어느 편지에 썼다. "왜냐하면 나는 남들에게 쓸모가 없고 나 자신에겐 하나의 위험이니까요." 그러나 그의 마음을 채우고 있는 것은 단지 자신이 불행하다는 의식뿐만 아니라 또한 남들의 행복이란 것이 비속하고 천박하다는 감정이다. "당신은 행복한 분입니다." 그후의 한 편지에 그는 이렇게 적는다. "하지만 나는 당신이 그처럼 쉽게 행복하다는 사실을 동정합니다. 사람이 스스로를 행복하다고 여기기 위해서는 인생의 밑바닥까지 깊이 내려가보았어야 하지요."[228] 우리는 체호프의 단편소설 「산딸기」에서도 값싼 행복감에 대한 똑같은 모멸을 보게 된다. 그것은 보헤미안에 대해서 그토록 크게 공감했던 체호프 같은 작가의 경우 우연한 일이 아니다. "어째서 당신은 그처럼 지루하고 단조롭게 사시는지요?" 예술가 문제를 다룬 그의 한 단편소설에서 주인공은 자기를 초대한 집주인에게 이렇게 묻는다. "네, 저의 생활은 우울하고 단조롭습니다. 왜냐하면 저는 화가니까요. 말하자면 괴짜지요. 아주 젊을 때부터 질투와 자신에 대한 불만, 제 일에 대한 회의에 시달려왔답니다. 또 저는 늘 가난하고 떠돌이지요. 하지만 당신은 건전한 정상인으로서 지주이고 신사인데, 왜 그처럼 멋없이 살고 인

생에서 뭔가 값진 것을 취하지 않습니까?"[229] 이전 세대 보헤미안의 생활은 적어도 색채가 있었으며, 그들은 다채롭고 재미있게 살기 위해서 자기들의 비참함을 참았다. 그러나 새로운 보헤미안은 숨 막힐 듯이 곰팡내 나는 답답한 권태의 중압감 밑에서 산다. 이제 예술은 더이상 도취시키는 것이 아니라 마취시킬 따름이다.

그러나 보들레르도 체호프도 그리고 다른 사람들도 랭보 같은 인간에게 삶이 어떤 지옥으로 전개될지 전혀 예감하지 못했다. 우리가 그 생활을 이해하기까지는 서양문명이 지금 우리가 보는 바의 위기 단계에 도달하지 않으면 안되었던 것이다. 랭보, 그는 어떤 인간이었는가 —— 신경쇠약에 걸린 사람, 하릴없는 건달, 끝 간 데 없이 심성이 비뚤어진 위험인물, 이곳저곳을 떠돌아다니면서 어학선생, 길거리 장사꾼, 써커스단 일꾼, 부두 노동자, 농장의 날품팔이, 선원, 네덜란드 군대의 용병, 기사, 탐험가, 잡상인 따위로 지내다가 아프리카 어딘가에서 전염병에 걸려 마르세유의 구호병원에서 한쪽 다리를 절단할 수밖에 없었으며 마침내 37세의 나이로 극심한 고통 속에서 서서히 죽어간 사나이, 17세에 불멸의 시를 쓰고 19세엔 시작(詩作)을 완전히 걷어치운 다음 죽을 때까지 문학 얘기는 두번 다시 입에 올리지 않은 천재, 자기의 가장 귀중한 보물을 팽개치고 일찍이 그 보물을 가졌었다는 것조차 완전히 잊고 완전히 부정했던, 남들과 자기 자신에 대한 범죄자, 현대시의 한 개척자이자 흔히들 주장하는 것처럼 현대시의 진정한 건설자, 자기 명성의 소문이 아프리카로 전해오자 그에 관해 털끝만큼도 알려 들지 않고 다만 "시에다 똥이나 싸라"란 한마디를 던진 사나이 —— 이보다 더 무서운 것을, 시인의 개념과 더 어긋나는 것을 상상할 수 있는가? 트리스땅 꼬르비에르의 말처럼 "그의 시는 다른 누군가가 썼으며 그는 그것을 읽지도 않았던" 것일까? 이것은 생각

랭보에게서 우리는 일찍이 보지 못한 가장 무서운 허무주의와 극단적인 자기부정을 목격한다. 아라비아 반도 아덴의 랭보(뒷줄 맨 왼쪽), 1880년경.

할 수 있는 가장 무서운 허무주의이자 극단적인 자기부정이 아닌가? 그리고 이것이 바로 점잖고 예의 바르고 까다로운 플로베르와 그의 교양있고 예술을 이해하는 세련된 친구들이 뿌린 씨의 열매인 것이다.

| 상징주의

1890년 이후 '데까당스'란 말은 암시적인 느낌을 잃고 '상징주의'가 주도적 예술경향으로 사람들 입에 오르내리기 시작한다. 모레아스(J. Moréas)가 이 말을 도입해, 시에서 현실을 '관념'으로 대체하려는 노력이라고 그 개념을 정의했다.[230] 이 새로운 용어는 베를렌에 대한 말라르메의 승리, 감각주의적 인상주의에서 정신주의로의 발전 추이에 대응한다. 인상주의와 상징주의를 구별하는 것은 때로 매우 어렵다. 두 개념은 대립적인 면도 있고 동의어적인 면도 있다. 베를렌의 인상주의와 말라르메

의 상징주의는 상당히 날카롭게 구별되지만, 모리스 마떼를링끄(Maurice Maeterlinck) 같은 문학가에게 있어 그 올바른 양식적 명칭을 발견하기란 결코 간단치 않다. 시각적·음향적 효과를 노린다는 점에서, 다른 감각재료들을 혼합, 결합한다는 점에서, 그리고 여러 예술형태들 사이의 상호작용, 특히 말라르메가 시의 본령을 음악에서 탈환하는 것으로 이해한 점에서 상징주의는 '인상주의적'이다. 그러나 비합리주의적·정신주의적 입장이라는 점에서 상징주의는 또한 자연주의적·유물론적 인상주의에 대한 날카로운 반동을 뜻한다. 인상주의에서는 감각적 경험이 다른 무엇으로 환원될 수 없는 최종적인 것인 데 반해, 상징주의에서 일체의 경험적 현실은 단지 관념세계의 비유일 뿐인 것이다.

한편 상징주의는 낭만주의에서, 즉 시의 핵심으로서의 메타포의 발견에서 시작해 인상주의의 풍성한 형상들로 이어진 발전과정의 총결산을 대변한다. 그러나 그것은 인상주의의 물질주의적 세계관을 부정하고 고답파의 형식주의와 합리주의를 부정할 뿐만 아니라, 낭만주의에 대해서도 그 주정주의와 비유적 언어의 인습성 때문에 부정한다. 어떤 점에서 상징주의는 과거의 시 전체에 대한 반동으로 간주할 수 있는데,[231] 그것은 이전에는 알려진 적도 강조된 일도 없는 어떤 것, 즉 '순수시'(poésie pure)[232] ── 모든 논리적 의미 해석에 반대하는 비합리적·반개념적 언어정신에서 생겨난 시 ──를 발견하는 것이다. 상징주의에서 시란 그 자체로서 독립적인 언어가 구체적인 것과 추상적인 것, 물질적인 것과 개념적인 것, 그리고 감각의 여러 다른 영역들 사이에서 창조해내는 관계들과 일치된 표현, 바로 그것이다. 말라르메는 시가 이리저리 떠돌며 늘 사라지려는 이미지들의 암시라고 생각하고, 어떤 대상에 이름을 붙이는 것은 그것을 점차 예측해나가는 데서 생기는 기쁨의 4분의 3을 없애는

순수시를 지향한 말라르메는 백지면의 시각화를 통해
글자가 배열되기 이전의 백지 상태를 우주 무한공간의 침묵으로 해석한다.
말라르메의 시집 『주사위 던지기』 3면과 4면, 1897년.

것이라고 주장했다.[233] 그러나 상징은 직접적 명명을 고의적으로 피하는 것일뿐더러 직접적으로 나타낼 수 없는 의미, 정의를 내리거나 정식화하는 것이 본질적으로 불가능한 의미를 간접적으로 표현하는 것이기도 하다.

　표현수단으로서의 상징을 말라르메 세대가 처음 만든 것은 결코 아니다. 상징적 예술은 이전에도 이미 있었다. 그들은 다만 상징과 알레고리의 차이를 발견했으며, 시 양식으로서의 상징주의를 의식적인 노력의 목표로 삼았다. 꼭 그렇게 내놓고 말한 것은 아니지만, 그들은 알레고리가 추상적 관념을 구체적 이미지의 형태로 옮겨놓은 데 불과함을 인식하고 있었다. 알레고리의 경우 관념은 여전히 비유적 표현에서 어느정도 독립되어 있으며, 다른 형태로도 표현될 수 있다. 반면에 상징은 관념과 이미지에 불가분의 통일성을 가져오며, 따라서 이미지의 변화는 동시에 관념의 변형을 뜻하게 된다. 요컨대 상징의 내용은 다른 형태로 번역될 수 없

으나 상징 그것은 여러가지로 해석될 수 있는데, 이러한 해석의 다양성, 상징의 얼핏 무수한 듯한 의미는 바로 그것의 본질적 특징이다. 상징과 비교하면 알레고리는 항상 관념의 단순명백하고 어느정도 쓸데없는 전사(轉寫)로서, 이 경우 관념이 한 영역에서 다른 영역으로 옮겨진다 해서 그 관념에 무엇이 보태지는 것은 아니다. 알레고리는 누구나 뻔히 풀 수 있는 일종의 수수께끼인 데 반해, 상징은 해석할 수 있을 따름이지 풀 수는 없다. 알레고리가 사고의 정적 과정의 표현이라면 상징은 그 동적 과정의 표현이며, 전자는 연상의 목표와 한계를 설정하지만 후자는 연상작용을 발동시키고 발동상태로 지속시킨다. 중세 중기의 예술은 주로 상징으로 표현되고, 중세 후기의 예술은 알레고리로 표현되며, 돈끼호떼의 모험은 상징적이지만 세르반떼스(M. de Cervantes)가 모델로 삼은 기사소설 주인공들의 모험은 알레고리적이다. 그러나 거의 모든 시대에서 알레고리적 예술과 상징적 예술은 공존하며 때로는 한 예술가의 작품에 그것들이 뒤섞여 있음을 발견하게 된다. 리어 왕의 '불의 수레'(wheel of fire)는 상징이고 로미오의 '밤의 촛불'(night's candle)은 알레고리지만, 그러나 로미오의 바로 다음 줄 — "즐거운 날이 안개 낀 산정에 발돋움하고 서 있네" — 은 벌써 상징주의와 일맥상통하는 톤을 지닌다. 그것은 알레고리보다 더 여러 의미로 해석될 수 있는 이미지를 가진 여러 관계와 암시를 풍부하게 포함하고 있다.

상징주의는 시의 임무가 명확한 형태의 틀에 한정할 수 없고 직접적인 방법으로 접근할 수 없는 어떤 것을 표현하는 일이라는 생각에서 출발한다. 의식이라는 분명한 수단으로는 사물에 관해서 어떤 중요한 것도 발언할 수 없는 반면에, 언어는 사물들 사이에 숨겨진 관계를 말하자면 자동적으로 드러내 보이기 때문에, 시인은 말라르메가 강조한 대로 "단어들

자체의 움직임에 몸을 맡겨야" 한다. 시인은 언어의 흐름에, 이미지와 환상의 자발적인 연속에 자기가 운반되도록 해야 하는데, 그것은 언어가 이성보다 더 시적일뿐 아니라 더 철학적이기도 하다는 것을 의미한다. 자연상태가 문명보다 더 낫다는 루쏘의 사상과 유기적·역사적인 발전이 새로운 것을 찾는 개혁주의보다 더 값진 것을 낳는다는 버크의 이념은 이 신비주의 시학의 참다운 근원으로서, 육체가 정신보다 현명하다는 똘스또이와 니체의 사상이나 직관이 지성보다 깊다는 베르그송의 이론에서도 아직 루쏘와 버크의 흔적을 엿볼 수 있다. 언어의 이러한 신비주의, 이 '언어의 연금술'(alchimie du verbe)은 시 창작이 환각의 작용이라는 해석과 마찬가지로 랭보에게서 직접 유래한다. 시인이란 '예시자'(voyant)가 되어야 하고, 그러기 위해서는 감각들을 정상적 기능의 관습으로부터 체계적으로 분리시켜서 비자연화·비인간화할 마음을 먹어야 한다는, 현대문학 전반에 결정적으로 중요한 발언을 한 것은 바로 랭보였던 것이다. 그가 권고한 실천방안은 모두 데까당들이 궁극적 이상으로 마음속에 받들고 있던 인공성의 이상에 합치했을 뿐 아니라 "이미 새로운 요소, 즉 현대 표현주의 예술에서 엄청난 중요성을 갖게 될 표현수단인 변형(déformation)과 뒤틀림(grimace)의 요소를 포함하고 있었다. 그것은 본질적으로 소박하고 정상적인 정신적 태도란 예술적으로 불모이고, 시인이란 사물들의 숨은 의미를 발견하기 위해서 자기 속의 자연인을 극복해야 한다는 느낌에 근거를 두었다.

말라르메는 일상적·경험적 현실을 관념적·초시간적·절대적 존재의 타락한 형태라 여기면서 동시에 그 관념의 세계를 적어도 부분적으로나마 현세의 삶 속에서 실현하고자 한 플라톤주의자였다. 그는 일상의 실제 생활에서 완전히 격리되어 자기의 주지주의라는 진공상태에서 살며, 문

학 이외의 세계와는 거의 아무런 관계도 맺지 않았다. 그는 자기 내부의 모든 자연발생적인 것을 박멸하여, 자기 작품들의, 말하자면 익명 작자가 되었다. 일찍이 어느 누구도 플로베르의 예를 이보다 더 충실히 따르지는 않았을 것이다. "세상 모든 것은 한권의 책이 되기 위해 존재한다"— 플로베르 자신도 말라르메의 이 말보다 더 플로베르적으로 요약할 수는 없었을 것이다. "한권의 책"이라고 말라르메는 말하지만, 그러나 결과로서 나타난 것은 실제로 한권의 책도 채 못 된다. 그는 열두어편의 쏘네뜨, 스물네댓편의 단시, 여섯편쯤의 장시, 희곡의 한 장면과 약간의 짧은 이론적 글들을 쓰고 또 쓰고 고치고 매만지면서 한평생을 보낸 것이다.[234] 그는 자기의 예술이 더 나아갈 길 없는 막다른 골목임을 알았는데,[235] 불모성이라는 주제가 그의 시에서 그렇게 많은 자리를 차지하는 이유도 여기에 있다.[236] 세련되고 교양있고 명석한 말라르메의 생애는 랭보의 방랑자적 생존과 똑같이 지독한 실패로 끝났다. 그들은 둘 다 예술과 문화와 인간사회의 의미에 절망했으며, 이 점에서 둘 중 누가 더 철저하게 일관성이 있었는지는 말하기 힘들다.[237] 발자끄는 그의 『알려지지 않은 걸작』을 통해 훌륭한 예언자임을 증명하는데, 예술가는 생활에서 소외됨으로써 자기 작품의 파괴자가 되었던 것이다.

| '순수시'

플로베르는 이미 주제 없는 책을, 순수한 형식, 순수한 문체, 순수한 장식으로서의 책을 쓴다는 생각을 했었다. '순수시'의 이념이 최초로 나타난 것은 그에게서였다. 아마도 말라르메는 "의미 없고 아름다운 시행은 의미는 있지만 덜 아름다운 시행보다 더 가치있다"라는 말을 문자 그대로 받아들이지는 않았을 것이다. 시에서 일체의 관념내용을 추방할 수 있

다고 실제로 믿은 것은 아니었으나 그는 정서와 격정의 유발을, 비심미적·실천적·합리적 모티프의 사용을 버리라고 시인에게 요구했다. '순수시' 개념은 어쨌든 그의 예술관의 최선의 요약으로, 시인이란 존재에 대해 품고 있던 모든 생각의 총괄로 간주될 수 있다. 말라르메는 첫 단어, 첫 줄이 어디로 어떻게 전개되어갈지 정확히 모른 채 시를 쓰기 시작했다. 시는 거의 자동적으로 얽혀드는 단어와 시행들의 결정화(結晶化)로서, 서로 꼬리를 물고 나오면서 상호 변용시키는 환상과 연상의 결합으로 형성되었다.[238] '순수시'의 시학은 이런 창작방법의 원리를 수용방법의 이론으로 바꾸어놓고, 시작품 전체를 —— 그것이 아주 짧더라도 —— 반드시 알지 못하더라도 시적 체험은 얼마든지 가능하다고 규정한다. 작품에 대응하는 기분을 독자의 마음에 불러일으키기 위해서는 때때로 한두줄이나 흔히 몇개의 어군(語群)으로 족하다. 다시 말해서 한편의 시를 감상하기 위해 그 시의 합리적 의미를 파악할 필요는 아예 없거나 적어도 그것으로는 불충분하며, 나아가 민요의 경우에서 보듯 시작품 자체가 어떤 명백한 '의미'를 가질 필요가 전혀 없다.[239] 여기 서술된 수용방법과 인상파 그림을 적당한 거리를 두고 감상하는 태도 사이의 유사성은 명백하다. 하지만 순수시 개념은 인상주의에 원래부터 포함되어 있지 않은 것을 포함한다. 그것은 심미주의의 가장 순수한 비타협적 형태를 대변하며, 일상적·실천적·합리적 현실에서 완전히 독립적인 시의 세계가, 그 자체의 축을 중심으로 회전하는 자율적·자족적인 심미적 소우주가 온전히 가능하다는 기본 이념을 나타낸다.

　이런 현실로부터의 시인의 소외와 고립에 표현된 귀족적 초연함은 표현의 고의적인 불명료함과 시적 사상의 의도적인 난해함에 의해서 더욱 강조된다. 말라르메는 트루바두르(troubadour, 11~14세기 남프랑스 지방의 기사 출

신 음유시인)의 '어두운 라임'(dark rhyme)의 후계자이자 인문주의 시인의 박식함의 상속자이다. 그는 불확실한 것, 수수께끼 같은 것, 이해하기 어려운 것을 추구한다. 표현이 막연할수록 암시성이 더욱 풍부해 보인다는 것을 그가 알고 있기 때문만이 아니라, 그의 의견에 의하면 시란 "독자가 그 열쇠를 찾아야 하는 어떤 비밀스러운 것이어야 하기"[240] 때문이기도 하다. 까뛸 망데스(Catulle Mendès)는 말라르메와 그의 추종자들의 시작 태도가 갖는 이런 귀족주의를 분명히 지적하고 있다. 상징주의자들의 모호성을 비난하지 않느냐는 앞서 말한 쥘 위레의 설문에 대해 말라르메는 이렇게 대답했다. "전혀 그렇지 않다. 순수예술은 이 민주주의 시대에 점점 더 엘리트의 소유가 되어가고 있으며, 기괴하고 병적이고 매력적인 귀족들의 소유가 되어가고 있다. 그 수준이 유지되어야 하고 또한 그것이 어떤 비밀에 싸여 있어야 하는 것은 당연하다."[241] 시에 접근하는 특징적인 정신적 태도가 합리적 오성이 아니라는 발견으로부터 말라르메는 모든 위대한 시의 근본 특징이란 파악될 수도 측정될 수도 없는 것이라는 결론을 이끌어낸다. 그가 생각하는 생략적 표현방식의 예술적인 이득은 명백하다. 연상의 연쇄에서 어떤 고리를 생략하는 것은 효과가 느리게 진행될 때 잃어버리기 쉬운 속도와 긴장을 가져다주는 것이다.[242] 말라르메는 이러한 이점을 충분히 활용한다. 그의 시의 매력은 무엇보다도 관념의 압축과 이미지의 비약에 힘입고 있다. 그러나 그의 시가 이해하기 어려운 이유가 언제나 예술적 관념 자체에 있는 것은 결코 아니고, 전적으로 자의적이고 유희적인 언어의 취급방식과 결부된 경우도 많다.[243] 그리고 오직 난해성 그 자체를 추구하는 이 야심은 대중으로부터 고립되려는, 그리고 가능한 한 작은 동호인집단에 자기를 제한하려는 시인의 의도를 드러내는 것이다. 정치문제에 대한 외관상의 무관심에도 불구하고 상징주의

말라르메는 중세 음유시인과 인문주의 시인을 계승한다. 그에게 모든 위대한 시의 근본적 특징은 파악될 수도 측정될 수도 없는 것이었다. 마뉘엘 뤼끄 「목신 판(Pan)의 모습을 한 말라르메」, 1887년.

자들은 본질적으로 반동적이며, 바레스가 언급하듯이 문학에서의 불랑지스뜨(boulangiste, 극우파)였다.[244] 물론 개별 시인들의 정치적 신념은 다르고 시의 난해성이란 현대문화가 피할 수 없는, 오래전부터 준비된 발전의 결과임을 우리가 잘 알고 있기는 하지만, 오늘날의 시가 어렵다는 사실은 부분적으로는 말라르메의 시가 어려운 것과 같은 이유에서 비교(秘敎)적이고 비민주적인 느낌을 주며, 광범한 대중으로부터 고의적으로 자기를 은폐한다는 인상을 주는 것이다.

영국의 모더니즘

왕정복고(청교도혁명으로 왕당파를 물리치고 공화정을 수립한 올리버 크롬웰 사후 1660년 스튜어트 왕조의 찰스 2세가 다시 집권했다) 이후의 영국에서 19세기의 마지막 4반세기처럼 프랑스의 영향이 강했던 시기는 없다. 대영제국은 오랜 번영기

를 거친 뒤 이제 경제적 위기에 처했으며 이는 또 빅토리아 시대의 정신의 위기로 전개되었다. '대불황'은 1870년대 중엽에 시작해 10년이 채 못되어 끝나지만 이 기간 동안에 영국의 시민계급은 왕년의 자신감을 잃어버렸다. 그들은 외국, 특히 독일, 미국 등 신흥국가들의 경제적 경쟁을 의식하고 식민지 확보를 위한 치열한 각축전에 말려들게 된다. 이 새로운 사태의 직접적인 결과는 이제까지 어떤 비판에도 불구하고 영국의 부르주아지에게는 일종의 확고부동한 교리와도 같았던 경제 자유주의의 쇠퇴현상이었다.[245] 수출 감소는 생산을 저하시키고 노동자계급의 생활수준에 압박을 가한다. 실업자가 늘어나고 파업이 늘며, 19세기 중엽의 혁명기 이래 중단되었던 사회주의 운동이 다시 새로운 활력을 얻을 뿐 아니라 영국에서는 처음으로 그 본래의 목표와 스스로의 힘을 자각하게 된다. 이런 변화는 영국에서 정신적 상황의 전개에도 광범한 영향을 미친다. 경쟁력을 갖춘 외국과 대립하고 있다는 의식이 영국의 고립주의에 종언을 가져오며,[246] 외국으로부터 정신적 영향을 받아들일 수 있는 소지를 마련했다. 이 정신적 영향 가운데 제일 중요한 위치를 차지하는 것은 프랑스 문학이다. 그리고 러시아 소설, 바그너, 입센, 니체 등의 영향이 프랑스로부터의 자극을 보완했다. 이런 외부로부터의 영향보다 훨씬 중요하고 실제로 이 영향들의 진정한 전제조건을 이룬 것은 부르주아지의 자신감이 동요하고, 신이 이 세상에서 영국에만 준 특별한 사명이라는 것에 대한 믿음이 흔들리며, 무엇보다도 1880년대에 새로운 사회주의 운동이 대두하면서 개인의 자유를 위한 새로운 싸움이 시작되고, 자유를 위한 투쟁이라는 성격이 모든 정신적 발전과 진보적 문학과 젊은 세대의 생활양식에 부각되기에 이르렀다는 사실이다. 이 시대의 정신적 태도의 어느 면을 보나 전통과 인습, 청교도주의와 속물주의, 앙상한 공리주의와 감상적

낭만주의 등에 대한 싸움의 성격을 띠지 않은 것이 거의 없다. 젊은 세대는 인생 그 자체를 소유하고 즐기기 위해 낡은 세대와 싸운다. 이제 대문을 두드리며 집 안에 들어올 권리를 주장하는 젊은 세대의 미학적·도덕적 표어로서 모더니즘이 등장한다. 입센적인 자기실현, 자신의 개성을 표현하고 그 정당성을 쟁취하려는 의지는 인생의 목표이자 내용이 된다. 그리고 비록 이 '자기실현'이라는 말의 의미가 매우 불분명함에도 불구하고 낡은 부르주아 세계의 도덕적 안정은 젊은 세대의 공격을 받아 허물어지고 만다. 1875년경까지 젊은 세대가 당면했던 사회는 대체로 안정되고 자신의 전통과 인습에 대한 자신감에 차 있던 사회로서 그 반대자들에게도 존경심을 불러일으켰다. 제인 오스틴은 물론 조지 엘리엇 같은 작가에게서조차, 우리는 이들이 다루는 사회질서가 비록 완벽하게 이상적이거나 무조건 긍정할 수 있는 것은 아니라 할지라도 결코 보잘것없다거나 간단히 대체할 수 있는 것이 아님을 느꼈었다. 그러나 이제 사회생활의 모든 규범이 한꺼번에 그 구속력을 상실한다. 모든 것이 흔들리고 문젯거리가 되며 논의의 여지를 남기게 된 것이다.

젊은이들의 자아실현 추구와 낡은 초개인적 형식에 대한 그들의 투쟁은 새로운 정치적·사회적 상황과 밀접한 관련을 갖는 현상이지만, 1880년대 영국 문학과 예술의 자유주의 경향은 비정치적 개인주의의 성격을 띠었다.[247] 이 젊은이들은 철저히 반부르주아적이지만 결코 민주주의자는 아니며 사회주의자는 더구나 아니다. 그들의 감각주의와 쾌락주의, 인생을 향락하고 인생에 도취하며 자신의 생활을 하나의 예술품으로 만들고 생활의 순간순간을 잊을 수 없고 대체될 수 없는 체험으로 만들고자 하는 그들의 기획은 심지어 반사회적·몰도덕적인 성격을 띠는 일조차 흔했다. 그들의 반속운동(反俗運動)이라는 것은 자본주의적 부르주아지

에 반대하는 것이 아니라 예술을 이해 못하는 시민들에 반대하는 것이다. 이런 속물 혐오는 그것 자체가 다시 하나의 새로운 인습이 되고 마는데, 영국에서 모더니즘을 온통 지배하는 것은 바로 이 속물 혐오의 경향이다. 인상주의가 영국에서 겪는 많은 변화는 여기에 기인하는 것이다. 프랑스에서는 인상주의 미술과 문학이 결코 공공연하게 반부르주아적인 성격을 띠지 않았다. 프랑스에서는 속물에 대한 투쟁이 이미 과거지사가 되어 있었고, 상징주의자들은 보수적인 부르주아지에 대해 일종의 공감마저 느꼈다. 그에 반해 영국의 데까당스 문학은 프랑스에서 낭만주의와 자연주의가 각기 일부를 맡아 이미 해낸 파괴작업을 수행하지 않으면 안되었다. 이 시대의 영국 문학을 프랑스 문학과 대조해볼 때 가장 눈에 띄는 특징은 역설이라든가 기괴하고 사람을 놀라게 하며 고의로 충격을 연출하는 표현방법에 대한 집착이며, 오늘날 돌이켜볼 때 그 경박하고 진리에는 무관심한 자기만족적 태도가 너무나 불쾌감을 주는, 자신의 재주를 과시하려는 집착이다. 이 역설 취미는 단순한 반항심리에 지나지 않으며 그 본래의 근원은 '부르주아를 놀래려는' 시도에 있음이 분명하다.

댄디즘

예술가의 말투와 사고방식뿐 아니라 옷차림과 생활방식에 이르기까지의 모든 특이함과 매너리즘은 예술의 멋을 모르고 상상력 없고 거짓말 잘하고 위선적인 속물적 세계관에 대한 항의로 해석할 수 있다. 그들의 극단적인 댄디즘(dandyism)은 인상주의 스타일의 모든 매력적인 요소를 과시하는 그들의 현란한 말솜씨와 마찬가지로 그런 항의의 일부를 이룬다. 영국 데까당스의 세계는 메이페어(Mayfair, 런던의 귀족적인 주택지구. 런던의 상류 사교계를 뜻하기도 한다)와 보헤미아(Bohemia)를 합친 것이라고 누가 말했는데,

이는 사실이다. 영국에는 프랑스처럼 절대적인 보헤미안도, 말라르메의 경우처럼 순수하고 범접 못할 상아탑의 존재도 없다. 영국 시민계급은 아직도 이들을 충분히 흡수하거나 추방해버릴 만한 활력을 지니고 있는 것이다. 오스카 와일드도 지배계급이 참아줄 만하다고 여기는 동안은 굉장히 성공적인 부르주아 작가이다가, 그들의 혐오감을 불러일으키는 순간 무자비하게 '청산'되고 만다. 프랑스에서는 이에 앞서 이미 댄디가 보헤미안의 대응현상이었듯이, 영국에서는 댄디의 일부가 보헤미안의 지위를 차지한다. 보헤미안이 프롤레타리아트로 떨어진 예술가라면, 댄디는 상층계급 쪽으로 이탈해나간 부르주아 지식인인 셈이다. 댄디의 세심한 멋내기와 사치는 보헤미안의 방탕하고 무질서한 생활과 동일한 기능을 가진다. 둘 다 기계적이고 천박한 부르주아지의 삶에 대한 항의의 표현인데, 다만 영국인들에게는 넥타이를 안 매고 목을 드러내놓고 다니는 것보다 단춧구멍에 해바라기꽃을 꽂고 다니는 쪽이 그들의 습성에 더 맞았던 것이다. 뮈세, 고띠에, 보들레르, 바르베 도르비이 등의 모범이 영국인들이었던 것은 널리 알려진 사실인데, 휘슬러, 와일드, 비어즐리 등의 세대에 이르러서는 반대로 이들이 프랑스인들로부터 댄디즘의 철학을 배워 온다. 보들레르에게 댄디란 민주주의의 평준화 작용에 대한 생생한 고발이다. 댄디는 현대에도 아직 실천 가능한 모든 신사다운 미덕을 체현하고 있다. 그는 어떠한 사태에도 신사답게 대처할 줄 알고, 무슨 일이 일어나도 놀라지 않으며, 절대로 천하게 구는 법이 없고, 스토아주의자의 냉정한 미소를 결코 잊지 않는다. 이 댄디의 존재야말로 퇴폐의 시대에 있어 영웅주의의 마지막 발현이자 인간적 긍지의 한가닥 남은 밝은 빛이며 낙조와도 같은 것이다.[248] 옷차림의 우아함과 생활형식의 세련됨, 정신적 엄격함 등은 이 고차원의 질서에 속한 인물들이 오늘날의 범속한 세계에

댄디즘은 예술의 멋을 모르는 천박한 부르주아지의
세계관에 대한 항의다. 마제스카가 그린 「도리언 그레
이의 초상」 삽화(왼쪽), 1930년; 나폴리언 쌔러니 「오스
카 와일드 초상」(오른쪽), 1882년 뉴욕에서 찍은 사진.

서 스스로에게 부과한 외면적인 규율에 지나지 않는다. 정말 중요한 것은 내면의 탁월함과 독립성이고, 일체의 존재와 행동에 있어 아무런 실제적인 목표나 동기를 갖지 않는다는 점이다.[249] 보들레르는 댄디를 예술가보다도 상위에 두었다.[250] 왜냐하면 예술가는 아직도 무엇에 열중하고 무언가를 추구하여 일하기 때문에, 고대인들이 쓰던 말뜻에 따라 아직도 일종의 '장인'이기 때문이다. 이쯤 되면 발자끄의 무서운 비전(이 책 91~93면 참조)보다도 오히려 한술 더 뜬 셈이다. 예술가는 자기의 작품을 파괴할 뿐아니라 명성과 명예에 대한 자신의 권리마저 파괴하는 것이다. 오스카 와일드가 자신의 생활을 예술작품으로 만들겠다면서 자신의 대화·교제·생활습관 등으로 만든 이 '예술작품'을 자신의 문학작품보다 더 높이 평가한다고 했을 때, 그는 보들레르의 댄디를, 즉 그 어떤 효용도 동기도 목적도 전적으로 포기한 존재라는 이상을 염두에 둔 것이다.

그러나 예술가로서의 명성과 명예를 포기하는 이들의 태도가 사실은 얼마나 자만심에 차 있고 일종의 교태를 부리는 태도인가 하는 점은 영국 데까당스의 특색인 딜레땅띠슴과 유미주의의 기묘한 결합에서 역력히 드러난다. 이때처럼 예술이라는 것을 대단하게 여긴 적은 일찍이 없었고 정교하게 다듬어진 시행과 나무랄 데 없는 산문과 똑똑 떨어지고 균형 잡힌 문장을 써내기 위해 사람들이 이렇게 땀 흘린 적도 없었다. 예술의 장식적 요소, '미', 우아하고 정교하고 화려한 것이 그 어느 때보다도 큰 역할을 하며, 예술은 그 어느 때보다도 더 현란한 기교를 과시하며 완성된다. 프랑스에서 모든 예술의 표본처럼 된 것이 회화였다면 영국에서는 귀금속 세공이라고 할 수 있다. 와일드가 위스망스의 '보석을 박은 듯한 문체'에 관해 그처럼 감격에 차서 이야기하는 것도 무리가 아닌 것이다. 코번트가든(Covent Garden, 17세기부터 1974년까지 있던 런던 도심의 대규모 원예·청

과물 도매시장)의 '비취처럼 푸른 야채더미'라는 표현 따위의 색채효과는 프랑스에서 받은 유산에 추가한 그 자신의 기여다. 체스터턴은 어딘가에서 버나드 쇼의 역설의 골자는 '흰 포도'라고 말하는 대신 '연초록색 포도'라고 말하는 데 있다고 지적했는데, 쇼와의 많은 차이점에도 불구하고 공통점 역시 적지 않은 와일드의 경우에도 비유는 가장 평범하고 사소한 디테일에서 출발하며, 바로 이렇게 평범한 것과 정교한 것의 결합에 그의 문체의 특색이 있는 것이다. 그것은 마치 와일드가 '미'는 가장 일상적인 현실 속에 있다고 말하려는 것처럼 보이는데, 그는 이 점을 월터 페이터에게서 배웠다. "체험의 결실이 아니라 체험 그 자체가 우리의 목적이다. … 이 황홀경을 유지하는 것이야말로 인생에서의 성공을 의미한다"라고 페이터는 그의 저서 『르네상스』(The Renaissance) 결론부에서 말하는데, 이 몇 마디는 모든 유미주의 운동의 강령을 담고 있다. 월터 페이터는 러스킨에서 시작해 월리엄 모리스로 이어지는 발전을 완성한다. 하지만 그는 이미 그 선배들의 사회적 목적에는 관심이 없다. 그의 유일한 목적은 쾌락주의적인 것, 즉 심미적 체험의 강도를 높이는 일이다. 그의 경우 인상주의는 향락주의의 한 형태에 지나지 않는다. 헤라클레이토스적인 의미에서 '만물은 유전'하고 인생은 무서운 속도로 흘러가는 만큼 우리에게는 단 하나의 진리, 즉 순간의 진리, 오로지 순간으로부터 앗아낼 수 있는 환희와 쾌락만이 있을 뿐이다. 우리로서 할 수 있는 일이란 오직 어떤 순간도 그 순간 고유의 매력과 내적 힘과 아름다움을 음미하지 않고는 흘려보내지 않는 일이다.

이 영국의 유미주의 운동과 프랑스의 인상주의가 얼마나 거리가 먼 것인가는 비어즐리 같은 현상을 생각해보면 가장 뚜렷이 드러난다. 그의 미술보다 더 '문학적'인 미술, 그의 그림 이상으로 심리학이나 사상적 모티

비어즐리 스타일의 가장 본질적 요소는 순전히 장식적이고 공예품적인 필치로, 부르주아지가 선호하는 경향을 낳았다. 오브리 비어즐리 「쌀로메」, 1892년.

프라든가 일화 등이 큰 역할을 하는 미술은 상상할 수 없다. 그의 스타일의 가장 본질적인 요소는 프랑스의 거장들이 그처럼 애써 피하고자 했던 순전히 장식적이고 공예품적인 필법이다. 그리고 이런 필법은 어설프게 배우고도 잘살기만 하는 부르주아지들이 그처럼 선호하는 세속적인 삽화가와 무대장식가들을 낳게 되는 일련의 발전, 인상주의와는 전혀 반대되는 발전의 시발점인 것이다.

주지주의

프랑스 문학에 강력한 직관주의의 흐름이 끼여 있음에도 불구하고 그

지배적 경향을 이루는 주지주의(知性主義)는 영국에서도 새로운 문학의 주된 특징으로 나타난다. 와일드는 한 시대의 정신적 풍토를 결정하는 것은 비평가라는 매슈 아널드의 견해를 받아들이고,[251] 모든 진정한 예술가는 동시에 비평가여야 한다는 보들레르의 말에 동조할 뿐만 아니라, 한걸음 더 나아가 비평가를 예술가보다 상위에 두고 세계를 비평가의 눈으로 보고자 한다. 그의 예술과 그의 동시대인들의 예술이 흔히 그처럼 딜레땅뜨적인 인상을 주는 것은 여기서 비롯한다. 그들이 만들어내는 모든 것은 마치 비상한 재능은 있으나 전문 예술가는 아닌 사람들의 숙달된 연주처럼 보인다. 그들 자신의 주장에 의하면 바로 이런 인상을 불러일으키려는 것이 원래의 의도였다는 것이다.

비록 한 단계 높은 차원에서지만 메러디스(G. Meredith)와 헨리 제임스도 그런 주지주의의 기반 위에 서 있다. 영국 소설에서 조지 엘리엇과 헨리 제임스를 연결하는 하나의 전통이 있다면[252] 그 전통은 의심의 여지 없이 바로 이 주지주의일 것이다. 사회학적 측면에서 볼 때 영국 문학사에서는 조지 엘리엇과 더불어 하나의 새로운 국면이 시작됐다. 좀더 엄격한 요구를 제기하는 새로운 독자층의 형성이 그것이다. 하지만 조지 엘리엇이 비록 디킨스의 독자층보다 훨씬 지적 수준이 높은 독자층을 대표하고는 있었지만, 비교적 광범한 계층의 사람들이 조지 엘리엇 소설을 읽는 것이 가능했다. 이에 반해 메러디스와 헨리 제임스의 작품은 극소수의 지식층만 읽었을 뿐이며, 이들은 디킨스와 조지 엘리엇의 독자들처럼 소설에서 박진감 넘치는 줄거리와 다채로운 인물을 기대하지 않고, 무엇보다도 흠잡을 데 없는 문체와 인생에 대한 원숙하고도 권위있는 판단을 요구했다. 메러디스에게는 대개 단순한 매너리즘에 지나지 않는 것이 헨리 제임스의 경우에는 흔히 진정한 지적 정열에까지 도달한다는 차이가 있

으나, 두 작가 모두 현실에 대해 본질적으로 추상적인 관련을 갖는 예술, 그들이 그려내는 인물은 스땅달·발자끄·플로베르·똘스또이·도스또옙스끼 등의 인물에 비하면 마치 진공 속에서 움직이는 것 같은 그런 예술의 대표자들이다.

국제적 인상주의

19세기 말에 이르러 인상주의는 유럽 전역에 걸쳐 주도적인 양식이 된다. 이 무렵부터 기분의 문학, 분위기와 인상의 문학, 흘러간 세월과 흘러가는 나날의 문학이 도처에서 생겨난다. 사람들은 찰나적이고 거의 포착할 수 없는 느낌의 서정시, 불명확하고 정의할 수 없는 감각적 자극, 미묘한 색깔과 피로한 음성을 노래하는 서정시들을 이리저리 되씹는다. 모호하고 막연한 것, 우리의 감각으로 겨우 잡힐락 말락 하는 것들이 시의 주요 모티프가 된다. 시인들의 관심사는 객관적 현실이 아니고 자신의 민감성이나 체험능력에 대한 감정적 반응이다. 이러한 실체 없는 기분과 분위기의 예술이 문학의 모든 형식을 지배한다. 모든 문학형식이 서정 위주로 변하고 이미지와 음악, 색조와 뉘앙스로 변한다. 이야기는 단순한 상황으로, 플롯은 서정적인 장면으로, 인물묘사는 심적 성향과 심리상태의 묘사로 환원된다. 모든 것이 삽화가 되고 중심 없는 인간존재의 주변 현상이 되고 마는 것이다.

프랑스 이외의 문학에서는 묘사의 인상주의적 특징들이 상징주의적 특징보다 더 뚜렷이 부각된다. 프랑스 문학만 염두에 두고 말한다면 인상주의와 상징주의는 동일한 것이라는 이야기가 나올 수도 있다.[253] 빅또르 위고조차도 젊은 말라르메를 "나의 친애하는 인상주의 시인"이라고 부른 바 있다. 그러나 좀더 세밀히 관찰해보면 인상주의와 상징주의

의 차이는 뚜렷하다. 인상주의는 그 모티프들이 아무리 섬세하다 하더라도 근본적으로 물질주의적이고 감각주의적인 데 반해, 상징주의는 비록 그 관념세계가 하나의 승화된 감각세계에 지나지 않을지라도 어디까지나 관념론적이고 정신주의적이다. 그러나 가장 본질적인 차이는, 프랑스 상징주의(거기에는 으레 벨기에의 상징주의도 포함되어야 하는데)가 한편으로는 베르그송의 '생철학', 다른 한편으로는 『악시옹 프랑세즈』(*Action Française*, 1908~44년에 발간된 일간지로 모라스C. Maurras, 뱅빌J. Bainville 등의 주도하에 극우노선을 취했다)의 가톨릭 신앙과 왕권주의를 한 갈래로 하여 항상 행동주의로 나아갈 준비가 되어 있는 경향을 대변하는 데 비해, 슈니츨러(A. Schnitzler), 호프만슈탈, 릴케, 체호프, 단눈찌오(G. D'Annunzio) 등이 대표하는 빈, 독일, 러시아, 이딸리아의 인상주의는 수동성의 세계관, 주어진 환경에 대한 완전한 귀의와 순간에 대한 무저항적이고 탐닉적인 세계관을 표현하고 있다는 사실이다. 이런 차이에도 불구하고 인상주의와 상징주의의 관계가 얼마나 깊은가, 양자 모두에 있어 비합리적인 요소가 얼마나 쉽게 우위를 차지하여 그 수동성이 분별 없는 행동주의로 변하는가 하는 점은 슈테판 게오르게(Stefan George)와 단눈찌오 같은 시인들의 발전과정이 무엇보다도 잘 보여준다. 단눈찌오의 저속한 취미와 만성적 인생도취와 요란한 수식어의 나열을 우리는 그의 파시스트적 경향과 불가분의 관계에 있는 것처럼 생각하고 싶지만, 바레스와 슈테판 게오르게의 경우에 단눈찌오와 똑같은 정치적 성향이 단눈찌오보다 훨씬 수준 높은 취미와 문학수법과 공존하는 것을 보면 그리 간단한 문제만은 아닌 것이다.

일체의 행동성을 외면하고 체험의 흐름에 대한 일체의 저항을 포기하는 인상주의의 가장 순수한 형태를 대표하는 것은 빈의 시인들이다. 빈의 인상주의가 그 특유의 섬세하고 수동적인 성격을 갖는 것은 아마도 이

도시의 오래되고 지친 문화, 일체의 활발한 민족국가적 정치활동의 결여, 외국인, 특히 유대인들이 문화생활에서 차지하는 큰 비중 등에 기인하는 지도 모른다. 빈의 문학은 돈 많은 부르주아지 자식들의 예술, 선대에 벌어놓은 재산을 까먹고 있는 일종의 '제2세'의 신명 없는 쾌락주의를 표현하는 문학이다. 무상함과 나태함의 감정과 인생의 실격자라는 의식밖에는 남기지 않고 홀연히 사라져버리는 섬세미묘한 기분의 시인들, 이들은 신경과민이고 우울하며 피곤하고 목표가 없고 회의적이고 자조적이다. 모든 인상주의의 잠재적 내용인 먼 것과 가까운 것의 합치, 주변의 일상 사물들의 서먹서먹함, 세계로부터 영원히 단절되어 있다는 느낌 등이 빈의 인상주의에서는 기본 체험이 된다.

어찌 된 일인가, 바로 어제 같은 나날들이
영원히 흘러가서 완전히 없어져버린 것은?

호프만슈탈은 이렇게 묻고 있거니와, 이 물음에는 그밖의 다른 모든 물음들의 싹이 들어 있다. '지금 이곳이 동시에 피안이기도 하다'는 데 대한 전율, '이 사물들은 낯설고 우리가 쓰는 말들은 또 한번 낯설다'라는 사실 앞에서의 놀라움, '모든 인간은 각기 자기의 길을 간다'는 낭패감, 그리고 마침내 최후의 크나큰 의문 — '한 사람이 살다가 죽었을 때 그는 도대체 어떻게 그가, 그라는 인간만이, 정신적인 의미에서 살 수 있었는가 하는 비밀을 가지고 가버린다'라는 수수께끼. 여기서 "우리는 누구나 남에게 알려지지 않고 죽는다"라는 발자끄의 말을 생각해보면 1830년 이래 유럽의 인생관이 내내 얼마나 일관되게 전개되어왔는가를 알 수 있다. 이 인생관에는 항상 지배적이고 점점 더 깊어지는 한가지 불변의 특징이 있

다. 소외와 고독의 의식이 그것이다. 이 의식은 신과 세계로부터 완전히 버림받았다는 느낌으로 떨어지기도 하고, 어떤 자기도취의 순간에는 ── 대부분의 경우 그것은 곧 가장 큰 절망의 순간이기도 한데 ── 초인(超人)의 이념으로까지 솟구쳐오르기도 한다. 초인은 산꼭대기의 희박한 공기 속에서 상아탑 속의 유미주의자 못지않게 고독하고 불행하다.

| 체호프

유럽 인상주의 역사상 가장 눈에 띄는 현상은 러시아가 인상주의를 받아들여, 인상주의 운동의 가장 순수한 대표자라 할 수 있는 체호프 같은 작가를 낳았다는 사실이다. 얼마 전만 해도 계몽주의 정신의 분위기 속에 살고 있었고 서구에서 인상주의의 대두를 가져온 유미주의라든가 데까당스와는 전혀 관계가 없었던 러시아에서 이런 인물을 대하게 되는 것은 무엇보다도 놀라운 일이다. 그러나 19세기처럼 기술이 발달한 시기에는 사상의 전파가 급속히 진행되고, 서구의 산업화된 경제형태를 받아들임으로써 러시아에도 서구의 지식인층에 해당하는 사회층과 '권태' 비슷한 생활감정을 낳는 여건들이 조성된다.[254] 고리끼는 체호프가 러시아 문학에서 행사하게 될 결정적인 영향을 처음부터 간파했다. 체호프와 더불어 한 시대가 완전히 끝났고, 체호프의 스타일은 새로운 세대가 이제 도저히 단념할 수 없는 매력을 가졌음을 고리끼는 알아차렸던 것이다. "당신이 무엇을 하고 있는지 아십니까?"라고 그는 1900년에 체호프에게 보낸 편지에서 쓰고 있다. "당신은 리얼리즘을 죽이고 있습니다. … 당신의 소설을 읽고 나면, 그것이 아무리 하잘것없는 소품일지라도, 다른 모든 것은 마치 펜이 아니라 몽둥이로 쓴 것처럼 조야해 보입니다."[255]

인생의 무능과 실패의 변호인으로서 체호프에 앞서 도스또옙스끼나 뚜

르게네프 같은 선구자들이 있었던 것은 사실이지만, 그들은 아직까지 실패와 고독을 가장 훌륭한 인물들의 숙명이라 생각지는 않았다. 체호프의 세계관에 이르러 비로소 인상주의 특유의 체험, 즉 인간 상호 간의 근본적 단절의 체험, 인간들을 갈라놓는 최종적 심연을 메울 수 없다는 체험, 또는 어쩌다 메우는 데 성공한다 하더라도 인간과 인간의 격이 없는 유대를 보존할 수는 없다는 체험이 중심문제로 등장하는 것이다. 체호프의 작중인물들은 한편으로는 절대적인 무력감과 절망감, 불치의 의지력 마비 증세로, 다른 한편으로는 노력해봤자 아무 소용없다는 느낌으로 가득 차 있다. 이 수동성과 나태의 세계관, 인생에서 목표라든가 마지막에 도달하는 것은 하나도 없다는 느낌은 작품의 형식 면에도 상당한 영향을 미친다. 즉 이 세계관은 흔히 모든 외부 사건의 삽화적·비핵심적 성격을 강조하고, 작품의 격식에 맞춘 구성과 집중, 통합을 포기하며, 주어진 틀을 경시하거나 무시하는 중심 없는 형식을 통해 스스로를 표현한다. 드가가 중요한 부분을 그림의 가장자리로 몰아내어 액자에 의해 끊기게 만드는 것과 마찬가지로, 체호프는 그의 소설과 희곡을 '발단'에서 끝맺음으로써 작품이 끝나지 않고 중단되었다는 인상, 우연히 아무렇게나 끝맺었다는 인상을 주고자 한다. 그는 모든 면에서 '정공법'과는 정반대되는 형식원리, 즉 무엇을 묘사하든 마치 그것이 우연히 엿들었거나 우연히 손에 잡혔거나 우연히 일어난 일처럼 여겨지게 하려는 형식원리를 따르고 있다.

외부 사건이 무의미하고 사소하며 단편적이라는 느낌은 희곡 창작에 있어 플롯을 최소한으로 줄이고, '잘 만들어진 각본'의 경우 그처럼 중요한 특색이던 여러 효과들을 포기하기에 이른다. 무대에 잘 맞는 희곡이란 결국 플롯의 통일성·완결성·균형성이라는 고전적 형식원리를 따름으로써 성공하는 것인 데 비해, 시적 희곡 —즉, 체호프의 인상주의 희곡이

나 마떼를링끄의 상징적 희곡 ── 은 서정적 표현의 직접성을 위해 이런 고전적 구조에 의존한 효과를 버리는 것이다. 체호프의 희곡형식은 아마도 세계문학사에서 가장 연극적이지 않은, 아마도 '극적인 고비'라든가 돌발사건이나 긴장이 가장 미미한 역할을 하는 형식일 것이다. 그의 연극처럼 사건이 적고 극적 갈등이 적은 연극은 없다. 등장인물들은 싸우지도 않고 자신을 방어하지도 않으며 누구에게 정복되지도 않는다. 그냥 자기들 스스로 몰락하고 서서히 망해가며 아무 사건도 희망도 없는 삶의 일상성 속에 휩쓸려들고 만다. 그들은 자신들의 운명에 인생을 고스란히 내맡기는데, 이 운명은 파국을 통해서가 아니라 환멸을 통해 완성된다.

자연주의 연극의 문제

플롯도 극적 전개도 없는 이런 연극이 생긴 이래로 사람들은 그 존재이유에 대해, 즉 도대체 이것도 정말 희곡이며 연극인지, 무대를 위한 예술로 과연 살아남을 수 있을 것인지 의문을 품어왔다.

'잘 만들어진 각본'의 연극은 비록 그것이 자연주의의 어떤 요소들을 흡수하기는 했지만 대체로 고전주의·낭만주의 희곡의 무대기술적 관습과 영웅적 주인공의 이상을 그대로 간직하고 있었다. 자연주의가 극예술을 정복하는 것은 1880년대, 그러니까 소설에서는 자연주의가 이미 쇠퇴하기 시작한 다음이다. 최초의 자연주의 연극인 앙리 베끄(F. Henri Becque)의 『까마귀떼』(*Les Corbeaux*)는 1882년에 씌어졌고, 최초의 자연주의 극장인 앙뚜안(A. Antoine)의 '자유극장'(Théâtre libre)은 1887년에 창설되었다. 앙리 베끄와 그의 후계자들은 발자끄와 플로베르에 의해 이미 문학의 공유재산이 된 것을 무대에 써먹은 데에 지나지 않음에도 불구하고, 부르주아 관객들의 반응은 전적으로 부정적이었다. 따라서 엄격한 의미에서 자

자유극장은 최초의 자연주의 극장이다. 에드몽 공꾸르의 「엘리사 아가씨」 공연 장면, 1890년, 앙뚜안의 자유극장.

연주의 연극은 프랑스 바깥에서, 즉 스칸디나비아 제국과 독일 및 러시아에서 형성되었다. 자연주의 소설의 경우에도 그랬듯이 관객들은 차츰 자연주의 연극의 관습을 받아들이고, 적어도 입센, 브리외(E. Brieux), 쇼 등의 희곡에 한해서는 부르주아 도덕에 대한 그들의 지나치게 공격적인 태도를 탓할 뿐 그들의 연극양식 자체를 문제 삼지는 않는다. 드디어는 반부르주아적인 희곡 자체도 부르주아 관객층을 사로잡아 게르하르트 하웁트만(Gerhart Hauptmann)의 사회주의적 연극은 베를린의 부르주아 구역에서 최초의 대성공을 거두는 것이다.

자연주의 연극은 현대의 소극장운동을 향한, 다시 말해서 극적 갈등의 내면화와 무대와 관객 간의 좀더 친밀한 연관성을 향한 한 과정에 지나지 않는다. 무대효과를 높이기 위한 너무나 뻔한 수단들, 예컨대 복잡한 음모와 무리한 긴장, 인위적인 지연이나 돌발사건, 거창한 갈등 장면과 급격한 종막 등은, 소설에서의 비슷한 수법보다 훨씬 더 오래 통용된 것이 사실이지만, 이제 와서는 갑자기 우스꽝스러워 보이기 시작하여 좀더 섬세한 효과로 대체되거나 위장되지 않으면 안된다. 자연주의 연극이 비

교적 광범한 관객층을 획득하지 못했다면 결코 연극사에서 제자리를 차지하지 못했을 것이다. 왜냐하면 서정시집 같은 것은 200~300부, 장편소설이라 해도 1,000~2,000부 정도면 출판이 가능하지만 한편의 연극이 공연되어 채산이 맞으려면 수만명의 관객을 끌어야 하기 때문이다. 이런 의미에서 자연주의 연극은 비평가와 미학자 들이 그 이론적 성립 가능성을 찾지 못해 골머리를 앓고 있을 때 이미 그것의 생존능력을 입증한 셈이다. 그럼에도 불구하고 비평가와 미학자 들은 고전주의적인 희곡 개념에서 벗어나지 못하고, 그들 중 가장 양식있고 가장 예술적 감식력이 있는 이들도 자연주의 연극이란 말 자체가 '어불성설'이라고 보았다.[256] 무엇보다도 그들은 자연주의 연극이 고전주의 연극의 간결성의 원칙을 무시한다는 점, 마치 공연시간에 제한이 없고 연극에 끝이 없는 것처럼 무대 위에서 아무렇지도 않게 대화를 하고 온갖 의논과 경험담을 늘어놓고 별의별 이야기가 다 나온다는 점을 묵과할 수 없었다. 그들은 자연주의 연극이 "운명, 성격, 행동의 고찰이 아니라 현실의 세부적인 복제"라고 비판했다.[257] 하지만 실제로 자연주의 연극에서 달라진 것은, 현실 자체가 그것이 지닌 구체적 제약과 더불어 '운명'으로 느껴지게 되었고, '성격'이라는 것이 과거처럼 윤곽이 뚜렷한 무대인물로서가 아니라 과거의 수준에 따르면 '무성격적'인, 다면적이고 복잡하며 일관성 없는 인간으로 파악되기에 이르렀다는 것뿐이다. 스트린드베리가 1888년에 『율리 양』(*Fröken Julie*)의 서문에서 설명했듯이 인간이란 그때그때의 경우, 즉 유전·환경·교육·천성·장소·계절·우연 등 여러 영향의 산물로서, 인간의 행위는 어느 한가지 동기에서가 아니라 수많은 일련의 동기들에 의해 규정된다고 보는 것이다.

연극에서 플롯보다 내면성·기분·분위기·서정성 등이 우위에 놓이게

되는 현상은 인상주의 그림의 경우에서와 마찬가지로 이야기적인 요소가 차츰 제거되어감을 뜻한다. 이 시대의 모든 예술은 심리주의와 서정주의로 기우는 경향이 있으며, '이야기'를 기피하고 외적 움직임을 내적인 것으로 대체하고 플롯을 세계관과 인생 해석으로 대체하는 경향은 바로 새로운 예술의욕 자체의 기본적 특징으로, 모든 분야에서 전면에 부각된다고 말할 수 있다. 그런데 미술에서는 일화적 회화를 옹호하는 미술평론가가 거의 없었던 데 반해 연극평론가들은 희곡에서 플롯이 경시되는 것을 격렬하게 비난했다. 특히 독일에서 가장 심했는데, 그들은 희곡이 극장에서 이탈하는 심각한 현상이라든가, 연극 감상에서 무대효과의 결정적 중요성이라든가 그것의 대중적 성격, 따라서 소극장주의의 근본적인 모순성을 들어 자연주의 연극에 반대한 것이다. 이 반대에는 여러가지 상이한 성격의 동기가 작용하고 있었다. 정치적으로 반동적인 경향은 여기서 주역을 맡았다고 할 수 없으며 간접적으로 작용했을 뿐이다. 오히려 좀더 결정적인 중요성을 띤 것은 '기념비적 연극'이라는 구상이 갖는 유혹이었다. 즉 사람들은, 이 경우에도 독일이 제일 그랬지만, 이 '기념비적 연극' 개념을 당시 현실의 정신적 요구에 훨씬 더 밀착된 형식인 소극장 연극에 대항시켰으며, 또 분명히 존재하는 대중이 연극 관객을 구성하지는 않는 상황에서 대중을 위한 '대중극'을 수립하려는 야망을 동원하기도 했다. 사람들이 장래의 민중연극에 알맞은 양식으로 민주주의적 세계관과 더불어 자라난 자연주의보다 과거의 귀족 및 부르주아지의 고전주의 쪽을 생각하고 있었다는 사실이야말로 당대의 모든 개념 혼란을 무엇보다도 뚜렷이 드러내준다.

새로운 연극에 가해진 가장 격렬한 비판은 그 결정론과 상대주의에 대한 것으로서, 이는 물론 자연주의적 세계관과 불가분의 관계에 있었다.

내적 자유도 외적 자유도 없고 절대적 가치나 객관적이고 보편타당하며 의심의 여지 없는 도덕률도 없는 마당에 어떻게 진정한 희곡, 다시 말해 비극적인 희곡이 가능하겠는가라고 새로운 연극을 비난하는 사람들은 말했다. 윤리규범이 상황에 따라 규정되는 상대적인 것이고 서로 모순되는 도덕적 입장이 모두 인정된다면 진정한 극적 갈등이란 애초부터 불가능한 것이 아니겠는가, 모든 것을 이해한 끝에 모든 것을 용서할 수 있다면 결국 생사를 걸고 싸우는 주인공은 고집쟁이 바보처럼 보이고, 극적 갈등은 그 필연성을 상실하며, 연극은 희비극적·병리학적 성격을 띨 수밖에 없지 않겠는가[258] 하는 것이다.

이런 일련의 논의는 개념의 혼동과 사이비 문제들과 궤변으로 가득 차 있다. 첫째, 여기서는 비극적 희곡을 희곡 전체와 혼동하거나 적어도 희곡의 이상적 형식으로 전제하고 있는데, 이런 판단은 그것 자체가 하나의 가치판단이며, 역사적·사회적으로 규정된 상대적인 가치판단인 것이다. 실제로는 비(非)비극적 희곡뿐 아니라 뚜렷한 갈등이 없는 희곡도 어엿한 하나의 연극이니, 이런 연극은 상대주의적 세계관과 얼마든지 일치할 수 있다. 그러나 설령 갈등이라는 것이 연극의 불가결한 요소라 하더라도 어째서 절대적 가치가 문제되는 경우에만 감동적인 갈등이 생겨날 수 있는지는 납득하기 어렵다. 인간이 이데올로기에 의해 규정된 도덕원칙을 위해 싸우는 경우 역시 얼마든지 감동적일 수 있지 않겠는가? 또 이들의 싸움이 필연적으로 희비극적이 된다 하더라도 합리주의와 상대주의의 시대에는 바로 이 희비극이 유달리 강렬한 극적 효과를 가질 수 있지 않겠는가? 그러나 무엇보다도, 사회로부터의 독립성 내지 자유의 부재와 도덕적 상대주의가 애초부터 비극의 가능성을 배제한다는 대전제 자체가 의심스러운 가정이다. 오직 절대적으로 자유롭고 사회적으로 독

립적인 인간들, 예컨대 왕이라든가 장군 같은 사람들만이 비극의 주인공으로 알맞다는 주장은 전혀 설득력이 없다. 헤벨(F. Hebbel)의 마이스터 안톤(Meister Anton, 1843년작 「마리아 막달레나」의 주요 등장인물)과 입센의 그레예르스 베를레(Gregers Werle, 1885년작 「야생 오리」의 주요 등장인물), 하웁트만의 마부 헨셸(Henschel, 1899년작 「마부 헨셸」의 주인공) 등의 운명이 모두 비극적이지 않은가? '비극적'인 것과 '슬픈' 것은 다르다는 것을 인정하더라도 말이다. 실러와 더불어 은수저를 훔치는 정도의 일이 결코 비극적일 수는 없다고 주장하는 것은 여하튼 '비민주주의적'인 태도일 것이다. 어떤 상황이 비극적인가 아닌가를 결정하는 것은 오로지 한 인간의 영혼 속에서 상호 공존이나 화해가 불가능한 도덕원칙들이 얼마나 강렬하게 굽힘 없이 충돌하고 있는가 하는 사실이다. 비극적 효과가 성립하기 위해서 어떤 절대적 가치를 신봉하는 관객에게 그 가치가 위협받는 현상을 꼭 보여주어야 할 필요는 없다. 더구나 관객 자신이 그 가치에 대한 신념을 잃었을 경우에는 더 말할 것도 없다.

│ 입센

근대 연극사상 중심인물은 입센이다. 단순히 그가 19세기 최대의 연극인이었다는 이유에서만이 아니라, 당대의 세계관과 관련된 여러 문제를 가장 강렬하게 희곡으로 표현한 사람이 바로 그였다는 이유에서도 그렇다. 그의 예술가적 발전의 출발점과 종착점을 이루는 것은 그의 세대의 숙명적인 문제였던 유미주의와의 결산이다. 1865년에 이미 그는 비에른손(B. Bjørnson, 1832~1910. 노르웨이의 극작가)에게 보낸 편지에서 다음과 같이 말했다. "내 여행의 제일 큰 수확이 무엇이었는지 지금 말하라고 한다면, 이제까지 나에게 큰 지배력을 갖고 있던 유미적인 것, 그 자체의 독자

적 존재이유를 주장하는 고립적인 유미주의를 나 자신의 내부로부터 몰아냈다는 사실을 들겠습니다. 이런 종류의 유미주의는 이제 내게는 종교에서 신학이 암적인 존재이듯이 시에서 암적인 존재로 보입니다."[259] 입센이 이 문제를 해결할 수 있었던 데에는 키르케고르(S. Kierkegaard)의 힘이 컸던 것 같다. 입센 자신의 말에 의하면 그는 키르케고르의 사상을 별로 이해하지 못했다지만, 그럼에도 불구하고 키르케고르는 입센의 발전에 매우 중요한 역할을 했기 쉽다.[260] 키르케고르의 『이것이냐 저것이냐』(Enten - Eller)는 무엇보다도 입센의 도덕적 엄격주의 발전에 결정적 계기를 이룬다.[261] 입센의 윤리적 정열, 선택하고 결단해야만 한다는 의식, 작품을 쓰는 일이 곧 '자기 자신을 심판하는 일'이라는 생각, 이 모든 것이 키르케고르의 사상에 그 뿌리를 두고 있는 것이다. 브란드(Brand, 1866년에 발표한 입센의 동명희곡의 주인공)의 '전부냐 무냐'가 키르케고르의 '이것이냐 저것이냐'에 대응한다는 점은 흔히 지적된 바 있지만, 입센이 그의 스승 키르케고르의 비타협적 태도에서 취한 것은 결코 그것만이 아니다. 전적으로 비낭만적이며 일체의 유미주의와 결별한 그의 윤리관 자체가 키르케고르의 영향인 것이다. 낭만주의자들의 근시안적 태도는 무엇보다도 그들이 모든 정신적인 것을 심미적 범주를 통해 보고, 모든 가치가 정도의 차이는 있으나 천재성을 지니는 것으로 보았다는 사실이다. 이런 낭만주의에 반대해 처음으로 종교적·윤리적 체험이 미나 천재성과 무관하며 신앙상의 영웅이란 예술적 천재와 전혀 별개의 존재임을 강조한 것이 키르케고르였다. 낭만주의 이후의 서구에서 키르케고르 말고는 아무도 심미적인 것의 한계를 간파하고 이 방향으로 입센에게 영향을 줄 수 있는 인물이 없었다. 입센이 그의 낭만주의 비판에서 그밖의 다른 면으로 얼마나 키르케고르의 영향을 받았는지는 단정하기 힘들다. 낭만주의자들의

비현실주의란 당대의 하나의 보편적 과제였으니, 이 문제와의 대결을 위해 무슨 특별한 자극이 필요했던 것은 아니다. 프랑스의 자연주의 전체가 이상과 현실, 시와 진실, 시와 산문의 갈등을 중심 과제로 삼고 있었으며, 19세기의 중요한 사상가들은 누구나 현대문화의 치명적 불행이 현실감각의 결여에 있음을 지적했다. 이 점에서 입센은 여러 선구자들의 싸움을 계속했을 따름이며 낭만주의와 투쟁한 많은 사람들이 함께 늘어선 대열의 끝자리에 섰던 셈이다. 이 공동의 적에게 입센이 가한 치명타는 낭만주의적 이상주의에 내재하는 희비극성의 폭로였다. 물론 이것은『돈끼호떼』이래 전적으로 새로운 작업이라고는 결코 말할 수 없지만, 세르반떼스가 아직도 그의 주인공을 상당한 동정과 관용으로 대했던 데 반해, 입센은 브란드라든가 페르 귄트(Peer Gynt, 1867년에 발표한 동명희곡의 주인공), 그레예르스 베를레 등 그의 인물들을 도덕적으로 완전히 파멸시키고 만다. 이 낭만주의적 인물들의 비현실적인 '이상적 요구'라는 것은 순전히 이기주의일 뿐이며, 이러한 이기주의의 냉혹함은 그들 이기주의자 자신의 순진성으로써 조금도 완화되지 않는다. 돈끼호떼의 이상주의가 무엇보다도 그 자신에 대해 준엄했던 데 반해, 입센의 작품에 나오는 이상주의자들은 오로지 남들에 대해 준엄한 것으로 특징지어진다.

입센이 전유럽에 걸쳐 명성을 떨친 것은 주로 그의 연극이 지닌 사회적 교훈 때문이었다. 이 사회적 교훈은 결국 개인의 자기 자신에 대한 의무라든가 자기실현의 임무, 편협하고 우둔하며 생명력을 상실한 부르주아 사회의 인습에 대항해 자기 자신의 본질을 관철하는 과제 같은 단 하나의 이념으로 환원될 수 있는 것이었다. 당시의 젊은이들에게 가장 깊은 감명을 준 것은 그의 개인주의의 복음이자 지고의 개성에 대한 찬미와 창조적 생명의 신격화였다. 다시 말해 그것은 어떤 의미에서 또 하나

낭만주의와 대결하면서 입센은 자기 주인공들을 도덕적으로 완전히 파멸시킨다.
뭉크가 그린 입센의 「페르 귄트」 빠리 공연 팸플릿. 1896년.

의 낭만주의적 이상으로서, 니체의 초인 이상이나 베르그송의 생철학과
일맥상통할 뿐 아니라 버나드 쇼의 '생명력'의 신화에서도 그 여운이 들
리는 것이다. 입센은 근본적으로는 무정부주의적 개인주의자로서 개성
의 자유를 인생의 최고 가치로 삼았고, 일체의 외부 구속으로부터 자유
롭고 독립적인 개인은 그 자신을 위해 매우 많은 것을 할 수 있는 데 반해
사회는 그를 위해 별로 해줄 게 없다는 생각에서 출발했다. 인격의 자기
실현이라는 그의 이념은 본질적으로 매우 광대한 사회적 의미를 지니는
것이었으나 그는 '사회문제' 자체에 대해서는 전혀 무관심했다. "타인과
의 유대라는 것에 대해서 나는 원래 큰 관심을 가진 일이 없었소"라고 그
는 1871년에 브란데스(G. Brandes, 1842~1927. 덴마크의 비평가)에게 보낸 편지에
서 말했다.[262] 그의 사고는 개인적 윤리문제를 중심 과제로 삼았고 사회

자체는 그에게 있어 악의 원리의 한 표현에 지나지 않았다. 그는 사회에서 오직 어리석음과 편견과 폭력의 지배를 보았을 뿐이다. 그리하여 입센은 결국 『로스메르스홀름』(Rosmersholm, 1886)에서 그가 가장 선명하게 표현한 바 있는 귀족적·보수적 영웅주의 윤리에 도달했던 것이다.

유럽에서 입센은 그의 현대주의, 반속물주의, 일체의 인습에 대한 가열한 투쟁 때문에 철두철미 진보적인 인물로 통했으나, 그의 정치적 견해가 좀더 충분한 맥락 속에서 비쳐진 그의 조국에서는 급진적인 비에른손과 대조적으로 보수파의 대작가로 간주되었다. 그러나 그의 정신사적 위치에 관한 한 노르웨이 바깥에서의 평가가 더 정확했다. 외국에서 그는 당대의 몇 안되는 대표적 인물 ── 딱히 똘스또이에 견줄 수 있는 유일한 인물이라고까지는 하지 않더라도 ── 로 통했다. 똘스또이의 경우와 마찬가지로 입센의 명성과 영향력도 그의 작품활동보다는 오히려 그 선동가적·교훈가적 역할에 힘입은 바가 더 컸다. 사람들은 입센을 무엇보다도 위대한 도덕의 설교자로서, 그에게 무대란 단지 좀더 높은 목적을 위한 한 수단에 지나지 않는 열렬한 부정 고발자이자 진리를 위한 불굴의 투사로서 존경했다. 하지만 정치가로서의 입센은 동시대 사람들에게 말해줄 적극적인 무엇을 전혀 갖고 있지 못했다. 하나의 심각한 모순이 그의 전체 세계관을 통해 작용하고 있는데, 그는 자유의 이념을 내세워 인습적 도덕과 부르주아적 편견과 기존 사회에 맞서 싸웠지만, 자유의 실현 가능성에 대해서는 그 스스로가 믿지 않았던 것이다. 그는 신앙 없는 십자군 전사이자 사회적 이상이 없는 혁명가이며, 최후에는 서글픈 숙명론자로서의 정체가 드러나고 만 개혁가였다.

결국 입센은 발자끄의 프랭오페나 랭보와 말라르메가 머물렀던 자리에 멈추고 말았다. 그의 마지막 작품(1899년에 발표된 비극 『우리 죽은 자들이 깨

어날 때』*Når vi døde vågner*를 가리킨다)의 주인공 루베크(Rubek)는 예술가에 대한 입센의 생각을 가장 순수하게 구현한 인물로서, 그는 자기 작품의 가치를 부정하며 낭만주의 이래 정도의 차이는 있으나 모든 예술가들이 가졌던 느낌, 즉 예술에 몰두하느라고 인생을 허송했다는 느낌에 사로잡힌다. "이레네여, 그대와 함께, 아 그대와 함께 비다(Vidda)에서 단 하루의 여름밤을 보낼 수 있었더라면 ── 그것이 우리의 인생이었을 것을!" 하고 루베크는 부르짖는데, 이 절규야말로 현대예술 전체에 대한 심판을 담고 있다. 인생의 '여름밤'을 신격화하는 데서 완전한 만족을 못 주는 보상과 일종의 마약이 생겨나며, 이것이 감각을 마비시키고 삶 자체를 직접적으로 즐기는 것을 불가능하게 만든다.

버나드 쇼

버나드 쇼는 입센의 유일한 진짜 제자이자 후계자이다. 낭만주의에 대한 투쟁을 효과적으로 계속하고 이 세기의 유럽이 당면한 중대한 문제에 관한 토론을 심화시킨 유일한 작가인 것이다. 낭만주의적 영웅의 가면을 벗기고 극적이고 비극적인 거창한 제스처에 대한 신앙을 깨뜨리는 작업이 그에 이르러 완수된다. 순전히 장식적인 것, 거창하게 영웅적이고 숭고하고 이상주의적인 것들이 모두 회의의 대상이 되고, 일체의 감상성과 비현실주의가 속임수이고 엉터리 수작임이 폭로된다. 자기기만의 심리학은 쇼 문학의 근원이며, 그는 자기기만자의 가면을 벗기는 데 있어 가장 용감하고 철저할 뿐 아니라 가장 유쾌하고 재미있기도 한 작가 중 한 사람이다. 전설을 파괴하고 허구를 쳐부수는 그의 모든 사고가 18세기 계몽철학에 연원을 두고 있음은 너무도 명백하지만, 역사적 유물론에 근거한 그의 역사관으로 말미암아 그는 또한 자기 세대의 가장 진보적이고

현대적인 문필가이기도 하다. 인간이 세계와 자기 자신을 보는 시각, 인간이 진리라고 선언하고 진리로 통용되게 하며 경우에 따라서는 그것을 위해 무엇이든 해내기도 하는 거짓말이 이데올로기적으로, 다시 말해 경제적 이해와 사회적 욕망에 의해 제약되어 있다는 사실을 쇼는 분명히 보여준다. 그중에서도 제일 곤란한 것은 사람들이 비합리적으로 생각한다는 점이 아니라 (많은 경우 인간은 지나치게 합리적으로 생각한다) 사람들이 현실감각을 결여하고 있다는 점, 사실을 사실로서 인정하지 않으려 한다는 점이다. 따라서 쇼의 목표는 합리주의가 아니라 현실주의며, 그의 주인공들의 주요 정신능력은 이성이 아니라 의지인 것이다.[263] 그가 극작가가 되었다는 사실, 즉 문학형식 중 제일 동적인 장르에서 그의 사상에 가장 걸맞은 형식을 발견했다는 사실도 부분적으로는 여기서 설명될 수 있다.

또한 쇼 자신이 그가 살던 시대의 주지주의를 공유하지 않았더라면 자기 시대의 완벽한 대표자일 수 없었을 것이다. 그것이 발랄한 극적 생기로 고동치고 있음에도 불구하고, 흔히 '잘 만들어진 각본'을 연상시킬 정도의 무대효과와 때로는 다분히 비속하기조차 한 멜로드라마적 성향에도 불구하고, 그의 작품은 본질적으로 주지주의의 성격을 띠고 있으며 그의 희곡은 입센의 희곡보다도 더욱 사변적이다. 주인공의 자기성찰과 등장인물들 간의 지적 토론 같은 것은 물론 근대희곡 특유의 것은 아니다. 극적 갈등이 거기에 걸맞은 예리한 표현과 의의를 갖기 위해서는 그 싸움에 끼어든 인물들이 그들에게 일어나고 있는 사태를 충분히 의식할 필요가 있다. 인물들의 이런 '지성적' 측면 없이는 진정으로 극적인 효과, 특히 비극적인 효과란 생길 수 없는 것이다. 셰익스피어의 가장 소박하고 충동적인 주인공들조차도 그들의 운명이 결정되는 순간에는 거의 천재

가 된다. 사람들이 '극적 토론'이라고 부른 쇼의 연극이 소화하기 어렵다는 인상을 주었던 것은 다만 사람들이 인기있는 오락적 작품들의 빈약한 정신적 양식만으로 오랫동안 지내왔던 탓이며, 비평가와 관객이 모두 이 새로운 식단에 익숙해질 필요가 있었기 때문이다. 물론 쇼가 그의 선구자들보다도 더 엄격하게 극중 대화의 전통적 주지주의를 유지한 것은 사실이지만, 또 한편으로 19세기 말 20세기 초의 수준 높은 관객들만큼 그런 연극을 즐기기에 알맞은 관객층도 없었을 것이다. 사실 그들은 부르주아 사회에 대한 쇼의 공격이 얼핏 보듯이 그렇게 위험한 것이 전혀 아님을 알아챈 순간, 무엇보다도 쇼가 그들의 돈을 빼앗아가려는 것이 아님을 알아차린 순간, 쇼가 제공한 가장 현란한 지적 곡예조차도 안심하고 즐겼던 것이다. 결국에는 밝혀진 일이지만 쇼는 본질적으로 부르주아 계급과의 연대감에서 움직인 작가였고, 예로부터 이 계급의 정신적 습성의 하나인 자기비판의 메가폰에 지나지 않았던 것이다.

폭로의 심리학

세기 전환기에 있어 세계관의 기본 방향을 규정해주는 심리학은 '폭로의 심리학'(Enthüllungspsychologie)이다. 니체와 프로이트(S. Freud, 1856~1939)는 둘 다 인간 정신생활의 표면, 즉 인간이 자기 행동의 동기에 관해 알고 있거나 알고 있다고 말하는 것은 흔히 그의 감정 및 행위의 진정한 동기를 은폐하거나 왜곡하는 데 지나지 않는다는 인식에서 출발한다. 니체는 이런 기만의 사실을 기독교 창시 이래로 두드러지기 시작한 퇴폐의 결과라고, 그리고 타락한 인류의 나약함과 원한을 윤리적 가치로서, 이타적·금욕적 이상으로서 내세우려는 노력의 결과라고 설명한다. 니체가 역사적 문명비평에 의지하여 포착한 이 자기기만의 현상을 프로이트는 개인

의 심리분석을 통해 해명하고자 하며, 인간의 의식 배후에 그 태도나 행동의 진정한 동인으로서 무의식이 있고, 모든 의식적 사고는 무의식의 내용을 이루는 충동들의 (정도의 차이는 있으나) 투시 가능한 가면일 따름이라고 단정한다. 그런데 니체와 프로이트가 그들의 이론을 형성함에 있어 맑스에 대해 어느정도 알고 또 생각했는지는 몰라도, 그들의 폭로작업에 동원된 사고방식은 역사적 유물론에서 처음 쓰인 사고방식이었다. 맑스가 강조하는 것도 역시 인간의 의식은 왜곡되고 상처 입은 것이며, 의식은 그 자체의 편향된 시각에서 세계를 본다는 점이다. 정신분석에서의 '합리화' 개념은 바로 맑스와 엥겔스가 말하는 이데올로기 형성, '허위의식'의 개념에 부합한다. 엥겔스[264]와 존스(E. Jones, 1879~1958. 영국의 심리학자)[265]도 두 개념을 같은 뜻으로 정의한다. 인간은 단순히 행동만 하는 것이 아니고, 사회적·심리적으로 규정된 그들의 특수한 입장에서 자신의 행위에 동기를 부여하기도 하고 이를 정당화하기도 한다. 맑스는 인간이 그 계급적 이해에 지배됨으로써 개별적인 실수나 왜곡 내지 신비화를 범하는 데 그치지 않고 그들의 사유와 세계상 전체가 비뚤어지고 그릇된 것이 되며, 인간은 그들의 경제적·사회적 존재의 여러 사실에 근거한 전제에 입각하지 않고서는 현실을 제대로 보거나 평가하지 못한다는 점을 처음으로 지적했다. 맑스의 역사철학 전체의 기초가 되는 이론의 핵심은 계급적으로 분화되고 분열된 사회에서는 올바른 사유라는 것이 애초부터 불가능하다는 통찰이다.[266] 모름지기 올바르지 못한 사유가 자기기만의 성격을 띠며 개개인은 자신의 행위를 규정하는 동기를 항상 의식하는 것이 결코 아니라는 인식은 심리학의 차후 발전에 엄청난 중요성을 갖는 것이었다.

그러나 폭로의 기술로 무장한 역사적 유물론 자체가 사실은 그 폭로의

대상이 된 부르주아적·자본주의적 세계관의 한 소산이었다. 경제가 서구인의 의식에 있어 절대적인 위치를 차지하기 전에는 그 이론은 생각할 수 없었을 것이다. 낭만주의 이래의 결정적인 체험은 세상에 일어나는 모든 일의 변증법적 운동, 존재와 의식의 대립적 성격, 감정적 관계와 지적 표상의 묘한 갈등 등이었다. 새로운 사고방식의 근본 원칙은 명백히 드러난 모든 것 배후에는 무엇인가 숨겨진 것이, 의식적인 것 뒤에는 무의식적인 것이, 통일적으로 보이는 것 뒤에는 어떤 갈등이 잠복하고 있지 않은지 의심해보는 태도였다. 이런 태도는 이미 널리 퍼져 있었던 만큼 개별 사상가나 학자가 자신이 역사적 유물론의 방법에 의존하고 있음을 반드시 의식할 필요도 없었다. 가면을 벗기는 사고와 폭로의 심리학의 이념은 이 세기의 공통 자산으로서, 니체가 맑스의 영향을 받았다거나 프로이트가 니체의 영향을 받았다거나 하기에 앞서 모든 사람이 시대적 위기의 분위기에 지배되고 있었다고 하는 편이 옳겠다. 그들은 각각 자기 나름의 방식으로, 정신의 자율성이란 하나의 허구며 우리는 우리 자신 속에서, 때로는 우리 자신의 적으로 작용하는 힘의 노예라는 사실을 발견했던 것이다. 역사적 유물론의 교의는 그 결론에서 좀더 낙관적이기는 하지만, 그후에 나온 정신분석 이론과 마찬가지로 유럽이 넘치는 자신감을 상실한 심리상태의 표현이었다.

프로이트

가장 합리적이고 의식적인 사상가일지라도 자기 사상의 궁극적인 철학적 전제에서 출발해 자신의 학설을 전개해나가는 경우는 드물다. 그들은 대개 뒤에 가서야 그 전제를 의식하며, 때로는 끝내 모르고 마는 수도 있다. 프로이트 역시 그의 이론 형성이 상당히 진전된 시기에 이르러

서야 정신분석의 여러 문제들의 근원이 된 기본적 체험을 의식하게 되었다. 이 체험은 바로 19세기 말 20세기 초의 모든 중요한 사상적·예술적 발언의 근원을 이루는데, 이 기본 체험을 프로이트 자신은 "문명의 거북함"(das Unbehagen in der Kultur)이라는 말로 표현했다. 그것은 당시의 낭만주의와 유미주의에 나타났던 것과 똑같은 소외감과 고독감, 똑같은 삶에의 불안, 문명의 의의에 대한 곤혹, 정의할 수도 규명할 수도 없는 미지의 어떤 위험에 싸여 있다는 동일한 위기의식을 표현한 것이었다. 프로이트는 이 '거북함', 언제 깨질지 모르는 이 불안한 균형의 느낌이 인간의 본능생활, 특히 그 성애충동에 가해진 억압에서 비롯한다고 보았다. 즉 경제적 불안이라든가 사회적 지위의 결여 또는 정치적 힘의 결핍 등의 요소를 도외시한 것이다. 물론 노이로제라는 것은 우리가 문명 속에서 살기 위해 지불하는 댓가의 일부지만 그것은 어디까지나 일부에 지나지 않으며 많은 경우 가장 중요한 일부는 아닌데, 프로이트는 철저히 자연과학적인 그의 세계관 때문에 인간의 정신생활에서 사회학적 요인을 올바로 포착하지 못한다. 그가 말하는 초자아(superego, das Über-Ich)에서 사회적 작용을 인지하면서도, 동시에 그는 사회발전이 우리의 생물학적·본능적 체질에 어떤 본질적인 변화를 가져올 수 있으리라는 점을 부인한다. 그에 의하면 문명의 형태는 역사적·사회적 형성물이 아니라 여러 충돌들의 (정도의 차이는 있으나) 기계적인 발현이다. 예컨대 부르주아-자본주의 사회는 '항문성애적 본능'의 표현이고, 전쟁은 '죽음의 충동'으로 인한 것이며, '문명의 거북함'은 리비도(libido)의 억압 때문이라는 것이다. 정신분석의 가장 위대한 업적 중의 하나인 승화작용 이론조차도 성적 본능을 모든 창조적·정신적 작업의 유일한 혹은 가장 중요한 원천으로 삼을 때 문화의 개념을 위험하리만큼 단순화하거나 조잡하게 만든다. 따라서 맑스

주의자들이 정신분석이 그 비역사적·비사회학적 방법으로 인해 진공 속에서 움직이고 있으며 항구불변의 인간본성이라는 것을 설정함으로써 보수적 관념론의 잔재를 보존하고 있다고 비난한 것은 옳은 이야기다. 반면에, 정신분석이 퇴폐적 부르주아지의 산물이고 이 계급과 더불어 사라질 운명에 있다는 그들의 또다른 비난은 극히 독단적인 것이다. 도대체 오늘날 우리의 살아 있는 정신적 가치치고, 그러니까 역사적 유물론을 포함해서, 그들이 말하는 이 '데까당한' 문화의 소산이 아닌 것이 있는가? 정신분석이 데까당스 현상의 하나라면 모든 자연주의 소설, 모든 인상주의 예술도 데까당스이며 19세기의 불협화음을 간직한 모든 현상이 데까당스가 될 수밖에 없을 것이다.

　토마스 만은 프로이트가 무의식·감정·충동·꿈 등 그의 연구대상의 성격으로 말미암아 19세기 말 20세기 초의 비합리주의에 깊이 연루되어 있음을 강조했다.[267] 하지만 프로이트는 단지 인간의 내면세계의 어두운 면에 최대의 관심을 집중한 신낭만주의 운동과 밀접한 관계를 가진 것만이 아니고, 문명과 이성 이전의 어떤 경지를 되찾으려는 낭만주의적 사고 전체의 시원과도 깊은 연관이 있다. 문명화되지 않은 본능적 인간의 자유를 즐겨 그리는 그의 태도에는 여전히 루쏘주의적인 면이 매우 많다. 비록 프로이트가 아버지를 죽이고 근친상간의 쾌락을 맛보았던 자연상태의 인간을 루쏘적 의미에서 '선하다'고 하는 식으로는 보지 않았지만, 여하튼 그는 인간이 문명의 발전과 더불어 훨씬 더 선해졌다거나 더욱이 더 행복해졌다고는 믿지 않는 것이다. 정신분석에 있어 비합리주의의 진짜 위험은 그 소재의 선택이나 문명에 더럽혀지지 않은 원시적 인간에 대한 공감이 아니라, '정신'에 대한 근본 이론이 단순히 충동과 생물학적 본성에 근거하고 있다는 사실이다. 선험적으로 주어져 역사적으로 변화 불가

능한 본질에서 출발하는 모든 비변증법적 인간 개념에는 비합리주의·보수주의 경향이 내재하게 마련이다. 무릇 인간의 발전 가능성을 믿지 않는 사람이란 인간이 변화하는 것, 인간의 변화와 더불어 사회가 변화하는 것도 원치 않기 십상이다. 비관주의와 보수주의는 여기서 상호 보완적인 관계를 이룬다. 하지만 프로이트는 보수주의자가 아니고 더욱이 비합리주의자도 아니듯이 진정 비관주의자도 아니다. 그의 저작에는 많은 위험스러운 요소에도 불구하고 자연발생적인 인간애와 진보성이 역력히 드러나 있다. 그것은 구태여 증명을 필요로 하지 않을 만큼 뚜렷한 사실이지만 얼마든지 증거를 댈 수도 있다. 프로이트는 이성이 충동을 지배할 수 있는 능력에 대해서 회의를 품기는 하지만, 동시에 충동을 지배하는 수단으로서 우리의 지성 이외에는 아무것도 없음을 강조하는 것이다. 그리고 이 주장은 결코 절망의 소리가 아니다. "지성의 목소리는 희미한 소리다"라고 그는 말한다. "하지만 그것은 남이 귀를 기울여줄 때까지 가만히 있지 않는다. 수없이 거듭 거절을 당한 끝에 결국 지성의 소리는 듣는 사람을 찾고야 만다. … 이것은 우리가 인간의 미래에 대해 낙관할 수 있는 몇 안되는 사유 중의 하나지만, 그것 자체만으로도 결코 그 의의는 작은 것이 아니다. 그리고 우리는 이 희망에서 출발해 다른 희망을 품어볼 수 있다. 지성이 우위에 서게 될 시기란 분명히 요원한 장래이지만 무한히 먼 장래는 아니지 않겠는가 하는 것이다."[26]

프로이트는 그가 살던 시대를 극복한 사람이자 그 시대가 자기 영혼을 팔아넘긴 어둡고 비합리적인 힘에 대해 투쟁했던 인물이지만, 동시에 그는 그 시대의 업적과 결함 양쪽 모두에 무수히 많은 측면에서 얽혀 있다. 개인적인 차이가 맑스 이론의 경우보다 훨씬 큰 역할을 하는 그의 폭로의 심리학의 원리 자체가 이 시대의 인상주의적 생활감정과 상대주의적

세계관과 매우 밀접한 연관을 갖고 있다. 기만의 개념은 우리의 느낌과 인상, 기분, 생각이 항상 변하며, 현실은 시시각각으로 변모하고 결코 고정되어 있지 않은 형태로 우리에게 인식되며, 우리가 현실에서 얻는 모든 인상은 인식인 동시에 곧 착각이라는 체험에서 나온 것인데, 이 기만 개념이 바로 인상주의적 사고이며, 이에 대응하는 프로이트의 이론, 즉 인간은 타인과 자기 자신에게 모두 숨겨진 삶을 산다는 이론은 인상주의가 나오기 이전에는 아마 생각할 수도 없었을 것이다. 인상주의는 이 시대의 예술양식인 동시에 사고방식이며, 19세기의 마지막 몇십년간의 철학은 모두 인상주의의 그늘에 서 있다. 상대주의·주관주의·심리주의·역사주의, 체계성의 배제, 정신세계의 원자적 구조의 원리, 진리의 원근법적 변형에 관한 이론 —— 이것들은 니체와 베르그송과 실용주의 철학자들 및 아카데믹한 관념론과 무연한 모든 철학경향에 공통된 요소다.

| 실용주의

"진리가 어떤 절대의 팔에 매달려 있던 적은 아직 한번도 없었다"라고 니체는 말한다. 자기목적으로서의 학문, 무(無)전제의 진리, 이해를 초월한 미, 무아의 도덕 등은 니체와 그의 동시대인들에게는 허구에 지나지 않는다. 우리가 진리라고 일컫는 것들은 실상은 삶을 촉진하고 삶이 지속되기 위해 필요하며 권력을 고양하는 거짓말들이라고 니체는 주장하는데,[269] 실용주의의 진리 개념 역시 본질적으로 이와 같은 행동주의적·공리주의적 성격의 것이다. 효과적이고 유용하고 쓸모있는 것, 세월을 견뎌내고 윌리엄 제임스(William James, 1842~1910. 미국의 철학자, 심리학자)의 표현대로 '수지가 맞는' 것이 곧 진리라는 것이다. 인상주의와 이보다 더 잘 어울리는 인식론은 상상하기 어렵다. 모든 진리는 일정한 현실성을 지닐 뿐

이며, 특정한 상황에서만 통용된다. 그것 자체로는 정당한 주장이라도 때와 장소에 따라서는 그것이 어느 것과도 무관하기 때문에 전혀 무의미한 주장이 될 수가 있는 것이다. 예컨대 누가 "당신은 몇살입니까?" 하고 물었을 때 "지구는 태양 둘레를 돕니다"라고 대답한다면, 이 문장은 그것이 어떤 사실에 대한 정확한 발언일 수 있음에도 불구하고 주어진 상황에서는 전혀 무의미한 주장에 지나지 않는다. 현실이란 떼어놓을 수 없는 주체·객체관계로서, 그 개별 구성요소는 서로서로의 의존관계를 떠나서는 규명할 수도 생각할 수도 없다. 우리는 변하고 있고 객체의 세계도 우리와 더불어 변하고 있다. 자연현상이나 역사적 사건에 대한 어떤 발언이 설혹 100년 전에는 진리였다 하더라도 오늘날엔 이미 진리가 아니다. 왜냐하면 현실이란 우리 자신과 마찬가지로 끊임없는 운동·발전·변화의 와중에 있으며, 항상 새롭고 예상 못한 우연한 현상의 총화이고, 언제나 완결되었다고 볼 수 없는 어떤 것이기 때문이다. 한마디로 실용주의는 예술가의 인상주의적 체험에서 나왔다. 예술의 영역에서 체험이 진리에 대해 갖는 관계야말로 실용주의 철학이 경험 일반에 대해 설정하는 관계인 것이다. 존슨(S. Johnson, 1709~84), 콜리지, 해즐릿(W. Hazlitt, 1778~1830), 브래들리(A. C. Bradley, 1851~1935. 네 사람 모두 유명한 셰익스피어 연구자이다)의 셰익스피어는 이제 실재하지 않으며, 시인의 작품은 이미 과거와는 다른 작품이다. 낱말 하나하나는 예와 다름없을지 모르나 문학작품이란 단순히 낱말만이 아니라 낱말의 의미까지 있어야 이루어지는 것인데, 이 의미는 세대가 바뀜에 따라 항상 변하게 마련이기 때문이다.

베르그송과 프루스뜨

인상주의적 사고는 베르그송의 철학에서, 특히 인상주의의 본질에 밀

착된 매개체인 '시간'에 대한 베르그송의 해석에서 가장 순수한 표현을 얻는다. 전에도 없었고 앞으로도 되풀이되지 않을 순간의 일회성이라는 것이 19세기의 기본 체험이었다. 그리하여 자연주의 소설 전체가, 그중에서도 특히 플로베르의 작품은 이 체험의 묘사이자 분석이었다. 그러나 플로베르의 세계관과 베르그송의 세계관을 갈라놓는 중요한 차이는, 플로베르가 아직 인생의 이상적 실체를 갉아먹는 하나의 파괴요인으로 시간을 파악했다는 점이다. 우리의 시간관의 변화, 아울러 체험적 현실 전체에 대한 평가의 변화는 서서히 일어난 것으로서, 그것은 제일 먼저 인상파의 그림에서, 다음에는 베르그송의 철학에 와서, 끝으로는 (가장 명확하고 가장 의미심장하게) 프루스뜨의 작품에서 일어났다. 프루스뜨에 이르면 시간은 이미 분해와 파괴의 원리가 아니고, 그 속에서 이념과 이상이 가치를 잃고 삶과 정신이 실체를 상실하는 요소도 아니며, 오히려 우리는 시간이라는 형식을 통해 우리의 정신적 존재, 생명 없는 물체와 기계작용에 반대되는 우리 삶의 본질을 포착하고 의식하게 되는 것이다. 우리는 시간 속에서 우리 본연의 삶에 이르는 데 그치지 않고 시간을 통해서 비로소 그렇게 된다. 우리는 단순히 우리 삶의 개개 순간의 총화일 뿐아니라 이 순간들이 모든 새로운 순간을 통해 획득하는 모든 새로운 국면들의 귀결이라는 것이다. 따라서 지나간 시간, '잃어버린' 시간은 우리를 가난하게 만들지 않는다. 오히려 지나가버림으로써 비로소 우리의 생활에 내용을 부여한다. 그러므로 베르그송 철학을 정당화해준 것이 프루스뜨의 소설이라 할 수 있다. 프루스뜨 소설에 와서 비로소 베르그송의 시간관은 진가를 발휘하기 때문이다. 인간은 과거의 귀결점으로서의 현재의 국면에서 처음으로 실감 있는 삶과 약동하는 움직임과 색채, 관념적 투명성과 정신적 내용을 획득한다. 프루스뜨의 말대로, 진정한 낙원이란

우리는 우리 삶의 매 순간의 총화이고 모든 새로운 국면들의 귀결이다.
프루스뜨 『잃어버린 시간을 찾아서: 스완네 집 쪽으로』의 육필원고, 1910년.

잃어버린 낙원이기 때문이다. 사람들은 낭만주의 이래 거듭 되풀이하여 인생의 상실에 대한 책임을 예술에 물어왔고, 플로베르가 말하는 인생의 '소유'(avoir)와 '표현'(dire) 간의 선택을 비극적인 양자택일로 보아왔다. 이에 반해 관조, 회상, 예술의 길이 우리가 인생을 소유하고 체험하는 한 가지 가능한 형식일 뿐 아니라 오직 단 하나의 가능한 형식이라고 본 최초의 인물이 프루스뜨다. 물론 이 새로운 시간관 때문에 이 시대의 유미주의 자체가 조금이라도 변하는 것은 아니다. 유미주의는 이를 통해 좀더 온순한 외양을 띠게 될 따름인데, 그것은 어디까지나 외관상의 온순함에 지나지 않는다. 왜냐하면 프루스뜨에 의한 인생의 가치전도는 병든 한 인간의, 생매장된 한 인간의 자위와 자기기만 이외의 아무것도 아니기 때문이다.

영화의
시대

자본주의의 위기

우리가 '19세기'라 일컫는 시대가 실은 1830년경에야 시작했던 것과 마찬가지로 '20세기'는 제1차 세계대전 이후, 그러니까 1920년대에 비로소 시작된다. 그러나 1차대전이 이런 역사적 전환점을 이룬다는 말은 전부터 있던 가능성들 가운데서 전쟁이 선택의 계기를 주었다는 뜻으로 받아들여야 한다. 20세기 예술의 주류를 이루는 경향들은 모두 이전 세기의 선구자들에게서 그 기원을 갖는다. 입체파는 쎄잔과 신고전주의자들에게서, 표현주의는 고흐와 스트린드베리에게서, 초현실주의는 랭보와 로트레아몽에게서 각각 유래한 것이다. 이 예술사상의 연속성은 당시의 경제사·사회사가 어느정도 일관되게 발전하고 있었음을 반영한다. 좀바르트(W. Sombart, 1863~1941. 독일의 경제학자, 역사가)는 본격적인 자본주의의 수명을 150년 이내로 잡고 1차대전 발발과 더불어 끝나는 것으로 보았다. 그는 1895년에서 1914년 사이의 카르텔과 트러스트 제도가 이미 자본주

체제의 노화현상을 나타내며 다가올 위기를 예고한다고 해석했다. 그러나 1914년 이전에 자본주의의 붕괴를 말하는 이는 사회주의자들뿐이었다. 부르주아지 측에서는 사회주의의 위협을 의식하고 있기는 했지만 자본주의 경제의 '내적 모순'이라는 것을 믿지 않았고, 때때로 일어나는 위기가 극복될 수 없는 것이라고는 생각지 않았다. 체제 자체의 위기에 관해서는 생각지 않았던 것이다. 이렇게 대체로 자신만만한 태도는 종전 직후 몇년 동안 계속되었다. 혹심한 역경과 싸우지 않을 수 없었던 중간층을 제외하면 부르주아지의 분위기는 절망적인 것은 아니었다. 본격적인 경제위기는 1929년 미국 경제의 파탄에서 비롯되었다. 미국의 경제공황은 전시 및 전쟁 직후 경기에 종지부를 찍고, 생산과 분배에 관한 국제적인 계획의 부재로 비롯된 결과를 뚜렷이 드러낸 것이다. 갑자기 사람들은 도처에서 자본주의의 위기를 논하게 되었고 자유경제와 자유주의 사회의 실패에 관해, 그리고 닥쳐올 파국과 혁명의 위험에 관해 말하기 시작했다.

1930년대의 역사는 사회비판의 시대, 사실주의와 행동주의 시대의 역사다. 모든 정치적 입장이 극단화한 시대며, 오직 극단적인 해결만이 도움이 될 수 있다는, 다시 말해서 모든 온건주의자들의 역할은 끝났다는 신념이 널리 퍼진 시대다. 그러나 그중에서도 부르주아 생활질서의 위기를 가장 절실히 느끼고 부르주아 시대의 종언을 가장 많이 이야기한 것은 부르주아지 자체 내에서다. 파시즘과 볼셰비즘은 다 같이 부르주아를 산송장으로 보고 자유주의와 대의정치를 완강히 거부하는 점에서 일치한다. 지식인들은 대부분 권위주의적 정치형태에 동조해 질서와 규율과 독재를 요구하며 새로운 교회, 새로운 스꼴라적 교리, 새로운 비잔띠움적 사회조직에 대한 정열로 충만해진다. 니체와 베르그송의 생기론(生氣論,

vitalism)에 오도된 무기력한 문인들에게 파시즘이 지닌 매력은, 그것이 절대적이고 불변부동한 가치를 확보한 것 같은 환상을 심어주고 합리주의와 개인주의에 항상 따르는 책임을 없애주었다는 데 있다. 반면에 지식인들은 공산주의로부터 대다수 인민과의 직접적인 접촉과 사회 내 자기들의 고립상태로부터의 구원을 기대했다.

이렇게 위태로운 처지에서 자유주의 부르주아지의 대변인들은 파시즘과 볼셰비즘의 공통점을 강조하며 그 둘을 맞세워 깎아내리기를 일삼게 된다. 그들은 파시즘과 볼셰비즘의 공통 특징인 무서운 현실주의를 지적하고, 양자의 사회조직과 통치형태가 모두 무자비한 테크노크라시(technocracy)라는 공약수로 환원된다고 주장한다.[1] 다 같이 권위주의적이기는 하지만 근본적으로 다른 이 두 통치형태의 세계관 차이를 애써 무시하고 단순히 '기술'이라는 차원에서 한데 묶어버리는 것이다. 즉 정당 전문가, 정치와 행정 기술자, 사회라는 기계를 다루는 엔지니어 등 ─ 한 마디로 말해 '관리자'들의 영역을 이루는 '기술'이라는 것이다. 물론 볼셰비즘과 파시즘이 대표하는 통치형태 간에는 어느정도 유사점이 있는 것이 사실이다. 단순한 기술중심주의와 이에 따른 획일화라는 점에서 볼 때 우리는 미국과 소련(쏘비에뜨사회주의공화국연방의 약자. 1917~91년까지 있었던 세계 최초의 사회주의 국가) 사이에서조차 어떤 공통점을 찾을 수 있다.[2] 오늘날의 국가조직치고 '관리자들'이 전혀 없이 운영될 수 있는 것은 없다. 오늘날 이들 '관리자'들은 기술자들이 공장을 움직이고 예술가들이 대중을 위해 글을 쓰고 그림을 그리듯이, 다수 대중을 대신해 정치권력을 행사한다. 문제는 언제나 그 권력의 행사가 누구의 이익에 봉사하느냐에 달려 있을 뿐이다. 오늘날의 집권자치고 자기가 오로지 다수 대중의 이익을 염두에 두고 있지 않노라고 감히 공언할 사람은 하나도 없을 것이다. 이런

근본적인 세계관의 차이에도 불구하고 파시즘과 볼셰비즘은 기술중심주의라는 공통점을 지닌다. 미래파 미술가로 파시즘에 가담한 움베르또 보초니의 「공간에서 연속하는 독특한 형태」(위), 1913년(1972년에 새로 주조); 러시아 구성주의를 대표하는 블라지미르 따뜰린의 「제3인터내셔널 기념탑 모형」(아래), 1919년.

뜻에서 우리는 과연 대중사회, 대중민주주의 시대에 살고 있다 하겠다. 적어도 집권자가 그들을 기만하려고 애쓰지 않을 수 없다는 의미에서, 다수 대중은 정치생활에 참여하고 있는 것이다.

현대문명의 타락과 소외에 대한 책임을 이 '대중의 봉기'[3] 탓으로 돌리고 정신과 영혼의 이름으로 이 봉기를 공박하려는 노력처럼 이 시대의 지배적 문화관을 잘 나타내주는 것도 없다. 좌우익 극단주의자들은 모두 이 문화관의 근저에 흐르는, 대개는 다소 혼란스러운 정신주의를 신봉한다는 점에서 거의 아무런 차이가 없다. 물론 좌파와 우파가 뜻하는 바는 전혀 다른 경우가 많다. '영혼을 상실한' 기계주의적 세계관을 공격할 때 극우파는 실증주의를, 극좌파는 자본주의를 각각 공격목표로 삼는다. 1930년대까지는 그러나 좌우파 지식인들의 세력분포가 매우 한쪽으로 치우쳐 있었다. 대다수는 그들이 의식했든 못했든 간에 반동적이었으며 베르그송, 바레스, 모라스(C. Maurras), 오르떼가이가세뜨(J. Ortega y Gasset), 체스터턴, 슈펭글러(O. Spengler), 카이절링(H. Keyserling), 클라게스(L. Klages) 등의 사상에 홀려 파시즘을 준비하는 역할을 한 것이다. '새로운 중세' '새로운 기독교 사회' '새로운 유럽' 운운은 모두 또 하나의 낭만주의적 반혁명의 신화였고, 자연과학의 기계주의와 결정론에 대항하여 '정신'을 동원하고 '과학의 혁명'을 말하는 따위는 "민주적·사회적 계몽주의에 대한 전세계적 일대 반동의 물결이 일기 시작한 것"을[4] 뜻하는 데 지나지 않았다.

'대중민주주의' 시대인 오늘날, 사람들은 모두 주장과 요구를 점점 더 큰 집단의 이름으로 내세우려 한다. 그리하여 히틀러는 국민의 절대다수를 귀족화한다는 묘수를 창안하기에 이르렀다. 이 새로운 '민주적' 귀족화 과정은 서양과 동양을 대조함으로써, 즉 러시아와 아시아에 대한 서

양의 대조를 강조함으로써 시작한다. 서양과 동양은 각기 질서와 무정부 상태, 안정과 파탄, 규율 있는 합리주의와 무절제한 신비주의를 대표한다는 것이다.[5] 그리고 러시아 문학에 도취한 전후 유럽이 도스또옙스끼 숭배와 까라마조프주의로 인해 혼돈을 향해 달음질치고 있다고 경고한다.[6] 그러나 보귀에(E. M. de Vogüé, 1848~1910. 러시아 소설론을 쓴 프랑스의 비평가, 외교관) 시절만 해도 러시아와 러시아 문학은 '아시아적'인 것으로 통하지 않았다. 아시아적이기는커녕 오히려 이교적인 서구가 본받아야 할 참다운 기독교의 대표자로 알려졌었다. 하긴 그때만 해도 아직 러시아에는 짜르가 있었던 게 사실이다. 그런데 이제 오늘날의 새로운 십자군들은 서양의 구원 가능성을 조금도 믿지 못하며, 자기네들의 정치 전망이 암담한 것을 하나의 보편타당한 문명비관론으로 위장하려 한다. 그들은 자신들의 정치적 희망과 더불어 서양문화 전부를 묻어버리기로 결심하고서, 데까당스의 진짜 후예답게 이른바 '서양의 몰락'을 긍정하기에 이른 것이다.

| 반인상주의

20세기의 거대한 반동의 물결은 예술에서 인상주의의 부정으로 나타난다. 어떤 점에서는 이 전환이야말로 르네상스 이래 다른 어느 양식 변화보다도 더 심각한 예술사의 단절을 가져왔다. 이제까지의 변화는 자연주의 예술전통을 근본적으로 건드리지는 않았던 것이다. 물론 형식주의와 반형식주의 사이에서 항상 진동이 있어왔지만, 예술의 과제가 자연에 충실하고 삶을 있는 그대로 표현한다는 데에는 중세의 종말 이래로 아무런 원칙적인 반대가 없었다. 이런 의미에서 인상파 예술은 400년 이상 계속되어온 발전과정의 정점이자 종착점이었다. 인상주의 이후의 예술에 와서 처음으로 '현실의 환영'을 추구하는 것을 원칙적으로 포기하고 자

인상주의 이후의 예술은 현실
을 넘어선 마술적 자연주의를
보여준다. 마르끄 샤갈 「나와
마을」, 1911년.

연대상의 고의적인 왜곡을 통해 자신의 인생관을 표현하려고 한다. 입체
파·구성주의·미래파·표현주의·다다이즘·초현실주의 등은 하나같이 자
연을 따르고 현실을 긍정하는 인상주의로부터 단연코 돌아선 것이다. 하
지만 인상주의 스스로 이러한 발전을 어느정도 준비한 것도 사실이다. 인
상주의는 현실의 통합적 표현을 시도하거나 주체를 객관세계 전체와 대
면시키려 하지 않고, 도리어 예술을 통한 현실의 '합병'이라고도 불리는[7]
과정의 시발점을 이루기 때문이다.

　　인상주의 이후의 예술은 이미 자연의 재현이라고는 도저히 부를 수 없
다. 이 예술이 자연과 갖는 관계는 일종의 폭력적인 것이다. 굳이 덧붙이
자면 현실과 나란히 공존하고 있으나 현실을 대체할 의사는 없는 그런

대상들을 만들어내는 일종의 마술적 자연주의라고 이야기할 수 있을 뿐이다. 브라끄(G. Braque), 샤갈(M. Chagall), 루오(G. Rouault), 삐까소(P. Picasso), 앙리 루쏘(Henri Rousseau), 쌀바도르 달리(Salvador Dali) 등의 작품들을 대할 때 그것들은 모두 각양각색이지만 우리는 항상 어떤 또다른 세계, 초현실의 세계에 있다는 느낌을 갖는다. 거기에는 일상 현실의 특징이 아무리 많다 해도 그 현실을 넘어서, 그 현실과 양립하지 않는 어떤 존재양식이 표현되어 있는 것이다.

그러나 현대예술은 다른 관점에서 보아도 반인상주의적이다. 현대예술은 인상파의 부드러운 화음과 아름다운 색조를 거부하는, 근본적으로 '보기 싫은' 예술이다. 회화에서는 '회화적' 가치를 부인하고, 시에서는 정서의 조화와 아름답고 일관성 있게 구성된 이미지를 배격하며, 음악에서는 멜로디와 음조를 파괴한다. 현대예술은 모든 즐겁고 기분 좋은 것, 모든 순전히 장식적이고 쾌락적인 요소를 한사코 기피한다. 인상파 작곡가인 드뷔시(C. A. Debussy)가 이미 독일의 감상적 낭만주의에 비해 차가운 음색과 순수한 화음구조에 치중하고 있는데, 이 반낭만적 경향은 스뜨라빈스끼(I. F. Stravinsky), 쇤베르크(A. Schönberg), 힌데미트(P. Hindemith) 등 20세기 작곡가에 이르러서는 감성적인 19세기 음악과 철저히 절연하고 감정표현의 전면적인 억제로까지 발전한다. 이제부터는 감성이 아니라 지성을 가지고 시를 쓰고 그림을 그리고 작곡을 하겠다는 것이다. 때로는 순수한 구조를 강조하고 때로는 어떤 형이상학적 정열의 황홀경을 내세우지만 어떻게든 인상주의 시대의 자기만족적 심미주의에서 벗어나려 한다. 인상주의도 현대의 심미주의 문화가 처한 위기를 인식하고는 있었지만 이 문화의 그로떼스끄한 면, 허위에 찬 면을 처음으로 강조한 것은 인상파 이후의 예술이다. 모든 감각적·쾌락주의적 감정에 대한 투쟁이 여

기서 연유하며 삐까소, 카프카(F. Kafka), 조이스 등의 작품에 보이는 암담하고 우울하고 고통에 찬 면도 여기서 온다. 기존 예술의 감각주의에 대한 혐오와 그 가상세계를 해체하려는 욕망은 절대적이어서 기존 예술의 기호체계를 단호하게 거부한다. 랭보처럼 그들 자신의 독특한 예술언어를 만들어내려고 하는가 하면, 쇤베르크는 12음계법을 발명했으며, 삐까소의 경우 그림 하나를 그릴 때마다 번번이 회화의 기법을 새로 발견하려는 듯이 그린다는 말은 그의 창작태도를 올바르게 지적한 것이다.

| 테러리스트와 수사가

인습적 표현양식에 대한 체계적 투쟁과 이에 따른 19세기 예술전통의 해체는 1916년의 다다이즘(dadaism)과 더불어 시작한다. 다다(dada)는 하나의 전시(戰時)현상으로서, 전쟁으로 달음질친 문화에 대한 항의였다. 즉 일종의 패배주의였던 것이다.[8] 다다 운동 전체의 의의는 기존의 모든 형식과 상투구(常套句, cliché)의 유혹에 저항했다는 데 있다. 기성 양식은 손쉽기는 하지만 오래 사용한 탓에 가치를 잃었으며, 대상을 왜곡하고 표현의 자발성을 파괴하기 때문이다. 다다이즘, 그리고 이런 면에서 다다이즘과 완전히 일치하는 초현실주의는 표현의 직접성을 위한 투쟁이다. 즉 본질적으로 낭만주의적인 움직임인 것이다. 그것은 형식의 허위성에 대한 — 다시 말하면 생생한 경험이 형식에 의해 왜곡되는 것에 대한 — 투쟁으로서, 이 문제는 괴테도 이미 의식했었고 낭만주의 혁명의 결정적 원동력이 되었다. 낭만주의 이래로 문학사의 발전은 전통적·관습적 언어형식과의 끊임없는 대결을 통해 이루어져왔다. 따라서 지난 세기의 문학사는 어떤 의미에서 언어 갱신의 역사라 할 수 있다. 그러나 19세기가 항상 낡은 것과 새것, 전통적 형식과 개인의 자연발생적 창조력 사이의 균형

1920년 6월 5일 베를린 국제 다다 전시회장의 모습(위). 천장에는 돼지머리를 한 독일 관리 형상의 인형이 매달려 있고, '혁명에 의해 처단됨'이라는 표지가 붙어 있다; 베를린 다다운동을 이끈 라울 하우스만의 「미술비평가」(아래), 1919~20년.

을 추구하는 데 그친 반면에, 다다이즘은 닳아빠진 기존의 모든 표현방법의 전면적 파괴를 요구한다. 이들은 완전히 자연발생적인 표현을 요구하는데, 이 경우 그들의 예술이론은 하나의 자기모순에 빠지는 결과에 이른다. 그도 그럴 것이, 자신의 의사를 전달하고자 하는 사람이(적어도 초현실주의자들은 의사전달을 하고자 하는데) 어떻게 동시에 모든 의사소통 수단을 부인하고 파괴할 수 있겠는가?

프랑스의 비평가 장 뽈랑(Jean Paulhan)은 언어에 대한 관계를 기준으로 작가들을 뚜렷이 구별되는 두 부류로 나누었다.[9] 그는 낭만주의자·상징주의자·초현실주의자 등 범속하고 인습적인 형식과 상투구를 언어로부터 완전히 제거하고 언어의 함정을 피해 순수하고 신선하고 시원적인 영감에 호소하는 언어파괴자들을 '테러리스트'라 부른다. 이런 부류의 작가들은 생생하고 유동적이고 은밀한 내면생활을 고정시키는 일체의 경향에 대항하며 일체의 외면화와 제도화를, 다시 말해서 '문화' 전체를 배격한다. 뽈랑은 이들을 베르그송과 연관시켜, 정신적 경험의 직접성과 그 적나라한 모습을 보존하려는 이들의 노력에 베르그송의 직관주의와 '생명의 비약'(élan vital, 모든 생명의 바탕에서 그 비약적 발전을 추진하는 근원적 힘. 베르그송 생철학의 근본개념) 이론의 영향이 관련되어 있음을 밝혀냈다. 또 한 부류의 작가들, 즉 범속하고 상투적인 언어는 어쩔 수 없는 의사소통의 댓가라 보고, 문학이 하나의 전달행위인 이상 언어, 전통, 그리고 다름 아니라 바로 낡아빠졌기 때문에 쉽게 이해되는 형식들을 떠나서는 성립할 수 없음을 잘 아는 작가들을 뽈랑은 달변의 예술가 즉 '수사가'라 부른다. 그는 이들 후자의 입장이 유일하게 실현 가능한 것이라 믿고 있다. 왜냐하면 문학에서 '테러'의 철저한 실천은 침묵을 의미할 수밖에 없는데 이것은 곧 지적 자살행위며, 초현실주의자들은 오로지 부단한 자기기만을 통

해서만 이 자살을 피하고 있다는 것이다. 실상 따지고 보면 초현실주의 이론처럼 경직되고 편협한 인습은 없으며, 또한 철두철미한 초현실주의자의 예술처럼 힘 빠지고 단조로운 예술은 없다. '자동기술법'(自動記述法, écriture automatique)은 이성과 심미의식으로 통제된 양식에 비해 훨씬 유연성이 없고, 무의식은 ― 적어도 사람들이 의식 표면으로 끌어내는 정도의 무의식은 ― 의식보다 훨씬 빈약하고 단조로운 것이다. 그러나 다다이즘과 초현실주의의 예술사적 의의는 그 운동의 공식 대변인들의 작품에 있다기보다 상징주의 운동 말기에 이르러 문학이 막다른 골목에 다다랐다는 사실을, 그리고 삶과 완전히 절연된 문학형식의 불모성을 지적했다는 데 있다.[10] 말라르메와 상징주의자들은 그들에게 떠오른 모든 상념과 문구가 그 본질을 표현하고 있다고 믿었다. 그들을 시인으로 만든 것은 '언어의 마술'에 대한 일종의 신비주의적 신앙이었다. 그러나 다다이스트와 초현실주의자 들은 형식과 합리적 구성을 갖춘 어떤 것, 객관적이고 외면적인 어떤 것이 도대체 인간을 표현할 수 있는가를 의심할뿐더러 인간을 표현한다는 일 자체의 가치를 의심한다. "인간이 자기의 자취를 남긴다는 것"조차 "용납할 수 없는 짓"이라는 것이다.[11] 그러므로 다다이즘은 이렇게 심미주의적 문화의 허무주의 대신에 예술의 가치뿐만 아니라 모든 인간 상황의 가치를 의심하는 새로운 허무주의를 내놓았다. 그들의 선언문에서도 말했듯이 "영원의 척도로 재볼 때 모든 인간 행위는 쓸데없는 짓"이기 때문이다.[12]

현대예술의 양분상태

그러나 말라르메의 전통이 사라진 것은 결코 아니다. 앙드레 지드, 뽈 발레리, T. S. 엘리엇(T. S. Eliot), 그리고 후기의 릴케 등 '수사가'들은 초현

실주의와 비슷한 점을 많이 가졌음에도 불구하고 상징주의 경향을 지속시킨다. 그들은 난삽하고 정교한 예술의 대표자들로서 '언어의 마술'을 믿으며 언어와 문학과 전통의 정신에 투철한 시인들이다. 조이스의 『율리시스』(*Ulysses*)와 T. S. 엘리엇의 『황무지』(*The Waste Land*)는 1922년에 동시에 발표되어 새로운 문학의 대조적인 두가지 기본음을 들려주었다. 조이스의 소설은 표현주의와 초현실주의의 방향으로, T. S. 엘리엇의 시는 상징주의와 형식주의 쪽으로 움직인다. 두 작가에게서 다 주지주의적 태도를 볼 수 있지만, T. S. 엘리엇 작품의 핵심을 이루는 것은 '교양경험'인데 비해 조이스의 경우는 '원초체험'이다. 이런 개념 구분은 프리드리히 군돌프(Friedrich Gundolf, 1880~1931. 독일의 시인, 비평가)가 괴테에 관한 그의 저서 서문에서 제시한 것으로,[13] 이 시대의 전형적 사고유형을 나타낸다. 교양경험에서는 역사적 문화와 정신적 전통 그리고 문학의 사상적·형식적 유산이 영감의 원천이 된다. 반면 원초체험의 경우 직접적인 생활현실과 존재의 문제가 그 원천을 이룬다. T. S. 엘리엇과 발레리에게 출발점은 항상 어떤 개념이나 사상 아니면 어떤 문제이고, 조이스와 카프카에게는 어떤 비합리적인 체험, 어떤 비전 또는 어떤 형이상학적·신화적 이미지이다. 군돌프의 개념 구분은 현대예술의 전영역에 걸친 양분상태를 기록하고 있다. 한편으로 입체파와 구성파가 극단적인 형식주의 경향을 드러내고 다른 한편으로 표현주의와 초현실주의가 형식파괴주의 경향을 드러내는데, 이들 경향이 이처럼 날카로운 대조를 이루며 어깨를 나란히 하고 나타난 것은 실로 처음 있는 일이다. 사태가 더욱 특이한 것은 이 대립되는 두 양식이 갖가지 재미있는 혼합형과 조합을 보여주고 있다는 것이다. 그리하여 서로 경쟁하는 두 경향이라기보다 일종의 의식분열의 인상을 준다. 여러가지 다른 경향의 양식을 한몸에 지닌 삐까소는 현대의 가

장 대표적인 예술가이기도 하다. 삐까소를 단순히 한 사람의 절충주의자이자 '모방화의 대가'라고 부르거나,[14] 그가 자신이 깨뜨리고 있는 예술규범을 얼마나 잘 체득하고 있는가를 과시하려는 일념으로 이것저것 시도해본 것이라고 말하거나,[15] 또는 스뜨라빈스끼와 비교해 스뜨라빈스끼 역시 자신의 모델을 한번은 바흐(J. S. Bach), 다음에는 뻬르골레시(G. B. Pergolesi, 1710~36. 이딸리아의 작곡가), 또 다음에는 차이꼽스끼(P. I. Tchaikovsky) 하는 식으로 항상 바꾸어 현대음악에 '써먹는다'는 사실을 상기시키는 것으로써[16] 사태의 전부를 설명할 수 있는 것은 아니다. 삐까소의 절충주의는 인격의 통일성에 대한 의식적이고 고의적인 파괴를 뜻하며, 그의 수많은 모방은 독창성의 숭배에 대한 항의다. 그리고 항상 새로운 형식을 추

구하여 형식의 자의성을 좀더 강력히 보여주려는 그의 왜곡변형 수법은 무엇보다도 '자연과 예술은 두개의 완연히 다른 현상이다'라는 명제를 확인하려는 것이다. '내면의 소리'라느니 '그렇게밖에는 달리 못한다'라며 자존심과 자만심에 가득 찼던 낭만주의자들에 대항해 삐까소는 스스로 미술사가 되거나 익살맞은 패러디스트가 되기도 한다. 그리고 그는 낭만주의를 부인하는 데 그치지 않고 천재 개념, 작품과 양식의 통일성 개념 등으로 어느정도 낭만주의의 선구자 역할을 한 바 있는 르네상스 또한 부정한다. 삐까소는 개인주의·주관주의와의 완벽한 결별과, 어떤 독특한 개성의 표현으로서의 예술에 대한 단호한 거부를 나타낸다. 그의 작품은 현실에 덧붙이는 일종의 논평이자 주석일 뿐이지, 세계와 삼라만상

다양한 스타일을 체현한 삐까소는 현대미술의 대표적 존재다. 빠블로 삐까소 「게르니까」, 1937년.

의 이미지로 또는 존재의 종합과 요약으로 행세하려 들지 않는다. 초현실주의자들이 전통적 형식을 포기함으로써 그랬던 것에 못지않게 삐까소는 여러 다른 양식을 무분별하게 사용함으로써 예술의 표현수단들을 철저하게 절충하고 있다.

다다이즘과 초현실주의

20세기는 심각한 대립으로 가득 차 있고 통일적인 세계관은 심각하게 위협받는다. 따라서 극단적으로 대립되는 것의 통일과 가장 모순되는 것들의 종합이 20세기 예술의 주요 주제, 아니 때로는 유일한 주제가 된다. 앙드레 브르똥(André Breton)이 지적하듯이 초현실주의는 주로 언어의 문제 즉 시적 표현의 문제에 집중되었고, 뿔랑의 말을 빌린다면 의사소통수단 없이 의사소통을 하려 했던 것인데, 이런 초현실주의는 모든 형식의 역설적 성격과 모든 인간존재의 부조리성을 그 세계관의 기초로 삼는 예술로 발전했다. 다다이즘은 문화형식의 불모성에 절망해 예술의 파괴와 혼돈으로의 복귀를, 즉 가장 극단적인 의미의 낭만적 루쏘주의를 부르짖었던 것인데, 초현실주의는 다다이즘의 방법에 '자동기술법'을 보완함으로써[17] 이미 혼돈으로부터, 무의식과 비합리의 세계로부터, 꿈과 영혼의 통제되지 않는 영역으로부터 새로운 지식, 새로운 진리, 새로운 예술이 나오리라는 믿음을 표명한 셈이다. 초현실주의자들도 다다이스트와 마찬가지로 예술 그 자체는 부정하고 단지 이성을 초월한 어떤 인식행위의 도구로서의 예술을 인정할 뿐이다. 그들은 무의식 속으로, 그리고 이성 이전의 혼돈 속으로의 몰입에서 예술의 구원을 찾으며, '자유연상'이라는 정신분석학의 방법, 즉 아무런 합리적·도덕적·심미적 통제도 없는 사고의 자동전개 및 재생의 방법을 빌려온다.[18] 여기에서 그들은 '좋았

던 옛시절' 낭만주의의 영감을 처방으로 구했다고 믿기 때문이다. 그리하여 결국은 비합리적인 것의 합리화와 자발적인 것의 방법화에 귀착하게 된다. 비합리적이고 직관적인 것을 예술적 판단과 비판정신으로 제어하며 무분별 대신 분별로써 원칙을 삼았던 종래의 창작방법과 비교해볼 때 결과적으로 다른 점은, 초현실주의의 방법이 더 현학적이고 독단적이며 유연성이 없다는 특징을 들 수 있을 뿐이다. 이들의 처방에 비하면 프루스뜨의 방법은 얼마나 더 효과적인가. 프루스뜨도 일종의 몽유병적인 상태에 들어가 최면술에 걸린 사람처럼 수동적으로 회상과 연상의 흐름에 자신을 맡겨버렸지만,[19] 동시에 그는 끝내 엄격한 사상가이자 극히 의식적으로 창작하는 예술가였던 것이다.[20] 프로이트 자신도 초현실주의의 속임수를 꿰뚫어본 것 같다. 런던에서 죽기 얼마 전 그를 찾아온 쌀바도르 달리를 보고 프로이트는 다음과 같이 말했다고 한다. "내가 당신의 예술에서 흥미를 느끼는 것은 무의식적인 면이 아니라 의식적인 면입니다."[21] 프로이트의 말은 곧, '나는 당신의 위장된 편집증(paranoia)에 흥미가 있는 것이 아니라 당신의 그 위장방법이 재미있는 것이다'라는 뜻이 아니었을까.

초현실주의자들의 기본 체험은 '제2의 현실'의 발견이다. 이 제2의 현실은 비록 일상적으로 경험하는 현실과 불가분의 관계에 있으나 일상현실과는 너무나 다른 까닭에, 우리는 그것을 부정적으로 표현하고 우리 경험에 드러나는 심연과 공백을 통해서 그 존재를 암시할 수 있을 뿐이다. 이 이원현상이 카프카와 조이스의 작품에서만큼 날카롭게 드러나는 곳은 없다. 이 두 작가는 교리로서의 초현실주의와는 아무 연관이 없지만, 20세기의 진취적 예술가들이 대부분 그렇듯이 넓은 의미에서 초현실주의자들이다. 초현실주의자들이 꿈의 독특한 성격을 인식하고 꿈속의 뒤

초현실주의의 기본 체험은 일상현실과 불가분의 관계에 있으나 일상현실과는 너무나 다른 '제2의 현실'의 발견이다. 쌀바도르 달리 「성 안토니우스의 유혹」, 1947년.

섞인 현실에서 그들 자신의 스타일의 이상을 찾게 된 것도, 두가지 다른 세계에 근거한 존재의 양면성에 관한 체험 때문이었다. 꿈은 현실과 비현실, 논리와 환상, 존재의 진부한 면과 승화된 면이 떼놓을 수 없고 설명할 수 없이 일체를 이루고 있는 초현실주의 세계상의 모델이 된다. 디테일을 세심하게 사실적으로 그리면서 그 디테일들의 관계를 자의적으로 조합하는 수법은 초현실주의가 꿈속에서 따온 것인데, 이것은 우리가 두가지 다른 차원, 다른 영역에서 살고 있다는 느낌뿐 아니라 이 두 영역이 너무나 철저히 상호 침투해 있어서 그 어느 하나를 다른 하나에 종속시킬 수 없고[22] 그렇다고 그 둘을 단순히 반대명제로 대응시킬 수도 없다는[23] 느낌을 나타내고 있다.

존재의 이원론은 새로운 사상은 결코 아니다. 우리는 니콜라우스 쿠자누스(Nikolaus Cusanus, 1401~64. 독일의 신비주의 철학자)와 조르다노 브루노(Giordano Bruno, 1548~1600. 반교회적 범신론을 주장한 이딸리아 철학자)의 철학에서 이미 '반대의 일치'(coincidentia oppositorum)라는 개념을 익히 보았다. 현실의 이중적 의미와 이중적 성격, 그리고 현실의 모든 현상에서 인간의 오성이 빠지기 쉬운 함정과 유혹이 이때처럼 강렬히 체험된 적은 없었다. 오직 매너리즘(mannerism, 르네상스 말기에서 바로끄 이전에 성행한 반고전주의 예술양식. 이후 틀에 박힌 태도로 신선미와 독창성을 잃은 것을 뜻하게 되었으나 여기서는 이런 부정적인 의미 없이 쓰였다. 이 책 2권 제2장 참조)만이 구체적인 것과 추상적인 것, 관능적인 것과 정신적인 것, 꿈의 세계와 생시의 세계 사이의 이처럼 어지러운 대조를 알고 있었다. 현대예술은 반대되는 것의 일치 내지 병존이라는 사실 자체보다 그 병존의 환상적인 면을 강조한다는 점에서도 매너리즘을 상기시킨다. 달리의 그림에서 사진처럼 정확한 디테일의 묘사와 이 디테일의 극히 무질서한 배열이 날카로운 대조를 이루는 것은, 엘리자베스 시대

희곡의 역설 취미와 17세기 '형이상학파 시인들'의 서정시에 (낮은 차원에서나마) 대응한다고 볼 수 있다. 더구나 담담하고 흔히 하찮은 이야기처럼 보이기도 하는 산문이 극히 섬세한 관념의 투명성과 결합된 카프카와 조이스의 문체와 16, 17세기 매너리스트 시인들의 문체 사이에 그 차원의 차이가 그리 큰 것도 아니다. 두 경우 모두 정말 그리려는 대상은 삶의 부조리성이다. 환상적인 전체의 부분부분이 사실적이면 사실적일수록 그 부조리성은 더욱 놀랍고 충격적이다. 해부대 위의 재봉틀과 우산, 피아노 위의 당나귀 시체, 또는 장롱처럼 열리는 여자의 나체 등 한마디로 말해서 비동시적이고 이율배반적인 것이 동일한 시간과 공간 속에 놓여 있는 이런 형식들은, 물론 모두 매우 역설적인 방법이긴 하지만 우리가 살고 있는 이 원자화된 세계에 저 나름의 통일성과 일관성을 부여하려는 욕망을 나타낸다. 총체성에 대한 거의 광적인 정열이 예술을 사로잡은 것이다.[24] 모든 것이 서로 관련지어질 수 있고, 모든 것이 그 자체 외에 다른 것을 표현하고 있는 것처럼 보이며, 모든 것이 전체의 어떤 법칙을 자기 속에 품은 것처럼 보인다. 인간의 격하, 이른바 예술의 '비인간화'는 그런 느낌과 결부되어 있다. 모든 것에 그 나름의 의미가 있는 세계, 또는 모든 것이 동등한 의의를 지닌 세계에서 인간은 탁월한 존재자로서의 지위를 잃고 심리학은 그 권위를 상실하게 된다.

심리소설의 위기

심리소설의 위기는 아마도 새로운 문학에서 가장 눈에 띄는 현상일 것이다. 카프카와 조이스의 작품은 더이상 19세기 걸작 소설에 통용되던 의미로서의 심리소설이라고 할 수 없다. 카프카의 소설에서는 일종의 신화가 심리학을 대체한다. 조이스의 경우, 초현실주의 미술에서 디테일이 사

실적이듯이 그의 심리분석이 정확한 것은 사실이다. 그러나 작품 전개의 심리적 중심을 이룬다는 뜻에서의 주인공이 없을 뿐 아니라, 존재의 전체 속에서 특별히 '심리학적 존재영역'이라 이를 만한 것은 존재하지 않는다. 소설의 비심리학화 과정은 따지고 보면 이미 프루스뜨에게서 시작된 것이다.[25] 감정분석, 의식분석의 제1인자로서 프루스뜨는 심리소설의 정점을 이루는 동시에, 하나의 독립된 실체로서의 영혼(psyche)이 붕괴되기 시작하는 과정을 보여준다. 왜냐하면 모든 현실이 의식의 내용이 되고 사물은 오로지 그 사물을 경험하는 정신의 매개체를 통해서만 그 의미를 갖게 될 때, 스땅달·발자끄·플로베르·조지 엘리엇·똘스또이·도스또옙스끼 등에게서 문제되던 심리학은 이미 이야기할 수 없기 때문이다. 19세기 소설에서 영혼과 성격은 세계와 현실의 대극점을 뜻하며, 심리학은 주관과 객관, 자아와 비자아, 내면과 외계의 대립 혹은 절충이 이루어지는 영역이다.

이런 의미에서의 심리학의 지배는 프루스뜨에 이르러 끝을 맺는다. 그는 열렬한 인물화가이자 희화가(戲畵家)이지만 그의 관심사는 개인 성격의 묘사라기보다 정신구조 자체의 분석에 있다. 프루스뜨의 작품은 현대사회의 총괄적인 묘사를 담고 있다는 흔히들 말하는 뜻에서만이 아니라, 현대인의 모든 욕망과 충동·재능·콤플렉스·합리성·비합리성 등 그 정신구조 전체를 그리고 있다는 점에서 일종의 '집대성'이라 할 수 있을 것이다.

조이스의 『율리시스』는 프루스뜨 소설의 직접적 계승이다. 여기서 우리는 대도시 생활 하루의 내용을 이루는 갖가지 모티프들의 얽힘을 통해서 문자 그대로 현대문명의 백과사전을 보게 된다. 이 '하루'가 소설의 진짜 주인공이다. 줄거리로부터의 도피에 이어 주인공 인물로부터의 도피가 나타난 것이다. 조이스는 사건의 흐름 대신에 상념과 연상의 흐름

을, 개인으로서의 주인공 대신에 의식의 흐름과 끝없이 계속되는 내면적 독백을 그린다. 그가 강조하는 것은 그 움직임의 연속성이고 이른바 '이질적 연속체'이며 붕괴된 세계의 만화경 같은 모습이다. 베르그송의 시간 개념은 여기서 새로운 해석과 새로운 강조, 새로운 방향을 얻는다. 이제 와서 무엇보다 강조되는 것은 의식내용의 동시성이며, 또한 개인과 종족과 인류 전체, 과거의 현재성, 여러가지 다른 시점들의 뒤섞임과 내면적 체험의 변화무쌍한 유동성, 영혼을 싣고 흐르는 시간의 흐름의 무한성, 시간과 공간의 상대성, 즉 주체가 그 속에서 움직이고 있는 여러 매개체들을 이제 더이상 분별하거나 제약할 수 없다는 사실이다. 이 새로운 시간관 속에 현대예술의 소재를 이루는 실마리가 거의 전부 집약되어 있다. 소설 줄거리의 포기, 주인공 인물의 제거, 심리소설의 와해, 초현실주의의 '자동기술법', 그리고 무엇보다도 영화의 몽따주(montage) 기법 및 시공간을 혼합한 형식을 들 수 있다. 새로운 시간 개념의 기본 요소는 '동시성'이며 그 본질은 시간적 요소의 공간화인데, 이런 시간 개념은 제일 젊은 예술이자 베르그송의 철학과 거의 같은 시기에 탄생한 장르인 영화예술에서 가장 인상적으로 표현되었다. 영화의 수법과 새로운 시간 개념의 특징은 너무나 완벽하게 일치해서 현대예술의 시간 범주가 영화의 정신에서 태어난 것처럼 느껴지며, 현대예술에서 영화가 비록 질적으로 가장 풍부한 장르는 못 되더라도 표현양식 면에서 가장 대표적인 장르라고까지 생각하게 되는 것이다.

영화의 시간과 공간

연극은 여러가지 면에서 가장 영화와 닮은 장르다. 특히 시간형식과 공간형식을 종합하고 있다는 점에서 영화와 비교할 수 있는 유일한 장르다.

그러나 무대 위에서 일어나는 사건은 일부는 공간적이고 일부는 시간적일 따름이다. 대개는 시간적인 것과 공간적인 것이 나란히 존재할 뿐이지 영화에서처럼 양자가 내적으로 결합되어 있지는 않다. 영화와 다른 예술 간의 가장 근본적인 차이는 시간과 공간의 경계가 유동적이라는 점이다. 즉 영화에서는 공간이 시간 비슷한 성격을 띠고, 시간은 또 어느정도 공간적인 성격을 갖는 것이다. 조형예술 또는 무대 위의 공간은 항상 정적이고, 변하지 않으며, 아무런 목표나 방향이 없다. 그것은 모든 부분에서 동질적인 공간이기 때문이다. 그중 어느 부분이 시간적으로 다른 부분의 전제조건이 되지는 않기 때문에 우리는 자유롭게 그 속에서 움직일 수 있다. 움직일 때의 여러 국면이 어떤 일정한 발전단계가 아닌 만큼 그 전후관계와 순서에 아무런 제약이 없다. 반대로 시간은 문학에서 ─특히 연극에서─ 어떤 일정한 방향과 전개의 목표, 관객의 시간경험에 구속되지 않는 객관적 목표를 가지고 있다. 시간은 사건을 아무렇게나 담아둔 저장소가 아니라 정돈된 순서를 의미한다.

연극에서 이런 시간과 공간의 범주는 영화에서 그 성격과 기능이 근본적으로 달라진다. 우선 공간은 그 정적 특성을 잃어버린다. 안일한 수동성을 상실하고 동적인 성격을 띠게 된다. 말하자면 공간은 바로 우리 눈앞에서 생성되는 것이다. 그것은 유동적이고 무제한적인 미완성의 공간이며 그것 자체의 역사, 그것 자체의 유일무이한 순간, 그리고 그 나름의 순서와 단계를 지닌 공간이다. 동질적인 물리적 공간이 여기서 이질적 요소로 구성되는 역사적 시간의 특성을 갖게 된다. 이런 공간에서는 개별적인 단계가 이미 같은 성질이 아니며, 그 공간의 부분부분이 서로 동등한 가치를 지닐 수가 없다. 특별히 중요한 위치들이 있게 마련인 것이다. 어떤 것이 전개과정에서 우선권을 가지기도 하고 어떤 부분은 공간경험의

절정을 뜻하기도 한다. 예를 들어 '클로즈업'(close-up) 수법의 사용은 공간적 기준에 의해서만 결정되는 것이 아니라 영화의 시간적 전개과정에서 도달 또는 능가해야 할 어느 단계를 나타내기도 한다. 좋은 영화에서는 클로즈업을 아무렇게나 멋대로 배치하지 않는다. 아무 때 아무 곳에나 집어넣는 것이 아니라 클로즈업의 잠재적 에너지가 작용할 수 있고 또 해야만 할 데에 삽입된다. 클로즈업이란 단순히 디테일을 한 조각 떼어내서 틀에 넣은 그림이 아니다. 바로끄 미술에서 '르뿌수아르'(repoussoir, 그림의 다른 부분에 비해 어느 한 부분을 특히 도드라지게 그리는 것)된 인물처럼 클로즈업도 항상 어떤 전체 이미지의 일부일 뿐인 것이다. 바로끄 미술의 저 기법도 영화의 공간구조에서 클로즈업이 주는 효과처럼 그림 전체에 동적 성격을 불어넣어준다.

그런데 영화에서는 시간과 공간이 마치 그 기능의 호환성을 통해 결합되어 있거나 한 것처럼 공간이 활성화되어 시간적 자질을 획득하는 것과 마찬가지로 시간 역시 거의 공간적 성격을 띠게 된다. 즉 순간들의 배열 순서에 일종의 자유가 생긴다. 다른 장르에서 우리는 오직 공간 속에서만 자유롭게 움직였는데, 이제 영화에서는 시간 속에서도 마음대로 움직일 수 있게 된 것이다. 다시 말해서, 우리는 시간이 흐르는 방향과 전혀 관계 없이 마치 한 방에서 다른 방으로 가듯이 시간상의 한 지점에서 다른 지점으로 움직인다. 사건 진행과정의 여러 단계를 분해하여, 말하자면 공간적 질서의 원칙에 따라 이것들을 배합하는 것이다. 즉 시간은 한편으로는 그 연속성을, 다른 한편으로는 그 고정된 일방통행적 성격을 잃어버린다. 클로즈업으로 시간을 정지시킬 수 있는가 하면, 플래시백(flashback)으로 거꾸로 돌릴 수도 있다. 회상하는 장면을 통해 반복도 가능하다. 또는 미래의 전망을 통해 앞으로 훌쩍 건너뛸 수도 있다. 동시에 일어나는 사

건을 전후순서로 보여줄 수 있는가 하면, 시간적 간격을 가진 사건들을 이중노출이나 장면 교체의 몽따주를 통해 동시에 제시할 수도 있다. 먼저 것이 나중에 나오기도 하고, 나중 것이 먼저 나오기도 한다. 영화의 이러한 시간 개념은 일상경험이나 연극에서의 그것과 비교할 때 철저히 주관적이고 언뜻 무질서한 것처럼 보인다. 경험적 현실의 시간은 고르게 전진하고 빈틈없이 연속된 시간이며 절대로 역행할 수 없는 질서를 이루고 있어, 그 속에서 사건들은 마치 '벨트컨베이어 위에서'처럼 차례차례 진행된다. 연극의 시간은 경험적 시간과는 좀 다른 것이 사실이다. (무대 위에 정확한 시간을 알리는 시계를 놓아두는 것이 어색한 이유는 이런 차이 때문이다.) 그리고 고전적 연극이론에서 규정하는 시간의 통일성이 경험적 시간을 근본적으로 제외하는 것이라고도 해석할 수 있으나, 연극에서의 시간관계는 영화의 시간에 비하면 일상경험의 시간질서에 훨씬 가까운 셈이다. 따라서 연극에서는, 적어도 연극의 어느 특정한 막 안에서는 일상현실의 시간적 연속성이 그대로 보존된다. 실생활에서처럼 여기서도 사건은 중단, 비약, 반복 또는 역전을 허락지 않는 전진법칙에 따라 질서정연하게 전개된다. 이 법칙은 또 고정된 시간기준을 의미한다. 즉 주어진 마디 ── 막이나 장 ── 안에서는 임의로 시간이 빨라지거나 늦어지거나 멈춰지는 법이 없다. 이와 반대로 영화에서는 잇따라 일어나는 사건들의 속도뿐 아니라 그 속도를 측정하는 기준 자체도 촬영속도와 필름 편집요령, 클로즈업 수 등에 따라 장면마다 달라질 수 있다.

극작가는 희곡 구성의 논리에 의해 똑같은 시점을 반복하지 못하게 되어 있는데, 영화에서는 바로 이런 반복의 수법이 가장 강렬한 심미적 효과의 근원이 되는 수가 많다. 물론 연극에서도 이야기의 일부가 회고적으로 처리되거나 시간적으로 앞서 일어난 사건으로 되돌아가는 일이 종종

있다. 그러나 대개 지난 일들은 일관된 서술을 통해서든 산발적인 암시에 그치고 말든 간접적으로 표현되기 쉽다. 질서정연하게 진행되는 플롯의 과거 시점으로 돌아가 그것을 연속적 사건의 진행 도중에, 그러니까 연극적 현재에 **직접** 끌어넣는 것을 희곡의 수법은 허용하지 않는다. 아니, 최근에 와서야 비로소 허용하게 되었는데, 아마 영화의 직접적인 영향 때문이거나 현대소설에서도 익히 보는 새로운 시간관의 영향 때문일 것이다. 영화에서 기술적으로 아무런 불편 없이 어느 장면의 촬영위치를 변경할 수 있다는 사실은 애초부터 시간을 단속적으로 처리할 수 있는 가능성을 제시하며, 어떤 장면에 이질적인 사건을 삽입하거나 어떤 장면의 부분부분을 여기저기 나눠 넣음으로써 그 장면의 긴장을 높일 수 있는 손쉬운 길을 열어준다. 이리하여 영화는 어떤 사람이 피아노를 치면서 건반을 상하좌우로 제멋대로 두들기는 것 같은 효과를 흔히 연출한다. 예컨대 우리는 어떤 영화의 첫머리에서 사회생활의 첫걸음을 내딛는 젊은 주인공을 본다. 곧이어 옛날로 돌아가 어린 시절의 그를 목격한다. 그러다가 플롯이 좀더 진전되면 우리는 어른이 된 그를 보고 한동안 그의 생애를 따라가게 된다. 그러다가 마지막으로는 그가 죽은 후 다시 시점을 돌이켜, 친척이나 친구들의 기억 속에 아직 살아 있는 옛날의 그를 보기도 한다. 이런 시간의 불연속성으로 인해, 플롯의 회고와 전진의 전개가 아무런 시간순서의 제약 없이 완전히 자유롭게 결합될 수 있다. 그리하여 시간의 부단한 굴절과 변동을 통해, 영화 감상체험의 본질을 이루는 가동성(可動性, mobility)이 최고조에 달하는 것이다. 그러나 영화에서 시간의 참된 공간화는 평행하는 플롯들의 동시성이 묘사될 때 비로소 이루어진다. 우리는 공간적으로 떨어져 일어나는 두개 또는 그 이상의 각기 다른 사건들을 동시적으로 체험할 때 비로소 시간과 공간 사이로 움직이며 시간적 질서와

공간적 질서의 범주를 모두 요구하는 일종의 부동(浮動)상태에 들어간다. 사물이 멀고도 동시에 가까운 상태, 시간적으로 서로 가까우면서 동시에 공간적으로는 먼 상태에서 비로소 시간과 공간의 내적 결합이 이루어지는데, 바로 이 시간과 공간의 통합 — 또는 말을 바꾸면 시간의 2차원성 — 이야말로 영화 본연의 세계며 영화적 대상 성립의 기본 범주가 되는 것이다.

두가지 사건의 동시성을 묘사하는 것이 영화형식의 기본 요소의 하나라는 점은 영화의 역사에서 비교적 일찍 발견되었다. 처음에는 소박한 형식에 머물러서, 같은 시각을 가리키는 시계나 그 비슷한 표지를 통해 기계적으로 관중에게 전달되었다. 두가지 이야기를 간헐적으로 번갈아가며 끌고 간다거나 한가지 이야기의 여러 국면을 번갈아 몽따주하는 예술 기법은 애초에는 극히 단계적으로 발전했다. 그러다가 조금 지나 이 기법의 예가 이곳저곳에서 나타나는 것을 볼 수 있다. 우리는 어떤 때는 적대적인 두 집단 사이에, 어떤 때는 두명의 라이벌 틈에, 또 어떤 때는 도플갱어의 두 분신 사이에 처하게 되는데, 여하튼 영화의 구조를 지배하는 것은 언제나 그 두 선의 교차와 사건 전개의 이중성, 그리고 대립되는 행동들의 동시성이다. 오늘날 이미 고전이 된, 영화 초기에 그리피스(D. W. Griffith, 1875~1948. 미국의 영화감독, 무성영화시대의 거장)가 만든 작품의 마지막 장면들은 너무나 유명하다. 스릴에 찬 이야기 결말부에 기차와 자동차, 또는 음모자와 '말 타고 달리는 왕의 사자(使者)' 또는 살인자와 구원자 둘 중 누가 먼저 목적지에 도달하나 손에 땀을 쥐게 하는 경주를 벌여놓고, (당시로서는 혁명적 기법이던) 계속해서 화면을 번개처럼 바꾸는 수법을 사용한 그의 마지막 장면들은 그후로 대부분의 영화가 비슷한 상황의 대단원을 만들 때 답습하는 규범이 되었다.

│ 동시성의 체험

현대의 시간경험은 무엇보다 우리가 그 속에 던져져 있는 순간의 의식, 즉 현재의 의식이다. 오늘의 인간에게는 모든 시사적인 것, 동시대적인 것, 현시점에 함께 얽혀 있는 것들이 특별한 의의와 가치를 지닌다. 그리고 이런 의식에 차 있는 까닭에 동시성이라는 사실 자체가 그의 눈에 새로운 의미를 갖는다. 중세의 정신세계가 내세 지향의 기분으로 가득 찼고 18세기 계몽운동기의 지적 풍토가 미래에 대한 기대감에 차 있었던 것처럼, 현대인의 정신세계는 직접적 현재성과 동시성의 느낌에 젖어 있다. 현대인은 갖가지 사물 및 사건과의 끊임없는 접촉과 상호작용에서 현대도시의 거대함과 현대 기술문명의 기적을, 그리고 그 사상세계의 복잡성과 그 심리의 모호성을 체험하고 있다. '동시적인 것'의 매력 ── 한편으로는 같은 사람이 같은 시각에 상이하고 상호 무관하고 모순된 것을 수없이 많이 체험하는가 하면 또 한편으로는 서로 다른 곳에 있는 수많은 다른 사람들이 동일한 것을 체험하고 있다는 사실의 발견, 그리고 지구상에 서로 격리된 여러 곳에서 같은 일이 같은 시각에 일어나고 있다는 사실의 발견, 이런 매혹적인 발견과 그에 따른 세계주의를 현대의 기술문명은 현대인에게 의식시켜주었는데, 이 세계주의야말로 새로운 시간 개념의 근원이며 현대예술이 삶을 비약적으로 그리는 원인일 것이다. 이런 랩소디적 요소가 현대소설을 종전의 소설과 가장 날카롭게 구별해주는 동시에 현대소설에서 가장 영화적인 효과를 이루는 특징이기도 하다. 프루스뜨와 조이스, 더스패서스(J. Dos Passos), 버지니아 울프(Virginia Woolf) 작품들의 플롯과 장면 전개의 불연속성, 사상과 감정의 직접성, 시간척도의 상대성과 모순성 등은 영화의 커팅(cutting)과 페이드인(fade in), 화면삽입 등의 수법을 연상시키는 요소다. 프루스뜨가 30년은 좋이 떨어져 있음 직

한 두 사건을 마치 단 두 시간의 간격도 없는 것처럼 느끼게 해주는 것도 바로 영화의 마술을 재현한 것이다. 프루스뜨 소설에서 과거와 현재, 꿈과 명상이 시간과 공간을 초월해 손잡는 것이나, 항상 새로운 대상을 찾는 감수성이 시간과 공간 속을 마음대로 방황하는 것, 또는 이 끝없고 가없는 상호연관의 흐름 속에서 공간과 시간의 경계선이 사라져버리는 것 등이 모두 영화의 생명을 이루는 4차원적 세계에 해당한다. 프루스뜨는 한번도 날짜나 나이를 명시하는 법이 없다. 우리는 주인공이 정확히 몇살인지 알고 있는 적이 없고 사건의 연대기적 순서조차 끝내 모호할 정도다. 프루스뜨의 작품에서 경험과 사건을 연결해주는 것은 시간적 인접관계가 아니다. 더구나 이런 경험과 사건을 연대기적으로 정리하고 구분하려는 노력은 프루스뜨의 관점에서 더욱 무의미할 수밖에 없는데, 그의 견해에 의하면 사람은 누구나 주기적으로 반복되는 그 사람 특유의 전형적 체험을 갖고 있다는 것이다. 소년이 청년이 되고 다시 성인이 되더라도 항상 근본적으로 동일한 체험을 한다. 어떤 사건의 의미는 그 사건을 겪고 견뎌낸 여러 해 후에야 비로소 머리에 떠오르기 일쑤다. 그리고 지나간 세월의 침전물을 현재 시간의 경험과 구별하기는 불가능한 것이다. 그러니 그는 일생 동안 내내 언제나 민감하고 불안한 신경을 가진 동일한 아이, 동일한 병자, 동일한 외로운 이방인이 아닌가? 인생의 어떤 처지에도 항상 이러저러한 것을 경험할 수 있고, 따라서 세월의 흐름에 대한 유일한 방어를 자기 체험의 고정된 정형성에서 찾는 것이 아닌가? 우리의 모든 체험은 말하자면 한꺼번에 일어나고 마는 것이 아닌가? 그리고 이 동시성은 결국 시간의 부정이 아닌가? 그리고 이 부정은 물질세계의 시간과 공간이 우리에게서 앗아가는 저 내면성을 되찾으려는 투쟁이 아니겠는가?

조이스가 프루스뜨처럼 질서정연하고 일정한 순서를 가진 시간을 해체해 자기 마음대로 뜯어맞추는 것 역시 그와 같은 내면성과 경험의 직접성을 쟁취하기 위해서다. 그의 작품에서도 의식내용의 상호 대체 가능성이 경험의 연대기적 질서를 제압한다. 조이스에게도 시간이란 인간이 그 위를 오락가락하는 방향 없는 길과 같다. 그러나 그는 시간의 공간화를 프루스뜨보다도 더 극단으로까지 밀고 나가서 내면적 사건의 종단도뿐 아니라 횡단도도 그려낸다. 그의 작품에서는 갖가지 이미지와 상념과 착상과 기억 들이 전혀 연관성 없이 돌출된 채 병존한다. 이들의 출처는 거의 고려되지 않고 그들의 병존성과 동시성만이 강조될 따름이다. 조이스에게서 시간의 공간화는 어찌나 철저히 진행되었는지, 우리는 『율리시스』를 그 전후관계만 대강 알면 아무 곳에서부터나 읽기 시작할 수 있을 정도다. 누구 말처럼 두번째로 읽을 때부터나 그런 것도 아니고, 읽는 순서 역시 앞뒤로 아무렇게나 읽어도 된다. 독자가 체험하는 작품세계는 실상 철두철미 공간적이다. 왜냐하면 이 소설은 더블린이라는 대도시를 그리고 있을 뿐 아니라 어떤 의미에서는 그 도시의 구조를 작품의 구조로까지 채택했기 때문이다. 사람들이 여기저기 서성거리고 걸어다니고 언제 어디서든 마음대로 멈춰서기도 하는 거리와 광장 들의 뒤얽힌 조직을 이 작품에서 엿볼 수 있는 것이다. 이 수법의 영화적 성격을 가장 잘 말해주는 것은, 조이스가 이 소설의 각 장을 순서대로 쓰지 않고, 영화 제작에서 늘 그렇듯이 플롯의 전후순서를 떠나 여러 장을 한꺼번에 쓰곤 했다는 사실이다.

영화와 현대소설에 나타나는 베르그송적 시간 개념을 우리는 ── 영화와 소설에서처럼 뚜렷하지 않을 수는 있지만 ── 현대예술의 모든 장르와 경향에서 확인할 수 있다. 무엇보다도 이른바 '심적 상태의 동시성'은

현대미술의 여러 경향을 연결해주는 기본 체험으로, 이딸리아의 미래파에서 샤갈의 표현주의, 삐까소의 입체주의에서 조르조 데끼리꼬(Giorgio de Chirico)와 쌀바도르 달리의 초현실주의에 이르기까지, 각양각색의 움직임에 일관되어 있다. 정신활동 과정의 대위법과 그 내면의 상호연관의 음악적 구조를 발견한 것은 베르그송이었다. 마치 우리가 한 음악작품을 제대로 듣는 경우 지금 울려나오는 음정 하나하나와 그전에 나온 모든 음정들의 상호관계를 귀에 담고 있는 것처럼, 우리의 가장 깊고 중요한 경험에서는 우리가 과거에 체험해 우리 것으로 만들었던 모든 것을 소유하고 있다는 것이다. 우리가 우리 자신을 충분히 이해할 때 우리는 우리 영혼을 마치 하나의 악보처럼 읽게 된다. 그리하여 두서없이 뒤섞인 소리들의 혼돈상태를 지양하고 여러 음정의 예술적 합창으로 변모시키는 것이다.

모든 예술은 혼돈과의 유희이자 혼돈에 대한 싸움이다. 예술은 언제나 혼돈을 향해 점점 더 위태롭게 다가가서 더욱더 넓은 정신의 영토를 그로부터 건져오는 작업이다. 예술사에 어떤 진보가 있다면 그것은 혼돈으로부터 탈환해온 이 영토의 끊임없는 확대를 말하는 것일 게다. 영화는 시간의 분석을 통해 이러한 발전을 또 한걸음 밀고 나갔다. 전에는 음악을 통해서만 표현될 수 있었던 경험을 시각적으로 나타낼 수 있게끔 해준 것이다. 그러나 이 새로운 가능성, 아직 비어 있는 이 새로운 형식을 참다운 삶으로 가득 채워줄 예술가는 아직 나타나지 않았다.

집단적 예술 제작의 문제

만성으로 진행되는 듯한 오늘날 영화의 정신적 위기는 무엇보다도 영화가 작가를 찾지 못하고 있다는 사실에 기인한다. 아니, 작가들이 영화

로 길을 찾아들지 않고 있다는 것이 더욱 타당한 말일 것이다. 자기 방 안에서 제 마음대로 하는 습관이 몸에 밴 작가가 일단 영화에 참여하게 되면 프로듀서·감독·각색자·카메라맨·미술감독·각종 기술자 등을 일일이 신경을 쓰지 않을 수 없게 된다. 그런데 작가들에게는 이런 공동작업의 정신, 아니 공동작업을 통한 예술작업의 개념부터가 충분한 권위를 갖지 못하는 것이다. 작가들의 감정은 예술작품 생산이 어떤 집단 또는 어떤 '사업'에 맡겨진다는 생각에 반발하며, 그들 스스로도 종종 그 심리적 동기를 설명하기 힘든 결정들이 외부의 어떤 지시 — 아니면 기껏해야 다수결의 원칙 — 에 좌우되는 것을 예술에 대한 모독이라고 느낀다. 19세기의 관점에서 볼 때 작가에게 주어지는 이런 제약은 극도로 이례적이고 부자연스러운 것임에 틀림없다. 오늘날의 원자화되고 통제되지 않은 예술활동은 여기서 처음으로 그런 무정부상태에 반하는 원칙에 직면한 것이다. 왜냐하면 영화 제작이 협동작업에 의한 예술활동이라는 사실 자체만으로도 그것은 — 예술작품의 제작보다 재생을 목표로 하는 극장을 제외한다면 — 중세 이래로, 특히 중세 사원 건축의 협동작업 이래로 그 완벽한 예를 볼 수 없었던 새로운 통합화 경향을 증언하기 때문이다. 그러나 오늘날의 영화 제작이 예술적 협동작업이라는 과제의 보편타당한 해결에서 아직도 얼마나 요원한가 하는 점은, 대부분의 작가들이 영화와 관계를 맺지 못하고 있다는 사실에서뿐 아니라 찰리 채플린(Charlie Chaplin) 같은 인물의 경우에서도 드러난다. 그는 자기가 만드는 영화에서 주연배우에서부터 감독, 씨나리오, 음악에 이르기까지 가능한 한 많은 부분을 자기가 담당해야 한다고 믿는 것이다. 그러나 비록 이제까지 나타난 것이 새로운 조직적 예술 제작방법의 시초에 지나지 않고 새로운 통합의 설계는 아직 내용 없는 윤곽에 지나지 않는다 하더라도, 현대의 정치·경제·사

찰리 채플린은 감독·각본·주연 등을 도맡음으로써 현대의 예술적 협업과는 거리가 먼 작업방식을 보여준다. 1924년 4월 캘리포니아에서 「황금광 시대」를 연출 중인 찰리 채플린.

회생활의 전영역에서와 마찬가지로 이 분야에서도 우리는 하나의 계획을 위해, 그것 없이는 우리의 모든 정신적·물질적 세계가 붕괴할 위험에 놓인 어떤 종합적 계획을 위해 싸우고 있는 것이다. 따라서 여기서도 우리는 우리의 사회생활 전반을 통해 당면하는 것과 똑같은 갈등과 긴장에 부딪힌다. 민주주의와 독재, 미분화와 통합, 합리주의와 비합리주의가 격돌한다. 그러나 강제만으로 계획의 원칙을 실현시킨다는 것은 정치·경제 분야에서도 어려운데, 하물며 예술에서 성공하기란 더욱 불가능하다. 예술활동에서 자발성을 침해하는 모든 규정, 예술 수준을 강제로 저하시켜가며 평준화하거나 개인의 창의를 제도적으로 규제하는 모든 조처는 —흔히들 상상하는 그런 치명적 위험까지는 아닌 것이 확실하지만— 역시 크나큰 위험을 내포하고 있다.

그러면 오늘날과 같은 극단적인 분업화와 극도로 세련된 개인주의 시대에 어떻게 여러 사람의 개인적 노력이 조화와 통합을 이룰 수 있을 것인가? 실제적인 문제로, 기술 면에서 가장 성공한 영화가 흔히 가장 빈약

한 문학적 착상을 담고 있는 것을 어떻게 지양할 것인가? 유능한 감독 대 무능한 작가의 문제가 아니다. 그것은 서로 다른 두 시대에 속하는 현상들 간의 마찰, 즉 자기 개인의 능력에만 의존하는 고립되고 배타적인 작가와 집단적으로밖에 해결될 수 없는 영화의 과제 사이에 가로놓인 시대적 간격에서 오는 문제인 것이다. 영화 제작 협업조직은 우리가 아직 장악하지 못하고 있는 사회적 기술을 기대하고 있다. 마치 카메라가 처음 발명되었을 당시 아무도 그 힘의 범위와 크기를 알지 못했던 새로운 예술적 기술을 기대했던 것처럼 말이다. 영화에서 분리되어 있는 여러 기능을, 특히 감독과 씨나리오 작가의 두 기능을 한 사람이 맡음으로써 다시 결합시키는 길이 위기 극복의 한 방도로 제시되기도 하지만, 그것은 문제의 해결이라기보다는 회피가 될 것이다. 왜냐하면 그것은 분업화를 예방할 뿐이지 극복하는 것이 아니며, 필요한 종합적 계획을 성취하는 것이 아니라 계획의 필요성을 피하는 것이기 때문이다. 더구나 집단적으로 조직된 노동의 분업화를 대신해 여러가지 기능을 한 사람이 해치우는 일원적·개인주의적 원칙은 그 외양과 기술 면에서 아마추어의 작업방식에 해당할 뿐 아니라 내용 면에서도 아마추어 영화의 단순성을 상기시키는 내적 긴장의 결여를 가져온다.

아니면 계획에 의한 예술 제작을 지향하는 노력 전체가 일시적인 소동에 지나지 않았던 셈인가? 한갓 에피소드로 그친 채 이제 개인주의의 세찬 물결에 휩쓸려가고 있는 것일까? 영화는 예술의 새로운 시대를 계획하는 것이 아니었고, 중세 이후의 모든 예술을 배출한 개인주의 문화가 약간의 동요를 보이면서도 아직 그 활력을 잃지 않고 영화에서도 계속 발전하고 있는 것인가? 그것이 사실이라면 영화 제작의 몇몇 기능들을 한 사람이 겸함으로써, 즉 집단작업의 원칙을 포기함으로써 영화의 위기

를 해결하는 길이 가능할 것이다.

| 영화의 관객

　그러나 영화의 위기는 영화를 보는 대중 자체의 위기와도 연결되어 있다. 할리우드에서 상하이까지, 스톡홀름에서 케이프타운까지 온 세계의 수많은 영화관을 매일 매시간 채우고 있는 몇백만 몇천만의 사람들, 이 전세계적인 독특한 집단의 인간들은 매우 모호한 사회적 구조를 갖는다. 이들에게는 영화관에 몰려든다는 사실 외에는 아무런 공통점도 없다. 이들은 아무 형체 없이 몰려들었다가 또 아무 형체 없이 쏟아져나간다. 그들은 이질적이고 불투명하며 무정형의 군중으로서 그 윤곽은 유동적이며, 단지 그들이 모든 사회적 범주에 두루 걸쳐 있다는 점, 그리고 그 계급적 성격과 교양에 비추어볼 때 유기적으로 형성되고 명확하게 정의될 수 있는 그 어떤 사회계층에도 속하지 않는다는 점에서, 불투명하다는 단하나의 공통점만을 지녔을 따름이다. 이 영화에 오는 대중은 엄격한 의미

영화의 관객은 영화관에 온다는 것 외에는 공통점이 없는 이질적이고 불투명하며 무정형인 군중이다. 버스터 키턴의 「셜록 2세」의 한 장면, 1924년.

에서 '관객'이라 부르기 어렵다. 어떤 예술 분야에서 작품 생산의 연속성을 어느정도 보장할 수 있는 어느정도 고정된 고객집단만을 '관객' 혹은 '청중'이라 할 수 있기 때문이다. 관객을 이루는 집단은 항상적인 상호 소통 가능성에 기반해 성립된다. 반드시 의견이 일치하지 않더라도 그 의견 대립이 같은 평면에서 이루어져야 한다는 점이 중요하다. 그러나 사전에 아무런 공통된 지적 형성과정을 겪지 않고 단지 영화관에 함께 와 있을 뿐인 군중들 사이에서 이러한 상호이해의 기반을 기대하는 것은 부질없는 일이다. 그들이 어떤 영화를 싫어할 경우 그 싫어하는 이유가 일치할 확률이란 거의 없으며, 심지어 그들이 한 영화를 일제히 좋아하는 경우에도 거기에는 서로 다른 이해가 개재한다고 보아야 할 것이다.

예술을 창조하는 사람들과 예술에 진정한 관심이 없는 사람들 사이의 중재자로서 예술전통의 보존에 줄곧 기여해온 동질적이고 고정적인 관중은 우리가 잘 알다시피 예술 감상의 민주화가 진전되면서 사라졌다. 19세기의 국립극장, 시립극장의 중산층 정규회원들만 하더라도 어느정도 통일되고 유기적인 형성과정을 거친 집단이었다. 그러나 전속극장의 종말과 더불어 이러한 마지막 관중마저 흩어지고 말았다. 이후로는 —비록 어떤 경우에는 유례없이 큰 규모를 이루었으나— 단지 때에 따라 산발적으로 통합된 관중이 형성될 뿐이다. 이런 관중이란 대개 그저 가벼운 마음으로 영화관을 찾아오는, 따라서 항상 새로운 매력을 동원해 그때마다 새로 붙잡아야 하는 관중과 동일하다. 매일 공연하는 전속극단, 연속극을 상연하는 극장, 그리고 영화, 이런 순서로 예술의 민주화가 이루어진다. 그것은 또한 정도의 차이는 있어도 항상 연극 상연에 따르던 축제 분위기가 차츰 사라지는 것을 뜻하기도 한다. 이 저속화 과정은 영화에 이르러 절정에 달한다. 왜냐하면 대도시에서 연극 구경을 가는 일만

해도, 상연작이 어느정도 인기가 있을 경우 물심양면으로 상당한 준비가 필요하다. 대부분의 경우 표를 예약해야 하고, 일정한 시간에 가서 하룻저녁을 다 바칠 작정을 해야 한다. 그에 반해 영화관에는 입은 옷 그대로, 연속상영 도중 아무 때나 지나는 길에도 들를 수 있는 것이다. 영화예술의 일상적 양상은 영화 관람행위의 즉흥적이고 서민적인 성격과도 일치한다.

영화는 유럽 근대문명이 개인주의의 길에 오른 이래 불특정한 집단적 군중으로서의 관중을 위해 예술을 생산하려 한 최초의 기획이다. 이미 알려진 바와 같이 19세기 초엽에 노변극장 및 연재소설의 탄생과 관련해 연극 관중과 독서대중의 구조에 변화가 일어난 것이 예술 민주화의 참된 시초였다. 그것이 영화의 대규모 관람에 이르러 절정에 달한 것이다. 궁정의 소규모 극장에서 중산층의 국립·시립극장을 거쳐 극장 체인으로의 변천, 또는 오페라에서 오페레타를 거쳐 레뷰에 이르는 변천은 늘어나는 투자비용을 충당하기 위해 점점 더 넓은 층의 소비자를 붙잡으려 한 사태 전개의 몇단계를 보여준다. 오페레타의 공연비용은 중간 정도 크기의 극장으로 감당할 수 있었던 데 비해, 레뷰와 대규모 발레는 대도시들을 순방하지 않으면 안되었다. 대규모 영화의 경우에는 전세계 관객들이 그 재원 충당에 이바지해야 하는 것이다. 하지만 바로 이 사실 때문에 예술 제작에서 대중의 영향이 중요한 역할을 하게 된다. 아테네와 중세에는 대중이 거기 있다는 사실만으로 예술의 발전방향에 직접적인 영향을 줄 수는 없었다. 그들이 수요자로 등장해 예술을 즐기는 댓가를 돈으로 치르게 된 후에야 그들이 돈을 내는 조건 자체가 예술사상 하나의 결정적 요소가 된 것이다.

　예술의 품질과 대중적 인기는 항상 어떤 긴장관계를 유지해왔다. 그렇다고 넓은 계층의 대중들이 질적으로 우수한 예술을 언제 어디서든 원칙적으로 반대하고 열등한 예술을 의식적으로 택했다는 말은 아니다. 물론 복잡한 예술은 더 소박하고 덜 발달된 예술보다 대중이 감상하기 힘든 것이 사실이다. 그러나 충분한 이해가 없다는 사실이 반드시 그들로 하여금 복잡한 예술을 받아들이는 것을 ── 받아들인다는 것이 꼭 작품의 심미적 가치 때문은 아닐지 몰라도 ── 막지는 않는다. 대중과의 관계에서 성공 여부는 미적 질의 문제를 넘어선 기준에 따라 정해진다. 그들은 예술적으로 좋고 나쁜 점에 반응하는 것이 아니라 그들 자신의 삶의 영역에서 그들에게 확신을 주거나 불안을 주는 여러 인상에 반응을 보이는 것이다. 그들은 예술적으로 가치있는 것이 그들에게 맞게, 다시 말해서 매력적인 소재로 제시되었을 때 그에 대해 흥미를 갖는다. 이런 관점에서 우수한 영화가 대중적인 성공을 거둘 수 있는 확률은 훌륭한 그림이나 시의 경우보다 훨씬 크다. 왜냐하면 영화를 제외한 모든 진보적 예술은 특별한 훈련을 받지 않은 사람으로서는 거의 접근할 수 없게 되어 있기 때문이다. 의사전달 형식은 오랫동안 그 장르 특유의 발전을 거치는 사이에 일종의 암호처럼 되어버려서 본질적으로 비대중적일 수밖에 없다. 그에 반해, 아무리 원시적인 영화 관객이라도 새로 만들어지는 영화의 관용적 표현들을 이해하는 것은 놀면서도 할 수 있는 일이다. 이런 상황에 비추어 우리는 영화의 장래에 관해 굉장히 낙관적인 결론을 내릴 수도 있다. 하지만 이러한 대중과의 지적 일치상태는 일종의 근심걱정 없는 어린 시절에 불과한 것으로서, 어느 예술이건 새로 생길 때마다 되풀이되는 상황이라는 점을 염두에 둘 때, 영화의 앞날을 섣불리 장담할 수만은 없다.

어쩌면 바로 다음 세대만 해도 영화의 표현수단을 다 이해할 수 없을지 모르며, 이 분야에서도 조만간 전문가와 문외한을 가르는 분열이 생길 것임에는 틀림없다. 오직 젊은 예술만이 대중적일 수 있다. 왜냐하면 어떤 장르가 오래되면 그 현재를 이해하기 위해 과거의 발전단계들을 알고 있지 않으면 안되기 때문이다. 어떤 예술을 이해한다는 것은 그 형식과 내용의 적절한 결합을 의식하는 것을 말한다. 예술이 젊은 동안에는 그 내용과 표현형식 사이의 관계가 자연스럽고 단순하다. 즉 주제에서 형식으로 직접 통하는 길이 열려 있는 셈이다. 그런데 세월이 흐르는 동안 이 형식들은 소재에서 독립하게 되며 점점 공허해져서 특별한 교양을 쌓은 소수의 계층밖에 이해할 수 없게 된다. 영화에서는 아직 이런 과정이 완전히 시작되지 않았다. 영화 관객 가운데 다수가 영화의 탄생을 직접 보고, 그 형식의 소박하고 충만한 의미를 목격한 세대에 속한다. 그러나 대중으로부터의 소외 과정은 이른바 '영화적' 표현수단의 대부분을 포기하는 오늘날의 제작수법에서 이미 느낄 수 있다. 카메라 앵글의 조종, 거리와 속도의 변화, 몽따주와 복사 등의 트릭, 클로즈업과 파노라마, 플래시백과 페이드인, 페이드아웃, 오버랩 등 한때 그처럼 애용되던 효과가 요즈음에는 조작적이고 부자연스러워 보인다. 그 이유는 벌써 영화열기가 덜한 제2세대의 압력 아래 감독과 카메라맨 들이 스토리를 선명하고 매끄럽고 긴박감 넘치게 끌어가는 데 주력하고, 무성영화 시대의 거장들보다 이른바 '잘 만들어진 각본'(이 책 149~54면 참조)의 대가들에게서 더 많은 것을 배워야 한다고 믿고 있기 때문이다.

오늘날의 문화발전 단계에서 어떤 예술이 완전히 새 출발을 한다는 것은, 비록 영화처럼 전적으로 새로운 수단을 가진 경우에도 생각할 수 없는 일이다. 아무리 단순한 플롯도 그것대로의 배경이 있고 그 속에 과거

문학의 극적 또는 서사시적 공식을 담고 있다. 영화는 관객의 평균 수준이 소시민층인 까닭에, 그런 공식을 주로 부르주아지의 오락문학에서 빌려와서 오늘의 영화 관객에게 어제의 극적 효과를 여흥으로 제공한다. 소시민의 마음이 바로 군중들이 모이는 심리적 중심점이라는 사실을 인식함으로써 영화산업은 가장 큰 성공을 거두었다. 소시민적 인간형의 사회심리학적 범주는 실상 하나의 사회학적 범주로서의 중간계급보다 훨씬 넓다. 거기에는 상층계급과 하층계급의 일부가 포함되어 있다. 다시 말해서 생존을 위한 투쟁에 직접 관련되지 않은 문제들, 특히 오락문제에서는 전적으로 중간계급과 손잡은 상당수의 부동인구가 들어 있는 것이다. 영화의 대규모 관객은 이런 평준화 과정의 산물이다. 따라서 영화가 수지를 맞추려면 이 지적 평준화 작용의 근원이 되는 계급에 뿌리박지 않을 수 없다. 중간계급은 특히 하급공무원과 사무원, 외판원, 가게 점원 등 '화이트칼라' 고용인들을 포함한 이른바 '신중간계급'의 대두 이래로 늘 '계급 사이에서' 흔들려왔고, 항상 사회적 대립을 가능한 한 중화하는 데 이용되어왔다.[26] 그들은 언제나 상하 양측으로부터 위협을 느끼면서도 막연한 희망이나 가상의 장래를 버리기보다는 자신의 참된 이익을 희생시켜왔다. 그들은 실제로는 하층 부르주아지의 운명을 누리면서도 상층 부르주아지의 일부로 간주되고 싶어한다. 그러나 확고하고 선명한 사회적 입장을 취하지 않는 만큼 일관된 의식과 세계관이 있을 리 없다. 그리하여 영화업자들은 사회의 이런 뿌리 잃은 요소들이 아무런 방향감각도 못 가졌다는 사실에 마음 놓고 의지할 수 있었던 것이다. 무분별하고 무비판적인 낙관주의가 소시민의 인생관의 특징을 이룬다. 그들은 사회적 대립이라는 것이 결국 별것 아니라고 믿고, 따라서 영화 속 인물들이 한 사회계층에서 다른 사회계층으로 쉽사리 옮겨가는 영화들을 보기 좋아한다. 이

중간계급에게 영화관이란 일종의 사회적 낭만 취향이 성취되는 곳이다. 그것은 실제 인생에서는 실현되지 않는 꿈임은 물론, 환영을 불러일으키는 데 있어서는 대여도서관의 책들도 영화만큼 잘할 수 없는 일이다. '모든 사람은 자기 행운의 창조자다' ── 이것이 중간계급의 가장 중요한 신조며, 입신출세가 그들을 영화관으로 끌어들이는 소망과 기대의 환상의 기본 주제를 이룬다. 왕년의 '영화 황제' 윌 헤이스(Will Hays, 1879~1954. 미국 영화제작자협회 초대 회장)가 미국 영화업계에 주는 지침 가운데 '상류계급의 생활을 보여줄 것'을 꼽은 것은 이런 심리를 잘 알고 한 말이었다.

러시아 영화의 몽따주 기법

활동사진이 영화예술로 발달하는 데는 두가지 업적이 기초가 되었다. 하나는 미국의 영화감독 그리피스의 공로인 클로즈업의 발명이고, 다른 하나는 이른바 '쇼트커팅'(short cutting)이라는 러시아인들이 발견한 새로운 화면삽입 수법이다. 그러나 장면의 연속성을 자주 중단시키는 수법을 러시아 영화작가들이 처음 발명한 것은 아니다. 이 방법으로 긴장된 분위기를 만들거나 연출상의 필요에 따라 템포를 가속화하는 일은 미국 영화에 오래전부터 있었다. 러시아 영화기법의 새로운 요소는 설명적인 긴 장면들을 완전히 빼버린 채 모든 화면을 클로즈업에 한정한 것과, 몽따주 사진 하나하나를 지각의 한계까지 단축했다는 점이다. 그리하여 러시아 영화작가들은 어떤 흥분이나 불안정한 리듬 또는 질풍 같은 속도를 표현하는 일종의 표현주의 영화양식을 발견했고, 이 양식은 다른 어느 예술도 내지 못하는 효과를 가능하게 해주었다. 이 몽따주 기법의 혁명적 성격은 그러나 단순히 장면장면이 짧다는 점이나 화면 변화의 빠른 리듬, 또는 영화의 표현능력을 확대했다는 사실만이 아니다. 그보다

예이젠시쩨인의 영화 「전함 뽀쫌낀」은 역사적 유물론을 몽따주 기법으로 시각화한다.
안똔 라빈스끼가 그린 「전함 뽀쫌낀」 포스터, 1926년.

는 이런 화면을 통해 대면시킨 것이 같은 계열의 대상들이 아니라 전혀
이질적 존재들이었다는 사실에 있다. 예컨대 예이젠시쩨인(S. M. Eisenstein,
1898~1948. 몽따주 이론을 개척, 확립한 초기 소련 영화의 거장)은 그의 영화 「전함 뽀
쫌낀」(Bronenosets Potyomkin)에서 다음과 같은 일련의 클로즈업 장면들을 제
시했다. 열심히 일하고 있는 사람들, 군함의 기계실 / 바삐 움직이는 손
들, 회전하는 타륜(舵輪)들 / 안간힘으로 일그러진 얼굴들, 압력계의 최대
압력 / 땀에 젖은 가슴, 불이 이글거리는 보일러 / 팔 하나, 타륜 한개 / 타
륜 한개, 팔 하나 / 기계, 사람 / 기계, 사람 / 기계, 사람. 여기서는 두개의
완전히 다른 현실, 즉 정신적 현실과 물질적 현실이 연결되고, 연결될 뿐
아니라 동일시되었다. 아니, 그 하나가 다른 하나로부터 나온다. 이런 의
식적이고 계획적인 경계의 침범은 초현실주의가 그렇고 역사적 유물론

이 처음부터 그랬듯이 삶의 개별 영역의 자율성을 부인하는 세계관을 전제로 하는 것이다.

여기서 문제가 되는 것이 단순한 유추가 아니라 동일화라는 점, 그리고 상이한 영역의 대면이 단순히 비유적인 대립에 그치는 게 아니라는 점은 몽따주가 상호 연관된 두 현상을 연결시키지 않고 한가지 현상만 보여주는 경우, 특히 정황상 당연히 기대하는 것과 다른 현상이 대체되었을 경우 더욱 명백해진다. 그리하여 「뻬쩨르부르그의 최후」(Konets Sankt Peterburga)에서 뿌돕낀(V. I. Pudovkin, 1893~1953. 소련의 영화감독 겸 배우)은 부르주아지의 산산조각난 권력 대신 떨리는 크리스틸 샹들리에를 보여주고, 관료세계의 위계와 그 무수한 중간단계, 아득히 먼 정상 대신 가파르고 끝없는 층계와 그것을 기어올라가는 왜소한 인간의 모습을 보여준다. 예이젠시쩨인의 「10월」(Oktyabr)에서는 기울어진 받침돌 위로 어둑어둑하게 보이는 말 탄 입상들과 노리개로 쓰이는 흔들리는 불상들 그리고 부서진 흑인 우상들이 제정러시아의 몰락을 나타내고 있다. 「파업」(Stachka)에서는 도살장의 광경이 처형장면을 대신한다. 이 모든 것에서 관념 대신 관념의 이데올로기적 성격을 드러내주는 사물이 등장한다. 자본주의의 위기와 맑스주의 역사철학이 이 몽따주 기법에 표현된 것처럼 직접적으로 어떤 역사적·사회적 상황이 예술을 통해 드러난 예도 드물 것이다. 이들 러시아 영화에서는 머리 없이 가슴에 훈장을 단 제복이 전쟁도구의 자동기계적 성격을 의미하고, 튼튼한 새 군화들은 맹목적이고 잔인한 군사력을 나타낸다. 따라서 「전함 뽀쫌낀」에서 우리는 전진해오는 까자흐 병력 대신 무겁고 튼튼하고 무자비한 군화들만을 거듭 보게 된다. 군사력의 전제조건은 든든한 군화들이라는 것이 말하자면 '전체 대신 부분'을 취하는 몽따주의 의미다. 앞서 인용한 「전함 뽀쫌낀」의 예가 승리한 대중은

기계의 승리를 인격화한 것에 지나지 않음을 의미했듯이 인간과 그의 사상, 신념, 희망은 단지 그가 살고 있는 물질세계의 기능일 따름이라는 것이다. 이리하여 역사적 유물론의 교의는 러시아 영화에서 예술의 형식원리가 된다. 물론 애초부터 영화의 표현형식 자체가—특히 처음부터 물질적 요인의 묘사에 편리하고 그 중요성을 강조하게끔 되어 있는 클로즈업의 수법이—유물론과 친근할 소지가 많음을 잊어서는 안될 것이다. 동시에 물질적 요인을 강조하는 이 수법 자체가 이미 유물론의 산물이 아닌가 하는 질문도 무시할 수 없다. 영화가 인간 사유의 이데올로기적 성격을 드러낸 시대인 20세기의 역사적 산물이라는 사실은, 영화예술 최초의 고전이 소련에서 나왔다는 사실이 그렇듯이, 단순한 우연의 일치라고 볼 수 없기 때문이다.

전세계 영화감독들은 국적과 세계관의 차이에 상관없이 러시아 영화의 기성 형식들을 자기 것으로 만들었다. 그리하여 그들은 예술에서 어떤 내용이 어떤 형식을 이루는 순간, 형식은 그것이 생겨난 세계관의 배경을 떠나서 채택될 수 있고 순전히 하나의 기법으로 사용될 수 있다는 사실을 또 한번 입증해주었다. 맑스가 그의 『정치경제학 비판』(*Kritik der politischen Ökonomie*)에서 호메로스와 관련해 말한 바 있는 예술에서의 역사성과 초시간성의 패러독스는 예술형식의 이와 같은 독립가능성에서 나온다. "화약과 총포의 시대에 아킬레우스가 가능한가?"라고 맑스는 묻는다. "아니 『일리아스』 자체가 인쇄기를 통해 나올 수 있겠는가? 오늘 같은 인쇄술의 시대에 노래와 전설의 뮤즈는 그 필연성을 상실할 수밖에 없지 않은가? 그러나 정말 어려운 문제는 그리스의 예술과 서사시가 특정한 사회발전 형태와 직결되어 있다는 사실이 아니라, 그 예술이 아직도 우리에게 심미적 만족을 주고 어떤 면에서도 영원히 도달할 수 없는 모

범이자 모델로 남아 있다는 사실에 있다." 예이젠시쩨인과 뿌돕낀의 작품은 영화예술의 영웅서사시에 해당한다. 그들의 작품이 그것을 낳은 사회조건을 떠나 하나의 모델을 이루는 것은 호메로스가 아직도 우리에게 더할 수 없는 예술적 만족을 제공한다는 사실처럼 조금도 놀라운 일이 아니다.

| 선전도구로서의 영화

영화는 소련이 그 분야에서 중요한 업적을 내세울 수 있는 유일한 예술이다. 신생 공산주의국가 소련과 영화라는 새로운 표현형식 간의 친연성은 쉽사리 눈에 띈다. 둘 다 아무런 역사적 과거가 없고 전통의 제약과 구속이나 아무런 문화적·인습적 전제조건 없이 새로운 길로 나가는 혁명적 현상들이다. 영화는 탄력있고 새로운 가능성에 찬 형식으로서 새로운 사상을 표현하는 데 대한 어떤 내재적 저항을 갖지 않는다. 그것은 소박하고 대중적이며 무지한 민중들에게도 직접 호소할 수 있는 의사전달 수단으로서, 레닌(V. I. Lenin)은 그 선전도구로서의 가치를 즉각 인정했던 것이다. 공산주의 문화정책의 관점에서 볼 때 영화는 우선 오점이 없는 오락, 다시 말해서 역사적 죄과가 없는 오락이라는 점에서 처음부터 대단히 매력적이었고, 그 그림책 같은 스타일 때문에 매우 알기 쉽고, 자기네 사상을 감각적으로 널리 선전하기에 아주 간편했다. 영화는 마치 혁명예술이라는 목적을 위해 발명된 것 같았다. 더구나 영화는 기술의 정신에서 탄생한 예술인 만큼 기술문명의 과제에 한층 적합한 것이다. 기계는 영화의 기원이자 수단이고 가장 적절한 대상이기도 하다. 영화는 '제조'되는 것이다. 그리고 다른 예술작품의 경우보다 좁은 의미에서 기계에, 즉 촬영 및 상영 도구에 직결되어 있다. 기계가 바로 창조적 주체와 그의 작업 사

이에, 그리고 감상하는 주체와 그의 감상행위 사이에 개입한다. 기계적인 것, 자동으로 움직이는 것은 영화의 기본 현상이다. 각종 경주와 차 또는 비행기 여행, 도주와 추격, 공간적 장애의 극복, 이러한 것이 영화에 가장 어울리는 테마다. 운동·속력·속도를 묘사할 때처럼 영화가 득의양양해지는 적은 없다. 기계도구·기계장치·자동기계·교통수단 등을 통한 경이와 짓궂은 트릭은 영화에서 가장 오래되고 가장 효과적인 소재다. 초기의 희극영화들은 기술문명에 대해 때로는 순진한 찬탄을, 때로는 오만한 경멸을 표시하기도 했지만 대부분의 경우 기계화된 세계의 수레바퀴에 걸려든 인간의 자조를 나타냈다. 영화는 무엇보다도 '사진'이며, 이 사실은 곧 그것이 기계적으로 만들어지고 기계적 재생을 목표로 삼는 공업기술적 예술임을 의미한다.[27] 다시 말하면 값싸게 재생되는 덕분에 대중적이고 '민주적'인 예술인 것이다. 기술중심주의적이고 기계의 낭만화와 우상화 경향이 강하며 효용과 능률을 중시하는 볼셰비즘에 영화가 잘 맞았다는 것은 쉽사리 이해할 만한 일이다. 그리고 가장 기술지향적인 두 나라 미국과 소련이 영화발달사에서 동반자이자 경쟁자였다는 사실도 이해할 수 있다. 그러나 영화는 그들의 기술중심주의에 적합할 뿐 아니라 다큐멘터리적인 것, 사실적인 것, 있는 그대로의 현실 등에 대한 그들의 관심과도 일치하는 것이었다. 러시아 영화의 중요 작품들은 정도의 차는 있으나 모두 새로운 러시아 건설의 역사적 기록이라는 다큐멘터리 성격을 띠고 있으며, 미국 영화의 가장 훌륭한 작품들도 미국 생활 ── 미국의 경제·행정기구의 기계화된 일과, 마천루 도시와 중서부의 농장들, 미국의 경찰과 갱의 세계 등 ── 의 다큐멘터리 기록에 해당하는 것들이다. 영화란 그 현실묘사에서 인간 아닌 물질적 사실이 많으면 많을수록 '영화적'이기 때문이다. 즉 영화가 그리는 세계 안에서 인간과 세계, 개성과 환

알렉산드르 메드베드낀의 영화 「새로운 모스끄바」의 한 장면, 1938년. 현대적인 도시 모스끄바의 설계과정을 그린 코미디 영화로 당시 러시아 정부를 풍자했다.

경, 목적과 수단의 연관이 밀접하면 할수록 영화 본연의 효과를 더 잘 살리게 된다.

사실 그대로, 진실 그대로인 것 — 즉 '다큐멘트'가 될 수 있는 것 — 에 대한 집념은 현대의 한 특징을 이룬다. 그것은 현실을 세밀히 알아서 장악하려는 현대인의 강렬한 욕망을 나타낼 뿐 아니라, 문학에서 이야기의 회피와 심리적으로 개별화되고 특정한 개성을 가진 주인공의 회피로 표현되는 19세기의 예술목표에 대한 거부를 나타내는 것이기도 하다. 이런 경향은 다큐멘터리 영화에서 직업배우를 안 쓰는 것과도 결부되는데, 그것은 아무 거짓 없는 현실, 꾸밈없는 진실, 숨김없는 사실, 다시 말해서 '있는 그대로의' 삶을 보여주고자 하는 예술사에서 익히 보는 욕구를 나타낼 뿐 아니라, 흔히는 예술 자체의 포기를 의미하기도 하는 것이다. 오늘날 '미'의 권위는 여러모로 흔들리고 있다. 다큐멘터리 영화·사진·신문기사·르뽀르따주 소설 등은 이미 옛날 의미대로의 예술이 아니다. 더구나 이들 장르의 가장 똑똑하고 재능있는 대표자들은 그들의 작품이

'예술작품'으로 간주될 것을 구태여 고집하지 않는다. 그들은 오히려 예술은 항상 하나의 부산물이고 이데올로기적으로 규정된 목적을 수행하는 가운데 생겨난 것이라는 견해를 취한다.

소련에서도 예술은 철두철미 목적을 위한 하나의 수단으로 간주된다. 이런 공리주의는 무엇보다도 그들의 현실적 필요, 즉 공산주의 건설을 위해 모든 가능한 수단을 동원하며 부르주아 문화의 심미주의를 근절할 필요에서 나온다. 그 심미주의는 그 '예술을 위한 예술'의 구호와 관조적·정적주의적 인생관에 의해 사회혁명에 크나큰 위협이 되기 때문이다. 그런 위협을 의식하는 까닭에 공산주의 문화정책의 입안자들은 지난 100년간의 예술의 정당한 가치를 인정할 수 없었으며, 그 결과 그들의 예술관은 그처럼 시대에 뒤떨어지게 된 것이다. 그들은 예술의 역사적 발전수준을 7월왕정 단계로 되돌려놓고자 한다. 소설에서만 19세기 중엽의 리얼리즘을 원하는 것이 아니라 다른 예술 분야, 특히 회화에서도 같은 경향을 요구한다. 전면적인 통제체제에서, 그리고 생존 자체를 위한 투쟁을 수행하는 가운데서 예술이 스스로의 운명을 해결하도록 방치할 수 없기 때문이다. 그러나 예술에 대한 규제행위는 단기적 목표를 위해서도 위험을 내포하는데, 그 규제 과정에서 예술은 선전도구로서의 가치도 크게 잃어버릴 수밖에 없기 때문이다.

▌예술 민주화의 길

예술사상 가장 위대한 작품들 가운데 강제와 독재 아래 창조된 것들이 허다한 것은 사실이다. 고대 동방(近東)에서는 예술이 무자비한 폭군정치의 비위를 맞춰야 했고, 중세에는 엄격한 권위주의 문화의 요구에 응해야만 했다. 그러나 같은 강제와 검열행위라 해도 역사적으로 시대가 달라지

면 그 의미와 효과도 달라지게 마련이다. 오늘의 상황과 과거 상황 간의 가장 중요한 차이는, 우리는 시간적으로 프랑스혁명과 19세기 자유주의 이후에 살고 있으며, 우리가 생각하는 모든 사상과 우리가 느끼는 모든 충동이 이 자유주의에 젖어 있다는 점이다. 사람에 따라서는 기독교 문명 역시 고도로 발달되고 비교적 자유스러운 문명을 파괴하지 않을 수 없었고, 중세예술은 매우 보잘것없는 근원에서 출발했다는 사실을 내세울 수도 있을 것이다. 그러나 초기 기독교 예술이 실제로 '원점에서 출발'한 데 비해 소련의 예술은, 오늘날 비록 시대에 뒤떨어지기는 했으나 역사적으로 이미 상당히 발달된 양식에서 출발하고 있음을 잊어서는 안된다. 그리고 설사 소련 예술에서 요구되는 희생을 새로운 '고딕'을 위한 댓가라 인정하더라도, 이 '고딕'이 중세의 경우처럼 다시 비교적 좁은 엘리트층의 독점물이 되지 않으리라는 보장은 없는 것이다.

우리의 과제는 다수 대중의 현재 시야에 맞게 예술을 제약할 것이 아니라 대중의 시야를 될 수 있는 한 넓히는 일이다. 참된 예술이해의 길은 교육을 통한 길이다. 소수에 의한 항구적 예술독점을 방지하는 방법은 예술의 폭력적 단순화가 아니라 예술적 판단능력을 기르고 훈련하는 데 있다. 문화정책의 모든 영역에서 그렇듯이 예술의 세계에서도 그 발전을 자의적으로 중단하는 것은 항상 해결해야 할 문제를 회피하는 것이 되고 만다는 데에 가장 큰 난점이 있다. 즉 문제가 생기지 않는 상태를 조성함으로써 결과적으로 해결책을 발견하는 일을 연기하는 것밖에 안된다는 것이다. 오늘날 원시적이면서 동시에 가치있는 예술을 만들어내는 길은 없다. 오늘날 참되고 진취적이고 창조적인 예술은 복잡한 예술이 아닐 수 없다. 이런 예술을 누구나 똑같은 정도로 즐기고 이해할 도리는 없지만, 좀더 폭넓은 대중의 참여를 확대하고 심화할 수는 있다. 문화의 독점을

해소하는 전제조건은 무엇보다도 경제적이고 사회적인 것이다. 우리는 이러한 전제조건을 만들어내기 위해 싸우는 수밖에 없다.

주

—

도판 목록

—

찾아보기

주

제1장

1) Henri Guillemin, *Le Jocelyn de Lamartine*, 1936, 59면.

2) 이하의 서술에 관해서는 Jean-Paul Sartre, "Qu'st-ce que la littérature?," *Les Temps Modernes*, 1947, II, 971면 이하 참조(*Situations*, II, 1948에도 수록).

3) 같은 책 976면.

4) 같은 책 981면.

5) S. Charléty, "La Monarchie de Juillet," E. Lavisse, *Histoire de France contemporaine*, V, 1921, 178~79면.

6) Werner Sombart, *Der moderne Kapitalismus*, III, 1, 1927, 35~38, 82, 657~61면.

7) W. Sombart, *Der Bourgeois*, 1913, 220면.

8) Louis Blanc, *Histoire de dix ans*, III, 1843, 90~92면; W. Sombart, *Die deutsche Volkswirtschaft des 19. Jahrhunderts*, 1927(7판), 399면 이하 등 참조.

9) Emil Lederer, "Zum sozialpsychologischen Habitus der Gegenwart," *Archiv für Sozialwissenschaft und Sozialpolitik*, 46권, 1918, 122면 이하.

10) Paul Louis, *Histoire du socialisme en France de la Révolution à nos jours*, II, 1936(3판), 64, 97면; J. Lucas-Dubreton, *La Restauration et la Monarchie de Juillet*, 1937,

160~61면.

11) P. Louis, 앞의 책 106~07면.

12) Friedrich Engels, *Die Entwicklung des Sozialismus von der Utopie zur Wissenschaft*, 1891(4판), 24면.

13) Robert Michels, "Psychologie der antikapitalistischen Massenbewegungen," *Grundriß der Sozialökonomie*, IX, 1, 1926, 244~46, 270면.

14) W. Sombart, *Die deutsche Volkswirtschaft im 19. Jahrhundert*, 1927(7판), 471면.

15) Sainte-Beuve, "De la littérature industrielle," *Revue des Deux Mondes*, 1839(*Portraits contemporains*, 1847에도 수록).

16) Jules Champfleury, *Souvenirs et portraits*, 1872, 77면.

17) Eugène Gilbert, *Le Roman en France pendant le 19ᵉ siècle*, 1909, 209면.

18) Nora Atkinson, *Eugène Sue et le roman-feuilleton*, 1929, 211면; Alfred Nettement, *Études critiques sur le feuilleton-roman*, I, 1845, 16면.

19) Maurice Bardèche, *Stendhal romancier*, 1947 참조.

20) André Breton, *Le Roman français au 19ᵉ siècle*, I, 1901, 6~7, 73면; M. Bardèche, *Balzac romancier*, 1947, 2~8, 12~13면.

21) C. M. des Granges, *La Presse littéraire sous la Restauration*, 1907, 22면.

22) H. J. Hunt, *Le Socialisme et le romantisme en France*, 1935, 195, 340면.

23) 같은 책 230~34면; Albert Cassagne, *Le Théorie de l'art pour l'art en France*, 1906, 61~71면.

24) Edmond Estève, *Byron et le romantisme français*, 1907, 228면 참조.

25) Pierre Moreau, *Le Classicisme des romantiques*, 1932, 242면 이하.

26) Charles Rémusat의 1825년 3월 12일자 논설, A. Cassagne, 앞의 책 37면.

27) A. Cassagne, 앞의 책.

28) José Ortega y Gasset, *La Deshumanización del arte*, 1925, 19면.

29) H. J. Hunt, 앞의 책 157~58면.

30) 같은 책 174면.

31) Georg Lukàcs, *Goethe und seine Zeit*, 1947, 39~40면.

32) M. Bardèche, *Balzac romancier*, 3, 7면.

33) Jules Marsan, *Stendhal*, 1932, 141면에서 재인용.

34) M. Bardèche, *Stendhal romancier*, 424면.

35) Albert Thibaudet, *Stendhal*, 1931; Henri Martineau, *L'Œuvre de Stendhal*, 1945, 198면.

36) Jean Mélia, "Stendhal et Taine," *La Nouvelle Revue*, 1910, 392면 참조.

37) Pierre Martino, *Stendhal*, 1934, 302면.

38) H. Martineau, 앞의 책 470면.

39) Émile Faguet, *Politiques et moralistes*, III, 1900, 8면.

40) M. Bardèche, *Stendhal romancier*, 47면.

41) Sainte-Beuve, *Port-Royal*, VI, 1888(5판), 266~67면.

42) Émile Zola, *Les Romanciers naturalistes*, 1881(2판), 124면.

43) Paul Bourget, *Essais de psychologie contemporaine*, 1885, 282면 참조.

44) A. Breton, *Balzac*, 1905, 70~73면.

45) M. Bardèche, *Balzac romancier*, 285면.

46) Bernard Guyon, *La Pensée politique et sociale de Balzac*, 1947, 432면.

47) V. Grib, *Balzac*, Critics Group Series, no. 5, 1937, 76면.

48) Marie Bor, *Balzac contre Balzac*, 1933, 38면.

49) E. Buttke, *Balzac als Dichter des modernen Kapitalismus*, 1932, 28면.

50) H. de Balzac, *Correspondance*, I, 1876, 433면.

51) Ernest Seillière, *Balzac et la morale romantique*, 1922, 61면.

52) André Bellessort, *Balzac et son œuvre*, 1924, 175면.

53) Karl Marx / Friedrich Engels, *Übr Kunst und Literatur*, ed. by I. K. Luppol, 1937, 53~54면; *International Literature*, no. 3, 1933년 7월, 114면.

54) Marcel Proust, *La Prisonnière*, I.

55) E. Preston, *Recherches sur la technique de Balzac*, 1926, 5, 222면.

56) Thomas Mann, *Die Forderung des Tages*, 1930, 273면 이하.

57) Hugo von Hofmannsthal, *Unterhaltungen über literarische Gegenstände*, 1904, 40면.

58) A. Cerfberr / J. Christophe, *Répertoire de la Comédie humaine*, 1887.

59) H. Taine, *Nouveaux essais de critique et d'histoire*, 1865, 104~13면.

60) Paul Louis, *Histoire du socialisme en France*, II, 191면 국민의회에서 또끄빌의 연설 참조.

61) 같은 책 200~01면.

62) 같은 책 197면.

63) Pierre Martino, *Le Roman réaliste sous le second Empire*, 1913, 85면.

64) A. Thibaudet, *Histoire de la littérature Française de 1789 à nos jours*, 1936, 361면.

65) Émile Bouvier, *La Bataille réaliste*, 1913, 237면.

66) Jules Coulin, *Die sozialistische Weltanschauung in der französischen Malerei*, 1909, 61면.

67) Émile Zola, *La République et la littérature*, 1879.

68) Olivier Larkin, "Courbet and his Contemporaries," *Science and Society*, III, 1, 1939, 44면.

69) É. Bouvier, 앞의 책 248면.

70) Léon Rosenthal, *La Peinture romantique*, 1903, 267~68면; Henri Focillon, *La Peinture aux 19ᵉ et 20ᵉ siècles*, 1928, 74~101면 참조.

71) H. J. Hunt, 앞의 책 342~44면.

72) 예컨대 플로베르가 빅또르 위고에게 보낸 1853년 7월 15일자 편지 참조(G. Flaubert, *Correspondance*, ed. by Conrad, 1910, III, 6면).

73) 같은 책 II, 116~17, 366면.

74) 같은 책 III, 120, 390면.

75) E. et J. de Goncourt, *Journal*, ed. by Flammarion / Fasquelle, II, 67면(1863년 1월 29일자 일기).

76) G. Flaubert, *Correspondance*, III, 485, 490, 508면; G. Flaubert, *Éducation sentimentale*, II, 3; Ernest Seillière, *Le Romantisme des réalistes: Gustave Flaubert*, 1914, 257면; Eugen Haas, *Flaubert und die Politik*, 1931, 30면.

77) 플로베르가 르루아예 드 샹뜨삐 양(Mlle Leroyer de Chantepie)에게 보낸 1857년 5월 18일자 편지(*Correspondance*, III, 119면).

78) E. Gilbert, 앞의 책 157면.

79) G. Flaubert, *Correspondance*, III, 157, 448면 및 여러 곳.

80) *Le Moniteur*, 1857년 5월 4일자; *Causeries du Lundi*, XIII.

81) Émile Zola, *Les Romanciers naturalistes*, 126~29면.

82) G. Flaubert, *Correspondance*, II, 182면; III, 113면.

83) 같은 책 II, 112면.

84) A. Thibaudet, *Gustave Flaubert*, 1922, 12면.

85) G. Flaubert, *Correspondance*, II, 155면.

86) G. Lukács, "Theodor Storm oder die Bürgerlichkeit und l'art pour l'art," *Die Seele und die Formen*, 1911; Thomas Mann, *Betrachtungen eines Unpolitischen*, 1918, 69~70면.

87) Georg Keferstein, *Bürgertum und Bürgerlichkeit bei Goethe*, 1933, 126~223면.

88) G. Flaubert, *Correspondance*, I, 238면(1851년 9월).

89) 같은 책 IV, 244면(1875년 12월).

90) 같은 책 III, 119면.

91) Émile Faguet, *Flaubert*, 1913, 145면.

92) G. Flaubert, *Correspondance*, II, 237면.

93) 같은 책 III, 190면.

94) 같은 책 III, 446면.

95) 같은 책 II, 70면.

96) 같은 책 II, 137면.

97) 같은 책 III, 440면.

98) 같은 책 II, 133, 140~41, 336면.

99) Jules de Gaultier, *Le Bovarysme*, 1902.

100) Édouard Maynial, *Flaubert*, 1943, 111~12면.

101) P. Bourget, 앞의 책 144면.

102) G. Flaubert, *Correspondance*, I, 289면.

103) Georg Lukács, *Die Theorie des Romans*, 1920, 131면.

104) Émile Zola, *Le Roman experimental*, 1880(2판), 24, 28면.

105) Charles-Brun, *Le Roman social en France au 19ᵉ siècle*, 1910, 158면.

106) André Bellessort, "La Société Française sous le second Empire," *La Revue Hebdomaire*, 12호, 1932, 290, 292면.

107) Francisque Sarcey, *Quarante ans de théâtre*, I, 1900, 120, 122면.

108) 같은 책 209~12면.

109) J. J. Weiss, *Le théâtre et les mœurs*, 1889, 121~22면; E. Renan, *Drames philosophiques*,

1888, 서문도 참조.

110) A. Thibaudet, 앞의 책 295면 이하 참조.

111) F. Sarcey, 앞의 책 V, 94면.

112) 같은 책 286면.

113) Jules Lemaitre, *Impressions de théâtre*, I, 1888, 217면 참조.

114) F. Sarcey, 앞의 책 VI, 1901, 180면.

115) S. Kracauer, *Jacques Offenbach und das Paris seiner Zeit*, 1937, 349면.

116) 같은 책 270면.

117) Fleury-Sonolet, *La Société du second Empire*, III, 1913, 387면 참조.

118) Paul Bekker, *Wandlungen der Oper*, 1934, 86면.

119) Lionel de La Laurencie, *Le Goût musical en France*, 1905, 292면; William L. Crosten, *French Grand Opera*, 1948, 106면.

120) Alfred Einstein, *Music in the Romantic Era*, 1947, 231면.

121) Friedrich Nietzsche, *Der Fall Wagner*, 1888; *Nietzsche contra Wagner*, 1888.

122) Thomas Mann, *Betrachtungen eines Unpolitischen*, 1918, 75면; *Leiden und Größe der Meister*, 1935, 145면 이하 등 참조.

123) A. Paul Oppé, "Art," ed. by G. M. Young, *Early Victorian England*, II, 1934, 154면.

124) J. Ruskin, *Stones of Venice*, III; *Works*, XI, 1904, 201면.

125) H. W. Singer, *Der Präraffaelismus in England*, 1912, 51면.

126) A. Clutton-Brock, *William Morris: His Work and Influence*, 1914, 9면 참조.

127) D. C. Somervelle, *English Thought in the 19th Century*, 1947(5판), 153면.

128) Christian Eckert, "John Ruskin," *Schmollers Jahrbuch*, XXVI, 1902, 362면.

129) E. Batho / B. Dobrée, *The Victorians and After*, 1938, 112면.

130) A. Clutton-Brock, 앞의 책 150면.

131) 같은 책 228면.

132) William Morris, *Art under Plutocracy*, 1883.

133) M. Louis Cazamian, *Le Roman social en Angleterre (1830~1850)*, II, 1935, 250~51면.

134) 같은 책 I, 1934, 11~12, 163면.

135) W. L. Cross, *The Development of the English Novel*, 1899, 182면.

136) M. L. Cazamian, 앞의 책 I, 8면.

137) A. H. Thorndike, *Literature in a Changing Age*, 1920, 24~25면.

138) Q. D. Leavis, *Fiction and the Reading Public*, 1939, 156면 참조.

139) G. K. Chesterton, *Charles Dickens*, 1917(11판), 79, 84면.

140) Amy Cruse, *The Victorians and their Books*, 1936(2판), 158면.

141) Osbert Sitwell, *Dickens*, 1932, 15면.

142) M. L. Cazamian, 앞의 책 I, 209면 이하 참조.

143) T. A. Jackson, *Charles Dickens*, 1937, 22~23면.

144) Humphry House, *The Dickens World*, 1941, 219면.

145) 1869년 9월 27일 버밍엄에서 행한 디킨스의 강연 참조.

146) H. House, 앞의 책 209면 참조.

147) H. Taine, *Histoire de la littérature anglaise*, IV, 1864, 66면.

148) O. Sitwell, 앞의 책 16면.

149) Q. D. Leavis, 앞의 책 33~34, 42~43, 158~59, 168~69면.

150) M. L. Cazamian, *Le Roman et les idées en Angleterre*, I, 1923, 138면; Elizabeth S. Haldane, *George Eliot and her Times*, 1927, 292면.

151) P. Bourl'honne, *George Eliot*, 1933, 128, 135면.

152) Ernest A. Baker, *History of the English Novel*, VIII, 1937, 240, 254면.

153) E. Batho / B. Dobrée, 앞의 책 78~79, 91~92면.

154) *Middlemarch*, XV.

155) M. L. Cazamian, 앞의 책 108면.

156) J. W. Cross, *George Eliot's Life as related in her Letters and Journals*, 1885, 230면.

157) F. R. Leavis, *The Great Tradition*, 1948, 61면.

158) Alfred Weber, "Die Not der geistigen Arbeiter," *Schriften des Vereins für Sozialpolitik*, 1920.

159) G. Lukács, "Moses Heß und die Probleme der idealistischen Dialektik," *Archiv für die Geschichte des Sozialismus und der Arbeiterbewegung*, XII, 1926, 123면.

160) Karl Mannheim, *Ideology and Utopia*, 1936, 136면 이하; *Man and Society in an Age of Reconstruction*, 1940, 79면 이하.

161) Hans Speier, "Zur Soziologie der Bürgerlichen Intelligenz in Deutschland," *Die Gesellschaft*, II, 1929, 71면 참조.

162) D. S. Mirsky, *Contemporary Russian Literature*, 1926, 42~43면.

163) D. S. Mirsky, *A History of Russian Literature*, 1927, 321~22면.

164) M. N. Pokrovsky, *Brief History of Russia*, I, 1933, 144면.

165) D. S. Mirsky, *Russia: A Social History*, 1931, 199면.

166) Janko Lavrin, *Pushkin and Russian Literature*, 1947, 198면.

167) D. S. Mirsky, *A History of Russian Literature*, 203~04면.

168) 같은 책 204면.

169) 같은 책 282면.

170) T. G. Masaryk, *Zur russischen Geschichts und Religionsphilosophie*, I, 1913, 126면.

171) 뚜르게네프가 게르쩬에게 보낸 1862년 11월 8일자 편지.

172) E. H. Carr, *Dostoevsky*, 1931, 268면.

173) Nicolas Berdiaeff, *L'Esprit de Dostoievski*, 1946, 18면.

174) D. S. Mirsky, *A History of Russian Literature*, 219면.

175) E. H. Carr, 앞의 책 281면 이하.

176) 같은 책 267~68면.

177) F. Dostoevsky, *Diary of an Author*(1877년 2월).

178) Edmund Wilson, *The Wound and the Bow*, 1941, 50면; Rex Warner, *The Cult of Power*, 1946, 41면.

179) D. S. Mereschkowski, *Tolstoi und Dostojewski*, 1903, 232면 참조.

180) Vladimir Pozner, "Dostoievski et le roman d'aventure," *Europe*, XXVII, 1931.

181) 같은 책 135~36면.

182) Leo Schestow, *Dostojewski und Nietzsche*, 1924, 90~91면 참조.

183) T. Mann, "Goethe und Tolstoi," *Bemühungen*, 1925, 33면.

184) N. Lenin, "L. N. Tolstoi," 1910, N. Lenin / G. Plechanow, *L. N. Tolstoi im Spiegel des Marxismus*, 1928, 42~44면.

185) D. S. Mirsky, *Contemporary Russian Literature*, 8면.

186) 같은 책 9면; Janko Lavrin, *Tolstoy*, 1944, 94면.

187) D. S. Mereschkowski, 앞의 책 183면.

188) G. Lukács, *Nagy orosz realisták*, Budapest, 1946, 92면.

189) L. N. Tolstoi, *What is Art?*, XVI.

190) T. Mann, *Die Forderung des Tages*, 1930, 283면 참조.

191) Maxim Gorkie, *Literature and Life*, 1946, 74면.

192) T. Mann, 앞의 책 278면.

193) André Bellessort, *Les Intellectuels et l'avènement de la Troisième République*, 1931, 24면.

194) Paul Louis, *Histoire du socialisme en France de la Révolution à nos jours*, 236~37면.

195) A. Bellessort, 앞의 책 39면.

196) W. Sombart, *Der moderne Kapitalismus*, III, 1, XII~XIII면.

197) P. Louis, 앞의 책 216~17, 242면.

198) Henry Ford, *My Life and Work*, 1922, 155면 참조.

199) W. Sombart, 앞의 책 III, 2, 603~07면; *Die deutsche Volkswirtschaft im 19. Jahrhundert*, 397~98면.

200) Pierre Francastel, *L'impressionnisme*, 1937, 25~26, 80면 참조.

201) Georg Marzynski, "Die impressionistische Methode," *Zeitschrift für Ästhetik und Allgemeine Kunstwissenschaft*, XIV, 1920.

202) Georges Rivière, "L'Exposition des Impressionnistes," *L'Impressionniste. Journal d'Art*, 1877년 4월 6일자(L. Venturi, *Les Archives de l'Impressionnisme*, II, 1939, 309면).

203) André Malraux, "The Psychology of Art," *Horizon*, 103호, 1948, 55면.

204) G. Marzynski, 앞의 책 90면.

205) 같은 책 91면.

206) John Rewald, *The History of Impressionism*, 1946, 6~7면.

207) Albert Cassagne, *La Théorie de l'art pour l'art en France*, 1906, 351면.

208) E. et J. de Goncourt, *Journal*, ed. by Flammarion / Fasquelle, III, 221면(1869년 5월 1일 자 일기).

209) H. Focillon, *La Peinture aux 19ᵉ et 20ᵉ siècles*, 220면.

210) P. Bourget, *Essais de psychologie contemporaine*, 25면.

211) Charles Seignobos, "L'Évolution de la troisième République," E. Lavisse, *Histoire de la*

France contemporaine, VIII, 1921, 54~55면.

212) Henry Bérenger, *L'Aristocratie intellectuelle*, 1895, 3면.

213) A. Thibaudet, *Histoire de la litérature Française de 1789 à nos jours*, 430면.

214) E. R. Curtius, *Maurice Barrès*, 1921, 98면.

215) Jules Huret, *Enquête sur l'évolution littéraire*, 1891, XVI, XVII면.

216) E. et J. de Goncourt, *Idées et sensations*, 1866.

217) F. Nietzsche, *Menschliches Allzumenschliches*, 155면.

218) C. P. Baudelaire, *Richard Wagner et Tannhäuser à Paris*, 1861.

219) C. P. Baudelaire, *Le Peintre de la vie moderne*, 1863(ed. by Ernest Raynaud, *l'Art romantique*, 1931, 79면).

220) Villiers de l'Isle-Adam, *Contes cruels*, 1883, 13면 이하.

221) Émile Tardieu, *L'Ennui*, 1903, 81면 이하.

222) E. von Sydow, *Die Kultur der Dekadenz*, 1921, 34면.

223) Peter Quennel, *Baudelaire and the Symbolists*, 1929, 82면.

224) Max Nordau, *Entartung*, II, 1896(3판), 102면.

225) C. P. Baudelaire, *Journaux intimes*, ed. by Ad. van Bever, 1920, 8면.

226) T. Mann, "Kollege Hitler," ed. by Leopold Schwarzschild, *Das Tagebuch*, 1939.

227) René Dumensnil, *L'Époque réaliste et naturaliste*, 1945, 31면 이하; E. Raynaud, *Baudelaire et la religion du dandysme*, 1918, 13~14면.

228) C. P. Baudelaire, *Œuvres posthumes*, ed. by J. Crépet, I, 223면 이하.

229) Anton Tschechow, "Missius. Erzählung eines Künstlers," ed. by I. Schmeljow, trans. by R. Candreia, *Meistererzählungen*, 1946, 551면 이하.

230) *Le Figaro*, 1886년 9월 18일자.

231) A. Thibaudet, 앞의 책 485면.

232) 같은 책 489면.

233) J. Huret, 앞의 책 60면.

234) E. Raynaud, *La Mêlée symboliste*, II, 1920, 163면 참조.

235) John Charpentier, *Le Symbolisme*, 1927, 62면.

236) 찰스 모런(Charles Mauron), 로저 프라이(Roger Fry)의 말라르메의 시 번역에 부치는 서

문, 1936, 14면.

237) Georges Duhamel, *Les Poètes et la poésie*, 1914, 145~46면.

238) Roger Fry, *An Early Introduction to Mallarmé's Poems*, 1936, 296, 302, 304~06면 참조.

239) Henri Bremond, *La poésie pure*, 1926, 16~20면.

240) E. et J. de Goncourt, *Journal*, ed. by Flammarion / Fasquelle, IX, 87면(1893년 2월 23일자).

241) J. Huret, 앞의 책 297면.

242) C. M. Bowra, *The Heritage of Symbolism*, 1943, 10면 참조.

243) G. M. Turnell, "Mallarmé," *Scrutiny*, V, 1937, 432면.

244) J. Huret, 앞의 책 23면.

245) H. M. Lynd, *England in the Eighteen-Eighties*, 1945, 17면.

246) 같은 책 8면.

247) Bernhard Fehr, *Die englische Literatur des 19. und 20. Jahrhunderts*, 1931, 322면.

248) C. P. Baudelaire, *Le Peintre de la vie moderne*, E. Raynaud, ed., 앞의 책 73~74면.

249) J. P. Sartre, *Baudelaire*, 1947, 166~67면.

250) C. P. Baudelaire, E. Raynaud, ed., 앞의 책 50면.

251) M. L. Cazamian, *Le Roman et les idées en Angleterre (1880~1900)*, 1935, 167면.

252) F. R. Leavis, 앞의 책 여러 곳.

253) H. Hatzfeld, *Der französische Symbolismus*, 1923, 140면.

254) D. S. Mirsky, *Mordern Russian Literature*, 1925, 84~85면 참조.

255) Janko Lavrin, *An Introduction to the Russian Novel*, 1942, 134면.

256) T. Mann, "Versuch über das Theater," *Rede und Antwort*, 1916, 55면.

257) P. Ernst, *Ein Credo*, I, 1912, 227면.

258) P. Ernst, *Der Weg zur Form*, 1928(3판), 42면 이하.

259) H. Ibsen, *Sämtliche Werke*, X, 1904, 40면(1865년 9월 12일자 편지).

260) Halvdan Koht, *The Life of Ibsen*, 1931, 63면.

261) M. C. Bradbrook, *Ibsen*, 1946, 34~35면.

262) H. Ibsen, 앞의 책 169면.

263) Holbrook Jackson, *The Eighteen-Nineties*, 1939(1913), 177면.

264) 1893년 7월 14일자 프란츠 메링(Franz Mehring)에게 보낸 편지. K. Marx / F. Engels, *Correspondence*, 1934, 511~12면.

265) Ernest Jones, "Rationalism in Everyday Life"(제1차 국제정신분석학대회에서 발표, 1908), Papers on Psycho-Analysis, 1913.

266) K. Mannheim, *Ideology and Utopia*, 1936, 61~62면.

267) T. Mann, "Die Stellung Freuds in der modernen Geistesgeschichte," *Die Forderung des Tages*, 1930, 201면 이하.

268) Sigmund Freud, *Die Zukunft einer Illusion*; *Gesammelte Werke*, XIV, 1948, 377면.

269) F. Nietzsche, *Werke*, 1895 이하, XVI, 19면.

제2장

1) Hermann Keyserling, *Die neuentstehende Welt*, 1926; James Burnham, *The Managerial Revolution*, 1941.

2) M. J. Bonn, *The American Experiment*, 1933, 285면.

3) José Ortega y Gasset, *La Rebelión de las Masas*, 1930.

4) Ernst Troeltsch, "Die Revolution in der Wissenschaft," *Gesammelte Schriften*, IV, 1925, 676면.

5) Henri Massis, *La Défense de l'Occident*, 1927.

6) Hermann Hesse, *Blick ins Chaos*, 1923.

7) André Malraux, *Psychologie de l'art*, 1947.

8) André Breton, *What is Surrealism?*, 1936, 45면 이하.

9) Jean Paulhan, *Les Fleurs de Tarbes*, 1941.

10) Jacques Rivière, "Reconnaissance à Dada," *Nouvelle Revue Française*, XV, 1920, 231면 이하; Marcel Raymond, *De Baudelaire au surréalisme*, 1933, 390면.

11) A. Breton, *Les Pas perdus*, 1924.

12) Tristan Tzara, *Sept Manifestes dada*, 1920.

13) Friedrich Gundolf, *Goethe*, 1916.

14) Michael Ayrton, "A Master of Pastiche," *New Writing and Daylight*, 1946, 108면 이하.

15) René Huyghe / Germain Bazin, *Histoire de l'art contemporain*, 1935, 223면.

16) Constant Lambert, *Music ho!*, 1934.

17) Edmund Wilson, *Axel's Castle*, 1931, 256면.

18) A. Breton, (Premier) *Manifeste du surréalisme*, 1924.

19) Louis Reynaud, *La Crise de notre littérature*, 1929, 196~97면.

20) Charles du Bos, Approximations, 1922; Benjamin Crémieux, *XXᵉ siècle*, 1924; J. Rivière, *Marcel Proust*, 1924 등 참조.

21) J. T. Soby, *Salvador Dali*, 1946, 24면.

22) A. Breton, *Le Surréalisme et la peinture*, 1928; *What is Surrealism?*, 67면.

23) A. Breton, *Second Manifeste du surréalisme*, 1930; Maurice Nadeau, *Histoire du surréalisme*, 1945(2판), 176면.

24) Julien Benda, *La France byzantine*, 1945, 48면.

25) E. R. Curtius, *Französischer Geist im neuen Europa*, 1925, 75~76면 참조.

26) Emil Lederer / Jakob Marschak, "Der neue Mittelstand," *Grundriß der Sozialökonomik*, IX, 1, 1926, 121면 이하.

27) Walter Benjamin, "L'Œuvre d'art à l'époque de sa reproduction mécanisée," *Zeitschrift für Sozialforschung*, V, 1, 1936, 45면.

제1장

오노레 도미에Honoré Daumier「가르강뛰아: 루이 필리쁘와 세금」, 1831년 12월 16일, 석
　　판화, 21.4×30.5cm, 빠리 국립도서관.

오노레 도미에「은행가 라피떼의 저택」, 1833년 12월 28일, 석판화, 19.2×28.3cm, 빠리
　　국립도서관.

『라프레스』*La Press* 1836년 6월 15일자, 빠리 국립도서관.

앙드레 질André Gill「알렉상드르 뒤마」, 인그레이빙, 1866년 12월 2일『라륀』*La Lune*에
　　실린 삽화, 프랑스 국립 꽁삐에뉴성 박물관.

나다르Nadar 스튜디오「스땅달 초상」, 19세기, 알부민 인화, 8.5×5.8cm, 빠리 국립도서관.

루이 오귀스뜨 비송Louis-Auguste Bisson「발자끄 초상」, 1842년, 다게레오 타입, 빠리 발
　　자끄 박물관.

스땅달『적과 흑』*Le Rouge et le Noir* (Paris: Levavasseur 1831) 초판, 빠리 국립도서관.

발랑땡 풀끼에Valentin Foulquier「빠름 수도원」과 내지, 스땅달『빠름 수도원』의 삽화,
　　1884년, 각기 15.5×9cm, 빠리 국립도서관.

오귀스뜨 르루Auguste Leroux「임종 직전의 그랑데」, 발자끄『외제니 그랑데』의 삽화,
　　1911년 판본, 빠리 국립도서관.

빠리 쎈 강 루이 삘리프 다리 부근, 1840년경, 그라비어 인쇄.

그랑빌Grandville 「『인간희극』 등장인물들에 둘러싸인 발자끄」, 1842년, 펜·연필·갈색 잉크, 24×40.4cm, 빠리 발자끄가 박물관.

빠블로 삐까소Pablo Picasso 「화가와 모델」, 발자끄 『알려지지 않은 걸작』의 삽화, 1927년 이후, 에칭, 19.3×27.8cm, 뉴욕 현대미술관. © Succession Picasso

19세기 샹젤리제 거리의 마빌Mabile 무도회, 석판화, 19.5×30cm, 빠리 국립도서관.

펠릭스 또리니Félix Thorigny·헨리 린턴Henri Linton 「빠리 에뚜알의 낡은 방벽 철거」, 1860년, 인그레이빙, 20.2×32cm, 빠리 국립도서관.

오노레 도미에 「봉기」, 1848년 이후, 캔버스에 유채, 88×113cm, 워싱턴 DC 필립스 컬렉션.

귀스따브 꾸르베Gustave Courbet 「돌 깨는 사람들」, 1849년, 캔버스에 유채, 165×257cm, 드레스덴 국립미술관.

귀스따브 꾸르베 「오르낭의 매장」, 1850년, 캔버스에 유채, 31×660cm, 빠리 오르세 미술관.

장 프랑수아 밀레Jean François Millet 「씨 뿌리는 사람」, 1851~52년경, 캔버스에 유채, 101.6×82.6cm, 보스턴 미술관

오노레 도미에 「정직한 사람들」, 1834년 11월 13일 『라까리까뛰르』La Caricature에 실린 석판화, 21.5×28.8cm, 쌘프란시스코 미술관.

떼오도르 루쏘Théodore Rousseau 「바르비종 근처의 참나무들」, 1850~52년, 캔버스에 유채, 64×100cm, 빠리 루브르 박물관.

장 밥띠스뜨 까미유 꼬로Jean-Baptiste-Camille Corot 「모르뜨퐁뗀의 기억」, 1864년, 캔버스에 유채, 65×89cm, 빠리 루브르 박물관.

쥘 뒤프레Jules Dupré 「양 치는 여자」, 1895년경, 캔버스에 유채, 58.7×69.2cm, 쌘프란시스코 미술관.

꽁스땅 트루아용Constant Troyon 「일하러 가는 황소들: 아침의 인상」, 1855년, 캔버스에 유채, 260×400cm, 빠리 루브르 박물관.

퐁뗀블로파 「신화의 알레고리」, 1580년경, 캔버스에 유채, 130×96cm, 빠리 루브르 박물관.

퐁뗀블로파 「사냥의 여신 디아나」, 1550년경, 캔버스에 유채, 191×132cm, 빠리 루브르

박물관.

장 오귀스뜨 도미니끄 앵그르Jean Auguste Dominique Ingres「샘」, 1856년, 캔버스에 유
채, 163×80cm, 빠리 오르세 미술관.

알렉상드르 가브리엘 드깡Alexandre Gabriel Decamps「샘가의 터키 아이들」, 1846년, 캔
버스에 유채, 100×74cm, 샹띠이 꽁데 박물관.

프란츠 빈터할터Franz Xaver Winterhalter「오스트리아의 엘리자베트 황후 초상」,
1865년, 캔버스에 유채, 255×133cm, 빈 미술사박물관.

또마 꾸뛰르Thomas Couture「로마의 타락」, 1847년, 캔버스에 유채, 472×772cm, 빠리
오르세 미술관.

윌리앙 아돌프 부그로William Adolphe Bouguereau「춤」, 1856년, 캔버스에 유채,
180×367cm, 빠리 오르세 미술관.

귀스따브 꾸르베「화가의 작업실」, 1855년, 캔버스에 유채, 359×598cm, 빠리 오르세 미
술관.

알프레드 뽈 마리 리슈몽Alfred Paul Marie Richemont「역마차를 타고 보부아쟁 거리 '붉
은 십자' 호텔에 내리는 에마 보바리」, 플로베르『보바리 부인』의 삽화, 1905년, 빠리 국
립도서관.

삐에르 프랑수아 외젠 지로Pierre-François-Eugène Giraud「'루브르의 밤' 행사에 참석
한 플로베르의 초상」, 1866~70년, 수채화, 51.4×37.2cm, 빠리 국립도서관.

에드가 드가Edgar Degas「실내(혹은 강간)」, 1868~69년, 캔버스에 유채, 81.3×114.3cm,
필라델피아 미술관.

에밀 졸라의 자필 메모가 들어 있는 루공마까르가 계보, 1892년, 18.4×22.3cm, 빠리 국립
도서관.

베르딸Bertall·라비엘Lavieille「빠리의 악마, 빠리와 빠리지앵」, 인그레이빙, 1845년. 쥘
헤첼Jules Hetzel 편『르뷔 꼬미끄』Revue Comique에 게재.

오노레 도미에「연극」, 1860년경, 캔버스에 유채, 97.5×90.4cm, 뮌헨 노이에 피나코테크.

앙드레 질André Gill「자크 오펜바흐」, 1866년, 목판화, 28×28cm, 빠리 국립도서관.

샤를 모랑Charles Maurand·에두아르 리우Édouard Riou「오펜바흐의 오페레타「게롤슈
타인 대공비」1막 공연 장면」, 1867년 4월 27일『일러스트 세계』L'univers illlustré에 수
록, 18×23cm, 빠리 국립도서관.

루이쥘 아르노Louis-Jules Arnout 「마이어베어의 오페라 「악마 로베르」 공연 장면」, 1854년, 석판화, 빠리 까르나발레 미술관.

한스 마카르트Hans Makart 「니벨룽겐의 반지가 라인 강에 가라앉다」, 바그너의 오페라 「니벨룽겐의 반지」의 한 장면, 1882~84년, 캔버스에 유채, 129×235.5cm, 빈 벨베데레 오스트리아 미술관.

윌리엄 다우니William Downey 「윌리엄 벨 스콧, 존 러스킨, 단테 게이브리얼 로세티」, 1863년 6월 29일, 알부민 인화, 9.3×15cm, 런던 국립초상화미술관.

필립 허모지니스 캘더론Philip Hermogenes Calderon 「헝가리의 성 엘리자베스의 금욕 서원」, 1891년, 캔버스에 유채, 153×213.4cm, 런던 테이트 미술관.

단테 게이브리얼 로세티Dant Gabriel Rossetti 「복자 베아트리체」, 1864~70년경, 캔버스에 유채, 86.4×66cm, 런던 테이트 미술관.

존 에버렛 밀레이John Everett Millais 「오필리어」, 1851~52년, 캔버스에 유채, 76.2×111.8cm, 런던 테이트 미술관.

윌리엄 모리스『세상 끝의 샘』*The Well at the World's End*, 1896년, 목판 인쇄, 28.9×21×5.1cm.

에드워드 번존스Edward Burne-Jones 「천을 짜는 시범을 보이는 윌리엄 모리스: 신설된 '미술과 공예 전시협회' 첫번째 전시회에서의 모습」, 1888년, 드로잉, 22.9×17.5cm, 런던 윌리엄 모리스 미술관.

휴즈 앤드 에드먼즈Hughes & Edmonds 「작가들과 소설가들」, 1876년, 알부민 인화, 22.8×15.9cm, 런던 국립초상화미술관.

디킨스의『리틀 도릿』*Little Dorrit* (London: Bradbury and Evans 1855. 12.~1857. 6.) 초판, 런던 대영도서관.

조지 크룩섕크George Cruikshank 「악당 페이긴과 그가 부리는 아이들」, 디킨스의『올리버 트위스트』삽화, 1911년 판본, 런던 대영도서관.

피즈Phiz (Hablot K. Browne) 「니컬러스에게 찬성의 뜻을 넌지시 전하는 링킨워터」, 디킨스『니컬러스 니클비』의 삽화, 1838~39년, 런던 대영도서관.

존 리치 John Leech 「크리스마스 유령 앞의 스크루지」, 디킨스『크리스마스 캐럴』의 삽화, 1843년, 런던 대영도서관.

프레더릭 윌리엄 버턴Frederic William Burton 「조지 엘리엇 초상」, 1865년, 초크, 51.4×

38.1cm, 런던 국립초상화미술관.

조지 엘리엇의『미들마치』*Middlemarch* 1장 육필원고, 1871~72년경, 런던 대영도서관.

일랴 레삔Ilya Repin「예브게니 오네긴과 블라지미르 렌스끼의 결투」, 뿌시낀의『예브게 니 오네긴』의 한 장면, 1899년, 수채화, 29.3×39.3cm, 모스끄바 뿌시낀 박물관.

보리스 이바노비치 레베제프Boris Ivanovich Lebedev「벨린스끼의 말을 경청하는 모스끄 바의 스딴께비치 써클」(복제화), 1948년, 22×29.3cm, 모스끄바 국립중앙극장박물관.

미하일 빠노프Mikhail Feodorovich Panov「표도르 도스또옙스끼 초상」, 1880년 6월 9일 모스끄바.

도스또옙스끼의 친필 메모와 초고, 1861~62년, 모스끄바 러시아 국립도서관.

페르디낭 빅또르 뻬로Ferdinand-Victor Perrot「쎈나야 광장 전경」, 1841년, 석판화, 40.5×57cm, 쌍뜨뻬쩨르부르그 예르미따시 박물관.

에드바르 뭉크Edvard Munch「쌩끌루의 밤」, 1890년, 캔버스에 유채, 64.5×54cm, 오슬 로 국립미술관.

도스또옙스끼『악령』*Besi*의 구상 메모, 1870~71년경, 모스끄바 러시아 국립도서관.

일랴 글라주노프Ilya Glazunov「대심문관」, 도스또옙스끼의『까라마조프가의 형제들』삽 화, 1985년.

레오니드 빠스쩨르나끄Leonid Pasternak「나따샤 로스또바의 첫번째 무도회」, 똘스또이 『전쟁과 평화』의 삽화, 1893년, 수채화.

레오니드 빠스쩨르나끄「뱌지마에서 짜레보로 이동하는 나뽈레옹 군대」, 똘스또이『전쟁 과 평화』의 삽화, 1893년, 수채화.

일랴 레삔「쟁기질을 하는 똘스또이」, 1887년, 판지에 유채, 27.8×40.3cm, 모스끄바 뜨레 찌야꼬프 미술관.

끌로드 모네Claude Monet「쌩라자르 역」, 1877년, 캔버스에 유채, 76×104cm, 빠리 오르 세 미술관.

까미유 삐사로Camille Pissarro「이딸리아 거리의 아침」, 1897년, 캔버스에 유채, 73.2× 92cm, 워싱턴 DC 국립미술관.

샴Cham (Charles Amédée de Noé)「인상파 전시: '부인, 들어가시면 안 됩니다!'」,『르샤리바 리』*Le Charivari* 1877년 4월호에 실린 삽화, 프랑크푸르트 슈테델 미술관.

에두아르 마네Edouard Manet「뛰일리의 음악회」, 1862년, 캔버스에 유채, 76.2×

118.1cm, 런던 국립미술관.

끌로드 모네 「인상, 해돋이」, 1872년, 캔버스에 유채, 48×63cm, 빠리 마르모땅 모네 미술관.

베르뜨 모리조Berthe Morisot 「거울을 보는 젊은 여인」, 1880년경, 캔버스에 유채, 60.3×80.4cm, 시카고 미술관.

빈센트 반고흐Vincent Van Gogh 「프로방스의 시골길 야경」, 1890년, 캔버스에 유채, 92×73cm, 헬데를란트 크뢸러뮐러미술관.

뽈 쎄잔Paul Cézanne 「쌩뜨빅뚜아르 산」, 1904~06년, 캔버스에 유채, 73×92cm, 필라델피아 미술관.

에드가 드가 「압생뜨를 마시는 사람들」, 1876년, 캔버스에 유채, 92×68cm, 빠리 오르세 미술관.

꽁스땅땡 기Constantin Guys 「말에 탄 남자들과 마차를 탄 여자들」, 19세기, 종이에 수채화, 20.3×34.3cm, 뉴욕 모건 도서관·박물관.

프레데리끄 오귀스뜨 까잘Frédéric-Auguste Cazals 「에밀 졸라」, 1885년『라알 오 샤르제』 *La Halle aux charges*에 수록.

쥘 위레(Jules Huret) 「문학의 진보에 관한 설문」,『에꼬 드 빠리』*L'Écho de Paris* 1891년 3월 3일자, 빠리 국립도서관.

오딜롱 르동Odilon Redon 「보들레르의『악의 꽃』권두화」, 44.2×30.5cm, 1890년, 빠리 국립도서관.

도르냐끄Dornac (Paul Marsan) 「쎄브르가 11번지 자택의 위스망스」, 1895년경.

앙리 뚤루즈 로트레끄Henri de Toulouse-Lautrec 「스타킹을 신는 여자」, 1894년, 판지에 유채, 58×48cm, 빠리 오르세 미술관.

아라비아 반도 아덴의 랭보, 1880년, 알부민 인화, 11×15cm.

스떼판 말라르메Stéphane Mallarmé 시집『주사위 던지기』*Un coup de dés jamais n'abolira le hasard* (Paris: A. Vollard 1897), 빠리 국립도서관.

마뉘엘 뤼끄Manuel Luque 「목신 판Pan의 모습을 한 말라르메」, 20×16cm, 1887년 2월호 『요즘 사람들』*Les hommes d'aujourd'hui* 수록, 빠리 국립도서관 소장.

마제스카Majeska 「도리언 그레이」, 오스카 와일드의『도리언 그레이의 초상』삽화, 1930년, 런던 대영도서관.

나폴리언 쌔러니Napoleon Sarony 「오스카 와일드」, 1882년 뉴욕, 런던 대영도서관

오브리 비어즐리Aubrey Vincent Beardsley, 「쌀로메」, 1892년, 펜화, 뉴저지 프린스턴 대학 도서관.

에드바르 뭉크 「입센의『페르 귄트』빠리 공연 팸플릿 표지화」, 1896년, 석판화, 24.7×29.8cm.

마르셀 프루스뜨Marcel Proust『잃어버린 시간을 찾아서: 스완네 집 쪽으로』*À la recherche du temps perdu: du côté de chez Swann*의 육필원고, 1910년, 빠리 국립도서관.

제2장

움베르또 보초니Umberto Boccioni 「공간에서 연속하는 독특한 형태」, 1913년(1972년에 새로 주조), 청동, 117.5×87.6×36.8cm, 런던 테이트 미술관.

블라지미르 따뜰린Vladimir Tatlin 「제3인터내셔널 기념탑 모형」 사진, 1919년. 모형은 스톡홀름 현대미술관, 모스끄바 뜨레쨔꼬프 미술관, 빠리 뽕삐두센터 국립미술관, 런던 왕립미술아카데미 등지에 있음.

마르끄 샤갈Marc Chagall 「나와 마을」, 1911년, 캔버스에 유채, 192.1×151.4cm, 뉴욕 현대미술관. ⓒ ADAGP

베를린 국제 다다 전시장 사진, 리하르트 휠젠베크Richard Huelsenbeck 편『다다 연감』*Dada Almanach* (Berlin: E. Reiss 1920) 128면 뒷면 사진.

라울 하우스만Raoul Hausmann 「미술비평가」, 1919~20년, 종이에 꼴라주, 31.8×25.4cm, 런던 테이트 미술관.

빠블로 삐까소Pablo Picasso 「게르니까」, 1937년, 캔버스에 유채, 349×776cm, 마드리드 쏘피아왕비 국립중앙미술관. ⓒ Succession Picasso

쌀바도르 달리 「성 안토니우스의 유혹」, 1947년, 캔버스에 유채, 89.7×119.5cm, 브뤼셀 왕립미술관. ⓒ VEGAP

「황금광 시대」를 연출 중인 찰리 채플린, 1924년, 로잔 엘리제 미술관.

안똔 라빈스끼 「전함 뽀쫌낀」, 1926년, 쌍뜨뻬쩨르부르그 국립도서관.

알렉산드르 메드베드낀Aleksandr Medvedkin 영화 「새로운 모스끄바」의 한 장면, 1938년, 한국시네마테크협회 필름라이브러리.

찾아보기

개정2판

문학과 예술의 사회사 4
자연주의와 인상주의, 영화의 시대

초판 1쇄 발행/1974년 5월 20일
초판 37쇄 발행/1998년 9월 18일
개정1판 1쇄 발행/1999년 3월 5일
개정1판 36쇄 발행/2015년 10월 1일
개정2판 1쇄 발행/2016년 2월 15일
개정2판 11쇄 발행/2024년 3월 29일

지은이/아르놀트 하우저
옮긴이/백낙청·염무웅
펴낸이/염종선
책임편집/정편집실·김유경
조판/박아경
펴낸곳/(주)창비
등록/1986년 8월 5일 제85호
주소/10881 경기도 파주시 회동길 184
전화/031-955-3333
팩시밀리/영업 031-955-3399 편집 031-955-3400
홈페이지/www.changbi.com
전자우편/human@changbi.com

한국어판 ⓒ (주)창비 2016
ISBN 978-89-364-8346-3 03600
 978-89-364-7967-1 (전4권 세트)

＊책값은 뒤표지에 표시되어 있습니다.